性不再需要通过装饰纹样的细致表现来传达，而是通过材质的色泽变化和表面的色彩来完成。细节的刻画让位于整体造型的流畅线条；与早期祭器相比，器物的轮廓更为圆润，艺术效果也更柔和雅致。我们可以认为，这个时期的青铜器、石器和陶器都是某种意义上的氛围画。

此外，古老而又传统的器物造型和装饰纹样也得到了传承，只是被呈现得更柔和雅致。宋代的器物目前仍然是十分罕见的。

明

明代绘画经历了某种意义上的文艺复兴，重新回到唐代风格，着重以叙述性视角表现生活细节。无论是山水、人物还是动物，都被细致地按照自然中的形象复现出来。但它们在画作中常常被毫无联系地堆叠在一起，完全失去了氛围画较为典型的和谐气韵。同样，工艺品上也堆叠了各种丰富的主题、造型和工艺，每处细节都展现得极其细致，与同时期的绘画同出一辙。

由于这个时期的绘画风格以写实为主，因此绘画主题从精致的风俗画中传统的仙人、历史场景、神兽等形象延伸到了宫廷生活、市井烟火以及家养走禽和宫廷中的奇珍异兽等。人们特别强调细枝末节的刻画，与唐代绘画一样，明代绘画也崇尚清晰分明的线条走向。装饰物成了艺术整体中不可或缺的、得到强调的一部分，甚至在一些器物的呈现中，耳、足、盖等装饰精美的部分大大盖过了器皿本身应有的实用部分。动物的头和脚的姿态会被表现得尤其夸张，同时其他细节，例如挽具和踏板等被勾画得极为细致繁复，也展现了精湛的技艺。然而质朴和雄浑之气就完全被破坏了。这些色彩艳丽、装饰繁复的珍宝正符合当时穷极奢华的艺术品位。

在公元后最初的几个世纪中，艺术家们创作出各种装饰品，特别是陶器工艺达到了巅峰，但在明代后期，随着出口贸易不断增长，人们开始照着图谱大批量制作粗糙的陶器。

诗歌、哲学、宗教和政治等方面都不可能再有旧时的光辉，工艺美术领域也缺乏内部的力量去创造新的理念和造型。

西方的影响

阿拉伯手工艺人又一次将制作琉璃的工艺带入中国，并因此催生了属于中国自己的发明——瓷器。与"伊斯兰蓝"同一时间进入中国的还有波斯当时盛行的蓝彩画以及装饰性的卷草纹及分格布局。其他西方的手工艺人则带来了珐琅工艺，丰富了瓷器的颜色和装饰纹样。

清

随着人们对技艺的掌握越发纯熟，古老的造型和样式不断被新的工艺和材料再现出来，然而打造新造型、新图样或新纹饰的创造力却渐渐枯竭了。过去一百年内社会的百态在工艺美术层面上也显现了出来。

手工艺人不断诉诸已出版的图录，大批量地复制前人的丰富主题，但在画作和纹样的布局上却无法做到精准还原，他们只能无视器物的实用性和画面整体的构图，仅做一些平面的装饰。人们不再重视优雅的线条流动，令人眼花缭乱的涡卷纹饰打断了线条的流畅性，有时甚至完全解构了线条轮廓。过于华丽的装饰器造型矫揉造作，是毫无精神内核的摆设，且是专门为了出口而制作的。我们极少能够看到承接了过去年代精神的细致作品，特别是在陶瓷方面。

西亚的影响

在过去几百年中兴起了一种编织毯，从它的工艺和一些地方的样式中可以看出西亚的影响。

欧洲的影响

耶稣会士在17世纪至18世纪的中国皇宫中享有十分重要的地位。在他们的影响下，欧洲风格的油画和石质建筑进入了人们的视野。他们还带来了金属铸造、铜版画和珐琅彩等工艺。与欧洲的贸易为中国带来了各式各样的舶来艺术品，大大地丰富了工艺美术品的材料和色彩。然而，虽然这样的贸易历时许久，往来频繁，但是在中国工艺美术的任何领域都没有造成变革性的影响。

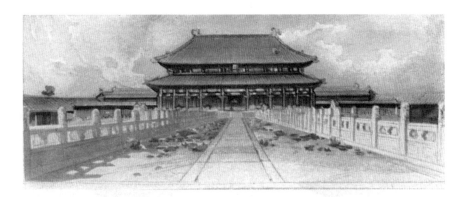

a

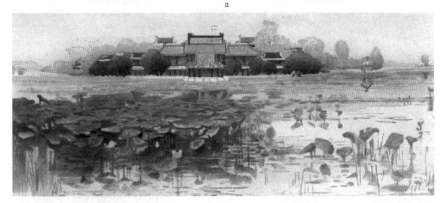

b

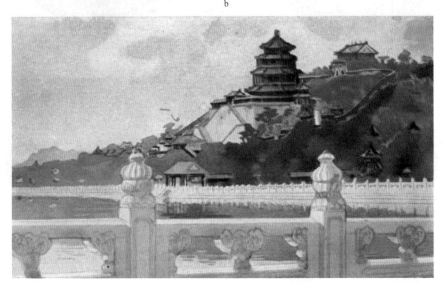

c

彩页一

a：乾清宫；黄琉璃瓦重檐殿顶，红柱连廊，阔九间，汉白玉阶陛及台基；皇宫，北京。b：彩色琉璃瓦顶，从西苑碧月楼荷花池畔望去。c：湖边高台与阶梯；三层楼阁，黄琉璃瓦顶，绿色琉璃镶边，红墙环绕，后面是喇嘛庙，前方为汉白玉阶陛；北京北部的颐和园万寿山（来自：小川一真《北京皇城》）

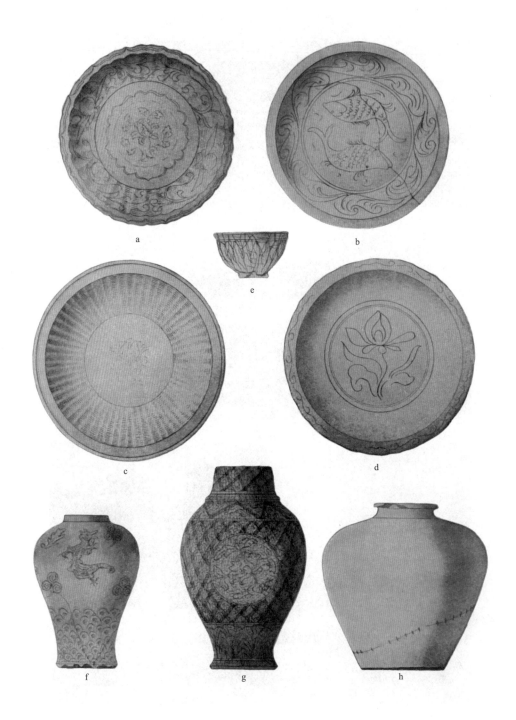

彩页二

青瓷碗与青瓷瓶，器壁较厚，胎体有雕刻，再以氧化铜施釉。1. 碗。a：直径31厘米，花卉纹饰；b：直径33厘米，缠枝双鱼纹；c：直径35厘米，牡丹与辐射状线条纹饰；d：直径34厘米，莲花纹；e：小碗，冰裂纹。2. 瓶。f：高27厘米，上段为龙与花卉纹饰，下段为水波纹饰；g：高36厘米，团花纹饰，冰裂纹；h：高30厘米，表面光滑。a—d、f、g：购于开罗；e：购于暹罗；h：购于德黑兰。来自中国或暹罗（来自：迈耶尔《龙泉窑》，1889年，彩页1、3）

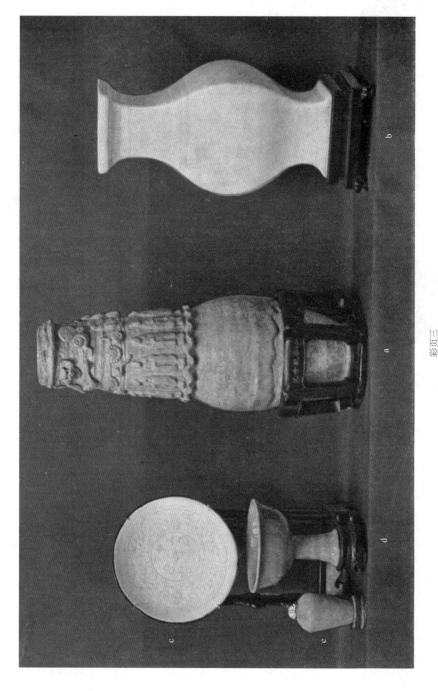

彩页三

宋代陶瓷。伦敦卜士礼藏品。a：汝窑佛瓶，上端有雕刻，下层为十二人物立像，上方佛陀端坐，另有二侍者，莲花、蛇、龙纹饰，灰绿色釉，高约50厘米，有开片，底端天釉，露出瓷胎，白色瓷胎，质地细腻淡雅，有开片，高约35厘米，流云亭藏品，定窑作品。c：瓷盘，花果，蝴蝶纹饰排列成扇形，白绿色釉层下有雕花，边缘镶铜，直径20厘米，定窑作品。d：青瓷高足碗，内部有刻花，高13厘米，龙泉窑作品（存疑）。e：小型瓷罐，釉层极厚，蓝紫色，表面瓷�40细纹（存疑），疑传为官窑作品（来自：科斯莫·蒙克豪斯《中国陶瓷史》）

b：四棱瓷瓶，下方木瓶架上写着"汝窑流云亭"五个字。b：四棱瓷瓶，表面有雕刻图案，奶白色釉，质地细腻淡雅，有开片，高约50厘米，有开片，灰绿色釉，龙纹饰，蛇，莲花，表面瓷�40细纹，疑传为官窑作品（存疑），从工艺上看年代较晚

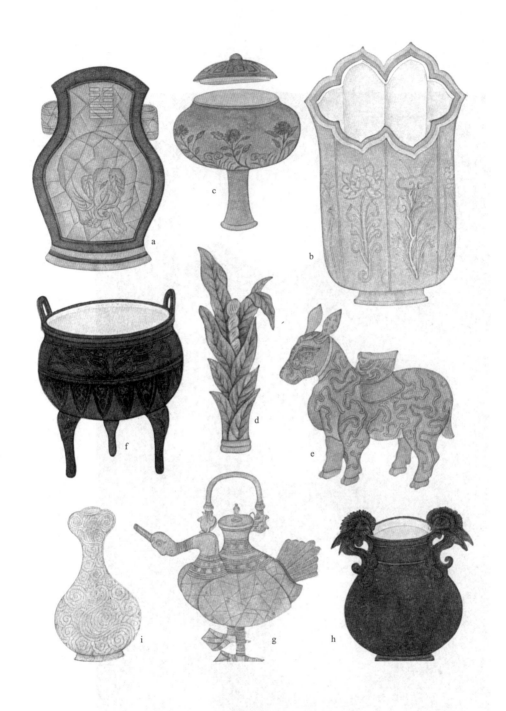

彩页四

釉陶。a—h：宋代；i：元代。a：花瓶形瓷砚，釉下雕刻大象和象征吉祥的符号，两侧圆环可系绳，宣和年间（1119—1125年）御用，高14厘米，背面中央未施釉，用以研墨，天青色釉，棕色瓷胎，官窑作品；b：六棱花口笔洗，雕刻系西蜀画家黄筌风格花卉，蓝绿色釉，东青窑作品；c：高足带盖植物纹盛水器，龙泉窑青瓷；d：棕榈叶造型花瓶，龙泉窑青瓷；e：河马造型酒器，鞍部为盖，根据古代青铜器造型所制，龙泉窑青瓷；f：青铜鼎造型礼器，紫色釉，定窑作品；g：天鹅造型酒器，沿用《宣和博古图》中青铜器造型，蓝绿色釉，汝窑作品；h：凤首双耳酒壶，壶底刻着数字"5"，紫色釉，钧窑作品；i：花瓶，白色釉下刻着纹饰，仿宋代定窑瓷器，元代枢府瓷（来自：卜士礼《中国16世纪的瓷器》）

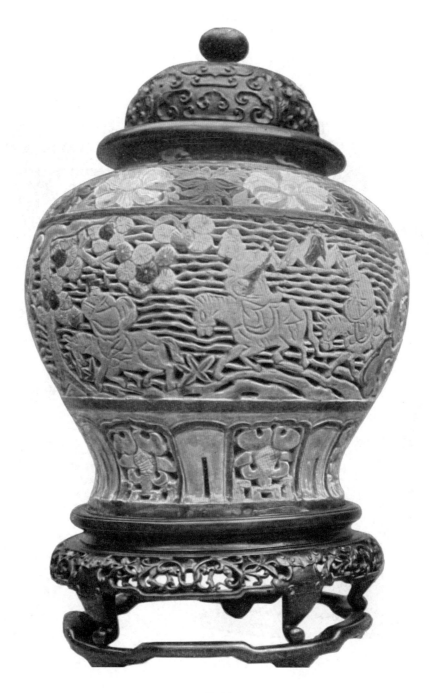

彩页五

鼓腹瓶，盖与底部木架为近代新增部件，炻器；马上三人之一正在演奏琵琶，四周环绕着树、花与其他纹饰图案浮雕，"三彩"工艺——绿松石色、黄色及含锰紫罗兰色，釉下彩，釉层脱落部分可以看到裸露的瓷坯，高约 32 厘米。藏于伦敦南肯辛顿博物馆，16—18 世纪作品（来自：科斯莫·蒙克豪斯《中国陶瓷史》，彩页 5）

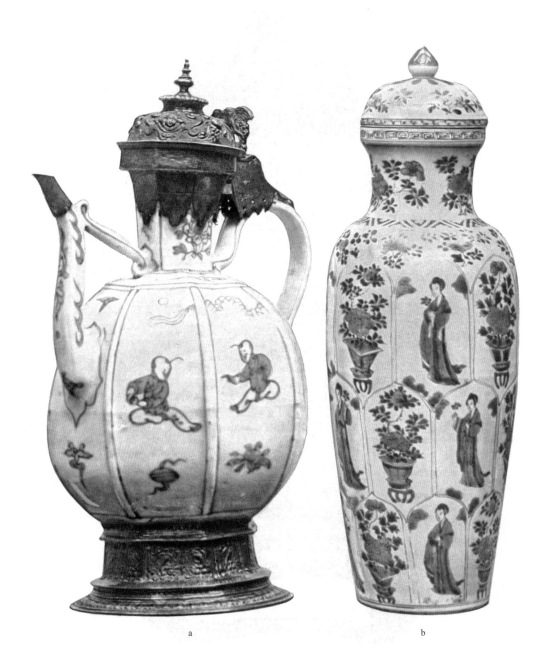

a b

彩页六

a：酒壶，鼓腹六棱，有流和盖，童子及纹饰为釉下蓝彩，英式镀金银饰，印鉴为1585年款，高26厘米，藏于伦敦南
肯辛顿博物馆，万历年间作品；b：带盖瓷罐，根据荷兰语被称为 "Lange Eleizen"，仕女图与盆景装饰间隔出现，颈
部及肩部有花卉纹样装饰，釉下亮色蓝彩瓷，高约47厘米。萨尔丁藏品，伦敦，康熙年间作品（来自：科斯莫·蒙克豪
斯《中国陶瓷史》，彩页6、16）

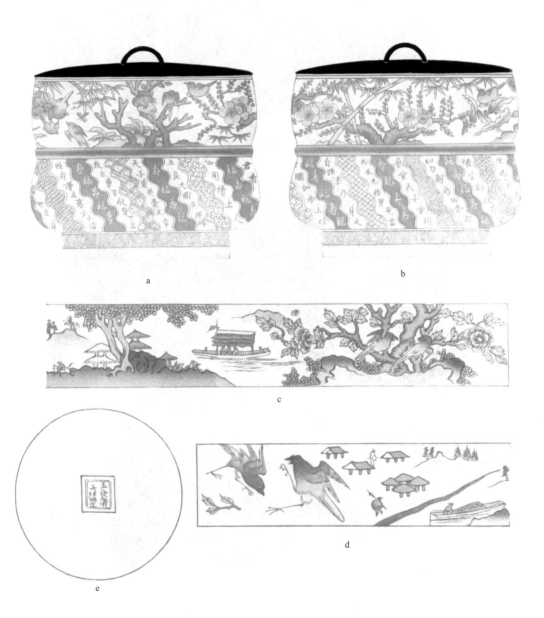

彩页七

带盖盛水器，青花瓷，釉下彩。a、b：外侧；c、d：内侧插画展开；e：底部落款来自五良大甫 —— 在1510年左右来到中国学习瓷器的绘画和烧制技术，后来回到日本用中国材料制作瓷器的日本人。16世纪初作品（来自：《大日本美术》第三册）

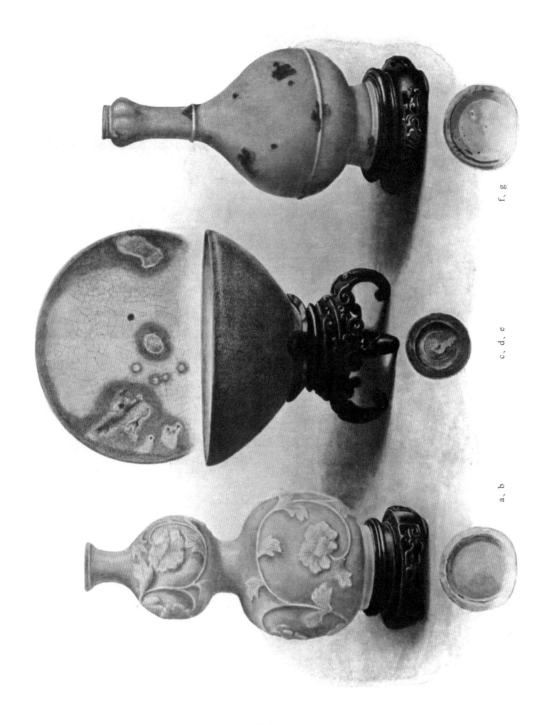

彩页八

青瓷，底部有款，均配木架，陶坯上施青绿色釉彩，日本岩崎男爵藏品。a、b：缠枝牡丹葫芦瓶；c、d、e：元代风格瓷盏，内壁有斑痕，外侧呈红色，大约是明代作品；f、g：蒜头瓶，瓶身有两道突出环形装饰，瓶口有突出的流，外壁有棕色斑块，明代早期作品（来自：布林克里《日本与中国》第九卷"中国陶瓷艺术"）

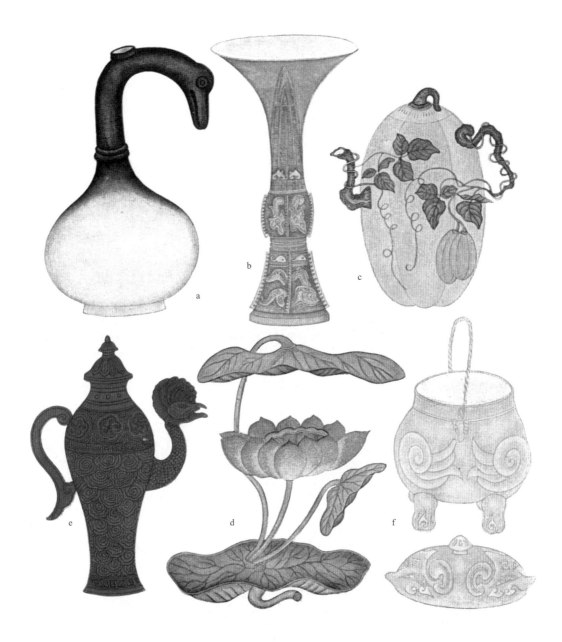

彩页九

单色釉陶（a、b）。a：鸭嘴壶，仿照《宣和博古图》中青铜器造型所制，高16厘米，参照鸭子的毛色，颈部以上为黑色釉，器身为白色，宋代定窑作品；b：瓷觚，喇叭形口，仿照《宣和博古图》中青铜器样式及装饰花纹，高16.5厘米，蓝绿色釉，宋代汝窑作品。

单色釉瓷（e、f）及珐琅彩瓷（c、d）。c：瓜形酒器，壶口、把手和盖仿照瓜藤造型，另有枝叶及果实雕饰，高13厘米，以黄色为底，棕色及深浅各异的绿色点缀，成化年间（1465—1487年）瓷器；d：荷花造型油灯，绿色及红色珐琅彩，色彩渐变与阴影严格按照绘画技巧，高16.5厘米，成化年间瓷器；e：凤首壶，根据皇家收藏的古董玉酒壶所制，高16厘米，铜红彩，鲜红色光泽，原为皇宫藏品，16世纪时由御林军将军黄某以12000马克的价格购下，宣德年间（1426—1435年）瓷器；f：酒器，带盖及把手，兽面纹饰，仿照《宣和博古图》中青铜器样式所制，黄色釉，内部为白色，釉层完美无瑕，属弘治年间（1488—1505年）最上乘的瓷器。

a—b：宋代；c—f：明代（来自：卜士礼《中国16世纪的瓷器》）

彩绘瓷（a—q），半透明彩陶（r、s），15世纪瓷器。

宣德年间作品。

a：高足碗，类似咖啡杯造型，碗的表面"白若凝脂，净似初雪"，上面有三条深红色的鱼，高8厘米，平底上有"宣德"二字落款；b：红色李子造型水器，中空的柄即为出水口，根据古老的青铜器造型所制，色彩来源于10世纪画家徐崇嗣的绘画，颜色有血红、棕和绿，直径10厘米；c：仿古青铜器造型礼器，直径11.5厘米，白胜凝脂，伊斯兰蓝勾勒出鹿形装饰；d：御用瓷碟，直径18厘米，雕刻五爪金龙，上面再施一层宝石红色釉彩，"鲜红胜血"，内壁为白色，底部釉下刻有款识；e：斗笠杯，装饰着古典造型的龙，直径8.5厘米，白似羊脂，另有蓝色彩绘的秋风吹过的湖波纹饰，红色鲜艳如血，16世纪南京徐知府藏品，价值一千两；f：与a造型相同，高9厘米，三对桃子纹饰，深铜红色，釉下彩，16世纪北京大太监李连英藏品，仅有三或四只类似的器物存世；g：酒器，双鱼耳，仿照古代青铜器造型所制，高8厘米，上半部呈深红色，下半部呈白色，表面布满粟粒状的突起，16世纪时价值一千两白银，仅此一件，南京知府藏品，从亲王手中以三百两白银买入，原为皇宫内用具。

成化年间作品。

h：木兰造型酒杯，直径7厘米，紫色、绿色、棕色釉，内部为白色，南京寺庙中器具；i：圆形胭脂盒，后妃用具，直径4.5厘米，黄色釉，蓝色纹饰；k：菊花造型小酒杯，直径6.5厘米，黄色、绿色、棕色釉；l：平底酒杯，高4.5厘米，珐琅彩公鸡和母鸡装饰，瓷坯薄且透明，为蛋壳瓷；m、n：酒杯，昆虫与花朵装饰，高4.5厘米，珐琅彩，瓷坯极薄，为蛋壳瓷，12世纪南京黄将军藏品，当时价值一百两白银；o：与a造型相似，装饰有葡萄与枝叶，高8厘米，珐琅彩，白色为基底，棕色、绿色、紫色点缀，16世纪时价值十大锭白银，约为一百两，等于十万铜钱，由徐知府购得；p：树根造型酒杯，直径5.5厘米，红棕色珐琅彩，色彩有层次感。

弘治年间作品。

q：葫芦造型酒壶，另有茎叶浮雕，高13厘米，淡黄、棕和绿色釉。

正德年间作品。

r、s：茶壶，宜兴供春制，16世纪时以五百两白银出售，注入茶水后，茶汤颜色可透壶而出；r：高14厘米，红与绿色釉；s：高11厘米，棕与绿色釉

（来自：卜士礼《中国16世纪的瓷器》）

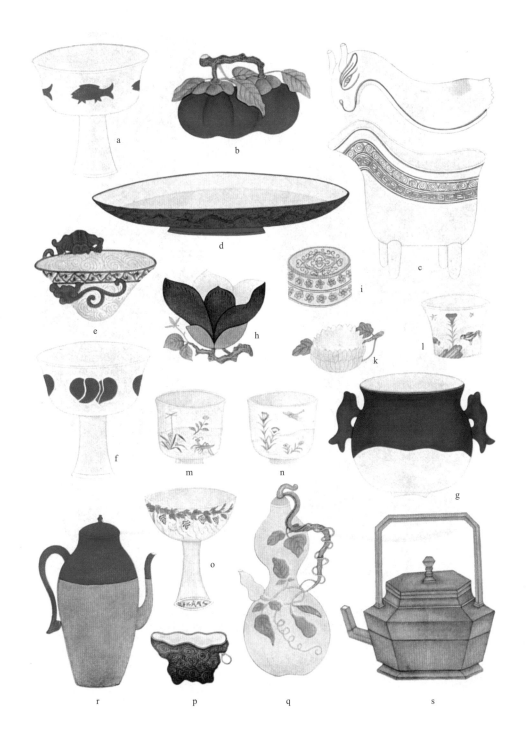

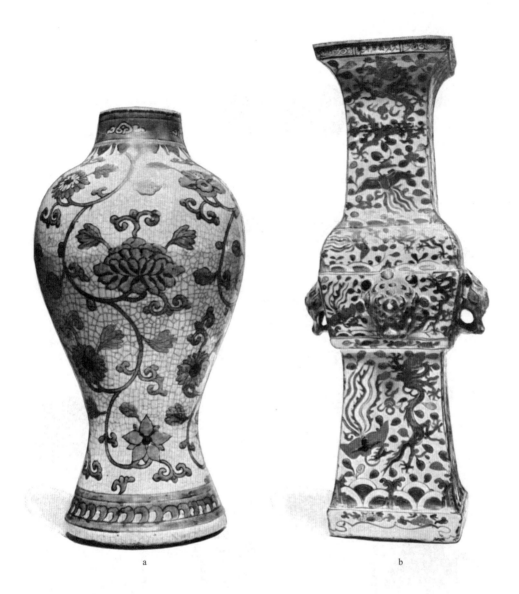

a b

彩页十一

a：瓷瓶，釉上紫色及绿色织锦花样，釉下蓝彩，高 45.5 厘米，落款为成化；b：四方瓷瓶，兽首装饰来自古青铜器，铁红铜绿、珐琅黄彩与釉下钴蓝画成龙凤图样，高 41 厘米，落款为"万历"（来自：迪伦《浅谈中国珐琅瓷的起源与发展》,《伯灵顿杂志》, 1908 年）

彩页十二

一组五件"五彩瓷",风俗画、花卉及动物形象都来自名画,蓝彩为釉下彩,其余黄、红、黑则是釉层之上的珐琅彩,高34—42厘米,卜士礼藏品,伦敦,款识为明成化年间,但实际可能是万历年间或更晚期的作品(来自:科斯莫·蒙克豪斯《中国陶瓷史》,彩页4)

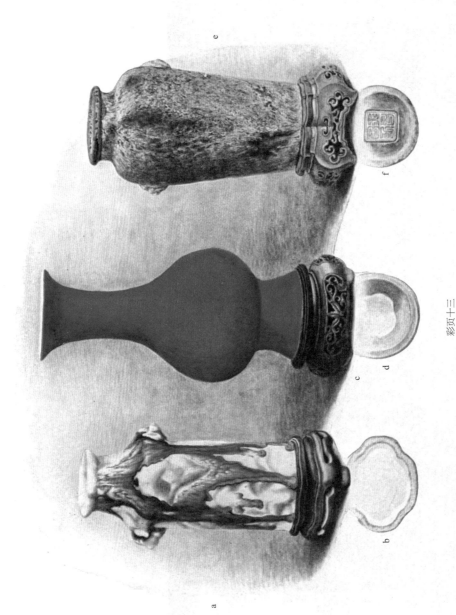

彩页十三

a、b：双耳瓶，有木底座及落款，釉略带红色，混合釉略带红色，釉层开片，混合釉及落款，有木底座及落款；c、d：珊瑚红橄榄瓶，侈口，圈足，有木底座及落款，日本渡边男爵藏品；e、f：双耳瓶，有木底座及落款，混合釉，以蓝色釉，其次是白和绿，日本渡边男爵藏品。仿宋风格陶款，日本渡边男爵藏品；e、f：双耳瓶，有木底座及落款，混合釉，其次是白和绿，日本渡边男爵藏品。仿宋风格陶瓷，康熙时期作品（来自：布林克里《日本与中国》第九卷："中国陶瓷艺术"）

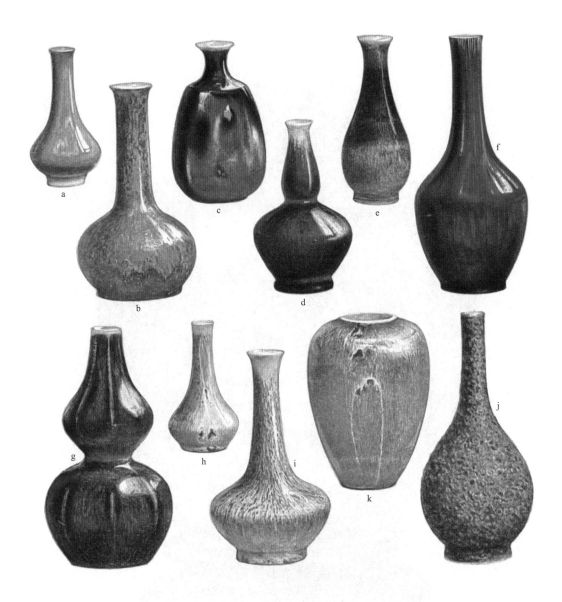

彩页十四

硬瓷瓶，釉渗入坯料，柏林皇家陶瓷制造厂的马夸特博士根据中国瓷器仿制，以同样的含铜釉浆通过控制炉火的温度与进气的情况制作出不同的釉色。青瓷。a：绿色；b：有牛血红（或称宝石红）斑块；c：有绿色斑块；d：上缘呈绿色；e：褐色、蓝色与绿色圈纹；f：单色釉；g：紫红色，瓜棱腹有红白色条纹；j：烟熏导致器物表面不平整；混合釉：h、i、k：蓝白色，有红色斑块，颈部呈绿色（来自：明斯特伯格《日本艺术史》第三卷）

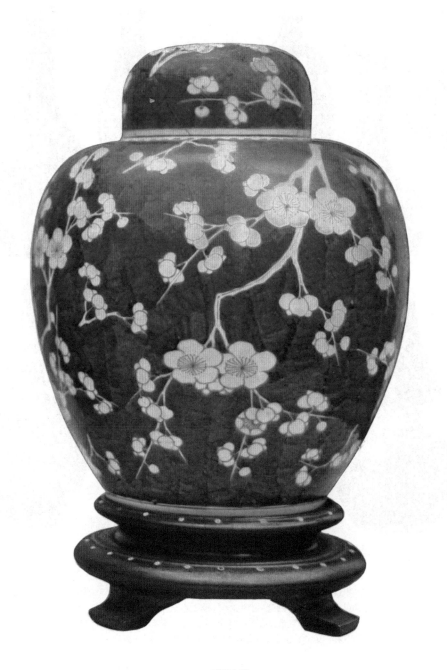

彩页十五

卵圆形带盖瓷罐——"姜罐",用以存放过年所用的水果和茶叶。明亮的青金石底色上绽放出朵朵梅花,蓝彩为釉下彩,被称为"山楂瓶",高27.5厘米。藏于伦敦南肯辛顿博物馆,康熙年间作品(来自:科斯莫·蒙克豪斯《中国陶瓷史》,彩页8)

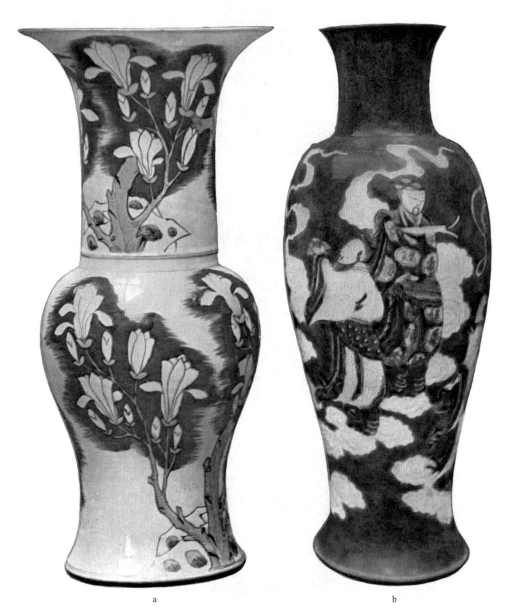

<div align="center">a</div> <div align="center">b</div>

<div align="center">彩页十六</div>

a：瓷花瓶，深蓝色釉下彩，白色木兰微微凸起，高约50厘米，伦敦萨尔丁藏品，康熙年间作品。b：瓷瓶，八位道教圣人立于云端，手持法器，釉下彩，粉蓝底，白色与深浅不一的红铜色，白色留白部分有浅刻的纹样，高47厘米。伦敦萨尔丁藏品，底部有蓝色落款"成化"，实际是康熙年间作品（来自：科斯莫·蒙克豪斯《中国陶瓷史》，彩页13、15）

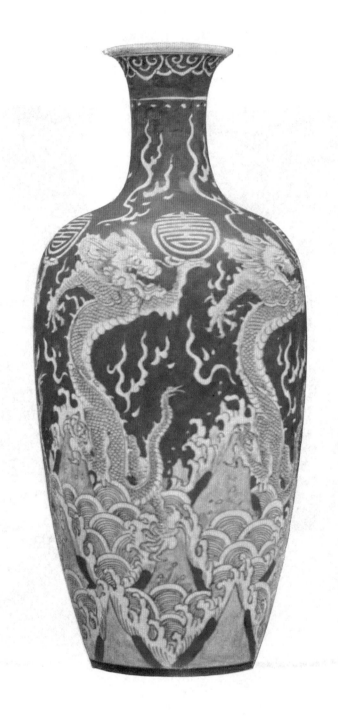

彩页十七

瓷瓶，风格化的五爪龙，此外还有水波纹饰和从水中腾起的火焰纹饰，龙爪上托起的"寿"字绕瓶围成一圈；白色基底，大片铁珊瑚红，高约 26 厘米。伦敦萨尔丁藏品，康熙年间作品（来自：科斯莫·蒙克豪斯《中国陶瓷史》，彩页 18）

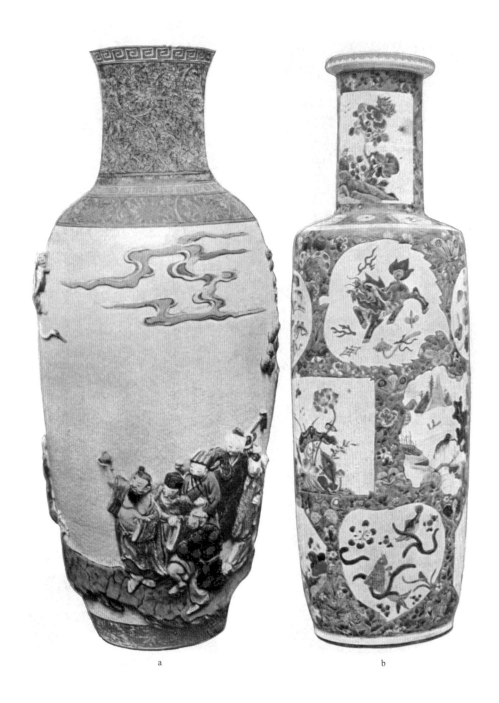

a b

彩页十八

a：八仙拜寿花瓶，珐琅彩十分浓郁，勾勒出的形象以浮雕形式呈现，顶部与底部的饰带部分用色柔和，高47厘米，萨尔丁藏品，康熙年间作品；b：山水、游鱼、草和代表四季的花卉：芍药、荷花、菊花和梅花，绿色基底上还开着花，五彩瓷，高约78厘米。萨尔丁藏品，康熙年间作品（来自：科斯莫·蒙克豪斯《中国陶瓷史》，彩页14、17）

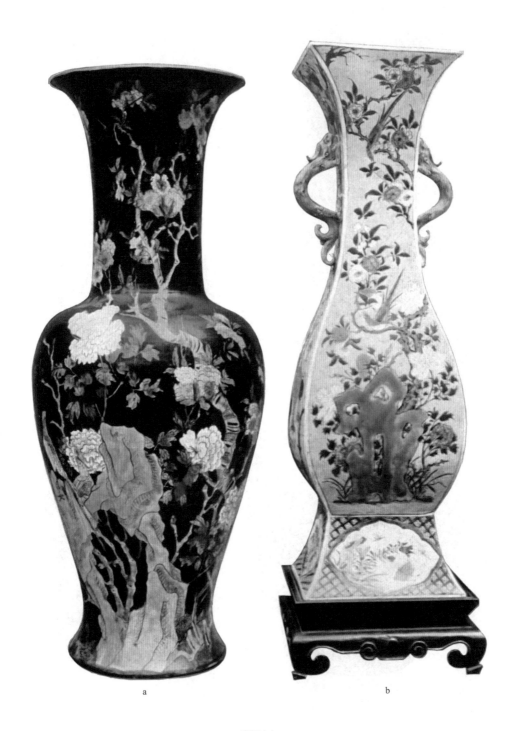

a b

彩页十九

a：花瓶，绘有岩石旁盛开的牡丹、玉兰、李树和雉鸡，黑底珐琅彩呈现出带浅黄和浅紫的绿色，高52厘米，伦敦萨
尔丁藏品，康熙年间作品；b：四方花瓶，采用类似早期青铜器上的龙形耳，岩石上有花木和禽鸟，足部为花间戏蝶图
案，黄色为底，图案呈现钴蓝、锰紫和两种深浅不一的绿色，高52厘米。伦敦萨尔丁藏品，康熙年间作品（来自：科
斯莫·蒙克豪斯《中国陶瓷史》，彩页10、12）

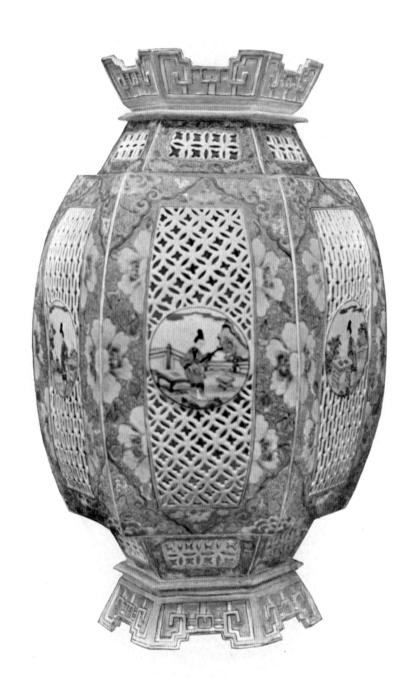

彩页二十

六棱灯笼瓶，镂空雕花，每面描绘女子奏乐、下棋、绘画、书写的场景，边缘处描绘红牡丹及枝叶图案；粉彩瓷，高约38厘米。伦敦萨尔丁藏品，乾隆时期作品（来自：科斯莫·蒙克豪斯《中国陶瓷史》，彩页21）

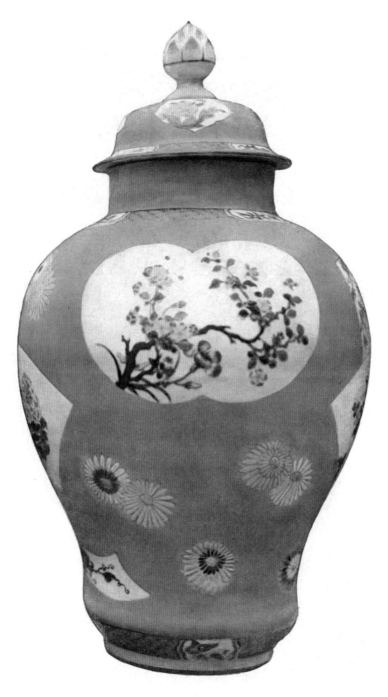

彩页二十一

粉彩将军罐，盖钮为莲花造型，留白处绘有花枝图案，粉色底彩中混有金粉，还有菊花图案；高约42厘米。伦敦萨尔丁藏品，乾隆时期作品（来自：科斯莫·蒙克豪斯《中国陶瓷史》，彩页23）

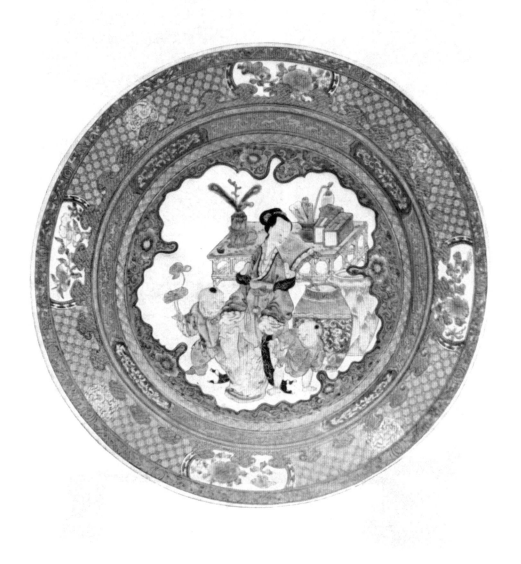

彩页二十二

深瓷盘，叶形留白中描绘了一位夫人与二孩童在装饰华丽的房间中的场景，边缘另有一圈纹饰；粉彩蛋壳瓷，有描金装饰，直径 22 厘米。伦敦萨尔丁藏品，乾隆年间作品

（来自：科斯莫·蒙克豪斯《中国陶瓷史》，彩页 22）

彩页二十三

丝织物。a：桌布、团花与狮子，边缘处还有山形纹饰；b：铜镜后的织锦，镜钮处开口，对鸟团花图案，来自日本奈良正仓院，8世纪作品；c：连续饰带；d：锯齿造型；e：圆形纹饰，日本人称高丽锦，先前藏于奈良法隆寺中，现藏于东京帝室博物馆，7世纪或8世纪作品；f—h：护身香包，据传为圣德太子时期作品；f：仙鹤衔枝；g：线形纹饰；h：植物纹饰，来自中国，藏于日本四天王寺，7世纪作品；i：黑黄檀木长柄香炉，嵌入镀金的石头、花草和狮子等铜饰，藏于日本奈良正仓院，8世纪作品（a、b、i：《国华余芳》；c—e：《大日本美术》第一册；f—h：谷口香峤《古制徵证》第二册）

中国艺术 3000年

近代以来海外涉华艺文图志系列丛书

[德]奥斯卡·明斯特伯格 著

蒋洲骅 译

中国画报出版社·北京

图书在版编目（CIP）数据

中国艺术 3000 年 /（德）奥斯卡·明斯特伯格著；
蒋洲骅译 . -- 北京：中国画报出版社，2022.6
（近代以来海外涉华艺文图志系列丛书）
ISBN 978-7-5146-1669-9

Ⅰ.①中… Ⅱ.①奥…②蒋… Ⅲ.①艺术史 - 中国
Ⅳ.① J120.9

中国版本图书馆 CIP 数据核字 (2022) 第 036991 号

中国艺术 3000 年　　　　　　　　　　　［德］奥斯卡·明斯特伯格　著　蒋洲骅　译

出 版 人：方允仲
项目主持：齐丽华
责任编辑：李　媛
营销编辑：孙小雨
责任印制：焦　洋

出版发行：中国画报出版社
地　　址：中国北京市海淀区车公庄西路 33 号　邮编：100048
发 行 部：010-88417438　010-68414683（传真）
总编室兼传真：010-88417359　版权部：010-88417359

开　　本：16 开（787mm × 1092mm）
印　　张：30
字　　数：526 千字
版　　次：2022 年 6 月第 1 版　2022 年 6 月第 1 次印刷
印　　刷：万卷书坊印刷（天津）有限公司
书　　号：ISBN 978-7-5146-1669-9
定　　价：168.00 元

编辑说明

　　《中国艺术史》（*Chinesische Kunstgeschichte*）是19世纪德国东亚艺术史学家奥斯卡·明斯特伯格（Oskar Münsterberg）的力作，系统阐释了中国辉煌博大的艺术史。原著涵盖了从石器时代至清代的中国古代建筑、雕塑、绘画、青铜器、陶瓷、手工艺品等内容，共收录1034幅彩色图版及黑白插图和照片，每幅图片均详述器物名称、尺寸、收藏者信息等。本书是研究中国传统艺术的珍贵史料，可谓"中国艺术大百科"。

　　原著为德文版，分为两卷，分别于1910年、1912年首次出版。两卷内容各有侧重。第一卷收录321幅黑白图版和15幅彩色图版，从历史的纵向发展，即从新石器时代至清末，诠释了中国艺术风格演化的逻辑和特质；作者又以佛教传入中国为分界线，通过中外古代石刻、青铜器、陶器、绘画、雕塑等作品，呈现了中西方三千年来在艺术上的对话交流。第二卷分为建筑艺术和工艺美术两大部分，收录675幅黑白图版和23幅彩色图版，涵盖了中国古代建筑、青铜器、陶瓷、宝石制品、印刷品、织物、漆器与木器、琉璃、珐琅、犀角、玳瑁、琥珀、象牙等器物近1200件，通过艺术作品本身所展现的审美趣味，厘清中国艺术的发展脉络。

　　基于此，本次出版在保留原书完整内容的基础上，对编辑体例进行了调整，说明如下：

　　一、因原著两卷在内容上各有侧重，且论述角度不同，现将原著两卷分别以"中西艺术交流3000年"和"中国艺术3000年"为名，单独成册出版。《中西艺术交流3000年》通过中外古代艺术作品呈现了中西方的艺术文化交流；《中国艺术3000年》通过大量的中国古代艺术作品，主要介绍了中国古代建筑艺术和工艺美术。

　　二、原书的图片随文插排，此次中文版延续此体例，并保留了原图片序号，便于读者阅读和查看。

　　三、原著中涉及大量中国人名、地名、作品名并引用了中国典籍文献，译者在翻译过程中对此进行了回译，编辑过程中也进行了核对；个别人名、地名无法查实的，则采用音译并注明原文。

四、限于当时的学术研究水平，以及作者的认知、所收集材料的局限性，原书解说文字中偶有错讹或争议之处，在编辑过程中对此进行了加工处理及注释说明。

本书在翻译、整理、编辑、出版的过程中，囿于翻译、学术、编辑等方面水平，错漏、不当之处在所难免，恳请读者不吝指正。

编　者

2021 年 12 月

前言

在《中西艺术交流 3000 年》[1] 的编写过程中，我结识了国内外的许多新朋友、新伙伴。在他们的热情帮助下，书中的插图材料才能够如此翔实。本书的丰富篇幅也是依仗他们的协助才得以完成。

在这里，我要特别对以下珍贵的资助致以感谢：

感谢巴伐利亚亲王鲁普雷希特殿下转交的大量珍贵旅摄照片；

感谢日本皇家内务长官渡边男爵允许我出版正仓院内的艺术品相关资料；

感谢纽约的皮尔庞特·摩根先生将原作的照片以及私人出版的瓷器彩印目录转交给我以供研究；

感谢巴黎的沙畹教授、汉堡的弗兰克教授、柏林的萨勒教授、德累斯顿的史图博先生、科隆的菲舍尔教授、伦敦的高兰教授、布鲁塞尔的康巴兹教授、阿姆斯特丹的博登海默教授和康姆特教授、巴黎的鲁阿尔教授、马萨诸塞州斯普林菲尔德博物馆的创立者史密斯先生，还有纽约的卡瑞以及在西安的工程师费舍尔先生向我们提供照片原件；

感谢柏林的纳乔德博士、韦格纳教授，慕尼黑科学协会，慕尼黑的黑尔滨，科隆的伦佩尔茨，伦敦教育部，牛津克拉伦登出版社，伦敦的拉尔金，伦敦的卡塞尔公司，梅休因出版社、《伯灵顿杂志》、莱顿的布里尔学术出版社，巴黎的王涅克和芝加哥的劳费尔提供印刷品或翻印版材料；

感谢柏林民俗博物馆、德累斯顿的皇家铜版画陈列室、绿穹珍宝馆、莱比锡民俗博物馆、慕尼黑的巴伐利亚国立博物馆、王宫珍宝馆、皇家民俗博物馆、伯尔尼博物馆、阿姆斯特丹的皇家博物馆、海牙的莫里茨美术馆、巴黎卢浮宫和赛努奇博物馆、伦敦大英博物馆、维多利亚和阿尔伯特博物馆、纽约大都会博物馆、马萨诸塞州斯普林菲尔德艺术博物馆提供原作的拍摄照片，或允许我们进入拍摄照片；

感谢柏林的伯施曼、阿尔弗莱德·马斯博士、阿伯拉罕博士与霍恩波斯特博士，

1　原《中国艺术史》（*Chinesische Kunstgeschichte*）第一卷。后文同。——编者注

汉堡的布林克曼校长和弗兰克教授，海德堡的哈斯教授，慕尼黑的谢尔曼校长与霍夫曼博士，海牙的马丁校长与伊拉斯莫博士，维也纳科学研究会，伦敦的巴尔，巴黎的德沙耶斯校长，巴黎吉美博物馆，纽约大都会博物馆，瓦伦蒂那博士，纽约的夏德教授，波士顿美术馆，芝加哥的劳费尔博士，华盛顿史密森学会及圣彼得堡的财政部向我们赠予书籍、手册、单行本或其他建筑方面的材料；

感谢东京的施罗德牧师、西安的克努斯及柏林的乌尔比西行长向我们提供亚洲文献相关的帮助；

感谢蔡元培提供中国文献的翻译。

上述所有个人和机构都给予了我友好协助，付出过辛劳，在此我表示诚挚的感谢。我非常清楚，如果没有他们的友好合作，我绝不可能凭一己之力收集书中如此丰富的资料。

最后我还要特别感谢我的不懈努力、谨慎周到的合作伙伴 —— 出版人霍夫拉特·施莱伯先生，正是因为他不辞辛苦地付出，本书才能有与时俱进的精美装帧。

<div align="right">

奥斯卡·明斯特伯格

1911 年 10 月，莱比锡

</div>

目　录

第二章　工艺美术

引言

没有内容的思想是空洞的，没有概念的直观是盲目的。——康德

《中西艺术交流3000年》探讨了主要艺术风格的产生、发展，与外来文化相互丰富、相互依存的关系以及它们的历史发展情况。

为了尽可能多地展现图片资料，以便读者们能有更丰富的直观感受，我只能在篇幅有限的情况下尽可能精简文字的表达。有关作品中展现的主题、艺术家的生平和流派、各种纹饰的多样性以及技巧的细微差别都只能一笔带过，但我希望脚注中的注解起码可以起到部分的补充说明作用。

在上书中我就已经提及，本书中的中国艺术家的名讳可能有拼写方面的错误，但这并不影响我们对作品的理解，希望大家不要太过关注这方面的问题。

正如威廉·科恩[1]精准描述的那样，我们不应该"对署名投入太多的关注。画作中画家的署名并不一定是绘画的作者，而可能是后世鉴赏家添加上去的名字。这在中国和日本都是很普遍的做法，最初也并没有恶意。如果要判定东亚绘画作品上的签名出自画家本人亲笔，那么只有当作品的流传能够追溯到画家的时代甚至画家本人身上时，才能算数"。

中国有许多记录艺术家与艺术品的书籍，上面记满了名字、日期和逸事，但一直到中世纪晚期之前都没有对原作的描绘，也没有同时期的摹本，这样人们根本无法得知这些画家的风格。"这些书籍，"威廉·科恩认为，"自然只是对大致流派的总结，也只有这一方面的价值。我们对中国艺术家的了解还有许多欠缺，最多只能在这样或那样的艺术造型中幻想出他们的大致轮廓。"即使是对东方最负盛名的艺术家，"我们也几乎对他们的作品一无所知。"

如今我们能看到的对画作日期和署名的研究基本都来自日本的专家。对此，库麦

1 威廉·科恩（William Cohn），《柏林博物馆东亚绘画讲解词》，1910年，第23册，第4页。（除另行标注外，均为作者原注。——编者注）

尔[1]曾发表过十分精辟的看法："几乎所有专家都可以随意做鉴定，现在是这样，从前也是这样，这已经是一个公开的秘密了。"他还说道："艺术作品上的署名既不代表它的历史出处，也不能证明它的艺术价值。"

此外，即使艺术作品上的署名被认定是真的，它也无法提供时代或风格方面的线索。比如，《国华》[2]杂志刊登了一张画作，署名为夏生，但日本的艺术研究人员诚实地在旁添加了注解，称有许多画家都姓夏，并不知道这位夏生具体是哪一位画家。

另一个很大的问题在于欧洲文字对画家名字翻译的复杂性。每个国家都有自己的一套对亚洲音标的记录方法，即使在同一种语言内有时也没有统一。更加麻烦的是，亚洲人还钟情于改换名字。比如明代的谢缙，字孔昭，还时常使用葵印或兰亭生或深翠道人的号署名。又比如吴伟，字次翁，又字士英、鲁夫，号小仙，此外还有许多其他署名。

手工艺品上多数是没有署名的，因此对它们的真实性和制作时间的推断和界定并不比绘画容易，日本给出的资料——其中也有少数来自当代中国——看上去十分武断，因为评判的来源并不是艺术风格的研究。但即使依据是中国古代的文献或典籍，也并不具备绝对的说服力。一些文献的注释即使是在中国的文人圈内也经过了数个世纪的争议尚无定论，可以想象对于外国人来说要找到一个正确的翻译版本是多么困难！

"对每个汉学家来说[3]，指出翻译的错误并非难事，只要他们对涉及的评论家有所了解即可。这也并不需要什么特别的知识储备。中文不像需要变格和变位的语言，因此在表达的精准方面有所欠缺。一句话会有多种理解的可能。"另外，一些古代典籍本身的真实性也有待考察，其中某些字句的注释在中国的文人之间也有争议。因此在面对东亚的典籍时，我通常采取最为审慎的态度，汲取其中的一些观点，但它们对作品风格的真实性甚至是艺术品本身的真伪断定并不具备参考性。

除此之外，与欧洲一样，中国的艺术潮流和工艺也随着时间不断发生改变。因此中国某一时期艺术批评家的态度通常来自历史的角度，没有绝对的价值评判标准。日本现代的艺术评论家同样也只能欣赏某些方向的艺术流派，这种喜爱是基于并未客观了解其他艺术时期风格的前提之上的，可以说是片面的喜爱。因而他们的价值评判对于欧洲人来说不仅没有起到解释的作用，反而令我们更为疑惑了。

出于这些原因，我在早先的文章中已经写过[4]："这些署名是否真的值得我们研究？它们只是现代或古代古董商做出的假象罢了。这些名字无法代表艺术家完整的人格，

1 库麦尔（Otto Kümmel），《日本手工艺》，1911年，第171页。

2 《国华》，第165册，彩图359。

3 佛尔克，《瑟王墓》，东方语言学系，1906年，第九卷，第一部分，第409页。

4 明斯特伯格，《论中国艺术史》，《法兰克福汇报》，1911年4月9日，文学版。

也无法概括他们毕生的事业成果！"

在这种情况下[1]，在本书中我会尽量根据情况避免出现落款或名字。此外我还会尽可能地将能够证明其历史真实性的作品以插图的形式加入到文本中，令读者对某些风格流派有更为直观的印象。我能够比较肯定地判断一些作品的风格，但并不能确定它们制作的准确时间。

在每一件器物的说明中，我都避免列举作者的名字、师承、弟子、父母、住处等次要信息，而是尝试给出有关时间段内艺术手法和技巧方面的说明性文字。我也没有选择将中国和日本的史料直接不假思考地翻译过来，而是努力从现有的这些无名的手工艺品中寻找和厘清一个历史上的发展脉络。

除给出丰富的观点论证以外，文中还会加入一些说明性的概念。我希望能够通过艺术作品本身所展现出来的样貌，去找到每个艺术流派想要表达的精神和理念。

1 此处我并非认为确定艺术家的名字和亚洲的写法本身毫无意义，但这应该属于这方面专家的工作，而不在这本书要探讨的框架内。即使在那些需要对艺术家的姓名仔细研究的领域，同样存在很大的困难。穆勒－贝克（Müller-Beeck）在谈论起库麦尔关于日本手工艺品的文章时就指出（东方学档案，1911 年 7 月），库麦尔引用的几乎都是日本的文献，却没有标明文献的来源——实际上日本的文献很少对外开放。而不给出来源又令人很难查证，一些错误是来源于译者和编者还是来源于原作的作者。这篇文章中出现了许多日本的名字，而穆勒－贝克认为其中有大量错误的写法。人们应该能够理解这位批评家在看到如此不准确的名单后说："这些表格如果没有可信度，就毫无价值。"在使用这些不太准确的人名对照表之前，还是需要对此做出一个严正的申明。

建筑艺术

概论

建筑艺术对其他艺术形式产生的意义和影响，在欧洲和亚洲有很大的不同。

石质建筑是信仰基督教的西方国家在艺术发展早期最重要的表现形式，雕塑和绘画最早只是建筑的一个装饰部分。在古希腊和小亚细亚情况也是如此。不同艺术活动之间的相互依存作用使得欧洲的艺术流派在各个领域的发展都能够统一步伐。不断变化的艺术风格对建筑和装饰手工艺造成的影响是相同的，因此在西方的早期艺术中，建筑、绘画和雕塑是一体的。在巨大的穹顶和宏伟的宫殿中，这三种艺术形式相互交织，共同谱写和谐的乐章。

中国与西方世界之间被一些文明发达程度很低的民族隔开了。中国人因此也没有机会与文化程度相当或更成熟的文化产生深度的摩擦和交流，而这种摩擦交流正是文化进步的必要条件。

最古老的建筑样式是简单的厅堂（见图 1），很可能没有任何绘画和雕塑的装饰。在外来的宗教绘画引入中国之后，我们发现它们被当作拥有独特意义的装饰品被放置在厅堂内，人们也不会将它们变成建筑装饰的艺术手法。绘画在保持自身风格的同时，同样受到外来的影响，但有时是以画轴的形式出现在建筑中，有时则以壁画的形式直接呈现在墙面上。但总体来说，壁画也只是放大了的绘画作品，并没有对建筑本身产生什么结构性的影响。在这个意义上，厅堂只是为墙壁上的画作遮风挡雨罢了。

因此这些艺术领域在诞生之初就没有互相融合，在继续发展的过程中则完全地独立开来了。绘画在哲学和诗学的影响下成为民族灵魂的艺术表现形式，而建筑则仍然沿用一些古老的元素，是以惯用的手法建造起来的容身之所而已。在超过两千年的时间跨度里，中国没有记载任何一位给建筑艺术带来新思想的建筑大师的名字。如果历史条件许可的话，实际上完全可能在变革中产生一位这样的天才。可惜人们只是因袭传统而已。

正如皇帝们在数千年前就开始在仪式中呈献贡品，他们的政治力量来源于古老的代代相传的观念，他们的宫廷生活起源于远古时期的习俗，他们的宫殿在轮廓和结构方面也一直没有改变。寺庙自然也保留了宗教绘画和厅堂的结构，在葬礼风俗上的传承尤为严格。

建筑艺术的发展总是受限于单个方面的变化。更早的时期人们建造的主要是恢宏大气的高楼，其线条严肃冷峻，轮廓完整，十分富有压迫感。自明代起，人们开始建造对细节的装饰，小巧的饰物渐渐打破了建筑外观的整体性。到了 19 世纪，追求细节装饰之风更盛，各个部分以手工艺的方式拼接在一起，常常显得有些廉价，甚至空洞。

与绘画与雕塑的发展方向完全不同的建筑，似乎从来没有承载过东亚世界的道德理想，因此我将它与手工艺品归于一类，一起来讨论。

第一节　建筑艺术的种类

中国建筑艺术中所有公元前就已经有的基本元素都保留到了现在[1]，总体来看可以分成两种风格。

在西方文化圈的影响下，约在公元前 2000 年左右，或者说迈锡尼时期，中国的城市和碉堡样式的宫殿建筑诞生了。城市由四方的石质城墙包围起来，高高耸立的四方塔楼之间是笔直宽阔的街道；主街中间是皇帝的宫殿，同样筑成四方形，其余还有一些建筑，均以石为基，上方的主体用木结构做成不同的样式。我们在如今的北京仍然能看到这种城市轮廓和宫殿样式。

然后是公元前 3 世纪或公元前 2 世纪，中国也产生了庄园式建筑。人们对光线和通风的追求使得庄园中出现了高高的假山和或人工或天然的湖泊：高台得到了充分利用，独特的廊桥连接起相距较远的建筑。大型的花园和公园围绕在住所周围，所有建筑都显得更为开阔。柱式厅堂像金字塔一样建成好几层高的规模；凭栏远眺，周遭的风景也属于宫殿建筑的重要组成部分。此时雕塑也开始为建筑所用；水面上架起了座座桥梁，宽阔的道路上铺起了厚实的石板。

除由围墙环绕的巨大宫殿、官邸、府衙和寺庙以外，广大百姓的住所至今没有任何相关记录，因此在历史的乐章中显得默默无闻。寺庙和皇家建筑的内部装饰和用具都极其奢华，我们能看到珍贵的木材、红色的漆器，也能看到帘幔（见《中西艺术交流 3000 年》，图 86、89）和绘画，但对建筑的外表面却极少有相关记录。即使在绘画中出现了皇家建筑，画中的描绘也大多突出其材料和规模，并非表现建筑艺术。门廊出现的频率很高，铺设瓦片的屋顶上通常装饰着形似海豚[2]（见图 9）和人物的形象。私人宅院则没有形成一种自己的建筑风格，偶尔会使用一点规格较低的宫殿元素。

活人的住所几乎没有留下能够长久保存的实例，但逝者的建筑却都以永久留存作为目标。皇帝的陵墓石室由巨大的岩石筑成，从入口要经过长长的石道才能进入，外表用夯土或石块建成金字塔形（见《中西艺术交流 3000 年》，图 9—12）。百姓死后也会被葬在坟堆中；其他的小型石墓虽然在规模上并不起眼，但确有艺术价值（同上，图 25—32）。

这些最基本的理念在数千年间决定了中国建筑的样式。这些建筑从没有真正变成石质建筑，主体结构一直是木头的材质；铁也没有在建筑中得到使用。一些矿石，特

1　参见弗格森（Fergusson），《印度与东方建筑史》，伦敦，1876 年，第 685—710 页；帕莱奥罗格（Paléologue Maurice），《中国艺术》，巴黎，1887 年，第 80—130 页；卜士礼，《中国的艺术》，伦敦，1904 年，第 49—80 页。马可·波罗以来一直到现代的大量游记记载。

2　书中所指"海豚"实为螭吻。——编者注

别是大理石，在建筑中却得到了很好的使用，但其作用并不大。人们主要是在碉堡或城墙等建筑中使用大理石，在庙宇和宫殿的院落及宽阔的道路上会铺上大理石块，此外它在台阶和桥梁中也有出现。在西方的影响下，人们开始在建筑中引入经过敲打而成的金属箔，通常在大门、墙裙、屋顶和山墙处使用。此外，精美的木雕也成为建筑中备受青睐的装饰。

比起世界其他地区的建筑史，中国是少见的把木结构作为建筑传统的国家，这是因为缺少石料或是不懂如何处理石料的工艺吗？答案显然是否定的，因为中国的宝塔和陵墓都是由巨大的石料作为建筑材料的，宏伟的城墙和堡垒与欧洲的石质建筑在规模上也很相近。

一个民族建筑艺术的发展绝非偶然，而是出自内在的需求或外界的迫使。这两点在中国与世界上的其他地区都有所不同，而且在将近四千年的历史中从未改变。皇帝同时也是大祭司，他拥有至高无上的权力，由古至今都是天子，在整整四千年的历史中，中国碉堡式的宫殿建筑样式从未改变。

直到今天，贡品仍会被盛放在古老样式的青铜器中呈献，人们仍然在读古诗，崇拜旧时的神明；同样的，城市建筑和宫殿建筑虽然在建筑工艺上有所变化，但基本样式仍然保留了古风。

周代的历史典籍《周礼》中就记载了每一个等级建筑的长、宽和高，院落的数量、平台的高度以及柱子的数量也都有严格的规定。大夫住所的主楼两柱间只能有三扇门[1]，一等官员府邸五扇，王和皇子的居所七扇，只有皇帝的宫殿才能有九扇，间距也可以更大。正如古老的等级制度将颜色、标志和权杖等传统都保留到现在，建筑方面的规则也从没有失去它的意义。

中国人的思想中有一套属于他们自己的道德和美学标准。抒情诗，优美的绘画，哲学性的思考，都是文化中值得欣赏的，但华美的建筑或直冲云霄的教堂显然不属于这个范畴。庆典一般都在大自然的树荫下（见《中西艺术交流3000年》，图243及彩页十四A）或是湖边举行，只有国家级的皇室接见才会在巨大宫殿中进行。人们会单独去寺庙中祷告，而不会聚集在一起举行宗教仪式，因此人们也不必修建大型的教堂。中国人自古以来就有回归田园的理想，他们憧憬的是在高山上或河岸边的茅草屋中生活，这种理想也使简朴成为建筑艺术的一个标准。无论是街上随处可见的房屋，还是皇宫城堡，它们的门和墙都设计得很简单，个人对奢华的追求只有在后面更加私人性质的房间内才会展现出来。

其他的思想则带来了庄园风格的建筑，由于其壮观的规模，此类建筑一般在皇家行宫内出现得较多，其理念则是离开尘世的喧嚣，回到浩大或可爱的自然中去。在不

1　与建筑有关的数字象征意义参见伯施曼《中国建筑及文化研究》，《民族学杂志》，1910年，第三册，第399—401页。

规则分布的建筑之间，是大片可用于狩猎的绿地。用于居住的楼阁、观景台和亭台错落地遍布山谷之间。富人在城市中的家宅也会加入花园的元素，亭榭、精挑细选的假山石、石灯及青铜器映衬着如画的风景，自然而又可爱。建筑师会充分利用地形的特色、树木和水流，带着对绘画艺术的热爱来进行规划和设计。

寺庙的建造大致与之类似，并没有发展出严格区分于宫殿建筑的独立形式。人们对自然的喜爱也延续到了寺庙的选址：它们一般会建造在能够极目远眺的山崖高处或隐秘幽深的山林中。

这一基本风格可能直到佛教被引入中国后才增添了一些外来元素：牌楼和宝塔。它们到今天还保留着外来风格，因为它们从未被其他建筑吸收和内化，一直是以独立的建筑形式存在的。在欧洲，独立的钟楼和教堂大厅被融合成一体的大教堂，这样的过程在中国却是从未有过的。

新的建筑形式一旦引入，就会产生千般变化，不同的省份[1]都会有不同的变体，但整体的基本造型却是同源所出。与欧洲百花齐放的思想相比，中国的建筑样式明显有一种同质性，显得有些千篇一律。但从另一方面来看，中国的建筑是世界上唯一使用木构架来承重的建筑，同时也是唯一大量使用色彩来作为单一线条补充的建筑。远远就能看到的闪耀着黄色、绿色和蓝色的琉璃屋顶，施彩的木雕装饰，彩色的壁画和施釉的雕塑，都是中国建筑独有的亮丽风景（见彩页一）。即使是崖壁的浮雕也会刷上彩色的颜料来增色。[2]

厅—台—砖瓦—颜色的象征

脆弱的木建筑根本无法抵挡多次的起义和战争。挺过了乌合之众的破坏，还要经受时间的考验，通常还有毁于火灾或水灾的危险。因此整个中国即使还有极少数12世纪以前的木建筑留存，但它们也大多经过了加固或重建。现今我们能看到的建筑绝大多数来自清朝（1644年以后），明代的建筑也少有保存完好的实例。虽然许多寺庙可以证实是在更早的时期所建，但火灾与刀兵的洗礼也导致了必要的重建或多次的翻修。

1　伯施曼，《中国建筑及文化研究》，第378页。"一句古话说：十里不同音，百里不同俗。在建筑风格方面人们最能体会这种变化，当然居民的秉性脾气、生活方式、本地文化，乃至服饰饮食都各不相同。根据这些不同，可以大致把中国分为以下的文化区域：北方六省、长江五省及南方六省，沿海的福建和浙江归于南方，四川则单独为一区。""实际上这些区别甚至可以细分到省，每个省都互有区别。""但各地又都有共同的特性……"

2　彩图参见瓦德尔（L. Austine Waddell, 1854—1938，英国东方学家，考古学家）《神秘的拉萨》中"拉萨彩绘石雕"一节。

因此我们可以在这些寺庙建筑中看到早期的风格，但已经无法证明出自哪个时期。

我们在佛教传入之前的 1 世纪的石刻上（见《中西艺术交流 3000 年》，图 25）以及 147 年的武氏祠中就能看到一些单层和两层的厅堂建筑（见图 1）。从中我们已经可以看到中国建筑最基础的标志，即以木柱与木梁支撑的飞檐结构，这些特点到现在仍然能在建筑中看到。因此我们可以推断，中国建筑的基本元素源自相当早的时期，可能和石台基一样可以追溯到迈锡尼文化圈的影响。

直到今天，寺院和宫殿建筑都是以支撑的圆形立柱以及起到保护作用的伸出柱子的屋顶为基本元素构成的，而屋顶的造型、颜色和结构的设计则格外多样，并不只是由棱角和抹平的墙面构成。巴尔策关于日本建筑的观点同样适用于中国建筑："立柱与墙的构造，或是拱顶的安排与结构，对其他国家的建筑艺术来说都是重要的区分点，但在这里完全无法通过这种方式看到各种建筑方法之间的差别，因为柱子的装饰造型差别很小，而拱顶则完全没有出现。建筑的繁复和精巧反而体现在屋顶和山墙的结构中。"[1]

最早对厅的描绘来自公元前（见《中西艺术交流 3000 年》，图 25），从图中我们看到地上立起光滑的圆柱，上方是交叠起来的木质支撑，类似于西方的柱头结构。大约一个世纪之后的石刻作品上也出现了光滑的立柱形象，但柱子下方还有一个圆形的基座，很可能是石质的，柱头则是一个向外延伸的斜柱结构（见图 1），看上去中间是镂空的。中国的史料记载，建筑的法则是柱子的高度应该是柱子直径的七倍到十倍，基座不能高于柱子的直径大小。

向外延伸的屋顶两边对称，笔直地向下倾斜，从石刻（见图 1）上可以看出覆盖木瓦、铺成鳞片的样式。在汉墓中陶制的明器上（见《中西艺术交流 3000 年》，图 69）我们可以看到光滑的木瓦顶，由倾斜的梁木支撑。这可能与蒂罗尔[2]的屋顶类似，是为了防止暴风雨将屋顶掀起而设计的。同时还出现了一个与西方建筑相仿的厚重的瓦顶（同前，图 71）。其他的明器中，屋顶的双坡屋顶都铺了一行一行的瓦，其造型与现在的类似，下方与排水槽相接，是重要的防漏水装置（同前，图 70—75）。在吊井的手柄上方（同前，图 40—43）我们还看到了一个小小的顶，呈四面结构。我们至今所知的所有古代早期屋顶都是直檐的。

这里我们还能初次看到当时新引入的琉璃瓦工艺，它在此后的建筑艺术中具有举足轻重的意义。中国烧制琉璃瓦的工艺在公元初年达到了艺术上的巅峰。日本直到 16 世纪才学会生产琉璃瓦，此前所有的砖瓦都是从中国进口的。曾有史料记载，8 世纪时有人设计了墙面与顶面全部为琉璃材质的一间寺庙，为此花费巨资将琉璃运到了撒马尔罕地区。中国自古为整个亚洲的许多地区提供了各式各样的琉璃制品，其中青瓷

1 巴尔策（Baltzer），《日本的房屋》，柏林，1907 年。

2 奥地利的一个州。——译者注

甚至一路被运卖到欧洲。

圆形的筒瓦紧挨着排成一行，最下端缀一块圆形的瓦当（见《中西艺术交流3000年》，图72—75）。这块最下方的瓦当在最早的时候会刻上铭文和人物形象，依此我们大概能够推测这些建筑的时间。数年来中国人收集了许多瓦当来研究古文字，其中有大量来自汉代，一些甚至是秦始皇时期制造的。目前我们还没有看到更早的瓦当，文献中也没有任何记载。

在西方古典主义建筑艺术中，屋顶只是结构简单的实用性结构，其重要性远远低于立面；但在中国，屋顶则是房屋建筑中有决定性意义的一个部分。屋瓦的造型基本没有改变，但在阳光下闪耀着美妙光芒的琉璃，宏伟的屋顶，仍然给人留下了深刻的印象。后期屋顶面出现了微微的弯曲，更加强了彩色光的折射效果。层叠的重檐之间是白色或彩色的墙面，有时会有木架构的装饰；寺庙的选址旁通常是色彩浓郁的树林或是冷峻的灰色岩石，在屋顶的反光映衬下更加夺目生辉。这些特点共同构成了中国建筑艺术的独特魅力。

马可·波罗将日本国（Zipangu[1]）称为"黄金之国"，其灵感也是来源于远远就能看到日本皇宫的屋瓦上反射出来的金色光芒。"这些建筑的顶部应该都是用黄金铺就的，正如西方国家的教堂顶部是由铅制成的，因此它们的价值是无法估量的。""不仅如此，宫殿中的道路和房中的地面都是由二指宽的金板铺成的，就像石板那样。"这些童话般的记述实际上不过基于船员们远远看到的场景，马可·波罗将它们写成了幻想般的故事而已，但它却在数个世纪内吸引无数欧洲人前来寻找这个遥远的"黄金国"。他们虽然永远不可能找到这样一个遍地是黄金的童话王国，但却开启了发现东方世界的大门，物质与文化的交换也随之开始了，这远远比找到一个黄金岛屿带来的价值更大。这些在阳光下像金子般闪耀的金色琉璃瓦并不是在日本生产的，而是由中国的商船从中国运到那里去的。

古老的石刻（见图1）虽然包含的建筑元素并不多，但我们却从中学到了许多与建筑有关的细节知识。比如环绕四周的低矮的栏杆回廊，此后会频繁出现在建筑当中，演变成更小的结构；陡峭的木楼梯在日本非常常见，到现代还在使用。此外我们还看到了"台"，这种建筑是由多层"厅"累积而成。每一层都有单坡出檐来防止雨水的倒灌。

虽然壁画上的楼台只有两层，但现实中肯定还有更高的建筑。我们还看到了汉代时期多层叠加在一起的楼台，越向上厅的规模越小，形成了类似金字塔的造型。在公元前2世纪，有一首颂中就提到了高台，当时可能已经有了最早的塔楼或宝塔建筑。

1　裕尔，《威尼斯人马可·波罗先生关于东方诸王国与奇闻之书》，第二版，第二卷，第253页。柏林的手稿中写作：Zipangu，巴塞尔的版本中写作：Zipangri，拉丁文版本中写作：Cyampagu。这些都是欧洲人对中文称呼的糟糕转化，中文发音类似于Jipun或Jipuan。

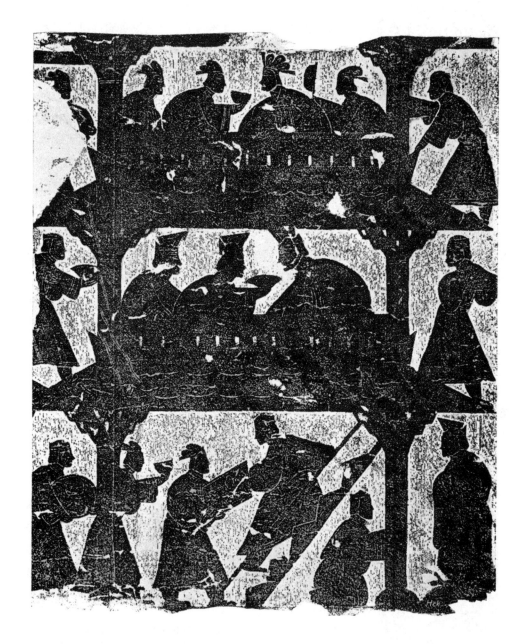

图 1　双层[1]木建筑，立柱上有突出的柱头结构，木瓦顶；座位旁环绕一圈回廊，栏杆较低。上：王后；中：王，正由仆人呈上饮品；下：仆从将菜肴从厨房端出。武氏祠中的石刻，147 年（来自：沙畹《两汉时期的中国石刻》）

1　德国的建筑计数与中国不同，地面层不计，有一层楼梯则计一层，因此这里按照中国的概念应该是三层建筑。——译者注

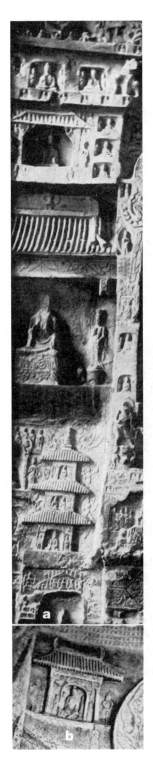

图2　河南龙门石窟石刻。铭文显示雕刻时间为523—533年。a：上：单层砖瓦寺庙建筑，木柱上方有柱头装饰；中：双坡屋顶，山墙面上有一段短屋脊；下：三层塔，砖瓦构成单檐，另有塔顶结构。b：单层寺庙建筑，双坡瓦顶向外延伸，屋脊两端有角形装饰（来自：沙畹《华北考古记》，1909年）

在中国文化最为鼎盛的唐代，房屋的建造想必极尽富丽奢华，可惜唐代建筑没有留存至今，连废墟都不曾留下，这些繁华只能停留在我们的想象之中了。文人写了各种文章赞颂雄伟的皇宫，世界各地的使者聚集到这里，艺术和科学高度发展。当时中国拥有最伟大的画家，他们的美名和作品得以流传，建筑作品也是如此。在此时的日本，建筑艺术还仅限于在中国影响下的寺院建筑，且这些壮丽的瑰宝得到了很好的保护，起码给我们展示了唐代宗教风格的木建筑的风采。

与画家和青铜铸工一起来到日本的还有建筑师，推古天皇时期的佛教建筑也被视为同时期中国风格的建筑。目前这个观点只是基于推测，但已经有一些新出版的研究成果[1]证实了这一推测。沙畹拍摄了河南附近（见图2）的中国石刻，铭文显示它出自523年至533年左右，上面的建筑与日本建筑显然十分相似。类似的建筑风格在730年左右描绘王维家乡的绘画摹本中（见《中西艺术交流3000年》，图146）也能看到。另外推古天皇时期日本玉虫神龛上的油画上也有一个单层的寺院建筑（同前，图118），其造型与更早时期中国的石刻所示建筑（见图2b）几乎一模一样。因此我们可以确认，日本的佛教建筑完全符合中国同时代（6—8世纪）的建筑风格。

这些建筑元素我们都已经熟知：四方的造型，光滑的墙面，石基及台阶，圆形的柱子和伸出的柱头，远远出挑、已经呈现出微微弧度的屋檐上面铺着瓦片，开放的大厅四周围绕着镂空的栏杆。此时我们已经看到了各种各样的屋顶造型。侧壁山墙下的单坡屋檐（见图3）和楼阁建筑（见图4、5）都已经得到了进一步的发展。在这些保存完善，按照修旧如旧原则不断得到修缮的古老寺庙中，我们看到了比例和谐、精工细作的建筑杰作。同时我们也看到了建筑

1　沙畹，《华北考古记》，巴黎，1909年。

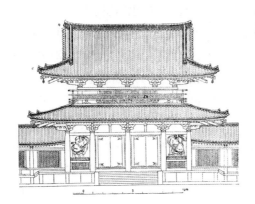

图3　日本奈良法隆寺主殿，608年左右建（来自：巴尔策《日本宗教建筑》）

图4　日本奈良法隆寺三层楼阁，建于600年左右（来自：巴尔策《日本宗教建筑》）

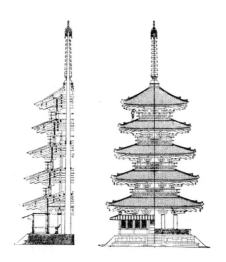

图5　法隆寺宝塔，右侧为最早的结构，左侧为宝塔如今的横截面结构。日本奈良，606年左右建（来自：明斯特伯格《日本艺术史》第二卷，图5）

图6　日本奈良法隆寺宝塔横梁上的云纹装饰，7世纪初建筑（来自：巴尔策《日本的房屋》）

师对基础造型的巧妙改变。

大气的柱子与向上收紧的塔身，优雅向外延伸的柱头装饰，装饰着古老青铜器上波纹的小巧栏杆，基座和每一层塔身之间的比例关系，都展现出工匠精湛的技艺。横梁下方可以看到装饰云纹（见图6）。很明显，在中国所有后来的建筑中常见的将道路和门分为三份或五份的设计在这个时期还没有出现。

从中国的石刻（见图2）以及日本的建筑（见图3）中我们学习到了一种特殊的屋顶样式——在侧面的山墙前架起一条屋脊。这种在山墙侧面建造出檐的屋顶样式（即歇山顶）在西方国家是完全陌生的。巴尔策指出，巽他群岛[1]也出现了类似的屋顶样式，但材质是芦苇和草秆。我们在2世纪的石刻上并未看到这种歇山顶，它的首次出现是在5世纪的摩崖石刻上，因此可以推断这大概是受到了中国南方部落的影响。很可能是苗族人建造了木架构芦苇顶的建筑，大概类似如今西里伯斯岛[2]常见的样式，其中首次用到了歇山顶的造型。这种建筑方式可能是从中国南部传到整个中国，继而传到日本，丰富了传统瓦顶的设计样式。

建筑的外部轮廓至此还是保持着较为简洁的对称四方样式。每个厅都只有一个未加区隔的空间，农民们的茅草屋和芦苇屋也是如此。坐具也还没有出现，唐代之前的画作上，人们都直接盘踞在地上（见图1）。这个习俗则与其他许多在中国已经失传的习俗一样，在日本保留到了今天。在中国，我们能从石刻上看到在外来影响下出现的坐具（见《中西艺术交流3000年》，图86、89），在宋代的绘画作品中已经出现了坐椅（同前，彩页五C）。只有僧人才会常常按照佛像的姿势将腿盘在身下坐。

在6世纪时出现了些微弧度的屋顶，到了后期曲线越来越明显，甚至连檐角都向上扬起了（见图7）。开放式的厅堂（见图8）比例得当，柱子退到更里的位置，仅起到为越来越宽阔的屋檐做支撑的作用。屋顶下方的空间有时是敞开的，有时由墙密封起来，还有一种情况则是将两者结合起来，在密闭的屋子外面围一圈立柱，做成游廊。

这座年代久远的塔楼（见图9）中只有尺寸和屋顶维持了原有的模样，隔墙已经在近代用木板围了起来，因而无法辨认。除了这种严肃刚劲的风格以外，还有一种更为活泼灵动的塔楼建筑（见图10），其檐角向上弯起，达到了很好的点缀效果，是明代的建筑风格。

从这个时期开始，小巧的亭子就成为公园和花园中精致优雅的点缀（见图11、12），其上甚至出现了复杂的细节装饰和木雕结构（见图13）。

人们还在城门上方（见图14）修建了瞭望塔，甚至一些花园的门上也有小型的瞭望塔（见图15）。这些塔与其他建筑之间并没有建筑学意义上的内在联系，只是为了展现风情而拼凑上去的。

1 图见沙拉辛（Paul Sarasin）《西伯里斯岛之旅》，威斯巴登，1905年。

2 印度尼西亚苏拉威西岛的旧称。——译者注

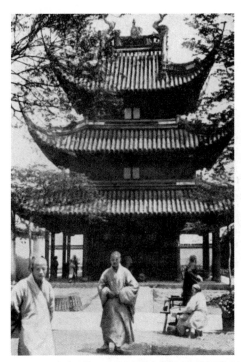

图7 三层寺庙建筑，瓦顶四角高高扬起，双坡屋顶两端各有一神兽，据传为700年左右的唐代建筑（来自：汤姆森《中国人》）

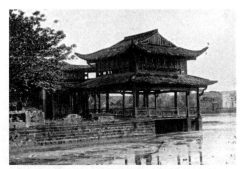

图8 南昌百花洲中一亭，茅草顶，檐角微弯，位于赣江畔（来自：弗兰克摄影集，汉堡）

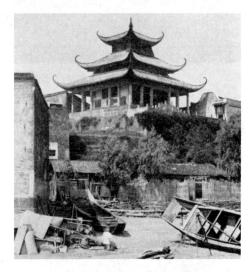

图10 望湖亭，共三层瓦顶，木柱支撑，檐角上扬，四面顶，中间立起塔尖，位于鄱阳湖畔，14世纪建筑（来自：弗兰克摄影集，汉堡）

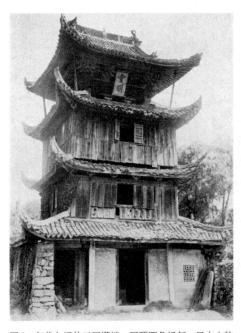

图9 年代久远的三层塔楼，瓦顶四角扬起，最上方的双坡顶两端有形似海豚（实为螭吻——编者注）的装饰，后期加修了护墙，位于天台山南坡的高明寺内（来自：弗兰克摄影集，汉堡）

图11 四角形山仪亭及石碑，重檐瓦顶，立柱支撑，位于钱塘江畔的兰溪县（来自：弗兰克摄影集，汉堡）

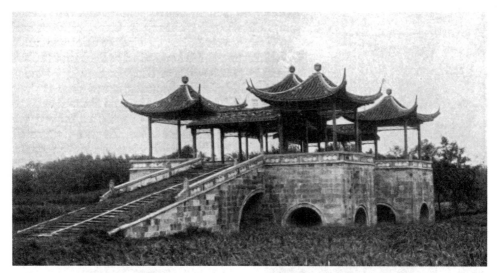

图12　五亭桥，瓦顶四角纤巧地向上扬起，以纤细的木柱支撑，石质基座上建造了宽大的台阶。位于扬州大运河畔（来自：弗兰克摄影集，汉堡）

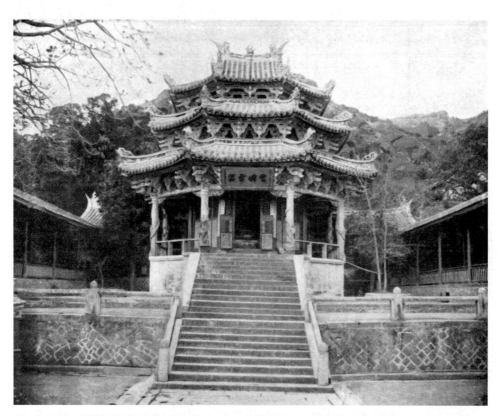

图13　八角亭，通过石质基座宽大的台阶走到亭中，柱子上雕刻精美，三层瓦顶的檐角都高高扬起，下面承重的施彩斗拱极为繁复精致。位于厦门的一座寺庙中（来自：弗兰克摄影集，汉堡，1895年）

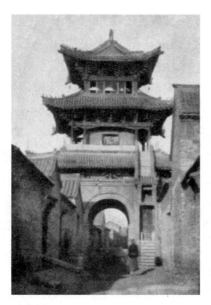
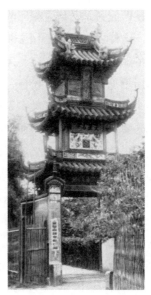

图14 双层城门，瓦顶四角微微扬起，位于直隶省灵山（来自：巴伐利亚王储鲁普雷希特殿下摄影集，1903 年）

图15 双层花园门塔楼，瓦顶檐角高高扬起；位于上海（来自：巴伐利亚王储鲁普雷希特殿下摄影集，1903 年）

　　此时的塔楼失去了高雅的沉静气质、和谐的比例和令人舒适的简洁，人们转而追求纤巧的精致和小气的装饰。人们使用传统的技艺去追求繁复和饱满，放弃了简约大气的雄伟风格。

　　欧洲人在 18 世纪熟知并模仿的正是这种已经走向衰败的风格，而从马可·波罗到后来的耶稣会传教士们却从未记录这些曾经宏伟壮观、造型简约的建筑样式，也许在他们活动的年代这些建筑已经不复存在了，也可能当时的时代品位已经不再欣赏这样的建筑风格了。

　　自古以来中国人就非常注重建筑所在的方位。至于这是鉴于科学原理还是出于天文学方面的考虑，是实际运用的选择还是宗教的信仰，我们就无法判断了。因为从很早以前就已经存在这样的习俗，人们毫无异议地继承了下来，并一直保持到了今天。对中国人来说，方位是具有神秘意义的概念。在最古老的诗歌当中，诗人们就不会简单地提及某个城门或某座山，而是会用东门或西门、北山或南山来指代。[1] 人们在描述房间内的物品时，也不会用左或右，而是用东南西北来指示。

　　中国人对方位实在是太过执着，一位中国人在翻译歌德的诗歌时，会将"我跟着他出门去"翻译成"我跟着他出东门"。

　　同样的，许多不同的颜色都在中国建筑中具有一定的神秘意义。最常见的是颜色

1　佛尔克，《中国诗歌的兴盛》，马格德堡，1899 年，第 14 页。

与等级之间的匹配关系，与之相应的还有每种建筑元素的数量，比如"五"就是一个神圣的数字。这种匹配关系在不同的时代还会有些许不同。

最基本的颜色是黄、白、红、黑和绿，绿色常常会被替换成蓝色。后来建筑中的颜色数量有所增加，比如多了粉色、深蓝和深黑色。这些颜色的使用并不遵循自然规律，而是大多具有一些象征意义。无论是事物、服装，还是神仙和动物，它们都不会以现实中的形象出现在建筑中，而是经过抽象化的处理，表达一些象征性的思想。另外，颜色还有道德上的特别意义。这样似乎才能解释，为什么我们能看到用红色和绿色装饰的神像。

正是出于同样的原因，在深受东方思想影响的欧洲中世纪，僧侣在画马时也会使用绿色和红色；到了 12 世纪初，欧洲开始使用徽章，徽章上纹饰的颜色也大多拥有各自独特的含义。

公元前 2000 年左右，巴比伦尼亚地区的波尔西帕有一座世界闻名的七层尼波神庙[1]，在挖掘勘探过程中我们发现每一层都用了不同的颜色。这七种颜色对应了七个星体，排列的顺序与它们离地球的远近相一致：银色的月亮，深蓝色的水星，淡黄色的金星，金色的太阳，红色的火星，深红色的木星和黑色的土星。过去这七个星体总是作为一个整体被提及，但后来人们将太阳和月亮从中区分开来；而在中国，人们也只用其他五个星宿所对应的颜色作为色彩象征体系中的基本色。

通过下面的这张表格[2]我们可以清楚地看到它们之间的对应关系：

颜色	星宿	方位	元素	意义
黄	土星	中	土	象征权力、成就与财富，在中国和欧洲国家都是皇帝的颜色
白	金星	西	金	象征纯洁、光明、平静，在中国是丧服的颜色
红	火星	南	火	象征喜悦吉祥、幸福的生活；官服的颜色
黑	水星	北	水	象征毁灭
绿（蓝）	木星	东	木	象征永远的平静

黄色是皇帝的颜色，特别常见于丝绸布料和瓷器上，但并不是皇帝独有的颜色。

红色象征皇权的统治，用于官服以及政府出资建造的建筑和钦差的居所。

古代中国人在战争中使用鼓、锣和钟声来传递信号，而不用号角。最大的鼓放在最高将领身边，其他将军和指挥官则用相应大小的鼓。战鼓上要涂上杀死的敌人的鲜血。[3]因此带回红色的战鼓就意味着胜利以及对敌人的统治。

在日本，皇帝签发的文件上要印上红色的手印，皇帝将手蘸着血或红色颜料印在

1 耶利米（Jeremias），《巴比伦尼亚的众神与群星》，1908 年。

2 雅各布·阿廷·帕查（Yacoub Artin Pacha），《东方纹章研究》，伦敦，1902 年

3 普拉特（Plath），《中国古代军务》，巴伐利亚皇家科学协会，1872 年 12 月，哲学 - 语言学，第 335 页。

这些文件上。这个习俗在中国也曾有过，后来红色的印章很可能就来自这个习俗。而血印章则大概率来自原始社会时期的某种习俗。

无论如何，将红色选为皇权统治的代表必定是综合考虑了多方面因素，上述原因都可作为重要支撑。

建筑中的柱子会被刷成红色或绿色，也经常有镀金或彩绘装饰。之后我们还会看到天坛的图片，上面的柱子全部都是蓝色，代替了象征纯净的绿色。黄色和蓝色同时也是大部分皇宫和寺院屋顶的颜色，它们在深绿色的树丛掩映下闪闪发光，完美地传递出权力与安宁的意味（见彩页一）。到了近现代，建筑中也开始出现其他颜色：棕色、紫色、绿色、红色及其他颜色。在高雅艺术中只有宗教绘画保留了这种单纯的色彩象征，但如今在建筑中色彩仍然起到举足轻重的作用。

到了汉代，建筑中出现了脊兽装饰。古老的青铜装饰早已被熔炼成别的器物，青铜脊兽的风潮也已经过去，取代它的是如今还在到处使用的琉璃饰物（见图7、9）。在石刻中（见图2b）我们还能看到山墙顶端被简化成简单的角形装饰。

除了神兽和在文学作品中被称为龙的形象，人们也会使用小型的人物雕像来装饰建筑。这些造型奇特的小雕像在线条和大小比例上都没有在艺术的角度上融入屋顶的整体中，因此保持了异域的风味。它们有时为全身像，有时为半身像，安排和布局并没有美学的根据，通常显得很没有品位，十分小家子气。它们显然与颜色相似，都带有象征意义，因此人们很少从美学角度来评价它们。在艺术性很高的建筑中完全不会出现这样的装饰，它们只会出现在其他过于繁复华丽的建筑当中。

牌楼—纪念碑—纪念柱

我们都知道印度的桑奇大塔，它的塔门极为雄伟壮观，而建立牌楼的习俗也是来源于此。它在印度母国是与一圈围墙连在一起的，人们通过它进入围墙看到佛塔，而在中国它则是独立的建筑，只是在建筑风格和造型上维持了原有的样子。[1]

我们在城市和乡村的每个角落都有可能看到牌楼，它们通常是用来纪念逝者的美德或是表彰生者的善行。作为奖励和认可，皇帝会下令允许自行建造牌楼，或是由政府出资修建更为豪华的牌楼（见图16）。这些牌楼纪念的一般是贞妇（不愿再婚的寡妇）、为父母或国家牺牲的少女、行善的富人、功勋卓越的将军，或是纪念某个特殊的事件。比如在北京的一座大型牌楼（见图17）就是为了纪念被刺杀的德国公使克林德先生。还有一种牌楼样式的界碑（见图18），至于它原本就是以这个造型建造的界碑，

1 沃尔佩特（Volpert），《中国的牌楼》，东亚学档案，1911年7月，四幅彩页。

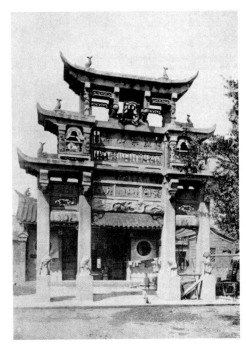

16

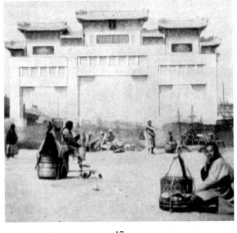

17

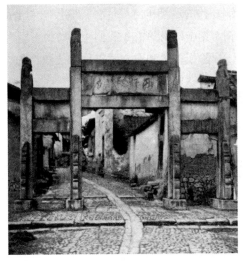

18

图16　石牌楼，装饰丰富，有形似海豚（实为螭吻——编者注）、人像与龙的形象，基座上有四头石狮；用来纪念一位将军的伟大功勋——"勋崇山海"；位于厦门主街，奉皇命所建（来自：普莱斯《厦门岛》）

图17　纪念德国公使克林德的牌楼，位于北京（来自：巴伐利亚王储鲁普雷希特殿下摄影集，1903年）

图18　浙江与江西之间的石界碑，位于驿道旁的草坪安村（音）（来自：弗兰克摄影集，汉堡）

还是原本是为了纪念所造的牌楼，后来才被当作界碑，我们就不得而知了。牌楼一般都是石质的，却因袭了木质建筑的建造风格。以前在中国和印度必定有许多木牌楼，但由于它们太容易腐烂风化，因此只有石牌楼得以保存下来。

　　日本列岛上保存了大量类似的建筑，在那里它们被称为鸟居。它们最早也是木头所制，后来才出现了石质的鸟居，但保留了木建筑的所有特征。比如用来防止木头因干燥而开裂的楔子就被盲目地照抄下来。在日本，这种鸟居保有建筑上的独立性，但它们始终是神社的附属建筑。日本的第一批移居者所建的寺庙大多为木柱支撑的茅草顶建筑，它们附近并没有鸟居建筑，中式的寺庙也不会附加这一结构，只有神道教的寺庙旁才会出现鸟居。因此可以推测，牌楼造型的建筑是由印度起始传到中国南部，在对中国北方建筑造成深远影响之前就经由朝鲜半岛传到了日本。也就是说，牌楼传

到日本的时间要早于7世纪中国的建筑师在奈良建造的第一座佛教寺院（见图3、5）。因此我们可以推断，日本的鸟居是一种融合了印度风格和中国南部风格的建筑，大约源自1世纪左右，要早于佛教的传入。在中国，牌楼同样是独立的建筑，没有与寺院产生固定的联系，因此也可以认为它在佛教传入之间就已经是广为使用的建筑形式。

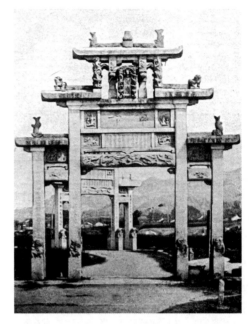

图19　石牌楼，装饰精美，有形似海豚和龙造型的雕刻及铭文，基座上雕刻四只石狮于立柱前；纪念一位德行出众、扶弱济贫的男子，后方还有一排其余的牌楼；位于厦门（来自：普莱斯《厦门岛》，汉堡弗兰克图书馆）

我们熟悉的中国的牌楼与日本的鸟居之间最大的区别就在于，鸟居与印度桑奇塔门一样，都只有一个门，木柱上承载的光滑横梁在两边超出一截。整体的装饰主要体现在横梁和立柱上，且仅有尺寸上的加大，并没有出现复杂的雕刻。从这些简朴大气、优雅高贵的日本鸟居也能推测中国曾经流行的更早时期的牌楼建筑的样式。

中国的牌楼则大多为四柱三间或六柱五间，上方饰有镂空雕刻，另有各式各样的点缀装饰。特别是在顶部的设计上，两边通常以弧度造型呈现，还会有形似海豚（实为螭吻——编者注）造型的雕塑装饰（见图16、19）。许多牌楼的造型极尽繁复，甚至有些过于浮夸。一些大气简约的牌楼建筑（见图18）中保留了庄严稳重的风格，而后期的牌楼则过于关注细节的雕琢，有失庄重。克林德牌楼（见图17）呈现出简约的现代风格，虽然还是有许多不必要的装饰，但整体还是体现出了崇高雄伟的力量感。

有一种石碑的造型比较独特，石碑下方还会有一只象征着长寿的巨大的龟（见图20）。这种造型的石碑常见于陵墓和寺院中，通常是皇家的纪念碑，上面记录着皇帝的诏书。

亚洲的许多国家都有树立纪念柱的古老习俗。在中国，这样的柱子大多是成对出现在陵墓建筑中的。自汉代起，陵墓外就会竖起一对四方墓柱（见图88），它们同时还起到入口门廊的作用。再晚一点石柱（见图21）就更加受到人们的青睐。柱头的装饰（见图21a）与7世纪时日本古老的壁柱冠顶十分相似。明代的石柱（见图21b）就已经发展得更为复杂了。我推测，这里可能隐藏着一种下意识的生殖崇拜，就像阿伊努人墓葬建筑中至今还很常见的柱形那样，类似的建筑结构在亚洲的许多国家都能见到。

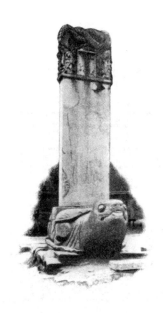

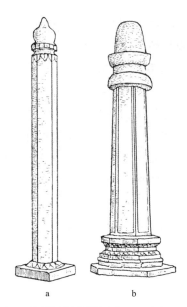

图 20　皇家纪念碑，上方饰有龙纹，下方是巨大的石龟，位于山东泰安府（来自：海瑟－瓦泰格《山东（德国侵占山东胶州湾纪实）》，1898 年）

图 21　皇家陵墓神道前的立柱，a：宋代；b：明代（来自：康巴兹《中国的皇家陵墓》）

宝塔

　　同样来自印度的建筑的还有塔形建筑概念的基本造型，印度人称之为"浮屠"或"窣堵坡"，而它在中国则被称为"宝塔"。最早的宝塔现今已经荒殁无闻了，我们现在在中国看到的宝塔都已经完全被中国化了，在基本的宝塔造型上还衍生出丰富多样的变化。直到相对近代的时期才又出现了模仿印度风格的宝塔。

　　一些宝塔号称是汉代所建[1]，但我们并没有看到任何可以证明这些宝塔建造时期的证据；它们更可能是后来的人为了纪念先人所建的。在 7 世纪的石刻上我们看到了一些有明确时间记载的宝塔造型（见图 22）。它们四方形的造型令人想起更早时期的木建筑（见图 3、4），我们可以看到当时的宝塔已经出现了多层结构，每层塔身上方都有四面围绕的塔檐，周身有回廊结构，顶部还有高耸的塔尖。在这座石刻中塔檐部分被缩短了，整体造型显得更为雄伟，有些塔檐已经称为塔身的装饰部分。四方塔（见图 24）在后期慢慢被各种高度的六角形和八角形（见图 25—27）的宝塔代替了。

　　我们还能看到高大的塔形石质建筑遗址（见图 25），其艺术造型已经无法清楚辨认了，而另一座遗址（见图 23）中还保留了一些佛像雕塑。

1　切柏（Albert Tschepe，1844—1912，德国传教士，汉学家），《周王朝的历史》，上海，1896 年，第 13 页。

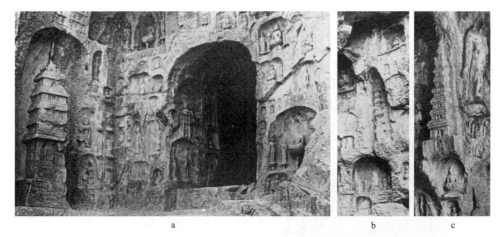

a b c

图22 河南龙门石窟的宝塔石刻，约为7世纪时期所刻。a：四级四方宝塔，下方基座很高，塔身遍布纹饰，塔尖高耸，位于一个石窟入口处；b：七级四方宝塔；c：十级或十二级四方宝塔，顶部已毁坏，每层各有一佛像（来自：沙畹《华北考古记》）

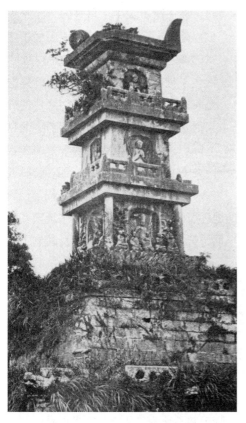

图23 四方石塔遗址，每层塔身四周环绕着回廊和栏杆，每面开一壁龛，内供一佛像，塔顶有叶状装饰，塔下的台基呈阶梯状。位于舟山群岛中的普陀岛（来自：弗兰克摄影集，汉堡）

图24 大雁塔，位于西安府（来自：沙畹《华北考古记》）

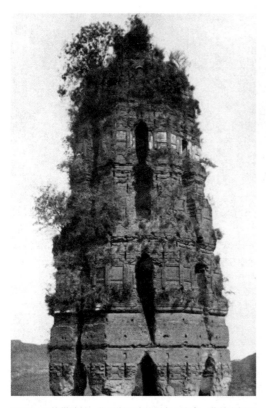

图25 雷峰塔遗址，位于浙江省杭州市（来自：弗兰克摄影集，汉堡）

宝塔通常是寺院的一部分，但并不总是起到宗教方面的作用，在很多情况下是出于纪念的目的，或是当作地标来建的。宝塔的选址一般都是在能够远眺的空地、山顶、突出的山岩或城市附近的高地，因为按照古老的传说，宝塔能够带来好运，能庇佑所有能看到它的地方。整个中国的宝塔有成千上万座，其中石质的宝塔都能够屹立数百年。

最有名的是南京的琉璃塔。原址上最早是一座三层方尖塔（存疑），有文献记载了公元240年时的修缮工程。在一次火灾中宝塔被毁，于是人们修建了一座新塔，此后还历经了多次的修缮和重建，才在1412—1431年诞生了世界闻名的瓷塔。瓷塔的建造是奉永乐皇帝的命令为了纪念他的母亲所建，当首都即将从南京迁往北京之际，永乐皇帝下令拨款千万两白银来建造这座奇塔。清代时期这座明代建筑也得到了很好的保护，17世纪康熙在位时期还进行了多次修缮。1800年，一次雷击造成宝塔多处损坏，但两年后所有破损都得到完全修复。直到太平天国运动时，这座古都的地标被彻底摧毁，只剩下一些琉璃瓦散落在地。这座宝塔没有留下任何影像资料，早期游记的插图也似乎并没有反映它真实的面貌。

无数中国和欧洲的游记记载了这座宝塔的信息：塔身直径为16米，高约100米，塔身由黏土砖垒成，外表贴一层马约利卡陶器风格的黄色和红色琉璃瓷片，塔顶则用绿色琉璃瓦铺就。其中一篇文章中写道："每层塔身的出檐都由绿色和黄色的瓷片覆盖，塔顶则铺着红色和绿色的瓷片。每层塔身外面都有一圈带细栏杆的回廊，同样覆盖绿色瓷片，四面都开有券门。"[1] 宝塔为八角形，共九层，塔身由下向上慢慢收束。塔身内部的墙上贴着巨大的马约利卡风格瓷片，上面是浅刻的鎏金佛像。

欧洲人大多认识这座瓷塔，但这个名字实际上并不准确。从陶器的术语看，"瓷"这个词实际上可以代表各种不同的陶器、马约利卡式瓷器以及正宗的中国式瓷器，它

1 卡尔斯鲁厄，《历史的、浪漫的、绘画的中国》，第181页，由英语译成，配有许多铜版画。

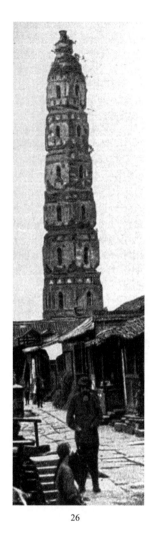

27

28

图26 六级五边形天封塔，繁复的塔尖已毁失，据传其为宁波最古老的宝塔，约建于800年左右

图27 小雁塔，塔尖已遗失；出口处有突出的门廊结构；位于西安府（来自：沙畹《华北考古记》）

图28 九级六角形铁塔，下方有石基座（来自：沙畹《华北考古记》）

26

并不是一个从工艺上严格定义的专有名词。这座南京瓷塔通身贴满琉璃瓦和马约利卡瓷砖。

上述的游记还有一些详细的描述："宝塔外部有128个灯笼，由蚌壳磨薄制成，在中国代替了玻璃的作用，灯笼透出的光在塔的表面熠熠生辉，壮观夺目。底层的大厅中有12盏琉璃灯长明不灭，每日要消耗28斤灯油。"

拱形塔顶上方镶着一个镀金宝珠，上面用铁链和铁环挂了72个铃铛。除此之外，每层塔檐转角处都有张开大口的龙头装饰，上面也各自挂着一个铃铛，因此当风吹过山谷时，整座南京城都能听见这些铃铛齐声发出的悦耳声响。在欧洲的游客到达这里的时候，已经过了数百年，因而他们已经无法听到这样的铃声。塔内的190级台阶又窄又陡，但爬上去就能远眺饱览美妙的景色。

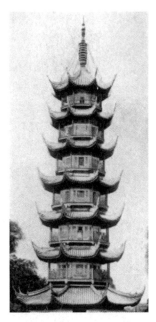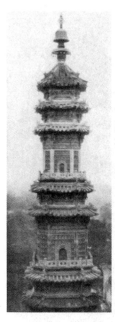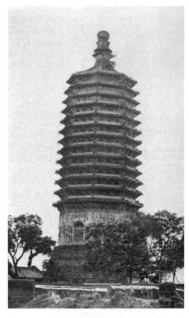

图 29　六级六角形宝塔，塔檐檐角高高扬起，塔尖高耸，位于上海（来自：巴伐利亚王储鲁普雷希特殿下摄影集，1903 年）

图 30　北京颐和园万寿山琉璃塔，18 世纪建筑（来自：小川一真摄）

图 31　天宁寺八角形塔，十三层密檐，圆形顶钮，塔基很高，位于北京（来自：弗兰克摄影集，汉堡）

　　北京也有一座号称是 7 世纪修建的古塔[1]，可能是现存最古老的建筑之一。北京还有一座与它造型极为相似的宝塔（见图 31）。两座都是十三级的密檐塔，在我们的图片中可以看到，塔身矗立在高高的塔基上，塔身收束并不明显，塔顶高高耸立着。这应该是后期重修的结果，比原作更优雅一些。原塔塔基并没有这么高，塔身自下而上收紧，塔顶有一个小室，类似于印度的浮屠造型。相比现在的宝塔，过去的宝塔更为庄严壮观。

　　现存的资料无法展现宝塔变迁的过程，与修造宝塔工艺相关的文字记录同样不多。每座宝塔的大小、材料、修建目的、确切地址、建造时间以及修建费用都不尽相同。

　　与其他建筑一样，宝塔也受到了数字与颜色象征的影响。[2]北京圆明园中有一座造型优美的琉璃塔。[3]瓷砖的颜色就用了"五"种：蓝紫色、黄色、绿色、红色和青绿色，但最后两种颜色比起其他三种使用的面积要小得多。四边形的塔基代表着四大天王，他们的形象通过石刻的形式表现出来；塔身共有八面，代表八位天神分别镇守八个方位；塔顶呈圆拱形，代表佛祖所在的最高天界；壁龛中间是莲台，上面分别画着五大

1　图见卜士礼《中国的艺术》第一卷，彩图 39。

2　伯施曼，《中国建筑及文化研究》，《民族学杂志》，1910 年，第三、四册，第 403—405 页。

3　图见卜士礼《中国的艺术》第一卷，彩图 38。

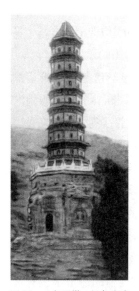

图32　八角形塔，绿色琉璃覆盖，石基座上的塔身共有七层，位于北京皇家花园嘉裕园中（来自：巴伐利亚王储鲁普雷希特殿下摄影集，1903年）

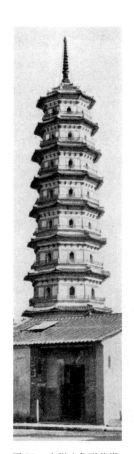

图33　广州八角形花塔，前方是民居（来自：汤姆森《中国人》）

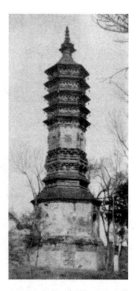

图34　六角形宝塔，保留了塔基与塔尖，上方共五层塔檐，位于北直隶（来自：巴伐利亚王储鲁普雷希特殿下摄影集，1903年）

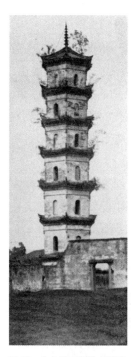

图35　六角形三官殿（天神、地神与水神），塔身共六级，金属塔尖；宝塔位于常山（来自：弗兰克摄影集，汉堡）

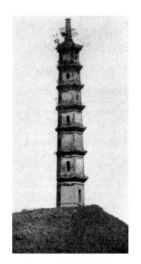

图36　六级六角形状元塔，位于钱塘江畔（来自：弗兰克摄影集，汉堡）

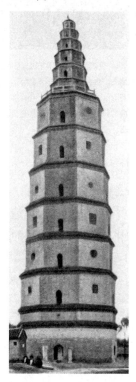

图37　八角形宝塔，共十二层，塔身向上收束明显（来自：海瑟－瓦泰格《山东（德国侵占山东胶州湾纪实）》）

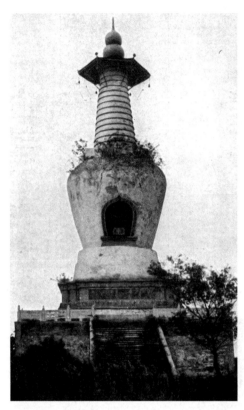

图38 京杭大运河河畔的法海寺白塔，外形类似印度的窣堵波。由台阶登上方形平台，平台四周围着栏杆；塔身为圆腹状，似瓶又似钟；另有佛龛中陈设佛像，塔顶有一天棚，葫芦形塔刹，显然借鉴了藏传佛教建筑造型（弗兰克摄，汉堡）

佛祖的坐像。另一座类似造型的宝塔（见图30）位于北京万寿山的颐和园中[1]。

另有一种宝塔显然借鉴了喇嘛塔的造型，这种宝塔（见图38）在中原地区比其他造型的宝塔数量少得多，仅在过去的几个世纪中发展迅速。在石质的四方形基座上，瓮形的塔身巍然矗立，中间的壁龛中供奉着一尊佛像，上方承接传统宝塔造型的塔身，突出的塔檐看上去仿佛是瓮的提手一般。这些瓮形、气泡形或瓶形塔身造型在印度、中国等地都常用于舍利塔中，后来在城门与寺门的造型中也有借鉴。[2]

功能性建筑

很早以前人们就开始修建石桥。在数千年的时间内其造型几乎没有大的变化，因此现在有着巨大桥墩的拱桥（见图39、40）仍然可以代表古代的桥梁风格。我们已知人们在汉代时已建造了巨大的人像，但当时的工艺并没有流传下来。桥梁相对来说主要是功能性建筑，其基本造型并不复杂，因此得以保留下来。

除了简单的基本造型以外，桥的栏杆通常用汉白玉制成，上面雕成镂空的纹样或是排成一列的数不尽的石狮。马可·波罗在他写于13世纪的游记中反复提到又宽又长的石桥，上面还有丰富的汉白玉装饰。比如他提到了卢沟河上的一座石桥[3]，1190年左右，人们修建了这座350步长、18步宽、共11拱的石桥，来代替原来的木桥。桥的两

1 特别是在1610年之后的荷兰教堂中，我们看到许多与中国宝塔造型相似的建筑。当时在欧洲"中国风"正是时髦的象征，人们也多方借鉴了宝塔的造型。拉斯克（Laske）在《东亚对西方建筑艺术的影响》（柏林，1909年）一书中有多幅图片展示。

2 可参见拉萨的布达拉山与药王山之间的关隘大门造型。魏格纳，《西藏》，1904年，第72页。

3 "卢沟河上的卢沟桥也被称为马可·波罗桥"，图见葛林德（Collin De Plancy）《北京及郊区考古学和历史学探究》，巴黎，1879年，彩页6。

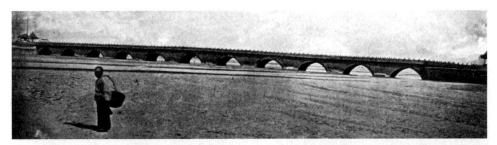

图 39　卢沟桥（来自：弗兰克摄影集，汉堡）

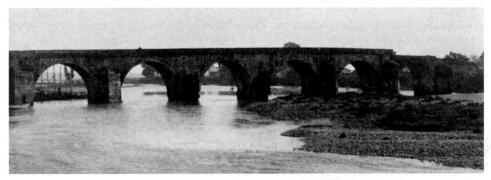

图 40　石质东口桥，部分已经倒塌，位于浙江省龙游县（来自：弗兰克摄影集，汉堡）

侧共有 281 根望柱，每根望柱上有一只一英尺[1]高的石狮，望柱之间还有更小一些的石狮装饰。在这 281 根望柱之间是大理石的栏板，桥的两端各有两只石象。

为了使大艘船只得以通行，桥梁的孔洞需要开得很高（见图 41），常常出现各种奇特的造型，比如"驴桥"或"骆驼桥"，它们给周遭的景色带来如画般的点缀。这种高拱桥大多用石头砌成，表面呈现漂亮的弧度；而更早期的木桥（见《中西艺术交流 3000 年》，图 26）则有线条的棱角。石桥的大理石栏杆实际上是对木质游廊的模仿。在北京的皇家园林颐和园中有一道著名的石桥"十七孔桥"[2]，其巨大的桥拱最宽近 30 英尺、高 20 多英尺，这样皇家游船上高高的桅杆才能够从中无碍穿行。

还有一些造型极富创意的桥，比如这座石桥的侧面看上去就是一条龙（见图 42），龙的翅膀就构成了桥的栏杆。据一位欧洲游客记载，19 世纪中期，北京的一个皇宫到另一个皇宫之间的运河上架着一条"龙，实际上就是由黑玉制成的龙形桥，龙爪即是桥墩"。[3]

与桥相比，方形的城墙和堡垒的墙垛都更为雄伟壮观。史书记载，中国自周朝就有了内城墙、外城墙和陵墓建筑。墙体自地面陡然升起，垂直而立，城门上方和城墙

1　1 英尺约为 0.3048 米。——编者注

2　图见卜士礼《中国的艺术》第一卷，彩图 36。

3　《历史的、浪漫的、绘画的中国》，卡尔斯鲁厄，第 159 页。

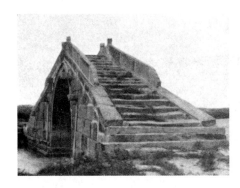

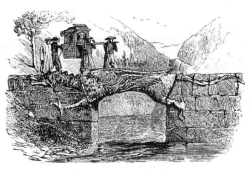

图 41　运河上的桥，位于苏州附近的昆山（来自：弗兰克摄影集，汉堡）

图 42　龙桥，栏杆由龙的翅膀构成，桥宽 10 米，位于柳江上（来自：库柏[1]《从中国到印度 —— 旅途之所见》，耶拿，1877年）

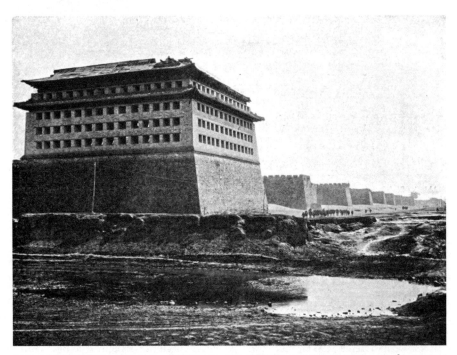

图 43　北京城墙西南角；高约 13 米，顶部宽 11 米，左为塔形门楼；15 世纪建筑（来自：汤丽[2]《我的中国札记》，伦敦，1904年）

1　库柏（Thomas Thornville Cooper，1839—1878），英国冒险家。——译者注

2　苏珊·汤丽（Lady Susan Townley），英国驻北京公使沃尔特·汤丽（Walter Townley）的妻子。——译者注

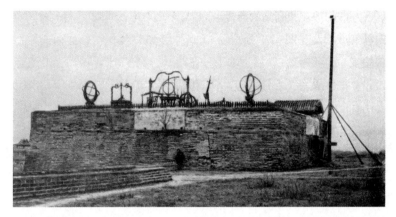

图44　耶稣会传教士修建的天文台，位于北京城墙上；部分仪器现存于波茨坦（来自：弗兰克摄影集，汉堡）

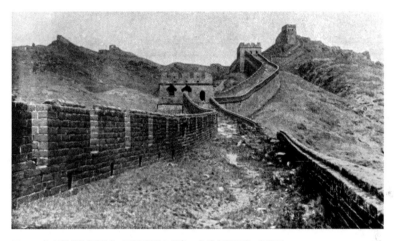

图45　北京以北的明长城，石质建筑（来自：弗兰克摄影集，汉堡）

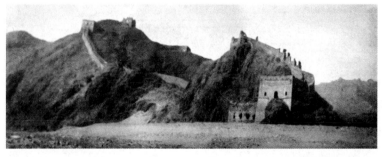

图46　潮河西岸的要塞古北口，明代石质建筑（来自：巴伐利亚王储鲁普雷希特殿下摄影集，1903年）

转角处还修有方形的门楼和高高的箭楼。

北京内城的城墙（见图 43）分别经 1420 年与 1553 年两次修建而成，主体由土与烧制的砖块垒成，高 13 米，城墙上部十分宽阔，达到 11 米。城墙上方还有欧洲的耶稣会传教士设立的天文台（见图 44），铜制的仪器十分精巧，部分于波茨坦展出。另一侧城墙上还有一些更简单的仪器，是元朝留下来的装置。

举世闻名的长城实际上原来只是一些依山而建的分散的土墙，到秦始皇时期才连接起来，成为抵抗游牧部落入侵的坚固屏障。而直到明代，土建的长城才被人重建成石质建筑（见图 45、46）。每隔一段固定的距离，就设立一个瞭望台，以便用最快的速度长途传递紧急讯息。重重关卡则起到控制外国商队往来的作用。

第二节　宫殿与寺庙

至今我们已经了解了中国建筑艺术的基本元素。而前几个世纪保存下来的无数宫殿和寺庙建筑就是由这些基本元素构成的。

至今留存下来的著名建筑中，最为古老以及最富艺术气息的就是1345年建的居庸关长城南口拱门（见图47），位于北京以北40里处。最早城门下方巨大的基座和通道都是由大理石筑成的，这些大理石来自一座在明代被拆除的宝塔。[1] 拱门正面的石刻中央是一个大鹏金翅鸟的造型，旁边还有七头蛇神娜迦的形象；此外还饰有丰富的植物花纹。大鹏金翅鸟，也叫迦楼罗，在日本被称为金鹏，人身鸟头，长着翅膀，在宋代的画作中亦有出现。它与蛇神娜迦一样，都来源于印度。

在拱门内部的侧壁上可以看到拿着法器的佛教人物，四角分别饰有一个天王大理石雕像（见图48）。写实的细节、有些生硬的石刻技巧、深而

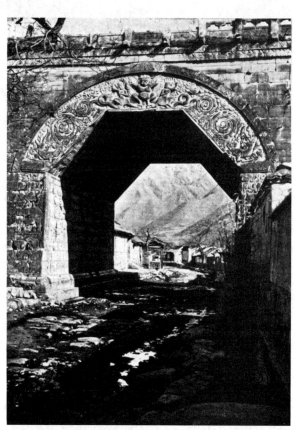

图47　居庸关长城南口拱门及石刻，北京以北40里处，1345年建（来自：弗兰克摄影集，汉堡）

杂乱的线条都展现出元末时期的雕刻风格。在人物之间还刻有藏传佛教的六字大明咒"唵嘛呢叭咪吽"[2]，同时以当时的六种语言写就：维吾尔语、突厥语、蒙古语、党项语、

1　宝塔的大概样式类似于图38所示的大理石塔身，拱门或可参考以下图片：菲尔希纳（Wilhelm Filchner，1877—1957，德国游记作家），《塔尔寺》，柏林，1909年，彩页12、21中的寺门；魏格纳，《西藏》，第2页中拉萨的关隘大门。

2　石碑拓片图见卜士礼《中国的艺术》第一卷，图25；伟烈亚力（Alexander Wylie，1815—1887，英国汉学家），《皇家亚洲学会学报》，第五卷，第一部分，第14页；罗兰·波拿巴王子，《13世纪到14世纪元朝统治时期档案——北京附近的居庸关石刻铭文》，巴黎，1895年。

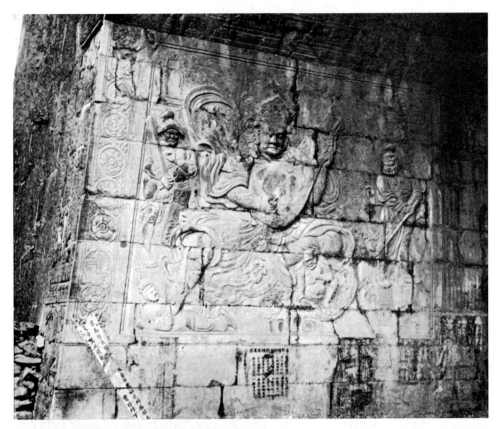

图 48　演奏琉特琴的犍陀罗国王即持国天王及随侍，居庸关拱门（见图 47）上的大理石石刻，1345 年建（来自：卜士礼《中国的艺术》第一卷，图 24）

梵语和藏语。

如今的北京[1]曾经是北辽、金的都城。忽必烈在 1279 年于老城旁边修建了新城汗八里；而到了 1403 年，在明朝皇帝的命令下才改名为北京，如今的城墙（见图 43）就是在之后的数十年内修建的。

曾经的元朝首都规模要比如今的更大，北京以北还保留着元代的一截土墙，可以证明元代时城池的范围更大。从马可·波罗的游记中我们就能看到当时元朝的辉煌、富庶、频繁的商贸以及强盛的军事力量。但当时的都城如今几乎完全改变了，只剩下一些土建和水利设施让我们一窥当时的风采。这座城市历经沧桑。即使是明代的建筑流传下来的也很少。如今的北京城主要是清朝在过去的两个世纪中修建起来的。

与首都一样，这个国家的许多其他城市也历经辉煌，曾经贮存了大量艺术瑰宝。

1　葛林德，《北京及郊区考古学和历史学探究》，巴黎，1879 年；布雷奇耐德（Bretschneider），《元朝旧时皇宫还原图——根据居庸关相关资料起草》，彩页 3，北京；裕尔，《威尼斯人马可·波罗先生关于东方诸王国与奇闻之书》，第二版，1903 年，第一卷，第 366、376 页；《北京及周边》，沃尔芬比特尔，1908 年。

古语云："上有天堂，下有苏杭。"这两座贸易大都市以风雅迷人著称，可以说是中国的巴黎。但它们在 19 世纪中期的太平天国运动中都被破坏殆尽，不复曾经的光彩。西安府在 1650 年时还被耶稣会传教士马丁纽斯·马丁称作"宫殿之城"，如今这里只剩下城内的一片废墟，提醒着人们过去的荣耀与光彩。

皇宫

对欧洲人来说，北京的皇宫[1]曾经仅仅意味着朝堂和议事堂，但自从义和团运动以来，我们得以看到更加内部的空间，但大多数房间都遭到了抢掠和破坏，即使是皇帝的寝宫也是如此。现在的北京指的是高大的四方城墙包围的内城，约 24 千米见方，专供旗人居住，外城大多为汉人居住，约 16.5 千米见方，外城城墙比内城城墙要矮许多。

皇城则位于内城中心，靠着南城墙，其面积约是内城的五分之一，守卫着其中的紫禁城，即皇宫。其中湖泊花园、寺庙宫殿分布得当，如画一般。一些高大的建筑大

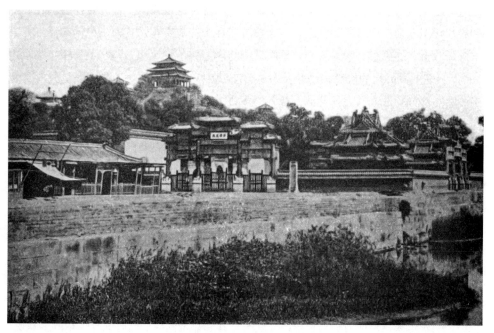

图 49　煤山远眺，三层亭台，位于北京皇宫（来自：弗兰克摄影集，汉堡）

1　康巴兹，《中国的皇宫》，布鲁塞尔，1909 年，多幅插图。

多是在上几个世纪修建的，只有少数例外，比如三大殿中的第二座——中和殿（见图51）和第三座——保和殿，它们是紫禁城内最古老也是最出色的宫殿，应该是明代的建筑；而百官参加新年朝拜的最大的宫殿——太和殿（见图53—56）和紫禁城内门午门则是第二古老的建筑，应该是明末或清初修建的。

皇城北方矗立着一座半圆形的假山，即所谓的煤山（见图49）。煤山的五座山峰上各有一座四角或八角亭子，最高的中峰上的亭子中有一座巨大的佛像。皇城中煤山以北是寿皇殿，用于安放先朝帝王御容，其中还有一个三门牌楼。蒙古族人自古以来就有朝东膜拜太阳的习俗。因此政府机构中的官员都要面向东坐。这种习惯在城市建筑中也得以保留。皇城以东是开阔的山谷，从这里就能看到依傍着北方的山而建的民居。北方的民族在原始时期就修建了土堡；918年，他们在南满洲里修建了第一座中原汉代风格的四方城池[1]，同时也保留了自身的建筑习惯。因此我们现在的北京城实际上也融合了汉民族最为古老的四方造型与同样古老的蒙古族建筑风格。总的来说，皇宫北方的山丘和庙宇就是为了起到保护作用而建的。

"从山上望去，所有的建筑尽收眼底。我们能看到城里用作警示的鼓楼和一般汉民聚居的小城里看不到的钟楼，紫禁城的城墙、城门、众多宝塔、寺庙与宫殿的屋顶都一览无遗，此外还有侧院、侧翼厢房、寺院、藏宝阁、仓库、戏院、花园以及后宫嫔妃、太监及官员的居所，大约共有5000人居住其中。中轴线上则是官方接待与议政的大殿以及殿前宽阔的广场。中轴线上的宫殿顶部都铺设象征皇权的黄色琉璃瓦，两侧的宫殿屋顶则呈现绿色和蓝色。西面承接着煤山的是御花园，人工引入的溪水在其中蜿蜒曲折，连接起一些人工湖。湖中岛屿与岸边错落地筑起一些水上宫殿（见彩页一），一些并不高大的殿堂、亭台及游廊分布其中，相映成趣，如画一般。整座宫殿中最美的部分要数北面的荷花池，著名的多拱大理石桥将这片池塘与中间的宫殿连接在一起。

"皇宫中轴线上排列着一个个四方形的巨大院落，如今在院中的石砖中间已经长满了野草。这些院落前面有些矗立着建筑，另外三面由宫墙环绕；有些则正对着中轴线上的大殿（见彩页一）。地位最高的宫殿下方都有巨大的台基，其中还有可供人通行的券门（见图50）。规模最大的太和殿矗立在六米高的基座之上，大殿本身高约3.5米。巨大的殿顶以黄色琉璃瓦铺就，下方支撑的是六排以树干做成的木柱（见图53、54），每排12根。金銮殿宽约65米，深28米。殿前并排的五列汉白玉阶陛通向殿内，其间以三排汉白玉栏杆分隔，栏杆上遍布花草与动物纹样装饰。这些汉白玉栏杆之间还放置着18座象征着18个省的大鼎，作为对曾经的'九鼎'的传承。此外还有两座铜龟、两座铜鹤，象征力量与长寿；大理石日晷和嘉量则象征着时间与体积的度量衡。

1　鸟居龙藏，《上京古城》，《国华》，第249册，第1—3部分。

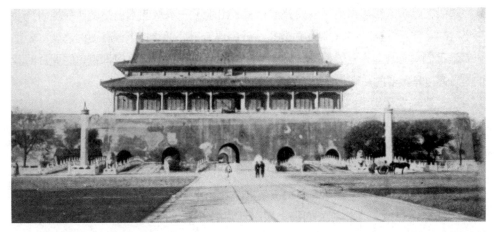

图50 紫禁城南门——天安门，门楼下方是石质城台，中间开券门供人通行，门前通道由汉白玉铺就，另有汉白玉石桥与汉白玉石柱。北京皇宫（来自：小川一真《北京宫殿建筑装饰》，彩页9）

这是皇宫中最大的一座宫殿。"[1]

位于中间的中和殿（见图51）造型古朴雅致，尤其值得观赏。这是皇城内少见的明代建筑。只有对比了其他后期的建筑，我们才能完全领略到这座建筑的美。乾隆帝命人根据这种更为古老的风格在国子监中建造了辟雍殿（见图52）。两座宫殿的正面都有六根立柱，宽大沉重的琉璃瓦顶都是攒尖顶的造型。辟雍殿共有两层，还环有一条游廊。明代建筑的外形轮廓是多么庄严高贵，屋顶与立柱之间维持了绝妙的和谐；与之对比，其他清代建筑就显得比例失调：柱间的距离过宽，屋顶又过大，上方的金纽简直是粗笨不堪。

在战乱期间，约有数百个欧洲人得以来此拍摄了大量相似角度的漂亮照片。但至今还没有欧洲的艺术史学家真正研究过这些建筑，留下的照片也无法提供建筑专业角度的视角。欧洲人和美国人疏忽的部

图51 中和殿，六柱五间，四脊攒尖顶，位于北京皇宫内（来自：《穆默的摄影日记》）

图52 北京国子监内的辟雍殿，六柱五间，攒尖顶（来自：《穆默的摄影日记》）

1 巴伐利亚王储鲁普雷希特，《东亚之旅回忆录》，慕尼黑，1906年，第242页，逐字摘录。

分，起码在日本人那里得到了一些补救，后者出版了一本从艺术史角度详尽地研究北京皇宫的著作。[1] 这部日本的著作对北京宫殿的建造工艺通常持十分轻蔑的态度。但至今为止我们没有其他专业方面的材料支持，因此我认为放上这些日本视角的照片对我们的研究也是重要的一环。

这些建筑木结构中的木料——根据这位日本人所说——是完全没有平整过的原木，上面盖上一层织物之后再涂一层约 4 毫米厚的硬土层；接着在外面刷上白漆，才能绘制彩色纹样。立柱与门扇上通常有层层叠叠的彩绘装饰，底料涂层的厚度甚至达到了 2.5 厘米。在这之上再进行彩绘，比如刷上红漆。顶部的彩绘则采取另一种工艺。装饰纹样首先被画在纸上，然后在白漆上刷上黏土中调的颜料，最后由工匠将这些画好的纸钉在房顶上。此前人们也会像中世纪的日本人那样，直接在木头上刷上白漆。[2] 藻井木头的交界处还会另外用金属片衔接，但在北京的宫殿中是用彩绘的纸片衔接的。

"房顶的保养状态一塌糊涂：木头都裂开了，露出中间的糨糊；到处蒙着成团的灰尘和脏污；殿中已有鸽子筑巢；彩绘的纸条剥落下来，挂在房顶。刚造好时从下面看上去应该是非常漂亮的。"[3] "建筑维持的状态相当差，只可远观不可近看。它们无法经得起任何严格的考察，真是一大憾事。"巴伐利亚王储鲁普雷希特也曾提到石膏层上的装饰画——就我所知他应该是唯一一个从艺术史视角观察中国并留下记录的欧洲人——这里的石膏包裹在柱子和屋顶表面，同样是覆盖在一层粗麻布上的，鲁普雷希特还写道："当然这种装饰方法是无法长久保持的。"

与之相比，大概是明代建筑的太和殿的建造工艺显得牢固许多（见图 53—56）。如今殿内已经空空如也，墙壁上也是光秃秃的没有了饰物，但光滑的木柱承托着精致华丽的木质藻井，其雕刻利落大气，造型比例也十分完美。窗面墙上贴着瓷砖，木柱之间的三角支撑上也能看到精美的雕刻；门扇上的雕刻线条很深。

木柱基本全部漆成红色，在顶部镀金或贴有金属片，只有少数通身镀金。门扇也大多为红色，上面有洒金装饰，门栅全部镀金。小川写道："所有纹饰都是刻板地按照传统设计的，与日本宝库中唐代的工艺品根本无法相比。""中国人总是习惯照本宣科地使用一些传统动物纹饰，比如狮子造型，不愿学习自然中的造型。他们缺乏原创性。旧时的纹样被不断复制，渐渐失去了灵气。动物的轮廓渐渐脱了型，卷叶纹饰的妩媚优雅消失不见了，色彩搭配也无法做到和谐，"一切"都证明中国如今的艺术已经走向可悲的衰败"。"每个角落都能看出技艺的粗糙。""所有表面都被填满装饰，没有任何

1　小川一真（1860—1929，日本摄影师），《北京宫殿建筑装饰》，东京，1906 年。80 幅彩页，共三本对开本画册，其中一本是全彩页装帧。包含全景及许多细节照片。

2　建筑顶部彩绘图见明斯特伯格《日本艺术史》第二卷，彩页 1。

3　摘自小川一真《北京宫殿建筑装饰》。

图53 太和殿宫殿内部，没有底座与柱头的圆木柱支撑着横梁，上方的藻井上饰有龙纹彩绘，对开门上方有独特的木质檐饰

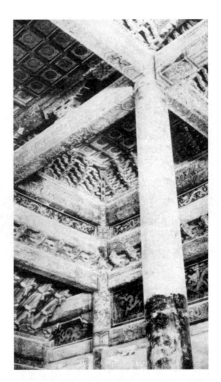

图54 太和殿东北角的屋顶，仰视视角，藻井、横梁与木柱，饰有彩绘

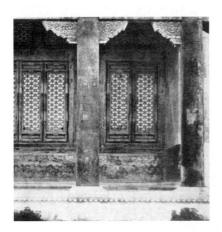

图55 太和殿大殿前立面的窗户，木柱下方是汉白玉柱础，上方有精雕细刻的三角形支撑，窗户外围绕一圈木质窗框，墙面贴着瓷砖

图56 太和殿门扇下方的木雕，双龙雕刻，一上一下

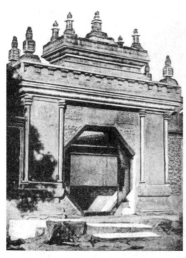
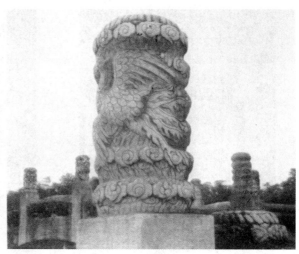

图57　北京宫殿内部的门，八角形券门及半露　　图58　桥柱上的汉白玉石雕，云纹中的凤凰，北京清西陵泰陵，18世纪
柱，上方是欧式顶（来自：《穆默的摄影日记》）　　中期建筑（来自：弗兰克摄影集，汉堡）

留白之处。随处都是单调的色彩和同质的造型，根本不考虑材质和位置的影响。"

　　在游览过故宫的欧洲人普遍的赞誉颂歌之中，这些来自日本的批评似乎带有偏见和夸张。当然这些争议主要存在于细节方面的刻画，这些宏伟的建筑沿用了古代壮丽宫殿的大体结构和形制，即使在工艺上打了折扣，仍然显得雄伟无比。

　　与绘画的问题相同，建筑也呈现出"过满"的装饰风格；同一个纹样不断重复出现，以传统的技艺呈现出手工艺品般的效果，整体展现出富丽浮夸的品位。阶陛、栏杆和广场全部以白色汉白玉打造，上面雕刻着丰富的纹样；门扇造型独特，上面装饰着彩色珐琅；立柱全部漆成红色；殿顶覆盖彩色琉璃瓦，在阳光下熠熠发光。整体建筑大量采用彩色材料，远远观之确实有如画般的效果。但门扇的比例有些不当，顶部装饰也十分生硬（见图57），更不用提雕刻的繁复与粗笨了（见图58）。

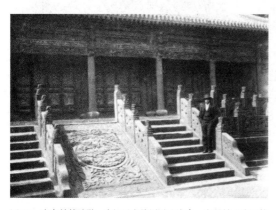

图59　庙宇前的阶陛，中间是龙纹浮雕（来自：康巴兹《中国的皇家陵墓》）

　　皇宫的大部分阶陛分成三个部分（见图59），中间部分没有台阶，而是一块雕着皇帝纹饰——五趾龙纹的丹陛石，再以汉白玉栏杆与侧面的阶陛分隔开来。

　　这些建筑不再注重表现简单大气的造型、雅致的色彩或优美的线条，而以极尽精巧繁复的装饰来展现所谓的品位：旧式的灯笼，贵重的铜狮（见图60），抽象化的仙鸟，造型生硬的龟、鹤或孔雀被放置

在阶陛和门口（见图320—322），台阶上还陈列着古董花瓶和青铜香炉。一切看似都是随意堆砌，很少有和谐一致的效果体现（见图326、327）。

我们无法得知皇宫中的寝殿是如何布置的，因为并没有欧洲人在它们仍在使用时踏足过，事实上这

图60　通向皇帝寝宫的养心门，门前两侧分别立着一对石狮与宫灯，墙上装饰类似伊斯兰教典籍封面，位于北京（来自：《穆默的摄影日记》）

些地方本来就极少有人能够进入。为了给大家展示它们的豪奢和品位，我在此逐字引用魏格纳的一段文字。他在战乱时期得以进入皇宫，即使是走马观花的游览也给他留下了深刻的印象：

即使目前已经发生了抢掠的事件，特别是在刚刚被占领的前几天，这座"禁城"仍然蕴含着独特文明的无数珍贵宝藏。看看这些精美的艺术品！首先映入眼帘的是威严的皇帝宝座，上面遍布剔红漆雕——中国最贵重的工艺之一，外面还套着丝绸，上面的刺绣巧夺天工，工艺之烦琐简直无法想象。此外还有巨大的景泰蓝花瓶，巨幅龙形地毯；价值无法估量的巨大时钟，大型金属纯手工制浑天仪，连直径两米的星图外面的裱框都十分精致；在穿过图书馆[1]的时候，我们不由得浑身战栗：这里仿佛有沉寂了数千年的声音在对我们低语。

又一张龙椅出现在我眼前，椅背是巨大的雪松木做的剔红漆雕；其他的龙椅也是类似的造型，一切都严格按照固定的样式打造。龙椅总是位于大殿后壁正中的须弥座上，两旁是雕刻的扶手；从中间向外一字排开古董珍玩，通常是一对巨大的瓷碟，一对珍贵的孔雀羽扇，等等。

后宫女眷居室中的装饰艺术则要丰富许多。我们看到了一些小巧的房间，门扇雕刻精美，窗棂则由巨大的镜面构成。宽阔的睡塌围成一圈靠墙摆放。女眷们尤其喜爱用假盆栽装点房间，她们用红珊瑚的碎屑与深色的半宝石模仿土的质感，再用贵金属与宝石做成花枝与叶片的样子。[2]盆景中还展现了一些其他的微缩景观，比如虎睛石和彩色的水晶簇

1　指武英殿。——译者注

2　纽约大都会博物馆玉器展中陈列了几件精品，花瓣与叶片均用彩色宝石雕刻，栩栩如生。

做的岩石，等等。岩石间还蹲坐着一些造型古怪的动物，同样是用半宝石或贵重宝石雕刻而成的。

早前提到的所有金属装饰工艺与点翠技艺都在这里得到了全面的施展。我看到了一尊1.5米宽，比人还要高的石刻作品，它像绘画一样被裱在框架中，还罩上了玻璃。这幅风景石刻中囊括了树木、瀑布、岩石、房屋和人像，运用各种雕刻手法，极为壮观。在另一处我又看到一些落地钟，它们的支架造型奇特，有的像树，有的像岩石，但整体都是石质的，价值连城。更不用谈其他华丽的玉雕与牙雕一类的珍宝。

墙上还挂着许多地图，比我在欧洲皇室的城堡中所见的要多得多。回想在欧洲的时候，我曾有幸以地理学家的身份受邀参观了几幅古老的中国地图。因此我完全清楚这些地图对于研究历史地理学来说是何等的珍贵，而如今我却只能从旁匆匆经过！

皇后的寝殿内装饰尤为奢华，寝殿四周还有一个偏院。开窗一侧的墙遍布优雅的竹子样式的雕刻，宝座两侧立着一对平瓷碟，有绘画的美感与大气，是我至今为止从未见过的杰作。[1]

魏格纳看到的这些光辉景象在我们面前已经荡然无存了。但当时他看到的应该也不是什么特别高雅的艺术品，只是一些纤巧的工艺品罢了，它们展现出精湛的制作工艺，但并没有展现出构图和结构上的艺术原创性。

根据古老的习俗，在官衙和宫殿的入口处要竖一面墙来挡住好奇者的目光，也就是中国人所说的照屏。后来人们出于迷信也叫它影壁或鬼墙——它能够将恶鬼阻挡在外，从而抵挡坏运气，因为人们认为鬼只能沿直线向前。官府的影壁内侧通常会画一个怪兽"贪婪"，以此在官员离开的时候提醒他们提防"贪欲"；有时则画一轮巨大的火红的太阳，象征公正不阿的良知。北京故宫中大佛楼前的影壁上就用琉璃烧制了四对气势磅礴的龙[2]（见图61）。

北京的庙宇中最负盛名的是南城的天坛。[3]它本身坐落在一个面积广阔的公园内，外面由覆盖着绿色琉璃瓦的墙环绕着。一片人工种植的雪松树林之间，一座三层圆形建筑巍然而立，下方是汉白玉的基座（见图62）。乾隆皇帝在18世纪时下令重建，但数年前被雷击损毁了，于是人们又按照原样进行了重修。皇帝每年春天都会来这里主持祭祀活动。屋顶覆盖深钴蓝色琉璃瓦，上面镶一颗鎏金顶珠。举行祭祀仪式时，殿内的一切都是蓝色的：祭器是用蓝色陶瓷所制，参与祭祀的人员一律着蓝色衣饰，门窗上会用绳挂起威尼斯蓝的玻璃小棍。

1 魏格纳，《战乱时期的中国（1900—1901）》，柏林，1902年，第299页。

2 应该是九条龙。——译者注

3 巴伐利亚王储鲁普雷希特，《东亚之旅回忆录》，第227页。

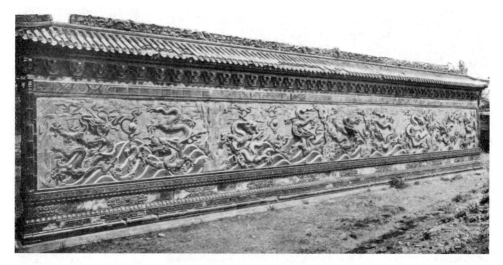

图 61　九龙壁浮雕，彩色琉璃烧制而成，位于北京皇城内（来自:《穆默的摄影日记》）

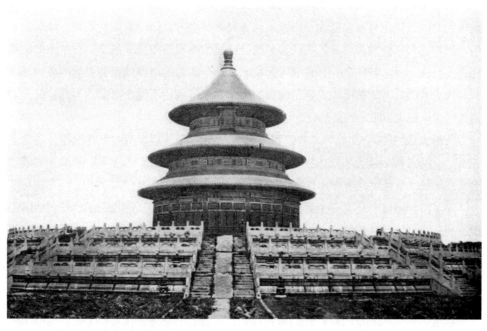

图 62　祈年殿（祈求五谷丰登的场所），三层圆形建筑，攒尖顶，下方为大理石台阶与大理石栏杆，北京南城天坛的一部分，18 世纪末建筑（来自：弗兰克摄影集，汉堡）

图63 圆顶及彩绘梁柱，天坛（参见图62）内部，仰视视角；北京（来自：魏格纳《战乱时期的中国》）

图64 鎏金木柱细部，植物及喷泉装饰，仿照布艺造型所作；位于北京天坛（参见图62）（来自：弗兰克摄影集，汉堡）

在这里我们又一次看到了颜色的象征性。天坛中一切都是蓝色的，地坛中一切都是黄色的。造型也具有象征性：中国古代讲究天圆地方，因此天坛是圆的，地坛是方的。也许这种象征性是后来才关联起来的，这里的圆形造型是来源于蒙古亲王的圆顶帐篷（见图66）。与其余的三角形帐篷相比，这个圆形的造型就象征了他的统治。另一种观点认为最高的神所住的就是圆形的房子，这里借用了这个形制。当然这两个观点都可能来自更早时期的某些观念与想象。

圆形大殿内部高99英尺，假圆顶（见图63）实际上是由两圈立柱支撑，每圈各14根，上方的四根巨大雪松木柱则是从帝国的西南方运来的。木柱（见图64）外表镶金，底部是喷泉花纹，上方饰有植物纹样，整体模仿布艺上的纹样[1]制作。

除了祈年殿以外还有一个露天祭坛，坐落在山丘上，由三层汉白玉栏杆与台阶组成；另一座祭坛与它造型完全一致，但要大得多，同样是由三层汉白玉台阶与栏杆组成，上面雕刻着繁复的纹饰。祭祀时皇帝就会站在山丘之上的祭坛顶端，高高在上，身后是依次按照品级排列在三层台阶之上的臣子。只有皇帝可以在这个场合进献至高的牲礼及祭品。

建筑内部大多非常简略。我们能看到圆柱支撑着方格木顶（见图65），墙壁上画着连绵的山水，中间立着手工艺品质的木刻人像。在礼堂当中应该算是相当朴素的风格了。

1 布艺纹样至今在特殊节日时仍有广泛的使用，在史料中也有相关记载。在石刻与壁画上我们也看到了布幔样式的点缀。

图65　方格木顶、壁画及人像，山东泰安府泰山庙内部（来自：海瑟－瓦泰格《山东（德国侵占山东胶州湾纪实）》）

图66　蒙古人的帐篷，三角形与圆形（来自：法利尔《北京》）

　　道教、佛教和儒教的寺庙之间实际上并不存在大的差别。从建筑样式的角度来说这些建筑是完全雷同的。只有殿内陈设的人像互不相同：老子与八仙，佛祖与罗汉，孔子与他的弟子。但这些塑像从工艺到艺术风格来看又都是相同的。

　　魏格纳拍摄到一张非常独特的浮雕壁画（见图67），但关于年代、工艺和壁画的意义他都没有再做更多的说明，可能这是一幅近代作品。

　　北京以西两英里的地方有一座五塔寺（见图68），这可以说是中国建筑中的一个"外来访客"。它创建于永乐年间（1403—1424年），当时一位印度品级很高的僧人班迪达来到北京，向皇帝进献了五座佛祖金像和金刚宝座的石头模型——金刚宝座本是

68

图 67　保定府李鸿章府中墙壁上的浮雕，近代建筑（来自：魏格纳《战乱时期的中国》）

图 68　五塔寺，巨大的大理石基座高约 16 米，宝塔高约 12 米；参照古印度菩提迦耶的摩诃菩提寺（意为：菩提树下的大寺庙）所建，位于北京以西两英里处，15 世纪初建筑（来自：卜士礼《中国的艺术》第一卷）

67

印度在释迦牟尼得道处所建的佛塔。皇帝命人严格按照这座来自印度的模型的比例与工艺修建了这座五塔寺，最终于 1413 年完工。

　　寺庙的主体建筑由印度风格的石刻砖墙围住，仿佛一个石篱笆。巨大的方形须弥座高约 16 米，共分五层，每层四周都凿出一行壁龛，龛内各有一尊大理石佛雕。通过拱门进入寺内，左右都是巨大石块制成的阶梯，拾级而上到达一个平台。平台上能看到一对痕迹清晰的佛祖雕刻以及一排完全不可能属于中国本土的符号与经文。塔高约 12 米，立于宽大的须弥座上，塔中供奉的应该就是班迪达从印度带来的五尊金佛。这个建筑既不像祭台，也不是祈祷室，更像是大型的宝塔。

　　为了纪念 1780 年在北京圆寂的六世班禅，人们建造了一座汉白玉宝塔（见图 69）。塔身高耸呈独特的净瓶状，汉白玉在茂密沉郁的松林间耀眼夺目，可算北京最漂亮的寺庙建筑之一。"沿着向上的路走到由石栏杆环绕的汉白玉塔前，看到塔基上高大雄伟的宝塔，底部四周围绕着一圈描绘班禅事迹的浅浮雕，特别是其中的风景部分，不得不说刻画得尤其出色。"[1] 后来浮雕中人像的头部被毁坏了。宝塔的上端以及周围的四座塔柱表面都有精雕细刻的圣人造型装饰。这座宝塔位于一个占地宽阔的喇嘛庙中，人们根据寺庙建筑顶部的琉璃瓦颜色称呼它为黄寺。

1　巴伐利亚王储鲁普雷希特，《东亚之旅回忆录》，第 234 页。卜士礼，《中国的艺术》，第一卷，彩图 27 "菩萨的化身" 也展现了一幅十分精致的浮雕作品。

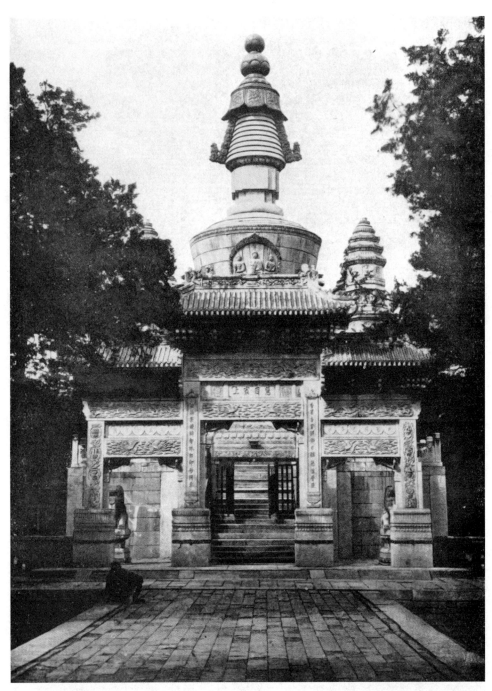

图 69　汉白玉藏式宝塔，位于北京北部的黄寺内，为了纪念在北京圆寂的六世班禅，由乾隆下令所建。1781 年建筑
（来自：弗兰克摄影集，汉堡）

图 70 "迷宫"，欧式花园；内外两道围墙之间由溪水隔开，墙上四面各开一门；位于北京圆明园，1740 年左右所建。
此为中国画家于 18 世纪所绘，现藏于巴黎的法国国家图书馆（来自：康巴兹《中国的皇宫》）

图 71 两层建筑及两侧的亭子、台阶、喷泉和人工湖。36 座欧式园林之一，北京圆明园，1740 年左右所建。此为中国
画家于 18 世纪所绘，现藏于巴黎的法国国家图书馆（来自：康巴兹《中国的皇宫》）

北京西北方向八英里的地方坐落着皇家园林 —— 圆明园[1]。这座园林始建于康熙时期，但完工与命名则是在乾隆时期才完成的。整个工程耗费了数百年时间，所费甚巨。自然景观都是人工所建，极尽精巧之能事。根据传教士的记录，1742 年，园内除去宦官的居所，房屋就超过 200 座，散落分布在广阔的园区内，由河道与湖泊相连。

一座湖心岛上的宫殿中据说就有超过一百个房间，每个房间内陈设的都是从国内外搜集而来的奇珍异宝。18 世纪的传教士们详细地记载了这座举世无双的奇迹般的宫殿中的景象[2]。如今却是一片断壁残垣，宝塔上也遍是裂痕！仅有坐落在圆明园北部的一座所谓"瓷塔"保留了下来。对这里进行焚烧掠夺的并不是游牧民族，也不是起义军，而是法国人和英国人 ——1860 年法国人来到这里大肆掠宝，英国人则将这座皇家园林付之一炬。圆明园在历经他们的洗劫之后，还被当地的地痞流氓偷窃了一遍。即使是墙上的铁栅栏都被拔了下来，汉白玉的砖石也被撬走，于是如今的圆明园遗址只剩下几堵光秃秃的墙立在当地。

当初的建造工程中，耶稣会的传教士也出了一份力。波诺瓦神父参与建造了精密复杂的供水系统，并架设起一台液压机，但在 1786 年的时候这台机器已经无法运转，喷泉供水也只能依靠人工操作了。王致诚与郎世宁两位传教士则为喷泉设计了陶土装饰，此外还设计了饰有奖杯、铠甲与盾牌造型的壁画浮雕，花瓶造型的扶手栏杆，等等，整座花园都是意大利风格的（见图 70）。有好几座园林都是按照欧洲样式所建，全部为纯粹的石质建筑（见图 71、72）。比如一个水池（见图 74），虽然使用了中国传统元素，但还是让人想起意大利建筑中的造型。在建筑的废墟中我们看到一面法国建筑师所建的墙面（见图 73），还能清楚地辨认出其中的欧洲风格与充满艺术张力的建造工艺。

1　法利尔，《北京》，第 307 页。

2　位于巴黎的法国国家图书馆手稿部有一本 18 世纪中国的相片册，其中能看到这些倾颓的建筑。一些绘画仿制品参见康巴兹《中国的皇宫》，布鲁塞尔，1909 年，彩页 21—19，图 70—72。大量传教士与旅行家的手稿都给出了这些建筑的详细描述，比如：王致诚（Jean Denis Attiret，1702—1768，法国传教士），《北京附近中国皇家园林特写》，伦敦，1752 年。此处摘录一封 1742 年的书信："（园林中的）一切都盛大而又美好，无论是设计还是施工都无可指摘。更让我震惊的是，我在这个世界上去过的其他地方都没有见过任何可以与之相提并论的事物。"接着是对建筑的详细描述："去年我曾看到他们在这个院子里为皇子建一个亭子，花了将近 20 万英镑（四百万马克建一个亭子！），还不算任何家具和内饰；因为这是皇帝赐予他的礼物。"1860 年法国人和英国人抢掠之后还留存下来的建筑中仍然存有大量珍宝，蒙托邦将军的秘书及翻译官埃利松在《翻译官手记》（巴黎，1901 年）一书中也有相关描述。德语翻译：《翻译官在中国的日记》，第二版，莱比锡，1886 年，第 19、20 章；英语段落翻译：《掠夺北京圆明园实录》，华盛顿，1901 年。

图72　亭台、阶梯与喷泉，坡道旁雕刻着动物纹样。36座欧式园林之一，北京圆明园。此为中国画家于18世纪所绘，现藏于巴黎的法国国家图书馆（来自：康巴兹《中国的皇宫》）

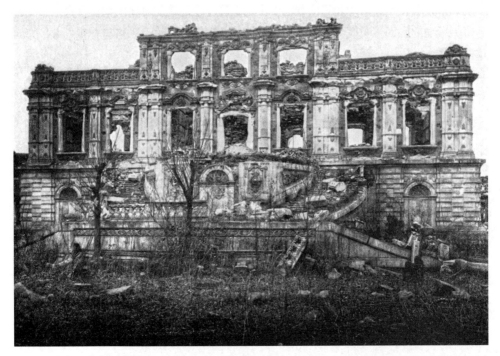

图73　皇家欧式风格避暑行宫遗址，位于北京，建于乾隆年间，约1740年左右（来自：弗兰克摄影集，汉堡）

圆明园西面是皇家消夏的居所万寿山，山旁是一汪小巧的昆明湖（见彩页一、图75—78）。此处就是占地巨大的夏宫[1]之所在，园内建筑大半都在1860年遭到了破坏，但在过去的几十年内，慈禧太后又去那里消夏，因此又建造了更多新的建筑。然而与过去的辉煌相比，如今的建筑无论是在规模上、数量上还是品位上都相差甚远（见图30）。

　　在西山一座孤峰的山崖上，一组陡峭的石阶通往高处的平台，向下则一直通到人工建的湖畔。高处的平台拥有绝佳的视野，在此人们又建造了一座四层木台，造型极似一座宝塔。后方更高的山峰上则坐落着一座藏式风格的两层寺庙，能够清楚地看到上面的拱窗与琉璃墙砖。[2]宽阔的平台右边略低处是一个小一些的平台（见图76），中间立着一块石碑，两侧各一个小亭。全景看上去磅礴巍然，优美壮阔（见

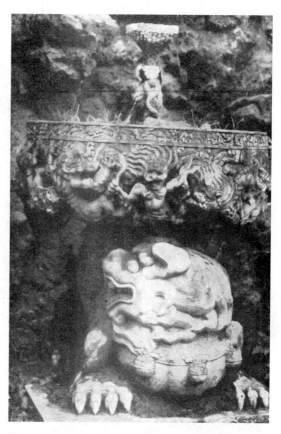

图74　倚墙的喷泉，颈间系着铃铛的狮子承托着上方的水盆；位于北京圆明园，或许受到欧洲建筑的影响，18世纪建造（来自：小川一真《北京皇城》第一卷）

图78）。建筑师们展现出精湛的把控能力，运用的元素实际上都是我们之前重复看到的那些，并没有出现任何新的造型或装饰手法。

　　最能体现艺术感染力和美感的应该是彩色全景图（见彩页一）。湖畔一座不加过多修饰的红柱大殿，后面映衬着绿树，四方高台的白色台阶似乎都染上了一抹绿色，参差交错着向上延伸，前方是一大片闪烁着金色光芒的屋顶。外面环绕着一堵红墙，它在绿树的掩映中沿着山势向上，绕过巍然屹立的寺庙，又从另一侧朝着湖的方向蜿蜒向下。

　　平台上的四层木台顶覆金色琉璃瓦，边沿处的每一片琉璃瓦上都镶嵌了一条绿色琉璃瓦带，屋顶正中的宝珠同样闪烁着金光，格外引人注目。

　　更高处的寺顶同样以黄色为底，但边沿处用蓝色与紫色的菱形装饰，侧壁则主要

1　被英法联军烧毁的叫清漪园，重建时改称颐和园。方便起见下文中统一使用颐和园。——译者注

2　图见巴伐利亚王储鲁普雷希特《东亚之旅回忆录》，第248页。

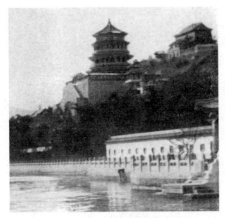

75

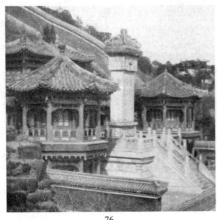

76

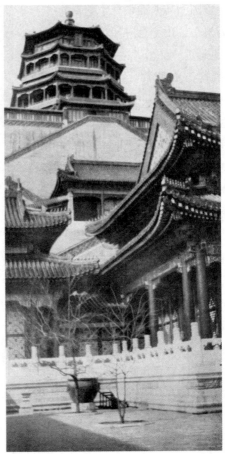

77

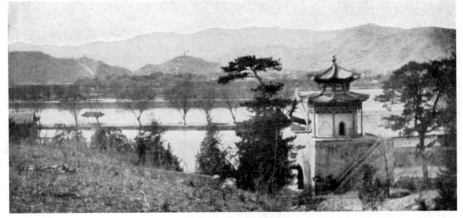

78

图75—78　万寿山颐和园，1860年被毁，近代重建。图75：湖中视角，台阶向上通向平台与塔形主殿，右边稍高处为藏式寺庙；图76：主殿旁平台上的凉亭与石碑；图77：主殿前院视角；图78：园中亭台，远处是西山及宝塔（来自：巴伐利亚王储鲁普雷希特摄影集，1903年）

用黄色与绿色的墙砖，壁龛用紫色，边沿处用白色点缀。其他的屋檐也有蓝色、红色、黄色与绿色琉璃瓦组成的不同几何形状装饰。

第三处景致是金鱼院，它位于更西面，是两层的藏式风格建筑，外墙采用黄色琉璃砖。此处到处是溪水潺潺，人们早先因势修造了一些喷泉与池塘。如今一切都已被毁，只剩一座秀美的绿色琉璃塔，佛龛中的浮雕仍然清晰可见。继续向前就能看到碧云寺，现在同样只剩下断壁残垣。[1] 只有乾隆时期最后一次重修寺庙时所建的大理石宝塔仍然保存完好，身姿优美。树林环抱下的大理石塔高耸入云，它所矗立的平台上还有几座小型宝塔，上面刻着精美的浮雕人像（见图79—81）。除此以外，还有一座精雕细刻的大理石牌楼也立于一旁。从装饰与布局来看，碧云寺的许多地方都能看到欧洲建筑的影子。

图79 北京西山碧云寺内大理石宝塔上的浮雕，乾隆时期建（来自：巴伐利亚王储鲁普雷希特摄影集，1903年）

图80—81 北京西山碧云寺内大理石宝塔上的浮雕，乾隆时期建（来自：菲舍尔摄影集，科隆）

79

80

81

1 参见巴伐利亚王储鲁普雷希特《东亚之旅回忆录》，第248页文字及插图。

寺院建筑

整个中国境内坐落着数不清的寺院建筑。[1] 从建筑上看，寺院建筑在传统的基本结构上不断发生新的变化，但它们都遵循一个极为独特的原则：选址都在如画的风景之间。

在佛教鼎盛的 5 世纪到 8 世纪，人们在河畔的陡峭崖壁上凿出了许多佛龛与远远就能望见的佛像浮雕[2]（见图 82、83，及《中西艺术交流 3000 年》图 85—93、120—126）。寺庙以及宝藏已经被毁，但这些石刻见证了虔诚的信徒们做出的牺牲与努力，石刻的铭文也记录下了建造的日期与工匠的名字。

当时的石刻既讲求细节的写实，也保有雄伟壮丽的观感。那些怀着热忱祈祷的僧人形象传承了古希腊-印度的风格，同时也融入了中国本土的佛教精神。犍陀罗的雕

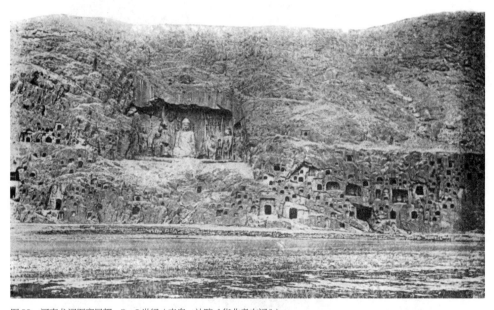

图 82　河南龙门石窟局部，5—8 世纪（来自：沙畹《华北考古记》）

1　参见希尔德布兰德（Heinrich Hildebrand，德国建筑师）曾对一座小寺庙做过非常珍贵的细致研究，参见《北京大觉寺》，柏林，1897 年；劳费尔，《论中国山西省的文化史地位》，《人类学杂志》，1910 年，第五卷，第 184—186 页，圆拱、尖拱、宝塔等内容；弗兰克，《直隶省热河地区详述》，1902 年，热河地区寺院及宫殿图片，乾隆皇帝时期所建的热河布达拉宫；17 世纪至近代所出版的游记中还有无数相关照片。

2　参见四川广元县石刻与山西绵山中的抱腹寺图片见伯施曼《中国建筑及文化研究》，《民族学杂志》，1910 年，第三、四册；琼斯，《韩国的巨佛》；《中西艺术交流 3000 年》，图 93。

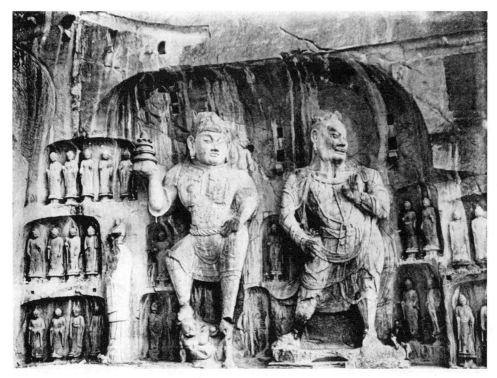

图83　河南龙门石窟佛像浮雕，7世纪（来自：沙畹《华北考古记》）

塑与龙门石刻中姿态生动的天神（见图83右一）相比就显得线条生硬，二者简直是地摊货与出自大师之手的艺术品之间的差距。石窟长长的甬道中还有明代与清代的石雕塑像，可以明显看到它们是对唐代杰作的简单模仿。

险峻的山峰上屹立着一座寺庙，轮廓鲜明，仿佛一座骑士城堡，这就是长江畔的龙王东庙（见图84）。人们只能由一座拱桥进入寺内，而通向拱桥的小径狭窄而又陡峭，沿着山蜿蜒崎岖。同样需要艰难攀登的是坐落在长江内高约100米的小孤山上的一座庙宇（见图85），它建在一块垂直屹立的突出岩石上，周围环绕着一丛竹林。僧人们向来偏好在这种显眼的自然景色中修建寺院，一些寺庙甚至是从崖壁中凿洞修建的，或是要经过隧道或山道才能进入（见《中西艺术交流3000年》，图90—92）。

图84　龙王东庙庙门及寺庙建筑，位于长江江畔的宜昌（来自：汤丽《我的中国札记》，伦敦，1904年）

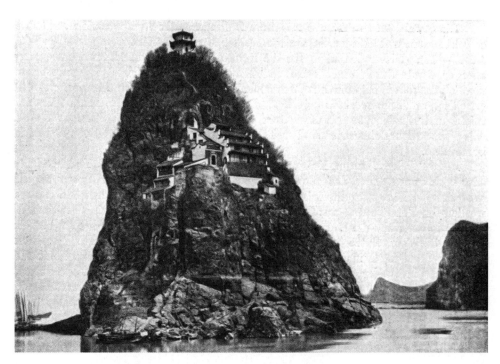

图85　小孤山及庙宇，高约100米，位于鄱阳湖下游的长江内（来自：弗兰克摄影集，汉堡）

第三节　墓葬建筑

我们在《中西艺术交流 3000 年》中已经看到最古老的巨大陵墓，它们有的呈现土丘的造型，有的是石质金字塔造型（见《中西艺术交流 3000 年》，图 9—12）。这种皇家陵墓的风格基本得到了保留，但两侧渐渐增加了一些别的建筑，比如汉代人们会在陵墓中竖起真人大小的铜像或石像，这是基于古希腊罗马的影响；立柱大厅、纪念碑与牌楼等则是来自印度的建筑风格。所有上述基本元素在清代皇陵中都被很好地结合到了一起。

最古老的世俗建筑、皇宫及庙宇都已经损毁或凋敝了，但全国范围内却遍布各种陵墓建筑。生者所住的高楼由易腐坏的材料建成，不甚坚固，而死者的住所使用土石，却可以留存千万年。宫殿通常靠近人间烟火，位于熙攘的闹市街区，而陵墓大多深藏在寂静偏僻的田野之间。我们至今不知道中国人最早如何理解人的灵魂。[1] 首先提出相关理念的是孔子，他拒绝思考任何死后之事。他曾说："未知生，焉知死。"他认为人们敬神，但始终与神保持着距离；他也不确定死者是否能够接收到生者敬献的贡品。虽然他对臆测的玄学观念始终持反对态度，但他同时认为合宜规范的丧葬与祭祀是后代应尽的最重要的义务。

祭祀对孔子来说并不是宗教上的事务，而是伦理道德方面的责任。子孙去祭祀祖先并不是为了以此让祖先保佑而获得什么好处。正如父母生前理应得到儿子的尊敬，同样的，父母过世之后，子孙也绝对有责任以恭顺的态度按部就班地完成丧葬礼仪（"生，事之以礼；死，葬之以礼，祭之以礼"）。这个习俗是对孝顺理念的一种必要补充，这样才能使整个国家的立国之本——家庭稳固地发展，这种稳固甚至超越了生死。

此外他还认为：过去与现在有着千丝万缕的联系，人们应对过去抱有无尽的感谢。先圣和每个人的祖先就代表着过去。只有将现在参照辉煌的过去，人才能够进步。因此对过去表示出尊重，并正确地表达出这种敬仰，应该是一种道义上的责任。人必须有敬畏之心，轻率地表达尊敬的人不属于文明的人类社会。

最早只有王侯才普遍使用坟冢来墓葬，直到公元前 8 世纪这种习俗才推广到普通人身上。孔子公开表示对这种新潮流的反对，因为他认为纪念也需要合乎礼制，从而拒绝过分豪奢的墓葬。他认为坟墓应该安置在荒野的山上，这样不会占用耕地，人们也不应该种植过多的树木、修建过高的坟丘来阻碍农事。他自己就同意只为自己的母亲修建一个小小的坟丘，为后世之人做了一个典范（见图 86）。

1　高延（J. J. M De Groot，1854—1921，荷兰汉学家），《中国宗教体系》，莱顿，第一卷，"遗体处理"之第三、四章：墓葬；威廉，《山东的墓葬习俗》，《东亚学会自然与人类学通报》，第十一卷，1907 年。

图86　位于广州的坟地（来自：汤姆森《中国人》）

　　这种纯粹道德上的观念无法被广大民众所接受，反而是道教的一些神秘主义思想与人们产生了巨大的共鸣。人们践行着这些更为古老的想法，再加上从印度传来的佛学思想，形成了中国人的丧葬观念。从道德义务的角度来看，祭祀行为已经与迷信糅合在一起，比起感恩的态度，人们更多抱有功利性的心理。习俗包含防止死者化身厉鬼以及驱鬼等方面，这样才能保护生者不被骚扰和威胁。此外还规定了各种行为来保证死者得到好处，这样死者才能够保佑后代。下葬的时间与地点也同样重要。整个下葬的过程就是一连串象征的仪式。这个过程融合了最高尚与最低俗的行为：既体现了古代辉煌时期对高尚道德的追求，也孕育出各种装神弄鬼的把戏和迷信的传统。

　　即使坟墓造型发生了一些变化，或是仪式有所改变，但从古至今有一件事从未改变，那就是用一颗敬畏之心为死者建造能够永生永世流传下去的纪念碑来纪念死者。寺庙与宫殿的宝藏都被抢掠一空，但全国仍有许多陵墓完好无损。总体来看，人们仍然非常坚定地固守着古老的丧葬观念，无论是从知识上还是从技术上都倾向于维护这一传统。

　　我们已经看到了一些5世纪至8世纪左右的墓穴。中国皇帝最古老的陵墓是一个高约20英尺、周长100英尺的土丘，位于山东的孔林附近。土丘前还有一个石灰岩金字塔，上面刻着铭文，南面是一条数百英尺长的林荫道。这里埋葬的应该是传说中的白帝少昊。

　　人们习惯将皇帝安葬在都城附近，如果可能的话会选址在朝南的山谷中。比如在西安府就有周代的三座帝陵，还有唐代的五座皇陵。我们已经看到洛阳有许多坟冢，其中有12座皇陵，大多是汉代皇帝的陵墓。在南京坐落着12位晋代皇帝的陵墓。这些光秃秃的坟丘格外醒目，但其中埋藏的宝物却无人知晓。孔子的陵墓（见图119）则是在他去世很久之后才修造的。

　　坟墓的造型大小不一，但它们大部分是平缓的锥形，风吹雨打大概也是形成这种

形状的原因之一。但我们也看
到了一些阶梯金字塔形的陵墓
（见《中西艺术交流 3000 年》，
图 12），它们的墙面平滑，是
由夯实的土坯垒成的，下方
还有宽大的基座。许多陵墓前
的刻字石碑都风化了，无法辨
认出所葬之人的姓名和下葬的
时间。

在与朝鲜交界以北我们也
看到了一座阶梯形石质金字塔
（见《中西艺术交流 3000 年》，
图 9），它旁边高达六米的蛇
纹岩石碑上[1]铭刻着详细的修造
记录。这座坟墓源自高句丽王
朝，5 世纪左右是其最为昌盛
的时期，同时中国的艺术和文
化也经由这里传向日本。

这座四面金字塔共有七
级，由略带红色的巨大花岗岩
构成，目前保存状况良好。在

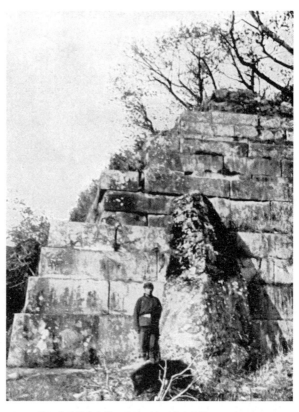

图 87　将军坟阶梯金字塔（参见《中西艺术交流 3000 年》，图 9）一
角，另有一根支撑柱；位于鸭绿江江畔洞沟古墓群，约建于 5 世纪（来
自：沙畹《高句丽王国的古迹》）

第五层的中间位置开了一个券门，通向内部的墓室。十分独特的是，金字塔四面各有
三块倾斜的石头靠着塔身，高度与第一级塔身平台相当，仿佛起到支撑的作用，而第
一级塔身本身又分为四级（见图 87）。这些支撑石块高约 3.8 米，位于每一面塔身的中
间及两侧位置，但离塔身本身还有一段距离。金字塔底层宽约 31 米，内部是一个方形
墓室，长 5.6 米，宽 5.4 米，高 5 米，均由巨大的石块搭成。人们还发现了大量硬陶烧
制的黑色瓦片，可能在塔身顶部原本有一个砖瓦亭结构。

除此以外，还有其他一些金字塔形的古墓遗迹。有一座更为雄伟的建筑，砖石和
墓碑上还刻着一位王侯的名字。这里除了石墓以外也有一些土丘和大量规模更小的墓
室，其中部分石室已经暴露在外（见《中西艺术交流 3000 年》，图 10、11）。这些石
室或许还未建造完成，也有可能是被拆毁的建筑，我们从中了解了陵墓内部墓室的大
体结构。大多墓穴位于通化以东的河谷洞沟内。

1　沙畹，《高句丽王国的古迹》，《通报》，1909 年；巴尔茨，《韩国的古墓与古代皇陵》，《民族学杂志》，1910 年，第
　　276 页，两幅插图。

88

89

图88—89　图88：入口处石柱，饰有平刻石雕与铭文。图89：门廊处石狮之一，从爪子处断裂开。石柱后面是武氏祠废墟，位于山东嘉祥县西南方向，147年建（来自：关野贞《中国古代祠堂》，《国华》，第227册）

在一座墓穴中人们发现了壁画，画中是一些对称的纹样和抽象的花，以棕色为底，纹样呈红色与黑色。摩崖石刻与石雕的艺术风格在这幅壁画上还没有出现。

从汉代开始，皇帝的陵墓中就开始出现石雕、铜雕以及寺庙元素。但私家陵墓的墓室中却只有石刻得以留存（见《中西艺术交流3000年》，图25—32）。武氏祠中的房屋明器是用一块块石板修复的，上面已经可以看到山墙与屋檐的结构。如今在原址还能看到一对石柱（见图88），它们与两侧的墙形成一种门廊结构，表明此处即为武氏祠的入口。沙畹在山东和河南都见过类似的石柱，上面雕刻着铭文、花纹以及石刻浮雕，极富研究价值。

文献中常常提到墓中的铜像，现在已经无处可寻了。但是在武氏祠中还保留下来一对石狮，就位于门廊立柱的两侧。一头张开大口的石狮原本蹲踞在雄伟的方形基座上（见图89），如今却摔落在一边。我们看到基座上只剩下断掉的爪子，旁边的身躯上狮头还保存得相当好。这头狮子显然与古罗马时期的狮子形象非常相似。但我们同时也能从它身上看到典型的汉代艺术的风格，与后来铜镜上的狮子形象（见《中西艺术交流3000年》，图37、39）和佛教绘画中的形象存在非常明显的区别。在这头狮子身上我们仍能看到古希腊罗马时期的风格。

汉代的石刻、铜镜以及陶器上都有中亚混合风格的痕迹。这在石刻中人物形象的表现中体现得尤为明显，除此以外陶器的形制在不断的传承中形成了固定的模式。回身射向跃起的狮子的射手这一形象显然是对西方艺术的模仿。在墓柱上（见图90）我们就看到了同样的表达。其他石刻中还出现了各种不同动物的侧面形象（见图90—96）——除了一个正面的羊头形象（见图95）。从动物的造型与姿态来看，这些石刻

图90—96　人物与动物形象的石刻，位于河南登封县一处石阙上。图90—92：少室汉阙；图93—96：太室汉阙，汉代；图90："奔马"上的射手回身向后射箭，受伤的长颈鹿与策马小跑的骑手；图91：貘或大象一类的长鼻动物，一人一手牵着马缰，另一手举着一根棍子；图92：仙鹤与短嘴鸟；图93：长着孔雀尾羽和白鹭头的鸟；图94：螭龙；图95：羊头；图96：老虎或豹（来自：沙畹《华北考古记》）

都具有一定的自然主义追求，但雕刻的工艺仍然显得有些笨拙和不自然。中国的工匠们还没有完全掌握这种艺术的精髓，当然他们也可能已经失去了武氏祠石刻中展现出来的高超技艺的传承。因为从纹样与工艺来看，在汉代之后的战乱时期，墓葬风格很可能已经失去了艺术性，直到唐代才又出现成熟的雕刻艺术。

1世纪时非常典型的小型石墓室[1]一般是由侧面与后方三面墙组成，顶部是仿瓦的造型。通常正面中间会有一根立柱，通过柱础、柱头与浮雕装饰突出（见图97）。汉代早期人们就已经烧制出带有几何图案与星图纹样的陶板，它们通常被用作棺材的板材或是建造墓室的材料。

在中国艺术的巅峰时期——唐朝，有一件极为出色的石雕作品，出自7世纪中叶第二位皇帝唐太宗的陵墓。在六块石板上分别雕刻着皇帝在继位前的战争中骑过的最爱的六匹宝马，它们姿态各异，无论是活跃的动态还是端庄的静态都刻画得栩栩如生。可惜陵墓中的其他装饰似乎都没有保存下来。古书中说，墓中甬道两旁陈列着共14幅浮雕作品，展现了被俘或投降的番酋君王的样貌，雕刻时间大约在627年至649年。[2]除了传统常见的镇墓兽以外，墓中还有一些为了纪念逝者生前的事件雕刻的动物与人的群像。

在707年所建的武三思的墓中，人们也发掘出了一些石雕（见图98）。这些长着翅膀和角的动物与一只巨大的狮子对面站着。[3]这些巨像立于数米高的长方体基座上，虽然已经开始显现出抽象化的趋势，但保有一些恢宏大气与自然生机。其中特别有趣的是一组鸵鸟石刻（见图99、100）。鸵鸟并非中国本土的动物，它们的形象之所以出现在陵墓中，可能还要追溯到唐高宗在7世纪建立的动物园。我们在"宫殿与寺庙"一节中已经探讨过了佛教鼎盛时期的其他石刻作品，此处不再赘述。

与之相比，宋代的陵墓（见图101—104）中千篇一律的雕像就显得格外寒酸了。在水墨画发展已臻化境的时代，人们却没有更多热情去创作巨大的雕塑了。人们保持了在皇陵神道边竖立动物与人物雕像的古老传统，但雕像原先灵动自然的造型却慢慢演变为毫无感情的模版。宋代皇陵庙[4]已经被毁，只剩下坟丘茕然孤立，神道两旁的四脚兽的石像与巨大的官员立像交错排列，默默见证着历史变幻。神道的入口处矗立着一对石柱，接着是一对石像和四方石碑。雕像排列的布局显然是从古老的时期流传下

1　关野贞曾写过详细的论文，并配了大量照片与地形图，见《后汉时期中国的石龛及铭文》，《国华》，第225、227、233册；又见鸟居龙藏，《汉代早期的遗迹》，《国华》，第235、237、239、241、243、245册，有大量插图。费舍尔带回了一根墓柱，现藏于柏林民俗博物馆，见费舍尔《东亚艺术领域及其他观察经验》，《民族学杂志》，1909年。费舍尔在第十五届哥本哈根国际东亚学大会上的报告，《通报》，1908年，第577—588页，四张彩页。

2　高延，《中国宗教体系》，第一卷，"遗体处理"之第三、四章：墓葬，第826页。

3　图见沙畹《华北考古记》，巴黎，1909年。

4　康巴兹，《中国的皇家陵墓》，布鲁塞尔，1907年，九幅彩页与37幅插图。

图 97　孝堂山祠堂，位于山东孝堂山，1 世纪建造（来自：沙畹《华北考古记》）

图 98　有翼的神兽石雕，位于山西省咸阳县神道旁，由武则天于 700 年左右下令建造（来自：沙畹《华北考古记》，1909 年）

97

98

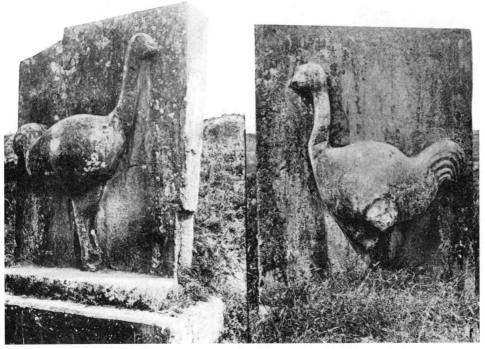

图 99、100　乾陵唐高宗墓鸵鸟石刻（来自：沙畹《华北考古记》）

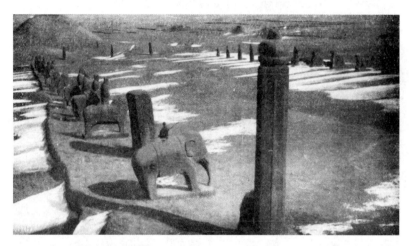

图101　位于巩义的宋陵全貌（参见图102—104），10世纪建造（来自：康巴兹《中国的皇家陵墓》）

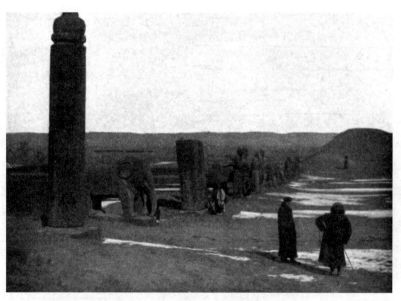

图102　巩义宋陵（全貌参见图101），10世纪建筑，坟丘、墓柱及镇墓雕像（来自：康巴兹《中国的皇家陵墓》）

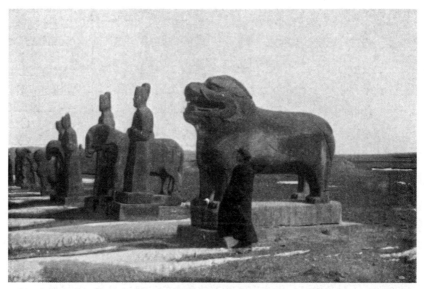

103

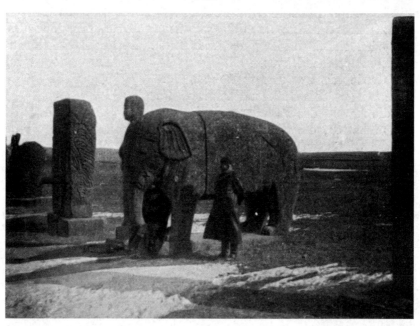

104

图 103、104　巩义宋陵（全貌参见图 101），10 世纪建筑。图 103：石狮与官员立像，图 104：石狮、
官员立像与石碑（来自：康巴兹《中国的皇家陵墓》）

来的——石碑大概是后期才出现的，这种安排一直被保留了下来，在所有后世的陵墓建造中都沿用了下去，只有动物与人物的数量和种类发生了一些变化。

与宋陵相比，明代皇帝建造的宏伟建筑就显得规模宏大许多。按照古老的习俗，皇亲与高官的陵墓规模要严格根据皇家法令规定，包括最小的细节之处。此时最严苛的礼仪规范已失去了创造新事物的力量，只能固守陈规，通常注重外在的造型，而不注重习俗内在的精神；礼仪详细规定了每个等级的建筑的大小。根据当时琐碎的规定，单皇子就被分为一到十二个等级，各有不下六条不同的准则。陵墓的围墙，守陵人的数量，宗庙房间的间数，券门的样式，建筑之间的间隔距离，等等，都必须按照皇子的等级分别规定。比如，只有第一等级的皇子，其墓门才可镀金，他的儿子或第二等级的皇子的墓门用五彩，更低等级的则只能刷成红色。

贵族墓神道旁的石刻数量同样也按等级做了规定。最显赫的贵族及第二等的可用人像、马、虎、羊和立柱，第三等的则不能用人形立像，第四等的不能用人形立像与羊，第五等的不能用人形立像与虎，而允许使用羊的石雕。

艺术的表达也受限于这种森严的等级规定。我们看到的所有雕像都比例正确，气质大方，规整贵重，但缺乏特点，毫无艺术的加工。一切都是照搬传统的造型，不出错但稍显无聊。不过从中还是能看出一些宏伟壮观的气息，线条的塑造也极为流畅。

其中最为壮观的要数南京的明孝陵，这里安葬着出身草根的明代第一位皇帝，目前只有部分建筑保留了下来。巨大的古墓上方矗立着一座四方形石质建筑（见图105），整个陵墓依连绵的小山丘而建，宏伟的建筑造型简洁，线条端方，令人想起古埃及的金字塔。神道首先穿过一道门阙，门阙上方原本有琉璃瓦修的顶，现在已经完

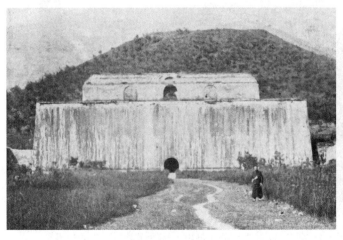

图105　明代第一位皇帝洪武帝的陵墓中的古冢及石质建筑，位于南京（来自：弗兰克摄影集，汉堡）

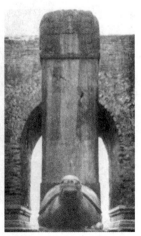

图106　明孝陵神道正中厅堂里的石龟与石碑（来自：巴伐利亚王储鲁普雷希特殿下摄影集，1903年）

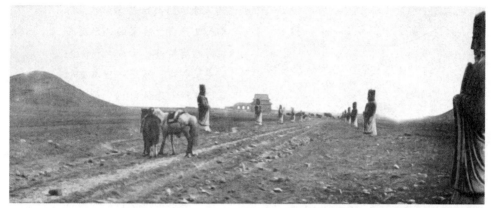

107

108

图 107、108　神道旁或立或卧的动物石像，以及文臣武将的立像，位于南京明代陵墓（来自：弗兰克摄影集，汉堡）

全脱落了。数百步之后就能看到一座拱顶方形厅堂，中间是陵墓中惯用的石龟（见图106），背上驮着一块高大的石碑。厅堂上方此前原本也有黄色琉璃瓦，如今也已完全毁坏了。

　　接着是神道（见图107、108）：首先是一对石狮，然后依次是骆驼、大象、独角神兽、麒麟，最后是马。每一对动物都相向放置，一卧一立。接着是四根立柱，然后道路分成四个方向，每个方向一文官、一武将。越过巨大的大厅就能看到祭坛的地基了，接着穿过一个高高的拱门就来到壮观的坟丘前。后世的陵墓基本全部是基于这个基本模式所建的。陵墓整体显得高贵大气，但动物石雕却僵硬空洞，毫无艺术的美感。

　　明代的第二位皇帝——永乐皇帝，将首都迁至了北京。他将自己与十二位后人的陵墓（见图109）选址在北京城区以北约50千米的昌平，一个狭长山谷的山口处，那里如今已经荒无人烟了。

图109 明十三陵，位于北京昌平。每处陵墓的名字都不相同，可能与更早的建筑有关，15—17世纪建筑（来自：高延《中国宗教体系》第三卷）

旁边的山丘光秃秃的，阴郁而又严肃，陵墓的选址反而显得颇有情趣，十分和谐。人们走上神道，穿过一座漂亮的五门牌楼（见图110）。原本整个山谷应该是由一座高墙围起来的，现在只剩几座高大的门了，因其墙体被刷成红色，因此又被称为"大红门"。接着是一座开放式的碑亭，外面由云纹石柱围绕（见图111）。亭中是常见的石龟，背上驮着一块刻有乾隆题诗的石碑。然后是两根立柱（见图113），间隔约18米开外处是一对石狮（见图112）、一对麒麟、一对象、一对马，都是一卧一立两两相向，此外还有两对武官（见图114）与四对文官立像。此后还有一道六柱三门（见图115）。整条神道并不是直线向前，而是略向东蜿蜒，直至山谷当中，距下一个永乐皇帝陵还有很远的路程。

通过一道门，我们就来到一个长方形广场，广场当中是由一圈汉白玉栏杆围绕的小殿，而陵殿（见图116、117）则在下一进院落中，仿照皇宫的殿堂规制建造，下方共有三层汉白玉石阶。陵殿内部陈设简单雅致，平顶（见图118）由来自云南的柚木制成的高大圆柱支撑，圆柱高32英尺，直径1.2米。这个巨大的殿堂长65米，进深28米，中间有一张小型木质祭台，上面陈设着一些祭器，后方则是一把龙椅，上面摆放着永乐皇帝的牌位。此外这座方砖铺设的大殿之中再无他物了。

第三进院落的尽头是倚着坟冢的塔楼——神楼（Geisterturm）。两边的阶梯通向封顶的平台，平台上立着一个石碑。在此之后的院落之间就坐落着高约48米、周长800米的巨大坟冢。

坟冢被一片茂密的帝王松覆盖，在深绿色的松针映照下树皮雪白，仿佛从梧桐上剥下来的一般。更美的是明朝第十一位皇帝——嘉靖皇帝陵墓前的松林，松树从以红白条纹装饰的大理石围墙中生长出来，把石头从缝隙中顶开，将已经倾颓的墙体笼罩在它们宽大的树冠之下。嘉靖帝的陵墓与永乐帝的完全相同，只是规模要小一些。特别是嘉靖的陵墓中使用了他处少见的褐色琉璃瓦顶。其余的陵墓也是大致按照相同的形制建造的。[1]

1 巴伐利亚王储鲁普雷希特，《东亚之旅回忆录》，第262—264页。原文引用。

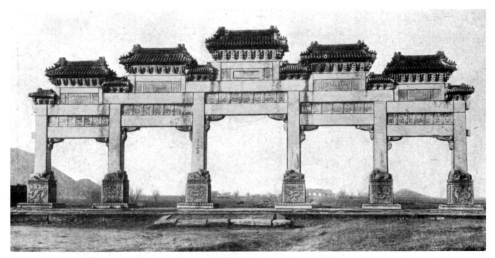

图110　五门六柱牌坊，汉白玉质地，长90英尺，高约50英尺，位于北京昌平明十三陵入口处，建于1541年（来自：《穆默的摄影日记》）

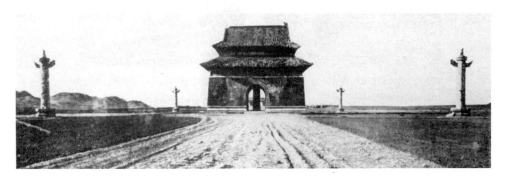

图111　碑亭，顶部覆盖砖瓦，神道两旁排列两行立柱，北京昌平明十三陵（来自：高延《中国宗教体系》第三卷）

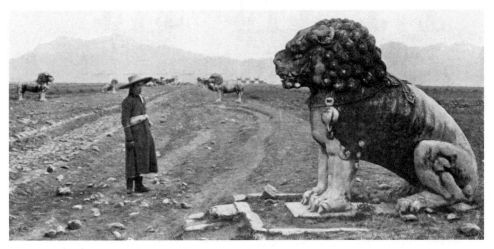

图112　神道旁的石狮，北京昌平明十三陵（来自：汤丽《我的中国札记》，伦敦，1904年）

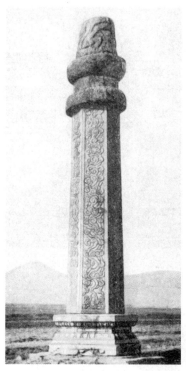

图 113　北京昌平皇陵御道开端处的汉白玉
柱（来自：《穆默的摄影日记》）

图 114　北京昌平皇陵御道旁的武官立像
（来自：康巴兹《中国的皇家陵墓》）

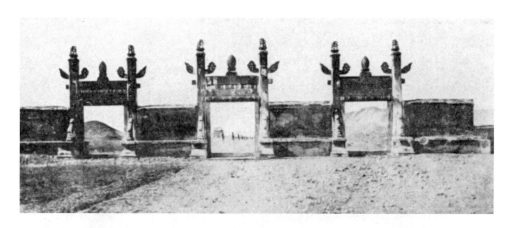

图 115　神道尽头的六柱三门，北京昌平明十三陵（来自：康巴兹《中国的皇家陵墓》）

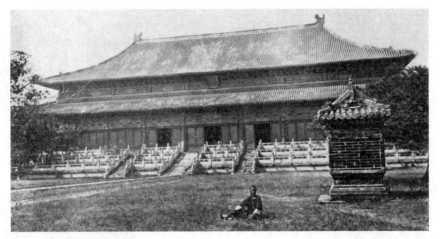

图116　永乐皇帝陵殿，围绕着汉白玉栏杆，三层玉阶，三个券门；重檐琉璃瓦顶，两端各一屋脊兽，北京昌平（来自：弗兰克摄影集，汉堡）

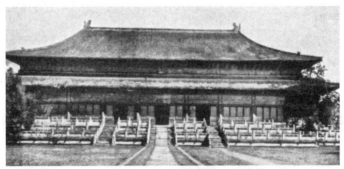

117

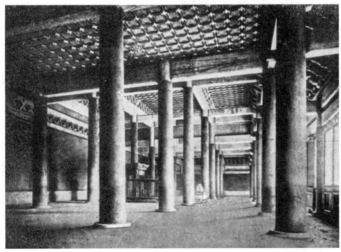

118

图117、118　图117：陵殿外观，汉白玉阶陛及琉璃瓦；图118：永乐皇帝陵殿内部，格子平顶与立柱。北京昌平明十三陵（来自：康巴兹《中国的皇家陵墓》）

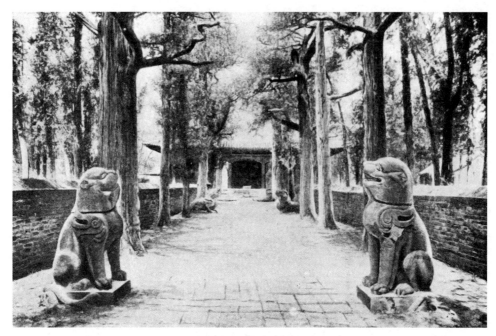

图 119　神道旁的动物石雕，通向孔子墓，位于山东曲阜（来自：海瑟－瓦泰格《山东（德国侵占山东胶州湾纪实）》）

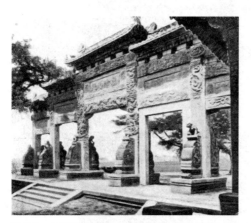

图 120　山东曲阜孔庙处的皇家大理石牌楼（来自：海瑟－瓦泰格《山东（德国侵占山东胶州湾纪实）》）

从工艺水平来看，明代陵墓相较宋陵要丰富精美许多。牌楼与立柱上遍布纹饰与龙纹装饰。瑞兽与官员立像虽然匠气过重，但与现代的牙雕棋子一样精致。永乐帝的陵殿在明十三陵当中可算是最为出色的建筑，其比例也十分恰当，但实际上最壮观的是整个陵墓周边的环境及其本身的规模。从艺术的角度来看，这些建筑虽然花费了数百万金，耗时数十年之久，但仍然没有太多价值。

形制相似的还有孔子的陵墓孔林，只是规模要小一些。孔林（见图 119）的御道旁也有一卧一立的瑞兽石像，御道尽头也是一座小型的陵殿。在通向陵墓的神道上矗立着一座装饰华美的皇家牌楼（见图 120）。

清代，满族人从汉文化中承袭了陵墓建造的习俗。在位于沈阳的福陵一处祠堂门前，我们可以看到一张祭台，上面摆放着石质祭器（见图 121）。皇太极就为他的父亲建造了一座完全符合中原形制的陵墓，其坟冢被一圈围墙环绕起来，此外还有高大的陵殿和陵殿前单层的祠堂。

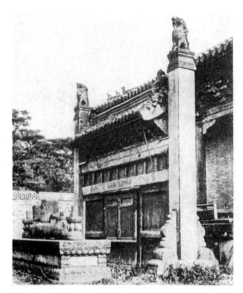

图 121　门洞、祭台及贡品，皆为石质，位于皇太极为纪念其父努尔哈赤修建的福陵后；位于沈阳，建于1629 年（来自：康巴兹《中国的皇家陵墓》）

122

123

图 122、123　皇太极坟冢——清昭陵，沈阳西北部十英里处，建于 17 世纪中期。图 122：坟冢、祠堂与陵殿；图 123：坟冢及围墙（来自：康巴兹《中国的皇家陵墓》）

a

b

c

d

e

f

g

h

图 124　西陵陵殿中的顶砖，蓝色为底，用金线描绘，再以红色及黑色填充。a、b、c：雍正墓泰陵；e、h：嘉庆墓昌陵；f、g：道光墓慕陵（来自：芳夏格里夫《清代西陵研究》，巴黎，1907 年。）

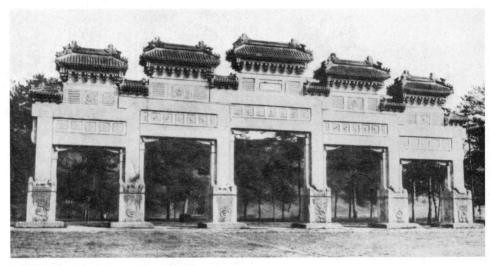

图125　三座六柱五间牌坊之一，汉白玉雕刻而成，门洞上方覆琉璃瓦盖顶，位于清西陵中的泰陵 —— 雍正皇帝陵墓
（来自：《穆默的摄影日记》）

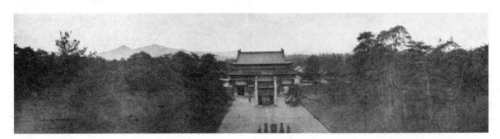

图126　由明楼向下看祭坛与祠堂，位于泰陵内；北京西陵（来自：巴伐利亚王储鲁普雷希特殿下摄影集，1903年）

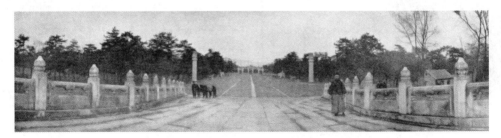

图127　石桥与神道，位于昌陵内；北京西陵（来自：巴伐利亚王储鲁普雷希特殿下摄影集，1903年）

清朝的皇陵建筑名叫西陵[1]，位于北京，形制也十分相似。西陵的单独建筑和整体布局都让人想起南京的明孝陵与昌平的十三陵，只有建造工艺上有一些细节上的差别。西陵装饰更加丰富奢华，但在比例与效果上并未彰显出优雅高贵之气。大理石平面上通常覆盖着精致的花纹雕刻（见图125），陵殿内部的顶砖的彩色抽象图案通常用蓝色与金色（见图124）。这里我们又一次看到宽阔的长长的神道，大理石路面掩藏在深色的树林中（见图126），神道两边是瑞兽与立柱（见图127），最终看到牌坊与后面的祠堂。围着栏杆的平台上摆放着高高的青铜香炉（见图128），祭台和上面的祭器则都是用石头雕刻而成（见图129）。一面门扇旁的墙上呈现出的菱形花纹（见图130）又一次让人想起伊斯兰教的装饰风格。

皇子及贵族的陵墓建筑在规模上则要小一些。一位皇子的陵殿（见图132）进门是蒙古式的圆拱门。而金朝陵墓（见图131）的四方建筑中则有类似碧云寺塔上的浮雕（见图79—81），从中能看出受到欧洲建筑的影响。满族人认为自己是金人的后代，因此康熙皇帝在1664年为这些祖先修造了壮丽

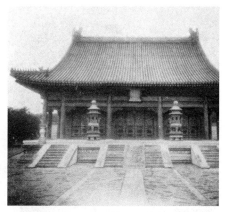

128

129

图128、129 清西陵。图128：祠堂与平台上的青铜香炉及日晷（左）；图129：大理石祭台，后方的阶梯通向微微隆起的大理石质坟冢；位于慕陵内，建于19世纪中期（来自：巴伐利亚王储鲁普雷希特殿下摄影集，1903年）

的陵墓建筑，但现在这些建筑都已经毁塌，只有断壁残垣还在提醒着人们这里曾经的辉煌。

中国的城市周边通常都有数不清的墓地[2]，它们都属于满汉贵族，同时墓园（见图132、133）也很常见；在韩国也有许多中国风格的陵墓建筑（见图134）。以巨石砌成的四方造型、小型石塔和立柱（见图135、138）大概代表了更古老、更庄严的陵墓风格，而"Ω"造型的陵墓（见图136）则更符合洛可可风格，后者大约流行于明朝时期。石马（见图139）或穿着官服的石俑（见图140）原是皇家陵墓神道旁的摆设，出现这些雕塑就说明墓地的主人生前居于高位。小型宝塔造型的墓碑中则盛放着佛教僧

1 芳夏格里夫（Eugene Fonssagrives），《清代西陵研究》，巴黎，1907年。

2 插图及详细的阐述见高延《中国宗教体系》第二卷及第三卷。

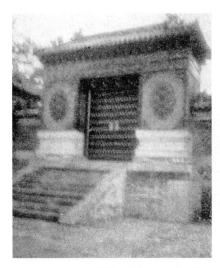

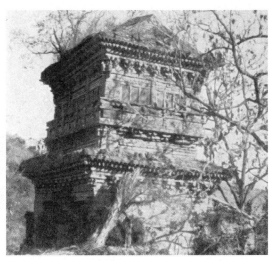

图 130　泰陵最后一进院子前的门洞，北京清西陵，18 世纪中期建筑（来自：巴伐利亚王储鲁普雷希特殿下摄影集，1903 年）

图 131　中国北方金朝皇陵附近的建筑，由康熙于 1664 年建（来自：魏格纳摄影集，柏林）

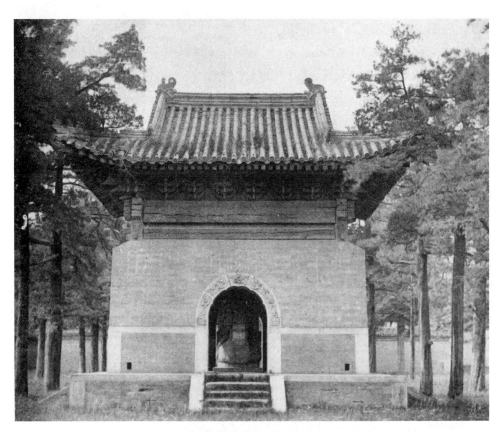

图 132　清朝皇子之墓，位于北京（来自：弗兰克摄影集，汉堡，1895 年）

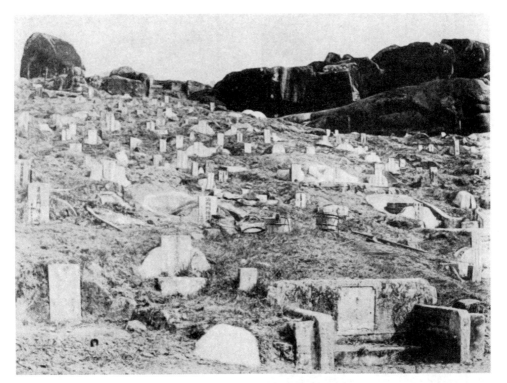

图133　厦门墓园中不同年代的石碑（来自：普莱斯《厦门岛》，汉堡弗兰克图书馆）

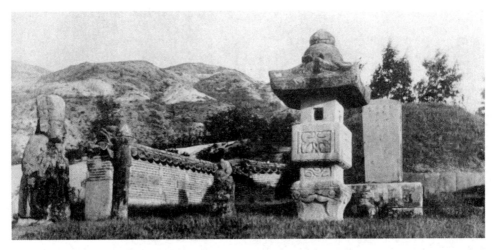

图134　官员石像及石碑，韩国某处教堂墓地（来自：弗兰克摄影集，汉堡，1899年）

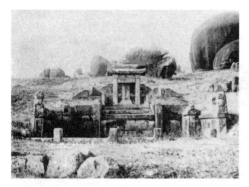

图 135　坟墓外的碑亭及石狮（来自：普莱斯《厦门岛》，汉堡弗兰克图书馆）

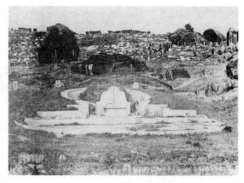

图 136　"Ω"造型的大理石陵墓，清代建筑（来自：普莱斯《厦门岛》，汉堡弗兰克图书馆）

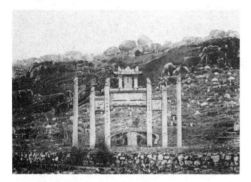

图 137　墓边的牌楼（来自：普莱斯《厦门岛》，汉堡弗兰克图书馆）

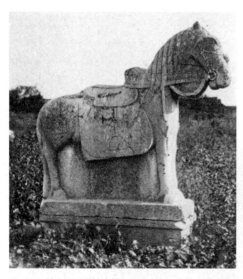

图 139　浦东附近墓地中的石马（来自：弗兰克摄影集，汉堡，1892 年）

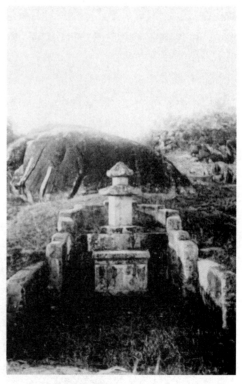

图 138　宝塔造型的墓碑，周围有石墙环绕，大约是明代建筑（来自：普莱斯《厦门岛》，汉堡弗兰克图书馆）

人的骨灰。

为了纪念忠义美德之举，人们还会在墓园中树立牌楼（见图137），石碑（见图142）也是随处可见，为了保护上面的铭文，石碑外面通常还会修建一座坚固的亭子（见图143）。有时石碑也会被放在石龟的背上，上方再修建一座小巧的凉亭（见图144）。亭子的顶有各式各样不同的造型。也许可针对碑亭做一个研究：从碑刻铭文中确定建造的时间，再从模仿寺院建筑修造的碑亭的顶盖样式得出建筑发展的历史线索。1世纪时的寺庙与宫殿已经损毁了，但当时的石质墓葬建筑远离城市与行军的大路，仍然有相当数量保存完好的实例。

同时我们也看到了一座非常特别的陵墓建筑（见图141），其石质的后壁完全不是中国传统的建筑样式。

有趣的是，中国的墓碑上从来不会放上逝者的画像。石俑只是象征着逝者的地位与尊荣，而不是按照逝者的相貌塑造的。如果要在石头上进行更精致的装饰，那么人们就会选择用灯形（见图134）或佛塔造型（见图146）的墓碑。

此外还有一些佛教经柱造型的墓碑，有些造型极

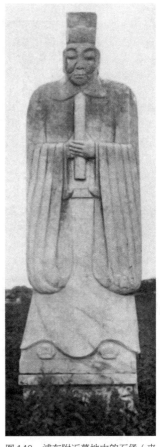

图140　浦东附近墓地中的石俑（来自：弗兰克摄影集，汉堡，1892年）

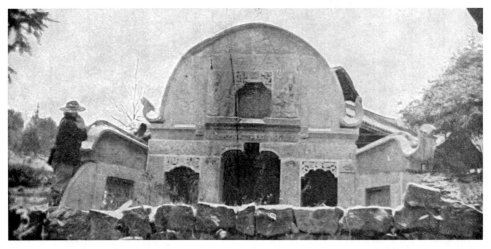

图141　石质陵墓建筑，位于四川省宜昌的山谷中（来自：贝茨《由宜昌经陆路到重庆》，东方学系，1905年）

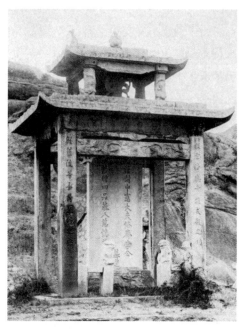

图 142　石碑，无法辨别基座上的动物石刻的品类（来自：普莱斯《厦门岛》，汉堡弗兰克图书馆）

图 143　碑亭及石刻，前方有两只石狮（来自：普莱斯《厦门岛》，汉堡弗兰克图书馆）

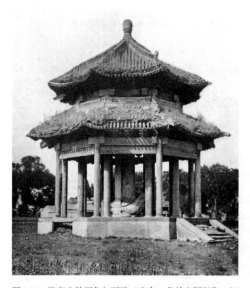

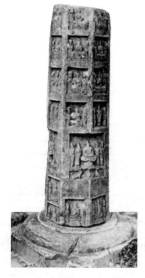

图 144　碑亭中的石龟与石碑（来自：弗兰克摄影集，汉堡，1893 年）

图 145　六角形经柱，布满石刻，位于白马寺（来自：沙畹《华北考古记》）

图146　石经柱，高约2.15米，位于昭化寺（来自：沙畹　图147　焚纸塔（来自：普莱斯《厦门岛》，汉堡弗兰克
《华北考古记》）　图书馆）

图148　上海浦东的焚纸塔（来自：弗兰克摄影集，汉堡，1892年）

为奇特，另一些通身布满人物石刻（见图145、146）。

墓地也并不都是为了某个人而建造，也有一些造型独特的陵墓是为了存放物品而建。比如随处可见的焚纸塔（见图147、148）就是为了焚烧写过字的纸而建的。中亚与东亚的人们十分敬惜字纸，写完后并不直接扔掉，而是仔细地收藏起来，再一起放入特制的焚纸塔中焚烧。我们在街角还常常能看到类似信箱样式的箱子，但它们实际上是收集手写或印刷出来的字纸。上面还经常写着："请将字纸投入此处，以供医院所用"。

只有收集到足够数量的详细图文资料，我们才有可能将这些建筑按照省份与时间归类整理。有如此多的陵墓建筑保留了下来，可能在其他建筑领域都无法进行像陵墓建筑研究那样系统的研究。最重要的是要从国家层面保护和收藏这些历史珍宝，比如日本的做法就十分值得称道，可以作为仿效的范例。中华大地上存在的建筑更为丰富，其历史也更为悠久。人们对逝者的敬畏一方面体现在陵墓建筑丰富的装饰上，另一方面则体现在这些建筑的坚固耐久上，此外也解释了为什么陵墓建筑不易被毁坏。

总结

高雅艺术对中国的建筑影响甚微，反之也是如此。自雕塑与绘画从西方进入中国开始，它们就与建筑风格各行其道，分开发展，并未进行融合。

建筑中的外来元素渐渐发展成了具有中国特色的风格，在数千年的发展中形成了各种不同的变体，但其基本形式始终如一，未曾改变。此后从未有变革性的建筑新思想进入中国，因此中式厅堂从未发展成拱顶建筑，木结构的房屋也从未有机会向石质建筑发展。外来的元素比如阶梯与栏杆、路面与桥梁、牌楼与宝塔都是用石头建造的，但单间的木结构厅堂一直保留了下来，虽然规模有异，大小不同，但中国人居所的基本结构从未发生变化。即使有些建筑中用到了石头这种材质，也大多套用木结构的造型，没有发展出属于石质建筑的特有风格。

木造建筑与陵墓雕刻都在唐代达到了巅峰。在中国留存下来的清代建筑虽然规模宏大，富丽辉煌，但大多是对传统建筑不假思索的生搬硬套，再填充一些浮夸鲜艳的点缀罢了。建筑设计方面的灵感已经被色彩与浮雕这类绘画装饰扼杀了。此时的建筑已经发展成为单调的手工业，同时写实生动的石刻也已演变成千篇一律的批量化手工艺品。

寺庙与宫殿建筑通常依山傍水，与周边的自然环境气脉相连，因而极富艺术价值。建造时人们也相当注意色彩的运用，比如熠熠生辉的琉璃瓦与汉白玉砖；此外与自然风景之间的相互映照通过巧思得以实现，更添如画的意趣，令人流连亡返。

第二章

工艺美术

概论

石器、青铜器和陶器对东亚人来说比其他材质的日用品有更高的意义。

在那里传统就是一切。一旦祖先已经树立起榜样的丰碑，人们就从原则上拒绝任何改变，哪怕这种改变意味着技术的进步。当然，蒸汽船、铁路、采矿和兵工厂这些技术与形式的革新都已经得到了认可，但那是因为他们祖先从未到达过这个领域。但玉石印章、铜瓷和瓷碗又为什么要做出改变呢？会有更美、更可长久使用的器具出现吗？绝对不会！也许新材料会更便宜，但一定是没有美感、质量低劣的，最重要的是一定失去了文雅之气。在中国，如果引进的事物随着时间的流逝在技术上已经达到了完善，再去追求更大的进步几乎是无法想象的。如今的新思想是否能够改变这一情况，我们还须拭目以待。

在欧洲，人们普遍认为中国人都拥有巨大的阅读量。设想一下，公元前的哲学经典和诗歌集以及两千年前的宗教经文直到今天仍然是知识的基础，甚至到不久之前还是国家考试的基本内容，是每个文人都必须记诵的文献 —— 这一切都显得那么不可思议，毕竟中国是如此庞大的国家，其民族构成又与欧洲一样庞杂，留下的文献居然只有这么小的范围。欧洲如今五到十年内出版的书大概要比中国在过去一千年内新增的文献多得多。

这与中国人顽固地坚守哲学与宗教的传统有关，而这两个领域又包含了诸如国民经济、司法判决甚至公共生活中的一切知识，因而几乎所有领域都保守地遵循流传下来的古老理念。在公元之初印度佛教传入中国，但当时也没有发生彻底的思想革命，军事、法律与医药方面也没有追求向前的发展，而这些在同时的欧洲国家都是决定民族间差别的因素。古老的经典不断被引用诵读，人们尝试用最好的角度去解读与阐释，但从未将它们扔到一边。

中国早期的文献所涉及的领域是十分受限的。历史、哲学、诗歌与宗教基本占据了大头，日常的问题并不会得到公开的讨论，戏剧被认为不具备艺术价值。

这一特点当然也与中国人的兴趣面比欧洲人的狭窄有关。农业经济在数千年的发展中一直处于主导地位，从未改变，因此百姓的食物、社会结构与习俗也随之不变。直到如今，中国的主要人口仍然是在小作坊工作的农村人口。与此相适应地产生了中国独特的管理系统，该系统主要的职责就是尽一切手段防止当地的兴盛繁荣受到革命的威胁。任何追求创新的举动都会受到官员物质上的压制，或是道义上的阻挠，抑或是武力上的镇压。因此这里一直缺乏一种力量，即通过提升文化来弥补现存的不公。但正是这种力量才能在实际上推动文明的进展。所有这些不同的因素共同造成中国人的兴趣面无法进一步拓展，但他们在现有的领域深耕已久，远远超过欧洲的水平，且

在群众的普及方面也大大超过我们。

艺术领域也是相似的情况。中国建筑无论是外部表面还是内部结构都缺乏颠覆性的创新，而欧洲的建筑在过去的两千年内却不断发生革新与改变。中国的建造技艺与形式都大体沿用了旧的模板，只有细节的工艺受到了绘画的极大影响，由此出现了不同的处理方法。与欧洲相比，中国艺术缺乏多样性，但也正因如此，中国人在这些为数不多的艺术领域的发展程度远远超过欧洲的水平。中国文人不需要读古希腊或古罗马的经典，也无须学习自然科学与技术，但他们精通自己国家的历史与语言，以及与之相关的哲学与艺术。在有限的程度上，每个中国文人都是哲学家、诗人与艺术鉴赏家，但他们通常对我们欧洲重视的物质文明领域漠不关心，甚至嗤之以鼻。

中国人是世界上唯一一个从很早就开始思考和研究史前史的民族。中国人在这方面的工作开始得比欧洲人更早，但也是从中世纪才开始着眼收集和描述古代的器具。这类收集整理而成的图录与画册至今仍是所有工艺美术研究的基础。由于因循守旧的传统，这些图录同时也为后代的工匠提供了模仿的样本，也使类似器具的制作简单了许多。

在东亚，在制作每样器具时沿袭前人的材料选择和艺术风格是一个不成文的规定，当然也存在一些例外，但大体如此。器物最早的样式也许是偶然在外来文化的影响与当时民众需求的共同作用下产生的，但它们一旦确立下来，就会不断流传下去，成为后世千年以来的标杆和榜样。人们没有心情去创造一时的潮流来对传统做出深刻的改变。每个类别的工艺品在材料、造型与装饰上都有明确的规定，它们必须严格按照祖先的遗赠来制作，这也象征着后人对祖先的尊敬。

这种习惯在某些领域通常还会根据地域的不同而发生改变，类似的情况在欧洲也不少见。比如我们在中世纪用锡杯和石杯喝啤酒，但在 18 世纪，受人欢迎的饮品变成了茶、可可与咖啡，用具就变成了当时发明的瓷器；但在一些瓷器制造普遍较晚的国家，比如俄国、西班牙等地，人们更常用玻璃杯，这种习惯也在那里流传了下来。但这些只是单一事例下人们自然形成的习惯，并没有成为欧洲人普遍奉行的神圣规则，在别的情况下这种习惯也可能自然改变或消失。欧洲人并不只用石杯和锡杯喝啤酒，在现代也用玻璃杯；而在美国和法国，喝啤酒才刚刚成为一种时尚，人们几乎只用玻璃杯来盛放和饮用。但对于中国人来说，要用玻璃杯或铁杯来代替他们习惯的石杯或瓷杯来喝茶几乎是不可想象的行为。

中国的传统规则实在是难以打破，以至于某一日用品所用的材料在其初产生或从外引进的那一刻起基本就成了定论。比如手镯、皇帝的御玺以及权杖都是由石材制成，主要是用玉制作的。这要追溯到久远的古代，当时玉石被人们视作最珍贵的材料。酒宴上所使用的陶制酒器最初也是在十分久远的过去开始使用的。而祭器以及由其衍生出的香炉与花瓶，圆形的镜子，以及一些佛教用品则始终是青铜浇铸而成的，因为它

们都产生于青铜时期。时代的发展带来了新的问题和新的习俗，为了满足这些新需求，也产生了一些新技术。

比如远古就有的祖先崇拜，将皇帝当作"天子"的信仰，奉孔子的著作为经典，保留古老的象形文字——简单来说，整个中国的文化都遵循一个原则：将文化中的每个符号代代相传。因此东亚人并不在乎一个器物是否实用便宜，而是追求遵循传统，守护祖先的遗训。不仅要确保器物的传统，还要确保其材质、造型与装饰上的象征意义得以流传。

这一理念并非完全杜绝工艺品风格会随着时间变化，但艺术风格并不影响材料的选择、装饰的基本造型与架构，只能影响工艺上的细节。我们能从恢宏大气的轮廓造型或精细的装饰点缀或精致但过于匠气的细节修饰上归纳出工艺品发展的大致阶段，这在绘画或其他艺术领域也是同样适用的。与欧洲不同，中国的建筑对艺术风格没有造成任何重要影响，而绘画却决定了所有工艺品的基本样式，这种观点至今仍然成立。旧的作品在不同时期不断获得新的阐释，这是一种随时间变化的个体的重复，而不是纯粹机械化的模仿。

此外，复制品在东亚自古以来就很常见，至今如此。青铜器可能是通过用原件压制出模具，再用模具重新铸造的方式复制出来的。特别是某些时期的古董收藏家会直接将鉴定完毕的原件拿去仿制——这点倒与欧洲非常相似。但这些复制品并不是真正意义上的假货，在日本的史料上我们一再读到，一些手工艺人因为将中国的陶器仿制得真假难辨而声名大噪。这种艺术的模仿可能比创作出原件更难，也更费时，因此这些仿作也会被视作与原作同样难得的珍品。重要的是，这些仿作不能批量化制作，同时所用的材料必须上乘，技艺也须足够精湛。这些仿作对于想要收集古董的淘宝者来说价值不高，但对于艺术史学家来说，它们可能是唯一能够参照研究原作的对象，因而与原作具有同等价值。比如我们在后文中"陶瓷"一节里会看到，许多研究人员认为17世纪生产的瓷器在造型、装饰与落款上都模仿了明代的器物，但在质量上甚至还要优于前作。

这里的艺术规则与欧洲的概念完全相悖，欧洲人至少只在某些宗教作品中强调不变的传统。我们想要的始终是适应社会发展与技术革新的新事物，但中国人在政治与社会上都比较保守，因此也并不很看重技术和艺术上的进步。

每个时代风格中质量上乘的复制品、摹本以及仿品若是只有一件，那么就可以说与原作具有艺术上的同等价值。比如在数千年的祭礼当中用到了大量相似的器物，它们无论是在材质、造型还是装饰方面都大体相近，但做工和细节的技艺上面就千差万别了。

磨削一块独特的石头，浇铸一件造型已经失传的铜器，或是在烧制中意外得到的釉色，都无法通过大规模的模式化生产制造出来。制作工艺决定了这些工艺品之间会

存在细微的差别，我们看到的实物也的确如此，这样就可以从技术层面鉴定单件作品是否为原作。直到近代受到欧洲的影响，中国才出现了批量制作的廉价产品，也就诞生了欧洲意义上的假货。

中国人总是希望将旧的形式套用到新的事物中，比如传统的装饰纹样就一再被重复使用。然而如果不断地模仿前作——正如我们在日常生活中能够观察到的那样——那么原先的纹样就会慢慢走样，直至完全无法辨认，这样就产生了毫无意义的抽象纹饰。

因此，中国青铜祭器上面出现的最古老的纹饰并不能代表最原始的文化产出，它们实际上也不是装饰纹样的起源，而是某种更早的自然主义纹饰演变的结果。当现实主义的艺术潮流再次兴起的时候，这些古老的线条与纹样就又一次被赋予贴近自然的寓意，这里产生的或者是已与原始的形象完全不同的新造型，或者是想象中的动植物造型，承载着神秘主义的象征意义。从这些纹饰的风格我们可以推测器物的制作时间，进而确定纹饰学的发展过程。但同时还有一些手工艺人十分忠实于旧的样式，总是模仿传统的装饰图案，显得守旧僵化。

早在公元之前，石器、陶器、青铜器与绘画中就已经出现了象征符号的使用，那么这些作品被帝王当作礼物赐予王公高官及将军就是非常自然的事情了。在遥远的古代，贵族们已经形成了赠送贵重的礼物以示友好的习俗，而这一传统发展到近代民主时期，礼物就被酬金、勋章和头衔替代了。在中国，这种古老的传统保留了原来的意义，如今的权贵还是会将现代或古代的绘画和各种不同的艺术品——特别是织物——当作礼品相赠。于是成立了皇家制造机构，来承办宫廷内务及准备皇室礼物，机构中的宫廷艺术家受命按照规定制作器具。宋徽宗的画院画工就曾大量地创作了以徽宗最爱的白鹰为主题的画作以作赠礼。慈禧太后赠人的花草绘画同样不是出自她之手，而是由宫廷画师根据慈禧的喜好所作，她只是在上面盖上了自己的印鉴而已（见《中西艺术交流 3000 年》，图 313）。

我们必须记住，中国并不像欧洲那样永远处于潮流的变换之中，对中国人来说，器物的材质、造型与装饰都必须保持旧传统。这一原则在实践过程中会对各种方面造成了一定的影响。

首先纹样的种类非常受限。因此千百年来人们不得不在少量模式当中寻求一点变化，因此中国人鉴赏艺术时犀利的眼光与创作时精湛的技艺都是欧洲人无法追赶的。不仅是手工艺人需要熟悉这些基本的模式，买家也是身经百战，眼光老辣。但发展的进程中有时也会发生倒退的情况，在装饰简单的平面时，工匠不去选择时兴的纹饰以营造大致的装饰效果，而是凭借千锤百炼的敏感完成线条及颜色的细腻表达，完成的作品甚至要比古希腊的花瓶更为精美。

由于只需关注材质与造型等有限的方面，在中国，不仅是艺术方面的专家，即使是一般人也慧眼如炬，能够区分例如青铜器上的绿锈或造型外轮廓等方面的微小差异。

这在我们欧洲人看来简直不可思议。就是这样，中国人无意去追求用想象力创造新的艺术效果，而更在意那些几乎无法区分的微妙差别。在没有艺术成就的时代，人们就收集古代的艺术珍宝，将它们奉为圭臬，赋予最高的荣誉，大加赞赏与阐释。

我们不应对中国工艺品有推进新思想和创新的期待，也不应看中贵重的材料，而应该欣赏它们卓越的工艺与用料。玉器、琉璃或是青铜器，在我们看来这些门类内的器物都无甚差别，但中国人可以凭借打磨的光泽、釉色的差异或铜锈的微小变化看出极大的差别。

这些细微区别在图片中很难分辨，即使是对着原件也只有精通之人才能说出一些门道。因此我们在接下来的研究中只能专注于讨论造型以及装饰的风格。

正如上文所说，各种工艺，特别是祭器，都在造型与装饰上有明确的传统规范，同时在工艺上呈现出历史的发展。人们必须谨慎推测每件器物的制造时间，因为在工艺美术史上不断出现反复与模仿，出于对原作美好的欣赏，人们通常原样复原这些杰作。从艺术风格上来说，这些作品都具备历史价值，但在欣赏每件器物之时我们应该专注于用材的质量与工艺，不应把制作的时间考虑在内。对石器、陶器与青铜器的收藏不一定按照时间顺序，大多是按照制作风格来归类的。

将相同类别不同造型的器物放在一起比较，尝试找到每个类别器物发展的历史，应该是更加明智的做法。这样就可以根据材质分类，再根据不同的用法来加以细分。虽然同一年代的不同风格会根据材质分成不同的类别，但这为归纳出重要的发展阶段创造了可能。另外我认为，人们对于不同材质的器物领域应该比对风格的变化更感兴趣。可惜，能够兼顾二者的叙述方法是不存在的。

虽然手头的资料已经相当丰富，但对于同一种题材下的千百种变化，我也无法一一穷举，只能介绍插图中的有限例子。我并不想针对不同的工艺和流派做完整的论述，也避免采用中国的分类方法 —— 虽然这种分类可能蕴含着深厚的文化内涵，但可能会使欧洲人感到有些迷惑。如果读者能够从本书内理解不同器具的风格、技艺与纹饰在历史的发展中是如何变化的，那么我的研究目的就达到了。

第一节　青铜器

概论

　　从挪威到意大利，从西班牙到俄国，欧洲无数古代坟墓中已被挖掘出大量青铜器，我们对每种器具的造型和纹样发展都已胸有成竹：无论是器皿、兵器，还是衣服上的别针，几乎数千年内的器具研究都已被填满了空白。到了不再有青铜器陪葬的年代，我们也就无法收集到材料来获得更多的知识了，偶尔的零星所获也并不足以支撑进一步的研究。在与贫困的斗争中，欧洲人越来越多地选择更为实用的现代用具，再也不考虑祖先们的用具了；他们也不会去收集这些古董，再留下文字去描述与阐释。一旦人与器物之间的关系发生了改变，器物的风格就要相应地发生变化。

　　但在中国，一切都恰恰相反。

　　那里的千百座古墓仍尘封地下，等待开启，史前的青铜器也大多没有被鉴定真伪。也许在坟丘下面还埋藏着大量的宝藏，我们也无法知晓。古代的青铜器大部分是古老家族的私藏，也有一些在寺庙当中，或是辗转来到了欧洲国家。我们只能通过比较纹饰和做工来判断它们的真伪，特别是带有落款的石刻，就相对容易判定其年代。能够完全确定年代的例子非常少见，在挖掘一些从未开封过的陵墓时，会发掘出铭文石刻或铜钱，这是唯一可靠的确定年代的方法。如今我们可以通过比对纹饰的早晚、工艺的好坏来区分，但我们并不知道一个新的风格流派是何时开始的，也不清楚新流派对旧流派的模仿持续了多久。

　　另一方面，亚洲人在很早以前就开始欣赏和收藏青铜器了，特别是祭祀时人们更偏好使用青铜器。人们赋予它们神秘主义的内涵并把它们视作神圣的象征，比如青铜鼎最初就是皇权的化身。对皇室这种祭器特别的崇拜甚至导致了对它们的争夺和战争，直到这些宝鼎随着战火四散遗失。当然下落不明的是那几个原件，鼎的造型风格还是保留了下来。鼎直到现在仍然在神圣的仪式上发挥重要的作用，只是制造的工艺在几千年的流传中发生了一些变化。

　　在帝国最古老的聚居区，也就是北方，铜十分难得，而金属矿产丰富的南方到大迁徙时期（约始于公元前4世纪）才开始向北方输送金属铜。物以稀为贵，于是铜这种原材料一时之间大受追捧。在和平年代，青铜器象征着权力与财富；但在战争年代，它们就是众人竞相追逐的"猎物"——人们要将它们熔铸成兵器或铜钱。有传闻称，

在占领南方小国之后，征服者为了展现自己的胜利，将兵器熔铸成巨大的青铜像；但一到战乱时期，这些人像、兽像、青铜凤凰与建筑中的铸件就又被熔铸回去了。

留下的真品越少，中国后世的文人圈就越有热情去收藏。在 1 世纪的石刻上我们不断看到捞起铜鼎的画面（见《中西艺术交流 3000 年》，图 2、3），在那个年代这是非常危险的行为，有可能会坠入江中。当时皇帝和贵族的宝藏中还没有金器和宝石，只有这些沉重粗犷的青铜瓮罐，经过久长的岁月仍能看到它们上面的纹饰图案。它们既是贵金属铸成的资产，也向人们展现了也许只有少数人掌握的神秘工艺。

当时形成的造型与花纹已经成为传统，如今仍在使用。人们使用为数不多的基本元素不断进行新的布局，创造出上千种变化。由于当时的铸造技术并不是使用模具批量生产，而是根据已经遗失的原作造型来铸造，再单独雕刻而成，几乎每一件成品的质量都因工匠的品位、心情和能力不同而有所不同，因此我们虽有可能归纳出风格变化的发展历程，但就我们现在的认知水平，实在很难将古董的高仿品排列进去，或是推定每件作品确切的制造时间。

除了这种过分尊崇古董的态度，中国人还对碗与瓮的造型格外情有独钟，这对我们来说是十分奇特的现象。目前的发现表明，野外的石碑和城中的建筑都有可能倒塌或被损毁；民居和寺庙中的木板即使不毁于火灾也无法久存；唯一能够千年不腐、容易埋藏或沉入水底，又不会毁于大火的，就只有青铜器了。因此产生了将家中大事件雕刻在青铜器上的习俗，人们将这些刻着铭文的青铜器放入祠堂，作为对子孙的榜样与忠告。这些器皿是家世来源的重要凭证，自古以来也是历史研究的一手资料，更重要的是它们对古文字的研究具有举足轻重的意义。青铜器上的铭文在当时的学者看来也许很难辨认，于是就产生了研究古文字变化的学科。于是在近百年来人们十分热衷收集这些铭文的拓片，在大英博物馆中收藏了一些有趣的青铜器，部分器皿上就刻着很长的铭文。[1]

根据铭文的笔迹或铭文中出现的历史人物姓名，中国的考古学家推断出有些青铜器可以追溯到周代，少量器皿上的铭文是用史前的象形文字写成的短文，这些文字属于商代。这一推断对古文字的研判也许是适用的，但一旦人们掌握了用纸制作拓片的技术，那么就极易被仿造出来，这些铭文也就无法成为某件器皿真实与否的确切凭证了。

但那些从水里捞上来的和从土中挖出来的器物自然就不一样了。文献中记载，早在 1 世纪，在不同省份就已有文物出土了。历史学家明确表示，当时挖掘到这些古代的器物一般被视为吉兆。[2]

公元前 116 年，在山西省一条河的岸边，人们捞起一只三足鼎。为了纪念这一事

1　卜士礼，《中国的艺术》，第一卷，彩页 49、50。青铜碗上的铭文英语翻译见第 85、86 页，共 69 行。

2　卜士礼，《中国的艺术》，第一卷，第 80 页。

件，汉武帝直接将他的年号改成了"元鼎"（公元前116—前111年）。这种对青铜器的推崇一直延续了下去。在722年，黄河边的荣河县[1]改名宝鼎县，只因人们在这里发掘出了一尊青铜鼎。从中我们可以看出，在公元前这些远古时期的铜鼎就已经十分稀少了。

到10世纪左右，古老的青铜器才不像过去那样备受尊崇。当时人们从贵族的墓穴中挖掘出了一些，然后流转到了皇家收藏与私人收藏当中。此后宋徽宗才会有比如今我们看到的多得多的青铜器收藏。徽宗可称得上皇位上的收藏家，他著名的收藏包含了异域来的奇珍异兽、花草树木及嶙峋怪石，同时也有本土的古董艺术品，而且他只收藏单个品类中最顶尖的作品。宋徽宗授命王黼，将青铜器的收藏编纂成册，并配上插图，这一本目录（《宣和博古图》）如今就成为考古学研究中最重要的基础之一。

中国文献

断代与艺术评论

早在公元前数百年的古老文献中就已经提及各种青铜器的使用，但并没有对工艺或技艺方面的详细说明。最早的关于青铜器的专著是虞荔的《鼎录》，书中针对鼎这种青铜器进行了简要的历史梳理，但可惜这本编于6世纪的书中并未包含插图，只有大量的神话传说。[2]

直到11世纪，进入了艺术创作和创新的瓶颈时期，人们开始注重收藏和模仿，以此产生了一批描述收藏器物的图录，为科学的历史研究打下了基础。吕大临在1086年至1094年著成十卷巨著《考古图》，里面收录了私家收藏的铜器及插图。

但最重要的参考文献还是上文提过的王黼按照宋徽宗的收藏所著的《宣和博古图》，简称《博古图》，共30卷，于1107年至1111年完成，共上千幅木版插图。在1308—1312年又进行了新一版的印刷，此后的各个版本质量各异，原版已经失传，后来的印版使用过太多次，已经不甚清晰。到明代的1588年，图录进行了又一次的再版，清朝又再版一次。过去的版本中描绘的线条较粗，现代的版本中线条变细，许多细节也有所不同。插图与图录中的所有文字又经影印，收入1728年出版的百科全书

1 此处有误，唐玄宗将河中府汾阴县改为宝鼎县，到北宋（1010年）才改为荣河县：参见《旧唐书·地理志》。——译者注

2 参考了以下汉学研究：卜士礼，《中国的艺术》，第一卷，第77—79页；夏德，《中国的铜镜》，《博厄斯纪念刊》，纽约，1906年，第208—255页。

《古今图书集成》当中。《古今图书集成》共一万多卷，在欧洲的许多图书馆和博物馆中都能查阅到。

与此类似，1755 年整理完成了一本收录了乾隆皇帝收藏的图录——《西清古鉴》，共 40 卷，同样用线条勾勒器物的轮廓，描绘的多为古代的铜器、铜镜等，其中部分与《古今图书集成》中的器物十分相似。[1] 这本书的原版十分稀少，因此极为珍贵。它虽然仍然在世，但已分散于不同藏家之手。原版为手工着色的精装本，显然来源于皇家藏书。数年前在上海出现了一批极佳的八开复印本。如果这些珍贵的中国图册在欧洲也能有高质量的副本，并加上文字部分的翻译就再好不过了。现代出版的版本装帧不同，与原版比起来要模糊很多。抽象的动物纹饰本来气势恢宏，但从现代版本的图片上看就显得十分小气了。

卜士礼还提到了我至今还没有见到的一些更古老的文献：《绍兴（1131—1162）》，杭州出版；14 卷的《西清续鉴》，这可以说是对《西清古鉴》的补充，但只有手抄本流传。西清是北京紫禁城中一处皇家宫殿的名字[2]，那里收藏了许多珍玩古董。

《宁寿古鉴》同样只有手稿流传，共有 28 册，介绍了紫禁城内另一处宫殿——宁寿宫中收藏的古青铜器。

1821 年，冯云鹏、冯云鹓两兄弟一同出版了共 12 卷的《金石索》，收录了金石上的铭文。本书对素材的选择并不是根据纹饰风格，而是根据铭文的字体来分类的，尽管如此，这部作品仍然包含了许多富有研究价值的内容。除了在过去的图录中已经编入的图片，还有一些此前从未为人所知的孤品。

日本也出版了许多相关文献，但其中所收录的并不是直接根据原作所绘的图片，而是从中国文献中印拓的图片。日本有一本近代印刷的小开本图录，其中收录了大量不同品类的青铜器，在本书接下来的章节中会有频繁的引用。其中图片的线条细致，清晰干净。

前文我已经提过，要对图录中的断代慎之又慎。在判断一件青铜器的年代时，最重要的是铸造方式、铜锈和工艺风格，但插图中对这些作品的保存状态及工艺并没有进行详细的描绘，器物上的装饰也是用宋代以来惯用的清晰线条来描绘轮廓。我们看到这些线条组成的抽象动物、龙等形象，就像如今的青铜器上常见的纹样一般。但如果我们将不同时期青铜器上的传统纹样进行对比，就能从浮雕中的动物形象、光滑或凹凸不平的表面，从棱角的锋利程度、浇铸造型细节的镂刻样式以及细节部分刻画的风格推断出大概的制作时间了。但如果插图中将纹饰轮廓一律以相同粗细的线条来刻

1　波蒂尔（Pauthier），《历史与文学中的中国》，巴黎，1837 年，第一部分，彩图 33—44：清晰的铜版画展示了 32 件青铜器的样貌，并配以中文原文的翻译；汤姆斯（Peter Perring Thoms，1790—1855，东印度公司澳门雇员），《中国商代彝器》，伦敦，1851 年。

2　指南书房。——译者注

画，就使这种区分变得相当困难。

除此之外，青铜的表层以及铜锈的光泽、颜色、深度以及范围都对判断材质的质量有非常突出的作用。但当时的图录中根据材质的状态来推测制作时间都相当大胆，甚至令人觉得许多青铜器的断代与其说是经过了推测和证实，倒不如说是想当然的。我们暂时还没有办法区分 1000 年、2000 年甚至 4000 年的铜锈有何区别，甚至无法判断它们之间是否有区别。此外，在潮湿的泥土里埋藏了上百年的青铜器，与沉入水中或在埋在干燥的沙子中的青铜器受到的外部环境影响，会导致完全不同的化学反应。而空气以及最主要的——人类的使用也会造成不同的效果。一件屹立在寺庙外平台上、受风吹雨打数个世纪的祭器，也不可能与收藏在丝绸口袋和盒子中的珍藏有完全相同的保存状态，后者的代表即为圣武天皇的皇后存放在奈良正仓院中的精美青铜器，它们自 1100 年左右起就在寺中得到了妥善的保管。

要根据铜锈断代，就必须了解每件器物准确的生平故事。

与之相比，从整体风格来判定年代似乎是最容易办到的，但恰恰这个最重要的艺术批评视角在中国和欧洲都没有得到足够的重视。每个风格化的纹饰都极易模仿，但正如绘画中展现出来的那样，青铜器的整体布局与构图也会随时间而发生变化，时而大气恢宏，凌驾于装饰细节之上，每个纹样都优雅高贵，却不喧宾夺主；时而仅仅将各种传统纹样堆砌在一起。

在朝代的更迭当中人们开始"将装饰品从平面绘画上剥离出来"，"绘画中已经能很好地展现群像的构图，虽然人物的面部表情还保留着一些模式化的特征"。这种风格一直延续到了唐代，并发展到巅峰水平，"绘画的风格高贵典雅"。比如我们从正面去看一面铜镜（见图 274），就可以从其纹饰浮雕体现出的柔和圆润的风格与灵动优雅的构图中看出它是 8 世纪的作品。而在《博古图》中被断定为汉代的铜镜（见《中西艺术交流 3000 年》，图 37—39）上也有类似花纹，那么可能是它们在工艺上采取了不同的形式，或是在判定年代时发生了错误。当然，也可能早在汉代这些属于异域的葡萄藤与狮子纹样就已经传入了中国，但从当时的石刻与陶器花纹来看，器物上大多是浅浮雕，线条也应该要更加生涩和粗糙一些。汉代的雕刻纹样应该还是平面装饰，而唐代铜镜上的雕刻多为高浮雕，刻画也更贴近现实，其线条转折优美，表面曲线温柔秀净，只有用令人赞叹击节的技艺才能完成。

要支撑这个观点，我们只能对标明日期的原作进行风格批评研究，比如青铜器上的铭文以及少量注明日期的钱币（见图 172、174）。但我们还要认清一个前提，就是艺术的不同领域都体现了一个民族表达自我的方式，因此所有领域在表达的成熟度以及艺术高度上都是相近的。在此举出绘画的例子，是为了说明宋代图录中对轮廓的敷衍表达无法证明所绘的器物出自什么年代；另一方面，我们也可以从中发现，对每个时代绘画风格的了解可以帮助推测其他艺术领域作品的时代，这一方法应该要比中国

文献中毫无批判性地引用前人对器物的断代要更加准确一些。

　　每位摹画者都会在摹本中加入一丝个人的态度，从中也可以判断摹本的创作时间。虽然摹画者已经抱着极度谨慎的态度，追求对原作细致入微的模仿，但通常还是会无意识地做出一些不易察觉的改动，从中我们就可抽丝剥茧，找到线索。如果没有任何改动，那么这幅摹本就与原作价值相当了。我认为，这种个人无意识而施加的改动似乎在宋代画家描绘《博古图》中的插画时出现了，因此青铜器上的纹样沿用了后汉时期常见的卷草纹及奔马纹，但线条的描绘可能受到盛唐风格的影响。宋代画师在某些地方（见《中西艺术交流 3000 年》，图 34—36）甚至没有描绘准确的造型，铜屑与绿锈完全无法从图中辨认出来。通过比较皇室收藏的手绘原版和后来印刷的版本就可以明显看到不同版次之间的区别。

　　如果我们继续探究绘画风格的发展，就会发现到了明朝，我们同样能够通过鲜明的特征去为青铜器断代。宋代简约统一的构图风格变成了更加注重装饰与绘画细节的风格，画中的每个部分，特别是琐碎的细节尤其得到了重视与强调。明代的青铜器风格也与之类似：器物的细节通过匠人的精湛技艺得到强调（见图 219、231），但这种精巧已经趋于做作，失去了素净端方的古风。青铜器上简单和谐的构图，大巧若拙的线条，自成一体的表现形式，都已成为过去。

　　在了解了绘画风格之后，我们再看《博古图》中的绘图与断代，就会发现其中存在矛盾。当然这里的问题可能也与绘画时只用单一的线条来描绘器物及装饰的轮廓有关。比如铜瓮的足对断代具有十分重要的作用。在绘画中如果足部与器身之间的线条显得过深，由于透视关系，那么整体的平衡就会被打破。原本器身与足在浇铸时应该是一个有机的整体，但这样的绘画，足部就看似是被技艺纯熟的工匠在后世粘上去的一般。因此，原本器身与足部之间也许过渡相当自然，但在图录中，二者之间就因绘画的原因显出了明显的区别。

　　在我看来，在断代时，器身整体构图的风格才是决定性因素。在此我们看几个不同风格之间的区别，这要比我的陈述更令人信服。许多器物（例如，图 151、152、157、161）造型古朴简约，具有古典主义的静穆与伟大；这类器物在展出时无需底座与周边的陈设就可以彰显出自身的力量。人们在观赏时也不会关注细节的工艺，因为这些作品是以整体效果见长的。另一类青铜器（例如，图 162、198、203、211）与之相比就显得不那么严肃雅致了。器身上遍布热闹的纹饰，都采用高浮雕的手法，在器身上投下光影。观赏者再也无法从构图中看到令人平静的轮廓与线条。器物的耳只是安在器身上的实用性工具，而非器身的有机组成部分。尽管如此，这些器物仍然颇具古风。另一些青铜器（例如，图 163、183）虽然由具备更高超技艺的工匠完成，比早期的作品更加精美，但器身完全是由堆砌拼接在一起的零碎细节构成，显得杂乱无章，出自艺术走向颓靡的晚期。然而，这些十分容易辨认的工艺到了中国的这些图录中就

完全无法辨认了——这些器物的轮廓线条被画得千篇一律，完全失去了个性。实际上在《博古图》中我们会发现商周汉唐的青铜器几乎被画得毫无差别；中国人自然对它们之间的区别十分了解，但在插图中根本没有加以区分。[1]

绘制图录的画师们将所有装饰都用相同粗细的线条勾勒出来，但工匠在浇铸青铜器时却是通过或轻或重的浮雕线条造成完全不同的效果，若工匠想要突出器型，那么装饰纹样就只是为其增加了一缕生气；若工匠想要突出装饰线条，那么它们可能遍布整个器身，并与器物的外形没有直接的联系。图录的插画并没有反映出青铜在铸造时的这种层次感。

在此我举一个例子，证明有时甚至会因为插画的问题导致我们对真实的器物有完全错误的看法。长江江畔有一座欧洲人所称的"银岛"，实际上它叫焦山，得名于三国时期的一位隐士[2]。焦山上的一座佛寺当中收藏着一尊青铜鼎，由于其外表的美观和历史悠久的铭文而远近闻名。在《金石索》中它就以中国式的轮廓画法被记录了下来（见图149）。编者还强调，他本人在1813年亲自来到焦山，就为了一睹这尊铜鼎的真容。他还记载了自己如何被来自古代的美所震撼，并为撰书拓下了鼎上的铭文。而《金石索》中的插图很可能是他根据自己的记忆所绘的。[3]

夏德先生曾不辞辛苦，亲自来到寺中拍下了原作的珍贵照片（见图150）。照片与图录中的插图何止是天壤之别！没有任何一位艺术史专家能够通过插图辨认出原件的样貌。首先，整体的造型就完全不同。原作展现出雄浑壮丽之气，三足几乎没有弯曲，垂直地支撑着扁平的鼎身，双直耳位于鼎口边沿两侧，造型十分宽大。而插画中的鼎则完全是按照更现代的眼光来造型的——所有细节都变得更圆润了。蹄足被画出两个弯曲的弧度，好似支撑鼎身的零装支架。直耳被放置在鼎口边沿上方，因此看上去与鼎壁一样薄，仿佛一碰就会断裂一样。再看看那些纹饰！青铜鼎上古典雄壮的云雷纹在插图中变成了一堆交叠在一起的重复曲线，杂乱且小家子气；上方的云雷纹则被轻

1　此处我特别强调了青铜器之间形制的区别，因为至今欧洲与日本的相关文献都没有提及这一最重要的区别特征，文献中对器物的断代都十分主观。田岛志一在审美书院出版的有关青铜器的精美著作中有时甚至将器物的断代提前了1000年。言辞空洞、内容离奇的最佳范例可见库麦尔在《手工艺史图录》（1910年）中第三章第728页的内容："在一件商代的青铜器面前，即使是最漂亮的、色彩更为丰富的周代青铜器都会显得苍白无力；而中国人自称在此之前还有夏朝，这个时期青铜器的美无法用言语表达，即使是最美的商代青铜器在它们面前也会黯然失色。"为此库麦尔还配了一幅祭器的彩图，标明是商代的器物，而该书中图549中的器物居然被定为周代！我们会在下文中看到，这样的断代有悖研究的严肃性。同样的错误还发生在他关于纹饰的一段文字当中（第727页）。这些都展现出人们对古代青铜器的无知，因此我产生了想要研究青铜器风格发展与相关文献的念头，但仅凭如今现有的材料进行详尽的阐述是几无可能的，此后如果进行系统性的发掘工作，一定会带来许多令人惊喜的发现。

2　指焦光。——译者注

3　另一幅图虽然同样不甚准确，但相对质量高一些。《神州国光集》（中国艺术及考古学期刊），上海，1909年，第二卷，第二册。

率地画成螺旋状的线条；足部的装饰原本古朴自然，在图上看起来也成了一圈圈圆形的线条。这尊鼎原本可谓严肃端庄的古典主义艺术杰作，但在图录的插画中一切都显得凌乱、小气和做作。这是仅有的能够找到原作可以与之进行对比的一幅插图，因为其他的古董物件都不在图录中所记载的位置了。我们必须要向孜孜不倦潜心研究的汉学家夏德先生致以最诚挚的感谢，他的照片使我们能够进行这样的对比研究，并对研究中国文献中插图的可靠性提供了一个参考。

综上所述，皇家的收藏图录，特别是最初的版本，是非常好的综览器物造型与纹样的典籍，但在时代风格与浇铸工艺上并不能提供确切的证据。如果没有其他辅助证据，而仅仅根据中国文献中插图的造型与纹样来给器物断代，是完全靠不住的做法。

此处需要说明，要仿造一件青铜器是相当困难的事。就像伪造假币一样，要先造出钱币的模具，然后进行毫无瑕疵的浇铸。比如先要用铜镜的原件在沙子中按压出花纹，然后据此制作出浇铸的模具。在我看来，只有上述方法才能解释为何在夏德发表了有关葡萄镜的著名论文[1]之后，市面上一下子出现了数百面葡萄镜，且它们都纹饰富丽，造型如出一辙。如果徒手一件件地去仿造，似乎是无法做到如此分毫不差的。但其中也有一些真品混在其中，因为即使是真品也是大量生产制作的，而且皇帝经常将它们作为礼物赠送出去。比如238年，来自一个小国的使者就在出使日本时得到了100面铜镜的馈赠，这批人在240年又一次收到了铜镜赏赐。但在日本本土我们无法找到更早的铜镜，大概要到唐代才有较为精美的铜镜流传下来。

霍舍尔曼[2]有选择地在《博古图》中挑出了一些纹饰部分，并将它们以表格的形式呈现出来，以此排列出了从简单的线条到复杂的动物纹样的发展过程，其断代与中国文献中标注的大致是一致的。但是他忽略了一点，艺术的发展总是从自然主义往抽象派发展的，线形的纹饰最初也应该是具有实际意义的造型。

最早的纹样一定是完整的动物，在工匠不断的复制过程中慢慢被抽象化，变成了只剩眼睛或鹿角的纹饰图案；而不是人们先画出眼睛，再不停地加上不同的身体部分，最终完成一个复杂的动物造型。如果"一双眼睛"这样的纹样并没有更古老的神圣的象征意义的话，那么用它们装饰的青铜器对祭祀的信徒来说又有什么特别的意义呢？

况且用"先部分，后整体"的视角去看，也无法找到纹样发展的顺序，因为在同一件青铜器上可能同时存在完整的动物纹样、眼睛纹样、雕刻的兽首以及线形纹饰。

《博古图》的编者显然想要根据古籍的记载来追求所谓整个历史的发展，但他的断代十分主观，给直到现在的亚洲和欧洲研究者带来了麻烦。如今我们已经很难从这种分类断代中走出来，完全客观地看待这些青铜器了。

1　夏德，《论中国艺术的外来影响》，1896年。

2　霍舍尔曼，《中国古代纹饰的发展》，莱比锡，1907年。参见明斯特伯格《日本艺术史》第三卷，第279页；穆特（Muth），《中国人与日耳曼人古代兽纹风格探究》，兰普莱西特文化史及世界史研究，第15册，莱比锡，1911年。

此外，书中的插图给中国和日本的仿造者提供了范式，要将他们铸造出的仿制青铜器与原件区分开来已成为几乎无法完成的任务。

即使是面对一件原件，比如上文提到的青铜鼎（见图150），我们也很难仅凭上面的铭文来断代。根据卜士礼的翻译，焦山无叀鼎上94字古代铭文[1]中有以下记载："隹九既望甲戌"[2]，"司徒南仲右无叀内门，立中廷"[3]，等等。如今书法家们根据铭文的文字推测雕刻的时间是在周宣王时期（公元前828—前782年）。这位名叫无叀的人在当时的史书中并无相关记载，而在一首古诗当中提到了阻击起义军的首领名叫南仲，与铭文中提到的名字相符。到了现代，北京的一位数学博士李振兰（音）推算，周宣王时期"九月既望"又是甲戌日，应该是公元前812年。

在中国的文献中与文人圈内得到如此重视的青铜鼎，证明其真实性的文件又在哪里呢？一篇现代的铭文中记载，无叀鼎最早是由镇江魏家收藏，宰相严嵩利欲熏天，想要强占这尊鼎，但魏家拒不肯交，遭到严嵩的迫害。严嵩死后，在1565年，魏家恐

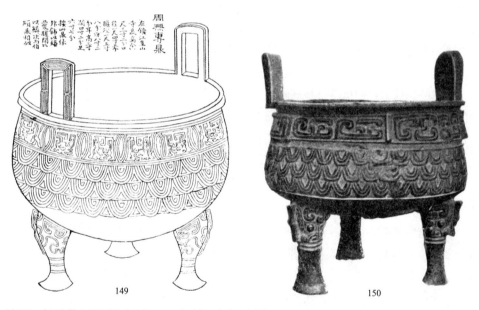

149 150

图149　中国文献《金石索》中的鼎，1821年出版（来自：卜士礼《中国的艺术》第一卷）

图150　三足双直耳的"无叀鼎"，鼎身遍布云雷纹及夔曲纹，青铜器。藏于长江畔浙江焦山的佛寺内。高1.32英尺，宽1.58英尺，有大段铭文，文中无日期落款，根据字体及文中提到的天文事件推测为公元前812年。夏德摄于1892年（来自：《通报》第三卷，第487页；赖内克《浅谈中国古代文物的一些联系》，《民俗学杂志》，1897年，第五册，第148页）

1　卜士礼，《中国的艺术》，第一卷，图48，翻译见第83页。

2　在九月满月后的第二天，在六十天一轮回的甲戌日。——译者注

3　专司教育的官员南仲与我无叀来到门前，站在中庭。——译者注

怕后人无法保住这尊鼎，于是将它赠予焦山上的寺庙。这段历史也不过是 400 年前左右的故事。

既然缺乏确切的历史证据，我们就只能研究器型、纹饰、工艺、铭文的特点以及铜锈的保存状况了。毫无疑问的是，这尊位于焦山的铜鼎是一件造型优美的古代真品，但我们也只能从纯粹艺术风格的角度去感叹它如今的样貌了。

要对每一件青铜器进行准确的断代，即使是一些只有几个世纪的作品也似乎是不可能完成的任务。但我们能够从浑厚严肃的造型、有力的浅浮雕以及从中体现出来的简约古朴的风格推断，无叀鼎应该是汉代以前的作品。在汉代，这种古朴的风格得到了进一步的发展，加上了人物与植物的丰富造型（见《中西艺术交流 3000 年》，图 25—27）。到唐代时，细节变得更为精致优雅，青铜器的发展也达到了巅峰。

在此我们先来看一组著名的十件青铜器（见图 151）。它们藏于孔子诞生地——山东曲阜的孔府中，从中可以看到十分古朴的风格，但这些青铜器并非在这里浇铸，而是由乾隆皇帝在 1771 年赐予孔庙的。乾隆皇帝十分看重这些礼物，还为它们写了一篇赋。《金石索》收录了这首赋，作为这些器物的说明。在此我们还要感谢沙畹先生，他刊出了一张器物的照片，这些器物能够在过去战乱的十年中得以幸存，可以说是一个奇迹。乾隆皇帝强调，这些器物是他亲自从皇宫的收藏中挑选出来的，因为它们都来自周朝，即孔子的年代，因此每件器物都已有两千年以上的历史了。

同样的，这里我们也没有找到能够证明器物真伪的证据，但它们是由当时最有见识的藏家挑选出来，又被皇家收藏，而且当时仿造的产业还未成规模。因此它们非常有可能是汉代以前流传下来的珍品，但我们感觉，器物下的底座都是近现代雕刻而成的，有些还加上了木盖，上面缀着小巧的玉耳。这些细小的配饰反而影响了大方的器型，从中可以看出 18 世纪的中国藏家更多关注的是器物的久远年代，而并不能很好地欣赏古代青铜器的美。

观察这些器物的风格，就会发现上述所言非虚。简单得略显质朴的器型，通常没有太多点缀和装饰。器物表面通常是平滑的——忽略近现代加上的盖子，有一些装饰，显得十分雄浑大气。这里看不到任何复杂或突出的纹样，那些不顾器物整体造型和实际作用，像蜘蛛网一般遍布整个器身的高浮雕也没有出现。这也向我们说明，中国古代那些图录中插图上所画的杂乱纹样在现实的原作上可能要简单得多。插图中过分强调了纹饰线条，而在原作中它们隐藏在外形的强大冲击之后，由于并不是突出的高浮雕，并不会引起人们过多的重视。

以上这 11 件藏品就已经是目前汉代以前青铜器的全部了。当然在中国的私家收藏及其他寺庙中必然还有一些漏网之鱼，还有一些原作也可能流落到了世界遥远的某个角落，但在此我想先不讨论是否有许多收藏流于欧洲和美洲这个问题——这里所说的并不是一般博物馆中收藏的现代批量生产的物件，而是指最顶尖的博物馆藏品，比如

图151 十件青铜器；藏于山东曲阜孔府内，于1771年由乾隆御赐。古代青铜器与近现代的底座与盖（a、b、f、g）。根据曲阜下属县的原版照片翻拍，周代作品。a、b：鼎（烹肉用）；c：四方簋；d：牺尊（酒器）；e、f：敦（煮粮食用）；g：甗（煮粥用）；h：豆（带盖，煮饭用）；i：卣（酒器）；j：尊（喇叭形酒器）（沙畹摄）

巴黎的赛努奇博物馆，或是弗赖堡一类的城市博物馆，这些博物馆对藏品年代都有严格的要求。

我曾说过，"如今所说的许多汉代及以前的青铜器都是童话"，现已被多方辩驳。但在我发表这样的言论之后，收到了来自中国的一些热心藏家发来的文章，里面赞成了我的大多数看法。虽然我们也看到了一些发掘出来的古青铜器，也有一些被中国行家鉴定为上古时期的文物，但从它们居高不下的价格就可看出，我们绝不能说这些古青铜器有许多。日本的一些有关材料，比如关于1906年一场中国古青铜器展的报道（图册：《东京帝室博物馆鉴赏录》）中就证实了，即使是在数千年来一直关注和收藏中国青铜器的日本，也只有少量未断代的古青铜器原件流于皇家或私家收藏。

如果从风格批评的角度仔细研究青铜器与陶器的不同图片——最好看原作，一定会发现一些端倪，甚至有些图片还会使人对许多青铜器产生负面想法。我的研究不仅要尝试厘清青铜器风格的发展阶段，还想破除一些顽固的偏见。中国学者的观点已分别在1887年和1909年被帕莱奥罗格和库麦尔[1]客观公正地引用到了欧洲出版的文献中，现已成为许多博物馆中文物的简介。现在我们仍有必要将脑海中对这些文物已形成的美好看法清空，毫无私心地评判欧洲博物馆中及私人珍藏的这些珍宝。

这无疑是一个艰难的任务，目前我们能看到的材料过于稀少，传统观念给我们留下了过于深刻的印象，却并不权威，新的思想方才兴起，还没有形成系统。但如今人们已经不再照抄古籍的记载，开始重新用不带偏见的眼光去评判器物的水平，也已取得了很大的成果。

阶段划分

综上可将青铜器的发展史分成以下几个重要阶段：

1. 汉代以前的风格（特别是周代，约公元前11世纪——前256年）：器型严肃恢宏，饰以云雷纹、波曲纹、几何纹饰或抽象动物纹饰。这个阶段的纹饰大多排列成行，只是作为点缀，并不过分喧宾夺主。

2. 汉代风格（公元前202—公元220年）：开始出现动物、人物形象及植物纹饰，但器型仍保持常规的样式。偏好将器物通身装饰以丰富的纹饰，出现古希腊风格式的主题。

3. 3世纪至10世纪或称唐代风格（221—960年，其中还有一些小的朝代）：优雅写实的风格。偏好用曲线。表面纹饰及古风的装饰以高浮雕的形式表现出来，器物表面更有立体感。

4. 宋元风格（960—1368年）：器物轮廓弧度较大，造型优美，相较细节的处理，更强调以器物的塑形为主。

1　库麦尔，《手工艺史图录》，1909年，第二卷，"中国手工艺"，第726页。

5. 明代风格（1368—1644年）：追求细节，忽略整体，装饰丰富。

6. 清代风格（1644年至今[1]）：追求工艺的精巧，堆砌细节。

另一方面，每种用途的青铜器各自具有特别的造型及工艺，可能器物的部分并不完全符合上述特点。以下我已按照中国各种图录将不同用途的器具进行客观的分类，再针对每个组别尽可能地归纳出历史发展的进程。

器皿

汉代以前的风格　巅峰期：周代纹饰

据传于公元前3000年左右铸造的九鼎自古以来就被视作王权的象征。原作在公元前256年就于战乱中被劫，而后被熔铸了。古代的许多典籍都为我们记载了这段故事，并强调了这些圣物的价值，但对于它们的造型与纹饰却没有任何描述。提到纹饰的寥寥文字语义模糊，可有不同的理解，对此的解读也互相矛盾，无法统一，也许无一符合原意。比如有一条注解认为，当时的中国分为九州，九鼎上分别铸刻了九州的地图；另一些注解却说上面刻的是每个州进献的贡品，根据流传下来的铭文，这倒并非不可能（参见《中西艺术交流3000年》，图1），但这些贡品的目录中有些听起来十分离奇。无论如何，史书中不断提及这九尊铜鼎，意指它们象征着九州，更是代表着王权。自此，这些远古的祭器在中国就受到近乎神圣的尊崇，一直延续到我们的中世纪时期。

这些最古老的青铜器是什么样子的呢？中国的历史告诉我们，器物的造型一旦受到人们的喜爱和认可，就会一成不变地保持下去；祭器也是如此，它们的造型和装饰纹样以及被赋予的道德意义都连成整体，化为一个象征符号。因此我们可以断定，后世的中国文人将常见的三足圆鼎视为最古老的祭器这个观点是完全有理可循的。

我们在不同的地方看过这种造型的鼎，比如1世纪的石刻上（见《中西艺术交流3000年》，图2、3），以及在描述12世纪皇家收藏的《博古图》中（同前，图4）。这些据传来自公元前1世纪的青铜器大致符合古代皇室用具的特点。器物上的装饰在后世的描绘中出现了许多版本，这些版本之间虽然有许多细微的差别，但整体仍然是出自同一个不断重复的基本造型。

云雷纹有时构成主要的纹饰（见图152），有时又是以雕刻形式呈现的底纹（见图153，a、c、d、i），千变万化，与不同纹饰构成多种组合（见图153，g；图151，e）。而自从几何图形开始出现在纹饰当中，再加上原本保留下来的常规纹样，就诞生出无数新的纹饰造型。实际上在这个十分狭窄的门类下面，我们至今找到的器物确实呈现

1　指本书成书前，即1912年前。——译者注

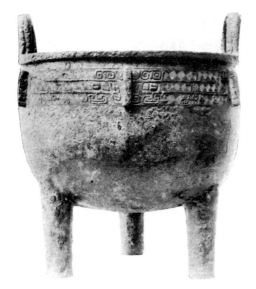

图152 三足双直耳圆鼎。铭文大意为：一月十日，周王在都城的祖庙祭祀。早上，他在中殿的门口遇到了大夫曾，周王命内官赐他一件红裳及其余事物。曾躬身回礼，头几乎碰到地上。为了感念周王的恩惠，曾铸造了这尊贵重的鼎，供在最高的祖先龛位上，愿其子孙万代永远宝用。周代铸造（来自：《东京帝室博物馆鉴赏录》，1906年）

出无法计数的变化。本书中的插图只能展现其中非常有限的一小部分。云雷纹总是以单独重复的形式出现，我们从未看到过连续不断的云雷纹饰带。通过比较器物本身的照片（见图152）和近现代的绘图（见图153）我们就会清楚地看到，古代的器物上虽然装饰已经非常精美，但只是起到点缀作用，给人的冲击与震撼远远不及器物本身的壮观造型。从铜鼎的侧面和纹饰的工艺来看，非常明显地属于周代的风格，从后世的器物身上我们也一直能够看到这种风格的延续（参见图158）。这些公元前的青铜器纹饰已经展现出非常好的结构以及正确的几何比例，但后来人们不假思索地照搬使用，这些纹饰就演变得愈加华丽浮夸，与这个时期的风格渐渐背道而驰。

同样，动物纹样也演化出不计其数的不同版本，值得仔细研究。除了一些没有故事性的抽象化平面纹饰以外，也有一些立体雕刻的写实造型，它们有的作为顶盖上的握手，有的作为两侧的耳饰（见图151，a、c）。因此我们无法将某个时期定为完全的自然主义风格或几何风格，一般看到的都是模仿不同作品的混合风格。也许直接将自然主义的动物雕塑做成模具复制，要比自行在器物表面仿制装饰演变纹样更简单一些，但我们也无法根据手头的这些材料断定纹样的发展一定是从简单的几何纹饰演变到更为丰富复杂的造型的，因为即使是在得到中国学者认可的最古老的青铜器上，除了动物纹样与几何图形以外，也有写实的兽首造型。[1]

动物纹样中最受欢迎的是牛、象征吉祥的绵羊与山羊[2]；此外也有公羊、鹿头、猴、狐狸或老虎等形象，还出现了一些无法辨认的四足神兽形象。在古老的陶器中（见《中西艺术交流3000年》，图45—48），常见的熊掌在青铜器中此时还未出现。青蛙和大象在更晚一些的青铜器上（见图183）也有出现，但在还未与南方有过交流和沟通

[1] 霍舍尔曼，《中国古代纹饰的发展》，莱比锡，1907年，共31幅彩页。霍舍尔曼的立场是纹样发展说，但在他这本书彩页一的青铜器上，除了他认为的最古老的几何纹样以外，我们在器身两侧看到了自然主义的兽首雕刻。参见明斯特伯格《东亚艺术的外来影响——美术与手工艺术》，维也纳，1908年，第六册，第301页。

[2] 沙畹，《中国大众艺术中的愿望表达》，《亚洲学报》，附录九，第18卷，第193—233页。羊因谐音而成为吉祥的象征。

图153 三足直耳圆鼎，周代风格，根据中国古代典籍所绘。纹饰，云雷底纹（a、c、d、e、i），四足双角兽纹（b、c），鸟纹（i），所有器物上都有线形纹饰

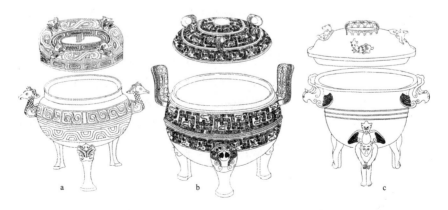

图154 双耳三足圆鼎；顶盖上有三个或四个把手，青铜质。a：鸟首双耳，盖面有四个鸟首环；b：带状底纹，蛇首纹与窃曲纹，直耳，盖面镶有圆环；c：盖面有卧牛形盖环，足部是驮着鸟的恶魔造型，鸟首双耳。西周风格

的早期，它们还没有成为青铜器的纹饰造型。造型奇特的蛇以及头部造型千奇百怪的兽类现在被统称为龙，但它们很有可能是在原来的兽首饰带（见图154，b）的基础上进一步发展而来的，也可能是匠人的篡改或歪曲造成的，此后我们在平面纹样中还会不断看到这样的例子。各种样式的鸟头（见图154，a、c）也是极为常见的纹样造型，但纹样中的动物通常都不会呈现出其所属的细分门类。

相同的动物经过不同方式的塑造和扭曲，几乎变成了无法辨认的造型，这就是抽象化的平面纹饰。这里的动物纹饰绝不会以自然主义的手法来表现，即使是比例非常贴近现实的鸟（见图153，i）也无法确定其品种。这些动物纹样只有装饰的意义：头部通常经过扭曲处理（见图153，d、e），有时只出现其中的一个部分，有时候又通过放大或缩小来适应器身的表面，完全不考虑写实的问题。

动物的身躯通常以侧面呈现，而头则更多以正面向前的角度出现。下巴常常向前伸，鼻子、眼睛和角被刻画成几何图形（见图153，c），或是解构成单独的纹样（见图153，b），有时只剩一对眼睛或一条鼻子线条（见图152）。值得注意的是，中国青铜器中从未产生像西方国家那样真正的眼睛纹饰，中国青铜器中的眼睛只会成对出现，而不会只出现一只。从中诞生了一个常见的特殊怪兽形象，它有时会布满整个平面，有时会出现在脚下。自公元前3世纪起，这种怪兽就被叫作"饕餮"，意为贪于饮食的怪物。[1]大型器皿的底部内壁上还有双鱼和对鸟造型的浮雕，其风格类似瓦当（见图377）。这两种纹样在祭器中是不会出现的。

线形纹饰和动物纹饰也可形成组合，交缠成饰带，再以兽首雕刻结束（见图154，b）。古代的中国人并没有见过希腊古典主义时期的回纹，他们创作出来的云雷纹是将一个向内回旋的纹饰重复多遍后得出的，而不是连续不断的带状纹饰。[2]

装饰纹样在早期很少会铺满整个器身，大多是排成水平的饰带。最常出现的是宽窄不一的窃曲纹（见图153，d、e）。这种叶状造型的平面对常规纹饰的布局要求很高，否则无法形成完整的构图，后来这种造型就成了一种吉祥喜庆的艺术形式。

通常纹饰是以平面雕的形式浇铸出来的，当然也有一些凹下或凸起的纹饰。

这些不同纹样的准确发展脉络现在已经无法考据了，《博古图》的编纂者王黼曾尝试将青铜器分为商代和周代两个时期，但没有拿出任何证据。我们可以肯定的只有一点：所有这些不同的纹饰都是在公元前1000年之前浇铸而成的。

此外还有一些纹样出自周代末期，约为公元前4世纪左右，很可能是受到南亚文化的影响产生的。这时首次出现了植物纹饰，但非常少见，且无法判断具体是哪种植物。同时还出现了相当优雅的卷须状纹饰（见图153，f），在其余方正粗壮的传统纹饰

1 霍舍尔曼，《中国古代纹饰的发展》，彩图20；穆特，《中国人与日耳曼人古代兽纹风格探究》，莱比锡，1911年，68幅彩页。

2 霍舍尔曼，《中国古代纹饰的发展》，第23页，详细阐释了东周时期这种纹饰的特征。

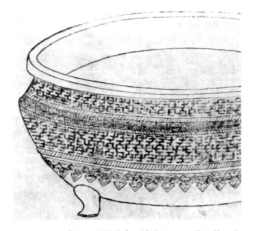

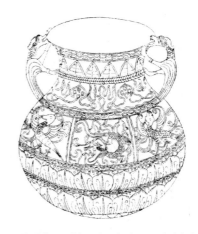

图 155 三足祭器，纹饰来自《博古图》，周代风格（来自：赖歇尔《门农》）

图 156 瓶装容器，腹部凸出，龙形耳，器身遍布丰富的动物纹样，青铜器，唐代风格

旁边展现出另一种风格。周代末期的青铜器造型也变得更加富丽、柔软和缤纷。一些器物的造型明显受到了印度或中亚混合风格的影响，比如一件青铜器（见图 156）膨出的腹部下端饰带就很像古希腊的爵床叶饰花纹，侧面的装饰又包含了印度的动物造型，其中人首鸟身的迦楼罗形象格外突出，极易辨认。

同样受到外来影响的还有一些优雅的凤鸟纹样（见图 189，a）和遍布整个器身的纹饰（见图 192）。如果将后者与旁边的那幅图比较，就会非常清楚地看到器物侧影、纹饰造型与工艺以及立耳的风格区别。

在汉代以前的青铜器上完全没有出现人物及风景的形象，除了上文介绍的少数周代早期的例子以外，植物形象也几乎没有被列入纹饰当中。人们似乎并不想尝试将自然中的事物提炼成新的纹样造型，他们保守地坚持对传统的信仰，延续使用旧的艺术规则与语言，并使之成为不可变更的范式。

正如我们看到的，不同时代的青铜器在纹样的布局安排上不断出现新的方式。此外祭器的风格也一直保持不变，甚至流传至今。因此我们或许能从纹样的绘画中辨认出这种纹饰风格的产生时间，但却很难据此推测出这件青铜器的铸造时间，因为这需要从工艺上才能判断。但我们现在看到的绘画都是出自后世皇宫的青铜器图录，其中的作画十分不准确，故而无法从中获取足够的信息。

早期青铜器铸造的纹饰都是平缓柔和的风格，如果器型本身轮廓清晰（见图 150），那么纹饰并不会十分突出。那些棱角分明的高浮雕纹饰最早要到公元后才出现，大多出自更晚的时期。

唐代到明代之间浇铸的青铜器几乎看不出接缝，虽然更早的作品大多也是无接缝的，但无疑在许多早期作品中还是会有接缝（见图 185）。特别常见的是器物底部三足之间会有三条接缝，连成一个三角形。近现代的青铜器反倒常常出现浇铸缝。

器物的侧壁也是厚薄不一，差别巨大。最早的铜罐是模仿陶器的造型，因此十分厚实。在汉代，也可能是更早的时期，出现了非常薄的青铜器，此后这种浇铸技艺又失传了。酒器与盛水的容器大多都是薄壁的，而烹肉或蒸煮粮食的器皿则总是相对浑厚一些。

器物底部的纹饰常常会一同浇铸上去。这些纹饰可能是器物被放置在地上时印上去的，也可能是一些特别制作的几何图形。在此我要特别感谢劳费尔先生，他告知底部布满菱形纹饰的器物在中国人的眼中就是宋代的青铜器。

器物底部浇铸的纹饰，我还没有在早期的青铜器上见过，但其在器物内壁或外侧的铭文却不少见，它们有些是刻在浇铸的模具上的，有些是浇铸完以后雕刻上去的。研究时我们必须谨慎面对后者，因为它们大多是器物流传到后世人手里才被刻上去的；要始终注意的是铸层是否被破坏了。这倒并不是说铸层有破坏的青铜器都是近现代的仿制品，更多的可能是在几百年前甚至上千年前由器物的收藏者或赠予者刻上铭文导致的。

对青铜器的断代来说，器型、外轮廓、每个部分的比例以及整体与部分之间的完整性都要比纹饰重要得多，但中国典籍中的插画对这些方面的表现却并不准确，令人困惑。当然，我们可以从中知道器物有三足而非四足，但这一点却并不重要；重要的是足与器身之间是如何连接的，它们产生的光影效果是怎样的，它们与器身是如何浑然一体地展现出雄浑壮阔的整体效果的。这些线条的流动才是最能展现青铜器年代的证据。

纹饰非常容易仿制，甚至可以通过机械化的浇铸批量复制生产，但整体浇铸的造型却每次都要重新铸模。因此浇铸的工匠不得不自己创造和设计，大部分情况下他们所铸造的器物造型要受到所处时代的艺术精神与手工技艺的限制。早期的青铜器外形大巧若拙，严肃端方，与它们作为祭器的神圣用途不无关系；过去一千年内的青铜器造型繁复优雅，更为精巧。如果我们将它们放在一起比较，不同时代之间风格的区别就不言自明了。

开口阔大的器皿（有盖及无盖）

对汉代以前的青铜器来说，纹饰大多相近，因此器型才是区分不同器物用途的最重要的特征。最简单也最常见的造型就是圆口的三足祭器，边沿两侧有垂直的耳（见图 150、151a、152、153、157）。这似乎是相当古老的北亚及西亚的器物造型，非常像斯基泰人的用具。在中国的典籍里把它叫作鼎，这个名字的意思就是"有三足的器皿"。但后来，鼎也被用于形容不同造型的花瓶。普遍来看鼎是烹煮肉的炊器，将这种青铜器视作王权的象征要追溯到远古时期王的祭祀活动。

《博古图》中约有 40 种青铜器的不同名称，但其中大部分名称都很难让人理解有

什么特殊的含义。中国的评注中也完全没
有相关的解释，因此汉学家们虽然懂得读
这些名称，但无法对此有任何深入的思考
和研究。在本书中我只会介绍最常出现的
几种器型的中文名称。

这些古老的器物上通常有一些篆刻的
铭文，很少是与器身一同浇铸的。其中一
些铭文记录了当时统治者的名称或月份与
日期，但几乎所有的日期都无法准确推算
出年份。大多铭文中会出现一个人的名字
与官职，还会提到这件青铜器是为了子孙
的绵延而铸造的。有时还会出现更长一些
的铭文（见图 152），里面一般会为后代说
明历史的由来。一个青铜盘上[1]刻有一篇长

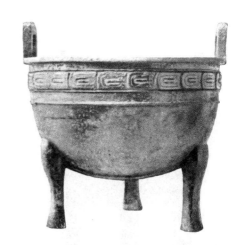

图 157　三足双直耳圆鼎。铭文中有"子子孙孙永宝
用"。周代风格（来自：《东京帝室博物馆鉴赏录》，
1906 年）

得出奇的铭文——如果是真的话——非常少见地讲述了一段公元前 7 世纪的历史，
如今被收藏在南肯辛顿博物馆[2]中。焦山鼎上的铭文[3]我们已在前文中介绍过了。这些青
铜铸成的文书会被放在祖庙中供奉保存：人们不会将石碑立在室内，木牌和丝绸又容
易损坏，但青铜却可留存于水火之中，遇到危险时也非常容易埋藏起来。

最古老的青铜器规模庞大，造型简朴，三足粗壮。但我们看到的这尊鼎器型却很
优雅（见图 158），器型已经在早期作品的基础上得到了发展。

这类祭器一般都是敞口无盖的。另一些器皿上却加上了盖子，它们通常同样有三
足，是用来烹煮肉类的。特别的是，为了方便揭开，盖子的两侧及上方通常会有三到
四个圆环（见图 154）。这些圆环有些是简单的造型（b），有些做成卧牛（c）或凤鸟
（a）的造型，鸟首就会被设计成钩子的样子。

另一个变种就是四方形的祭器，它们的耳大多直接被安放在敞口的边缘上（见图
159，a、b）。另外还有一种无足直耳的器型（见图 160），似乎在更早的时期就已经
被浇铸出来了。浅口的方形盘（簠）的侧面是倾斜的，耳也被放置在侧立面上（见图
151，c；159，c）。

器物的足造型可谓是千姿百态。直筒形的足渐渐出现了弧度，也装点上了经典的

1　卜士礼，《中国的艺术》，第一卷，彩图 49、50。铭文的翻译见第 84—87 页。圆盘内部的铭文原本是镶金的，记录
　　了秦王征服戎族之后正要凯旋，周王对他发表的长篇致辞。卜士礼还指出徐氏家族还收藏了一个类似的铜盘，上面
　　有 348 字铭文。

2　即现在的维多利亚和阿尔伯特博物馆。——译者注

3　铭文拓片参见卜士礼《中国的艺术》第一卷，彩图 48，翻译见第 83 页。

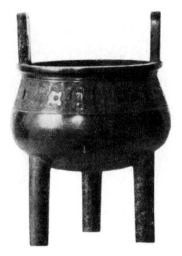

图 158　直耳三柱足圆鼎，鼎腹微凸，
青铜器，饰有古老的纹样；济南府克努
特伯爵[1]收藏，公元 1000 年左右的作品
（原作照片）

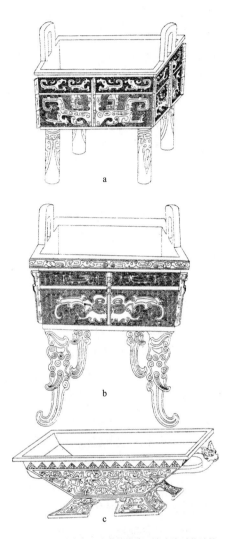

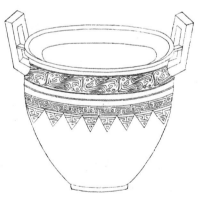

图 160　直耳青铜器，无足，向下收拢，
浮雕纹样装饰，周代风格

图 159　四足四方鼎，窃曲纹为底，上方为动物纹饰。
a：直耳柱足；b：直耳，足部出现弧度，兽首造型；
c：簋，侧壁倾斜，兽首形耳贴于侧面，矩形短足四面
镂空，青铜器。周代风格

1　克努特伯爵（Eggert Christopher Knuth, 1838—1874），德国贵族。

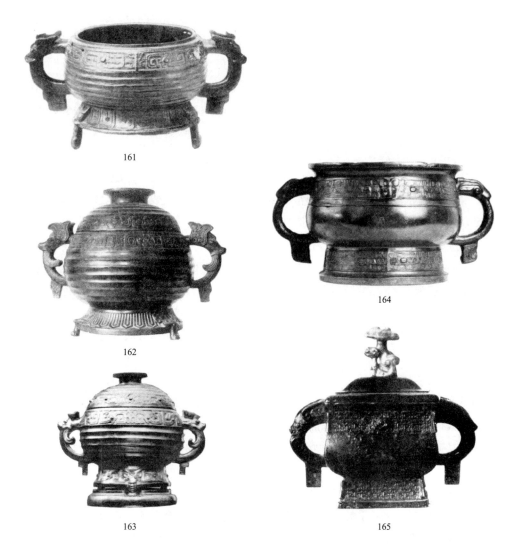

161

162

163

164

165

图161—163　圆口敦，器身上有圈纹及饰带，圈足四周有鳞片状纹饰，两边是龙形耳，顶盖倒过来可作小碗使用。周代风格，约在公元前10世纪左右制造。图161：四足敦，日本天皇收藏，周代，公元前220年以前作品。图162：三足敦，红绿铜锈，济南府克努特伯爵收藏，唐代或宋代作品。图163：纹饰尤为突出，藏于巴黎赛努奇博物馆（图161来自《国华》第163册；图162、163：原作照片）

图164　青铜圆敦，两侧圆形耳，饰带以窃曲纹为底，中间缀兽首纹饰，位于器身上缘及圈足上方。济南府克努特伯爵收藏（原作照片）

图165　青铜方敦，两侧双耳，圈足，底座及盖为近现代增加的部分，盖面上为玉饰，浮雕纹饰为传统样式。济南府克努特伯爵收藏，公元前10世纪左右作品（原作照片）

纹样。足的上半部分常常用兽首装饰，或是设计成从饕餮的头上长出的一般。还有少部分器物的足整个做成动物造型。圆鼎总是三足，方形器则是四足。器型的大小也差别巨大，从放在室外平台上数米高的巨型器物到便携式的家中祭祀用具，一应俱全。

与这种敞口式的烹肉器物完全不同的是用来盛放粮食的敦。与三足的鼎不同，敦只有一个圈足。为了方便双手端起，两侧的耳做成弯曲的把手形状。通常还会有盖，盖面上方也会浇铸一个圆形柄，这样在取下盖子的时候，将它倒过来放就会变成一个小碗，原来的圆形柄就起到圈足的作用。敦耳的上方一般做成兽首造型，下方则延伸出一个水滴状的部分。

这种盛器由于需要用手操作，因而并不会制作得很大。三足鼎通常都是巨大的器型，因为它们常常被放置在寺庙与宫殿中，并不会挪动，在战乱时期会比这些小型器皿更容易被发现，故而现存的青铜器中小型器皿会更多一些。

乾隆帝的收藏中就有一件与孔子同时代的类似器物，他将这件器物赐予了这位大哲学家的祖庙（见图151，e）。日本天皇的收藏中也有一件几乎完全相同的铜敦（见图161），被视作无价之宝；第三件类似的作品身上则遍布漂亮的红色与绿色的铜锈（见图162），现藏于德国某位私人藏家手中。这类器物的共同特点是腹部环绕的圈纹，可以从中看到陶器对青铜器的影响。从工艺上来看，制作陶器时通过旋转陶坯就能轻易制造出这样的圈纹，但对青铜器浇铸工艺来说，这已是非常难得的装饰花纹了。

后期的铜敦中保留了古老的风格样式，大多都是做工精湛的杰作，但我们可以从更为突出的纹饰与马虎的纹样布局中轻易分辨出这些晚期的作品（见图163）。自宋代开始，人们又开始燃起对古青铜器的兴趣，因此仿制之风又起，人们会定期制作一些特别受欢迎的器型。近现代的器物整体散发出手工艺品的匠气，与古青铜器还是较易分辨的。

孔庙当中还收藏了一件器型稍显柔和的铜敦（见图151，f）。器身基本是直筒形，稍有弯曲，但开口一般是敞开的，通常甚至在边沿处有一个向外的弧度。两侧的龙形耳造型简约，下方是水滴形的装饰。纹饰一般都组成水平方向的饰带，中间则加上兽首装饰，饰带的位置大多在器身上边缘及圈足上（见图164）。铜敦除了圆形以外也有方形的（见图165）。目前欧洲收藏的青铜器无论是从足部的弧度，器身、耳和足的比例，还是从纹饰来看基本都是较晚时期的器物（见图167—169）。其中还有一些特殊造型的器物（见图166）。

还有一种盛放粮食的礼器叫作豆，造型为圆形扁形器，足部很高，下方向外延（见图151，h；图170）。器身两边的耳一般做成圆环状，盖的造型也是一个倒扣的碗，盖面上的把手在倒立过来时就可以充当足。通常铜豆并不会有纹饰，但个别也会有一些水平方向的圈纹，这也是从陶器的器型中演变过来的。图中的器物（见图171，b）表面布满丰富的装饰，但这些工笔刻画出来的细节很可能是误传。实际上器物表面

图 166　圆口青铜器，两侧为抽象纹饰点缀的鸟首耳，腹部及圈足四周饰有线形纹饰浮雕，公元前 10 世纪左右作品（来自《东京帝室博物馆鉴赏录》，1906 年）

图 167—169　圆形铜敦，圈足，两侧各一把手，表面刻有浮雕花纹，藏于巴黎赛努奇博物馆；周代风格，公元前 10 世纪左右作品（原作照片）

166

167　　　　　　　　　　168　　　　　　　　　　169

确实覆盖着动物造型的纹饰，但铸造时表面的凹凸感并不十分明显，但在后世的描绘当中进行了美化和加工。画中还出现了一些奇特的形象，我们甚至能从中看到人的造型，但它们实际上可能是猴子、熊或其他动物。当时的青铜器纹饰不可能比汉代石刻上的纹饰更加精美。

还有两件香炉的造型透露出融合了中亚的风格（见图 171，a；图 172）。圈足上的走兽造型风格完全不符合中国传统的形象；器物的盖也同样非同寻常，做成了抽象的岩石造型。这种山的形象在早期的青铜器中是从未出现过的。在汉代的中国艺术中，山也只是抽象的纹饰，更多的是以象形的造型出现，并没有这样细细描绘的先例。但在这两件器物中，我们看到的是用炉火纯青的浇铸工艺打造出来的艺术品，它们可能是模仿外国的艺术作品制成的。在汉代的陶器中这种以山的造型为盖的器具并不罕见（见图 370、372）。孔庙中的青铜器就没有出现类似造型的纹饰，这也可以说明这种风格是在汉代才在中国出现的。晚期的作品器型显得要更扁平矮胖一些，山的形象则更加写实了（见图 173）。

与上述礼器（见图 172）一同出土的还有一个酒器（见图 174），它们都来自一座汉墓当中。酒器的器壁很薄，造型简约，把手做成圆环状，旁边还有一个搁放拇指的指托，几乎要让人认作古罗马的酒器。在《考古图》中也有一幅插图中的酒器器型与之类似，而《博古图》中则没有类似的器皿。石刻中的酒器（见图 1）从造型来看应该是陶制的，那么我们推测在周代时很可能还没有出现金属酒杯。

有一种加热液体的炊器叫作鐎斗，一般是放置在炭火上的，由一个平底的圆形器身、一个壶嘴以及一根或直或弯的长柄构成，器身下方有三足（见图 175、176、177）。手柄的最后常常有一个蛇头或龙头纹饰，足部则是常见的传统兽面纹饰。

170 171

图170 盛放稻谷的青铜豆，高足圆口，两个侧环，盖翻转过来可变成有足的碗；动物纹饰饰带，底纹为窃曲纹；周代晚期风格（来自:《东京帝室博物馆鉴赏录》，1906年）

图171 香炉，圆形碗状器皿，带盖，高足。a：盖面呈山的造型，足部有走兽纹样，汉代风格；b：两侧各一圆环，盖为倒扣的碗，表面饰有各种动物纹样（但绘画很可能并不准确），如貘、猴、鸟；周代风格

172 173

图172 香炉，圆口，高足上饰有走兽纹样，镂空的盖制成云雾缭绕的山形，顶部还有一只凤鸟。济南府克努特伯爵藏品，出土于汉墓中，一起发掘出来的还有汉代钱币（原作照片）

图173 香炉，圆口，高足上饰有浮雕纹饰，两侧各有一圆环，盖面是山形雕刻，周代风格（来自:《东京帝室博物馆鉴赏录》，1906年）

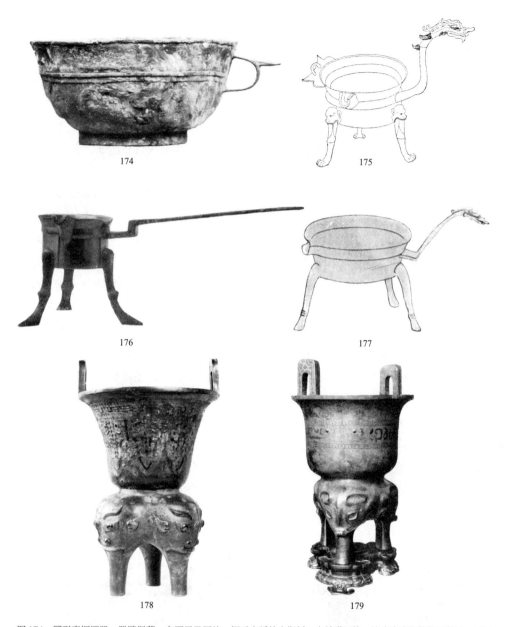

图174　圆形青铜酒器，器壁很薄，有圈足及圈纹，把手旁延伸出指托，古希腊风格，济南府克努特伯爵藏品，与图172的器物一同发掘自汉墓中，公元前206—前221年作品（原作照片）

图175　镳斗，三足，平底，龙头手柄，器身上有兽首装饰，汉代风格

图176　长柄镳斗，圆口，有一壶嘴，竹节造型的三足向外延伸，青铜器，汉代以前的风格

图177　镳斗，三足，龙头手柄，铜制，据传为日本圣德太子（574—622年）宫中器物

图178　青铜甗（炊器），圆口边沿有两个直耳，三足上端膨大，表面装饰着抽象的兽首纹样，器身上有窈曲纹饰带及三角形装饰。济南府克努特伯爵藏品，汉代以前的风格，制作时期较晚（原作照片）

图179　青铜甗（炊器），圆口边沿有两个直耳，经典纹饰组成饰带，三足上端膨大，表面装饰着抽象的兽首纹样。是醇亲王载沣赠予德国皇帝的礼物，藏于柏林民俗博物馆，汉代以前的风格（原作照片）

还有一种烹煮粮食的礼器叫作甗，器身较高，上部为圆形，器口边缘两侧各有一直耳，下方的三足上半部分像水泡一样膨大（见图151，g；图178、179），与器身相连。这种造型模仿的是更早时期陶制的炊器，当时的陶器是放在三足的架子上的。三足与器身一样都是中空的，且内部相连。这种器具大多高40厘米至70厘米。早期的作品足部的饕餮纹雕刻得非常立体，器身上则用经典的饰带或弦纹装饰，多用浅浮雕的方式。

为了温酒，人们会用一种非常小型的酒器——爵。爵的器身瘦长，腹部为圆形，下方的三足很高，下端是尖头（见图180）；上缘向外翻转；后端略超出器身一段；前端则长长地向外延展，形成壶嘴一样用来倾酒的流。侧面的把手是在冷却后用来抓握的；而上方的两个把手是为了将爵从加热的火中取出而设计的，把手上方有一个突出的钮，木棒卡住这里就可以提起整个爵。无论是器身还是倾酒的流都是瘦长的椭圆形，这是爵这种器型的特点之一。早期的爵（见图180）十分罕见，在中国极受重视，因此在不同的年代都有无数仿制的器物。

另一种青铜器也有着相似的流和上边缘的突出，叫作彝。它的器型非常类似于欧洲调味壶，但器身更符合古代早期的器物风格，上面加上了许多点缀。彝的后端有一个把手（见图182、183），用以举起器皿，将水倒在手上。这种敦实的容器不久之后就发展成了三足或四足的造型，大多模仿动物的足，也有使用圈足的彝。在日本天皇收藏的一件青铜彝的器口上边缘，我们第一次看到象的纹饰，这也证明这件器物是较晚时期的作品。此外这件器物把手的凸起处完全没有任何装饰，器身上的纹饰浮雕排布生硬，这些都说明这件器物已经不属于古典主义时期的风格了。

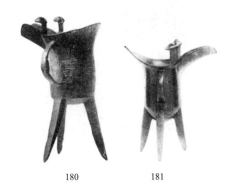

图180—181 青铜爵（酒器），三足，前端有流，器口有两个把手，用木棒卡住前端即可从火中取出铜爵；侧面另有一把手，把手下方刻着铭文。图180：济南府克努特伯爵藏品，汉代作品（原作照片）；图181：公元前10世纪左右作品（来自：《国华》第183册）

图182 青铜注水器（彝），蛇形把手，四足，腹部有圈状纹饰，上缘有线形纹饰，周代风格（来自：《东京帝室博物馆鉴赏录》，1906年）

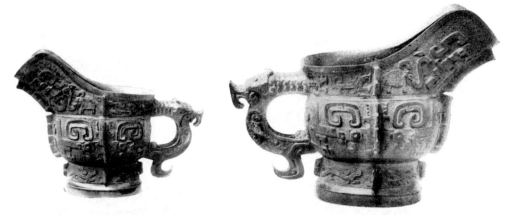

图183　青铜彝（水器），图为双边侧面照片，圈足，单边把手，流很宽大，通身的云纹都以高浮雕形式呈现，流侧面的纹饰上方为象，下方为龙。日本天皇收藏，公元前 10 世纪以后作品（来自：《东京帝室博物馆鉴赏录》，1906 年；《国华》第 163 册）

后来人们将上述三种器型结合在一起，形成了许多不同变体（见图184）。其中一件酒器（d）还带有盖，上面的纹饰是有角的动物造型，可以辨认出是早期鹿的形象（见《中西艺术交流 3000 年》，图 16）。

另一种盛水的容器叫盘，这是一个阔口的圆形器。盘的造型中几乎很少出现三足或立耳。至于这个器型是何时产生的，目前还没有证据可以说明。但图中的器物（见图185）从工艺来看十分原始：合范处的接缝十分明显，器物表面也很粗糙。对我们的风格研究来说十分有益的是，这件器物上刻有铭文，按照日本的解释，铭文的字体大概产生自汉代时期。优雅地向外伸展的耳与造型十分瞩目的足都不像是早期的艺术作品，而是在较晚的时期才经常出现。那么很有可能铭文篆刻的时间要比器物制作的时间晚一些。

位于奈良的正仓院中还收藏着一些兽足铜盘（见图186、187），属于奢华高雅的唐代风格，已经失去了更早时期青铜器的端庄磅礴。器物的沿口向外卷起，兽形足看起来像是拼装在器身上，而非与之一体浇铸出来，这些都是唐代风格的典型特征——精致直至奢靡。此时器具的用途也发生了变化，这些水器在这个时期被用作装木炭的火盆。

还有一些造型简单的铜盘（见图188），造型类似圆形陶盘，大多为扁平或有一定高度的圈足，部分铜盘两侧有把手（c），也是青铜质地的。盘口有时是桶状的，有时微微向外凸出，有时又剧烈地向外翻卷而形成宽阔的沿口。有些铜盘只在外壁上有些装饰，有些则在内底基圈足外沿都布满装饰浮雕。日常使用的铜盘大小各异，但大多都是没有额外装饰的。盘底内侧的花纹有些是在早期作品中从未出现的，比如：双鱼，

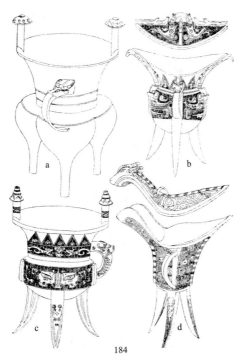

184

185

186

187

图 184　三足青铜器，表面有动物纹饰。a、c：侧面有把手，器口两根立柱上有凸起，可用木棒卡在凸起处将器物从火中取出；b、d：有流，侧面有把手，带盖。周代风格

图 185　三足青铜盘，盘口的立耳向外延展，做工粗糙；表面的铭文难以辨认，大概是汉代的字体，推测是汉代作品（来自：《东京帝室博物馆鉴赏录》，1906年）

图 186　四足圆形火盆，足部装饰为有角的狮头造型；铜合金质地；奈良正仓院8世纪藏品（来自：《正仓院展目录》第四卷）

图 187　圆形火盆，器身四周有五组双圆环，五足均为狮子造型，铜合金质地；奈良正仓院8世纪藏品（来自：《正仓院展目录》第四卷）

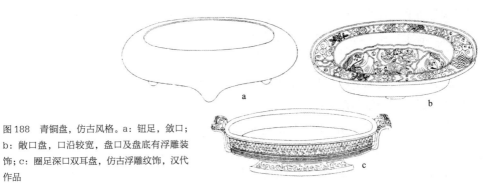

图 188　青铜盘，仿古风格。a：钮足，敛口；b：敞口盘，口沿较宽，盘口及盘底有浮雕装饰；c：圈足深口双耳盘，仿古浮雕纹饰，汉代作品

方章款式的象形文字，瓦当上出现过的凤鸟纹饰（轮廓有凹凸感），等等。这些铜盘在早期就是礼器，因为铜盘平坦的底面特别适合雕刻铭文。[1]

还有一种中国特有的器型（见图188，a），它有着凸出的圆腹，三足短小，盘口内扣。这种独特的青铜盘小至一手可托，大至数米直径。这类器型后来在包括青花瓷的瓷器中得到进一步的发展。

花瓶造型的器皿

中国青铜器中造型最为高雅的就是盉[2]，这是一种高高的盛水容器，后来被瓷器借用，成了过去几百年内欧洲花瓶造型的主要灵感来源。现在发掘出许多远古时期的陶器，它们的造型很可能是这种铜瓶的前身。这两种工艺显然产生了互相的影响，比如典型的陶器把手上的浮雕也出现在这些青铜器中。盛放肉类和粮食的器皿大多因为用途的关系造型简单质朴，保留了一些简单的线条；而铜瓶的表面则发展出了十分繁复精致的美学概念上的纹样，因此铜瓶的装饰纹样比起其他器物来说要丰富得多。

各种不同造型的瓶都可分为三个部分：突出的器身腹部、圈足及颈部。颈部的造型有高有矮，有粗有细，有直筒式的也有喇叭形的，有些器口向外延展，有些则是向内收束。许多铜瓶上方有盖，但大多是无盖敞口的造型。器口基本是圆形，也有椭圆形或四方形的，在后期还出现了六角形和八角形的器口。

最重要的是三个部分之间的比例。凸出的器身腹部应该是模仿更古老的陶器造型（见图367），是盛水容器的主要部分。圈足是为了支撑上方的凸出器身，而颈部则是方便将水倾倒出来。依据不同的实际用途，这三个部分也有详略之分。后期的容器慢慢失去了开始的实用意义，因此会特别突出颈部或侧面的把手（见图196），从技艺上看固然精进了许多，但失去了庄严雄浑的力量与整体效果。

纹饰方面也发生了相同的情况。与三足的鼎类似，早期的铜瓶在表面的纹饰也十分雅致，并不过分突出。铸造的时间越晚，就越强调细节的装饰，也越不注重器物的整体性和雄伟的特点。

晚期的作品不再讲究实用、造型与装饰的统一，而是将不同的细节拼凑堆砌在一起。

铜瓶的体积通常十分庞大，但也有一些器壁很薄的作品。器物的质量和色泽也各不相同。特别重要的一点是看圈足是与器身一体浇铸的，还是分别浇铸后焊接在一起的。大约在宋代，也可能是唐代——具体的时间目前还无法确定，产生了一种非常简便的浇铸工艺：用陶工旋盘的工艺先制作铸范，而后用它浇铸青铜器，足部则在之后

1 卜士礼，《中国的艺术》，图49、50：南肯辛顿博物馆收藏的雕刻着铭文的礼器。

2 此处可能有误，盉的造型与下文中的描述并不相符，文中所说更像瓠、尊或罍。按照作者重视器型而非名称的习惯，在下文中统称"瓶"以避免误解。——译者注

才焊接上去。当时的焊工技术已经非常发达，几乎看不到足和器身之间的接缝。日本的铜瓶就一直采取这种浇铸工艺。

纹饰的排布有的遍布整个器身，有的组成水平方向的饰带，有的则形成纵向的尖拱形，与前文我们讨论的更早时期的青铜器纹饰相仿。

许多铜瓶（见图189）是有把手的（b、d、g），有些是在凸出的腹部，有些则是在颈部。圆环形状的把手上方兽首造型的装饰（e、i）已很普遍。部分铜瓶有盖（d、h），还有极少数的盖用链条固定在器身上（f）。早期的铜瓶把手比较朴素，并不显眼，而后期作品（见图192）则十分强调这一部分。

下面要介绍的是在世界艺术中都非常罕见的一件青铜器，它是一只体型巨大的铜尊，腹部两面各有一只凹刻的手（见图193）。手的造型并非传统的装饰纹样，而是非常写实的形象，看上去仿佛是人用手掌内侧与向后伸的大拇指握住铜瓶的样子。这个设计可以防止人们端起沉重花瓶时发生滑动。器物表面遍布涡纹，似乎是仿照更早的木瓶样式所造，因为人们曾用金属和贝壳做的小圆盘印在木瓶身上，在使用时这些金属与贝壳也方便人们用手抓住。这只青铜尊通身呈深色，只有手掌印处镀了金。《博古图》第六册中一幅插图中也描绘了类似的一件铜瓶，注明是商代所造。[1]

瓶盖的造型大致与前文介绍的其他器物的盖相似，大部分造型简单，上面饰有浮雕或是小型的动物形象（见图191），有些盖倒过来也可以作为有足的小碗使用（见图190、193）。圈足大多都有一个向外的弧度。此外，铜瓶也有四方的造型（见图194、195）。这些都是后世花瓶的前身，但最早所有造型的铜瓶都是用来祭祀的礼器。

从插图中的铜瓶（见图190—193）就可看出风格的发展：器型由质朴大气向妩媚优美发展；装饰原本大多用简单的饰带或重复的纹饰，后来发展出各种不同的形状；侧耳也从简单的圆形演变成繁复且并不匀称的样式。《博古图》中将最后一个铜尊（见图193）判定为商代作品，但我从器物的风格上判断它的铸造年代并没有这么早。

到了宋代，受到中亚混合艺术风格的影响，铜瓶的器型开始向瘦长的方向发展（见图196、197）。它们也不再是盛水的容器，圈足的作用也已经超越支撑巨大瓶身重量的实际需求。它们已经成为优雅的摆设物件，因而高高的足和凸出的耳与瓶身一样，都有丰富的纹饰装点，起到点缀作用。

在修长的基本造型之下，铜瓶还可细分为两种不同的款式，一种是更为圆阔的盛酒容器——壶和盂，一种是更为修长的喇叭形礼器——觚。

与体形修长、腹部凸出、颈部曲线优美的一般铜瓶相比，壶这种酒器的造型就显出一丝不同。虽然整体也可分为三个部分，但圈足和颈部的比例相对于巨大的中间器

1 《博古图》中还记载了一些其他青铜器的名称，比如球形器身小口的罍等。这里用以区分不同器物的依据似乎并不是艺术风格，而是器物的用途，还有一些是历史中偶然产生的名称。在本书中就不在这些细分的名称上做更深入的研究了。

图189　大型铜瓶，曲线优美，有颈部和圈足，窃曲纹及动物纹饰；b、d、g：侧耳为兽首造型；e、i：侧面圆环；d、h、f：有盖；i：蛋形，无纹饰；a、c：侈口；f：由链条固定盖；周代风格

| 190 | 191 | 192 |

图 190—192 大型铜瓶（尊），圈足，侧耳。图 190：器身平整，上方有一圈饰带，圈足，带盖，龙形耳；图 191：浮雕纹饰，颈部有四个兽首衔环，侧面为龙形耳，盖面有人物造型钮；图 192：侈口，壮丽的饰带，向外延展龙形耳。藏于巴黎赛努奇博物馆，早期造型，晚期作品（原作照片）

| 193 | 194 | 195 |

图 193　青铜尊，带盖，涡纹浮雕装饰，蛋形器身；为方便举托，双面都有镀金凹形手印；藏于巴黎赛努奇博物馆，商代风格，汉代以前作品（原作照片）

图 194　青铜尊，龙形耳，传统浮雕纹饰，济南府克努特伯爵藏品，18 世纪或 19 世纪作品（原作照片）

图 195　青铜尊，蛋形器身，颈与足都很修长，兽首耳，云纹装饰；汉代以前风格

<p style="text-align:center">196 197</p>

图196、197　圆口及椭圆口铜瓶，器身修长，阔口，高圈足，侧耳，布满古典纹饰
浮雕；济南府克努特伯爵藏品，宋代及明代作品（原作照片）

身来说要小得多。整个壶的造型就像一枚鸡蛋，不断向上收缩，在最宽的肩部安有两
个小把手。

　　插图中的两个壶（见图198、199）均为四方造型，在四面棱角处有齿状镶边纹
饰。肩部的两个把手之间饰有兽首造型的浮雕，除了两侧的把手以外，在器身前方下
端还设有第三个把手，这样方便人们将如此沉重的器具翻转过来倾倒其中的酒。器物
表面深刻的浮雕纹理，每个部分之间并不匀称的比例关系，以及凸出的齿状边线都很
像前文提到的日本声称来自公元前10世纪以前的器物（见图183）。与之年代相近的
还有一个浑圆的铜壶（见图200），器身侧面没有把手，表面的花纹是通过失蜡法铸成
的。撇去铸造的质量来看，近现代的青铜器基本是照搬图录中的器物纹饰，因此无法
达到器身与纹饰之间的和谐，此外浮雕饰带也好似是用滚轮印出来的一样，有无法忽
略的生硬接口，因此极易区分。

　　另一类酒器或水器叫作卣，器身的侧耳处有可转动的把手（见图201、202）。把
手固定处的旁边有三个钮，极少见四个钮。早期的铜卣（见图151，i）表面光滑，即
使有浮雕纹饰也是简单的饰带造型；晚期的作品则装饰更丰富，甚至铸成有翼的神兽
造型（见图203）。更有趣且珍贵的是一件造型极为奇特的铜壶（见图204），整个壶
被塑造成一个畸形的怪兽形象，怪兽的双腿和尾巴构成了壶底的三足。我们从怪兽张
开的嘴中能看到一个人的形象，他的双脚踩在怪兽的脚上，双手张开，身体紧贴着怪
兽的前胸，头向外侧，正好位于怪兽上排牙齿的下方。这两件充满想象力的作品不符

198 199

图 198、199 四方铜壶，造型古朴，有动物纹饰及兽首造型的雕刻，肩部有两
个把手，前方下端还有第三个把手，通身纹饰以高浮雕的方式呈现。图 198：带
盖，铭文："子子孙孙永宝用"；公元前 10 世纪风格（来自：卡利《中国古代青
铜器图录》，纽约，1906 年）

200 201 202

图 200 青铜壶，带盖，底纹为窃曲纹，上面雕刻着线形纹饰与动物纹饰，以高浮雕风格呈现，公元前 10 世纪以前作品
（来自：《国华》第 183 册；同时收录在 1906 年《东京帝室博物馆鉴赏录》中）

图 201 青铜卣，有盖及可转动的把手，壶身氧化严重，出现漂亮的铜锈；汉代以前风格，藏于巴黎赛努奇博物馆（原
作照片）

图 202 青铜卣，有盖及可转动的把手，底纹为窃曲纹，上面雕刻着动物纹饰和云雷纹，周代风格（来自：《国华》第
183 册，同时收录在 1906 年《东京帝室博物馆鉴赏录》中）

合传统的青铜器造型，应该是晚期的混合风格，再加上凹凸分明的高浮雕纹饰，可以推测它们是 5 世纪到 10 世纪的作品。

有一件奇特的器具既是盛放粮食的容器，又是水器，两侧的把手做成圆环状，足则设计成狮子的造型（见图 205）。在汉代以前的风格当中目前还没有看到狮子的形象，它们最早出现在青铜器上要到汉代早期的铜镜上，而以雕塑的形式出现则是在佛教艺术中（见图 289），因此这件器物的铸造时间大约是在中世纪早期。另外器物底部的菱形纹样也符合这个时期的青铜器特点。

另一类铜瓶外形呈喇叭状，叫作觚。这种纤长的管状容器与上述的其他铜瓶一样，都可以分为三个部分。但其他铜瓶由于实际用途的需求，主体都是中间膨大的器身，颈部与足部都是附加的结构；但觚的特点就在于延伸出去的喇叭状的颈部，中段的器身反而只是连接颈部与足部的过渡部分，而且觚的足也是相对独立的重要部分（见图206）。

觚的器口像花朵般向外绽放，中段的器身则起到收束的效果，平衡了器物的重心。其他酒器大多为了存放的作用加了盖，但觚却是开口的容器。正如盛放的百合花瓣中间会有花丝长出，我们在看到觚的时候也会期待在瓶口看到植物的茎，但奇怪的是，这种器物并不是当作花瓶来设计的，而是用来盛放酒的容器。以我们现代人的眼光看来，觚并不适合存放液体，从器物的造型很难理解它的用途。大概是出于某种我们并不知晓的偶然事件或特殊习俗，才导致人们选择这种造型的器物来装酒，也可能是某

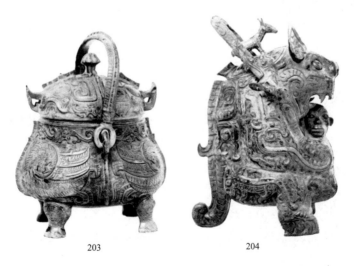

图 203、204　青铜卣，有盖及可转动的把手，高浮雕风格，日本皇室收藏，公元前 10 世纪左右作品。图 203：四足，腹部凸出，经典的动物纹饰和线形纹饰，底纹为窃曲纹，造型为有翼的神兽。图 204：神兽，两足及尾部形成三足，前方怀抱一男子，男子脚踏在神兽的双脚之上，盖上有动物形象的钮，器身上遍布经典的纹饰，把手上饰有兽首浮雕（来自：《东京帝室博物馆鉴赏录》，1906 年；《国华》第 163 册）

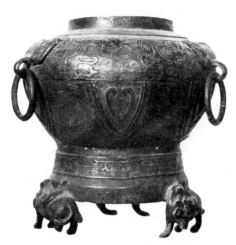

图205　壶形青铜器，器身两侧为兽首衔环装饰，足部很高，是三头狮子的造型，带盖，通身布满早期纹饰浮雕，底部有菱形纹样；济南府克努特伯爵藏品，唐代或宋代作品（原作照片）

图206　修长的喇叭形酒器青铜觚，器身腹部隆起，圈足，大部分为圆口，也有四方形觚（b），动物纹饰与线形纹饰；e：尊，周代风格

件陶器的造型给了人们这样的灵感。在亚洲，觚经常被当作酒杯使用，但只要亲身尝试一下便可证明这种选择会造成怎样的不便：将觚举起送到嘴边，其中的液体必然会从旁边溢出来。

觚的纹饰完全是汉代以前的风格。除了主流的圆口觚以外也有一些四方形觚。部分觚的口径尚算宽敞（见图206，a、c），但还有一些器型过于纤细，其优雅的风格与其余质朴端方的早期器物完全不同（见图206，d、f）。最古老的一件（见图207）展现了端庄典雅、气韵一体的侧影曲线，而稍晚的一件（见图209）已经开始强调表面的纹饰了，到了明代（见图208），人们便完全将注意力集中在精巧的装饰上。

有的铜瓶虽然也有各种丰富的细节，但尤其强调盛水的中段器身（见图210；图151，k），这种喇叭形铜瓶被中国人根据其盛水的用途称为尊，前文中也介绍过其他形制的尊（见图190—195），但从造型风格来看这两种尊并不相同，如今的这种属于喇叭形的铜瓶，更类似于觚。有些青铜觚的足和中段器身也非常精美（见图206，e；图211），通身布满立体感强烈的纹饰浮雕，耳也经过了精心设计。此外，还有一些器身的转角处排列着纵向的齿状装饰，四方的中段器身上缘还有兽首雕刻。这非常明显是汉代以后的风格，但无法确定具体的年代。同样装饰华丽繁复的一个铜觚（见图212）则是这个风格的进一步延伸。从纹饰的工艺与风格来看，它与前一个铜觚相差不大，但整个布局和线条的律动还是透露出其铸造时间要晚

图 207—209　青铜觚，喇叭形，高圈足，纤长的器身上有纹饰浮雕，济南府克努特伯爵藏品。图 207：公元前 10 世纪作品；图 208：明代作品；图 209：汉代风格（原作照片）

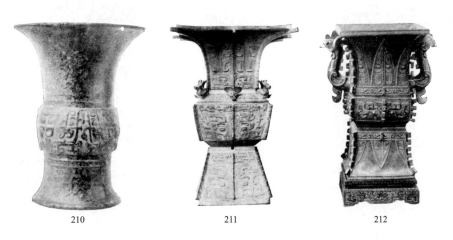

图 210　圆形尊，酒器，喇叭形，腹部有纹饰浮雕，周代风格，汉代以前铸造（来自：《东京帝室博物馆鉴赏录》，1906 年）

图 211　四方青铜尊，侈口，器身上缘有兽首形象的雕饰，其余动物纹饰及线形纹饰均以高浮雕形式呈现。公元前 10 世纪作品（来自：《国华》;《东京帝室博物馆鉴赏录》，1906 年）

图 212　四方青铜尊，侈口，中段器身两侧有凤鸟造型的耳，器身底纹为窃曲纹，动物纹饰与线形纹饰排列成棕榈叶的造型，均以高浮雕形式呈现。公元前 2 世纪左右作品（来自：卡利《中国古代青铜器图录》，纽约，1906 年）

图 213、214　侈口青铜花瓶，古典纹饰浮雕。图 213：腹部凸出，器身两侧兽首耳；图 214：喇叭状铜瓶；藏于巴黎赛努奇博物馆，近现代作品（原作照片）

一些。

在刚刚过去的几百年中，人们开始青睐纤丽雅致的器型（见图 213、214）。青铜瓶也从严肃的宗庙中走进了寻常人家的居所当中。

直筒形酒器（见图 215）身上简单地以水平饰带装点，两旁的耳做成圆环的样式，上缘与足微微向内收拢。尤其独特的是双直筒的造型，双筒之间用兽耳连接（见图 216），兽耳最典型的造型一为团云龙，二为龟驼凤。关于双筒造型的意义以及把手上动物的选择，目前还没有业内的解释，但这种器型一直流传到了近现代

（见图 217），成为中国传统艺术中无法割裂的一部分。我们又一次看到了中国艺术中独特的一面：一旦某种造型因偶然因素进入人们的视野，即使它原本的意义早已被人

图 215　直筒形青铜酒器，两侧为环形耳，上下两端均有纹饰浮雕及兽首装饰，锈蚀严重。汉代以前作品（来自：《东京帝室博物馆鉴赏录》，1906 年）

图 216　双直筒青铜瓶，圈足，浮雕纹饰。a：龙形耳；b：凤形耳。汉代以前作品

图 217　双筒青铜瓶，金银镶嵌，凤鸟及神龟装饰，可能是明代作品（来自：《美术画报》第六卷，第 11 册）

遗忘，它也会成为后人不假思索照搬的范式，在过去的两千年内没有任何一位艺术家敢于做出改变。随着岁月的流逝，器型只是在不断的复制中根据当时的时代风格发生调整而已。

与上述酒器相比，造型与实际用途更为匹配的是盛放箭矢的凸腹高直颈铜壶。壶颈两侧的圆环并非一般的水平方向，而是以垂直的角度浇铸的圆筒。这种造型也保留到了近现代。古籍中记载，这种壶是人们玩投壶游戏时使用的。[1] 日本奈良的正仓院收藏了一只8世纪中期的投壶，壶中真的插着箭矢。为了防止伤人，锋利的箭尖被替换成了圆球。偶然间我在一座18世纪的屏风上也看到了同样造型的壶，屏风上描绘的就是一众女子围着壶投小木棍的游戏情景（见图220）。周代到明代的史书上则把这种投壶游戏描述为男子训练眼力与手法的正规练习。有些铜壶的颈部还有多个圆筒形把手（见图219），其中有一个倾斜过来的把手十分特别；另一个铜壶的腹部开了几个空洞，器身上的纹饰浮雕也很符合后来游戏器具的用途。有趣的是，我们再一次看到器物基本造型的传承，从细节方面能简单地区分不同时代的风格。

有盖的容器——兽形器

有些青铜尊整体铸成动物的造型，从此推断，它们最初很可能是在祭祀中盛放祭牲鲜血的容器。但中国的史书中称它们为酒器，且在周代才开始使用，在更古老的商代还没有出现。这些兽形尊的表面没

218

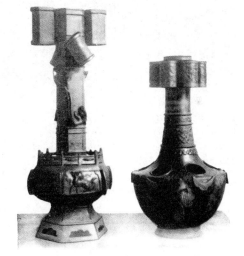

219

图218　铜壶，瘦高造型，两侧有圆筒形结构，用以接住投来的箭矢；壶中插着羽箭；日本奈良正仓院内的皇家收藏，8世纪作品（来自：《东瀛珠光》第四卷）

图219　投壶游戏器具，瘦高的铜壶，四周安有圆筒形结构，器身有纹饰浮雕；劳费尔收藏，芝加哥，明代作品（弗兰克摄，汉堡）

1　希姆利（Himley），《中国的游戏》。

图 220　玩投壶游戏的女子，凉亭内与桥上的女子正进行各种游戏；原为木屏风上的雕刻，经加工作为护墙板装饰；位于弗里斯兰总督于吕伐登的府邸中，如今藏于阿姆斯特丹皇家博物馆；护墙板为 18 世纪上半叶所造（原作照片）

有古典风格的纹饰，而是通身布满一种独特的云纹（见图221，a—c），这种纹饰在其他器物身上从未出现过。当然也有表面光滑、没有任何装饰的兽形尊（见图151，d）。在造型选择上，这里也出现了中国艺术其他领域中从未有过的动物，比如"犀"（犀牛），说明这些器物可能参考了外来的某些艺术品造型。

早在3世纪末，古埃及就出现了这种大肚短腿的类似河马造型的青绿色彩陶雕像。在卢浮宫中我就找到了一件古埃及的河马彩陶，它身上纷乱的线条纹饰与中国青铜器中的纹饰极为相似，只是在青铜器中以浮雕呈现，而在古埃及的彩陶中是以黑色线条表现。此处我必须申明，本文只是指出这种相似，不会针对两国艺术之间的关系做更深层次的研究。但我认为当时中国不可能与古埃及有直接的联系，但有可能在某个时期古埃及的这种雕塑流传颇广，位于两国之间的许多他族人民在与西方交流沟通的过程中，将这种样式的器物带到了中国，而当时的中国正值周朝。

这类兽形尊与欧洲古代的水壶有着异曲同工的造型，动物的腹腔是中空的（见图221，b、c、e），背部或头部有盖密封起来。但这类尊并没有设计壶嘴的结构，因为这种器物并非用来倾倒液体，而是置于火上温酒用的。同样常见的还有一种大型青铜兽形尊，器身上还会附加有一个上文已经出现过的壶状容器（见图221，a）。

另两件凤鸟造型的铜壶（见图221，d、f）从艺术价值来说稍逊一筹，应该是汉代的作品。器身的纹饰采用了经典的样式，尾巴的结构自然形成了第三个足，而在器身下方安放轮子的设想也是十分独到的。以轮子作为鸟形器物的底座并不是在中国独有的，这在西亚以及欧洲都是更为常见的造型；这显然是在某个文化层得到广泛使用的形象。卜士礼认为所有鸟形青铜器都是礼器[1]，但劳费尔指出，这些带轮子的鸟形容器是一种儿童玩具。[2]《博古图》收录了一些鸽子造型的青铜器，在它们的腹部或背部装上两个轮子作为底座，作者王黼就将这些器物描述为孩童的玩具。古书中也有类似的记录，说五岁的孩童玩鸽车，六岁的孩童玩竹马。[3]这类鸟形器皿在早期的典籍上没有记载，孔庙中也未出现类似造型的青铜器，是直到汉代才出现的器型，因而我认为它们可能是参考了西方的战车造型，再融合中国传统的纹饰风格而制作的。

再晚一些的兽形器（见图222）则又一次展现了当时的时代特征：动物的形象更加生动活泼，每个部分的细节刻画得更为精致，更强调浮雕的立体感，此外造型的数量也增加了，但同时失去了早期礼器庄严静穆的气质。

器型中尤其代表中国特色的是一种怪兽（见图223、224）——麒麟。它与狮子十分相似，但身材短小，头脸怪异，有些被塑造成了龙头的形象，是中国特有的神兽。这种独特的造型同样流传到了如今。

1　卜士礼，《中国的艺术》，第一卷，第91页。

2　劳费尔，《中国与欧洲的鸟战车》。

3　来自西晋张华《博物志》："小儿五岁曰鸠车之戏，七岁曰竹马之戏。"——译者注

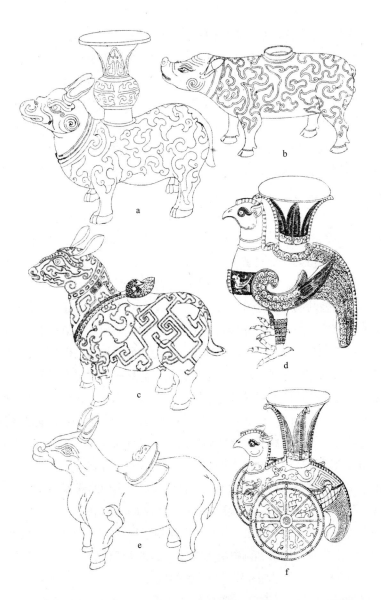

图221 青铜兽形尊。a—c、e：周代；d、f：汉代；b、c、e：背部中空，带盖；a、d、f：器身上方另有一瓮形结构，儿童玩具；a、b、c、e：犀牛或河马造型，也可能是根据外来器物造型设计的神兽；d、f：鸟形尊，尖尾；f：身下有轮

礼器的造型总是与相应的祭牲有关，但随着时间的流逝，它们已经获得了新的实用意义，比如汉代的灯就常用家禽的造型，鹅（见图225）就是一个很好的例子。

另一种独特的古老青铜器叫作盉——盛放五种调味料的容器，圆腹三足，鸟首形流，有固定的把手或侧耳（见图226—229）。盉身只有简单的纹饰组成的饰带，器身曲线玲珑，部分表面的纹饰形成凹凸质感；另一部分则经过抛光处理，但都遍布漂亮的铜锈。与器身不同，把手、足和流的表面都能看到丰富的艺术性装饰。装饰纹样几乎总是动物，大部分是凤鸟造型。近现代非常受人喜爱的盘蛇造型早在汉代以前就已经产生了（见图226，盖）。

当时的青铜浇铸技术已臻化境，中空的器身、足以及把手都是相当复杂的构造，但更难的还是镂空的把手。我们在观赏这些不复古朴的酒器时，一定会注意到每个部分之间精巧的比例关系，其磅礴的气势与完美的融合让人不由惊叹。德国收藏的青铜盉（见图229）就是其中的杰作，但从纹饰与细节的处理来看，它应该是公元后的作品。近现代的类似器物会更加繁复精美，但器型会更小巧，每个部分的拼接也无法做到如此浑然一体。

在众多鸟形器当中还演变出了一种天鹅造型的酒器，它诞生于汉代（见图230）。天鹅的造型十分逼真，但在背部加上了铜瓶的造型，天鹅的嘴被用作倾出酒的流，给

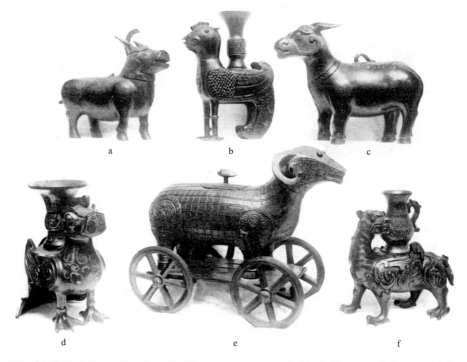

图222　动物造型的礼器。a：独角兽，头部为盖；b：凤鸟铜壶；c：河马，背部为盖；d：凤鸟铜壶；e：四轮山羊，背部为盖；f：虎形铜壶。藏于巴黎赛努奇博物馆，汉代以前风格，18世纪作品（原作照片）

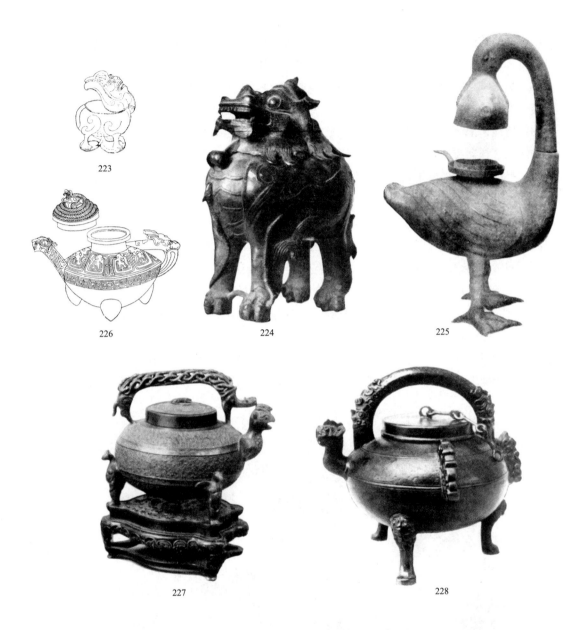

图 223 麒麟造型青铜器，翻盖；周代风格

图 224 麒麟礼器，头部与龙相似；济南府克努特伯爵藏品，明末作品（原作照片）

图 225 鹅形铜灯，背部可盛放灯油与灯芯，口中衔着反光镜；藏于柏林民俗博物馆，10 世纪左右作品（菲舍尔摄，科隆）

图 226 青铜盉，鸟首造型壶口，壶盖为盘蛇造型，把手上刻着线形纹饰浮雕；周代风格

图 227 青铜盉，凤首流，三足，平盖，镂空龙形把手，下方木底座为近现代新造；主体为深黑色青铜质地，凤鸟的部分有镶金修饰；近现代作品（来自：卡利《中国古代青铜器图录》，纽约，1906 年）

图 228 青铜盉，鸟首流，镂空蛇形把手，盖以链条固定，三足，器身腹部及把手雕刻云纹；日本皇室藏品，10 世纪左右作品（来自：《国华》第 163 册）

整个器物增加了几分抽象的元素。有趣的
是，明代也出现了与这个汉代酒器造型相
似的器物（见图231）。从工艺上看，明
代的工匠显然付出了万分的耐心与细致，
在刻画天鹅的每根羽毛时都倾尽全力，令
这件器物看上去比汉代的前作精美得多。
背部的铜瓶曲线优美，与器身融合得完
美无缺。但刻意做作的脖颈、浑圆的腹
部、僵直的足以及与肥胖的身材毫不相称
的短尾都使天鹅的整体造型显得失真而
造作——现实中的天鹅根本不是这样的。
与之相比，汉代造型的动作就显得自然了
许多。汉代器物的线条律动会给观者带来
自然的生命力。[1]对鸟类的自然主义呈现后
来还得到了进一步发展，特别是鸭子的造
型在各种大小的香炉中也得到了广泛的运
用（见图232）。

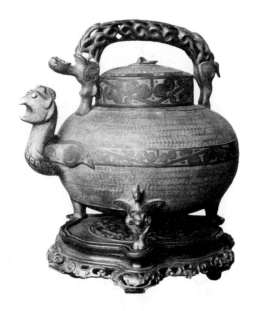

图229　青铜盉，三足饰有熊及禽鸟装饰，鸟首流，镂空
龙形把手，饰带由卷云纹组成，其余器身遍布高低的细
纹；由清代醇亲王赠予德国皇帝，藏于柏林德国民俗博物
馆中；周代风格，10世纪左右作品（原作照片）

　　在一件青铜器的盖上我们也看到了鸟首的造型（见图233）。类似的造型在后世
的器具上得到发展，受到波斯萨珊王朝艺术的影响，线条变得更为舒展优雅（见图
311）。在我看来，即使是这件眼前的汉代鸟首盖器物也是在中亚混合风格的影响下制
造出来的。另一方面，铜瓶的器身和兽首把手则与传统的青铜器十分相似。

　　将禽鸟造型与高瓶结合在一起，还形成了一种独特的器型（见图234）。此外公元
后还诞生了一种走兽造型的青铜器，走兽两两背对（见图235），中间架起一块字碑或
铜瓶。

　　到了中世纪，人们的奇思妙想还将写实的动物造型融入了日常生活用具当中。比
如一头卧下的牛背上隆起鼓包，就成为一个漂亮的笔搁（见图238）。

　　封闭的青铜盉（见图236）一般由管状流、盖、把手及三足或四足构成，器身膨
大，造型可爱。后世的器型基本保持了早期的精髓，但细节部分与整体没有形成有机
的和谐统一（见图237，a、b）。

　　其他的酒瓶或酒壶（见图239）大致呈椭圆形，有圈足或四足，颈部粗细各异，
壶身两侧有的用圆环，有的用单侧把手，流这个结构也时有时无。侧面的装饰成功地
继承了经典的古典纹饰风格。在这个门类下我们发现了已经流行于全世界的抱月瓶
（见图239，a）。

1　南肯辛顿博物馆中收藏了一件精美绝伦的早期作品，器身还有金银镶嵌。见卜士礼《中国的艺术》第一卷，彩图67。

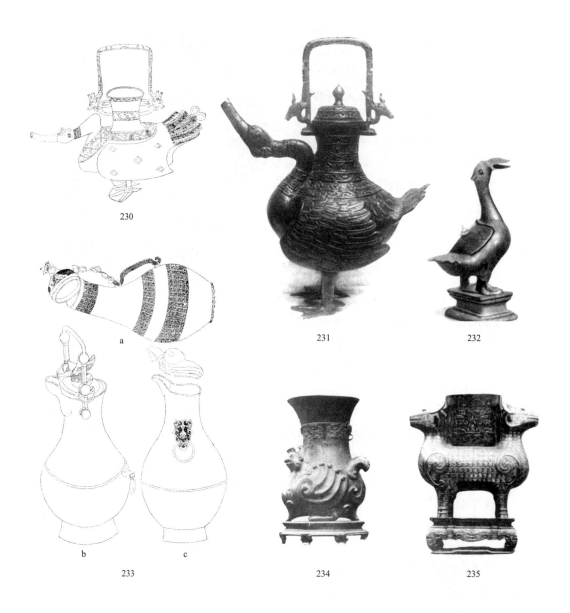

图 230　青铜酒器，中空器身做成天鹅造型，背上另有铜壶，口即为流，兽首把手，线形纹饰组成饰带；汉代作品

图 231　天鹅形状，有把手与盖，通身遍布纹饰浮雕；藏于巴黎赛努奇博物馆；明代作品（原作照片）

图 232　鸭子造型的青铜香炉，背部有盖；劳费尔藏品，芝加哥，明代作品（弗兰克摄，汉堡）

图 233　青铜提壶，鸟首盖，壶口有流；汉代作品；a：纹饰浮雕，狮首衔环；b：背后下端的兽首衔环；c：侧面

图 234　抽象凤鸟形象的巨型青铜瓶，饰有浮雕；藏于巴黎赛努奇博物馆（原作照片）

图 235　四足双头动物塑像之间架有字碑，青铜器，有纹饰浮雕；藏于巴黎赛努奇博物馆（原作照片）

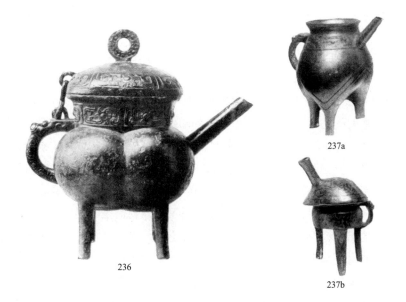

236

237a

237b

图236　青铜盉，笔直的管状流，侧面一把手，四足，器身分成四个鼓起的部分，上缘有一圈饰带，盖半固定于一个圆环上，盖面有线形纹饰；周代风格，浇铸时期较晚（来自：《东京帝室博物馆鉴赏录，1906年》）

图237a　青铜盉，管状流，侧面一把手，三足；藏于巴黎赛努奇博物馆，铸造时期较晚（原作照片）

图237b　青铜盉，管状流，侧面一把手，三足；藏于巴黎赛努奇博物馆，铸造时期较晚（原作照片）

238

图238　青铜卧牛笔搁，背部有两个凸起；济南府克努特伯爵藏品；宋代作品（原作照片）

图239　四面壶身，侧面呈椭圆形的青铜器；a：圈足，侧面安有经典的兽首衔环，细口；b：四足，侧面安有经典的兽首衔环，四方器口，经典纹饰；c：四足，单侧把手，曲流，四方小壶口，配塞子（d），经典纹饰浮雕；周代风格

239

写实植物风格

写实植物风格可以说与其他所有风格都同时存在，是独立的一个分支。在一个汉代以前风格的青铜尊上就可以看到枝叶与果实的雕刻（见图240）。另一个小型器物甚至整个做成了瓜的造型，十分写实，盖钮则是瓜藤的形象（见图241）。茶壶也有塑造成植物造型的例子（见图242）；烛台则做成荷叶的造型（见图243，b）或是姿态优雅的白鹭在口中衔着花朵的样子（见图243，a）。在青铜器样式已经形成固定传统的国家，这些与其他器物造型风格完全不匹配的例外又是从何而来的呢？我们在陶器当中也能看到这样的风格，特别是在红陶和白瓷的工艺中。这些器物在沿袭了经典造型的基础上，总会使用极为贴近自然的花枝及果实形象作为装饰。

这种自然主义的塑造是从宋代开始的，这应该并不是偶然，因为此时的绘画艺术也在历经相似的发展趋势——植物的主题格外受人青睐。也是出于对画面的不同理解，人们不再严苛地按照早期青铜器的范式去做，开始欣赏有些弧度、更加优雅的青铜器造型。

当然，艺术描绘的对象会随着时代的品位发生改变。对于新的思潮来说，植物灵巧的线条、柔软的茎秆和叶片都完美地符合要求。大自然本身就提供了无穷无尽的多样变化，但同时也给人提供了简单清晰的实用造型的灵感。在中世纪，植物的造型还没有被滥用（见图247）。

图 240　双耳高铜瓶，环绕枝叶与果实雕刻；藏于巴黎赛努奇博物馆，10 世纪之后作品（原作照片）

图 241　瓜形香炉，三足，两侧有把手，盖呈瓜藤状；青铜器镀金，济南府克努特伯爵藏品，宋代作品（原作照片）

图 242　锡茶壶，曲流，高把手，洋蓟造型，带基座；济南府克努特伯爵藏品，近现代作品（原作照片）

图 243　青铜烛台。a：白鹭造型，口中衔花；b：荷叶造型，三足。济南府克努特伯爵藏品，明代风格（原作照片）

公元1000年以后

佛教的传入带来了新的观念和祭祀的习俗。人们不再进献牺牲和农作物，而是开始焚香。渐渐的，古老的艺术形式开始为新的宗教活动所用，这些原本是为向远古的神祇供奉自然之物而创造的器皿，开始为天上的佛祖燃起清香。由此开始，这些器物也得以进入祠堂和孔庙（见图244）。

在唐宋时期，传统的造型与装饰仍然占据主导地位，但线条的塑造已经发生了巨大的变化（见图245）。原本雄伟的器身才是整个青铜器最重要的组成部分，耳与足只是为了方便使用才加上的。在绘画进入奢华的印象派时期，人们对美的理解已经发生了变化。优雅的曲线在精美光滑的器物表面形成漂亮的光影效果，这才是人们追求的新式美。于是实用性并不很强的耳承担了勾勒器物曲线的主要任务，这种曲线感接着由足部接续下去，而在宽大的器口之下，人们的目光几乎不会在器身上过多地停留。器物的实用意义几乎完全被对线条和造型的欣赏替代了。由此，器物偏向实用的造型也自然过渡为注重装饰的造型。

到了元代，新的技术与造型传入了中国。在明代，除了模仿传统的器型外，精致的近代工艺达到了巅峰，后来的清代就直接延续了明代制式。传统的器型得以保留，但同时发展出糅合了至今所有已知风格的混合风格。特别是植物（见图247）、龙、狮（见图246、250）、神兽以及现实风格的家禽家畜等形象都成了青铜器的纹样。严肃静穆古朴的造型消解在各种曲线与涡卷形花饰当中，后者显得繁复热闹，但已经不复有传统礼器的庄严高贵之感。在纹饰的起伏曲线中，只有少数直线留存，也大多位于盖的边缘等工艺要求必须为直线的地方。人们不再铸造宏伟的

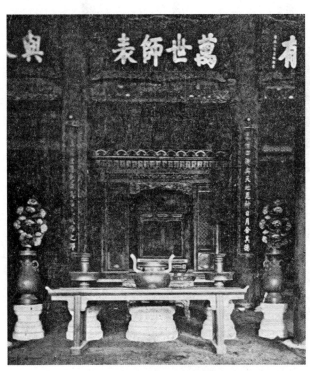

图244　孔庙中供桌上的香炉，侧面各一烛台，两侧的边几上各一青铜花瓶，瓶中花同样是铜质的；位于北京孔庙（来自：卜士礼《中国的艺术》第一卷）

245

246

247

248

249

图245　青铜香炉，汉代以前礼器风格，扁圆形器身，三足，器口有多层螺纹状结构，侧耳高高向上弯出曲线；济南府克努特伯爵藏品，宋代作品（原作照片）

图246　四方香炉，炉腹较扁，颈部长，四足，侧耳高高向上弯曲，炉盖为坐狮造型；济南府克努特伯爵藏品，汉代以前造型，明代作品（原作照片）

图247　仿古圆形香炉，花朵及枝蔓浮雕，足部为象鼻造型，炉盖为镂空的涡卷纹，上方卧着一头象，象背上承托一个小铜瓶（来自：卡利《中国古代青铜器图录》，纽约）

图248　锡茶壶，部分部件为陶土烧制；19世纪作品（原作照片）

图249　公鸡铜壶，有把手及盖，通身遍布纹饰浮雕；藏于巴黎赛努奇博物馆，明代风格（原作照片）

图250　四方青铜香炉，足为饕餮造型，两侧各一狮形耳，炉盖施镂空云纹及坐狮戏球雕刻，高浮雕装饰，下方为木基座，中间镶一块玉板（来自：卡利《中国古代青铜器图录》，纽约）

250

实用器具，装饰繁缛的装饰性器具成为新宠。这个时代的精神已经不是威严显赫，而是富丽奢华。青铜器也从祈神的器具变为皇宫与寻常府邸中的装饰物——属于贵族艺术的祭祀器具被平民化了。

此外还须注意的是新材料的出现。金属合金开始流行，比如更具实用性的锡器，特别是锡茶壶（见图242、248）就获得了特别的青睐。器型开始时基本保持着质朴光滑的特点，后来出现了更复杂一些的造型，比如雕刻一些植物形象。为了使茶水更洁净，也为了更保温，人们通常会在金属茶壶内部加一层陶。

从工艺上来看，此时的纹饰比之前刻画得更为精细，轮廓分明。早期人们更喜欢柔和过渡的平面浮雕，如今人们则将每一条涡卷的曲线强烈地表现出来（见图247）。装饰性的纹饰与器型具有同等的地位，因而需要把每个部分分别安排到整体当中去，

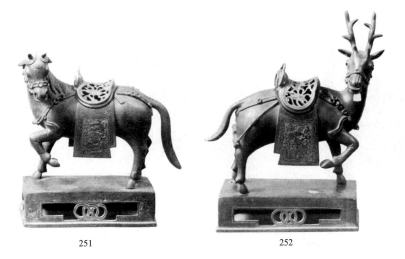

<div style="text-align:center">251 252</div>

图 251　马形香炉，镂空的马鞍即为盖，身披笼头，鞍鞯上遍布纹饰浮雕，香炉下方是四方底座；

18—19 世纪作品（来自：卡利《中国古代青铜器图录》，纽约，1906 年）

图 252　鹿形香炉，镂空的鞍部即为盖，身披笼头，鞍鞯上遍布纹饰浮雕，香炉下方是四方底座；

18—19 世纪作品（来自：卡利《中国古代青铜器图录》，纽约，1906 年）

整体的效果反而未予重视，这是这个时期青铜器的典型特征。

就这样，传统的鸟形尊（见图 221，d、f）演变成了公鸡的造型（见图 249）。在铸造过程中每个细微之处都得到了小心的处理，公鸡的整体形象虽然也有自然主义角度的考虑与设计，但看上去十分别扭，仿佛是一个儿童玩具。

前文介绍过河马造型的青铜尊（见图 221，a—c），河马的肚子滚圆，静立的姿态显得十分安宁。到了新时期，优雅的马和鹿（见图 251、252）代替了河马的形象，它们灵巧地抬起前腿，将脑袋撇向一边，十分生动形象。酒樽也演变成了香炉：熏香在中空的马腹和鹿腹中被点燃，缕缕清香从镂空的马鞍中飘然升起。两件香炉的做工极为精湛，在某种程度上也比先前的酒樽更富艺术性，但给人的印象就有些做作和小家子气。

类似的改变在一件巨大的铜瓶上（见图 253）也展现得非常清楚，可以说是这个风格中工艺的集大成者。精致的浮雕上还有镶银，在器物深色的背景上提亮了纹饰。整个铜瓶清秀细腻，只是缺少了早期青铜器的雄浑之气。

前文已经介绍，鼎在宋代发展成了香炉。到了明代，鼎这种形制进一步地瓦解为灵巧的线条组成的器具，原本的实用意义也不复存在了。到清朝，青铜器的造型又发生改变了（见图 254）。器身的地位几乎完全退到了最后，人们只能看到装饰丰富的盖面，盖面上装饰的线条与造型牢牢抓住观者的眼睛。侧耳的位置是两只栩栩如生的狮子，它们一跃而起，前爪搭在盖面上，极为生动。盖面上铺着叶子，顶部还蹲踞着第三只动物，头向上高高仰起，似乎在发出象征胜利的咆哮。所有形象都充满生机活

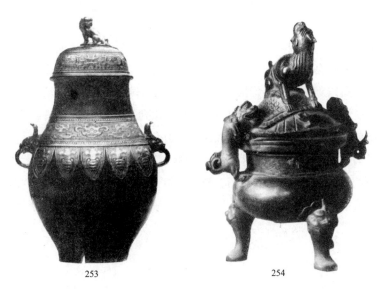

253 254

图253 双耳青铜瓶，带盖，浮雕镶银；藏于巴黎赛努奇博物馆，18世纪风格（原作照片）

图254 青铜香炉，鼓腹，三足上方饰有饕餮雕刻，双狮为耳，盖上饰有叶片纹样以及坐狮雕
 刻（后者是后来增加的）；济南府克努特伯爵藏品；19世纪清代作品（原作照片）

力，不再是抽象的或是象征性的幻想形象，而是观察自然后设计出来的形象。这是新
时代的产物，是富贵人家兼顾艺术与豪奢的陈设品。人们欣赏它是因为它的工艺精湛，
而非将它视作严肃祭祀所用的圣器。随着时代精神的改变，人们的艺术品位也发生了
变化。

　　所有上述不同风格与造型的青铜器直到今天都有不同程度的传承（见图255）。自
它们出现以来，在两三千年内发生了无数变化，诞生出千万个质量参差不齐的作品。
许多青铜器都腐蚀残缺了，还有许多在战乱和饥荒年代被熔铸掉了，但也有无数陈列
在中国人和欧洲人的居所内。

　　真正造型优美、品质上乘的精品在全世界范围内已经很少见，特别是公元前的作
品可谓屈指可数。我认为还有"许多"青铜器存世的想法只存在于幻想的国度当中。
少数几件原作偶然漂洋过海来到了欧洲，日本保存的几件也在1906年于东京展出了。
在北京，如今的中国人愿意为了保存完好、质量上乘的正品古董支付数千美金。

　　近代的作品与早期浇铸的青铜器有着天壤之别。这种差别不仅体现在造型与纹饰
上，还体现在金属材料的混合方式及对器物表面的处理上。近代的青铜器有着漂亮的
绿色铜锈与优雅的器型，而早期的作品则闪耀着宝石般的光泽，二者绝不会混淆。此
外，近代还出现了一系列仿制品，比如通过染色的蜡层或化学反应来制造假的铜锈，
外表看上去常常毫无二致，但一与原作对比，就像玻璃遇到了钻石。对于一些近代的
仿制品有一个保险的鉴定方法：每块自然产生的铜锈都紧紧贴着金属本身，无法溶解，
但人造的锈层可用氨溶解，然后露出毫无损伤的金属表面。

其次就是浮雕的处理。早期青铜器在铸范时就已经考虑好表面的纹样装饰，因此铸造完成后工匠不会再对铸件表面进行加工。但到了稍晚的时期，青铜器铸造完成后还会在表面进行雕刻或镂刻，形成更为复杂精致的器型，但初次的铸造表面就被破坏了。此外，优秀的作品表面的纹饰十分贴合饰带的形状，而后期的青铜器只是照搬图录中的纹样或饰带造型，根本不去考虑纹饰在边角处是否完整和贴合。

最简单有效的方法是从整个器物的轮廓线条来判断青铜器的风格。如果我们将各种不同造型的近代青铜器（见图255）放在一起，再将它们与数百年前的器物——比如孔庙中的青铜器（见图151）进行对比，就能最直观地看到杰作与仿品之间的区别。文字只能做描述，而亲眼欣赏实物才能让人深入理解其中的差别。

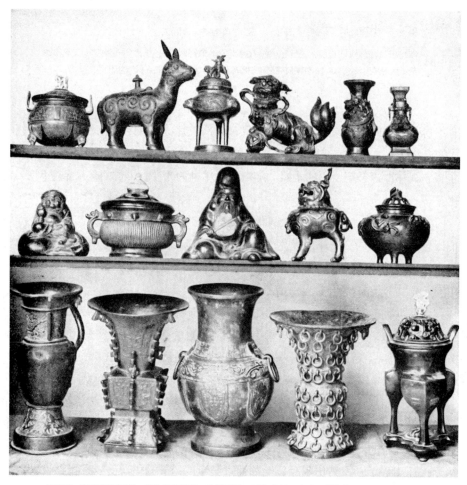

图255　铜香炉和铜瓶，各种传统造型，纹饰浮雕，近代作品（来自：兰佩茨拍卖目录，科隆）

乐器

编钟

根据中国的史书记载，金属编钟从最古老的时期就已经存在了，但目前我们没有看到有关它们造型和装饰的记录。可以推测，目前保留下来的最古老的编钟造型应该大概始于青铜时代之初，与青铜器一样，都是始于商代。在战乱年代，这些铜编钟会与其他礼器一起被熔铸掉。此外还有手掌大小的小型编钟，甚至有与贝壳大小相当的编钟（见图256）被浇铸出来。早期的钟（见图257）外部的铜套为直筒形，下端常常呈圆弧形。编钟上的纹饰都是汉代以前的风格，大多还刻有铭文。中国的钟在内部是没有钟舌的，发出声音完全靠外部的打击，经常是由一根水平吊起的木钟锤敲打以发出声响。众多种类的铜钟当中只有少数例外——挂在檐角的风铃（见图263）、动物造型的钟以及铃铛。钟在公元前不仅是发出声响的实用器物，还被用来作为贸易的钟形币，与金子的地位相当。[1]此外，虽然出现的时间无法确切判定，但曾经还出现过钟形铜币（见图360）。

256

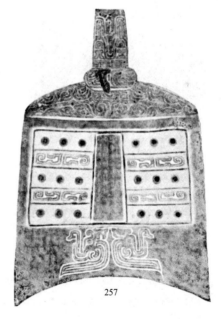

257

图256　小型青铜钟，椭圆形口，上方有一圆环，器身上小下大，表面有纹饰浮雕；济南府克努特伯爵藏品，周代风格（原作照片）

图257　青铜钟，直筒形铜套，下端呈弧形，根据中国文献的刻画，铜钟表面有早期纹饰浮雕和凸起，以便敲击发声；周代风格，有长篇铭文，根据铭文，此钟浇铸于公元前667年（来自：卜士礼《中国的艺术》第一卷）

1　钟形古币在日本也有使用。参见明斯特伯格《日本艺术史》第二卷，第134页。

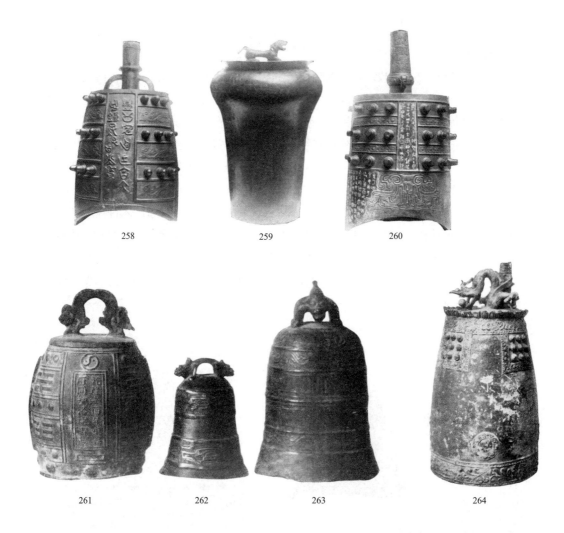

258　　　　　　　259　　　　　　　260

261　　　　262　　　　263　　　　264

图 258—260　早期风格的青铜钟，圆筒形铜套。图 258：铜套呈现向外的弧度，近代作品；图 259：形似瓮，上方有动物形钮；图 260：周代风格，与图 257 相似，有早期的纹饰浮雕及铭文形式，但是后期的作品，敲击凸起处发出声音。藏于巴黎赛努奇博物馆（原作照片）

图 261—263　青铜钟，圆筒形铜套，有轻微的弧度，早期浮雕纹饰，上方有龙形钮。济南府克努特伯爵藏品，公元 1000 年以后作品（原作照片）

图 264　青铜钟，龙形钮，植物纹饰浮雕组成饰带，另有凸起装饰，纹饰组成的圆盘为撞座，外部悬挂的钟锤敲击撞座发出声音。日本皇室收藏，中世纪作品（来自：《东京帝室博物馆鉴赏录》，1906 年）

有一种造型奇特的钟（见图259），看上去像是带盖的金属瓶。从伏兽造型的盖钮来看，它很像斯基泰人的装饰，但这种钮只出现在这种造型的上方，而其他铜钟的钮一般都为龙形（见图261—264）。

孔庙中还保存了一套编钟（见图265），它们个头不大且大小相同，钟架下伏卧的狮子很有西方雕塑的韵味。

编钟上的凸起部分有着十分特别的花纹装饰，这些凸起像长出的刺一般排列成矩形（见图257、258、260）。黑人有一种打击乐器，通过敲打粘上的蜡球发出声音。中国的编钟也遵循了同样的理念，有时需要通过挫去这些凸起部分以控制音高。《博古图》的编者王黼就曾对此发表看法。[1] 在早期这种调音方式是非常必要的，当时编钟之乐是人们主要的音乐艺术形式。到了后期，编钟渐渐失去了乐器的意义，青铜铸造的工艺同时也得到了很大的进步。曾经的凸起装饰得到了保留，但已经失去了实用意义，成了纯粹的装饰品（见图264）。这一造型在礼器和铜镜中都有体现。

周代直筒形的铜套（见图256、257、260）到后来顺应偏好曲线的时代风格，也出现了曲线（见图258、261—264）。近代研究表明，中国的古乐在某种程度上与希腊的音乐有许多相似之处，各种乐器的造型也似有相关。但无论如何，编钟的艺术风格还是纯粹中国式的。

寺庙与宫殿中的铜钟通常体型巨大。史书中曾记载，在贞定王姬介（？—前441年）治下的将军命人浇铸了一口巨大的铜钟，必须将它架在两辆车上才能运输。将军在敌人面前用这口铜钟演奏了乐曲，最后铜钟却落入了敌人手中。他们缴获了这个价值不菲的战利品，非常激动，立刻开始将它运往家乡，但糟糕的道路情况迫使他们不得不建造桥梁、占据墓地、打开边界。而这些正是老谋深算的将军早就预料到的，他的敌人为他铺平了道路，他就得以大举进攻并取得了胜利。

早期的铜钟在纹饰浮雕的线条上更加柔和流畅。端庄大气的外形散发出强大的气场，铜套上的花纹仅仅是不怎么引人注目的装饰。而近代仿制的古钟则尤其强调细节的描绘与处理，浮雕也十分张扬，侧面的呈现不甚和谐（见图258、260）。无论是数米高的大钟，还是手掌大小的小钟，它们顶部的钟帽边都有一个或数个圆形音孔。类似的开孔在中世纪欧洲所谓的西奥菲利乌斯钟

图265 编钟，共16个，排成两行，木钟架的横梁上雕刻着山形装饰，底座是两头卧狮。位于曲阜孔庙（菲舍尔摄，科隆）

1 夏德，《中国的铜镜》，博厄斯纪念刊，纽约，1906年，第208、256页。

图266 磬，金属乐器，不规则造型。a：藤蔓纹饰；b：菊花造型。据传为日本圣德太子宫殿中的用具，可能是唐代作品

（Theophilusglocke）上也有体现。

除了大大小小的圆形铜钟以外，还有一种平板造型的青铜乐器——磬（见图266）。最初的磬是由坚硬的石头做成平板发出声音，在《博古图》中已经收录了四块金属磬的样式。由于有些钱币的样式（见图358）参考了磬的造型，因此可以推测铜磬在很早就已经进入了人们的生活，可能比圆形的铜钟产生的年代还要早一些。但是至今中国还没有相关的出版物，因此我选择了一些日本自7世纪保存至今的样式，它们确实是中国的风格，虽然也许并不是在中国大陆上铸造出来的。如今不仅在中国，在日本和欧洲的博物馆也有一些晚期的铜磬展出，但它们无论在艺术上还是造型风格上都并无太大的价值。

铜钟与其他青铜礼器一样，在百姓心中有着不一样的尊荣地位。后来巨大的铜钟被挂在寺庙中，敲响铜钟即可召集信众前来。青铜器在战争和狩猎中的使用则会在后文介绍兵器时一并阐述。

同样拥有许多不同用途的还有小型的铃铛，其造型很像中间有一道开口的铜钟。但这种铃铛的造型并没有进行艺术化的加工，此外人们也无法知晓它到底是何时产生，又是以什么用途发明出来的。也许它只是铜钟发展过程中的一个变体，在欧洲和亚洲都形成了当地特色的造型。铃鼓应该就属于钟与铃铛结合在一起的产物，佛教仪式中也有将若干铃铛系在杆上的器物。

金属铃铛还会被装饰在手臂、胸口和领口处（见图395），或是系在帘幔[1]和旗帜上作为装饰。数千年前，人们还把铃铛镶嵌在木板上当作通关的文牒[2]，上面还刻着所属人的地位层级；它与上文提到的铜碗一样，都是如今证明文书的前身。

1 格伦威德尔的《1902—1903年冬高昌故城及周边考古工作报告》中彩页2、23、28都是壁画彩页，上面就有带铃铛的项链装饰，墙上的帘幔上也缀着铃铛。

2 参见明斯特伯格《日本艺术史》第一卷，第135页，图118；根据佛罗伦萨的《日本编年史》记载，日本孝德天皇于646年下令根据中国文牒的样式制作了刻有铭文的铃铛证件。

中国南部的风格——铜鼓

日本曾发掘出大量青铜钟造型的器物[1]，它们并不是乐器，而是铜钱的一种，它们大小各异，被带到这个岛国后埋藏到了地下。在7世纪人们第一次从地下挖出这些古币之时，人们对它们的用途和造型还一无所知。因此我们推断，这些铜制品应该来自日本文化大范围受到中国文化影响之前的时期。当时只有铜储备丰富的中国南部可能提供原材料，那么这种铜币产生的时间应该就在北方人还未征服南方之时，铜币的造型也受到中国南部的风格影响。

出土的铜币当然可能是根据更早制作的模具铸造出来的，但从造形来看，这些铜币的外部轮廓呈直筒形，表面装饰着线形纹饰，另有齿状装饰垂直而下排列；这些都与汉人所造的铜钟造型不符，应该是在北方人统治南方之前诞生的。因此我们可以判定，这类铜钟的造型是中国南部的原始风格，后来流传到了整个中原大地，并收录在古老的中国青铜器图录当中。

这个风格的铜鼓属于中国南方的彝族人和苗族人，有关他们纹饰的独特风格在《中西艺术交流3000年》中皆有所阐述[2]，这里我就仅做一点补充。

他们的纹饰（见图267—269；及《中西艺术交流3000年》，图76）十分独特，与古代汉人的装饰完全不同：南方鼓面上的花纹排成环状，中间常见星星纹饰，旁边是在北亚非常少见的蛙纹装饰（见图267；图269，a—c），鼓的表面遍布纹饰，人物形

图267　铜鼓，鼓面上有六只蹲坐的青蛙造型，侧面有四个环耳，传统的纹饰浮雕排列成同心圆，古代中国南部风格

图268　铜鼓，俯视图。中间为十二芒星，其余纹饰排成环状，另有线形纹饰与12个兽形纹饰浮雕，侧面有四个环耳，其中穿着丝绳用以提携。中国南部风格，1世纪作品（来自:《东京帝室博物馆鉴赏录》，1906年）

1　图见明斯特伯格《日本艺术史》第一卷，图119。铜币藏于大英博物馆及吉美博物馆。

2　其中特别有趣的内容见沙畹《华北考古记》。

图 269　早期铜鼓，圆形，高足，鼓面中央有星星纹饰，纹样组成环形饰带，来自华南。a、b：鼓面直径 0.728 米，表面有四个青蛙塑像（一个已经毁坏），另有两个残缺的骑士形象铜雕，铜雕塑像与铜鼓为一体浇铸而成；鼓面纹饰为凹刻；鼓身遍布几何纹样和凤鸟纹样，四面均有环耳。c：鼓面直径 0.877 米，四个青蛙塑像，遍布几何纹饰和抽象人物形象纹饰。d：小铜鼓，有耳，下方基座为木质，鼓面上有六个青蛙塑像。e、f：四耳扁铜鼓，鼓面上饰有几何纹样与汉字纹饰，浮雕印记很深。g：高铜鼓，侧面微微向内凹陷，下方为木基座，鼓面上有四个青蛙塑像，与铜鼓一体浇铸（来自：黑格尔《东南亚古代铜鼓》，1902 年，彩页 8）

象也出现在装饰纹样当中，还有在中国南部栖息的大象形象，都清晰地指向一种独特的艺术文化，它显然与当时地处北部的汉文化还没有发生交集。一些细节昭示这种文化来自西南部，比如星星图案可能与印度的天文学有关，在鼓面上放置小型塑像好似西方古希腊人的习俗，我们在公元前塞浦路斯的陶器上就可以看到类似的例子[1]。

此前我认为日本的美术形象中没有青蛙，在这里我必须对之前的观点进行纠偏，因为此间我看到了一张日本古墓中保存得并不完好的陶器的图片。它制作于1世纪，上面有神似青蛙造型的塑雕。骑士的形象无论是在日本的陶器还是在中国的铜鼓（见图269，a）上都有表现。由于缺乏铜矿，日本这个岛国对中国青铜器的模仿只能通过陶器来呈现，器型也须根据当地的需求进行制作。

此外还有一点可以证明这种中国南部的风格与北方无关：在当时的北方最常出现的动物，如龙、龟、凤凰和一些象征性的元素在铜鼓上都没有出现。

自1世纪以来，汉族的学者也不断地对南部民族的创作表达出尊敬与钦佩。直到今天，人们仍然根据古代风格浇铸铜鼓。自6世纪以来，人们就开始收集那些如今的作品再也无法企及的古代铜鼓，把它们当作古董收藏起来，并奉为珍宝。

铜镜

中国的铜镜直至今日仍以其特别的造型独步天下。它们源于公元前10世纪，当时只在中国与俄国南部及西伯利亚地区得到广泛的使用，传入欧洲则要到民族大迁徙的时期，也可以说，铜镜传入欧洲同样是受到亚洲人的影响。还要注意的是，圆形镜面背后中心有一个穿孔的钮，这种造型并不适合梳妆所用。世界上其他地区的梳妆镜都有一个手柄，这样在使用时是最方便的。

正如其他领域中国人对习俗与艺术造型的坚持，铜镜的造型在过去的两千年内也几乎没有发生大的变化。第一面铜镜是哪里来的呢？古籍[2]中记载，公元前7世纪（前673年）时，圆镜的作用根本不是如今的梳妆用具，而是腰带上的饰物。其他地区将圆形镜面作为装饰物的记载都指向远古时期。在公元前10世纪以后，铜镜的纹饰发展出各种不同的造型，但其基本的片状造型和背后的钮都保留了下来。

类似的造型在欧洲也有体现，实际上早在公元前10世纪之前，欧洲人就已广泛在腰带上系圆形片状饰物了。有关俄国、丹麦和北亚纹饰的一些相似之处我已在《中西

1 参见明斯特伯格《日本艺术史》第三卷，第13页，图6：陶器上的小型塑像。

2 夏德，《以巴黎吉美博物馆中藏品看中国铜镜》，博厄斯年会，纽约，1906年。

艺术交流 3000 年》中多次提到。在欧洲北部我们也能看到十分相似的圆形腰带片饰[1]，正面的中心有或高或低的尖形凸起，四周围绕着一圈涡纹装饰。中国的铜镜与其他古老的青铜器不同，在最早的铜镜上就已有环绕成圈状的纹饰了。至于这种圆形的设计是来源于古老的太阳崇拜[2]还是出于工艺的考量，目前还没有定论。但我们可以总结出四条这些器物的共同重要特征：用途是装饰腰带，呈圆形，中央有凸起或钮，四周围绕一圈纹饰。

因此，圆片状的腰饰是从外部的文化圈传入的样式，它们最初可能具有崇拜太阳的象征意义。无论如何，这种造型流传了下来，约在公元前 4 世纪中期，已经出现了打磨光滑的水银铜片，很可能是由中亚地区的人所发明，至此这种铜片终于可以作为镜子进入人们的生活。铜片正面的造型与纹饰得到了保留，系着细绳的圆环原本是装在铜镜背面方便固定在腰带上的，如今被放到了铜镜正面；而原来铜片中央的凸起则被改造成了穿孔的钮。

铜镜所使用的合金与其他所有青铜器都不相同。周代时，人们对铸造青铜器时所使用的铜与锡的比例已经有严格的规定：浇铸礼器与铜钟时混合五份铜、一份锡，铜镜当中每五份铜则要混合 2.5 份的锡，即铜与锡的比例为 2∶1。因此，铜镜的裂口处总是白色的。可惜《周礼》中有关具体铸造技术的文字目前还没有详细的德语翻译版本，也许因为对译者来说工艺的专业表达有诸多的困难。

铜镜根据其大小的不同可能呈现出凹形或凸形的外观，这样人们的脸才能完整地映照在铜镜中。根据 11 世纪的一条记载，这一技术"后来被忽略了，人们只会浇铸和打磨"。[3]铜镜作为梳妆用具出现在人们日常的生活中，这一点我们可以从 4 世纪的名家顾恺之的画中（见《中西艺术交流 3000 年》，图 81）清楚地看到。

此外，铜镜还总是被人赋予迷信的象征意义，比如悬挂在床的上方来抵御鬼怪和疾病，如果打碎铜镜则意味着不祥。

国家要进行祭祀的典礼时，会用铜镜聚集阳光点燃圣火。在艺术作品中，电母与雷神的侍女都会在手中拿着一面或两面镜子，有些画作中她们会把镜子高高举过头顶。在公元前的古墓中，人们发现墓室顶部也会固定铜镜，用以聚光照亮昏暗拱顶上的某

1　史前丹麦文物展，哥本哈根国家博物馆，图 112：女子佩戴的腰带有圆形片状装饰，中间有凸起；图 131：圆形腰带装饰，中间有凸起，四周围绕一圈涡卷纹；图 134：镶金铜片，上面有太阳纹饰，下方有太阳车造型。索福斯·穆勒，《丹麦青铜文明的缘起与初期发展的最新发现》，哥本哈根，1910 年，图 28：中央凸起的巨型圆盘装饰。在克里特文明、迈锡尼文明等许多文明中，人们都会在衣物上缝上金盘作为装饰。

2　参见前注中的丹麦文物展。日本的圆形铜镜象征着太阳女神，也来源于古老的习俗。但现藏于伊势寺庙中象征皇权的日本第一面神圣的铜镜最早应该是随神武天皇出现的，那就是在公元后数百年的时间内才诞生。然而这种信仰很可能在中国大陆早就出现了，而日本则保留了这种古老的观念。

3　夏德，《中国的铜镜》，纽约，1906 年。

个特殊位置。后来铜镜变成了建筑装饰而非照明的工具，被安放在寺庙和墓室的顶部。

直到汉代，圆形铜镜上才出现极富艺术美感的纹饰，当时可能借鉴了中亚的艺术风格（见《中西艺术交流3000年》，图37—39），引入了繁复的卷草纹和动物纹。可证实出处的周代铜镜原件已经全部失传。按照夏德的说法，文献中都没有描述铜镜上的纹饰，因此铜镜上可能只有一些环形线条和略微高出表面的宽线条浮雕纹饰。秦代关于铜镜的记载特意强调了铜镜的表面经过打磨后十分光滑，呈现亮黑色，且没有纹饰。中国的历史学家考虑到这些光滑铜镜的年代，对它们推崇备至。

《博古图》中收录了超过100幅铜镜的插图，其中一小半来源于汉代，其他的均来源于唐代。这是12世纪中国皇帝对铜镜的全部收藏，而如今我们在欧洲的一些展览中能看到的铜镜种类甚至更为丰富！此处必须再次提起我在前文中有关图录与真实器物之间差异的话题，如今我们还没有看到任何从古墓中挖掘出来的铜镜可以被确切断代，现今为大家熟知的精美汉代铜镜都没有断代，这些铜镜本身也无法告知我们它们的制作年代。

《博古图》与《西京杂记》是目前仅存的对古代铜镜有所记录的文献。它们收录的插图中，汉代风格的铜镜上就有卷草纹和动物纹，这点很可能呈现得非常准确。但这些铜镜的工艺如何呢？宋代画家将一切细节都刻画得如此清晰优雅，而实际的器物上线条是否也如此呢？当然，汉代的铸铜匠必定也将动物与植物刻画得十分生动，但他们的技艺应该与同时期的陶匠与石匠相当而已。

如果要比较铜镜的原作，那么铜锈、氧化的程度、重量等方面就非常重要，但目前这些材料都很缺乏。那么就只有一种方法来尝试对铜镜进行断代，那就是比较铜镜上的纹饰与造型。也许我对风格的推断会随着文物的出土被推翻，但既然文物发掘还没有进行，我们起码不能再盲目赞同前人毫无批评视角的观点，应该尝试用自己的角度去思考问题。

汉代其他工艺制作的艺术品中有许多已经进行了确切的断代。我们看到石雕中生动的人物及动物形象（见《中西艺术交流3000年》，图25—32）、狮子造型的雕塑作品（见图89），还看到瓦当上丰富的动物和山形浮雕纹饰（见图375、377）。这些饰物形象都遵循着相同的艺术风格。此时人们已经开始观察自然，但塑造自然形象的技艺仍处于笨拙且习惯性模仿前人的阶段。难道汉代的铜镜上的饰物会呈现出完全不同的造型吗？通过比较新刊印的铜镜图录与皇帝收藏的手绘版《西京杂记》，我们发现了造成如今难以对铜镜断代的原因。这两个版本之间可谓天差地别！兽形雕塑被画成了平面纹饰，藤蔓花纹被画成了动物纹饰，两个版本中的同一器物几乎无法辨别出来。另外，我们在画中看到的器物表面浮雕大多浅平细弱，但在欧洲展出的铜镜却大多线条清晰，轮廓分明。

人们认为最有价值的铜镜上面会有绿色的铜锈，边缘较宽，略微高于镜面本身，

a b

图 270　圆形铜镜，表面有浅浮雕纹饰，中央有钮。a：边缘有古希腊造型的卷草纹及齿状纹饰，镜钮四周有四瓣叶饰，框于四方格内，周围环绕八个凸起，中间布满线形纹饰；b：边缘有齿状纹饰，镜钮外部有圆环纹饰，中间有四个凸起，其间布置着兽形纹饰；汉代风格，济南府克努特伯爵藏品（原作照片）

中央有钮，但钮的表面没有任何纹饰。大多铜镜上会有文字、几何图形、古希腊风格的卷草纹（见图 270）或简单排成一圈的圆球形装饰，此外也会有动物纹饰和少数人物纹饰。所有铜镜都有一个共同特点——整个镜面上会布满纹饰。这些纹饰排成环状，还有一些印记并不很深的浮雕。从镜面中央开始，通常会有多层环状纹饰向外排布，到最外圈形成多芒星的造型（见图 271）。

铜镜的外表呈现铜锈的绿色或亮银色。最珍贵的铜镜表面和线条当中有大面积镶银的装饰。动物纹饰非常少见，即使出现也总是通过夸张的抽象化处理，被安排在环形纹饰当中。在一面铜镜上有四个抽象的老虎形象，这令人想起汉代的陶器，但其刻画却要清晰简洁得多，比起中国的纹样更像是西亚的风格。我们从图中（见图 270）可以看到铜镜表面丰富的纹饰，它们遵循古老的样式风格，但浇铸的时间要稍晚一些。

直到后汉时期才出现了新的铜镜纹饰组合，动物纹饰被包围在流畅的卷草纹当中，人们把雕刻如此纹饰的铜镜称为葡萄镜（见《中西艺术交流 3000 年》，图 36、37）。葡萄镜上的纹饰以高浮雕的形式出现，此外在边缘靠里的位置有一圈细细的凹槽，里面还有两圈同心圆环纹饰，这些在汉代初期的铜镜上都是没有出现过的。到了唐代，铜镜的造型则达到了优雅的巅峰极致（见图 272、273）。

而博物馆中展出的大量所谓汉代铜镜实际上几乎全部是后汉以后制作的。细节纹饰的浮雕越突出，铜镜就越可能出自唐代及以后的时期。通常晚期的铜镜作品在仿制时会在蜡模中加上刻有铭文的薄片，这样浇铸出来的铜镜上就会有一部分纹样被这些铭文薄片遮住，非常容易辨认。

日本皇家藏宝馆正仓院中收藏了大量珍贵的唐代葡萄镜原件，它们来自 8 世纪中

<div style="text-align:center">271 272 273</div>

图 271　圆形铜镜，表面有传统纹饰浮雕，藏于日本奈良正仓院中，8 世纪作品（来自：《东瀛珠光》第五卷）

图 272　圆形铜镜，中心镜钮中穿着丝绳，表面为藤蔓及葡萄造型的高浮雕；藏于日本奈良正仓院中，8 世纪作品（来自：《东瀛珠光》第五卷）

图 273　圆形铜镜，中心镜钮中穿着白色丝绳，表面有凤鸟、奔马、狮子、神兽以及藤蔓和葡萄造型的高浮雕；藏于日本奈良正仓院中，8 世纪作品（来自：《东瀛珠光》第五卷）

期，来历确实，价值连城。这些铜镜在各个方面都与《博古图》中收录的器物图展现出相似的特点，像画一样优雅生动。自从汉代以来，即使我们从汉末开始计算，到制作这些流传下来的葡萄镜，期间也已经过了五百年的时间。到了宋代，收藏古董铜镜之风开始盛行，人们又仿制了一大批古风铜镜。

面对这样混乱的情况，我们在面对这些做工精湛的华丽铜镜时必须要格外谨慎小心，应该只取信最确实的证据，摒弃似是而非的说法。因此我们只能说，这些铜镜最早产生于唐代或宋代。它们当然也可能是在更晚的时期由机械的方法按照古风仿制出来的，但从风格传承的角度来说，它们与唐宋的铜镜具有相同的艺术价值。此外还有许多质量低劣的仿制铜镜，这里就不再展开了。

6 世纪的石刻作品中已经出现了精美的镶边，这是在古希腊文化及佛教艺术的共同影响下产生的新风格。同一时间，绘画和其他艺术形式都得到了长足的发展，一时间艺术的殿堂百花齐放，熠熠生辉。因此我认为，也许葡萄镜这种新的艺术风格是在汉代产生的，但真正的艺术制作和优雅的造型却是到唐代才普及开来。我们不妨先做如此推断，此后如果在研究中发现更多已知年份的材料，也许会对这些葡萄镜的准确断代有更大的帮助。

日本皇家的灿烂藏品给我们展现了唐代绘画艺术风格的巅峰状态。有关纹饰、花饰和"飞奔"的造型我已在《中西艺术交流 3000 年》中做过阐释，因此这里我们仅探讨唐代特有的铜镜风格（见图 272、273）。圆形的轮廓、中央的镜钮、环形排布、毫无留白的布局、卷须造型的纹饰、葡萄形象的纹饰以及点缀其间造型生动的动物纹饰，在汉代的铜镜中都已有呈现；但绘画般的布局设计、高浮雕柔和的轮廓、优雅流畅的

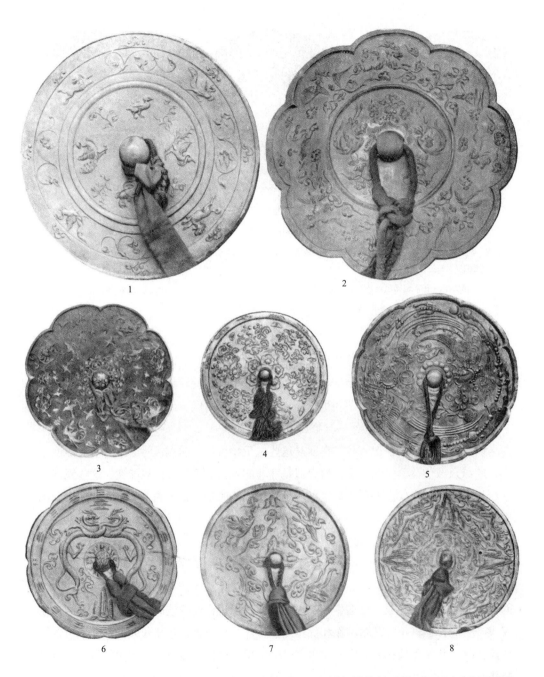

图 274 圆形铜镜，中心镜钮中穿着丝绳，表面遍布各种纹饰浮雕，3 号铜镜还有镶金银纹饰；藏于日本圣武天皇的藏宝阁 —— 奈良正仓院中。1.正面是凤、鸭和植物纹样，背面是狮、凤、藤蔓纹样，系红色丝绳；2.瓣状边缘，正面是凤和植物纹样，背面是麒麟、鹅、鹦鹉纹样，其间布满植物纹与云纹，系红色丝绳；3.瓣状边缘，波斯风格花饰、凤、白鹭、鹅、鸟及植物纹饰，表面上漆，并镶金银装饰；4.灌木、花、鸟、蝴蝶纹饰；5.鹦鹉及环链吊具，植物及葡萄纹饰；6.正面是蟠龙、山及云纹，背面是山形纹饰，白铜龟钮；7.仙人乘凤，白鹭伴飞，云纹及山形纹饰；8.山景中有虎、鹿、兔、麒麟及山羊造型纹饰，中央为鸭子戏水纹样（来自：《东瀛珠光》，1908 年，彩页 31、32、37、39、40、41）

线条和精湛的铸造工艺无不体现出盛唐青铜器铸造的艺术巅峰。另一方面，我们不应忽视的是，在波斯萨珊王朝艺术的影响下，中国人在7世纪也开始在卷草纹间点缀动物纹饰，但《博古图》中的铜镜绘图却没有正确地反映出这一点。

图275 铜镜背面，山川之中有一人一舟、虎、鸟及其他人物形象的浮雕，据传为日本圣德太子之母间人皇女的用具（日本插图）

被记载为7世纪作品的一面铜镜（见图275）的纹样就显得非常生硬。镜面的纹饰并没有借鉴成熟的西方艺术纹样——葡萄纹，而是使用了中国传统的山水画造型。山峦与河流，中间还有一些人物，虽然排布颇具匠心，但造型都采取了惯用的装饰风格，毫不生动。与之十分相似的还有另一面铜镜[1]（见图274，8）。

插图比语言更能让人了解铜镜上的不同纹饰（见图274）。我们又一次看到了唐代特有的风格，比如在青铜器上镶嵌宝石和金银，在木头和布艺上作漆画等工艺，在铜镜中都有体现。玫瑰花饰（见图274，4）来源于波斯艺术的影响，在同时期的布艺纹饰和漆器中都很常见。

有一面镶银铜镜的表面甚至还有镀金装饰（见图276），最外圈是汉字，中间一圈是精美至极的卷草纹，里圈则由一幅山水画改成，画中除山水景色以外，人物动物俱全，中央的水波围绕在镜钮四周，如画一般。空中的留白处添上了几只飞鸟和云纹，还保有早期铜镜纹饰的些许味道。传统纹饰浮雕中的"真空恐惧"状态在这里仍然有所体现。

日本收藏的铜镜都有优雅丰富的装饰，纹饰的题材也十分多样，但其中缺少单个的人物形象。同样符合这种风格的铜镜在西伯利亚也曾出土过，但它已经损坏了（见图277）。铜镜上的装饰排布颇具品位，还能看到孔子的形象。

如果不是这面铜镜被偶然发现，我们根本不会相信在如此早期的铜镜上已经有这样的纹饰了。我们从日本的皇家收藏中看到的铜镜只是符合日本皇室奢华品位选择出来的作品，十分片面。铜镜表面的纹饰确实华丽夺目，光彩无比，可以看出铸造工艺的精巧绝伦，但纹饰的题材都是千篇一律，各种元素堆叠在一起。与之相比，西伯利

1　皇家收藏的一面中国铜镜，《国华》第250册插图。

图276 八角铜镜局部，瓣状边缘，中心有钮，系丝绳，表面薄镀银，鱼籽纹为基底，上方遍布浮雕，部分镀金；浮雕呈现河流、岩石、龙、兽、鸟、演奏着曼陀林的女子和吹笛的男子形象；背面：花藤与汉字；日本皇家收藏，位于日本奈良正仓院，8世纪（来自《国华余芳》）

亚出土的铜镜造型简约，却显得更个性化。可以肯定的是，带有汉字、人物与本土历史故事题材纹饰的铜镜在中国要比那些炫耀技巧的专为出口日本而制作的铜镜得到了更高的评价。汉代的铜镜布局较满，但这是时代风格所决定的。后来，人们开始收藏这些汉代铜镜并进行了仿制（见图271），但到了唐代，铜镜的设计就更加符合绘画的审美和风格了。

到了中世纪，人们开始将整幅绘画移植到铜镜的装饰当中，以平雕的形式展现（见图278）。同样是在唐代，人们或许是受到西方的影响，在铸造铜镜时开始出现手柄的设计。在宋代，这种造型更加流行，但在明代又完全消失了。在我看来，从手柄这个细节部分的设计可以看出，中国的铜镜，比起作为家用的器具，更多的是作为装饰或随身携带的物品。

其中广受喜爱的一件铜镜是以一只侧卧的独角麒麟雕像作为基座，用类似马鞍的结构将一面小巧的铜镜承托在麒麟的背上（见图280）。

凭借丰富的浮雕装饰、优雅的线条和一体铸就的工艺，唐代的铜镜可谓代表了青铜器工艺在铜镜分支上的巅峰。铜镜虽然没有传统礼器那样庄严高贵的气质，但它独特的魅力依然值得人们赞赏。唐代以后的数百年间，虽然在工艺的精巧方面人们不断获得进步与突破，但在艺术风格上只是不断模仿前作，制作出的铜镜也无一能与唐代铜镜媲美。

年代久远的铜镜大多损坏或锈蚀了，只有少数完整留存下来的铜镜上能看到漂亮的铜锈。保存状况较好的铜镜表面都有一层镀银，中国人最为珍视带有黑色光芒铜锈的铜镜，因为这是银氧化后附着在铜锈之上形成的。[1]

在铜镜的装饰上还有一些其他的工艺，比如漆和镶嵌[2]。铜镜的背面经过捶打和平

1 济南府的克努特藏品中有一件格外出色的作品，于1911年在莱比锡手工艺博物馆中展出过。这些在欧洲还不为人所熟知的黑色青铜器应该就是日本的"黑金"（shakudo）工艺模仿的原型。

2 参见《东瀛珠光》第一卷到第六卷中的多幅插图。

<center>277</center>

<center>278</center>

图 277　中国铜镜残片（直径 13 厘米），瓣状轮廓，中央有镜钮；铭文显示铜镜描绘了与孔夫子的对谈，残片中能看到孔子的人物形象，而对谈的另一人是孔子最爱的弟子颜回，大概在残破缺失的部分中，孔子像左边有补刻的古突厥文字。出土于西伯利亚帕提奇纳村；《金石索》的《金索》第六卷中收录了同一面铜镜，并将它录为唐代作品（来自：马丁《西伯利亚》，1897 年）

图 278　圆形铜镜，中央有镜钮，扁平边缘，山水画纹饰，另有人物形象浮雕。阿姆斯特丹科姆特藏品，中世纪作品（原作照片）

<center>279</center>

<center>280</center>

图 279　圆形铜镜，边缘较镜面高，中央有镜钮，穿丝绳，镜面上漆，装饰着贝母与琥珀，纹饰有对鸟、花饰，下方有两个犀牛纹饰，上方则是卧狮纹饰。日本奈良正仓院皇家收藏，8 世纪作品（来自：《东瀛珠光》第五卷）

图 280　圆形卷草纹铜镜，放置在侧卧的独角麒麟镜架上，镜身与镜架为一体浇铸而成；巴伐利亚王储鲁普雷希特殿下藏品（原作照片）

整略向下凹陷，边缘则保持齐平（见图279），表面上有一层黑漆。接着在仍然柔软的镜面上镶嵌贝母和有色琥珀用以装饰。[1]

自汉代吸收了中亚混合风格的元素诞生了第一块铜镜之后，铜镜的艺术风格就一直没有改变。在起初的几个世纪中，外来的艺术表达慢慢转化为了民族的艺术品，到唐代发展到工艺的巅峰。后来的朝代只是固守着前人留下的传统范式，虽然将绘画形式引入浮雕的造型，但已无力产生新的造型或在艺术造型上得到提升。铜镜如今的造型仍然与起初的样子无甚差别，只是在失去象征价值的同时也抛弃了制造过程中的精细工艺。在过去的几百年内制作出来的铜镜只是批量生产的商品，艺术价值很低。

佛教风格

至今我们看到的所有铜镜风格都有一个特点：无论是纹饰还是人物造型，基本都是平面上的浮雕。随着印度宗教法器的传入，才出现了独立的人物雕像。同时人物的个性也开始得到展现，而此前的人物只有不同人群的差别，不注重个体的区分。

近代一次意义重大的发掘工作又向我们展现了犍陀罗艺术的古希腊–印度风格下小型雕塑的魅力。佛陀的肉身在火化后留下的遗骨被视作珍贵的舍利，分散在几个不同的国家。为了收藏这些神圣的珍宝，人们修建了高大的宝塔，世界各地的信徒都慕名前来朝拜。虔诚的朝圣者中也包括一些中国人，他们蜂拥而至，而后又留下了记述朝圣之旅的文字。雄伟的宝塔早已被毁，但游记仍然留存于世，我们因而能够依据这些游记找到这些古老的神圣之地。近代的研究者[2]就曾按图索骥，重新到当地挖掘，也真的发现了史前的舍利。出土的是一个带盖的圆形铜罐，当中装着迦腻色伽皇帝的肖像。这一珍贵的铜制品清楚地呈现了古希腊–印度风格的特色，上面不仅有佛教圣人的塑像，也有历史人物的浮雕。

圆形铜罐的（见图281）造型具有古希腊罗马风格，很像人们在罗马街道上举行大型祭典纪念农业女神赛尔斯和酒神巴克斯时所用的圣器。之前我们已经看到一个中亚混合风格的类似圆形器具，它的历史很可能要追溯到印度佛教浮雕传入之前，是完全东方的造型形象，可能与佛教器物来源于同一个西方源头，但在风格的细节上发展出了两条不同的方向。

与之相比，出土于佛塔之下的铜罐中保留的古希腊风格就要更加纯净一些。圈足、

1 彩图见明斯特伯格《日本艺术史》第二卷，彩页四，来自《国华余芳》。

2 皇家科学协会，1909年10月。马歇尔和史普纳在如今巴基斯坦的白沙瓦地区（古称Purushapura，今称Peshawar）的迦腻色伽塔下挖出了舍利，而这里正是中国和尚玄奘在6世纪时写下的游记中记载的地方。

图281　圆形带盖铜罐，高18厘米，直径约13厘米，1908年出土于中国和尚玄奘在6世纪有关迦腻色伽（约150年）时期佛陀遗骨的记载中提到的宝塔之下；饰带风格为古希腊－印度风格，中间是迦腻色伽本人（b，中）与其他人物形象的浮雕，上方饰带由鹅的形象构成，盖子上是佛陀与两位菩萨的塑像，另有迦腻色伽名字的铭文，2世纪作品（来自：《伦敦新闻画报》（a）；《佛教评论》（b））

结构、两段式的横饰带、高浮雕以及上方的人物立像都透露出古希腊艺术的气息，但这个铜罐的制作者采用了老旧的工艺，人物立像的形象也因循守旧的传统风格。表面上看这个铜罐的铸造工艺是从古希腊人那里借鉴而来，但古典主义的高贵气息却不易模仿，况且此时佛教艺术的崭新灵魂还未注入其中。直到后来，印度、中亚与中国的智慧与教义才赋予这种手工艺品以灵魂，从而发展出新的艺术形式。

　　因此，这件铜罐在艺术造诣上确实没有给人惊喜，但在风格上却给了我们很大启发。克什米尔国王迦腻色伽[1]笃信佛教，命人锻铸金币，一面是国王本人的立像，另一面就是佛陀的形象。众所周知，印度最早的雕刻作品中出现的只有佛经故事中描绘的景象，但从未出现佛陀本尊的形象。因此在他去世后的数百年间都没有流出任何佛陀

1　迦腻色伽是贵霜帝国的国王，而贵霜帝国（55—425年）在当时包含了克什米尔地区。——译者注

图282 三层宝塔，入口处有一对狮子，檐角悬挂着风铃，塔顶共有三组冠饰（根据日本记载）。宝塔第一层：宝塔的主人，旁边坐着释迦牟尼；第二层：阿弥陀佛；第三层：法器以及佛陀的各种不同化身，左右皆为释迦牟尼传教士，上方为端坐的佛陀，下方为侍卫那罗延天与金刚手菩萨。铜版高85厘米，宽81厘米。藏于日本大和长谷寺中，铭文由孔庙僧人于674年所刻（来自：田岛志一《真美大观》第七卷）

的肖像，在钱币上也没有这位思想导师的形象；这枚由于迦腻色伽而有了确切断代的金币就成了佛陀存世最古老的肖像。[1] 它是由古希腊的工匠用塑造神像的古老传统制作而成的，在外形上还十分原始。而由这位不知名的希腊工匠首次根据阿波罗形象塑造出的佛陀形象就一直流传了下来，后来的所有佛陀造型都是基于此发展变化而来的。

我们的铜罐与这枚金币大概是同时期的作品，也可能稍稍晚一些，在罐身上（见图281，b）我们看到人群中一位地位尊崇的王侯形象，旁边的铭文显示他就是迦腻色伽。这位国王神情呆滞，整体造型相当做作。这个作品并不意味着开启了一个新的艺术纪元，而是象征着一种当地艺术文化在手工艺人的手里终结。

在铜罐的盖子上我们看到的佛陀形象已经是经典的传教姿势，身旁还有两位菩萨

1 萨雷（Sallet），《亚历山大大帝在巴克特里亚和印度的后人》，柏林，1879年，第58页，彩图六，1。金币由坎宁汉发现，发表于1845年的《亚洲协会年刊》，孟加拉，第430页，彩图二。

立像，但佛陀的宝座尚未被刻画成莲花的形象。这里的处理也稍显生硬和流俗。佛陀的衣裳和姿势令人想起古希腊的雕塑，但任何希腊人都不会欣赏这样的工艺，甚至并不会把它当作具有丁点儿艺术价值的作品来欣赏。我曾用"笨拙而又生硬"来形容日本收藏的至今发现的亚洲最古老的青铜器（见《中西艺术交流3000年》，图94、95、104）。但如果将这些作品与比它们早约300年制作的迦腻色伽铜罐对比，就会发现日本的这些青铜器已经明显具有佛教－亚洲的风格。这件偶然间发掘的铜罐在工艺上实在有所欠缺，此时的中亚和北印度地区还正处于发展这一崭新宗教风格的萌芽时期。阴差阳错之间，佛陀的面貌却是通过古希腊艺术流传下来的传统方式在这样一件手工艺品上表现出来。[1]

成熟的犍陀罗希腊－印度艺术传入中国，从4世纪开始就为打造佛教风格的青铜雕塑与礼器铺就了道路。在中国本土的文化影响下，器物的表现形式也随之发生了改变。早期的作品如今留存的很少，但典籍却记载了巨大铜人、保存完好的摩崖石刻（见《中西艺术交流3000年》，图85—89）以及小型雕塑（同前，图94、95）。

在一块日本浇铸但展现出中国风格的铜版（见图282）上，我们看到了许多神的形象。整块铜版上的神摩肩接踵，从工艺来看模仿了陶器中压制模版的方法（见《中西艺术交流3000年》，图96）。画面正中是一座宝塔，塔身的檐角悬挂着铜铃，这些铜铃不再是由人们从外部敲击发声，而是在内部装上了一根长长的钟舌[2]，上面还装饰着许多纹样，有风吹过，钟舌摆动起来，撞击在铜铃上就发出了声响。宝塔下方左右各立着一个力士，他们都光着身子，脸部肌肉虬结（同前，图124—126），令人想起佛教出现以前印度建筑上的雕塑。

这两种形象——专心沉思、留下安宁剪影的佛陀和有力张扬、线条富有律动感的力士，都在数千年的岁月中不断出现在各种艺术品上。

最初典型的佛陀造型在中国的思想文化中越来越个性化，通过法器、姿势与脸部表情的不同塑造出各种不同的佛像（见图283、284）。佛像保留了独立铜像的表现形式，但加入了中国特有的叶形光轮（见图285），这也成为中国佛教造像的区域性特色，而这尊6世纪铸造的铜像在人物动作和面部表情的呈现中还展现出一丝自然主义的追求。

另有四尊巨大的力士雕像（见图286），虽然只是以价值不高的铁铸成，且焊接的缝隙十分明显，但力士的姿态生动，实属杰作。人们甚至推测，原来立在这里的应该是青铜雕像，在饥荒年代不得不熔铸铜像，再用铁照样重铸了如今的巨像。这些雕塑的艺术风格与所选的工艺和材料都有相当大的矛盾，上述有关材料替换的猜测还是很

1 福舍，《佛教艺术》，《亚洲学报》，1911年1、2月刊，第55—79页。

2 类似铜铃的图片参见明斯特伯格《日本艺术史》第二卷，图119b；《东瀛珠光》，日本奈良皇家藏宝阁正仓院中铜铃的图片。

有些道理的。

在另一座雕像中，佛陀被塑造成孩子的形象（见图287）。古籍中说，当佛陀从他母亲摩耶夫人的右侧出生之时，立刻升起了一朵直径七步的莲花。佛陀举起右手指天，左手指地，朗声道："天上天下，唯我独尊。"这天是四月初八，因佛陀在这日用温水沐浴，因此人们就将这一天定为浴佛节，将水浇在佛像身上为之洗浴。

随着佛教传入中国的还有一个习俗：用香炉代替肉牲和谷物的祭品。在宽大的桌案上，人们放上盛着沙土的香炉，当中插着点燃的清香。这些香炉的造型并非佛教独创，而是将古代风格的青铜鼎根据实用的需求改造而来。与此相对的，佛教也孕育了一些新的法器，比如法杖、小手铃（见图288）、小型宝塔等，而这些新的法器遵循的都是印度的风格。

这里还要提到一种小型的香炉，它一般连着一个长直的手柄，以便移动。图中（见图289、彩页二十三）可见其工艺极其精巧，浑身镶嵌金银宝石，另有狮子与植物造型的小巧装饰，属于8世纪左右唐代的作品。但它们的基本造型却很简单，这一点在华贵的装饰之下仍有体现，其余作品也大多保留了这一形式。造型的灵感应该来源于有着长长茎秆的荷花，只是出于材质和实际用途（防止火险）的考虑进行了抽象化的处理——祭台前方会放上烛台。除了人物形象（见图290）以外，还会有瑞兽等形象，比如龟背驮着仙鹤就象征吉祥。

日本收藏的一只火炉（见图291）下方的三足塑造成狮子造型，炉身遍布线形纹饰，其间点缀着一些印度风格的人像。只有虎口衔环的造型还能让人想起中国古代的青铜器风格，但这些细节很容易被工匠模仿，因此也不能将它看成区分两种风格的显著特征。

12世纪开始，青铜器上也出现了世俗人物的造型。可以肯定的是，这些形象应该在更早的时候就出现在青铜器上了，只是没有相关的记载留存下来。日本保存了一只香炉，形象是一个马上的骑士，手中持着一柄如意（见图292）。最为常见的形象有骑士、学者、牛背上的圣人形象、罗汉及其他人物，它们不断出现在青铜器中，各有大量的实物例证。神的形象变得更加现代，通常神态活泼，动作夸张（见图294）。比如图中的魁星右手高高举起毛笔，单腿立于一条神情生动的鲤鱼背上。鱼的抽象形象在世界范围内都是古老的象征符号，在汉代的铜碗、炉灶造型的明器上都有呈现，后文中我们还会看到它被当作王公和官员腰间的挂饰（见图507，b）。腾跃的鲤鱼又代表了另一种象征意义，它们在更早的时期常常是成对出现的。魁星的坐骑并非是任意种类的鱼，必须是鲤鱼。这种河鱼有一个特点，在湍急的山泉中会逆流向上，甚至勇敢地从水面腾跃而起。人们希望学子们像鲤鱼一样，能够在考试中一跃而起，登榜高中。因此鲤鱼腾跃的形象就转而成为考试得中的象征。这件铜器中鲤鱼的生动姿态显然预

图283、284 青铜戴冕观音像，身缠绸带，下方为圆形基座，7世纪风格的小型雕塑；巴黎鲁阿尔藏品（原作照片）

图285 青铜佛像，背面的叶形光轮上遍布火焰纹饰，背面还有铭文；藏于莱比锡民俗博物馆，526年作品（原作照片）

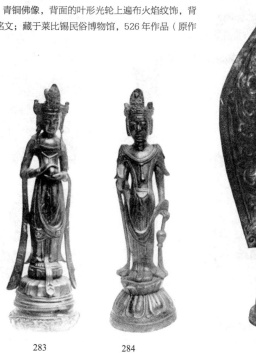

283 284 285

286

图286 四尊铸铁巨像，高2.6米，标注的浇铸日期为1213年（来自：沙畹《华北考古记》）

图287 孩童模样的佛陀铜像，右手指天，左手指地，置于碗中，四月初八浴佛节时在佛像身上淋水，高47厘米。藏于奈良东大寺中，7世纪末风格（来自：田岛志一《真美大观》第十三卷）

图288 铜铃，上面有佛陀形象，据传圣德太子出生时这个铜铃从天而降。印度风格

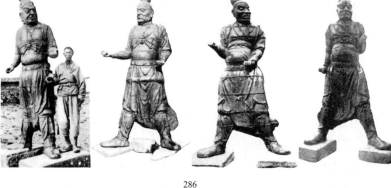

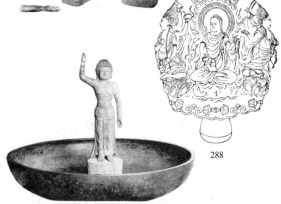

288

287

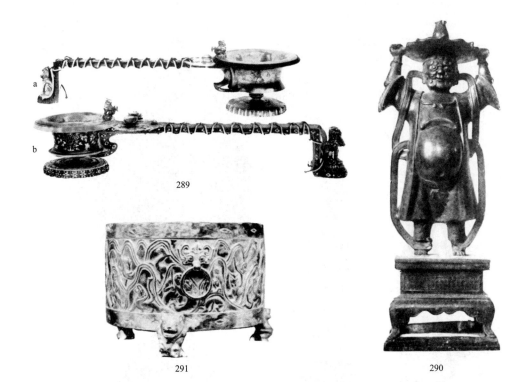

289

291 290

图289　圆形铜香炉，分别有足和底座，长直手柄末端也有基座，上面装饰着狮子形象，表面有镶金。a：手柄表面缠着丝绳；b：檀木手柄，上面裹着锦缎，再在外面缠上黄色和黑色的丝绳，香炉外壁饰有花形纹饰，口沿处有一只狮子，两朵花的装饰，镶金银和宝石。日本奈良正仓院皇室藏品，8世纪作品（来自：《东瀛珠光》第五卷）

图290　铜烛台，抽象人物造型，头顶举着托盘，上面可以插蜡烛。济南府克努特伯爵藏品，明代风格（原作照片）

图291　铜火盆，三足为狮子造型，侧壁有兽首衔环和纹饰浮雕，其中包含人物、抽象动物、山水纹饰。印度风格，藏于日本，6世纪作品（来自：《国华》第114册）

示着考试的成功。[1]

　　下面插图中的雕塑造型奇特，十分少见，描绘的是一个倒立用手撑地的小偷之神（见图293）。可以看到神的形象也可被用在这样实用的器具上。

　　另一尊文殊菩萨镀金铜像（见图295），工艺则更加精湛。无论是坐姿，还是手和头部的姿态，都刻画得栩栩如生，同时兼顾了高贵的气质，但在形象的刻画上还是少了一些深刻的思考。这是一尊精美绝伦的雕像，但在艺术上稍显浅薄。雕像的各处细节都经过精细的镂刻，比如狮子的尾巴与鬃毛，此外人物的面部细节也显得过于娇媚，符合明代的雕塑特征。西藏无数寺庙中建造了大量类似风格的青铜法器与器具，其中不少辗转来到欧洲；从数米高的镀金铜像到极为小巧的雕像，在欧洲各地的展览上我

1　除了鱼的象征形象是中日两个不同文化圈共有的，还有一些传说中的形象也有不谋而合的情况，参见卡鲁斯（Paul Carus，法国宗教学者）《鱼——神秘象征在中国和日本》，1911年6月刊，第343页：根据波士顿韦德收藏的一座木雕绘制的插画中，佛像旁边还有一条弓起身子的鱼。

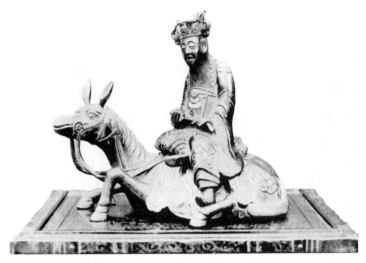

292

293

294

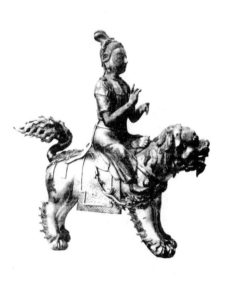

295

图 292　青铜香炉，一人骑于马上，头戴官帽，双手持如意。日本私人藏品，12 世纪作品（来自：《国华》第 103 册）

图 293　小偷之神，木雕（原作照片，巴伐利亚王储鲁普雷希特殿下摄）

图 294　魁星，单腿立于鱼背上，右手高举一支毛笔，青铜器。藏于巴黎赛努奇博物馆（原作照片）

图 295　狮子背上的文殊菩萨，黄铜镀金，可能是顺治皇帝命人建立的喇嘛庙黄寺中器具。藏式风格，巴伐利亚王储鲁普雷希特殿下藏品，慕尼黑，17 世纪作品（原作照片）

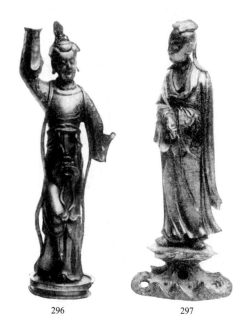

296　　　　　　　　297

图296　女子铜像，袖子形成投壶用的壶口，第三个壶口在女子背部；鲁阿尔藏品，巴黎，19世纪作品（原作照片）

图297　女子铜像，鲁阿尔藏品，巴黎，18世纪或19世纪作品（原作照片）

们可以看到各种藏品。

其中造型相当独特的是一尊仕女像（见图296），它实际上是一个投壶；仕女的两个袖子和背部真正的壶口的高度依次向上升，形成三个阶梯。[1]

还有一座小巧的女性的雕塑也拥有独特的魅力，它的下方还有一块岩石造型的基座（见图297）。女子姿态娴静优雅，但这尊雕塑的重心不在表达人物的内心灵魂，而是注重线条的优雅，特别在服饰方面表现得尤为精细。女子臻首微颔，双手拢起，生动无比。

这类世俗题材的小雕像直到18世纪才达到巅峰。数千座雕像被运往欧洲和美洲，训练有素的鉴赏家一眼就从大量贸易品中发现了这些手工艺品真正的艺术价值。

西方的影响

中亚混合风格—印度风格—古希腊—印度风格—唐代混合风格

我们已知的早期青铜器样式普遍是敦实持重的风格，而在此之外还有一类青铜器，史书中往往记载它们源自公元前，它们整体与其他青铜器形成了完全不同的风格。这些独特的青铜器既不是祭器也不是其他神圣的礼器，而是铜瓶，它们的造型样式与古老的礼器风格总是平行发展，直至今日。从这些瓶和壶的造型中我们能看到与印度的器物和波斯的器物的相似点，因此我将它们列入中亚混合风格当中。这种风格早在汉代，甚至是更早的时期就已经对中国艺术产生了影响。

这些铜瓶或铜壶（见图299）纤长优雅，瓶颈高且细，器身曲线流畅优美，可以看出打造这些铜器的工匠比浇铸古老巨大铜鼎的工匠拥有更加细腻的手法。凹槽和多重弧形也是新的造型。喇叭状的瓶口上沿像花瓣一样向外打开，每瓣对应瓶身上的细窄纹路（a）。也有瓶口模仿的是含苞欲放的花骨朵儿，因此会向内收进（b）。

1　汉堡手工艺博物馆中收藏了一个类似的投壶。

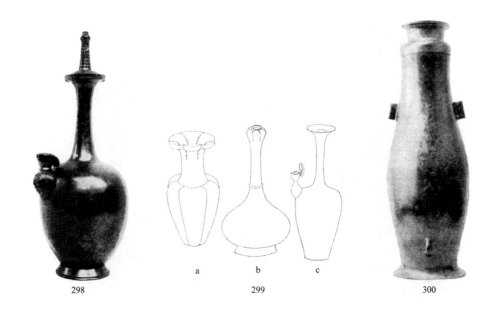

图 298　白铜壶，侧面有人面造型的壶嘴，颈部纤长；奈良正仓院皇家收藏，8 世纪作品（来自：《东瀛珠光》第五卷）

图 299　造型优雅的铜器。a：器身与器口均呈瓣状；b：瓶口内收的铜瓶；c：肩部开口的细长铜壶。早期风格

图 300　装盛液体的带盖铜壶，两侧的圆环用以悬挂，下方还有第三个圆环，器身瘦长，腹部微微隆起，表面有铜锈，铭文显示该器皿叫作"彝"，公元后作品（来自：《东京帝室博物馆鉴赏录》，1906 年）

　　我们看到一只铜壶造型雅致，侧面有一个壶嘴（见图 299，c），这类壶嘴一般位于壶身隆起的肩部（见图 298）。这类小瓶在佛教的画像或雕塑中常出现在圣人手中，它的造型很可能是从神像演变而来的。

　　在更早期的礼器器型当中我们同样可以看到纤长造型的影响（见图 300）。后来，瓷器也模仿了这一风格，我们在后文中会了解到，这是雍正时期瓷器的显著特点。这种纤细造型的青铜器在唐宋最为鼎盛（见图 301—303）。到了近代，它们同样受到了人们的青睐，于是许多早期的器皿造型被仿制出来，有些进行了些微改动，但几乎很少有仿作能够达到原作的艺术高度。

　　还有一些器物表面光滑如镜，线条圆润，富有中亚风格的特点（见图 304—306），但不同于中亚常见的水囊形器身，这些器物更扁一些，常见的是卵形、圆形或扁圆形的器身造型。就我们目前了解到的来看，这类器物在中国也要到较晚的时期才出现。

　　通过一个偶然的机会，我们有幸了解了这些器物的来源。[1]大约 14 年前，人们在印度发现了一个石盒，当中保存着十分完好的石器与玻璃器皿，其中收藏着佛骨与骨灰（见图 307）。将这些瓮罐放在一起，我们就可以发现，日本收藏的金器和铜器模仿的

1　参见李斯·戴维斯（Rhys Davids，1843—1922，英国佛学家），《佛教新发现》，《世纪杂志》，第一百一十一卷；卡鲁斯，《舍利子》，1910 年 1 月刊。

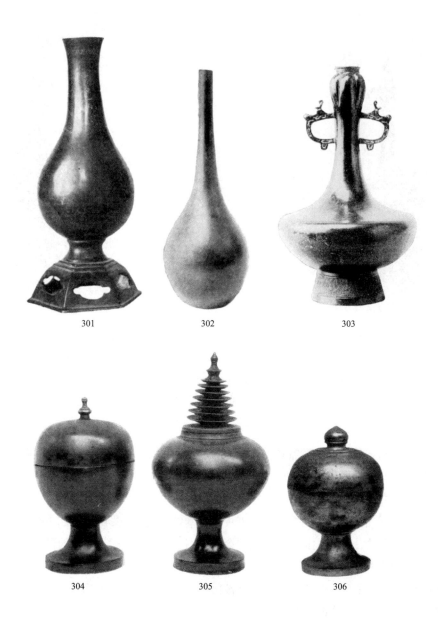

图 301　小铜瓶，卵形器身，瓶颈修长，下方有镂空基座，表面光滑，有镶银；济南府克努特伯爵藏品，宋代风格（原作照片）

图 302　水囊形铜瓶，瓶颈细长

图 303　水囊形铜瓶，高圈足，瓶颈修长，两侧有浮雕把手，器身形成多重弧线；日本私人收藏，宋代风格

图 304—306　圆形铜罐，高足，盖钮通常为金铜合金。图 304：镀金盖钮；图 305：宝塔形顶饰。奈良正仓院皇家收藏，8 世纪作品（来自：《东瀛珠光》第十卷）

307

308

a

b

309

图307　三个瓮罐，其中两个有盖，其中一个瓮罐上面的铭文显示，罐中有佛骨、数百颗石珠、贝壳、珊瑚及金银雕花等小物件；一个水晶瓮罐盖面上是一条磨砂的鱼造型盖钮；另一个圆形带盖罐由皂石制成。于1898年在印度北方邦一个古墓的盖顶砖下的沙石中一个石盒中发现，现藏于印度加尔各答博物馆，大概是2世纪作品

图308　中空的铜器，用以量谷物，形似佛钵，由上向下向内收缩，下方为圈足；藏于日本寺庙内，8世纪作品（来自：《国华余芳》）

图309　香水带盖铜罐。底部：卷草纹；中间：岩石与植物纹；盖（b）：玫瑰花饰；据传为日本圣德太子用具

是比它们早近千年的印度石器。宝塔造型的盖面顶饰（见图305）可以证明印度佛教的起源。[1]日本本土进一步演变出来的圆形铜罐则是这一风格的延续（见图309）。

　　采用这种风格的器物当中有一种中空的器皿（见图308），是称量谷物的计量器皿。从造型来看它很像佛钵，而佛钵则在很早以前就在印度以陶器的形式出现了。当然，这个造型并不是佛陀发明的，只是被佛陀使用过。陶钵的下端逐渐收小，但演变成铜器之后收小的部分添加了圈足的结构，这个结构在更早期的铜钵中是活动的，只是衬在器物下方。

　　在日本奈良正仓院的皇家收藏中有一些8世纪的杰作。质朴而又优雅的造型显然符合中亚混合风格，一把银壶（见图310）侧面的把手、足、鸟首盖、壶口和器身上的雕花都很好地反映了其风格特点。从建立萨珊王朝到8世纪之间的时期，波斯的穆

1　我要特别指出，此前看到的木雕或铜铸的豆（见图170）后来演变成了汉字（见图544），现在讨论的铜器与豆十分相似，但有着本质的区别，在足、高度、盖钮和器型上都大相径庭。在中国，器皿的造型都不是偶然演变而成的，每一个细小的部分都有非常重要的实用价值，比如侧面有圆环的礼器（见图170）就与这里讨论的无把手的瓮罐在实际使用中有着很大差别。

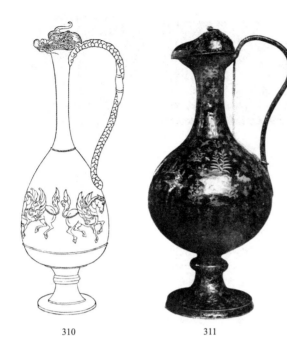

图310 银壶，壶身有飞马雕刻，镀金壶盖塑造成龙头形象，双眼为镶嵌的石头；据传为日本圣德太子在间人皇女宫中时的用具，皇室藏品，东京，7世纪作品

图311 壶，根据8世纪的图录记载，是"异邦风格"的作品，壶嘴上方的壶盖连着把手，整体是鸟首造型，连接处垂下银链，表面上漆，黑漆上是金银镶嵌的鹿、鸟、蝴蝶和花朵纹饰；奈良正仓院皇家收藏，8世纪西亚作品（来自：《东瀛珠光》第一卷）

310　　　　　　311

斯林不断派遣使者来到中国觐见皇帝，双方的水路和陆路贸易十分活跃。在此期间自然有许多礼物往来，那么自然也会有新的艺术形式会由波斯流入中国（见图559）。类似地，耶稣会对中国建筑和其他艺术领域也曾施加过影响，但在团体遭到驱逐以后，其影响力也随之消失了。因此在波斯与中国之间的往来停止以后，由波斯传入的装饰品有一部分也失传了。它们仍然算是外来的艺术结晶，是少数并未被中国艺术完全吸收的元素。

　　成对出现的天马造型（见图310）无疑来自波斯，包括细窄的把手和中间分节的圈足都带有波斯的艺术特点，但从马的线条来看又不是出自西方工匠之手。中国的画家总是能够将外来的造型进行本地化处理。同样，壶盖上的龙头也是十分中国化的表现方式（见图233）。

　　造型同样来自西方的还有一把木壶（见图311），但是它的装饰纹样是纯粹中国式的，丰富的纹样铺满壶身，很符合唐代的艺术品位。在中外闻名的766年的银碗上（见图312），我们也能看到类似的纹饰，这是在古老的中亚混合风格基础上加上绘画的自由风格的结果。飞奔腾跃的马、马背上的射手和拼命奔逃的野兽都从绘画作品中而来，但工匠还没有掌握将各种独立的形象在银表面形成构图的方法。根据传统的"真空恐惧"的装饰风格，工匠在整个器物表面铺满各色纹饰。所有元素都被堆砌在画面上，空白处还添加了山峦、植物、鸟和云的形象，每个形象都刻画得十分精美，但放在一起并没有组合成一体，这些纹饰只是随机地堆叠在一起填补画面的空白而已。此外，工匠对透视的视图和画面的构图都一无所知：蝴蝶比人的头还要大，花从岩石

上直接生长出来；但对狩猎场景的描绘还是十分贴近自然的。

在绘画高度繁荣的时期，器物的装饰却缺乏构图的思考，这肯定不是源于能力的不足。更可信的是，人们出于对传统的习惯性维护，仍然在艺术品表面填满各种纹饰，对每个元素的生动刻画都是建立在这个古老的装饰传统基础上的。汉代石刻的辉煌成就和当时的技艺被当作美学的标准延续下来，后人只在艺术技巧方面做出了进一步的发展。而这种延续下来的装饰风格在同时期的香炉、铜镜、木器、漆器和布艺上也有体现。可以说，这是唐代典型的装饰潮流。

在日本保存的物件中还有一件并不属于日本风格的长嘴壶（见图313）。它壶颈很长，且在后来的铜壶中并未看到与之类似的作品。

8世纪的亚洲各国还流行一种椭圆形的碗（见图314，c、d），边缘和碗底都呈瓣状，在中国却不多见。另有一个造型几乎完全相同的银碗[1]，从细节来看应该是3世纪至7世纪萨珊王朝时期的波斯艺术品，十分出名。此外还有一个造型相似的木盆，边缘有两圈纵向的压痕，以便揉捏面团；还有一些类似的小型木碗是用来将鱼端上饭桌的器物；此外在西伯利亚使用的器具中也有些相当类似的形制。[2]因此可以推断，这种椭圆形的碗在某一段时间内在亚洲得到了广泛应用。

图312 银碗，表面是山树之间的狩猎景象，藏于日本东大寺，记载为766年作品（高兰摄，伦敦）

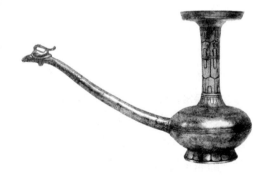

图313 金铜合金壶，鸟首壶嘴极长，喇叭形壶口；奈良正仓院皇家收藏，8世纪作品（来自：《东瀛珠光》第五卷）

1 藏于波兰克尔科夫的恰尔托雷斯基博物馆。曾于1910年在慕尼黑伊斯兰艺术珍宝展中展出过，位于16号展厅。斯米尔诺夫（Smirnow），《东方银器——源于东方的金银器图集》，收录的大部分是在俄国发现的器物，圣彼得堡，1909年，图41、42、44、45。

2 马丁，《西伯利亚》，斯德哥尔摩，1897年，彩页8。

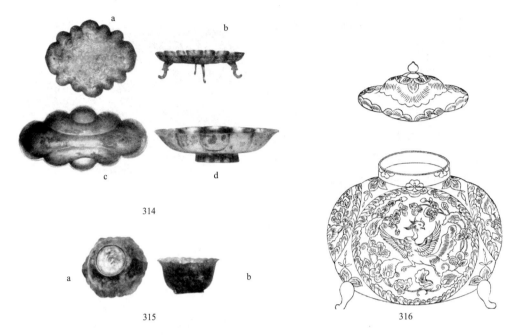

图314　金铜合金小碟。a、b：十二瓣，四足，平底以鱼籽纹为基底，上有花纹图案；c、d：长圆形碗碟，八瓣，碗底呈现五道弧线，圈足；奈良正仓院皇室收藏，8世纪作品（来自：《东瀛珠光》第五卷）

图315　六边形碗，边缘呈花瓣状向外延。a：碗底；b：侧面；金铜合金，碗身刻有花朵与仙人纹样，鱼籽纹为基底；奈良正仓院皇家收藏，8世纪作品（来自：《东瀛珠光》第五卷）

图316　球形镶金水罐，凤凰及植物纹样；据传为日本圣德太子器物，日本收藏

　　唐代的碟（见图314，a、b）和碗（见图315）的边缘有标志性的分瓣造型。这些碗碟的基础器型确实源于本土，但分瓣的造型却是在西方艺术风格的影响下对传统造型进行改动产生的。这种影响还体现在，器物表面大量的植物纹饰围成圆形（见图316），类似锦缎上的图案。

　　希腊的象征图形和装饰纹样与佛教徒一起从西方来到了中国，同样经过了汉民族文化的同化，比如5世纪山西的石刻（见《中西艺术交流3000年》，图87、88）和日本推古天皇时期玉虫厨子的金边框上（同前，图114）都有类似的纹样。这些来自希腊的纹样本与祭礼有关，但经过中国人的加工处理，已经进入中国装饰纹样的宝库中。西方的卷草纹一般相当注重结构，但在数百年的时间中，这些纹饰越发被中国的纹饰风格同化，最终变成了纯粹只有填充画面作用的亚洲纹饰风格。

　　符合这种风格的还有一个金碗的碗盖（见图317）和薰香用的镂空香球[1]（见图

1　米金（Gaston Migeon），《伊斯兰工艺美术中的视觉艺术与工业艺术》，第二卷，巴黎，1907年，图160展现了一个十分类似的圆形香球，出自1271年，不过香球上有阿拉伯的文字和纹样。弗兰茨约瑟夫博物馆于1909年的最新收藏，讲解词Ⅱ，18，图7是一个黄铜镶银的威尼斯香球，上面有阿拉伯风格的纹样，15世纪。由此看出香球已经传播到世界许多地区。

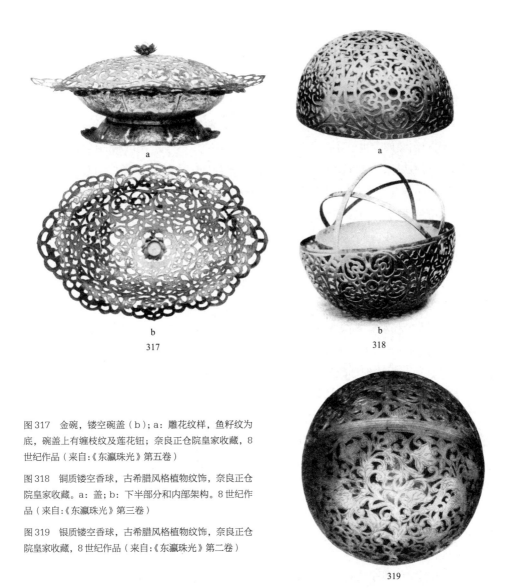

图 317　金碗，镂空碗盖（b）；a：雕花纹样，鱼籽纹为底，碗盖上有缠枝纹及莲花钮；奈良正仓院皇家收藏，8世纪作品（来自:《东瀛珠光》第五卷）

图 318　铜质镂空香球，古希腊风格植物纹饰，奈良正仓院皇家收藏。a：盖；b：下半部分和内部架构。8世纪作品（来自:《东瀛珠光》第三卷）

图 319　银质镂空香球，古希腊风格植物纹饰，奈良正仓院皇家收藏，8世纪作品（来自:《东瀛珠光》第二卷）

318、319）。上面的几何图形和植物纹样（见图 319）以及雕刻的花叶都带有欧洲气息，令人想起巴洛克风格的艺术品。但经过更加详细的研究，这些香球上的纹样有一些是源自中国本土的设计。

　　这些精雕细琢的作品结构比例无一不准确，装饰虽然有些匠气，但确实精美无比，并不符合中国早期工艺品的风格，应该是舶来品或是由外来工匠制作而成。在接下来的几个世纪中，中国也没有出现这样小巧繁复的器物，直到明代人们开始回归唐代风格，但其纹样仍然无法达到如此纯熟的高度。这几枚香球上的华美纹饰透露出西亚绘画的气息，如果它们不是收藏在日本奈良的正仓院中，我们真要以为它们是 18 世纪法国的雕刻作品了，很难相信它们居然出自千年前的中国。

建筑中的铜器

人物及动物形象的雕塑在汉代的石刻作品中就已经出现了，但只有一座石狮像（见图89）穿越了千年的风雨留存到今天。所有其他的雕塑都已经风化毁坏了。与之相似，古代的铜像如今也已不复再现，但它们的消失并不是因为自然的侵蚀，而是被人熔铸了。自古以来，人们就秉持传统，在宫殿与庙宇中放置铜像作为装饰和象征，但所有庙宇中6世纪之前的小型铜像（见图285）已经全部消失了。那些没有埋入地下或沉入水中的大型铜像也在战乱时期被熔铸了。幸而有少数铜像在后来被仿铸成了铁像（见图286），至少我们还能据此得知铜像的大致造型。

因此，我们如今能够看到的大型装饰铜像几乎全部来自18世纪，只有少数来自明代。基本可以认为，如今的雕像继承了早期雕像的基本造型，但在工艺上受到近代艺术的影响。汉白玉广场石壁之间的大理石基座上竖立着巨大的青铜动物雕像（见图320、321），十分壮观。雕像本身线条锐利，可以说出自技艺精湛的匠人之手，但它们只是传统的富丽宫廷风格，看似缺少庄严高贵的气质，也没有体现出对动物姿态的观察。类似的还有一只传统抽象造型的铜狮（见图322）。

皇家园林中不仅有单独的人物及动物雕像，还有一整座亭子都是用铜铸成的。[1]这种叫作铜殿的建筑通身遍布丰富的浮雕和全雕装饰（见图323），独特的飞檐和侧影引人遐思，可能受到欧洲传教士的影响。

在寺院屋顶与宝塔顶部都会有高高的尖，它们大部分是铜铸而成，在表面还常有镀金装饰。

此外人们还喜欢铸造各种大小的小型宝塔，比如在宫殿的平台上就会放置这样的铜塔，远远就能看到（见图324、325）。这些塔大多是藏传佛教的覆钵式风格（见图38），常常有数米高。

高大的香炉（见图326、327）则展现出一种奇特的混合风格：下方是古朴的鼎的造型，中间是类似宫灯的炉身，上方承接一个宝塔造型的顶。我推测这个结构应该是较晚时期才产生的，很可能诞生于明代，因为在宋代艺术家仍然十分注重器物整体造型的一致性，而明代的画作就已经展现出将不同主题拼接堆叠在一起的情况，以至于我们可以将明代的画作切割成数个部分，它们各自仍然可以单独成画。那么这些造型古怪的香炉也可能是在这个时期制造出来的：它们融合了好几种不同风格的器型，却没有进行有机的统一。

在铸造这些铜器时，人们不仅要考虑其规模的大小，还运用了各种不同的技术。除了简单的实用器具以外，不同时期还诞生了不少艺术珍品，它们表面的雕刻或深或

1　卜士礼，《中国的艺术》，第一卷，图87，北京万寿山颐和园中的佛寺。

321

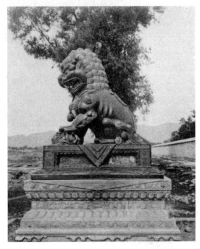

322

320

图 320　北京太和殿前的铜鹤，下方是汉白玉基座，18 世纪或 19 世纪作品（来自：小川一真《北京皇城》，彩页 24）

图 321　北京太和殿前的铜龟，下方是汉白玉基座，18 世纪或 19 世纪作品（来自：小川一真《北京皇城》，彩页 25）

图 322　坐狮戏球铜像，下方是汉白玉基座，位于北京圆明园，18 世纪或 19 作品（弗兰克摄，汉堡，1895 年）

浅，有的完全镂空，上面还饰有雕像。此外，在外部施珐琅的铜器也有不少。从细节之处精细的工艺来看，这些铜器大多来自 18—19 世纪。这些加入了宫灯样式的香炉一般都在寺庙的空地上成对出现，不会放置在庙宇室内。

　　值得注意的是，所有铜质装饰品在建筑内总是自成一体，无法融入建筑当中。中国人对建筑的造型和材料都遵循保守的传统规则，在厅堂建筑中只会使用木头与砖石，而铜这种材料只会用在装饰用的人像、礼器和其他独立的装饰器物上。

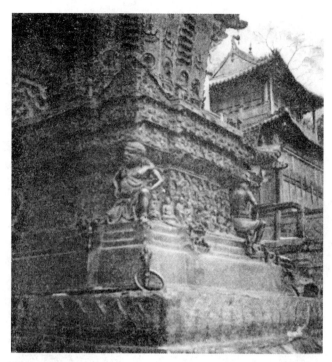

图 323　铜殿，前方，显通寺西塔局部，位于五台山，18 世纪建筑（巴伐利亚
王储鲁普雷希特殿下摄）

324

325

326

327

图 324、325　铜塔。图 325：宝塔外部镀金，位于铜殿平台上，五台山显通寺内（巴伐利亚王储鲁普雷希特殿下摄）

图 326　铜香炉，位于镇江焦山定慧寺内（来自：弗兰克摄，汉堡）

图 327　铜香炉，位于道光皇帝的穆陵前，位于北京西陵，19 世纪建筑（巴伐利亚王储鲁普雷希特殿下摄）

兵器

至今为止，有关中国兵器的研究还十分欠缺。欧洲与中国的有关文献无非是从古籍中引用了无数有关战争与打猎的文字，其中提到了弓箭、刀剑和其他战争器械[1]，但都没有对这些兵器的客观细节描述，因此我们就无法对中国的兵器进行艺术风格的划分。目前中国最早期的兵器还有待发掘，在皇家图录中也仅有极少铜制兵器收录在册，因此我们无法对中国兵器史建立完整的概览体系。中国人似乎对古代兵器的收藏并不像对礼器和铜镜那样热衷。

中国对战争的描写和表述并不像古代希腊人、日耳曼人和日本人那样突出某个英雄的突出表现，而是像西亚的民族一样着重描绘在将军的指挥下某个部队的集体行动。个人主义不被重视，他们认为统帅是通过对战局的谋划取得胜利的。

象棋[2]——这个在中国百姓间十分流行的游戏就对中国人的战争艺术做了生动的诠释。在四书五经中已经提到了最古老的围棋，它的规则复杂，千变万化。而到5世纪左右，出现了新的棋类——象棋，它的规则比围棋要简单一些。对弈双方以界河分成两边；对垒双方的最高统帅是将帅，而不是欧洲象棋中的王，而且将帅的行动比起欧洲象棋中的王更受限制——它们只能横走或直走一格，不能走斜线，且在将与帅之间没有第三个棋子的情况下，它们不能在同一直线上直接对面。这也符合实际的外交规则，人们总是需要一个使者来传递消息，正如皇帝本身就被视为人民和神之间的使者。此外，相/象[3]、马的行动也比欧洲象棋中的更受限制。最大的区别来自于车、炮和兵的走法。

从象棋的规则中我们了解了一些中国兵种的排布，象只是起到守卫的作用；骑士、步兵和炮兵才是大战中起到决定性作用的兵种。

战争的胜利是由将军的统帅取得的，而不是依靠个人的勇敢赢得的。因此将帅在取得胜利后会得到盛隆的声望，而打了败仗的将军常常会自尽来逃避帝王的惩罚。而除了极少数骁勇的帝王以外，御驾亲征的情况非常少见；他们通常是通过德行来取得

1 普拉特，《中国古代军务》，巴伐利亚皇家科学协会，1872年；《钦定古今图书集成》，1728年。

2 参见梅伦多夫（Möllendorf）《中国象棋》，德国东亚自然民俗协会，1876年；威尔金森（Wilkinson），《中国象棋手册》，上海，1893年；库林（Culin），《象棋与纸牌》，华盛顿，1898年。

3 虽然中国向欧洲出口了雕刻的棋子，但象棋中并不使用这些雕像。人们只在红色和黑色的石头上写上不同的汉字来代表不同的棋子。这些汉字中常常有同样的读音，因此极易出现双关。中国人最早想要区分双方的军官名称，因此"xiang"这个读音在一方被标为"象"，另一方标为"相"。这里我要感谢蔡元培，他告诉我在宋代时一位文人将两军的军官都称为象，且他认为在战争中人们是不会使用大象的。但在公元前6世纪时，楚国（现在的湖北）就在战争中使用了大象。此外，3世纪起，一些王侯就会在宫殿中饲养大象作为出行和守卫的动物。这一作用在象棋中也有所体现：象并不是用来进攻的棋子，而是守护在将帅旁，即使离开将帅一定距离，也无法越过界河行动。

胜利的，中国人也常说"以德服人"。王朝的建立者通常都要通过战争取得皇位，但继任者则往往会慢慢软弱下去。位高权重的并不是英勇的战士，而是情感纤细的美学家、忧郁的哲人和品位高雅的艺术家。不仅有文官反对打仗，外交官和武将也常常是反战的。

早在公元前494年，越国大夫范蠡就劝阻越王亲征伐吴，他对勾践说："不可，臣闻兵者凶器也，战者逆德也，争者事之末也。阴谋逆德，好用凶器，试身于所末，上帝禁之，行者不利。"[1]然而越王仍然出兵，继而兵败。这则劝谏很可能是后人为了说明道理而杜撰的，但由此也可以看出古人对征战的思考。

另一位文人称兵器是百姓之不幸，货物中的蛀虫，小富人家的天灾。但他们的理论与基督教充满爱的教义一样，在争端中并不为大众所接受。不过无论怎样，这些学说都对如今人们的思想起到了一定的影响作用：如果战争并不是为了保卫祖国或惩罚乱党，那么它的发起人就会被认为是残暴无情的领袖。因此公元后汉族军队从未真正发起过对外征服的战争。与中国人相反，北亚未开化的游牧民族则对征服有着格外浓厚的兴趣，他们本身没有什么可失去的东西，也不受道德理想的约束。

从这些角度来看，在过去的几百年间中国实际上并没有发展出兵器技艺的艺术。日本的王侯和骑士将兵器视为高于一切的珍宝，在刀剑上做出极致精美的装饰，发展出奢华的锻造工艺，而中国的大批军队装备的却是平凡无奇但十分实用的兵器。也正因如此，中国没有产生象征着战斗意志的世袭骑士爵位。从未上过马背挥过刀剑的文人也可能被任命为将军；将名贵的兵器代代相传的做法也从未在中国官员的哲学思想中出现，因此他们不会去制造能够长久保存的珍贵兵器。但在更早时期情况却并非如此，当时的人们比他们的后人更好战一些。

早在公元前632年，周天子赐予晋文公以下封赏以显示后者的崇高地位：马拉战车、官服、乐器、朱门、可从中门觐见天子的权利、一队仪仗、弓箭、金钺、酒。

这里我们可以看到与爱好和平的理念不同的想法。在最早的时候，战车、弓箭和战斧这类兵器是权力的象征。马车无论在和平年代还是战争时期都是高官尊贵的标志，因为当时还没有骑兵。乐器当时是指战鼓、铙钺、钟和笛，它们是用来号令军队的工具。朱门是帝王威仪的象征。仪仗队手持弓、钺和矛[2]，从文字的演变中（见图545）我们也能看到，这些兵器是百姓最早的武器。

敌人从远方袭来，首先遭遇的是手持长矛的步兵和骑兵，后方近身肉搏时才会用到铜制的短剑，这种短剑是从汉代才开始普遍使用的。弓箭是主要的武器，特别是在与进犯的游牧民族战斗时尤为重要。斧钺应该是来自更古老的新石器时代的产物，这

1　普拉特，《中国古代军务》，第280页。

2　丹宁（Walter Dening），《古代日本》，伦敦，1888年，第一、二卷；《宫本武藏传》中提到中国的兵法，在武器的排行中排名第一的是弓箭，接着是铠甲、戈，第四位才是剑，接着是矛、盾和钺。

里周天子的赏赐更多的应该是代表统帅的荣光。

在过去的数个世纪中，中国兵器的一些特定造型和装饰工艺的产生和演变还是值得研究的，因为从中可以推测出兵器风格的转变，这对研究与外来种族的关系也极有价值。

古器——青铜－黑铁时代

史书中有关古老年代的段落总是充斥着争斗、战役和打猎的记载。最古老的歌谣所描绘的也是战争和打猎的场景。在公元前 6 世纪，孙武就写出了共十三章的兵书，理论阐述了兵法的奥妙，可以说世界上任何一个国家在这个年代的用兵谋略都无法与中国相比。众所周知，日本在与俄国的战争中甚至还在使用中国兵法的教义。

从部分有关兵器的汉字（见图 545）中可以看出，早在公元前汉字刚开始形成的时候就已经有了这些兵器。最早出现的兵器是弓箭、斧钺和长矛。当然不同民族间的兵器还是有所不同。汉人将东边的蛮族称为"夷"，这个字由"大"和"弓"二字合成。孔子曾提出有"九夷"的概念，高丽人和倭人都在其列。从"夷"字的写法就可以推测，当时居住在黄河沿岸以东和以南的人都与汉人的习俗不同，当时的高丽人和倭人都会使用大型的弓箭[1]。

确实，日本自古墓时期以来直到如今都能找到大型的弓[2]，而中国人使用的都是小型的弓箭（见图 328，b）。最古老的弓箭形象来自汉代的陶器和石刻（见图 90），但人们在造字之时就已经强调东夷人用的是大弓，因此推测早在周代汉人就已经开始使用小型的弓箭了。

我一再强调原本生活在北方的汉人与南方部落的居民同韩国人和日本人在习俗和艺术表现形式上都有所不同。"夷"这个汉字就给出了进一步的证明。在古代中国的南边界处，这两种来自远古世界的大型文化层之间发生了碰撞。北亚民族、汉族和西伯利亚的斯基泰人在铜器的使用、飞奔形象在艺术上的呈现、弓箭的造型和张弓的方式上都具有相似的特点；而如今中国南部沿海的居民与韩国人和日本人则在文化上相近，他们与印度和直到地中海的塞浦路斯文化都来自同一个文化圈，所用的艺术造型十分

1 "大"与"弓"二字的组合有两重含义，理解为"张弓的高大男子"或"拿着大弓的男子"都能说通。这里我要感谢弗兰克给我提供了解释，他从中国最古老的字典《说文》中读到：夷，从大从弓，东方之人也，指的是高大的人。普拉特也曾引用过这一说法（《中国古代军务》第281页）：夷是拿着弓箭的高大的人。

 然而我对此说法仍有疑虑，因为如果说到身高，中国北方人应该是整个东亚最高的人，这一观点弗兰克也十分赞同。他提出《论语》中孔子说到"九夷"一词，6世纪时皇侃的《论语义疏》中列举了九夷分指的对象，其中就包括高丽人（韩国人）和倭人（日本人）。但中国人显然不可能称日本人是相对于自己的"高人"，因此我认为"拿着大弓的男子"这一说法才是正源。

2 参见穆勒－贝克，《古代日本最重要的防卫武器》，《德国东亚协会通报》，第四卷，《古代日本的兵器》，《历代兵器杂志》，第四卷，"日本文献中称这些大弓来自中国"。

图328　汉代石刻上的战士。d：来源不明；a—c、e、f：武氏祠内石刻，147 年。a：着长裙、戴高帽、举着双斧的仙人；b：着紧身衣戴尖帽的弓箭手；c：着长裙的弩手；d：着短裙短裤的战士，一手持四方盾，一手持剑，剑柄为环形；e：着长裙的战士，一人持隆起的盾，一人持剑，剑柄圆环上系着皮带；f：着曳地长裙的战士，手持巨镰（来自：沙畹《华北考古记》）

相似。部分铜钟、陶器与鼓的顶端有雕塑造型的设计，比如蛙或高大的弓。与武器一起传入东方的还有不同角斗的方式，包括单兵战斗和团体作战的各种形式都得到了丰富。韩国人和中国南部的部落在中国北方人的统治下在作战习俗上已经完全被同化了，而日本人则保留了一些自己的特点，比如日本弓就一直使用到近代。[1]

　　中国人对西方蛮族的印象是手持长矛的人。但他们没有留下任何相关的画作，因此我们也无法准确得知这种武器的样貌。我无法将中国古代流传下来的文字与现在骑兵手里的长矛联系起来，如今的长矛是由一根长杆和小小的矛头组成，近代中亚的游记中有些插图向我们展示了样式非常简单的长矛。在中国我们还看到有一种叫作戟的兵器，它的刃较宽，形似镰刀，在汉代的石刻中呈现出各种不同的造型（见图328，f）。骑兵所用的兵器也很类似，但如《礼记》这样的古籍中将棍、枪、矛和戟全部区分了开来，因此当时在使用过程中人们一定对它们进行了严格的区分。我们看到（见图329）长直的矛头双面开刃，下端还有一个圆环结构。在汉代的石刻上并没有出现

1　明斯特伯格，《日本艺术史》，第三卷，第148页：蒙古人与日本人的战斗。

类似造型的矛，于是可以推测它应该是在后汉时期才出现的。[1] 其他出土的铜器相比起来要短小得多，但是无法确定它们是小型的矛头还是石弩所用的大尺寸的箭头（见图330）。

在铜制兵器的铸造中，人们借用了新石器时代的石棒和石斧的造型，同时也可能参考了一些外来的兵器样式[2]。文献中记载了各种大小、造型不一的器物。其中一些铜器表面有着古风的纹样浮雕，有些或许还曾有镀金层，极富艺术价值，在《博古图》中也有收录。在种类繁多的铜制出土文物中，斧子（见图331、332）是最少见的样式。在汉代石刻中，战士手中拿着当时最为时新的武器——剑与弓箭，但仙人的武器却是更早的斧（见图328，a）。在天子外袍上的钺是君权的象征，钺也会被当作等级的象征被授予高官。《周礼》中曾有记载："若师有功，则左执律，右秉钺……"[3] 意思是打了胜仗后将军左手拿"律"，就是笛子，用以奏军乐，右手拿钺，就是类似斧头的兵器，象征最高的指挥权。

用马车作战和人群战术作战的习惯自然会带来一个问题，就是人们比起近战的兵器更加注重远距离作战的武器。在《博古图》中只收录了少数匕首和短剑，且目前还没有发现完整的原件存世。目前发掘出来的都是带有销钉的铜刃，手柄已经消失了。更为常见的是两面开刃的剑，它们在中间都有一道凸起的剑脊，长短不一，宽窄各异，在手柄处都有加厚的处理（见图333）。一种短剑没有中央的剑脊，手柄处与剑刃齐平，但这种形制的剑十分少见。剑柄部分有些是平滑的，有些加上了圆环的装饰，但在后端一般都有圆形柄梢。

226年，人们在中国南部王墓的孔洞中发现了一枚玉玺、一枚金印及一柄铜剑。[4] 通常来说，墓穴中随葬的大多是陶器，很少会有小型青铜器，目前为止还从未发掘出兵器。在这些古老的王侯墓中可能埋藏着一些珍品。

在中国的历史上，剑从未被赋予那些注重近身格斗的国家所持的象征意义。铸剑在日本和古代的欧洲都被视为神圣之举，需要事先举行沐浴净身的仪式。而对剑的崇拜是和英雄及骑士的荣誉一同发展起来的。日本英雄的宝剑都有各自的名字，它们的故事也像齐格弗里德[5]和熙德[6]一样流芳百世。在中国，人们很早就有在宫中不佩剑的传

1　日本也有类似造型的矛头，参见明斯特伯格《日本艺术史》第三卷，图72、77。

2　纹饰浮雕上的线条和点（见图332）是对斯基泰人斧子装饰的原样模仿，但斯基泰人斧子上的浮雕线条是横向的，大概是模仿最早固定石斧的绳子造型，参见《冶金学的东方起源》，1878年东方学者大会，里昂，1880年，第五卷，第168页，彩页7，图6，西伯利亚斧。

3　普拉特，《中国古代军务》，第320页。

4　高延，《东印度群岛和东南亚大陆上的古代铜鼓》，东方学系，柏林，1900年，第17页。

5　也称齐格弗飞，德国叙事诗《尼伯龙根之歌》中的屠龙英雄。——译者注

6　El Cid，西班牙英雄史诗《熙德之歌》中的斗士形象。——译者注

图329　矛头，双面开刃，中间有一道脊，后端承接矛杆的结构中空，上端还有一个圆环。济南府克努特伯爵藏品，汉代制造（原作照片）

图330　矛头或弩箭头，后端为中空结构，双面开刃，中间有一道脊。济南府克努特伯爵藏品，周代或汉代风格（原作照片）

图331　铜斧头，前端为尖头，双面开刃，后端两面都开有圆形孔来固定中间的木杆。济南府克努特伯爵藏品，汉代风格（原作照片）

图332　斧头或类似工具，斧刃较宽，中空结构。b：十字浮雕纹样，还有两个点状装饰。济南府克努特伯爵藏品，周代或汉代风格（原作照片）

图333　双刃铜剑，与手柄连接处经过加厚处理。济南府克努特伯爵藏品，周代或汉代风格（原作照片）

图 334　官员与车夫坐在由一匹马拉着的二轮马车的华盖之下，前面两个步行的侍卫着短裙，横挎军刀；四川雅州高颐墓阙中的石刻，3 世纪（来自：沙畹《华北考古记》，石刻拓片由奥龙少校制作）

统，在汉代石刻上我们看到士兵和护卫的腰部横挎着剑（见图 334），但王侯和官员身上则是没有佩剑的。此外，官员在宫中还需要双手捧一块笏板，这样他们就无法再拿兵器了。

　　在公元后的最初几百年，人们使用的几乎都是长铁剑，因为在汉代的众多石刻中我们根本找不到双刃的短铜剑。就目前流传下来的图片来看，士兵所用的剑（见图 328，d、e）都是单刃的军剑，剑刃宽且直，在前端变尖，手柄较长，尾部圆环中系着皮带。中国最早的铁剑如今没有存世的实例，人们显然并没有把它们当作值得留传的宝物，因为它们既不代表崇高的地位，也不是用贵金属制成的，故而没有收藏价值，因此在皇家的图录中也没有相关的图片资料。而日本的古墓中却挖掘出类似造型的铁剑，在正仓院中也收藏了一把 8 世纪的铁剑。此外在这个岛国上的所有中国铁剑都是出自唐代，且这些唐代铁剑都是两面开刃，因此日本学者认为这把古墓出土的单刃铁剑是一半。目前为止我也同意这一观点。[1]此外，日本刀与中国的剑相比，在手柄和刀刃中间另加了一个半圆形的护手。《博古图》中收录了一把公元前的铜剑，它的护手造型同样很宽，呈椭圆形。到中世纪，护手不仅在中国的刀剑上消失了，在日本也不再为人使用。直到 15 世纪，日本人又开始使用这种类型的护手，后来又添加了艺术化的纹饰。至今人们一直认为护手这个结构是日本特有的，但在后文中我们就会了解到，中国同时期的刀剑实际上也已经出现了这一构造。[2]

　　更早的铜制兵器（见图 333）只有加厚的部分而没有护手（又称剑格或剑镗）。汉代石刻上的铁剑造型也没有护手，但石刻也可能并没有准确刻画出兵器的形制。日本

1　明斯特伯格，《日本艺术史》，第二卷，第 126 页；第一卷，图 2、65；第三卷，图 75。

2　日本的艺术批评界十分默契地在大量详尽介绍护手艺术的文献中避而不提中国的刀剑，只有若干技艺被标上了来自中国的标签。总体来看他们认为日本的工匠是这种艺术的创造者，但实际上正如在其他领域一样，他们只是中国艺术的模仿者，不过他们在后期的确走出了属于自己的艺术道路。

图 335　单刃铁刀，刃较宽，手柄末端有圆环；菲尔希纳藏品：青海党项人的武器（来自：菲尔希纳《玛沁之谜》）

古墓里挖掘出来的宝剑比汉代石刻晚了几百年，可能是人们在战乱纷争的六朝时期（222—589 年）又重新采用了青铜兵器更古老的铸造方式。双面开刃的短剑不需要护手，而单刃的铁质军刀上却必须加上这一结构以对士兵加以保护。

因缘际会之间我看到了一把党项人的近代宝刀（见图 335）[1]，它兼具了日本古墓宝剑和中国石刻上军刀的造型特点。不过它的刀刃出现了些微的弧度，当然，在刀剑数千年的历史中出现一些不同的造型也是十分自然的，日本在 7 世纪左右也出现了曲刃的刀。从最重要的细节来看，这把党项人的铁刀是单刃，在最前端形成尖口，手柄较长，末端有一圆环，上面系着皮带，这些都与中国石刻上出现的造型完全一致。而略弯的刀身则与《博古图》和日本文献中记载的样式相近。

从这里也可以看出，砍杀兵器的护手造型在铁器时代的亚洲各个地区都得到了广泛使用。

弓箭基本没有留下什么特别具有艺术价值的装饰造型。《周礼》中提到了六种弓和八种箭，但它们之间的区别也是基于武器的使用方面。箭头倒是具有各种不同的造型。在日本我们看到了许多不同的实例，而来自西伯利亚[2]的箭也有十分相似的造型，因此我们可以推断，在青铜时代和铁器时代早期，整个东亚的箭头造型应该是相同的。箭头的造型有时较宽，形似铁铲，箭刃或平或隆起；箭刃有时呈椭圆形，有时似一条比目鱼，甚至还有箭头两侧各有三翅。其中特别有趣的就是带三翅的箭头，这种样式的箭在波斯和欧洲部分地区也很常见；最独特的要数用来射击鸟的翅膀的分叉箭头，这种箭头很宽，中间镂空，箭脊隆起，在侧刃左右各有一个或三个圆孔，或是心形开口。心形开口的箭头在日本广受青睐，经过本土化之后产生了樱花造型和熊眼造型的开口设计。我们又一次证明了艺术的特点，即在一个国家具有象征意义的造型很有可能是来自国外。人们并不是为了展现一个想法而发明了某个造型，而是先机械地模仿外来流行的造型，然后再在这些造型上赋予自身不同的文化属性。这种箭头的造型产生的具体时间目前已无法考据，但以汉代独特优雅的箭头造型来看，它已经发展得相当成熟了。

1　菲尔希纳（Wilhelm Filchner，1877—1957，德国探险家、地理学家），《玛沁之谜》，1907 年，彩图 53。

2　马丁，《西伯利亚》，斯德哥尔摩，1897 年，彩页 27—34，包含数百幅插图。

中国人可以说是弩的发明者。《周礼》中记载，早在公元前12世纪，即早于荷马史诗的时代，中国就已经出现了弩。但近几百年来，围绕这本写于周代初期，即公元前12世纪的史籍本身就有着许多争议。目前可以肯定的是，《周礼》一书是在公元前40年偶然被发现的[1]，后来的学者认为它是在那时才编著而成的。在四书五经中没有提到弩的文字，但公元前1世纪的史书《史记》中提到，公元前6世纪的将军孙武在军队中特设了一支弩军。公元前2世纪的一本古籍中也提到用弩射鸟的情况[2]。

这里可以确定的是，在公元前2世纪，弩已经得到了广泛的使用。至于它究竟是发明于更早的时期，中间失传了，还是直到武器大改革时期才被发明出来，如今已无法验证。不过如今其他国家并没有公元前任何有关弩的记录。中国的文字"弩"是由两个字组成：奴和弓。根据劳费尔的文章，中国南方的原始部落诸如彝族和苗族也都有"弩"这个概念。此外中国人也会将战败的部落称为奴。因此弩的发明者也可能是这些早已失去文明的部落民族。而中国在公元前2世纪时向南扩张，因此获得了这种武器。总之从汉字的结构来看，这种武器应该是由外来引入的。

《周礼》中提到了四种不同的弩。小型弩是用来攻击和守城的，更长更沉重的弩是加装在战车上用以野战的。弩的结构基本是完全一样的（见图328，c），而连弩在3世纪就已经被发明出来了。[3]

在记载古代青铜器的书籍中收录了一些弩机的结构图（见图336），这些弩机都由青铜制造，部分还有镶银装饰。其中一个弩机有明确的年代标注，来源于124年，另一个镶银的华丽弩机（C）风格独特，可能是在后汉或唐代制作的。弩弓上弦的箭槽和弩身都是木质的（见图328，c），并未在图中体现出来。青铜弩机的构造（见图336，A）十分奇特。两个用以固定弦的牙总是与望山（A，b）浇铸在一起，望山直立的时候牙（A，b'、c'）也会向上抬起，此时支柱（A，c）也会同时抬起，它又通过一道凹槽与扳机（a）相连。如果人们向后扣动扳机（B），那么支柱（B，c）就被放下，扣在牙上的线就会被释放出去，推力使得望山（B，b）也向前倾倒。

此外还有书籍记载了大约来自公元前350年的弩机[4]，但并未给出更为详细的描述。

为了展现东亚弓弩技术的独特性，我们可以再将同时期欧洲的战争机器拿出来做一个对比。

古罗马人的投石机是借助有弹性的马鬃或类似材料缠绕在一起形成的扭力发动的。

1　伟烈亚力，《中国文献录》，上海，1902年，第4页。

2　即《淮南子》，参见佛尔克《中国的弩》，人类学协会，1896年，第272页。

3　佛尔克，《中国的弩》。连弩据传为诸葛亮发明，蔡元培告知我此人是3世纪的英雄。

4　《图书集成》。在公元前350年左右的兵书《六韬》中提到，弓弩应列于军队的右侧，但也没有进行更详细的描述。
　　在其他书中也提到了类似的弓弩，但体型较小，当时西方和南方的部落也在使用，它们看上去与中国猎人使用的弓弩相近。在《图书集成》中也收录了一些弓弩的图片，但这些图片上的弓弩造于1621年左右，是与书同时代的产物。

图 336　铜弩机，汉代。A：望山 b 固定在两个牙 b' 和 c' 上，另外连接在栓 d 上可转动，扳机 a 上开槽，上方装有支柱 c 来防止装弦时压到牙上；e 为箭槽，延伸至前方木质弩臂上。根据《图书集成》的记载，B、C 都是类似结构的弩机，部分有镶银装饰。收录于《博古图》中（来自：佛尔克《中国的弩》，柏林人类学协会，1896 年 4 月 18 日，第 272—279 页）

而弓是使用弹力作为驱动力的，最早是在古希腊人所用的腹弓上出现，后来又用到了弩炮上。而依据相同原理的弩机在欧洲则要到中世纪才出现，当时也是根据东方的弩机样式来制造的，直到那时使用扭力的投石机才被人们所摒弃。一些研究者甚至认为，古罗马时期的人只懂得使用扭力，因而他们对弓的张力一无所知。然而在勒皮发现的古罗马墓碑（见图 337）上非常清晰地出现了弩的形象，这对这种理论是一个充分的还击。在石刻上我们还看到了古罗马作家写过的当时未被阐述清楚的"arcuballista"和"manuballista"，当时这两个概念都被翻译成了弩。但如今可以很明显地看到，只有在勒皮发现的年代并不久远的石刻上有这样的弩，此外这种形象简直无处可寻。从结构上来看，它们与中国的弩并不完全相同。从勒皮的石刻上出现的弩来看，那里曾出现过西亚的雇佣兵，弩这种武器也是由他们带到了那里，后来的研究也证明了这一点。总的来看，弩在当时的意大利并不为人所熟知，在过去的欧洲也不是十分普遍的兵器。

　　学界围绕一本佚名的拉丁语文献产生了许多分歧，文献中记载了作者向一位皇帝推荐的一系列新式武器。这些装置中我们比较感兴趣的有如下几种：一辆壁车；一条装备了叶轮、由牛拉向前的船；一门闪电弩炮，即架设在四轮底座上的加强弩。特别是那条船，施耐德认为它是"完全疯狂"的设计。这部作品的作者被认为来自东方，"因为他在书中谈到蛮族时只提及了阿拉伯人和波斯人的名字，他的地理视野也到多瑙河就终止了"。[1]根据这条重要的线索，如果我们将视线从自有其习俗和工艺风格的罗马转向亚洲，那么整个事情就说得通了：一个云游四海的人在游览过亚洲之后觉得一些装置十分实用，于是将它们记录下来，呈献给了皇帝。

　　我们看到，中国的弩也许比狄奥多西一世所用的弩要早八百年，将弓的张力运用

1　泽克（Otto Seeck），《大保利古典学百科全书》。

图337　古罗马弩（manuballista）及箭筒画像，根据古罗马石刻所绘。a：1831年由波利尼亚克发现的墓柱上的形象，如今藏于勒皮博物馆；b：楣饰，勒皮附近出土（来自：德明《武器发展史——从起源到近代》，1886年，第二版）

到弩机上也同样要早许多。叶轮也在原始时期就已经在中国使用，虽然如今它们大多是由人力驱动的，但用牛拉磨碾碎谷物的方法很可能出现得更早。当然将这两者结合到一起也可能是作者本人的创意。后文还会提到，在围攻时使用坦克一样的突击车在中国也已经有很长的历史。此外书中提到的用亚麻缝制的铠甲和用来渡河的充气软管都已被证明是亚洲的武器。

因此，这本书很可能是4世纪编著的。令人十分吃惊的是，当时在亚洲的罗马殖民者已经与中国保持了贸易往来，但他们却没有更早地认识到东方的这些古老武器。

无数例子都可以证明，罗马和中国这两个古老的文化中心承载着截然不同的技艺和思想。罗马的文化圈从地中海跨越南亚一直来到与中国的边界，而东亚的文化穿过中亚和北亚一直到达了俄国的南部。虽然两种文化在贸易往来中也给对方带去了一些成果，但这样的交流实在是太过肤浅。实质上，亚洲和罗马在艺术风格上总是保持着自己的独立。比如战争中希腊英雄用大弓，波斯军团用小弓；古希腊人崇尚单独作战，亚洲人更多使用群体战术。那么罗马人用扭力弩而东亚人用弓弩也就不足为奇了。

作为防守武器，盾的样式也各不相同。在汉代石刻上（见图328，d）我们看到了一种小型盾牌，中间有一条较深的脊向前隆起，表面呈方形或略呈弧形。在古代典籍中也提到了一种立式盾，它上方削尖，下部较宽，体型巨大，可以将一个人完全遮住。但盾的表面当时并没有艺术装饰。近代出现了圆形盾牌，它是由纤维制成，表面还绘有饕餮形象。

铠甲在很早就得到了使用，但石刻上没有展现任何相关的形象。后来的雕塑作品中出现了皮胸甲，上面还缝上了护板。在日本已经出土了铁质的铠甲[1]，应该是模仿中

1　明斯特伯格，《日本艺术史》，第一卷，图59—61，参见图60：陶俑，图61：佛像。

国的铠甲制作而成的。实际使用最多的是与古代日本一样的布铠甲，里面装上了软垫缓冲。在东亚，铠甲似乎不像在欧洲那样具有如此重要的作用。

古籍中也提到了头盔，但至此还没有发现任何附图的详细描述。在石刻上，战士总是戴着帽子，很可能是皮质的，而官员和天子则戴着布制的高冠（见图342）。可以推测，在日本发现的头盔样式在中国也曾十分流行。皮帽的外面原本是用铜条加固，后来发展为铁条，此后又出现了由铁条焊成的圆形头盔。早期的头盔总体来看都是圆形的。[1] 只在明代时头盔才适应头的形状，后面还垂下长长的护颈，两侧也向下延伸遮住耳朵，此外还缀着发束一类的装饰。尖顶的头盔（见图356）在古代中国并不少见。

自古以来人们对车的装备都十分重视。王侯和高官无论在战时还是和平时期都使用各种造型的二轮车（见图334），在埃及、印度、希腊和罗马都是如此。如果我要将代表国家的、旅行所用的、工作时所乘的车以及战车都详细分类介绍的话，就超出这本书研究的范围了。[2] 许多中文典籍中（比如《图书集成》）都有大量官车的图片，其中每个等级都有标志和造型上的明显不同。比如服装、帽子、衣服的颜色等都有严格的规定，车的造型也是如此。根据史书记载[3]，最初双轮车前由两匹马牵引，后来加入了第三匹，最后是四匹。在周代时官员可以使用四驾马车，在汉代时皇帝的车驾甚至由六匹马共同牵引。马车由皮革、木头与金属制成。希腊人的马车上总是有艺术性的绘画装饰，但在中国的马车上并没有类似的点缀。早期的战车全部由皮革制成，马匹也装备了甲胄和全套挽具。

在中亚游牧民族的影响下，中国在公元前3世纪左右也引入了骑兵。同时士兵的草鞋换成了长靴，后者直到如今还在使用；阻碍行动的长裙也被改换成更合身的短裙。马鞍、马蹄铁和圆形的马镫（见图353）也很可能是在这个时期诞生的。[4]

造型多样、极富艺术价值的还有一种铜带钩（见图338）。这种带钩的背面都会有一个钮用以固定，前方的部分形成优美的曲线，一端做成钩状，一些塑造成蛇头（a、b）、龙头（c）和鸟头（f、g）的造型，另一些则是简单的弯钩状（d、e）。别具风格的是带钩的侧面曲线，从正面看，带钩由上而下渐渐变宽。花纹以浮雕或雕塑（c、g）的方式展现，线条优雅，以致后世的许多作品还在不断使用早期的纹样风格。至于这种带钩在实际生活中如何使用，目前我还没有看到十分权威的详细说明。近代的中国

1　日本的陶俑大多戴着圆形帽，此外还出现了一顶皮质尖帽，图参见明斯特伯格《日本艺术史》第二卷，图74。

2　劳费尔，《论中国山西省的文化史地位》，《人类学杂志》，第一期，第200页。车的传播与犁的传播路径类似，都是由一个中心向外辐射。澳大利亚、非洲（除埃及以外）以及所有岛国都不知轮子是何物，当然也不会使用车和犁。中国的车代表了游牧民族的马车样式，在两个轮子上由轴承连接一块木板，上方再加上圆形的顶棚遮挡。

3　普拉特，《中国古代军务》，第312页。

4　圆形的铁马镫是在13世纪传到德国的，中国和欧洲的马镫应该是来自同一个源头。在古希腊的文献和图拉真柱上都没有出现马鞍和马镫的记录。

339

338

图 338 带钩，背面有钮，前方有向前弯曲的钩
状结构。a、b：蛇头；c：龙头及镂空壁虎造型
雕刻；d、e：简单钩状修饰；f：鸟头；g：圆形大
钮，前方为鸭子装饰雕刻，鸭头向下弯成钩状。
济南府克努特藏品，汉代风格（原作照片）

图 339 青铜双环带扣，中间部分为圆环形，镂
空设计。济南府克努特藏品（原作照片）

人认为在骑马时带钩起到由两侧钩起长裙摆的作用。但如果是这样的话，钩子应该位于下端，向上钩起裙摆才对。要说中国人做出这种违反常理的设计，是绝对不可信的。因此在骑马时用的带钩造型肯定更早，且与我们如今看到的带钩并不相同。

还有一些小型器物，比如带扣（见图 339）、铜钩、饰等。它们曾经的作用现在已无法知晓，但在出土的铜器中却有很多，大多做工精巧，线条流畅。给它们断代是十分困难的工作，但从基本造型来看应该属于青铜时代早期。拐杖的把手中间也会留出一个放手指的孔洞，有些十分简洁，有些装点着精致的动物浮雕，部分造型十分奇特。

在过去，百姓普遍要承担服兵役的责任，每个士兵要服役数个月。为了让百姓在和平时期仍然能够锻炼使用兵器，年轻男子在丰收之后就会被集结起来举办大型的围猎活动，整个过程完全是按照军队的方式进行。捕猎活动实际上就是为战争所做的操练，比如打靶训练就是为了培养战士而设置的项目。与射箭技巧和捕获猎物同样重要的是培养士兵服从纪律。

直到 7 世纪，地方的节度使获得了巨大的权力，藩镇当中成立了固定的军队，于是打猎就成了皇帝专享的奢侈活动。发展到后来，狩猎又重新成为大众的娱乐活动，但此时更多的是为了彰显权力，并不是为了操练民兵。军队中的长官大多出自文官的圈子，直到清朝才由一些没有读过书但深受信任的满族人驻扎在地方成为固定的军队成员，至此才诞生了真正的军事力量。

打猎[1]与出征的形式十分类似。古代的中国仍然有许多野兽出没，因此射击成了必要的能力。这也说明了为何在古老的艺术中打猎就是很常见的主题。打猎对中国的农民和官员来说，是和平时期在一年四季中唯一一件从循规蹈矩的日常生活中偏离出去的活动。皇帝和王侯在各自的领地中进行狩猎。

在宗教活动中，狩猎动物变成了神圣的事。第一只猎物会祭给上天。即使是皇帝也不能进行大规模屠杀性的捕猎，张网捕捞也同样是禁忌。人们十分注重要给动物留下后代与繁衍的可能。比如《周礼》中就严格规定，第一个官员射杀了鸟，第二个官员用网抓，第三个官员就必须将鸟养起来。

我们在早期的各种艺术形式中都没有看到捕鸟或猎兔的场景描绘，似乎只有更大型的野兽才会进入艺术家的视野，比如长颈鹿（见图90）、鹿和野猪等。另一方面，抽象化的飞鸟在过去的传统中一般是用来填充画面的装饰物，通常出现在画面上端的空白处，在纹样中也有十分贴近自然的鸟的形象（见图92、93）。

早在公元前，军队中的指挥官就开始使用乐器。[2]《周礼》中提到："王执路鼓，诸侯执贲鼓，军将执晋鼓，师师执提，旅帅执鼓鼙，卒长执铙，两司马执铎，公司马执镯。"这些不同的鼓层层下传，指挥士兵完成不同的战术动作。军鼓是架在车上的，君王亲自手持鼓槌发号施令。

围城时所用的工具有云梯（上方安有钩子）、攻城车和投石机，但文献中只是粗略提及，并没有详细描述。

与军鼓具有同等意义的还有传达信号的旗帜。旗帜上大多有刺绣和绘画装饰，这使它们在艺术上也具有了一定的价值。《周礼》中还记载了九种旗帜，上面画着不同的徽号。[3]每一种旗帜都用于不同的事务："日月为常，交龙为旂，通帛为旜，杂帛为物，熊虎为旗，鸟隼为旟，龟蛇为旐，全羽为旞，析羽为旌。"其中第一种是天子所用，第二种是诸侯所用，第五种是将军所用；旞的旗杆有五色。

每个官员的旗帜上写着各自的头衔，每个村庄的旗帜上写着村名，每块封地的旗帜上写着封地主人的尊号。举行大型祭典时，每个祭祀官都会有自己特有的旗帜，此外官员正式集会以及接待外来使者时也需要拿出相应的旗帜。天子的葬礼上也会祭出专属天子的大旗，上面写着他的名讳。

旗帜上独特的形象大多为绘画或刺绣，且在正式场合尽可能使用旗帜已经是不成文的规定。如今人们通过增加旗帜的数量和用彩色的布来增强效果，而在过去，人们更常在旗帜上添加艺术性的纹样，通过纹样的象征意义给人留下深刻的印象。珍贵的

1 我非常推荐普拉特《中国古代军务》（慕尼黑，1872年）与普拉特《古代中国人研究》（第157—165页）中的详细描述。由于篇幅的限制，我在此不做更细的展开。

2 参见普拉特《中国古代军务》，第310页。

3 参见普拉特《中国古代军务》，第307—308页。

布匹质地展现出皇家的华贵和豪奢，因此旗帜的制作对织造工艺和布艺刺绣都起到了巨大的影响。[1]

我们已经对中国最早期的习俗十分熟悉。人们一旦引入新的艺术符号，就会将它们当作风俗习惯保留下来。对细节的描绘虽然受到不同时期的风格影响有所变化，但基本的风格总是遵循原有的样式。

中世纪至近代

除了在东亚普遍流行的单刃军刀，中国还在铜剑的造型基础上发展出了一种双刃铁刀，刀的中间是高起的中脊，刀柄尾部是一个椭圆形的圆环。在日本发现的刀上还有鸟头的纹样，符合 1 世纪的风格。到了公元后，皇宫中除了造型简洁的实用武器以外也藏有一些装饰精美的宝刀。在日本的皇家藏品中保存着一把无比珍贵的宝刀（见图 340），应该是用于在与中国交流频繁的盛唐时期传过来的。宝刀上有两处悬挂用的结构，应该是用于斜挎着佩戴在腰带上的。宝刀表面丰富的纹饰非常符合中国宫廷军刀的风格。日本古代绘画和古书中出现的类似造型的刀剑也一直被标注为中国的风格。[2]

日本有记载的第一位著名铸造刀剑的工匠在 8 世纪，那么所有日本皇宫中收藏的更早的刀剑都应该来自中国或朝鲜半岛，古老的图录记载的刀剑中也有少数特别标明了来历。这些宫廷所藏的宝剑或仪式专用的宝剑都极尽奢华，有些用贴金装饰，有些镶嵌金银，还有的镶嵌宝石、琉璃和珍珠。护手盘的设计继承了古代铜制刀剑的造型，微微向外隆起，但此时已经不再是为了在战争中保护士兵的手，而是为了佩戴方便以及保护丝质的衣物了。

我们还看到一些小巧而又华丽的短剑（见图 341），它们与同时期的中国唐代风格非常相近，是与匕首和刀一样佩戴在腰带上的。

唐代刀剑上有丰富的金银钿装饰，还有镂空的古希腊 – 佛教纹饰（见图 341，a—c）和繁茂的植物卷草纹饰（d、f）。此外，生漆剑鞘上还有动物、凤鸟和云纹图样（见图 340），但我们在铁制兵器上从未看到青铜兵器上常见的古体纹样。

到了宋代则出现了一种剑刃宽大、剑长惊人的造型（见图 342），这与中世纪西亚和欧洲的刀剑有许多相似之处。这种重剑必然要求双手执握，当然我们还不清楚它是否被运用在战争之中。在中亚地区稍早一些的壁画上也能看到类似造型的剑。

明代刀剑的装饰风格又重回盛唐时的奢靡华丽，剑柄、剑鞘和剑刃上常常装饰着繁复的金银钿，但从材质的价值和每个饰物的精细程度来看，它们与曾经的宝剑都无法相比，只能说在工艺上更进了一步，但终归只是同等于手工艺品的复兴艺术（见图

1　详见后文"织物"一节。

2　明斯特伯格，《日本艺术史》，第三卷，图 94：圣德太子的宝剑；来源于《日本军事装备》，1740 年付印，第一卷，图 27：圣德太子画像，7 世纪末绘制。

图 340　宝刀，根据日本 8 世纪的图录记载，它是天皇所藏百剑之一。剑柄表面是鲨鱼皮，还有镶金装饰，剑鞘用皮革制成，通身为黑色生漆莳绘，装饰着有翼兽雕刻，另有嵌金云纹和鸟纹，雕刻部分重新上漆后又加打磨，直到闪出金光；悬挂所用的部分是金银镶嵌的山形结构，图案上镶嵌着天蓝色、红色和灰绿色琉璃珠和水晶，其中一颗鲜红色宝石闪闪发光。藏于日本奈良正仓院中，8 世纪作品（来自:《东瀛珠光》，彩页 29）

図 341　带鞘短剑。a：蓝宝石剑柄，生漆金银钿剑鞘，另有镂空古希腊样式花纹；b：斑纹犀角剑柄，生漆银钿剑鞘，剑鞘装饰如 a；c：剑柄与剑鞘装饰如 a，嵌石工艺；d：剑柄及剑鞘花纹如 b，剑鞘通身为镶银卷草纹装饰，后来又加上宝石与绦带；e：沉香木剑柄及剑鞘，表面点缀简约的金银片；f：沉香木剑柄，剑鞘后来加上了金银饰，镂空雕成植物纹样；g：剑柄及剑鞘由稻草编织而成，饰以银片。藏于日本奈良正仓院中，8 世纪收藏（来自:《东瀛珠光》第四卷）

343、344、346）。曾经要求严格的规制到了明代就可由工匠自由发挥，制作出优雅的线条曲线（见图347），代表好运的龙凤动物纹饰都被添加到装饰纹样中。然而，唐代的珍品被运往海外，由热爱奇珍的日本皇室收藏起来，但明代的宝剑却只是军官们使用的武器而已。这种区别只能由两者所用的不同材质才能解释得通。当然，人们在唐代为了加快制作速度，自然也使用了更为廉价的材料去生产不加修饰的刀剑，这种简约的风格到了近代又被进一步简化了（见图345）。

有趣的是，在这些刀剑的尾部会有一个沉重的四方形或圆形铜铁构件，上面有铜质纹饰或镶银装饰，其造型令人想起古日耳曼人的码尺。在一本中国的插画书上我还找到了一个欧洲的骑士形象，他披着长长的卷发，穿着17世纪的服装，一手持着剑，另一手持着军刀。此外我们还看到了一些棍棒的造型（见图346，c、d）。这些兵器都是对抗布制铠甲的利器。

图342　手持宽剑的高官石像，高约3.5米，位于永昭陵（来自：沙畹《华北考古记》）

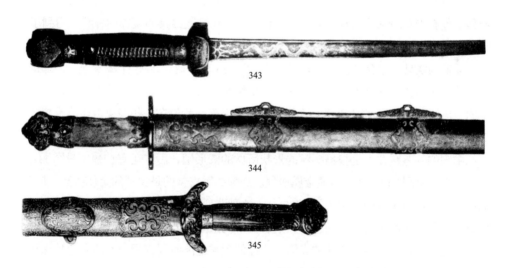

343

344

345

图343　铁剑。四方剑刃由铁铸成，表面有镶银龙饰；剑柄末端是四方体装饰，前端为隆起的四方护手。济南府克努特藏品，15—18世纪作品（原作照片）

图344　宫中藏剑，青铜镀金，唐代风格（参见图340），镂空护手（参见图348），皮带扣。济南府克努特藏品，15—18世纪作品（原作照片）

图345　金属框架石柄剑，镂空鲨鱼皮剑鞘，四周是金属护片。藏于伯尔尼博物馆，19世纪作品（原作照片）

青铜时代常见的剑柄处的宽大护手后来又重新流行了起来。在日本，金属护手上的艺术装饰要到15世纪才开始，中国更早的刀剑也没有相关的记载，因此可以推断，这种装饰在中国要到明代或最早在元代才被接纳。另外，日本总是从中国大陆制作的作品中获得灵感创造新的事物，且相隔的年代并不久远，这也是我上述论断的一个有力证明。在这个岛国中，宝剑对于继承制的武士来说具有特别的意义，因此与中国的宝剑相比，日本的宝剑在护手的工艺上要更精美，收藏家们也更为注重宝剑的样式，而非其实用性。在中国，人们虽然制造出了各种造型和工艺的宝剑（见图348—352），但总体来看都是批量化的实用兵器。人们用了不同颜色的铁和铜；剑身和剑柄上有椭圆形、曲线形、方形等造型的镂空装饰；剑身或以简单的捶打定型，或以浮雕和镶嵌的宝石装饰；金属剑鞘通常有一道凸起的边缘包裹。

从照片来看，日本的剑是根据当地崇尚装饰性饰物的特点来打造的，基本上都属于收藏品。而中国的剑却从未失去其实用的属性，因此纹饰一直是剑的一个附属部分，要根据剑的造型和用途来添加。日本宝剑上的镂空护手大多呈现植物和动物造型，这种镂空的形式在中国只会被使用在勋章上，而从不会用在兵器的纹饰中。

奢华的金银镶嵌工艺也并不仅仅局限在个人的兵刃上，一些马的挽具中也使用了这样的装饰。马镫（见图353）和嚼头上会镶嵌银丝或珐琅装饰；皮带上会有金属纹饰；铃铛、贝壳或染色的马尾会从金属的手柄上垂挂下来（见图547）。官轿长长的轿杆通过特殊造型的驮架（见图354）固定在前后两个动物的背上。即使是家用的金属器具上也有丰富的纹饰，看上去十分雅致气派。在这些器具的装饰中，我们看到了不同风格与技艺的交汇融合。

早期的饮具上方会有悬挂用的圆环（见图355），内部为红色生漆质地，外部镶银装饰，仿照布艺纹样点缀着龙形纹饰和花草纹饰。饮具整体的造型令人回忆起远古时期的习俗——用敌人的头盖骨当作饮具。直到今天，我们在一些祭典中还能看到这种头盖骨做的杯子。

中国的头盔整体上是根据头颅的形状所做的圆形帽，后方还有护颈（见图114），宋代官帽（见图342）尚未做成金属质地。满族的军官戴的是尖顶的金属头盔，后颈、喉咙和背部都有布做的护甲（见图356）。这种造型显然不是在铸铁工艺时期确定的，应该是模仿古老的皮制头盔而造的，这种高耸的造型在战争中一方面可以更好地抵挡攻击，另一方面可以容下扎起的发髻。头盔的顶端还能看到官帽中间的彩色顶珠和高高的羽毛（见图357），显示出军官的威严与地位。

头盔前方的装饰纹样十分独特，由金属片制成小巧而又写实的叶片和果实图案。为战争设计的头盔上居然缀着与战争完全无关的小巧的金属叶片，多么奇妙的对比！也许这种装饰是一种远古时期习俗的回响。在位于俄国南部的斯基泰王陵中，人们发

图346　a、b：圆形和四方体造型的剑刃，剑柄上端有护手，末端有剑首；c、d：棍棒，顶部有球形钮；a：剑身铁制，护手及剑柄为铜制；b：浅色青铜剑，木质剑柄；c：剑身铁制，顶端与末端钮为铜制；d：与c类似，但剑身与剑柄由布缠绕起来。济南府克努特藏品，15—18世纪作品（原作照片）

图347　剑鞘局部正面与侧面，镂空兽首及缠枝纹浮雕。济南府克努特藏品，15—19世纪作品（原作照片）

图348、349　剑柄及护手。图348：青铜镀金，镂空，缠枝纹饰（属于图344中的宝剑）；图349：铁制镶银，龙形纹饰。济南府克努特藏品，16—19世纪作品（原作照片）

图350—352　宝剑护手。图350：铁制，动物及云纹浮雕，镶银；图351：生铁锻打而成，有镀银痕迹；图352：浅色青铜制，镀金，浮雕纹饰。济南府克努特藏品，16—18世纪作品（原作照片）

353 354 355

图 353　皮带上的铁质马镫，圆形纹饰中央是彩色珐琅装饰。藏于伯尔尼博物馆（原作照片）

图 354　轿子的驮架，放在抬轿牲口的背上；铁制镶银，龙形纹饰。藏于伯尔尼博物馆（原作照片）

图 355　球形铁制饮具，上方有圆环，内部红色生漆，外部龙纹及植物底纹均类似布艺纹样，镶银装饰。济南府克努特藏品，16—19 世纪作品（原作照片）

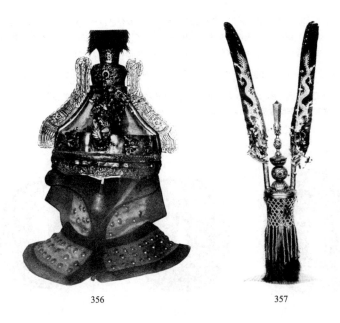

356 357

图 356　满族礼服头盔。主体由金属制成，表面有金银镀层，另有点翠装饰；前方用薄铁片制成叶片和圆形果实图案；沉重的盔顶由黄色丝绸、镀金的钉销及黑色镶边；头盔上的饰物由貂皮制成，还有琉璃珠悬挂在上面，两根鹰羽（参见图 357）上是镶金的龙纹，中间是红色的金属顶珠。伯尔尼博物馆展品，19 世纪作品（原作照片）

图 357　满族头盔饰物（参见图 356）。伯尔尼博物馆展品，19 世纪作品（原作照片）

掘出了一些头冠，它们上面也有类似的金属片制成的叶片与果实图案。[1]

矛和戟同样遵循唐代兵器曲线流畅的特点，造型设计颇具画意（见图547）。博物馆中展出了各种造型的矛戟，但似乎还没有看到矛戟上有艺术性的装饰。战争中使用的武器自然只注重造型，即使是仪仗中使用的器具以及收藏所用的兵器也都是毫无修饰的，只是工艺更精致一些。

自元代以后，中国开始用铜和铁铸造中等体型的火炮。从可用肩扛的火炮到安置在城墙上的大炮，各种不同规模的炮身上都没有特别的花纹装饰。

钱币

与世界其他地区一样，中国最早的贸易活动也是以物易物。相邻的部族之间在交界处约定好交易的日子，然后交换一些当地的产品或贸易商品。据说神秘的黄帝为这一经济力量的发展做出了很大的贡献。[2] 其中最重要的就是为了经商之便建造了桥梁，引入了牛车。宝石、金和铜是有固定价值的，因此在最早的贸易中就被当作钱来使用。这个时期人们应该发现了一个铜矿，第一件青铜鼎也在河南省铸造了出来。此时，铜仍然是非常稀有的。

由于自重的关系，铜车在一般的交通中是无法使用的，它和铁铲、手持农具、刀及铜钟一样，都是日常家用的工具。各种工具的造型在最古老的钱币上都有清楚的反映，被缩小了比例用以交换价值并不高的物品。

最早的钱币出现在公元前1000年左右，造型似一把铲。[3] 真正的铲是十分常用的农具，但这些钱币在体型上要小得多，长约10厘米，整体铸造得薄且可弯曲。铲尾端的四方形中空结构本来是连接木质手柄的，在钱币中（见图358，a）也得到了保留。最早的钱币上并没有文字，直到后来才在钱币上写上面值或是流通的地区名称。渐渐地，钱币上由仿形而来的中空部分变成了四方形的扁平铜片，与下端部分的连接处则是方形或半圆形的造型。[4]

"此外还发展出许多不同的变体钱币，其中很多都已与铁铲的造型毫无联系。""中

1　莱纳赫、托尔斯泰，康达科夫，《俄国南部的古董》，巴黎，1891年，图49—51。

2　夏德，《中国古代史》，第22页。

3　《博古图》、《西清古鉴》和有关钱币的18卷著作《古泉会》中收录了数百幅钱币的图片，但这些书侧重的都是钱币上的文字和大小等信息，与本书并不太相关。涉及钱币的造型种类并不太多。在罗斯《中国钱币》（青岛，1909年）一书中有较为概括性的总结。

4　《神州国光集》（介绍中国艺术与考古的杂志），上海，1909年，第一册有四幅描述不同布币造型的插图。

图358　最早的钱币，比例尺为4∶9。a：铲币，四方柄为中空结构錾，币身很薄；b、c：磬币，被称为桥钱，上方有圆环，表面有曲线纹饰雕刻，币身很薄；d：梳钱，表面脉状纹路较深，边缘处呈锯齿状，币身较厚，有孔用以穿线。济南府克努特藏品，公元前1000年至前300年作品（原作照片）

图359　青铜钱币，币身较厚，表面有纹饰雕刻，比例尺为2∶3。a—d、f：铲币的变种，被称为布币，上面有文字及线条图案；e：最古老的圆孔钱币。济南府克努特藏品，周代作品（原作照片）

图360　青铜钟币，比例尺为1∶2。a：圆形钟，外罩呈拱形，上方有镂空圆环；b：椭圆形下缘，外罩竖直，上方有圆环，币身上有一道垂直的长缝。济南府克努特藏品，铸造时期很早，确切年代未知（原作照片）

国人甚至将这些钱币看成对衣物的仿形，将它们叫作'布钱'（见图 359）。因此，在古代，布无疑也是人们交换的货物之一，但如果说布钱是仿照衣物制作的，这就似乎不太划算 —— 将用布制作的衣服改用金属铸造出来怎么都令人产生怀疑。更可能的情况是，布钱是铲币发展到后期演变而成的，然而中国收录古钱币的著作中却将铲币当作布币的分支。"[1] 在这里我十分同意罗斯的观点，因为更古老的钱币中包含了铲的中空插口造型銎，这种模仿的形式在其他钱币上也能看到，且钱币模仿的工具或用具都是金属质地的。而偏离原意的称呼只能是在后来产生的，当时人们已经忘记了钱币最早的来源，或已经无法记得最初模仿的对象是什么了。

类似地，中国人还将一种钱币（见图 358，b、c）称作桥钱或月钱，但它的原型显然是某种金属器。我猜测这种钱币的原型应该是某种乐器，就像最常见的钟币（见图 360）一样。上方的圆环和弯曲的内壁都令人想起同时期的铜钟（见图 256），只是这枚钱币的跨角较大，与钟的造型呈现出明显的差别。因此我认为，圆形的铜钟诞生的时间稍晚，单片式的敲击乐器 —— 磬才是最古老的乐器，历史上相似造型的器物既有青铜器（见图 266）也有玉器（见图 507，a）。片状器的浇铸和运输显然要比中空的圆钟更容易。实际上还有一些磬的造型比本书图片中的器物与铜币造型更为相似。特别是磬币上方的圆环，显然来自悬挂起来的器物原型。对于钱币的断代和确定具体模仿的原型还有一个非常重要的线索：这种磬币上面从未出现过文字，只在正面有一些线状或涡卷纹饰；在古老的铜钟上（见图 256）我们也能看到类似的纹饰。因此，"桥钱"或"月钱"应该都是后人根据钱币的外形展开想象、重新取的名字。

我已多次提到，在铜钱从中国南部传到日本时，还有一种巨大的圆形钟，这种钟出现得要比前文提到的钱币晚了许多。钟罩的外部是垂直的，表面还有齿状装饰，这些在青铜器图录上都有描述，但它们在中国并非是通用的货币，而是南方风格的铜钟而已。

还有一种年代久远又十分罕见的钱币（见图 358，d）是梳子造型的，因此被称为梳钱。它的原型是一种锯齿形的手工工具，大概是用来加工皮具时锉刮用的。不同的梳钱造型差异极大，但它上面的纹饰除了简单的线条以外只有类似鱼骨的双排突出线条。用线绳通过一端的小孔可以将钱币穿成一串，这是原型的工具上没有的结构。

最常见也是被仿造最多的一种钱币是刀钱（见图 361），它产生于公元前 10 世纪左右，使用的时期很长。如今保存下来的刀币有数百种不同的造型。最古老的造型在刀鞘、刀剑和刀背的造型上都很像日常使用的大刀。但很快人们在铸造时就减少了刀币的厚度，且在四周即刀鞘处加了高起的边缘（a、b）。除了从造型、铜锈、刻字以及纹样的工艺以外，我们最容易判定一枚铜币真伪的方法就是看它是否具有弹性，是否可以弯曲。有一些仿制的铜币从铜锈和工艺来看可能有上千年的时间，但若其币身

1 罗斯，《中国钱币》。

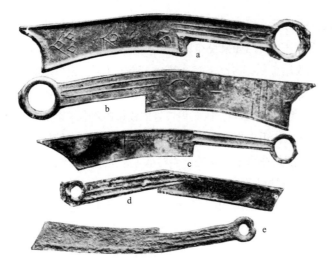

图 361　青铜刀币，币身极薄，可弯曲，比例尺为 2∶5，类似斯基泰人的大刀，末端有圆环，刀身弯曲成钝角。a、c：正面，刀鞘边缘高起，另有文字及线条雕刻；b：a 的背面，线条雕刻；d、e：小型刀币的正反面，币身上的细槽更深。济南府克努特藏品，周代作品（原作照片）

较厚，那么它就可能是中世纪的仿品。当然这种弯曲性也是可以伪造的，在那些币身很薄的铲币中也有一些近代的伪币，它们也具有很强的弯曲性，但它们并不是用青铜浇铸的，而是用铜片模压而成；中空的銎在这种近代的仿品中会用铜块填塞起来，人工铜锈的颜色也会绿得比较诡异。

与上文提到的早期铜币不同，刀币上一直都刻有文字，写明铸币所的名称或刀币的面值。在周代，刀币主要分为两个类别：一种稍大，前端有一个弧形的尖角（a—c），可能出现得更早一些；另一种稍小，头部齐平，币身更薄（d、e）。两种刀币也有共同的特点：刀柄与刀身之间形成一个钝角的弯曲，刀柄末端都有一个圆环。这种造型与北亚斯基泰人的大刀极为类似，可能曾经流传的地区十分广泛。

还有两种造型独特的青铜件也曾被当作流通的货币。一种是中国的藕心钱（见图 362，a、b）。这是一种四方形，长四五厘米的青铜币，币身上布满深深的条状纹路。这种奇特的造型很像中国挂锁的钥匙。另一种是鬼脸钱或蚁鼻钱，也是很小的椭圆形青铜件（见图 362，c—h），同样具有等价交换的货币属性。在钱币隆起的正面刻着文字，但是刻印得十分模糊，以至于老百姓以为这是一种鬼脸；背面则是光滑平整的。有些鬼脸钱还有一个镂空的小孔，方便人们用线将钱穿成一串（c—e），而另一些（f—h）则只在正面有一个深凹的圆点。后者身上的文字也演变成了某种

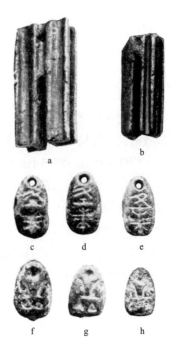

图 362　青铜钱币，比例尺：7∶8。a、b：藕心钱，币身较厚，有深刻的条状纹路及贯穿的凹槽；c—h：鬼脸钱或蚁鼻钱，背面平整，正面隆起，币身较厚；a—e：表面有文字，且有开孔；f—h：表面有图案，顶部有凹陷。济南府克努特藏品，周代作品（原作照片）

抽象的纹饰。鬼脸钱和蚁鼻钱这两个名称也是在钱币诞生很久以后由古钱币书籍的编者根据钱币的外形另取的。至于钱币本身最初模仿的原型，如今也无法可考了。

公元前5世纪左右出现了圆形的钱币，就是如今称为"铜钱"的造型。最古老的铜钱非常罕见，来源于更早的刀币末端的圆环，因此在中央有一个圆形的孔洞（见图359，e），而如今我们看到的大部分铜钱中央都是方形的孔洞。铜钱的大小和表面的文字各不相同，但造型却从春秋战国以来从未改变（见图363）。在最初的一千年里，铜钱上的文字都只标注面额。自618年起，铜钱上则只铸皇帝的名字，只有在较大的铜钱背后才会铸上面额。大约一千年后，人们开始在铜钱的背面打上铸币所或出产铜钱的省份名称。

在铜钱两千年的历史中，只有一次造型上的革新。革新的推动人是王莽，他毒杀了汉平帝，并于公元9年篡位登基。接着他命人铸造了一种小型的刀币（见图364），在传统的刀币末端加上了圆形的铜钱造型，但把中央的孔洞改成了方形。币身很厚，一些大面额的刀币在方孔旁还有嵌金文字。此外，早已荒废不用的铲币也在此时重新铸造而流通起来。但这位统治者在短短14年后就被杀，铸造古币的生产也随之停止了。

在贸易市场中，各种伪造的钱币数量繁多，流传极广。

在古钱币上的铭文通常很难辨别。它们与其他文字相比毫无艺术上的特点。钱币上不太出现几何图形，这一点和公元前铜钟上纹样的风格十分类似；其他青铜礼器表面的丰富雕刻与纹饰都没有出现在钱币上。

我们总是不断看到中国人对艺术的保守思想，他们一旦接受了某种事物，那么它的材质、造型和装饰风格都会一直流传下去，这也使我们研究者在数千年后还能从器物身上听到来自古代的遥远回声。也正是因为如此，清代的铜钱与2500年前刀币末端的圆形部分之间还能建立起清晰的联系。最古老的钱币表面就是光滑平整的，偶有出

363　　　　　　　　　　　　　　　　　　　　　364

图363　铜钱，清代仍在使用，图中铜钱面额相等（来自：海瑟－瓦泰格《山东（德国侵占山东胶州湾纪实）》）

图364　青铜刀币，尾端中央有方孔，币身较厚，比例尺为4∶5，前端有深刻的文字，尾端部分的图案有嵌金装饰。济南府克努特藏品，王莽时期作品（原作照片）

现少数涡卷纹或线形纹饰，但没有同时期青铜器或陶器表面的丰富装饰。即使要在不同铜钱之间做上标记以区分价值、年代和铸造地点，陈述性的铭文也已经足够了，因此在钱币的表面并没有出现艺术性的装饰。

但与钱币完全不同，徽章和护身符的造型直到公元后才出现，如今市场上能看到的大多出自19世纪。这些徽章和护身符的表面有着丰富的装饰：道教或佛教的象征符号、龙、兽和各种不同的事物，有些以浮雕呈现，有些则是镂空的处理。动物的造型要适应徽章圆形的布局，因此会显现出皮影一般的平面效果。这在中国并没有激起艺术上的特别灵感，但它们给日本徽章提供了很好的样板，特别是日本刀剑的护手部分加入了许多这样的元素，并发展出更为精湛的工艺。

除了圆形的铜钱以外，也有方形的铜钱，后者一般是前者的两倍到三倍厚。特别奇特的是一种长约10厘米的长方形铜钱，上面还有双龙的浮雕或镂空雕刻，铜钱顶部还会有一个龙形纹饰的结构，很像铜钟上方的钮，从造型和工艺来看都很独特。

到了近代，中国考古学家的兴趣主要集中在小型的铜片上，它们很像我们在金匠车上用到的配重[1]。这些铜片是四方形的，部分中间开着一个圆孔，表面有周代风格的文字或方形文字。此外也有一些圆形铜片，直径在1—2.5厘米之间，中间有圆孔。部分铜片一侧还有圆环结构。

1 《神州国光集》，上海，1909年，第四册彩页中包含29幅汉代配重的插图。

第二节　陶瓷

概论

欧洲与美洲收藏的中国陶瓷无论在数量上还是质量上都属上乘。常年旅居中国的人一致认为即使在如今的中国也很少有优秀的陶瓷进入市场了。一些家族中还收藏有珍品，但他们并不会转手买卖。

连年的征战毁坏了大众的收藏，即使是皇家祖庙中的藏品都被劫掠一空，而来自欧洲和美洲的收藏爱好者出高价将大量珍品带到了海外。在现存的数千种陶瓷中我们收集到的只有寥寥数种。宋代以前的陶瓷在十年前的市面上就已找不到了，而在本土市场，连宋代和明代最顶尖的陶瓷都已经遍无踪影了。

劳费尔首先（1909 年）就中国古代的陶瓷发表了内容详尽的专著，阐述了他从墓中收集到的大量精品陶瓷。[1] 在过去的三年里，他受芝加哥菲尔德博物馆之托从中国大陆又带回了数百件器物，其中部分器物的造型和施色都是此前从未出现过的。自 1910 年起，来自中国古代的陪葬品就越来越多地出现在市面上了。

欧洲人至今对宋代和明代的陶器和瓷器所知甚少，所幸卜士礼出版了一本 16 世纪中国收藏家的图录，给我们进行了详尽的介绍。实际上他也是因缘际会才得到了这本集彩图与文字介绍于一身的珍贵图册。[2] 图册来自怡亲王的府邸，怡亲王是康熙皇帝的十三子胤祥，而康熙皇帝则大力推动了景德镇的皇家瓷窑的建立。怡亲王的第五世孙载垣则因阻击英法联军不力，于 1861 被赐自尽。图录的编者名叫项元汴，祖籍浙江省，是 16 世纪下半叶著名的画家和古代书法收藏家。

这本图录本身也命途多舛。卜士礼在 1886 年将图录上交给了北京东方学会，并出版了其中的文字，插图则没有被包含在其中。[3] 在 1887 年的一次意外中，原作不幸被焚毁，这唯一的宝库也永久地消失了。但所幸此前有一位中国人留下了一份抄本。我们要感谢这位中国人藏了一份抄本，后来才有可能再做重录并卖给例如布林克里和樊国梁[4] 这样的外来人士，他们能获得著作中的插图多半要感谢这位中国人。卜士礼在 1888

1　劳费尔，《中国汉代陶器》，莱顿，1909 年，共 76 幅胶版彩页与 55 幅文中插图。

2　卜士礼，《中国 16 世纪的瓷器》，牛津，1908 年，83 幅彩页：彩图和文字来自项元汴，由卜士礼译注。

3　卜士礼，《中国清代以前的瓷器》，北京，1886 年。

4　樊国梁（Alphonse Favier，1837—1905），法国传教士。——译者注

年获得了一份新的抄本。抄本中的文字与绘画在中国人的谨慎细心之下与原作应该是完全一致的，只是色彩可能出现了一些偏差，因此无法作为研究的确切依据，比如淡青色的器物在抄本中呈现出来的是绿色。虽然有这么一点小瑕疵，这本图录仍然具有极高的研究价值与参考意义，因为上面记录的大多数瓷器种类是我们至今从未知晓的，图录中的原作也从未出现在大家的视野中。

有关19世纪单色釉的陶器和彩绘的瓷器都已有许多文章记述过。中国的古籍中也有关于瓷窑的历史与工艺的记录，现也已有译本面世。[1] 书中讲述了数不清的陶器颜色、陶器的起源与变迁、不同的釉色和图案、陶器上的标志和造型，巨细无遗。虽然陶器风格的发展在造型、工艺和装饰方面在这些书中都偶有提及，但没有进行系统性的归纳。在接下去的章节中，我会将陶器艺术的发展按照大致的类别进行梳理，由于篇幅的关系，就不再详细介绍制作陶器的工艺、造型和色彩了。

关于19世纪的陶器，我也不会展开太多新的内容，毕竟我们现有的材料中已经对这个时期的陶器有大量的细节阐述了。如果大家想要更详细地了解相关信息，我比较推荐以下论文与书籍，其中包含了近4000件陶器的精美图片（见表1、表2）。

表1 论文：

作者、题目、出版地与出版年份	彩页	黑白图页	文内插图	陶器件数
贝内特爵士，《一组中国浅蓝色瓷器》，《伯灵顿杂志》，1904年4月	2	3	—	22
贝内特爵士，《五彩瓷》，《伯灵顿杂志》，1904年4月	—	3	—	4
齐默尔曼，《瓷器艺术》，《艺术与艺术家杂志》，1905年12月I，1906年1月II	—	3	10	21
卜士礼，《中国蛋壳瓷》，《伯灵顿杂志》，1906年8月	—	2	—	6
沙畹，《中国造型艺术》，《法国博物馆场刊》，1908年第四期	—	1	3	9
迪伦，《浅谈中国珐琅的起源与发展》，《伯灵顿杂志》，1908年4月I，5月II	1	3	—	9
霍布森，《宋代与元代》，《伯灵顿杂志》，1909年，4—8月	—	14	—	30
布林克曼，《汉堡博物馆报告》，1909年	—	—	3	3

1 儒莲（Stanislas Julien，1797—1873，法国汉学家），《中国陶瓷制造史》，巴黎，1856年；卜士礼，《中国陶瓷简介》（《陶说》英译本），牛津大学出版部印刷所，1910年。

表 2　书籍或图册：

作者	标题 / 书名	出版年份	尺寸规格	彩页	黑白图页	文内插图	陶瓷件数
雅克马尔	瓷器的历史	1873	8	—	2	14	17
欧·杜·萨尔特	中国瓷器	1881	—	18	14	121	278
维也纳东方博物馆	东方陶瓷展图册	1884	8	—	1	44	49
派利罗格	中国艺术	1887	8	—	11	127	138
迈耶尔	龙泉窑	1889	—	3	—	—	24
格朗迪迪埃	中国陶瓷	1894	—	—	42	—	125
加兰	中国瓷器手册	1895	8	—	33	—	70
沃尔特斯	东方陶瓷艺术	1897	—	90	—	373	504
贺壁理	中国陶瓷	1900	8	—	21	—	42
科斯莫·蒙克豪斯	中国陶瓷史	1901	8	24	48	—	102
威廉·古兰特	中国陶瓷（两卷）	1902	8	—	317	—	737
沃伦	中国古代陶瓷图录	1902	8	—	14	—	24
塔夫特	中国陶瓷图录（内部出版）	1904	8	—	25	—	100
布林克里	日本与中国（第九卷，"中国陶瓷艺术"）	1904	8	11	7	—	25
卜士礼	中国的艺术（第二卷）	1906	8	—	69	—	85
威廉·伯顿	瓷器	1906	8	—	13	—	22
科尔	中国古代陶瓷图录	1906	8	—	4	1	32
克里斯普	中国彩瓷（内部出版）	1907	—	12	—	—	15
霍奇森太太	中国古陶瓷	1907	8	—	41	—	86
皮尔庞特·摩根	摩根收藏图录（内部出版）	1907	8	—	77	—	145
	同上（珍藏版）	1904	8	77	—	—	
布莱克尔	东方陶瓷	1908	8	—	2	14	17
卜士礼	各朝代的瓷器（19世纪）	1908	—	83	—	—	85
约翰·盖茨，波士顿	麦康伯中国陶瓷收藏图录	1909	8	—	7	—	30
劳费尔	中国汉代陶器	1909	8	—	75	18	206
A. W. 巴尔	中国古陶瓷和艺术品	1911	8	12	95	—	263
温尼克	1911 年 2 月收藏品	1911	8	—	11	—	124
伯灵顿美术俱乐部	早期中国陶器与瓷器展	1911	4	15	44	—	173

此外，科隆、柏林、慕尼黑、巴黎、伦敦等地的拍卖场刊上还有数千幅插图。但面对这些材料，人们必须非常小心，因为在售卖时这些信息的真伪很少经过证实。不过无论如何，这些插图还是向我们展示了陶瓷种类的无穷多样性。

对中国文献进行了深入研究的有儒莲[1]、夏德[2]、卜士礼[3]、劳费尔[4]和其他一些专家，比如布林克里[5]，但这些有趣的研究大多集中在陶瓷历史和工艺上，特别是各种瓷窑的不同以及各种颜色和造型的中国名称，对于风格和美学的欣赏却很少。

随着时代的推移，中国人的审美逐渐发生转变，人们总是依据外表的门类去阐述不同器物之间的区别，但对艺术风格发展中产生的内在联系却视而不见。因此在记述最受青睐的青绿色调和红色调的器物时，从浅湖蓝色到深橄榄绿，从血红到桃红，深浅不一的色彩比比皆是。人们在命名一些特殊的颜色时还喜欢参考自然中同色的事物，比如葱绿或马革红等。但这些信息根本无法帮助我们做任何研究：每件陶瓷是什么年代生产的，来自哪个瓷窑，都无法通过这些名称获得提示，特别是在过去的几百年中，人们还根据这些描述制作了许多仿品[6]，使得梳理工作变得更难进行。在所有青绿色中，有一种天青色非常有名，这种颜色指的是雨后天空的颜色，但中国北方的天空与南方的完全不同，正如德国的天空颜色与意大利的也完全不同。正是这个名称带来了一个巨大的误会，因为它所指的根本不是青色，而是一种偏蓝的色调，与其他偏绿的青瓷完全不同。

与此类似的还有文献中记载的蓝色。文献中提到 15 世纪的一种来自西亚的"伊斯兰蓝"，据传它的美是本土的蓝色无法企及的，但没有任何陶瓷作品直接证明这种蓝色的存在，文献中也没有描述它究竟是深是浅，是偏红还是偏黄。当时中国人的生产力还十分有限，这也决定了他们对相关知识无法十分精通，因此他们在区分不同颜色的时候只能列举十分次要的特征。如今我们很难再对这些方面做出判断，因为在过去的数百年时间里，瓷器制造充斥着在器型、颜色和标记上对古董的模仿。而这些由于生产数量稀少而被视作珍宝的古董几乎很少存世了，至少在海外是如此。

中国的文献对各种陶瓷的出产地也记述得很不准确。虽然这些记录告诉了我们不同地区陶瓷特有的造型、颜色、施釉和用料的特征，但我们无法从这些文字中得知如

1　儒莲，《中国陶瓷制造史》，巴黎，1856 年。

2　夏德，《古陶瓷——中世纪中国工商业研究》，慕尼黑，1888 年；夏德，《中国研究》，慕尼黑，1890 年，第 44 页：中国中世纪瓷器行业。

3　卜士礼，《中国的艺术》，第二卷，伦敦，1906 年。

4　劳费尔，《中国汉代陶器》，莱顿，1909 年。

5　布林克里，《日本与中国》，第九卷，"中国陶瓷艺术"。

6　卜士礼，《中国的艺术》，第一卷，第 13 页：一部雍正年间官方的广东省志（《广东通志》，卷五十二）中有记载，所有在此工作的陶工都来自福建，因此他们所做的无非是模仿龙泉窑中的青瓷，出产的作品也并不是最顶尖的佳作。

今保留下来的陶瓷是如何制作出来的。某些记载中可能提及了一个产地特有的某种风格，但那里生产的陶瓷中是否有幸存下来的原作，或有哪些流传下来的作品，目前我们都无从得知。

正是中国人对古董的崇拜和热爱使得过去的几个世纪中出现了工艺精湛的仿品。在历史的进程中工艺也不是一直向前的，常常有战争和其他偶然发生的事件干扰和影响陶瓷器的制作，有时甚至会给陶瓷器工艺带来灭顶之灾，于是在一些情况下我们就无法确定一些现存陶瓷的真伪了。

在欧洲，陶土器、瓷器、马约利卡珐琅陶、法扬斯瓷器、软瓷和硬瓷都有明确的概念区分，每个名词也代表了不同的制造工艺，但中国人自古以来总是使用同样的名词，虽然陶瓷制作的工艺根据地点和时代的不同发生着持续的变化，但这些表达从未变过。在陶瓷发展的早期，中国人并未在陶瓷的用料上太过注意，他们注重的是外表面的样貌，顶多加上声音和硬度，因此在命名时大多采取不同的色彩来区分，这些名称几乎很难翻译成通顺的德语。到了近代，中国开始有了大致的用料分类，但还远远不够详尽。在命名时人们会在名称中加上"窑"或"瓷"字加以区分，但前者可涵盖陶制品和瓷制品，后者则指的是含有高岭土的瓷器。总之中国对陶瓷的命名总是令人有些困惑。

与用料不同，陶瓷造型与装饰的风格发展及新技术的出现，特别是某种颜色瓷器的诞生和流行都有详细的记录。根据文献给出的记载，这些似乎就是最重要的研究线索了，其中可以提炼出陶瓷发展的历史沿革。我们还是会遇到许多技艺精巧的仿制品，通过对比好的原作，仍然可以辨认出某个时代的风格特征；而列举颜色和工艺特点的详细描绘反倒可能掺杂后人勤奋的仿作，因而并不具有参考性。

本书并不是一本写给收藏家的参考手册，也无意让他们对照着藏品的外在特征从而鉴定真伪。如果阅读本书的读者有如此的需求，可以参考我在上文中列举的那些内容翔实、插图丰富的宝贵材料——当然，更重要的是多年的观赏历练。我将尝试大致梳理中国的陶瓷艺术发展史——这一工艺在世界上其他地方都未曾发展到中国这样完善的高度。因此我也会尽可能避免使用制作地、器型及色彩方面的中文专有词汇，以便读者理解。

考虑到篇幅的问题，我在这里无法对所有不同种类的陶瓷展开详细的阐述，而是选取每个时代颇具代表性的部分例子讲解，这样大家可有一个对时代风格的概览。此处还需指出，文中出现的插图中的陶瓷都是在制作时间上已有定论或存疑较少的作品。

汉代以前

根据文献的记载，中国的制陶业可以追溯到神秘的史前时期：早在公元前12世纪，黄帝的后人就委任了一位制陶官，但没有留下有关工艺和纹样的记载。实际上我们目前为止没有看到任何文字详细记录史前陶器的艺术风格。当然，早期的诗人在诗歌中除了记载武器和青铜器之外，也留下了论及陶器的史诗和抒情诗。在古籍中我们能看到，在早期的文字中"瓶"的写法就是由烧制的陶器"缶"和陶制餐具"瓦"结合而成的。[1] 此外诗中还提到了各种陶制的炊具、碗、酒器、椭圆形的器皿、陶棺以及蒙着动物毛皮的陶鼓。然而目前我们还没有来自如此早期的文物可以证明诗歌中所说的事物。在以后的文物发掘中可能会有丰富的宝藏被发现，届时我们就可以通过陶器的造型了解中国人在史前的生活了。根据古籍中的描述，最早的祭器表面是光滑的，即没有任何装饰，但是它们在造型上应该还是十分多样和独特的。

劳费尔已经公开了一些来自山东古墓中的少量陶器（见图365）。他根据这些陶器出土的地址、工艺和铭文推断它们来自周代。从这些器物复杂的造型来看，此前陶器应该已经发展了相当长的一段时间。其中高足平底的容器有着棱角分明的边沿，完全不符合陶器工艺的自然成型原理，可以推断是来自对木器或青铜器器型的模仿。劳费尔也得出了相同的结论，因为经他观察，一些圆形陶罐的下方有三个逐渐变尖的足[2]，这一点是古代青铜器最显著的特征。

这类器物的原型很可能来自西方，我们可以从中看到古希腊双耳陶罐（见图366）的影子。如果劳费尔这篇记述详尽的出土报告属实，那么就为古代西方文化在造型迁徙和与中国之间的联系之说增添了一个有趣的实例。另一件器物（见图367）则展现出相当原始的陶器风格，仿佛是依照口袋的样子制作而成的。

此时的陶器用料质地大多偏硬，器身也较厚，但也有一些较软的材质。颜色大多为浅灰或略带红色。工艺较为粗糙，没有任何艺术性的装饰，只有一些交叉的阴刻细线条，透露出十分原始的艺术品位。根据周代古籍（《礼记·曲礼》）记载，陶工除了双手以外也会使用转盘来拉坯塑形。造型丰富的礼器大多是手工制作，而大批量的生活用具就会用转盘生产。除此以外还有在器物表面或陶盘上直接刻印的工艺。贸易市场上售卖的应该都是精挑细选的上乘作品。

1 卜士礼，《陶说》，第33—35页。

2 劳费尔，《中国汉代陶器》，莱顿，彩页1，图2。

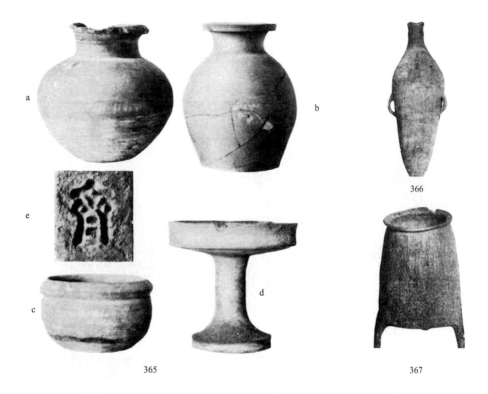

图 365　黏土烧制的器物，手工作品。a、b：壶；c：罐；d：高脚容器；e：文字"齊"（"齐"的繁体），山东地区诸侯国名。汉代以前作品（来自：劳费尔《中国汉代陶器》）

图 366　西亚风格的古希腊双耳陶罐，黏土烧制，汉代以前作品（来自：汪涅克藏品展，1911 年）

图 367　三足器皿，红土手工烧制，汉代以前作品（来自：汪涅克藏品展，1911 年）

汉代

　　亚历山大大帝的伟大远征标志着整个亚洲一场文化运动的开始，这场运动也渐渐推进到了中国的边界。通过处于中间的部落民族，中西方之间的各种货物进行了交换。与货物一同传入的还有新的工艺和艺术造型，商贾游人也带来了新思想和新习俗。在《中西艺术交流 3000 年》（见"汉代"一节）中我们已经认识了"中亚混合风格"和"古希腊罗马风格"。这些新的事物当然不是一涌而入的，它们经历了数个世纪之久的适应和改变。公元前 4 世纪的长诗《天问》中有描述壁画的段落，根据诗中描绘，诗人屈原在四处游荡时在一个古庙中看到了这些壁画。诗中详尽的描述证明了当时壁画是十分新奇和不寻常的事物。同时这座古庙坐落于中国南方的中央，这应该也不是偶然：这个地区要比北方离中亚的民族更近。此时新思想的晨曦已在酝酿之中，到了汉代就会光芒盛放，并成为汉代艺术的标志特征。

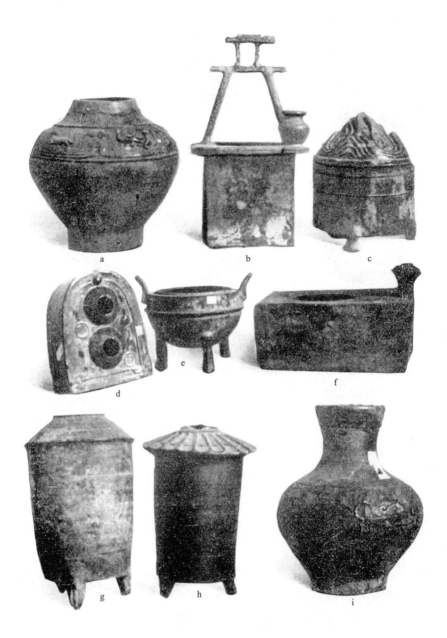

图368　随葬陶器，表面施釉，劳费尔藏品，芝加哥。a：绿釉罐，表面有饰带；b：井状罐，配有小桶和轱辘；c：筒形罐，三足，盖呈山形；d：可移动双孔灶，表面有浮雕，施绿釉；e：绿釉礼器，三足，高耳；f：单孔方形灶，另设一风道，施绿釉；g：谷仓形带盖瓮，三足为蹲坐的熊造型；h：同g，谷仓顶部瓦檐清晰可辨；i：青铜器造型的陶瓶，表面纹饰组成很宽的饰带。汉代到唐代之间时期作品（弗兰克摄，汉堡）

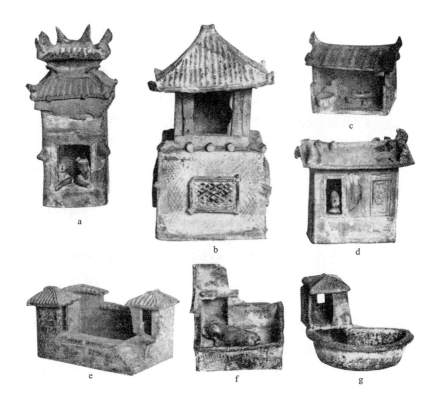

图 369　随葬陶器，民居造型，出土于汉代到唐代之间的古墓中。a：四方塔楼造型，窗内有二人像，双层檐，顶部有牛角形装饰；b：庙宇造型，顶部铺设砖瓦，攒尖顶由圆形柱支撑，仿木柱结构；c：民居造型，屋前有圆形磨和春杵，双坡顶，顶部有牛角形装饰；d：民居造型，窗内有人像，双坡顶上铺设的似乎是木瓦；e：由墙与塔楼围起来的院落；f：四方院落，中央是一只家畜，角落有小屋；g：圆形院落与四方形小屋（来自：汪涅克藏品展，1911 年）

　　康拉迪教授对这个革命性的创新时期有十分精辟的评论，他认为这个时期"文学作品与真正的纹饰风格都与前一个时期发生了断层式的变化，诗节中似乎不可避免地出现叠句，每个诗节只是略有改动，正如器物表面的饰带一样 —— 简单来说，一切守旧主义的枷锁都在崩裂！新的时代要求新的艺术，于是就产生了新的艺术。汉代的陶器也展现出与更早的青铜器截然不同的艺术风格"。

　　还有文章记载了一些动物陶像，它们是墓中随葬的明器。劳费尔的书中有两张非常有趣的动物陶像图片：一只鸡、一只鸭和一只獒犬。[1] 这些动物都刻画得栩栩如生，然而这种贴近自然的风格与同时期石刻和陶器的风格完全不同，更像是后来唐代塑像（见图 387）的风格。甚至在一件明器中，石磨前的马厩中还刻画了一整个羊群的形象。在汉堡博物馆有一件极有意趣的拱顶双轮车陶器模型，其造型与汉代石刻上的形

<hr />

1　劳费尔，《中国汉代陶器》，彩页 63、64。

象一模一样，这种双轮车到清代仍在使用。[1]此外还有一种犀牛模样的动物，很像青铜酒具上的装饰。

随葬的明器很好地向我们展现了当时的习俗。我们看到了陶土做的井（见图368，b）、谷仓（见图368，g、h）、炊具和灶（见图368，d、e、f）、石磨和舂杵以及双坡顶（见图369，c、d）和攒尖顶的民居[2]（见图369，b、e、g）。我们还看到了被墙围起的院落（见图369，c—g），院落的四角还有塔楼或小屋。门窗的设置也一目了然，有些明器甚至还模仿了圆木柱的结构（见图369，b）。特别有趣的是一座四方建筑（见图369，a），顶部是双层屋檐，中间还有造型奇特的顶饰。[3]即使如今我们手头的材料十分短缺，还无法就此下定论，但我仍然认为这种重檐四方形的纤细建筑令人想起迈锡尼的金饰造型。

所有明器从工艺上来看都有些原始，但十分写实，还没有出现有意识的抽象化纹案或装饰性的图样。它们是由从未经过训练的工匠自由发挥塑造而成，制作的时间大约是在公元第一个千年之内。

但器皿与砖瓦的风格就与明器的完全不同。从做工来看，我们明显感到前者吸收了来自远方的更高级的艺术语言，随后根据本土的需求与工艺水平做了相应的调整。

陶壶（见图368，a、i；图370、372、373）的轮廓线条雅致高贵，颇具古风，很像代表国家特色的青铜器的外形。[4]特别是器物的足、腹部和肩部的耳以及侧面的兽首纹饰，都与青铜器十分相似，只是有些陶壶将耳的结构省略了，或以浮雕的形式呈现出来，这显然来源于青铜礼器的传统造型。青铜是庙宇和宫殿装饰的唯一用料，但随葬品按照习俗都是由陶土制成的。因此在汉代墓穴中出土的大多为陶器，很少有青铜器。[5]

直耳三足鼎（见图368，e）和灶具造型的陶器（见图368，d、f）同样仿自古青

1　伯灵顿美术馆，1910年中国早期陶瓷器展，伦敦，1911年。图片见彩页3。此外还有陶猪、陶鸡、卧着的陶犬、陶骆驼和骑士雕塑，但其中部分属于唐代制作。

2　白威廉（A. W. Bahr，1877—1959，亚洲学会秘书长），《中国古瓷器美术谱》，1911年，彩页1：硬陶攒尖砖瓦顶庙宇，施绿釉，出土自曹魏时期（220—266年）古墓，后来为两江总督端方私人收藏；其中庙宇的大门是镂空的推拉式门，十分特别。

3　类似的造型在青铜和黏土质地的小型宝塔上很常见（参见卜士礼《中国的艺术》第一卷，图62，根据中文记载为955年作品），应该是印度的建筑风格。目前有一件真品藏于柏林民俗博物馆内。

4　鸟居龙藏，《汉代早期的遗迹》，《国华》，第241册，其中记录了一些效仿青铜器造型的陶器，有两个猪形罐造型独特，浑圆的器身仿佛躺下的猪，下方有足，上方有一把手。

5　白威廉在《中国古瓷器美术谱》（1911年）中配了一幅非常有趣的插图（彩页1），上面描绘了两江总督端方的随葬明器。一个陶罐线条优雅，颈部短，但两耳极长，据传为汉代作品，但应该是后世的仿作。彩页二中的陶骆驼立于平板上，背上满载着货物，姿态极为传神，同样记载为汉代作品，但（正如图387b所示的骆驼一样）应该是五代或唐代的作品。

<p style="text-align:center">370 371 372</p>

图370—372 古代青铜器风格的陶器，表面施釉。图370：陶壶，环绕浮雕饰带展现狩猎场景，施绿釉；图371：筒形器皿，三足，浮雕狩猎景象，点缀以抽象的山形轮廓，盖也呈山形，施绿釉；图372：陶壶，饰有兽首浮雕。劳费尔收藏，芝加哥，汉代作品（图370、371来自：《波士顿美术馆展刊》，第五卷，1907年，第28册；图372：原作照片，弗兰克摄，汉堡）

<p style="text-align:center">373 374</p>

图373 古青铜器造型的陶壶，圈足，饕餮饰耳，细陶，浅红色，高约50厘米，出土自河南古墓。汉代至唐代之间作品（来自：沙畹《由河南发掘藏于卢浮宫的中国文物》，法国博物馆展刊，1908年，第四册）

图374 陶罐，卵形腹，有水平纹路，单耳，边沿有流，罐壁极厚，浅绿色，釉层已开裂，有蓝色和紫色斑点。高25.7厘米，铭文显示为公元前52年作品（来自：劳费尔《中国汉代陶器》）

铜器。但我们也看到了一个带壶嘴和把手的陶罐（见图374），它纯粹是汉代陶器的器型。陶罐玲珑的轮廓曲线令人想起地中海地区成熟的陶器造型。特别值得注意的还有罐上的铭文，通过它我们得知这个陶罐的制作时间是公元前52年。大腹细颈阔口的造型显然不是青铜器的器型，而是陶器工艺的设计。而水平方向的纹路同样是典型的陶器装饰，可利用转盘轻易完成，后来的青铜器还借鉴了这一纹饰（见图162）。但是青铜器的时间要比这个陶器更早，因此不能排除此前的木器已有类似纹饰的可能。

而陶制祭器则有更为丰富的艺术风格。我们首次在器物上看到动物、骑士造型和山峦的全雕装饰。它们大多以抽象化的造型不断重复出现。饰带的纹样图案大多描绘的是狩猎的场景。骑士们在马上回过身来，用小型弓箭射猎野猪和野鹿，旁边有猎犬一同奔跑，胯下是飞奔的马，身后有装饰性的山峦形象。此外还有一些并不写实的动物形象：狮子、老虎（见图371、375）、龙、鸟、蛇和猴子都出现过。

在狩猎图景之间通常还有兽首形象的耳以浮雕形式出现，这也来源于青铜器的结构，但在中国的青铜器上我们还未见过人的形象与动物的图案。从做工来看，这些陶器也与周代或汉代常见的陶器有些不同。反而在数百年后的波斯银器上出现了捶打出的图案，在做工和主体方面都与这些陶器上的图案十分相近。因此可以推断，这些波斯萨珊王朝风格的银器与中国这些装饰风格的陶器同出于一个源头。

筒状器皿（见图375）以及艺术气息浓厚的山形盖（见图371）都是青铜器中已经出现过的造型（见图172），而这些造型早已传播至世界许多地方：古罗马、印度和东亚都出现了类似的器型，那么必然也存在更早的蓝本。

图375 直筒形器皿，波纹与狮子浮雕装饰，陶器表面有光辉灿烂的绿色施釉，汉代风格（来自：日本景泰蓝拍卖手册第二册）

一些陶罐的器身圆得十分周正，特别是横纹的排列也很规律，这就证明在制作时使用了转盘。人们还在泥胎上用中空模具印出的泥块做成纹样，由于器身的周长不同，有时候纹样可以完整重复出现多次，有些情况下会出现并不完整的纹样图案。此外也有徒手在泥料上雕刻花纹的工艺。[1]

陶器的用料各不相同。大多是由一块呈现灰色的细腻柔软的陶土制成；器身经过轻微的烧制之后很轻，材质较软且易碎。但除此以外也有一些分量更重的陶器，它们的器壁一般更厚，劳费尔就找到了一些烧制得更坚硬的泥胎，也就是某种硬陶。在波士顿美术馆丰富的汉代陶器馆藏中，学识丰富、

1 布林克曼在汉堡艺术与工艺美术博物馆1909年的报告中（汉堡，1910年，第96页）提到这种工艺与欧洲工艺流程之间的相似性。拉伦陶器（Raerener Steinzeug）在制作中就会用到模具按压出来的泥块；而古罗马晚期的陶器就是工匠用手塑形的，因此每一个都独一无二，没有重复。

图 376　圆形琉璃瓦当正面拓片，中央有钮（a—c、h—k）。a—g：文字与几何图案；h：马与文字；i：天鹅与文字；j：单凤；k：双凤；l：三凤。汉代（来自：佛尔克《秦汉的铭文砖》，1899年）

成就斐然的柯蒂斯和科尔肖将其中的用料分为四种不同的种类。我们手头的资料实在太少，还不足以对陶器的工艺进行全面性的总结。它们大多施绿色釉，颜色从浅到深有万般变化。这些华丽的釉色大概是在公元后一千年内慢慢发展出来的。我们还无法确定，人们选择绿色是因为工艺相对简单，还是为了重现青铜器的绿锈效果，也可能是二者共同作用的结果。

古罗马的琉璃长埋地下数百年后，表面的杂质被土中的酸和水分消解掉，于是重新发掘出来时，我们看到的是光彩四射的彩色表面。同样，汉代的琉璃陶器也散发出夺目的光辉。同时出现的还有布满开片的琉璃陶器，但这应该不是人们刻意制作出的效果，而是在烧制时偶然产生或是在后来才产生的裂缝。

建筑顶上的瓦当[1]则与这些陶器在工艺和装饰的风格上完全不同。重要的是，汉代的瓦当十分坚固，如石头般坚硬，在敲击时会发出清脆的声响。它们之中大多只有圆形的部分保留下来，因此自从 1720 年[2]左右，人们就因为其坚固的材质和平整的背面将它们当作砚台使用。砖瓦至今都是大规模批量生产的，但如今的砖瓦硬度完全无法与汉代时期的相比。后来人们更注重砖瓦的色泽，且用料更轻，更易碎。从重量上就可以将汉代瓦当与后世的砖瓦区分开来。此外后来陶瓦上的阴刻铭文也比汉代的更加生涩，不似汉代铭文那样遒劲有力。这些瓦大多 63 厘米长，圆形瓦当的直径则在 13 厘米到 21 厘米之间。

前文中提到，随葬的明器总体来看保持着独特的质朴写实风格。陶罐沿袭了中国特有的青铜器风格；而祭器则符合中亚混合风：将抽象的人像、动物形象和山的形象融合在一起。在陶瓦上我们首次看到将文字用作艺术装饰的做法，自此以后，书法就越发频繁进入到人们的视野中了。孔夫子时期人们还在用石笔在竹子上刻字，到了汉代，人们已经开始使用柔软的毛笔写下文字了。青铜器和陶器上（见图 365，c）偶然会出现难以辨认的周代篆书，而这些文字在汉代则成了艺术性的装饰。

瓦当表面（见图 377）通常在中心有一个突起，令人想起圆形铜镜中央的钮（见图 270），但二者表面装饰的分布却完全不同。铜镜正面的装饰总是排列成圆形，但瓦当表面的装饰却是线性的，只有少数排列成与铜镜表面类似的环形（见图 376，a、b）。瓦当上文字的样式也各不相同，有些是圆润的字体（见图 376，a—d、g），有些

1 罗尼（Rosny），《诺登舍尔德的日本书籍目录》，巴黎，1883 年，斯德哥尔摩皇家图书馆，X 区，第 217 页：秦汉砖瓦，1838 年；古砖历史与描述，1799 年；沙畹，《秦代铭文》，《亚洲学报》，1893 年，第 517—520 页；劳费尔，《中国汉代陶器》，第 300—311 页；佛尔克，《秦汉铭文砖》，东方学会，1899 年，第 58 页（插图第 376 展现了秦汉瓦当上的文字）。

2 劳费尔，《中国汉代陶器》，第 301 页：林东在 1721 年写了一本关于砖瓦的书，他应该是第一个将瓦当用作砚台的人。真正古代的瓦当表面虽然是平整的，但也有艺术性的浮雕装饰。到了近代出现了许多仿制的瓦当，它们大多材质较软，重量很轻，可以简单辨别；同时仿品的浮雕大多凹凸明显，且画工欠佳。

图 377　圆形瓦当正面，琉璃瓦，表面有浮雕。a：直径 15.5 厘米，深棕色，涡卷纹组成花体字，意为幸福永远；b、c：直径 15.5—15.8 厘米，铭文双关，棕色；d：直径 14.8 厘米，浅黄色，抽象鸟形纹饰。来自汉代建筑（来自：劳费尔《中国汉代陶器》）

则是棱角分明的篆书（见图 376，f），但文字的排布无一例外都贴合圆形的表面。这些浮雕都是用模具印刻在瓦当表面的，这些浮雕都蕴含着吉祥如意或道德规范，此外还有皇宫、庙宇及其他建筑的名称，以及官员或私人的名字。

在这里我们就可以看到，为了满足新出现的需求，人们就会创造新的艺术形式。空白的瓦当上需要一些装饰，人们并没有沿用青铜礼器或铜镜上已有的中性纹饰，而是按照古老的周礼加上会给家宅带来幸运的格言警句，或是标注上宫殿或建造者的名字 —— 正如美索不达米亚的古代建筑那样。由此也诞生了一种中国特有的文字纹饰，这对研究古代的篆书是十分重要的材料。从刻着铭文的陶瓦的发掘地，我们可以推测出那些只在文献中提到的皇家宫殿可能的位置，而通过史书中对这些建筑历史的记载，又可以反推这些砖瓦的年代。近代的瓦当上就只有纹饰和兽首图样了。

在我们现有的成千上万块瓦当中，只有极少数瓦当表面有图案纹饰，人物图案则完全没有出现。最常出现的是鸟，造型通常按照圆形表面来排布（见图 376，i—l）。有一次我还发现了十分原始的马的造型（见图 376，h）。这种装饰风格在汉代的青铜

器中也还没有出现，是砖瓦独有的造型。此处我们看到的纹饰也与汉代其他纹饰一样，无论是排成环形的还是线形的布局，都没有留白。

这种特别的圆形瓦当装饰自18世纪起，被刺绣、台毯、金银器和其他类似的日常用具吸收，成为广受喜爱的花样纹饰。[1]

汉代的陶器可以说是前无古人后无来者的。它们既是建筑中不可或缺的部分，又起到日用品和祭祀用具的作用。随葬的陶器是自然主义的风格，但仍十分原始；器皿模仿了古代青铜器的造型，又加上了外来的浮雕纹饰，比如打猎场景、老虎等少数具有代表性的纹样常常出现。在汉代，人物形象首次进入艺术描绘的领域，但只会以打猎中弓箭手的单一形象出现。圆形的瓦当中则加入了中国特有的风格——汉字纹饰。

唐代

在这个中国文化的光辉年代，诗歌和绘画都有了民族性的成就。在传播越发广泛的佛教文化影响下，雕塑艺术形成了古希腊－亚洲共鸣的独特风格。鼎盛时期的波斯萨珊王朝风格的艺术丰富了平面纹饰和器物造型，其优雅的线条流动也足可成为榜样。

当时铜仍然是艺术作品创作中最珍贵的材质，陶土至此时为止总体上还主要用在日用品和随葬明器的制作中。但当时的器物至今存世的少之又少，唐墓中发掘出的文物也远远没有汉墓中的那么光辉灿烂，只有人俑像和动物像姿态万千，数量繁多。

有关唐代的艺术品，我们已经一再提到日本奈良皇家藏宝阁正仓院中的珍贵藏品，它们是由神武天皇的遗孀捐赠的。虽然其中并无真正的高雅艺术品，但也都是精致华丽的日常用品。我们至今看到的青铜器、漆器和布匹都极尽精巧，但总体呈现出一种稍显浮夸的品位。在这些精选的珍品中，陶器的装饰也很繁复，有时甚至过于烦琐了。与其他的宝物一样，它们也被小心包裹在锦缎和锦盒之中。但即便如此，与其他精巧的工艺艺术相比，这些陶器还是显得寒酸之极。但我们还是可以肯定，这些相对朴素的陶器已经代表了当时中国陶器的最高峰。短短几百年后，中国陶瓷艺术就达到了巅峰，开始向外输送陶瓷，技艺冠绝全球。若将唐代的陶器与之相比，那实在是天壤之别。

这些陶土制作的餐具沿用的仍然是古老的青铜器造型，朴素简单，只是在线条上兼具了陶器更自由的风格。带盖的罐（见图378，a、b）、碗（见图379，a—d），有些只有部分上釉，有些则形成花釉，后来发展出了一系列具有这种装饰特点的碗（见

1　三凤的纹样（见图376，1）在日本的刺绣花样中也有体现。

378

379

380

图 378　带盖陶罐，蓝棕色。a：无釉色；b：上部有绿釉痕迹，铭文显示，此罐在 811 年收入日本奈良正仓院中。8 世纪作品（来自：《东瀛珠光》第二卷）

图 379　小型陶碗，带绿色花釉。藏于日本奈良正仓院中，8 世纪作品（来自：《东瀛珠光》第五卷）

图 380　陶碗。a：俯视图；b：侧视图。一套共 29 只，陶土质地，表面有绿色花釉。藏于日本奈良正仓院中，8 世纪作品（来自：《东瀛珠光》第五卷）

图 381　花瓶，绿色花釉。藏于日本奈良正仓院中，8 世纪作品（来自：《东瀛珠光》第六卷）

图 382　小鼓造型的陶杯，黄绿花釉。藏于日本奈良正仓院中，8 世纪作品（来自：《东瀛珠光》第六卷）

381　　　　　　　382

图 380）、瓶（见图 381）和杯（见图 382），在近一千年后又重新受到了青睐，被称为"虎斑釉"（见图 469）。

与仍然延续青铜铸器之沉稳风格的汉代器皿相比，唐代的陶器在造型上更显轻盈。从侧壁倾斜的角度和底部平滑的曲线都能看出工匠掌握了同时期绘画艺术中蕴含的优雅线条。工匠们已经开始摆脱古旧青铜器的沉重枷锁，将器物往更流动的风格塑造，而这种风格又是建立在陶土这种柔软的材质基础上的。一度沉郁的风格随着绘画艺术的兴起而消解了。

同时西亚的器物风格也对唐代陶器的线条塑造产生了一定的影响。从汉代陶器中飞奔的动物形象到唐代铜镜中的雅致图样（见图 273）都受到了西亚的影响，而中国的器皿造型也同样借用了西亚的风格。有些陶碗的下部向内收小，上缘也向内曲（见图 383，a、b），是典型的佛教托钵造型。我们在前文已经看到过同时期类似造型的青铜器了（见图 308）。卢浮宫伯希和厅中有一幅来自中亚地区的画作，几乎与这些陶碗是同时期的作品，上面也有一只相同造型的碗，是深蓝色的。可以看到碗的造型由西方传到了东方，但蓝釉的工艺却没有一同传播过来，这种釉色的制作在东方一直是一个相当大的难题。

陶瓷制作最显著的进步可以从陶器的颜色来分辨。在其他地区诞生的颜色组合在缺少化学分析或经验等现代辅助手段的情况下，只能通过孜孜不倦的尝试偶然得到。因此，颜色对于鉴定陶瓷的制作时间一直是非常重要的依据。

正仓院的陶瓷藏品釉色大多是偏绿的，少数带有黄绿色带状釉。在日本近江国有一座 786 年所建的梵释寺（Bonshakuji），建寺后不久即遭焚毁。日本鉴赏家蜷川式胤

在寺院废墟中发现了一些硬陶，上面有三种釉色：淡绿色、蓝色和白底绿，很可能属于唐代的陶瓷器。根据记载，这些陶瓷器的材质可能是粗陶或陶土器。在佛钵（见图383，b）上我们也看到了带状的花釉斑块，应该是釉浆在烧制时顺着器身的弧度流动时造成的。

a

b

图383　佛钵，下部向内收小，上缘向内曲（敛口），下方有白色垫子，陶器表面施绿色釉，有斑块。藏于日本奈良正仓院中，8世纪作品（来自：《东瀛珠光》第五卷）

在曹魏时期有两家制陶工厂专为皇家提供陶瓷，到了晋朝（265—420年），浙江已经开始制作原始的绿釉陶餐具。隋朝（581—618年）的第一位皇帝在登基第二年就命人从江西昌南[1]运送陶瓷器到都城。可以说在7世纪初江西的陶瓷工艺就已经达到了巅峰时期，且这里也是瓷石和高岭土最大的产地，因此这个地区直到近代还是陶瓷工业的重镇。在10世纪时，那里就建立了官窑，在景德年间（1004—1007年）得名景德镇，直至1860年被太平天国运动捣毁之前已在世界范围内将中国陶瓷的盛名打响了。在其他地方，比如杭州和龙泉制作的主要是琉璃陶器。

根据记载，在7世纪初，鸿胪寺卿贺州（音）就曾尝试揭开已失传的搪瓷的奥秘。据夏德所说，"在某次尝试后就得到了绿釉"。[2]但这指的可能就是较稠的鲜艳的搪瓷，因为绿釉在汉代时就已经十分常见了。

其他文学典籍中讲到了陶瓷的茶具，人们十分注重碧绿的釉色和敲击时悦耳的声音。[3]在615年左右，一位昌南镇的陶工成功制作出了白玉般的陶瓷。这种瓷器胎质细腻，相对较薄，表面清亮。但目前已没有原作存世。这一新的瓷色甫一问世便引起了轰动，甚至收到了皇室的订单。其他瓷窑中产出的作品包括略带黄色、品质稍次的，也有洁白如雪胜银的。文献中对瓷胎中鱼或水波的雕饰也有记载。

人们为这种新的工艺写下了无数赞美的词句，诗歌中也提到了白瓷的华美；但与后来鼎盛时期的陶瓷相比，白瓷就显得不那么突出了。我们只能说，当时人们已经开

1　昌南镇，今景德镇。——译者注

2　夏德，《中国研究》，1890年，中国瓷器工业，第49页；《陶说》（1774年），卜士礼译本，牛津，1910年；布林克里，《日本与中国》，第九卷，第13页。

3　科斯莫·蒙克豪斯，《中国陶瓷史》，1901年，第15页，还有一些卜士礼的批注。

始普遍欣赏陶瓷，为后来陶瓷制作的进一步发展奠定了基础。而这一发展趋势又被饮茶习惯的出现推了一把——人们在庄严隆重的场合会有一套特殊的茶道习俗。在祭祀时青铜器仍具有神圣意味。在 8 世纪中期有关茶与茶道的《茶经》中已经按照质地将茶杯分成不同品类了。[1] 人们在制作中更加追求艺术性，在工艺上也力求精进。一度简陋的家庭手工业发展为一门工艺美术，并在数百年内达到了工艺和美学的双重巅峰，受到全世界的顶礼膜拜。

后周世宗时期（954—959 年在位）皇家使用的餐具就是天青色瓷器。据布林克里的研究，这里所说的颜色并不是纯粹的蓝色，而是更符合中国语境下描绘的"下过雨的天空"的一种偏绿色釉，这种釉色尤其受到饱读诗书的鉴赏家们的喜爱。如果制作者丢失了配方，那么这种偶然成功得到的颜色就无法再复刻了，这就会大大提升作品的价值。此后这种陶瓷的碎片还会被当作饰品佩戴在身上。[2]

佛教带来了新的工艺和新的艺术风格。人物形象在汉代只出现在礼器上，且造型是相对固定的。在佛教雕塑和绘画的影响下，佛与人也成了陶器中的表现形象。特别是在陵墓、宫殿和寺庙中，墙面上都开始流行用绘画浮雕来装饰。在古老汉墓的石板上大多是人物和动物的生活景象（见图 90—96），但画面是平刻而成，且这种装饰主要是服务于讲述的内容，而不是出于对艺术装饰的美的需求。

唐代的陶土雕刻是在烧制之前就在柔软的土坯上进行塑形或刻印制成的。沙畹带回了一些墓板（见图 384，a、b），上面刻着的几何纹样十分雷同，应该是用印章重复印刻而成的。中国的考古学家向他保证，墓板上还有人物的形象，但沙畹并未亲眼得见。在其他墓葬发掘物中还能看到阴刻或阳刻的文字、星座图和几何纹样。又是在日本，还保留着一件工艺精湛的类似艺术品（见图 385），应该是在 7 世纪被带到日本的。圆润的轮廓线条彰显出大唐的气韵，此外，浮雕柔和的线条也与同时期的铜镜如出一辙。在四方平面上加入人物，以及通过添加扬起的丝带填补空间的空白，都是来自绘画的高超技法。

和田一座寺庙遗址中的赤陶浮雕（见图 386）向我们展示了唐代艺术在西方的延伸。这一略显笨拙的地方艺术作品令人不禁遐想，已失传的唐代艺术品在当年是何等的光辉灿烂。这里我们也看到了陶土制品在建筑中的装饰作用。

随葬品（见图 387、388）自汉代以来就已经相当具有艺术性，这时又多了人物的形象。两个男子（见图 387，a、c）的服饰都与和田赤陶浮雕上的非常相似，虽然姿态有些僵硬，但脸部已出现了表情的塑造。在波士顿美术馆还有两个骑士像，面部表情

1　白威廉，《中国古瓷器美术谱》，1911 年，彩页 3、4：茶碗，据传为唐代作品，但风格更似宋代作品。

2　中国的文献中，有些作者描述这种天青色瓷片十分纤薄，后来的作者又特地指出他们看到的价值极高的陶瓷碎片并不薄，胎体是很厚的。这种比较实际上与对颜色的描述相似，都是具有相对性的。在唐代时，工艺相较以前有了很大的进步，于是胎体就会显得比较薄，但与后来真正的蛋壳瓷相比又可以说是厚的了。

a b

图384　墓板，陶土烧制，表面印有几何花纹，浅沙石色。出土于河南古墓，藏于巴黎卢浮宫，唐代作品（来自：沙畹《由河南发掘藏于卢浮宫的中国文物》，法国博物馆展刊，1908年，第四册）

图385　跪坐的天神浮雕，由石灰、沙子与碾磨的石头混合而成，高约41厘米。来自日本齐名天皇宫殿冈寺遗址，由中国引进，7世纪中期作品（来自：《国华》第193册）

图386　和田约特坎出土的赤陶人像，6世纪至8世纪作品（来自：斯坦因《古代和田》，彩页63）

和姿势极为自然。在过去的几年中又出土了数百个陶俑，其中服饰、发饰和帽子各不相同，如果这些陶俑都是当年的原作，那无疑是十分有参考价值的。另外发掘的还有一些佛教雕塑，它们在姿态、饰物和头饰方面都与日本同时期的雕塑非常相似。[1] 其中一件男子雕塑十分奇特，他长着长且窄的髭须，戴着高且圆的帽子，看上去并非汉族的帽饰。[2] 跪坐着头向后仰起的骆驼（见图 387，b）和站立的马（见图 388，e）一方面受到了自然主义的影响，与石刻上的形象十分相似（见图 99、100），另一方面线条流畅轻盈，正是绘画的风格。[3] 汉代石刻简单质朴的风格变得更为纤巧，因而转变为优雅甚至有些轻浮的风格。值得注意的是，马的身上总是套着马鞍和辔头，骆驼背上也总有货物。这里并不像古代雕塑那样描绘的是祭牲，而是实用动物，是与明器一样供死者的灵魂使用的。

在两个长着人的脑袋、背后有着翅膀的神兽形象（见图 388，d、f）中我们能清楚地看到鲜明的西方元素。中国人的想象力十分大胆，曾设想出龙和凤这样令人惊叹的动物，但狮身人面有翼的形象却从未出现过；这种造型只可能来自对异域艺术形象的模仿，且在唐代以后就没有再出现过。

根据劳费尔的研究，梁元帝（552—555 年在位）曾废除动物造型的随葬器，因为他认为"陶犬无守夜之警"。无论如何，从宋代开始直至今天，就再也没有墓葬俑现世了。

这些陶俑都是用细腻的浅色陶土低温烧制而成，并未上釉，但在人面上还能辨认出残存的染料。人们在墓穴中还发掘出一些陶罐[4]，上面也有明显的上色痕迹。我们可以凭此推测，当时彩绘陶器已经传播得相当广泛，但它们似乎并未受到重视，或已经被视作过时的作品了。

1　《波士顿美术馆展刊》，1911 年 2 月刊，第六页插图；汪涅克藏品展，1911 年 2 月，彩页 8；滨田耕作，《中国古代陶俑》，《国华》，第 252 册。劳费尔在他最后一次访问时带回了大量墓葬俑，它们曾在芝加哥菲尔德博物馆展出过，还有许多进入了艺术品交易市场。各地陵墓下应该还埋藏着成千上万件陶器。

2　《神州国光集》，上海，1908 年，第五册插图。第三册中还有一幅陶俑插图，陶俑有着卷曲下垂的头发，高鼻梁，大嘴巴，身着的布裙十分贴身，后面有拖尾，前面是宽大的翻领，显然是异域的形象。人们简直是疯了才会相信 18 世纪的陶俑会描绘一个戴着假发身着礼服的欧洲人！

3　科隆博物馆费舍尔藏品展中有一件魏晋时期的彩饰陶马，图可参见吕特根《科隆东亚艺术博物馆》，1911 年 6 月，第 504 页。巴黎赛努奇博物馆于 1911 年展出了许多私人收藏的墓葬文物，可参见《赛努奇博物馆中国艺术回顾展》，《法中友好协会会刊》，1911 年 7 月。

4　卢浮宫中有两件沙畹带回的陶罐，上面用红黑色的颜料画着几何形状。劳费尔则向芝加哥菲尔德博物馆带回了一系列彩绘器皿。

综上而言，汉代陶器除了在陶坯上画作的装饰以外，还有绿色或白色的单色釉。随着饮茶的流行，人们开始追求茶具的艺术美感。唐代的建筑则开始使用陶器作为装饰；墓葬的陶俑工艺变得更为精致；人物与动物的塑造也在时代的工艺进步中变得更为细腻且贴近自然；平面装饰则不再铺满画面，而是像绘画那样在给定的空间范围内有了布局和构图。

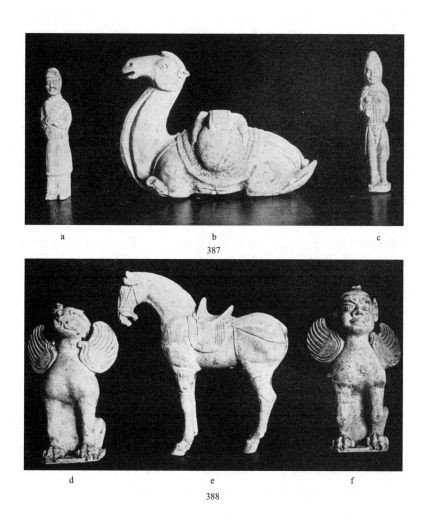

图387、388 陶俑，浅灰色，出土自距河南洪县20千米的墓中，约为400—800年的作品。a、c：男子与女子；b：负重的骆驼，高22厘米；e：装备有马鞍与马镫的马，高36厘米；d、f：长着翅膀的神兽，一为人头，一为狮头，分别高30厘米、31厘米（来自：沙畹《由河南发掘藏于卢浮宫的中国文物》，法国博物馆展刊，1908年，第四册）

宋代及元代

概论

唐代的釉面陶瓷发展至宋代即至巅峰。到了近代，这种陶瓷艺术被视为冠甲天下。事实上，正如其他艺术时期也必然会有其他的艺术表现形式，这也是时代精神的外在表现。当然，在每个艺术表达的分类下都会有上乘和低劣的作品，但如果在偶然形成的时代潮流中人们将某种工艺的价值视为无法撼动的终极，这就不是科学的评价，而是纯粹主观和单方面的欣赏了。一位艺术爱好者自然可以说，比起同样地位的拉斐尔的画作，他更欣赏伦勃朗的佳作。但一个科学的研究者则必须将两种艺术风格同等对待，在各自的风格之下再去究其优劣。

在欣赏绘画时我们已经大致了解了每个时代的艺术精神。在唐代出现了新的艺术风格，将自然中物质的本质通过氛围画的方式渲染出来。人们追求通过柔和的色调，在云山雾罩的景色中抓住自然的灵魂，而并不在意自然呈现出来的瞬间样貌。

在这种艺术精神的影响下，唐代贴近自然的随葬器就没有更近一步的发展了，做工细致的雕塑也已经过时。对于接下来的数个世纪来说，陶瓷器皿的主要特点是简单柔和的线条及单色釉。宋代画家柔和的笔触绘出缥缈的雾气，使画面笼罩在神秘的氛围中，令人很难对其解读；同样，陶瓷圆润的器身表面也被涂上了色彩柔和的釉彩，叙述性的装饰画也不再出现了。瓷器表面呈现出温润的光芒，釉面富有光泽，色彩柔和，常有发状裂纹或花釉装饰，可能对于热爱沉思的宋代的哲人和诗人来说，这样富有神秘感的陶瓷要比平铺直叙的绘画更有魅力。直到明代，思想观念发生了巨大的转变后，人们才又重新回归汉代和唐代早期的艺术风格。

诗人和历史学家的著作印证了宋代陶瓷的辉煌，但作品本身却没能像这些文献一样保存下来。研究者提出，在热爱收藏的乾隆时期（18世纪）就已经没有存世的唐代陶瓷了，宋代的陶瓷也少如"晨曦中的星"。[1]因此我们对于当时的顶尖陶瓷也无法有直观的印象。日本、美洲和欧洲的数百件陶瓷藏品，虽然有部分标注的制作时间很早，但无法证实这些断代的真实性。少数确实来自中国古墓（见图389、390）或相邻区域（见彩页二）的作品，其艺术价值实在有限，但我们也不应凭此轻下结论，毕竟祭祀或出口的陶瓷中除了精选的珍品以外必然也会有平庸之作。

目前存世的陶瓷中，14世纪的作品没有任何可信的历史材料支撑。日本的宝库中也没有宋代的陶瓷作品。宋代的陶瓷很可能比现存的更早时期的作品更好，但可以想见的是，当时的人们只是相对过去的平庸之作认为自己时代的作品在技术上有了长足的进步，因而对宋代的陶瓷赞不绝口，实际上宋瓷可能在工艺上还远远没有达到极致

1　科斯莫·蒙克豪斯，《中国陶瓷史》，卜士礼译本，第8页。

的巅峰。

我们既然无缘亲自得见这些闻名遐迩的宋瓷，那么就只能通过前人留下的只言片语，通过插图和后世至今的仿作来了解它的风格、造型和色彩了。

中国的文献中有关各地瓷窑及其产品的记载非常丰富，但当时的生产受到各种限制，且市面上流通的作品并不多，人们凭借这些文献已经足够分辨不同。但如今这些文献却已无法满足研究的需要。数百年来，在中国、日本及其他许多国家和地区，人们都在坚持不懈地努力追求模仿制作宋瓷，因而除了许多一眼就能看出品次较低的劣等仿品以外，还有许多质量上乘的仿品面世。

目前中文的有关文献已经被儒莲、布林克里、卜士礼和夏德详细地翻译到了西方国家，同时日本的文献中也多有援引，但如果要利用这些材料对目前市面上的陶瓷进行一些鉴定，则不啻为天方夜谭。因此在下文中我并不会过多引用这些浩瀚的资料，仅在偶尔涉及其中的图片或文物时才会援引其中的文字，以使读者对这些器物起码有一个大致的概念。

工艺、造型与颜色

茶在刚出现时，并不是百姓能够享用的东西，而是某些特定仪式上上层人物的饮品，因而人们对陶土制的茶碗就有了艺术性上的追求，而此前这种追求只体现在石器和青铜器上，尤其是后者对此要求更高。同时制作茶具时使用的崭新工艺也渐渐成为其他用具制作的标准。

我们普遍认可，没有任何艺术形式是凭空产生的，它们总是由自然演化而来，或是由其他艺术形式转化而来。新的工艺若是由外引入，那么随之而来的造型基本不会发生太大的变化。但如果像饮茶一样，这种需求来自于本土，同时又没有外来的器物造型可以借鉴，那么人们就不得不发明新的器具了。于是人们在原有器物的基础之上，为了实现这一新用途做了一些改动。

后来，饮茶的习惯传至日本和欧洲，一并传去的还有茶碗和茶壶。直至今日我们还在用中国的瓷杯饮用这种东方的饮品。在中国，茶具不仅在陶器的基础上继续发展，同时也在工艺和实用性允许的情况下借用了青铜器和玉器的一些造型。这种继承对于茶具的造型、颜色和工艺都有举足轻重的影响。实际上完全创新的、纯粹属于陶瓷的艺术造型并不存在，但宋瓷在借用的基础上还是渐渐发展出一种独特的时代风格。

公元后的青铜瓶在西亚艺术的影响下有着优雅的轮廓线条，将雄浑之气转变为内敛雅致的风韵，这对宋代的陶瓷造型也起到了极大的影响；古老的礼器在此影响下，轮廓线条也变得更为圆润。就手头的资料来看，我们已经可以确定地归纳出宋瓷的造型风格。

宋瓷的色彩同样与青铜器和玉器有关。自古以来，玉器就以白色和深绿色为尊。玲珑有致的器物轮廓在光影之间投射到光滑的器物表面上，对中国人来说是极致的视觉享受，也被视作美学的最高境界。他们的审美已经受到了严格的训练，可以分辨最细微的色差。对瓷器来说，尽可能还原玉器的碧绿就是美学上的终极理想。18世纪法国作家于尔菲写过一部小说《阿斯特蕾》，后来还被改编成大获成功的戏剧。小说中的牧羊人就总是穿着类似宋瓷一样青色的衣服，而这种颜色在书中得名"雪拉同"（Seladon）。它很快在大众之间流行起来，我们甚至把宋代一直到明代之间的时期都称为"雪拉同年代"（Seladonzeit）。

宋瓷的青色实际上跨越很大，从浅湖绿一直到深橄榄色，从偏蓝的绿到偏红的绿，与汉代偏黑的深绿色有极大的差别。汉代的绿色只是器物外薄薄的一层，它的光辉是在地下的酸和潮湿作用之后才呈现出来的，但宋瓷的釉层则是扎实的厚厚一层，包裹其外，流光溢彩。

除了青色以外，还有少量宋瓷是白色的，更少见的则是紫色和极为罕见的黑色。

由于釉浆中的天然杂质中有铁元素，瓷器的釉色中常常呈现出看起来有些脏的棕色，甚至带有黑色、红色或黄色。这几种颜色的瓷器由于生产的难度较低，在日本也被模仿着制作，并在那里得到了极大的完善，发展成令人目眩神迷的艺术品。在中国本土和世界其他国家和地区，人们唯独青睐青色的陶瓷，在日本人们则对白色和紫色的瓷器抱有同样的喜爱。

瓷器的颜色适中是工艺中最难的问题，在这个基础上，中国在很长一段时间内都是青瓷的垄断生产国。同时我们也能通过颜色来判断瓷器制作的大概时间，至少可以确定某些种类瓷器最早诞生的时间。纯粹蓝、红和黄色的瓷器都是在明代才出现的，起码目前来看在宋代还没有这样的工艺。上文提过的天青色曾为我们带来许多困惑，它实际是一种在蓝绿之间的颜色，也就是西方所说的"塞拉同"或"雪拉同"。

器物表面常见的棕色是由于掺了铁的原因，绿色则是氧化铁起了作用，氧化铜似乎是后期才出现的添加物。这些混合物在自然条件下非常少见，必定是在一定人工配比下调配而成的。氧化的青铜器的颜色很可能激发了人们使用氧化铜的灵感。如今我们用化学分析可以精确得到的东西在当时只可能是不断试验的偶然结果。

当时中国的制陶业是使用较小炉窑的家庭作坊式工艺，因此原料的配比和釉彩的配方都属于家族的机密。要批量制作某些罕见釉色的瓷器就是不可能完成的任务了。中国人普遍只是大概知道某些基础元素，所有颜色的渐变和细微的改变都需要不断的实验才能制作出来。比如白、紫或黑的釉色在不经意间成功呈现出来了，那么这个配方也仅限于在某几个甚至只在某一个家族内部流传，有时连制作者本人也不能完全将这些偶然得到的颜色再次呈现出来。这样我们就能明白，为什么有些颜色的瓷器如此罕见，以及为何它们有时会彻底停产。

这个时期人们认为瓷器的价值主要在黏稠不透明的釉浆上，因而完全忽视了被覆盖的瓷胎工艺的精进。虽然瓷器的颜色和硬度各不相同，但这只是由于使用不同陶土或炉窑而无心造成的。在欧洲，我们会把较厚的瓷胎按照重量分别叫作陶器、硬陶或瓷器，但中国人对这些区别似乎并不懂得用名词加以区分，从中也可以看出他们并不重视瓷胎的不同。

瓷器的胎料经高温烧制后，呈白色，薄到几乎透明。瓷业至宋代最为繁荣。但"瓷"这个字在更早的时候就已经出现了，它指的其实是一种用高岭土制作的，在敲打时会发出清脆的声响、坚硬的陶器。

除了表面光滑的瓷器以外也有开片的瓷器，大多开片细如发丝。为了让大家更好地理解，这里我似乎有必要介绍一下瓷器的制作工艺流程。瓷胎本身和上面所施的釉层在烧制后冷却时都会收缩，但不同材质收缩的比例并不相同。当然其中的差别极其细微，但这已经足够影响釉层的形成。如果瓷胎收缩得比釉层更甚，那么釉层在瓷胎表面就没有足够的延展空间，于是就会脱落，这样成型的作品是无法使用的。

但如果情况相反，釉层收缩得比瓷胎更厉害，那么它们就会在不同的地方由于拉伸的作用发生断裂，而这种拉力和抵抗产生的裂痕会均匀地遍布整个瓷器表面。通过改变原材料的配比、增加硅酸的成分等手段都可以影响釉层收缩的程度，因而人们完全可以通过实验确定配比，保证瓷胎和釉层收缩的程度一致，确保釉层既不会脱落也不会出现裂痕。

中国近现代的瓷器大多表面光滑，而更早的陶瓷表面却大多有着发状裂纹。出于这个原因，当时的陶匠渐渐发展出一种特长——凭借自己的经验在瓷器表面烧制出均匀分布的开片。在宋代时就已经烧制出了不规则的裂纹——蟹爪纹，以及细小的圈状裂纹——鱼子纹，后者在法国被称为鳟鱼鳞片（Forellenschuppen）。值得注意的是，鱼子纹在日本从未出现过，在中国也很少见。若不规则裂纹像动脉一样粗大的话，那就是烧制时的技术失误，只有当纹路均匀地散布在瓷器表面时，它们才具有艺术的美感。在同一件瓷器上可能同时有好几种不同形式的裂纹。另外还可以通过施加不同的色彩以及在裂纹中填色来增强瓷器的艺术效果。

单色的陶瓷器身上是没有绘画装饰的。唯一的装饰就是瓷胎上以平刻或浮雕呈现的简单纹饰，在施釉时，釉浆并不会填没这些纹饰。浮雕纹饰由于凹凸较为明显，瓷胎更厚，因而颜色会显得更深。此外还有用模具制作出较软材质的图案纹饰，然后再贴到瓷胎上一起烧制成一体的工艺，图案包括莲花、牡丹、花叶、藤蔓、龙凤、饕餮等来自更古老的青铜工艺中的纹饰。用这些纹饰装点的瓷器造型也大多是由青铜礼器演化而来，比如花瓶、烛台、香炉；此外陶瓷碗碟、饮具和瓷瓶上也会有纹饰，但这个时期的陶瓷上还没有出现签章。

贸易与生产

中国的瓷器在 17 世纪时成为世界贸易的重要商品，而在宋代，单色的陶瓷也早已走出国门，成为重金难求的宝物。根据中国文献中的记载，这些陶瓷无论质地的差别，在海外都被称作"瓷"（Porzellan）。到 16 世纪，人们对陶瓷工艺有了更深的理解，才逐渐将陶和瓷区分开来。而在 14 世纪到 16 世纪的欧洲，人们还用这个词（Porzellan）来形容用云母和其他贝壳制作的物件。

商队分别由陆路和海路艰难跋涉穿过中亚和埃及，将陶瓷带到了欧洲。巴黎国家图书馆中一份阿拉伯人的手稿记录了 1171 年萨拉丁向大马士革苏丹努尔丁赠送了 40 件中国"瓷器"的故事。[1] 书中还提到了安茹公爵的藏品（1360—1368 年）和珍妮·德芙女王的藏品（1372 年），描述其中的瓷器时没有提到上面有图案，因此这些应该是宋代施釉的单色瓷。1440 年，古巴比伦王朝素丹向卡尔三世赠送了三个瓷碗、一个瓷盏，很可能是欧洲大陆上最早的真正的瓷器。

马可·波罗（1298 年）曾提起一个叫作"通衢"的城市 —— 夏德根据沪语方言的发音把它翻译成 Lungchuan（龙泉），它位于大港泉州附近，城内"生产各种大小的瓷器"。他还补充道，这些瓷器"被销往世界各地"。"瓷器产量过剩，价格便宜，人们用一枚威尼斯格罗特就可以买到三只品质上乘的瓷碗。"[2]

阿拉伯旅行家伊本·白图泰（1310 年）在讲述瓷器制造时提到了泉州和广州，后者是运输港口，而非制作产地。他讲述了瓷器制作的工艺，还说："瓷器在中国的价格与我们这里类似，甚至更为低廉。它们被出口到印度和其他国家，远至马格里布。"[3] 他的描述中几乎包含了整个北非以及埃及西部地区。

日本几乎是与中国同时期开始种茶的，为了茶道也引进了中国的瓷器（1191 年）。[4] 1229 年，加藤四郎左卫门来到中国，为学习制瓷工艺停留了六年。他回到日本后，在尾张濑户用艺名"Toshiro"建造了瓷窑，直到今日仍在使用。但这个瓷窑只生产施含铁釉浆的土黄色瓷器，而没有绿色调的含铜瓷器。当时用来装茶粉和茶饮的外来器型（见图 390，a、b）至今仍然是主流的造型。

1690 年左右的记载称日本进口釉陶用作祭器以及茶道的用具。釉陶制造工艺的引入似乎与不断增长的对茶的消费有直接的关系，但濑户的釉陶制造并不足以满足需求，因此日本某些地区仍然需要从中国进口釉陶。15 世纪时，中国已停止大批出口釉陶，市场上主要交易的是更便宜的瓷器，因而日本的这些古老制陶所就开始受到越来越多

1 杜·萨特尔，《中国瓷器》，1881 年，第 28 页。

2 裕尔，《威尼斯人马可·波罗先生关于东方诸王国与奇闻之书》，第二版，伦敦，1903 年，第二卷，第 235、242 页。

3 布林克里，《日本与中国》，第九卷，中国陶瓷艺术，第 367 页；裕尔，《威尼斯人马可·波罗先生关于东方诸王国与奇闻之书》，第二版，伦敦，1903 年，第二卷，第 242 页。

4 参见明斯特伯格《日本艺术史》第二卷，第 70—78 页；第三卷，第 17 页。

的追捧，本土的陶瓷价格才一路攀升。

丰臣秀吉使日本的茶道被赋予了新的意义，人们因传统与潮流的双重作用更加看重古老的陶器，一时间对陶器的需求大涨，人们为陶器支付的金钱也远远超过了器物本身的价值。日本耶稣会传教士弗罗伊斯[1]在1585年的一篇公文中记载道，古丰后国的国王"为一件古代陶罐支付了14000（存疑）杜卡特（一种银制货币，约等于84000马克），一个基督徒为一件碎裂成三块的陶罐支付了1400杜卡特"。这个例子也被林斯霍滕[2]在1598年引用过。

摩根[3]在1609年写道："日本人正到处寻找那些深棕色的古老陶罐，它们样貌丑陋，刻着印章和标记，如今已不再生产。人们如今在陶罐表面涂上金子，包上锦缎将其收藏起来。这些陶罐的价值大约在2000两。"

耶稣会的传教士们似乎成功将丰臣秀吉的注意力转移到菲律宾量大价优的陶器身上。弗罗伊斯在1595年写道："在菲律宾可以看到许多餐具，叫作'bajoni'，在本土价格很低，但在日本却得到极高的吹捧（因为它们是用来装可口的饮料——茶的容器），在菲律宾只需两克朗的陶器在日本则要贵得多，还会被视为宝石般彰显财富的象征。"[4]这种价值观在如今的日本仍然存在。人们不仅在意它们的历史价值，也因其在工艺和美学上的难得而对它们格外赞赏。

在亚洲的一些地区，陶器还有一些其他用途。婆罗洲在几个世纪之前就成了陶瓷的贸易地。约翰在上世纪就提到一件来自婆罗洲的深橄榄绿的两英尺高的陶罐，价值不菲。[5]林罗斯甚至给出了一张完整的各种陶罐的价格表，它们的价值几乎与黄金相近。[6]加上龙形纹饰的陶罐常被用来当作盛放遗骨的瓮罐。婆罗洲上的达雅族人甚至还因争夺陶罐发动了战争。[7]伯克将绿色、蓝色和棕色且带有浮雕纹饰的中国陶罐根据大小、样式、年份和保存状况分别给出了从100—3000古尔登的价格。[8]在爪哇岛的遗迹中，人们发现了一些碎片，新加坡也出土了一些类似的陶罐碎片，同时还有一些10世纪和

1 弗罗伊斯（Luis Frois，也译作伏若望——译者注）在《日本使馆青年使团真实新见闻从日本到罗马》（迪灵根，1587年，第20页）中详细描述了日本的地形、风俗习惯和自然风光。

2 林斯霍滕，《林斯霍滕东印度航海记》，1598年英语旧版，哈克卢特协会，1885年，第158页；原版第二版，1596年4月，荷兰语；德语译本，1598年，法兰克福，第74页。

3 A. 德·摩根，《16世纪末的菲律宾、马六甲、锡兰、柬埔寨、日本和中国》，原版，墨西哥，1609年；英语译本，哈克卢特协会，伦敦，1868年。

4 弗罗伊斯，《两封来自日本的年信》，由意大利语译为德语，美因茨，1598年，第6页。

5 约翰，《远东森林中的生命》，第一卷，第300页。

6 林罗斯（Henry Ling Roth），《沙捞越与英属北婆罗洲原住民》，第一卷，第112页。

7 格拉博尔斯基（Graborski），《达雅族人的圣罐》，《人类学杂志》，第十七卷，第121页。

8 伯克（Carl A. Bock），《婆罗洲的猎头人》，第197页；伯克，《婆罗洲的食人族》，耶拿，1882年，第225页。

11 世纪的中国钱币。[1]

　　瓦连京在他讲述马鲁古群岛的历史时提到："在他们最体面的珠宝和最珍贵的宝藏中有一种叫作'pinggan batoe'的瓷碗，器壁很厚，呈现灰偏淡绿的颜色。器壁下部有一指厚，侧面有半指厚，曲线玲珑，表面光滑。""这种瓷器只有在大型庆典或祭祀撒旦的时候才会被拿出来使用。有许多还埋在地下，因为埋藏的地点人们常常连自己的孩子都不会告知。""拥有这样唯一一个陶碗的人必定是一个非常伟大的国王。"[2]

　　许多国家都有关于青瓷的神秘传说；据传它们是用毒药染色，能够带来好运。夏尔丹就曾写道，呈现给波斯国王的每件器物都要盛放在金盘或瓷盘上。"青瓷（Martabani）的价格极高，一只青瓷碗就需要 5000 马克。据说瓷器上的颜色是用毒药改变的。"[3]

　　我们从不同的文献引用中看到青瓷在世界各地广泛传播，并饱受赞赏，但有关制作工厂的相关信息却少之又少。至今大家广泛认可中国是瓷器的唯一发源国家。土耳其的学者哈奇·查尔法[4]指出，青瓷碗和器具在当时的古遏罗国十六州之一的马达班也有生产，并被送往世界各地。林斯霍滕和杜瓦特·巴博萨都认可这一说法。近代的研究者对这个瓷器产地持怀疑态度，直到人们在遏罗曼谷以北 200 英里的宋卡洛考古时有了新发现，证明此地当时确实生产了青瓷，虽然这里距离通向印度的马达班有一定距离。[5]这里的瓷窑炉前留下了大堆瓷器残片，还有许多待烧的瓷胎。遏罗瓷器制作的起始时间目前还无法证实，但也不能排除在 11 世纪时就已经有遏罗的瓷器出口到非洲了。除此以外，高丽[6]从宋代到 14 世纪之间也有青瓷制作的历史。

　　当时全世界的市场上买卖的都是单色釉陶，直到 15 世纪，中国开始生产真正的瓷器，接着葡萄牙开始进入海上贸易。当时有大量瓷器远销波斯、埃及、北非、印度、科钦、遏罗、马来群岛、菲律宾和日本。人们在菲律宾挖掘出许多这个时期的杰作，如今收藏在德累斯顿民族学博物馆，还有伦敦的大英博物馆也有出土自遏罗的藏

1　克劳福德，《印度群岛及相邻国家描述性词典》，伦敦，1856 年，第 359 页；马斯登，《苏门答腊史》，伦敦，1811 年，第 299 页：来自中国的陶碗，沉重且昂贵。

2　穆勒−贝克，《有关青瓷的报告》，《德国东亚自然与民族学协会报告》，第二卷，1885 年，第 193 页。

3　雅克马尔（Albert Jacquemart），《瓷器的历史》，巴黎，1873 年，第 170 页。

4　卡拉巴切克在 1885 年（《论穆斯林的陶瓷》，奥地利东方学月刊，1884 年，第 33 页）首次提到了这个说法，当时仍然存在争议，但中国还是被当成唯一的陶瓷生产国。

5　莱尔，《青瓷的产地》，1901 年，第 40 页。插图展现了遏罗宋卡洛地区的瓷窑遗址，发掘报告由副领事莱尔于 1900 年 5 月 12 日在遏罗写就。《皇家人类学协会期刊》，1903 年，第 238 页；霍布森，《宋元瓷器》，《伯灵顿杂志》，1909 年 6 月，第 163 页；里德，《瓷器史上的一章》，日本社会，1910 年，第九期：将遏罗的瓷器制造时间推移到了 11 世纪，并找到了与同时期日本茶道器具的相似点。

6　霍夫（W. Hough），1891 年美国国家博物馆年刊，华盛顿，1892 年：插图中的器物来自 915—1400 年。

品。贾戈在1875年也在菲律宾发现了一个青瓷杯。[1]马斯从苏门答腊岛带回了瓷碗和瓷瓶。[2]既然在这些地方都埋藏着瓷器，那么证明它们在当地并不是日用器具，而是被当作类似钱币那样有价值的宝物收藏，因此才会被埋在土中。据传这些古老的长埋在地下的器物由于土壤的作用会呈现一种特殊的美丽的色泽，于是它们的价值就显得更为不菲了。

日本的文献中也提到了埋藏瓷器的风俗。《万宝全书》中记载："茶壶表面有裂痕，就像茶壶被砸裂了一样。这些茶壶先经烧制，然后埋入土中，在近百年后人们才能判断效果如何。此后它们才能被贩卖，单个的价格在50—200两（约等于2100—8400马克）。"[3]同样的传说在欧洲首先是由意大利人杜瓦特·巴博萨讲述的，但在1586年，门多萨就提出了质疑，认为瓷器制作要"先将黏土捣碎碾磨，搅拌成糊状，然后埋于地下近百年"的说法站不住脚。[4]这种掩埋瓷器的幻想是由马尔蒂尼[5]和珂雪[6]最早提起的，在接下去的一个世纪中被无数人毫无批判地引用传播开来。

根据《万宝全书》的记录，好的茶器底部都应该有图案。这些图案是在匠人用线或刮刀从泥块上把泥坯取下时产生的。日本人在取下泥坯时一般按顺时针方向旋转，而中国人则是按逆时针方向旋转，因此器物底部图案的旋转方向就不相同。但在制作最上乘的器物时人们一般极为小心，下方的图案就十分浅，几乎无法辨认出制作的痕迹，甚至通常是毫无印痕的。

单色釉

一些被我们视为真正来自宋代的陶器[7]是由传教士方法敛[8]从山东省的各个墓穴中发掘出来的。一座墓穴中有来自758年到1170年的钱币，因此可以断定这座墓穴大约是12世纪末所建。

这些出土的文物（见图389，a—k）并不是艺术品，而是随葬的日常用具和厨具。大型的陶罐、酒器或盛水器都只在上部施釉，部分表面平滑，部分釉层有裂痕，色彩各异，釉层的厚度也不尽相同，而器物的底部则露出红色或灰色的陶坯来。这种风格

1　贾戈（F. Jagor），《菲律宾》。

2　马斯，《穿越苏门答腊——苏门答腊中央的中国古代瓷器》，柏林，1911年，三幅彩页。

3　《万宝全书》，1718年，共13册，包含画家印章、陶瓷草图、描述、刀剑印章等；第二册。

4　门多萨，《简单却真实地感知兴盛强大影响力深远的神秘国度——中国》。原文为西班牙语，后来被翻译成意大利语和德语。法兰克福，1589年，第31页。

5　马尔蒂尼（Martino Martini，1614—1661，中文名卫匡国，耶稣会传教士，汉学家——译者注），《中国新地图集》，阿姆斯特丹，1656年。布劳（Joan Blaeu），《世界新地图集》，第六卷。

6　珂雪（Athanasii Kircher，1602—1680，德国耶稣会成员——译者注），《中国图说》，阿姆斯特丹，1667年。

7　劳费尔，《中国汉代陶器》，彩图70—74。

8　方法敛（Frank Herring Chalfant，1862—1914），美国北长老会教士，考古学家。——译者注

后来在日本得到了特别的追崇；但最初这种设计只是出于实际应用的需求。陶器的造型与最古老的随葬品（见图365）十分相似，只是在线条刻画上更为流畅优雅。

宋墓的特点是尖拱顶，中间上方会放有一面金属镜（见图389，i），光线通过这面镜子反光照射到下方的墓中。照明则由放置在拱顶侧面挑出石梁上的油灯提供（见图389，b、f）。墓中也有陪葬的钱币：男性遗骸旁放着大量铜币，也即铜钱；女性遗骨旁放的则只有陶币（e）。

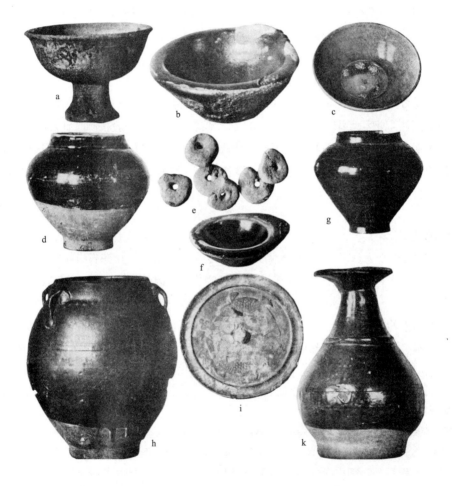

图389　釉陶，方法敛于1903年发掘自据山东潍县一英里外的一座宋墓中。a：豆，高8.4厘米，内部为浅黄色釉；b：灯，高4厘米，厚1厘米，红褐色釉；c：碗，直径17厘米，灰色坯，内部为深绿色釉，有开片；d：盛水器，高22厘米，浅红色坯，上部有黄褐色釉，有开片，釉层下有黑色卷草纹与波浪纹；e：陶币，厚0.8厘米至1.7厘米，中央有孔，在墓中女性遗骸边发现，男性遗骸边则是758年至1170年的铜币；f：灯，高2.5厘米，深灰色坯，表面为亮黑色釉，底部平刻"卍"字符；g：盛水器，高19.6厘米，亮黑色釉；h：盛水器，高17.9厘米，四面均有耳和钮饰，巧克力棕色釉，底部陶坯裸露在外；i：圆形铜镜，直径12.3厘米，双鱼纹；k：陶瓶，造型与近代油壶类似，上缘向外翻，高12厘米，棕色釉，底部陶坯裸露在外。藏于美国自然史博物馆，纽约，宋代作品（来自：劳费尔《中国汉代陶器》）

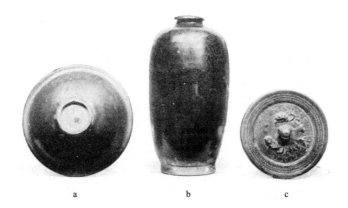

图390　彩釉陶器。a：盏（底面图），厚深红棕釉，上缘直径14.5厘米，"天目盏"造型；
b：陶罐，高约20厘米，灰色陶坯，深棕色釉，罐底不规则地出现小型绿色斑块；c：铜镜，
中央有钮，表面有浮雕，可辨认出龟、蛇与龙，直径为11.5厘米。发掘自中国古墓，铜镜
大约出自唐代，陶器为宋代作品（来自：《人类》，1901年，第15、53期，彩图B）

　　这些明器表面画着棕色或黑色的卷草纹和植物纹饰，造型极为简单，并没有很高
的艺术价值。这种彩绘在我们的农艺中也曾出现过。在一个陶盘上有一只用写意的汉
字勾勒出的鸟的形状。

　　同样出自古墓的一只盏和小型罐（见图390，a、b）则展现出更为精湛的工艺。卜
士礼根据同时发掘出来的铜镜（见图390，c）推断这些陶器都是唐代的作品。铜镜也
许的确出自唐代——由于糟糕的保存状况，实际也很难断定——但单独这一点也无
法成为陶器断代的决定性证据。更重要的是，我们目前根本没有见过来自如此早期的
陶器。从造型和工艺来看，这些器物更符合宋代陶瓷的特点。

　　下端窄小、上端宽大、边缘稍向外翻的盏在日本被称为天目盏，人们将它视为最
高贵的茶盏。我们看到汉代的王亲贵族就已经开始使用这种器型的盏（见图1）。陶罐
中我们还能看到典型的现今用来取抹茶粉的器物造型。这些就是至今为止我们所知的
最早的日本茶具原型了。

　　大部分茶盏是直筒形，部分的侧壁有一些弧度，但天目盏[1]却有着约45度角的倾
斜侧壁，通常还有一点些微的弧度。它们基本是单色釉，但用了混合的釉浆就会产生
更为夺目的效果（建窑）。比如有一种兔毫盏，指的就是陶瓷盏棕色或褐色的底色釉
上出现对称向内排列的黄色纹路（工艺参见彩页十四）。日本人还提及了一种油滴盏，

1　参见明斯特伯格《日本艺术史》第三卷，图39，第22页，第85页；《万宝全书》（1718年，第五册）中收录了34
　　种茶盏造型，其中有6种为天目盏。"这些13世纪或14世纪的茶盏价格约在5—30两金（210—1260马克），买一只
　　来自1590年的中国天目盏就需要10—30两金（420—1260马克）。"在1860年以前最上乘的天目盏需要1500—2000
　　美金，在近代的拍卖会上，比如1899年在东京的拍卖会上，一只灰斑黑釉天目盏就拍到了3000日元（6000马克）。

颜色从深黑色到棕色各异，上面的斑块则从银色和灰色到黄色。这些器物的价格在日本高得离谱，与其数量稀少有关，且在短时间内日本也绝无能力进行仿制。在中国，天目盏是 13 世纪至 14 世纪建窑专为出口日本市场所制的，自 14 世纪开始就不再生产了。

中国的文献中并没有记载这种器具在中国受到与在日本相同的重视和热爱。这也许在于中国更想要制作出贴近玉器质感的陶瓷，无论是白瓷还是黑釉陶都是对玉的模仿，但棕色的含铁釉到处都可以仿制，因而并未受到中国人的重视。反观日本，由于人们仅有能力生产这种含铁的釉浆，因而专注于尽可能地精进相关工艺，久而久之成为传统，从而使这种器具获得了崇高的地位。曜变釉色对日本人来说是从未见过的工艺，因而曜变釉在日本受到了无上的尊崇，与瓷器在 16 世纪及 17 世纪在欧洲广受推崇是一样的情况。

在中国人的眼中，施釉工艺的巅峰是制作出绿色、紫色和黑色的釉。瓷胎通常十分厚且粗笨，颜色各异，硬度不够，造型大多仿照古老的青铜器。但真正确定器物价值的是釉色，人们也会在釉浆的制作上花费更大的功夫和技艺。

世界各地生产的或在数百年间由中国一路运往欧洲的青瓷（见彩页二）在质地上并不完全相同，但我们仍然无法通过某些特征辨别这些瓷器制作的年代。西方的博物馆和书籍中给出的确切年代目前都没有充足的证据支撑。某种器物在几百年间于不同的地点生产了千万件，那么自然会出现不同的造型和质地，那么按理人们必定能够判断其中的不同，但要从中梳理出历史的发展历程，如今似乎还为时过早，我们只能对极少器物提出合理的猜测。人们普遍认为，"好的就应该是古老的，古老的都是好的"，但实际上这只是一种偏见，毕竟青瓷在好几个世纪内都是着重出口的贸易货物，特别是相较 12 世纪而言，17 世纪和 18 世纪的陶瓷工艺已经向前进步，而非退步。更何况许多青瓷还是由暹罗和朝鲜出口的，在 18 世纪日本也对外出口了青瓷。

欧洲的日用餐具在造型和颜色方面秉持一贯的简约风格，但 16 世纪一位项先生编纂的图录（彩页四）却向我们展现了完全不同的造型与色彩，揭开了一段从未被研究过的至美艺术的面纱。

中国文人[1]记录了七个著名的瓷器产地，这些瓷器也因此而出名。人们用汉字"窑"指代的并不是瓷器的质地，而只是陈述瓷器是在这个地方被烧造出来的。这里我会保留这种叫法，因为国家市场上的瓷器都是以此命名并广为人知的。

定窑位于北直隶省。在 1111 年至 1125 年这里的烧造极为鼎盛，后来它的地位渐渐被杭州的瓷窑取代了。定窑产出的主要是细陶和半瓷，大多是白色的（见彩页三，b、c，及图 391—393），极少数是类似红葡萄的红紫色调（见彩页四，f），表面通常

1　夏德，《古陶瓷——中世纪中国工商业研究》，上海，1888 年。贺璧理，《中国陶瓷简史》，史密森学会，1902 年。
　　卜士礼，《中国历代名瓷图谱》，项元汴撰，牛津，1908 年，83 张彩页。

图391　陶瓷香炉，仿周代青铜器样式，白玉色釉，表面有浮雕纹样，宋代定窑作品（来自：樊国梁《北京》）

图392　象形陶瓷礼器，壶盖做成象鞍造型，仿照《博古图》中一件古代青铜器所制，长13.5厘米，羊脂玉白釉，宋代定窑作品（来自：卜士礼《中国16世纪的瓷器》）

图393　单色定窑釉陶。a：竹篮杯，高6厘米，白色，胎质细腻；b：云雷纹双耳小瓶，高5厘米，白若凝脂；c：凤首莲花烛台壁灯，荷叶由瓷环连接，高58厘米，云纹四方基座；d：香炉，云雷纹饰带及饰钮，仿照唐代青铜器制作，亮白色，细腻如羊脂玉，直径11厘米。宋代作品（来自：卜士礼《中国16世纪的瓷器》）

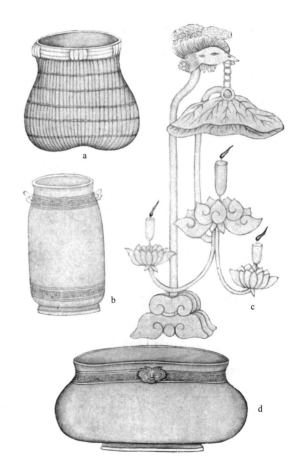

是光滑无开片的。偶然也有深色的釉（见彩页九，a），看上去有些像黑漆。若有 100 件白瓷，那么紫红色瓷器大概有 10 件，黑色瓷就只有一件了。

书中提到，在窑炉中烧制时，定窑瓷器会被颠倒过来放，这样瓷器底部也会有釉浆覆盖，而瓷器的口沿处则因接触平面因而没有釉层覆盖。为了遮住露出的瓷胎，人们会在口沿处用银或铜包边。后来的仿作——新定窑在元代起就开始出口瓷器，到明代时出口贸易已颇具规模。在造型上这些瓷器模仿了古代青铜器的器型，也融入了一些后来的器物款式。

由于定窑的器物出了几次纰漏，皇帝于 1130 年下令在江苏汝山建造一座新窑，窑里烧制的瓷器就叫作汝窑。汝窑瓷器最为细腻矜贵，大多烧制的是碗和杯，几乎所有器型表面都有开片。图中的瓷瓶（见彩页九，b）仿照古代青铜器造型制作，16 世纪时属于北京禁卫军的一位指挥官，当时这位官员为买下瓷瓶付出了十五万钱，约为 1000 马克。一只天鹅造型的酒器（见彩页四，g）造型优美，同样是根据古代青铜器的样式制作的，表面还有稀疏的开片。

这类器物的质地都是陶土，不同器皿的釉色各不相同，主要从绿色到蓝绿色或白绿色。有些器物的釉层只覆盖表面的一部分，可以看到其余裸露的红色胎体。这个类别中有一件特别出色的佛瓶（见彩页三，a）可作代表。这件瓷器上端是佛教题材的浮雕，瓶身高挑，来自中国有名的私人收藏。木瓶架显然是后来另配的，上面刻有"汝窑"的字样。除此以外没有任何证据证实出产地的真伪。不过这件器物的价值也并不是美学意义上的，更多的价值在于向我们展现了这个风格的器物究竟是什么样子。[1]

官窑——或称御造，是皇帝下令在河南开封府设立的瓷窑，其中烧制的瓷器也命名为官窑瓷。后来由于政治的变故迁到了杭州——马可·波罗也到过这里，并将杭州称为"行在"（Quinsai）。官窑瓷器（见彩页四，a；图 394）呈现月光的颜色（claire de lune，中文：月白），深浅各异的绿色和尤其受人青睐的天青色。这个时期首次出现了在最后一遍烧制前在开片内填入朱红色的技法，偶尔也会用黑色来填补裂纹。特别的是官窑的碗在底部会有一个裂开的圆环标志，可能是由于露出了红色瓷胎，也可能是在烧制时加入了铁溶液，因此呈现出红色。官窑的产量极小，与其他宋代瓷窑类似，都参考了古代青铜器的器型。

书中的彩图并不能如实反映瓷器的色彩，因为它们并不是按照原件画的，而是根

1　自从卜士礼出版了这件器物的造型，市面上就多了许多类似的瓷器，但它们中部分做工低劣，显然是伪造的作品。德国哥达博物馆倒是收藏了一件来自夏德的中国古代真品。巴尔在《中国古陶瓷》（1911 年，彩页 3）中也收录了一件类似的器物，据称是隋代的随葬瓷瓮。在我看来，该书彩页 6 中的两只鸟盖瓮罐造型纤细，样式极为奇怪，人们将它断代为宋代绝对是有问题的。所有的线条都纤细得失去了实用价值，每个部分的比例也有失得当，应该是晚期已经失去实用价值只在器型上模仿前作的作品。当然这只是我从器物轮廓风格做的推断，毕竟我并没有亲眼见过这些器物。

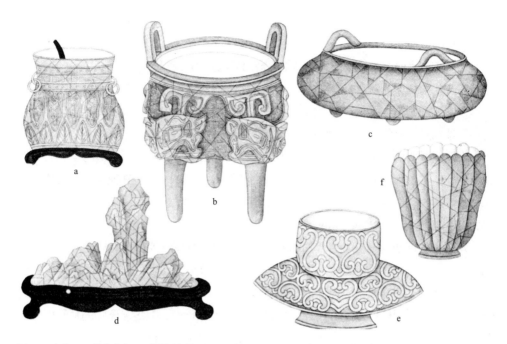

图394 官窑。a：蝉纹盛水器，先刻后上釉，绍兴千古图（1132—1162 年印刻），灰蓝色，有开片；b：根据《博古图》中古青铜器器型制作的陶瓷礼器，釉上雕刻，灰坯蓝釉，剔透如蓝宝石，16 世纪北京皇宫藏品；c：三足直耳香炉，仿照唐代青铜器所作，直径 13 厘米，灰坯蓝紫色釉，有开片；d：山形笔架，木底座，宽 13 厘米，根据 713 年李素宣的画作来看，釉色为绿色、金色和天青色，有开片，在 16 世纪时以 20 两银子买入；e：带托器皿，表面有纹饰浮雕，根据宋代红色漆器制作，淡青色白坯；f：十八棱瓷杯，有开片，淡蓝紫色，12 世纪南京肃王收藏。宋代作品（来自：卜士礼《中国 16 世纪的瓷器》）

据更早的可能已经褪色的彩图摹画的。官窑的真品在数百年前就已经不见于市面了。在元代和明代，特别是明代，人们仿制了大量官窑瓷器，我们实际上并不能判定它们的质量比更早的官窑真品差。我们从本书彩页三中蓝色器皿（e）的釉色就可以看出，这是一件后期仿官窑的器物。

有一件造型别致的直筒瓷杯（见图394，e），下方有一个宽大的底托。按照欧洲的习惯，这个器型应该叫可可杯，但当时即使是在欧洲，可可也还没有出现。从一幅壁画上我们可以看到，人们发明这个造型的器皿是为了当作灯来使用的（见图395）。

图395 跪坐菩萨像，手中拿着点燃的油灯，来自吐鲁番亦都护城遗址中的壁画局部，8 世纪作品（来自：格伦威德尔《亦都护城报告》，巴伐利亚皇家科学协会，1906 年，彩页 6）

一块瓷砚（见彩页四，a）结合了上釉的部分与未上釉的棕色陶坯，从轮廓上看模仿了花瓶的造型。

在所有引用的图片中我们都看到了不规则且较宽的釉质开片。

在宋代的都城开封府也有一个有名的瓷窑——钧窑。钧窑的瓷器稍重一些，但除此以外似乎也没有别的特点。钧窑的釉色大多为深浅各不相同的绿色，且没有开片。瓷胎质地细腻，颜色较深，与官窑一样，钧窑器物底部也有红环。

龙泉窑是举世闻名的瓷窑。龙泉窑窑址在浙江的龙泉地区，所烧造的瓷器大多为湖绿色，而不是蓝色（见彩页四，c、d、e；彩页三，d）。哥窑也在龙泉，哥窑的瓷器部分也有开片，但裂纹中不会有填色。哥窑始建于13世纪中叶，经历多次搬迁，直到1620年仍在使用。

哥窑上的浮雕通常参考古代的线条纹饰、花朵、卷草纹等，也有雕刻的仙人、凤凰等幻想中的形象，特别受人欢迎的是器物底部的双鱼图案。哥窑也有局部是未上釉的裸露瓷坯。

哥窑的器型同样沿用了古代青铜器的造型（见图396），但史前器物的那种雄浑大气却不复存在了，人们追求的是优雅的轮廓线条，因而款式也随之变得精致起来。有些瓷器（见彩页四，c）在气质上已经发生了重大的改变，人们在它们身上已经完全看不到青铜器的影子了，很可能是专为陶瓷创造出的造型。其中花朵纹样的造型特别富有美术感，与古代装饰风格展现出强烈的差异。

奇怪的是，此时的瓷胎据传已经是白色的，但真正意义上的瓷器实际上还没有出现。像宋代官窑一样，龙泉窑的底部也有红色的烧造环。据夏德所说，中国人可以根据器物底部烧制时留下的红色痕迹分辨龙泉窑的真伪，因为官窑下方红圈里漏出的是红色的瓷坯，但龙泉窑中露出的瓷坯是白色的。后来，这种在烧制时同时制作出铁红色痕迹的技艺似乎失传了，人们只能在底部画上红色记号。因此中国人认为在白色瓷胎上出现的红色痕迹就是早期龙泉窑的重要辨识特征。但仅仅凭借器物底部的一个痕迹就去断定它的价值，这真的是可靠的标准吗？造型、色彩、釉层或其他任何方面的特长都没有被考虑在内，由于如今也没有存世的真品，人们也无从在器物间进行比较了。

有些人认为这里的白瓷已经是真正的瓷器了，但我们目前还没有足够的支撑材料可以证实这一观点。但这种质地细腻的白色瓷胎也确实有可能代表制陶技术发展迈上了新的台阶，向真正的瓷器迈进了一大步。值得注意的是，在无数中国的文献记录中，这种白色瓷坯只是作为龙泉窑的重要标志，而不是作为技术进步被提及的。[1]

中国文献的不同记载非常难以统一。当然一些工艺术语在翻译时很难还原其真正的意思，毕竟这些术语的含义在过去的几个世纪内经常发生变化，此外大众的价值取向似乎也一直处于变化之中。

1　参照夏德、布林克里和卜士礼的译作。

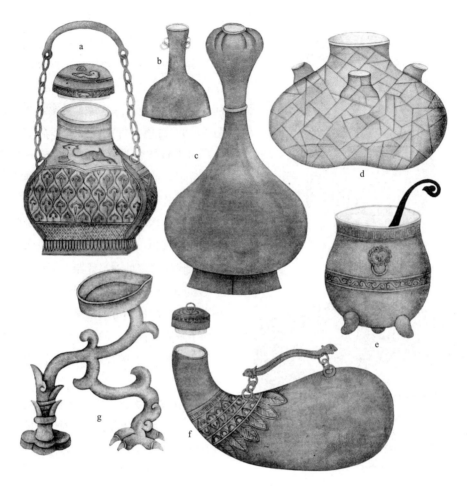

图 396　单色龙泉窑青瓷。a：带盖酒器，链式把手，刻着几何纹与腾跃的动物纹饰，根据《博古图》中古代青铜器样式所造，嫩葱绿色；b：小型花瓶，长颈，环形耳，高约 3 厘米，浅绿色；c：牡丹及兰花造型热水瓶，根据《博古图》中古代青铜器样式所造，浅绿色；d：单枝插花花瓶，根据唐代青铜器样式所造，浅绿色，有开片，16 世纪藏于吉祥庵内，极为罕见；e：水壶，饰有云雷纹及卷草纹饰带，兽首衔环，根据唐代青铜器样式所造；f：瓜形带盖酒器，把手由链条固定，根据《博古图》中青铜器样式所造；g：油灯，爪形足，根据古代青铜器样式所造，极为罕见。宋代作品（来自：卜士礼《中国 16 世纪的瓷器》）

　　我们在上文中已经了解了中国文献中龙泉青瓷的优美造型，但有编者却认为这些器物略显粗糙，且并未呈现出古风的优雅品位。如果参考这条评论，那么像卷首彩页四中的高足盖碗（c）和棕榈叶花瓶（d）这样并不是那么完美的器物也就可以归到龙泉窑了。

　　不同时期的窑口通常在不同的位置，烧造所用的原料和工艺也随之发生变化。14 世纪末，龙泉窑的窑炉向下游方向移动了 75 英里，而当时烧造的瓷器质量则大打折扣：不仅瓷坯规格较为低劣，釉色也不够鲜亮。但龙泉窑的烧造一直持续到了 1620

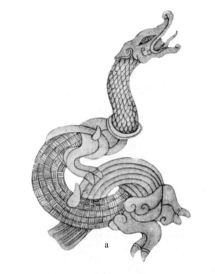

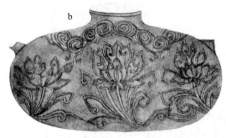

图397 钧窑。a：龙形油灯，高45厘米，紫色；b：扁形酒器，有流，深葡萄紫色，花朵雕饰。宋代作品（来自：卜士礼《中国16世纪的瓷器》）

年，因而保存下来的龙泉窑瓷器实际上多数来自高产且交通便利的明代。

钧窑始建于960年，位于均州，即如今的河南禹州地区。钧窑瓷器胎质细腻，釉色呈现朱红色、深紫色（见彩页四，h；图397）、白色、青色以及许多混杂的颜色。可以说钧窑是釉色最多变的一个窑口，且曜变釉最早也是在这里被制作出来的，这要求对炉火的准确控制。

本书中收录的插图展现的都是单色釉的钧窑瓷器——至今我们还没有发现来自宋代的窑变釉钧窑瓷器。但许多制作于17世纪或18世纪的曜变瓷都被称为仿钧窑瓷，因而我们可以推测当时钧窑已经掌握了曜变的技术，只是我们无法确定当时是否已经有了像晚期那么丰富的颜色搭配。

在所有曜变效果中，朱红是最为著名的，此外月白的钧瓷上不同色彩的耀斑（白和紫）形成的光影也非常有名。从这些文字描绘中我们即可知道钧窑就是多种釉色窑变的起始，窑变在17世纪到18世纪的仿作过程中得到精进，日臻完美。

斑纹釉（见彩页八）在官窑和哥窑就已经出现了，但没有真品流传下来。这种斑纹实际上是在烧制时由于疏忽偶然产生的，刚开始并未受到特别的关注，但随着时间的推移，它们后来被视为罕见的特征并广受喜爱，进入收藏品的行列。布林克里称，在15世纪与16世纪，爱好艺术的日本统治者向寺院捐赠了大量文物，其中竟无一件斑纹青瓷，足可证明斑纹青瓷的稀有与珍贵。

钧窑器型优雅，几乎已经脱去了古代青铜器样式的束缚，但图中的龙形油灯（见图397，a）造型复杂，并不是易碎陶瓷的典型造型，而更符合坚硬一些的金属器造型。

钧窑的陶坯颜色为红棕色。许多钧窑瓷器，特别是更古老的瓷器在底部会有一个特殊的刻印数字（见彩页四，h），这在中国藏家眼中是尤为重要的特征。

在钧窑300年左右的历史中，烧造出的瓷器质量似乎并不稳定，因此我们无法得知如今被冠以钧窑称号的瓷器到底是来自10世纪还是13世纪，甚至是来自更晚的

时期。

位于福建建阳的建窑在 1260 年左右声名显赫，极为鼎盛。带有金色气泡或水滴造型耀斑的天目盏被称作兔毫盏，在前文中已有提及。在 14 世纪，这类茶盏就已经停产，且在中国后世也鲜见仿品。到了近代，许多来自日本的仿作进入了市场，其中也不乏质量上乘的佳作。如果所谓"兔毫盏"的耀斑并非呈现水滴形，而是呈现花朵、卷草或其他图案的造型，那么就可以肯定是仿作了。此外，明代时另一种工艺制作出来的陶瓷也被冠以"建窑"的名称，需要注意。

宋代除了这七个最主要的窑口以外，还有一个较小的私人窑口，位于河南开封府附近，烧造出来的瓷器被叫作东青窑。从雕刻着花朵纹饰的造型繁复的花瓶（见彩页四，b）来看，此时人们的陶瓷品位已经发展到了比较成熟的阶段。

到了元代，中国在世界贸易中的地位得到了意想不到的大幅提升，中国的陶瓷则在整个文明世界都广受推崇。不过这并没有促使人们改进瓷器的造型和工艺，元代的瓷器也没有得到艺术上的进步。

元代的瓷器除了在宋代瓷器的基础上继续发展以外，只创造出了一种专属这个时期的瓷器种类。它的瓷胎是灰色或灰红色的，表面釉层呈现白色或月白色，微微闪着青蓝色的光泽。釉层很厚，表面富有光泽。最常见的元代白瓷器型是茶盏和小型的瓶。花纹直接在瓷胎上进行雕刻，而后再上白釉。皇家的瓷器常被称作"枢府瓷"，其中枢府就代表着皇宫[1]（见彩页四，i）。

元代瓷器大多仍是对宋代瓷器的模仿，而元瓷本身又被明清继续承袭和模仿。布林克里认为，贸易中流通的所谓元代瓷器大多都是仿品，但他同时也认为，大部分仿作实际上应该比真品更加精美。除了遗失一些釉色秘方的情况以外，如果要说在技术进步的情况下，用相同的原材料做不出同样精美或更精湛的瓷器也是无法理解的。

宋代瓷器产业的发展可以通过丰富的图片材料展现出来。工匠们最先是从玉器和青铜器中吸收器型与颜色的灵感；渐渐地他们的创作变得更加自由，也开始创作属于陶瓷的艺术风格。同时釉色的工艺也在发展，特别是在 12 世纪至 14 世纪，在瓷坯上施某些颜色釉层的工艺已臻化境。在器物上直接上色的工艺虽然在随葬的明器中早有使用，可能源头可以回溯到更早的时期，但它总是被当作农业技术，似乎没有被视为艺术进行发展，只有像水一样流动的单色釉兼具厚度与光泽，可谓是其中的异类。

在明代的最后几百年间，人们开始制作色彩更为丰富的瓷器，蓝绿色调的各种颜色都得到了运用，还出现了多种颜色混合的瓷器。但黄色、蓝色及红色等单色的瓷器还没有被制作出来。

来自中国藏家的仿古代青铜器造型的珍品大多只留下了图片资料，但宋代风格的精美瓷瓶和瓷罐却仍有许多藏品传世。流传下来的器物大多造型简单（见图 398—

1　此处"枢府"二字指的是军事机构枢密院。——译者注

a b c d

图 398　单色釉陶，芝加哥劳费尔藏品。a：四方瓮，浮雕纹饰，黄色釉；b：圆形罐，白色釉；c：四方瓶，条形纹饰，棕色釉；d：高颈瓶，狮头衔环式耳，白色釉，仿古代青铜器造型。宋代作品（弗兰克摄，汉堡）

图 399　单色瓷碗，外侧为紫色，内侧为蓝色；底部刻着"彝"字；木底座为近代所制，高 10 厘米，直径 25 厘米。据称为宋代作品（来自：日本景泰蓝拍卖目录第二册）

图 400　单色釉陶罐。a：球形罐，小型双耳，瓜棱腹，红色瓷胎，浅色青色釉，有开片，高 15.9 厘米，15 世纪高丽作品；b：莲花瓶，浅黄灰色瓷胎，单色白釉，高 28 厘米，官窑，元代风格；c：圆罐，红色厚坯，内外均有开片青色釉，饰有云纹，顶部有饰带，底部为铁棕色纹饰，高 26.7 厘米，龙泉窑，宋代风格；d：四方瓶，敛口圈足，八卦纹饰，浅黄色瓷胎，浅灰白色不透明开片釉，高 31 厘米，官窑，元代风格；e：梅瓶，瓷胎上刻有卷草纹，青色釉，红棕色开片，高 24 厘米，官窑，宋元风格（来自：麦康伯收藏展，波士顿美术馆，1909 年，第 198、142、116、151、118 号）

399

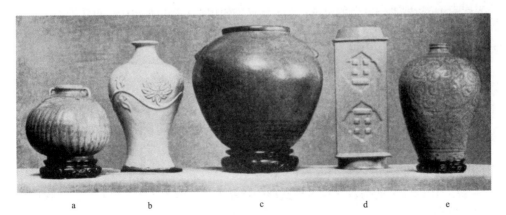

a b c d e

400

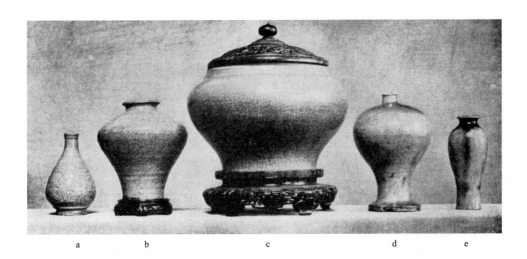

图 401　单色釉瓷瓶及陶罐。a：梨形瓶，棕色瓷胎上雕刻着花朵纹饰，表面是青釉，高 17 厘米，宋代或元代风格；
b：敞口鼓腹瓶，底部可以看到轮盘转痕，开片青釉，圈足呈现"火石红"，高 20.7 厘米，龙泉窑，元代风格；c：大型
陶罐，盖与足为近代所加，锈褐色陶坯，敲击声音清脆，表面为开片青釉，底部呈现棕色，上缘及足部有"火石红"，
高 22.7 厘米，官窑，元代风格；d：梅瓶，釉色碧绿如玉，清澈透明，高 24 厘米，元明风格；e：卵形瓶，棕色黏土陶
坯，表面呈现深浅不一的绿色云纹，高 19.5 厘米，明代风格（来自：麦康伯收藏展，波士顿美术馆，1909 年，第 109、
114、117、51、57 号）

401），轮廓稍显笨拙，但线条流畅优雅，表面大多都有匀称的开片。经过漫长的岁
月，温润的釉层表面常常会有一层锈 [1]，因而瓷器表层有时呈现哑光的效果，有时又散
发出灿烂夺目的光辉。

　　在插图以外我还附上了一些藏家凭借丰富经验给器物取的名字，但对我来说，要
依靠这些古老的描述准确指出每件器物制作的时间和地点似乎也是不太可能完成的任
务。这些都是中国人在久远的年代就做出的评论和描述，后来成为近数百年中国和日
本手工艺者模仿的基础。然而存在于文字记载中的古老器物在当时就已经十分罕有，
如今更是下落不明，即使是本世纪的中国藏家大概也只见过后世的仿作，而无缘见到
真品了，起码他们除了这些古籍拿不出任何其他证据证明器物的真实性。

　　因此我仍然会将这些插图中的器物标为宋代的作品，为它们体现出的精湛工艺击
节叹赏，并认可它们在世界艺术品中的卓越地位，但至于是否每件作品都真的来自宋
代，这里就不展开讨论了。名称与制作时间并不能反映器物的质量，因此我选择尝试
忽略产地和时间的因素，而是将釉陶根据造型、质地和釉层进行分类，再对不同质量
的器物进行品评。

1　伯施曼，《中国史前文物（来自山东）》，《民族学杂志》，1911 年，第 1 册，第 153—159 页。插图展示了一件黏土
　　烧制的硬陶罐，高 10 厘米。使用慢轮制作，罐身上有小型耳，巧克力棕和金属紫的釉色富有光泽，发掘自黑土地和
　　坚硬的黏土层下 7 米处。

从工艺来看，宋元时期的瓷器都是在较厚的瓷胎上施含氧化铁或氧化铜的釉浆着色的，呈现出的釉色有各种绿、白、紫和黑，同时还出现了窑变的混合色。

器物的造型参考了更早时期的玉器和青铜器，但在装饰上发展出了专属于瓷器的风格，采用绘画中的花朵图样，少数还出现了动物纹样的雕刻。着色的工艺初露端倪，但还没有被赋予艺术的独特意义。

明代

中国的每次朝代更迭都会带来政策的革新，而这一点也同样会反映在艺术中。元代没有带来先进的思想，但其在世界上的巨大影响力带来了财富与荣耀，也推动各种技术蓬勃地发展起来。

继唐代和波斯萨珊王朝时期以后，中国又一次成为世界贸易的中心，忽必烈汗的宫廷光芒万丈，吸引各地文化力量的使者前来膜拜。比如我们一再提到的马可·波罗的行记，留下了许多可信的见闻实录，实际上许多传教士、商人和手工艺人也走过了相同的道路，但没有留下相关的记载。在连接欧洲与东亚的繁忙的商路上，成千上万的人来回奔波着，当然其中只有少数走完了整个路程，因为大部分人只需要走到中途就可以进行卸货和交易了。同时自9世纪就中断了的与阿拉伯人的直接贸易也重新活跃了起来，他们从海上运来货物，对接的主要贸易港口是福州。

与商人和货物同时到来的还有新的工艺和艺术形式。人们模仿外来的艺术，再与旧的传统艺术结合起来，为中国近代工艺美术的灿烂光华铸就了坚实的基础。元代的艺术萌芽发展到明代已经盛放，在17世纪又得到进一步的发展。中国人将货物装上了舰队，航行至锡兰和阿拉伯，绕过中间的各个民族直接与遥远的民族对话，对他们的生活和习俗有了更深的了解。

中国史书记载，阿拉伯的玻璃商人在15世纪时随着返航的船队来到中国。他们带来了西方的珐琅，人们称它为景泰蓝。瓷器上首次出现的蓝色绘彩被称为"伊斯兰蓝"。最早的瓷器绘画中甚至出现了阿拉伯文字。

这些来自西亚的工艺超越了它们本身的意义，辐射出更大的能量和影响力。中国人对斑斓的色彩和纯粹装饰性饰物的理念被唤醒了。如果说宋代是单色釉的时代，是属于青瓷的时代，那么明代就是彩瓷的时代。在掌握各种色彩的制作方法以后，人们开始追求更多更新的色彩效果。以前瓷器上的色彩是通过炉火与原料之间的化学反应呈现出来的，因而只限于少数几种颜色，如今人们开始在釉浆中加入颜料来着色；最初色彩是透过透明的釉层呈现出来的，现在的绘画却可以体现在釉层之外。人们追随

西方的脚步制作出天蓝的釉色，又自创了亮丽的红色和黄色釉，后来甚至可以在器物表面绘制完整的画作。

新的理念和工艺极大地丰富了釉色的选择，但我们仍可以发现，即使到了明代也无法制作出所有颜色的釉。许多色调是在工艺发生极大进步的多年之后才被制作出来的，这也可以作为鉴定时的重要依据之一。

从器型上来看，明代瓷器仍然透露出古朴的气息，但细节处的工艺更为精细，但这样也失去了优雅大气的特点。此外也出现了一些新的具有现代感的瓷器造型。

明王朝建立的第二年，古老的瓷都景德镇就新建了一座瓷窑，为了弥补在战乱中被抢掠和毁坏的皇宫而收藏。当时皇帝下令在所有器物上打上时代的印记。自此以后，大多数瓷器的底部就开始出现当朝皇帝的印章了。

博卡洛陶器 [1]

在介绍青铜器时，我们不仅看到了许多抽象的器型，还认识到不少写实的造型，让人不由想起古希腊的银器和红精陶。这种造型在中国也被运用到了陶器上，而陶土这种极易塑型的材料则形成了一门充满艺术感的手工艺门类（见图402）。这种艺术实际上没有形成自身的风格，只是在基本造型的布局结构中加入了艺术的韵律感，在细节中追求对自然中的偶然一幕的模仿。

这一风格在棕色和红色的陶器上呈现出尤为特别的艺术效果 [2]，与古罗马时期的红精陶在颜色、材质和常见的浮雕装饰方面都很相近。博卡洛工艺的巅峰时期大约起始

图402　釉陶花瓶，劳费尔藏品，芝加哥。a：灵芝造型，意为长寿；b：花瓶四周围绕着竹根、竹笋与竹叶造型浮雕；c：表面仿照朽木造型。明代作品（弗兰克摄，汉堡）

1　即紫砂，葡萄牙人在命名时用了博卡洛（boccaro）一词，原意为"红陶器"。——译者注

2　卜士礼，《中国的艺术》，第二卷，彩页3：宜兴茶壶，分别为笛子造型与果实造型；详细的文本翻译参见布林克里《日本与中国》第九卷，第354—363页。

于16世纪初太湖西岸附近的宜兴，这里到上海也不过是沿着扬子江向下游走上几英里的路。但它的源头却可以追溯到10世纪以前更古老的窑口，当时很可能是在西方文化的影响下开始制造的。明代将这一工艺发展到了极致，并在民间得到广泛认可和应用。但根据菲舍尔和布吕姆莱恩（Blumlein）的研究，古罗马陶器在烧制时用的是一种含有氧化铁成分的血红色陶土，因而呈现出光泽，但这一点在中国的红色陶器中却没有出现。

葡萄牙人首次将这种中国的红陶带到欧洲时，将它们称作博卡洛，这一名称直到如今仍在使用。这倒不是美学上尤其出色的艺术品，更多是作为比例精准、线条干净的实用器被制作出来的。对我们来说，这些炻器带有历史的味道，因而具有特别的吸引力，伯特格尔在1708年才在德累斯顿制作出类似的红色瓷器。在英国斯塔福德郡，艾勒斯[1]从1690年起就开始从颜色和造型上模仿中国的红陶，做到了十分相似的水平，连弗兰克家族都认为要分辨这些英国陶器与中国陶器的区别是十分困难的。但欧洲出产红陶只在色彩和雕花上与中国的相似，却无法模仿出中国博卡洛的独特色泽。在日本，人们模仿中国的博卡洛制作出有名的常滑烧。虽然它也发展出了自己独特的造型和装饰风格，陶坯也较轻，但忠实仿制中国红陶的款式仍然受到人们的欣赏与喜爱。

史料记载的第一位宜兴紫砂大师是1500年左右的供春，此外书中还收录了一份1640年之前的大师名册，但他们的作品风格似乎相当雷同。只有17世纪之初的董翰，首次突破前人习用的规制，创作出菱花式壶，欧洲模仿的也大多是他创作的紫砂造型。这类现代作品也从中国和日本大量出口至海外远销。

特别有趣的是一种器壁薄至透明的紫砂，它的颜色根据壶内所装液体的颜色改变（见彩页十，r、s）。这种工艺在很早以前应该就已经诞生了，因为9世纪中期，阿拉伯游客苏里曼已经公开提到这个著名的窑口有一种"透明的容器"，材质是极为细腻的陶土，人们可以透过这种容器的器壁看到注入里面的液体的颜色。波斯也有类似的透明瓷器。人们试图从这些文献资料中得出结论，认为当时就已经出现了真正的瓷器，但透明的瓷器，也就是所谓的"蛋壳瓷"，应该是在15世纪初才被制作出来的。在那样的年代，人们只见过外表裹着浓重釉彩的笨重的陶器，如此轻薄的器物一经出现必定立刻大受关注，特别是当时人们根本没有见过类似玻璃这样透明的材料。

到16世纪时，人们在中国已经很少能见到蛋壳瓷工艺的真品。据给我们提供了上文许多插图的项元汴称，这些茶壶属于北京一位皇子的收藏，当时是以五百两（约如今的700美元）从一位南京的高官手中购得的。

彩瓷

从前文我们已经了解，屋瓦的制作可以追溯至汉代（见图377）。釉彩制作发展

1 艾勒斯（Joan Phillip Elers），英国人，收藏家。——译者注

到中世纪已达到尽善尽美，虽然瓦坯的硬度和耐久度有所倒退。琉璃瓦在16世纪前都是销往日本的重要出口货物。[1]绿色的琉璃瓦是在较早时期就出现的，但其他颜色的琉璃瓦（见彩页一）究竟具体是何时流行起来的就很难确定了。根据我们对14世纪陶器的了解，我认为这个时间大概是13世纪。马可·波罗将日本金瓦的名声远播四海，我们可以据此推断13世纪出现了格外珍贵的金色琉璃。在此之前我们只知道汉代著名的绿色琉璃。随着技术的进步，人们不再通过化学的还原反应，而是通过混合颜料来上色，此后才出现了金黄色和蓝色的釉彩。这些颜料应当是以粉末的形式被吹入窑炉中，然后附着在烧制的器物上的。日本现存的12世纪的瓷砖是在第二次烧制时，低温加入绿色釉浆上色的。

另一个技术的进步体现在砖瓦的彩色装饰上（见图403）。其中最著名的例子要数在1853年被毁的南京瓷塔了。永乐年间的1431年，这座城市的标志性建筑施工完成。为了这座奇迹般的宏伟建筑，人们花费了数百万两，因而我们可以推测，这座宝塔使用了当时最为先进的工艺，所有新的艺术成就也一定在这座建筑上得到了体现。瓷塔的琉璃瓦（见图404）向我们展示了15世纪初的标准工艺。从而可得知，当时琉璃瓦

403

404

图403　龙雕瓦当角翘，彩色马约利卡式琉璃瓦。陕西省西安府孔庙内，明代建筑（菲舍尔摄，科隆）

图404　南京瓷塔上的琉璃瓦，长翅膀的山羊口中衔着珍珠项链，旁边有着丰富的纹饰图案，马约利卡式琉璃瓦，绿色为底色，涡卷纹及饰带呈橙色，羊身为白色，翅膀为橙色，羊尾和鬃毛为绿色，高46厘米，浮雕图案深13厘米。斯图贝尔藏品，德累斯顿，1430年（原作照片）

1　明斯特伯格，《日本艺术史》，第二卷，第26、35页。在持统天皇时期日本制作出了第一批屋瓦，但批量的生产要到16世纪末才出现。为了代替琉璃瓦，日本人使用了大量的铜瓦，因为中国专为出口制作的格外光亮的琉璃瓦价格同样高昂。

是十分时兴的材料。

"瓷塔"这个名字是误传的结果。实际上宝塔是砖结构，是在表面贴上费昂斯[1]板构成的。中国人总是使用"瓷"这个集合名词，忽略了分辨不同坯胎质地的重要性。

建筑用的彩陶色彩与同时期的"三彩"符合相同的规律：绿和黄或橙构成亮眼的部分，反过来衬出底色。比如琉璃瓦上的山羊就是白色的。这些色彩是直接勾画在陶坯上的，之后再经过轻微的烧制成色。

彩陶的大名不仅传播到了日本，西方人也对此早有耳闻。西方的新技术和一些艺术形式在东方结出了丰硕的果实，同时在15世纪，一座中国式的瓷宫在撒马尔罕的大门前建立起来了。不仅外墙是耗费巨资从中国运来的，内部的陈设、隔墙甚至地面和其他装饰都来自中国。然而如今我们已经看不到它们的影子了——乌兹别克人在挺进撒马尔罕时将一切都砸成了碎片。[2]

这个时期的瓷器装饰在各方面都展现出文艺复兴式的特点。唐代丰富的纹饰图案、古希腊－佛教风格的石刻纹样和铜镜上常见的优雅动物形象都被融合到了一起。自此装饰图样不再是隐藏在器物整体效果之后的点缀，而是被凸显出的细节；不再是由艺术家从想象中构建装饰的元素，而是由手工艺人利用已有的纹饰图案去填满器物表面的空间，他们还试图通过线条分明的浮雕装饰和艳丽的色彩营造丰富的层次效果。这种风格构成了自明代以来的近代艺术品位——当然还有一些作品是对更早艺术作品的直接效仿。

过于强调细节装饰，忽视器物的整体性的和谐，这个问题在所有后期民族效法前人的风格中都是存在的。人们模仿的是容易把握的细节造型，而非融合统一的内在精神。这种思想也是明代艺术僵化的特征，但在追求优雅、丰富和力度的过程中，新的艺术手法和艺术形式也在不断被创造出来，且受到世界其他地区的不断传承和模仿。另外从工艺上看，这个时期的技艺得到了前所未有的深入发展。

宋代的艺术在精致和灵巧的表现形式以外，最为著名的是凭借有限的艺术手段达成简约风格，但明代则开始追求新的方式。这一需求则为工艺美术的各个层面带来了补充与丰富。

精致的彩色瓷瓶自16世纪以来就开始使用碗碟的工艺，并制作得更为讲究。这类瓷器和稍后会谈到的青花瓷都在装饰中采用了同时期的绘画作为装饰灵感。单色的宋瓷与绘画中具有象征意味的远山雾景暗暗相合。到了元代我们又遇到了新的绘画风格。画作变得更有叙事性，许多细节肆意地堆积在一起，构图的逻辑是出于画面的需求，

1 费昂斯，法语中为Fayence，是指表面有着彩色釉质的陶器。——译者注

2 布洛歇，《波斯绘画的起源》，《美术报》，1905年，第120页。波斯与中国之间的往来在帖木儿的继位者沙哈鲁在位时尤其频繁友好。根据著名波斯历史学家的记载，苏丹兀鲁伯，同时也是著名的天文学家，斥巨资在都城撒马尔罕的大门外建立了一座小型瓷宫，其中所有部件都是从中国进口的。

而非事物内在的必然联系。于是诞生了一种狭隘的现实主义，这也符合风俗画和花卉鸟虫绘画的要求。而元代绘画的风格特点在这些瓷瓶上也得到了体现。

抽象的水纹中长出亭亭的莲花，还有白鹭围绕四周（见图 405）；器物上缘的饰带和火漆造型的花朵纹饰又与唐代的漆器和铜器纹饰类似。其他瓷瓶（见图 406）还展现出明代风俗画的叙事色彩，围绕四周的云纹则是完整画面不可或缺的要素。

工艺决定了釉色的布局无法完成圆融的过渡，只能形成马赛克式的拼接。首先，在柔软的瓷坯上进行雕刻，有些在阴刻处施釉浆，有些在阳刻上施釉浆，接着再送入炉火中烧硬。此外镂空的设计也是层出不穷（见彩页五、图 407），但我认为这些更精致和丰富的制作应该

图 405　陶罐，表面是富有层次的浮雕纹饰，呈浅黄与青色，黑色为底，色彩直接施于素胎上，荷花和水上的鸟化用自绘画作品。萨尔丁藏品，伦敦，16 世纪作品（来自：迪伦《浅谈中国珐琅的起源与发展》，《伯灵顿杂志》，1908 年 5 月）

406

407

图 406　鼓腹瓶，深蓝紫底色；山水间有人对弈，有浮雕云纹及其他纹饰图案，呈现绿松石色、蓝色和橙色，高 34 厘米。皮尔庞特·摩根收藏，纽约，明代作品（原作照片）

图 407　带盖鼓腹瓶，釉上彩，树、花和其他纹饰呈现淡黄色与紫色，饰带底色为绿色，其余为镂空造型，高 47 厘米。皮尔庞特·摩根收藏，纽约，明代早期作品（原作照片）

是 17 世纪或 18 世纪的作品，因为器物上的装饰已经不再是内涵相合的一幅画面，而是根据手工艺典籍堆砌的装饰罢了。至今为止，欧洲对器物的断代绝大多数参考了中国近代文献对工艺的记载。然而从风格特点批评的角度再去对这些断代进行论证是尤为重要的。一种工艺常常能流传近百年的时间，同样的造型和设计也不断被模仿，但在陶瓷上作画的手工艺人使用的也是毛笔，因而在风格上与同时期书画大师的作品应完全一致。单色的宋瓷是火的游戏造就的，因而一般情况下断代十分困难，甚至几乎是不可能的，但若器物表面有绘画装饰，那么就能从构图、主题、线条和用色上看出一些端倪。

在烧过一道的瓷坯上，人们在小格内填上颜料，再放入相对低温的窑炉中进行二次烧结。釉上彩与釉下彩相比有失光彩，也没有穿过透明釉层的深度，因而虽然比较鲜艳，但显得有些暗淡无光。在高温下颜料会发生氧化或还原反应，釉浆的色彩就会发生相应的改变，有些颜料甚至会直接被烧掉色；因此不管是曾经还是现在，人们都无法做到在高温的窑炉里制作出所有颜色的瓷器。[1]而"半高温"已经在尽可能减少损失的情况下烧结色彩了。在日常的使用中，器物上的色彩会慢慢褪去，而釉中彩或釉下彩的器物却可以始终保持色彩的原样，在后文中我们会详细介绍这一工艺的进步。

在色彩的选择上，底色通常是绿色或绿松石色，上面的花纹则大多使用嫩黄或橙色，此外也会有一些锰紫、栗色或白色的点缀。这些器物还有一个典型的特征：整个表面完全被釉彩覆盖，人们几乎很难看到裸露的瓷坯。

从造型来看，这些瓷器略显粗笨生硬。因而在中国风盛行的时候，它们并未得到关注，也没有被引入欧洲。直到近代，藏家的品位与买家的偏好要求不断更新的潮流，人们又开始吹捧这些瓷器。虽然它们在绘画上魅力十足，瓷器工艺的体现也几近巅峰，但与当时的赞誉相比仍然有些名过其实。

值得注意的是，这是我们在瓷器门类中首次遇到真正的蓝色，虽然它的名字是"松石绿"。几乎在同时出现的掐丝珐琅工艺就是以这种蓝色为底的，这在后文中会有更详尽的介绍。如今可以肯定的是，掐丝珐琅的工艺来自西方；在我看来，与掐丝珐琅底色相同的釉彩也是在西方的影响下产生的。但无论如何，与掐丝珐琅不同，瓷器上的绘画装饰是纯粹属于中国的方式，它们只是受到了西方的灵感激励，而非完全来自西方。

这一工艺继续发展，就可以看到瓷瓶上（见图 408）出现类似唐代布艺纹样的装饰。卜士礼认为这个花瓶来自明代，但我认为这个瓷瓶造型较为纤瘦，轮廓也并不十分优雅，各种装饰毫无灵魂地堆砌在一起，应该制作于更晚的时期。

1　这也解释了使用高温烧制的哥本哈根瓷器为何只会呈现出一些略显黯淡的色彩。

瓷器

青花——起源与来自西方的影响

为了使瓷坯表面的绘画富有光彩和耐久度，在其表面加上一层透明的釉层就十分必要了，在火的加热下釉层变得坚硬，形成了一层保护。这种无色的釉浆来自西亚民族，他们自古罗马时期就不间断地制作琉璃产品了。

1430年的中国商船上就已有来自阿拉伯的琉璃手工艺人。琉璃制作的发展与瓷器上透明釉的出现时间高度重合，这绝不是偶然。

此前中国已有蓝色的瓷器，但总体质量不高。15世纪初与西亚的贸易来往带来了一种尤为美丽的全新色彩，它在明代蜚声世界，被称为"伊斯兰蓝"。但后来贸易之路中断，这种蓝色的进口也在1470年左右停止了，自此在中国国内就无法找到可以替代的颜料了。到16世纪初，这种颜料又重新获得进口，但只持续了不到半个世纪便又失传了——所有其他的颜料，包括后来从欧洲舶来的钴蓝或许能呈现出十分鲜艳的蓝色，但按照中国文献的记载，它们都无法与用伊斯兰蓝制作出来的作品相比。我们如今已无法得知这种神秘的蓝色究竟看起来是什么样子。人们后来也努力制作出了最好的蓝色瓷器，但那也是在许久之后的康熙时期了。

图408 瓷瓶，深绿色釉，刻印圆形龙凤纹饰，以橙色与黑色镶边；龙形耳及颈部的饰带为深蓝色与橙色；造型沉稳，高53厘米。皮尔庞特·摩根藏品，纽约，明代作品（原作照片）

这种蓝色是从何而来？人们将古老的釉浆工艺与彩陶工艺融合在一起，创造出一种新的陶瓷艺术，在12世纪至13世纪的彩瓷中焕发出最为灿烂的光华。我们如今习惯按照文物的发掘地将陶器分为幼发拉底河畔的拉卡陶瓷、德黑兰的拉加斯陶瓷、波斯中部的苏丹纳巴德陶瓷、叙利亚陶瓷等。如果我们将波斯和叙利亚的所有陶瓷视为一类，再与中国的宋瓷相比较，就会发现明代陶瓷在宋瓷基础上的所有新发展恰恰代表了东亚陶瓷与西亚陶瓷相比的最显著特征。我们可以推断，中国的青花瓷在色彩、工艺和装饰方面都借鉴了波斯–叙利亚瓷器的特征。

过去的数年中我们看到来自西亚伊斯兰世界的蓝色彩瓷散发出的无尽魅力，自然可以理解中国人为何将这种蓝色散发出的光辉视为制作瓷器的终极目标。青瓷虽然在硬度和浓厚程度上都要更胜一筹，但与波斯这种光彩照人的彩瓷相比仍然显得苍白暗淡。此外，明代对瓷器的偏好也将色彩置于色调之前。中国此后制作出的蓝色极富层

次，能够完美地将绘画转换到瓷器的装饰中，但即使是其中最上乘的蓝色也无法在光彩和深度上与波斯和叙利亚的蓝色相较。

这种蓝色在西亚应该早已有制作的传统，因为在伯希和从中亚一座8世纪到9世纪的石窟中带回的壁画局部[1]中，佛陀手中拿着一只传统造型的托钵（见图383），上面就呈现出光亮的海军蓝，这种陶器不可能来自东方：青瓷的制作秘方在西方无人能够掌握，而东方也同样无法制作出蓝色的彩瓷。

12世纪末，波斯西北部塞尔柱人的建筑中用到了蓝色的单色琉璃砖；15世纪中期大不里士甚至建起了著名的"蓝色清真寺"。[2]人们在西亚以近乎铺张的方式大量使用蓝色琉璃，而此时的东方却仍为青瓷的一抹蓝色感到稀有和惊奇。那么中国人尝试制作出与"伊斯兰蓝"，即波斯或叙利亚的蓝相近效果的颜料就是很自然的事了。

在各种不同蓝色的颜料之上还覆盖着一层透明似水的釉层，这种釉层的制作在中国起始于15世纪，在西方则要早上百余年。将植物和卷草纹饰，以及人物和绘画融入到瓷器中的做法是在明代以前的中国艺术中从未出现的。如果我们将12世纪或13世纪叙利亚的深蓝色瓷器[3]与中国16世纪的瓷器相比，就会发现它们都有线条将器身分成不同部分，每个部分中的卷草纹饰除了构图的效果以外，仅仅起到装饰作用，填满

图409 青花瓷深碗，高24厘米，表面有凤、莲、鸟、山纹饰，另有湖边野鹅、花间蝴蝶、龙等图样，其中还有其他纹饰图案；英式镀金银底座，无款识，16世纪末风格，水釉，万历年间作品（来自：卜士礼《明代瓷碗及其都铎王朝时期镀银底座》，《伯灵顿杂志》，1908年8月）

表面的空间。而这两点是后来中国所有青花瓷（见图409、410b、412）共有的特点；而青瓷中出现的植物纹饰更严格地遵循传统的构图（见彩页八，a）或按照绘画的布局方式（见彩页四，c）来排列；彩瓷则展现出完全属于中国的装饰风格（见彩页十一，b；图426）。

例如我们仔细观察一个12世纪拉加斯瓷盘[4]上的装饰花纹，就会发现凹陷的纹饰饰带将器物分成中央的绘画与四周纯粹的纹饰及人物装饰两个部分，这同样属于中国较晚期的艺术风格。在一只瓷盘上（见图413）我们看到与波斯织物类似

1　展出于巴黎卢浮宫伯希和展厅。

2　萨勒，《波斯建筑艺术——中东与波斯穆斯林砖结构建筑历史研究及图录》，柏林，1910年。

3　慕尼黑伊斯兰艺术展，1017号，1909年，法兰克福的罗森鲍姆以高价从布拉格拉娜藏品拍卖会中购得；插图见萨勒《慕尼黑1910年伊斯兰艺术展中的陶瓷》，艺术与手工艺品，第十三卷，第8、9册，第514页。

4　白底彩绘瓷碗，慕尼黑艺术展，第1132号，巴黎佩泰尔（Peytel）藏品。图见上一注解中萨勒著作第515页。萨勒，《波斯－伊斯兰的艺术》，《艺术与艺术家杂志》，1904年，第11页插图中展现了类似的瓷罐。

图410 青花瓷碗，卷草纹（a）及符号纹饰（b），后加德国镀金银饰。藏于慕尼黑国家博物馆，16世纪作品（来自：明斯特伯格《16—18世纪的巴伐利亚与亚洲》）

图411 "特伦查德"杯，直径21厘米，青花瓷。a：外部莲花纹饰；b：内部群鱼纹饰；英式茶具配件，印鉴为1546年前后，是1506年卡尔五世的父亲腓力一世赠予托马斯·特伦查德爵士后所加，如今仍然是特伦查德家族收藏，1500年左右作品（来自：古兰德《中国陶瓷》第二卷，第487页）

图412 青花瓷，以威廉·凡·海特的油画《亚历山大大帝莅临阿佩莱斯画室》的局部放大作为装饰。藏于海牙莫里茨皇家美术馆，1637年以前作品（伊拉斯谟摄，海牙）

413　　　　　　　　　　　　　　　414

图413、414　青花瓷盘，釉色透明似水。图413：男女骑马猎兔图，四周为花草纹饰；图414：二侍者展开一幅画轴，三男子赏画，四周为八卦及八个吉祥的符号。藏于慕尼黑巴伐利亚国立博物馆中，底部落款为"成化"（原作照片）

的宽边图案。当然这种纹饰已经被本土化，比如边缘就出现了东亚特有的象征吉祥的纹样（见图414）；周围的纹饰是由细线交织而成，而内部中央的图案则遵循绘画的风格，但从整体的装饰效果来看，这种瓷盘的装饰与西方瓷器如出一辙。此前中国的器物装饰从未出现这样的主题和区分，大多只是沿用古代传统纹饰。

　　卷草纹（见图410，a）像蠕虫一样分布在基底纹饰中，与掐丝珐琅工艺一样是由西方传入中国的。波斯琉璃瓶和琉璃碗上浓厚的珐琅色彩绘制的图案似乎也对此时中国的瓷器艺术造成了一些影响。[1]

　　在波斯有一种白底蓝花的瓷器，但色泽鲜艳的蓝花是画在氧化锡做的厚重白色釉浆上的。在塑造素色瓷胎的工艺上中国早已远远超越了波斯，这也导致在引入伊斯兰蓝之后不过百年的时间里，中国的瓷器就已经在西方文化世界及波斯被广泛收藏和鉴赏了。

1　在完成本章的写作后，我才收到了齐默尔曼有趣的报告《君士坦丁堡的瓷器宝藏》（旅行向导，1911年6月刊），其中的新材料证实了我对这种影响的推测。这是专家首次将视线聚集在博物馆和宫殿中的土耳其宝藏。这里涵盖了四五千件瓷器，其中明代瓷器占据了十分可观的数量。但其中至今还没有在历史上有记载可以证实的器物。在此之中，明代的青花瓷组成了尤其重要的一支力量。"巨大的瓷碟，"齐默尔曼说道，"直径可以达到半米以上，器身厚重，通身是夺目的白色，外观雄壮，数量还很多。此外还有瓷瓶、一些瓷碗、一个古风的巨大瓷壶，还有瓮罐若干。所有器物都是釉下彩，用钴蓝色作画。然而蓝色十分深邃，局部甚至呈现出近似于黑的色彩；器物上的绘画大多以饰带的方式呈现，而非扩展到整个器物的表面。显然当时还无法做到匀称地将画面呈现到有弧度的平面上。但这些器物有一个共同的特点，也正是这个特点使它们被归为一类，那就是中国瓷器上前无古人的大气绘画，以及在装饰上呈现出的强烈的波斯风格。器物主体或饰带中几乎无一例外地出现了波斯式的卷草纹、阿拉伯式的枝叶样式以及巨大的、通常有着尖花瓣的花朵，而这些都是波斯陶瓷中常见的图样，但可惜据我所知它们还没有专属的名字。这些花草纹样才是这些瓷器的最显著特点，此外也没有出现许多典型的纯粹来自中国的主题元素。"

在中国，人们早在 7 世纪的昌南镇 —— 即后来的景德镇 —— 就开始使用高岭土，这种黏土的特性就是以某种比例混合时，在足够高的温度下就可以烧制成白色的瓷坯。这种瓷坯并不厚重，还可透光，坚如磐石，敲之清脆如磬，又像玻璃一样易碎，可以说是真正的瓷器。

这种瓷石自隋朝始建时就已经开始使用，自此人们开始使用"瓷"这个字来形容用这种材料制成的陶器。后来这个字就得到保留，用来形容所有用高岭土制作出的硬质素坯，与其他材料制作的陶器"瓦"相对。但中国人把这个字与所有使用高岭土制作出的器物联系在一起，而不去考虑素坯能否被铁划开，也不去区分不同色彩，因此人们仅仅听到"瓷"这个词并不能确定这是否指的是真的瓷器，因而瓷器最早的制作时间也就无从确认了。夏德、卜士礼和其他专家在描述器物时总是遵循中国人的习惯将它们统称为"瓷"，但实际上有些器物显然是陶器或炻器。

在过去的几个世纪中，人们对瓷器的烧制进行了各种尝试，数量繁多的小型窑炉烧制的温度截然不同，瓷坯的配比也各不相同；釉质的效果也与瓷坯的制作有着一定的联系。但我们至今还没有证据说明，在青花瓷之前人们已经能够烧制出纯白色的真正瓷坯。

在伯特格尔于 18 世纪制作出真正的瓷器之前，中国以外的人们对用高岭土制作瓷器的工艺一无所知。正是凭借这一生产机密，再加上精湛的手工技艺、廉价的劳动力以及强大的商队和海运，中国的陶瓷生产才在过去的 4 个世纪中获得了世界范围内的巨大成功。

传播与质量

根据史籍记载，洪武年间（1368—1398 年）首次出现了画着蓝花和龙的白瓷罐。在做工上它们还无法与后来永乐年间（1403—1424 年）的器物相比，接着宣德年间（1426—1435 年）的瓷器则在此基础上又有了巨大的飞跃。

宣德时期的青花是明代青花中最为鼎盛的佳作。15 世纪中叶伊斯兰蓝的进口暂时停止了，因此单色瓷和彩瓷更受喜爱。

万历年间（1573—1620 年）瓷器产量大增，特别是宫廷所用的瓷器数量庞大，因此无论是在亚洲还是在欧洲，这个时期的作品都有大量留存。此外，当时亚洲海域的航运落到了葡萄牙人和后来的荷兰人手中。门多萨[1]有关他在中国所见的大量廉价瓷器的报告就出于这个时期。这些器物的质量应该并不十分出色，因为他在报告中写道："最精美的上乘瓷器并不会流往中国以外，因为它们都仅供王公贵族使用。它们的美貌

1 约翰·冯·门多萨，《简单却真实地感知兴盛强大影响力深远的神秘国度 —— 中国》，法兰克福，1589 年，第 30、31 页。

得到极大的重视，人们待之甚于水晶。"[1] 此外，当时也已出现了专门仿制饱受青睐的古董瓷器的特殊工艺。

在帕尔希姆举行的会议中，传教士阿尔伯蒂努斯发表了于 1605 年自中国发回的书信[2]，其中写道："此处到处都能遇到最上佳的瓷器，不仅可以供给整个中国，还能装满整艘整艘的商船。"

到 15 世纪，有关瓷器的知识才渐渐在欧洲传播开来。1487 年，埃及的苏丹向洛伦佐·德·美第奇赠送了一只瓷瓶，但据编写伯灵顿美术俱乐部展览图录的科斯莫·蒙克豪斯研究，这件只是青瓷，与瓦哈姆大主教在牛津大学新学院收藏的那只一样。欧洲最古老的现存青花瓷属于特伦查德家族，是奥地利大公腓力一世于 1506 年赠予托马斯·特伦查德的（见图 411）。

16 世纪时，青花瓷已在意大利享有盛名，以至于人们将一种以蓝色涡卷形花饰装点的马约利卡式陶器称为"瓷"（Alla Porzellana）。最早（大约在 1515 年左右）是威尼斯人开始仿制瓷器，接着（1575 年）在费拉拉也兴起了瓷器制作的热潮，只是成果并不丰硕。一些号称"美第奇瓷"的器物从 1558 年左右弗朗西斯科大公治下的佛罗伦萨运出，其中一些被收藏在大英博物馆中。这些实际上是施了一层玻璃釉的陶器。在 16 世纪末或 17 世纪初，荷兰人也在代尔夫特[3] 开始模仿中国瓷器的彩陶制作。

瓷器在中国产量巨大，因而价格十分低廉；而在 17 世纪初的欧洲，瓷器仍要依靠进口，被视作稀有的珍品，与宝石一样，会被加上金银铜等金属配件（见彩页六，a）。在慕尼黑的绘画陈列馆中，我看到了最古老的绘画青花瓷盘，上面是一幅 15 世纪末普雷登沃夫[4] 的画作——《圣卡娜琳娜的秘密婚礼》，但绘画在瓷器上的体现非常不精准，应该并不是用模型刻印的。反观同样保存在绘画陈列馆中的一个青花瓜棱碗，上面清晰地呈现出亨德里克·凡·巴伦[5] 在 1616 年的绘画。收藏于巴黎卢浮宫、出自弗朗茨·弗兰克（1581—1642 年）之手的一幅绘画作品中，除了水晶器皿和金器以外，还有一只高足青花瓷碗和一个球形瓷瓶。

在一组明代瓷器上我们看到匠人别出心裁地绘制出了威廉·凡·海特的一幅巨大的

1　德·布理（De Bry），《小航行》，第二卷"东方的印度及其他地区"。最初于 1596 年以荷兰语由荷兰人约翰·雨果·范·林德肖滕（Joan Hugo von Lindschotten）出版，后来于 1598 年在法兰克福重新以标准德语出版。第 61 页记："这简直令人难以置信，这里竟然制作出如此多数量的瓷器，常年出口至印度、葡萄牙、新西班牙等地区，但最精致的瓷器是绝不会销往国外的，它们只会保留在高官贵族手中。这些瓷器华美之极，连琉璃盏都无法与之媲美。它们在中国国内生产，工艺特殊，极难模仿。"这里似乎是借用了门多萨的文字。

2　阿尔伯蒂努斯，《福音传入中国》，翻译自意大利语，慕尼黑，1608 年。

3　哈佛，《代尔夫特彩陶史》，巴黎，1878 年。

4　普雷登沃夫（Hans Pleydenwurff, 1420—1472），德国艺术家。——译者注

5　亨德里克·凡·巴伦（Hendrick van Balen, 1574—1632），荷兰巴洛克风格画家。——译者注

画作 [1]，如果我们将局部放大（见图 412）就能清晰地看到装饰的细节。这位荷兰画师于 1637 年逝世。人们将这组瓷器陈列在艺术画廊的油画之间，并加以突出展示，证明了当时人们对它们的欣赏。

1650 年以后，这类瓷器上的绘画出现得越来越频繁。大量类似的带插画瓷器销往欧洲，青花瓷则失去了原有的关注。

欧洲拥有的那些为数不多的已证实为明代的（1644 年以前）瓷器都展现出一种新的波斯风格，属于中国大量销往外国的出口瓷器。只有特伦查德家族的瓷碗（见图 411）内壁上抽象的群鱼纹饰属于更古老的中国式装饰风格。

15 世纪，瓷器进入日本，并获得极高的评价。但瓷器的制作在这个岛国上是完全陌生的产业，因此陶艺家五良大甫于 1510 年来到中国，专门拜访了位于景德镇的官窑，潜心学习瓷器制作。在为时五年的学习过程中，他习得了釉下彩青花瓷的制作方法，回到日本后，在肥前制作了数百件茶罐、水壶、香炉和瓷瓶。但他在家乡无法找到足够的原材料，因此他的制作只能限制在加工从中国带回的瓷土、釉浆和颜料。在用完带回的材料之后，他不得不停止了瓷器的制作。直到 100 年后，人们在肥前这片土地上才发现了适合制作瓷器的瓷土。

五良大甫的作品在色彩和釉层上都非常精美，特别是蓝色的釉极富光泽，可以与最上乘的中国瓷器相媲美。瓷器上的图样也是纯粹的中国风格，大多是将同时期的山水画和花卉画化用到曲面上的设计（见彩页七）。这里我们可以看到相当精致的画工：这时的图样并不是由手工艺人用笔刷将釉浆涂抹上去的，而是由艺术家用毛笔仔细地在空白的瓷坯上以精湛的技艺绘制而成的。

慕尼黑国立博物馆中也收藏了两个用相似工艺装饰的瓷盘（见图 413、414），底部清秀的落款清晰地显示"成化"的年号。大英博物馆中也有一个猎兔主体的瓷盘 [2]，但画工要拙劣潦草得多，因而虽然瓷盘底部也有"成化"字样的落款，我们仍然能够一眼认出它来自更晚的年代。在阿姆斯特丹皇家博物馆中，一个小瓷盏在彩绘和釉彩的水平上则与慕尼黑的两件藏品类似。

一个早已广为传播的理论——卜士礼和布林克里也同样持此观点——认为，17 世纪的瓷器制作达到了一个新的台阶（然而在我看来，这一观点只是部分正确），与 16 世纪万历年间的瓷器相比，这当然是成立的。在万历时期已经存在一批仅供出口、质量稍次的外销瓷了；而在 15 世纪，瓷器只为国内市场制作，它们无论在工艺还是美学方面都足以让行家击节叹赏了。

我们在这些瓷器上简洁的绘画中不仅能看到个性化的细节，特别是头部的表现和生动的动作（见图 413），还能看到深沉似水般完美的透明釉层。基于此，我们更容易

1　W. 马丁，《威廉·凡·海特的一幅作品》，1908 年。插图中收录了整幅画《亚历山大大帝莅临阿佩莱斯画室》。

2　图见道格森《如何鉴定中国古代瓷器》，芝加哥，1907 年，彩页 11。

认识到青花瓷在后期及至17世纪得到的进步与发展。同时我们也能更好地欣赏这些来自15世纪的精品青花瓷，毕竟至今在欧洲和美洲的展览中它们的身影都极难见到。

15世纪时，瓷器上的图样是由艺术家对照名画所绘。后来作画的变成了手工艺人，他们用笔刷随意地仿照图录册子或是更早的陶器上的图样，不假思索地在瓷器上作画。最后则演变成了一种批量的制作，人们机械地从记忆中的图样中选择一些，以精湛的技艺装点在瓷器的表面，使之成为固定的纹样。

因此瓷器表面的绘画主要以历史画或风俗画为主——最古老的质量最上乘的代尔夫特花瓶也大多以人物画像为装饰。后来则出现了更适合大批量制作的花卉和织锦纹样。16世纪起，人物画像开始成为瓷器的装饰，当时它们并非作为绘画中的有机组成部分出现，而是以类似纹样（见彩页六）的方式被"拼贴"到瓷器表面。此外，器型的精准和瓷坯的洁白这两个特点似乎被后来的瓷器很好地沿袭保留了下来。

波斯从明朝进口瓷器的事实在历史上也有迹可循。阿巴斯一世（1587—1629年在位）建造了一座特别的瓷器厅，地面上至今[1]还存放着约500件中国瓷器（见图415—416），它们大多在外壁上印有阿巴斯一世的红色纹章。

除了少量青瓷和漂亮的彩色瓷画以外，这些瓷器中绝大多数都是青花瓷，它们的保存状态近乎完美。我们能看到仿照古代青铜器制作的不同造型的巨大瓷瓶，还有瓷盘、瓷碗、瓷碟、瓷罐等常见的器物。其中瘦高造型、带把手和流的瓷茶壶身上清晰地透露出波斯金属水壶的影子。

从保存瓷罐和瓷瓶所造的壁龛（见图417）就可以看出，当时瓷器在波斯不仅被

图415　瓷器，所有器物外侧都印有阿巴斯一世的红色印章，藏于谢赫·萨菲丁陵中清真寺（见图417）的瓷厅中，自中国进口，明代万历年间作品（萨勒摄，柏林，可参见萨勒《波斯建筑艺术》，图44）

1　萨勒，《波斯建筑艺术》，图41、44，彩页52，此外还有萨勒私人告知的内容。

图 416　瓷器，印有阿巴斯一世的印章，藏于谢赫·萨菲丁陵中清真寺（见图 417）的瓷厅中，自中国进口，明代万历年间作品（萨勒摄，柏林，可参见萨勒《波斯建筑艺术》，彩页 52）

视作实用器，还被用作富有艺术感的装饰器。木质壁龛漆成蓝色与金色，包围着光彩照人的瓷器，更显其釉色纯净。在中国风流行时期的欧洲，人们也会在类似的壁龛中放上来自中国的瓷器装点室内的空间。

所有至今为止对欧洲博物馆藏瓷器的断代都没有毫无异议的证据支撑，中国商人和专家口口相传的故事、常常错漏百出的中国文献再加上器物底部令人生疑的款识就是目前断代的所有资料了。面对这些无法完全令人信服的所谓特征，我想要找到更确切的方法来辨认器物的风格，因此遍寻了能够找到历史支撑的插图和照片，来做一次尝试。

这些图片向我们展示了各种各样的装饰风格和造型，涵盖了瓷器仅在中国国内流通的时期以及在其他民族间广为流传的时期。因而既有精致的手工艺品，也有大批量生产的外销瓷。最早我们看到的是模仿青铜器造型制作的瓷器，通过精细的蓝色线条将青铜器表面的浮雕再现出来（见彩页十，c），然而很快瓷器的制作就从这种传统的桎梏中挣脱出来，风格变得更为写实。接着瓷器从实用器走向了装饰器，迈出了巨大的一步。人们使用透明的釉层来保护白瓷坯上的彩绘（见彩页七、图 413），并使整件瓷器更富光泽。

后来人们就开始大批量制造瓷器，工艺虽然较为粗糙，但在外形和装饰内容上都极富变化，多种多样。波斯的瓷器厅中据称制作于明代的陶罐上有恢宏大气的云龙纹及精美的织锦花边（见图 415，左前），还有风景中的人物画像及布艺纹饰（见图 416，后中；图 418）。虽然在工艺上稍显拙朴，但从装饰的效果来看能够很好地代表明代晚期的风格。像布艺纹饰一样铺满瓷器表面的精美花叶纹饰通常会被算作清代的装饰风格，但我们在这里就能看到，早在明代就已经大量出现了这些纹饰（见图 416，后排）。

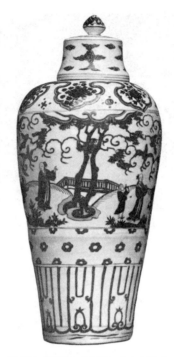

由此可见，青花瓷的装饰图样在明代几乎已经全部被创造出来了，当时瓷器制作也已经从15世纪精湛的艺术工艺过渡到了16世纪表浅的批量制造。与此同时，将波斯的装饰艺术与色彩引入中国的创举也推动瓷器工艺在150年中不断完善，最终制作出的瓷器素坯坚硬，彩绘精美，釉质细腻，价格低廉，不易破损，成为西方收藏界竞相追逐的佳品。

图418　带盖罐，青花瓷，山水人物画及布艺纹饰，高约58厘米，万历年间作品（皮尔庞特·摩根藏品，纽约）

釉里红

除了蓝彩以外，只有一种颜色的彩绘能够在高温情况下以釉下彩的形式被烧制出来，那就是红色。这种先在瓷坯上彩绘再上透明釉浆的红色瓷器（见彩页十，a、d、f）与在瓷坯上施红色釉浆烧制出来的红色瓷器（g）是完全不同的。

图417 瓷器厅中的壁龛，木质，表面施蓝金漆，用以盛放中国瓷器，位于波斯阿尔达比勒的谢赫·萨菲丁陵内（萨勒摄，柏林，可参见萨勒《波斯建筑艺术》，图41）

古老的中国传奇故事中提到，这种红色是加入了研磨成粉的红宝石制成的。这当然是一个传说，但我们从中不仅可以看到人们对红彩的推崇，同时还能推断当时的普通人并不了解如何制作瓷器。实际上这种红色是通过使用氧化铜得到的。在喜爱艺术的宣德皇帝统治时期，这种工艺达到了巅峰。万历时期皇家订瓷时还专门点名了釉里红，但可惜我们无法找到当时的原作或图片。16世纪时，使用氧化铁制作的釉上红取代了难以制作的釉里红，结合二者工艺的红彩瓷（见图419）就更加稀少了。

水果和鱼（见彩页十，a、f）是最受欢迎的彩绘主题：它们鲜艳的色彩在白色的映衬下尤显突出。这些器物上的红色并不过分夸张，而是节制地稍加点缀，显得留白充分，格调高雅。比如在一个铜钱样式的瓷罐上（见图424，b），匠人就用毛笔蘸

上红彩画上了铜钱表面的文字，十分还原。盖上的四方形孔洞正好用以穿线携带。

也有不少器物（见彩页十，e）充分结合了蓝彩和红彩，人们猜测它们都使用了釉下彩的工艺。但这些原作已然不见踪影，仅余图片供人辨认的器物究竟是釉里红还是釉上红，实际上已经很难确认了。但从器物较早的制作年代和16世纪人们对它们的推

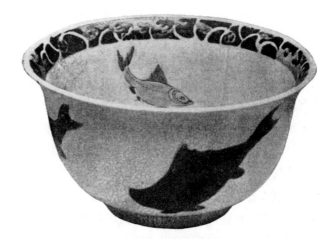

图419 瓷杯，内壁上缘为水波纹，内外皆有游鱼，釉下红彩鱼为氧化铜绘制，其余的鱼则是氧化铁红、暗绿、棕紫和钴蓝绘制在开片釉层上的。萨尔丁藏品，伦敦，款识为正德（来自：迪伦《浅谈中国珐琅瓷的起源与发展》，《伯灵顿杂志》，1908年5月，彩页2，图1）

崇可以推测，它们使用的是釉下氧化铜红施彩的工艺。

彩釉瓷

青瓷是在宋代工艺的基础上继续发展出来的，窑口遍布各地。[1]在皇家制瓷地景德镇就有25个窑炉，原本是为了制作巨大的鱼盆建造的，在1430年为制作青瓷进行了改造，自此这里出品的瓷器就被称为"官窑"。中国人能够清楚地区分此时的官窑与旧时的官窑。夏德指出，旧时宋代官窑的瓷坯是红色或红棕色的，但从明代起瓷坯就被烧制成白色的。

明王朝倾覆之后瓷器的制作也随之停止。但在康熙时期制瓷业又焕发出新的生机，直至今日仍然十分红火。18世纪，人们不再使用着色的或是白色的陶坯，而是用纯白的瓷坯，在此之上再施的釉层可以比此前的更薄。但这样做出来的瓷器与早先的瓷器相比就失去了色泽透亮这一优点了。

这一变化实际上符合明代产生的一种新思想，人们不再专注于器物光滑表面所带来的美感，而是尝试通过凹凸不平的雕刻缠枝纹（见彩页八，a）来提升瓷器的艺术效果。这个时期的瓷器在器型上也更为多样，造型极为考究（a—f）。烧制时技术上的偶然失误则会被看作美丽的意外（d）。

欧洲的众多展览中，宋瓷的身影绝难寻觅。带有明代标记或款式的青瓷则大多是近现代的制作。就我们目前掌握的知识而言，还无法分辨这些瓷器的真伪。市面上多见的是明代的瓷器，特别是在世界贸易极为繁盛的16世纪所制作的瓷器。但若要科学

1 详细描述见布林克里《日本与中国》第九卷，第九章：单色釉，第250—328页。

地区分过去 250 年出产的这些瓷器，制作时间这个标准显然并不可靠，因而我们只能通过瓷器的质量来对其进行分类了。

在深浅不一的绿色青瓷中，有些是在高温下烧制，有些烧制的温度则相对较低。针对不同的绿色，人们也取了相应不同的名字，如苹果绿、孔雀绿、黄瓜绿，等等，在形容瓷器时加以详细的区分。也许我们应该制作一张色表来清晰地呈现出不同名称所对应的不同颜色。颜色在风格的呈现上并没有起到什么决定性的作用，因为各种颜色的细微差异只是在原料的配比与火温的把控等共同作用下产生的。

白瓷在宋代就已经制作出来了。明永乐年间的白瓷胎质已经做到薄如蛋壳，因而被称为蛋壳瓷。人们在胎体上雕刻的精美花纹外再施上一层白色的釉浆（见图 420）。这只瓷杯造型独特，直筒形杯身在底部向内收束，下方是小巧的圈足，底部留有"永乐"二字款识。在 16 世纪这样的器物就已经被视作价值连城的罕见珍宝了。

到了 18 世纪，人们开始仿制白瓷。虽然布林克里指出了釉层的各种不同分辨方法，但他也同时承认，即使是行家也无法完全明确区分宋代白瓷和明代白瓷。在日本有一些号称制作于宋代的白瓷，但布林克里认为这些实际上也是明代瓷器。我们对于保存在欧洲的器物断代是最为确定的，其中相对年代久远的白瓷大约是 17 世纪的作品。

象牙白则是在海外远远比在制造国中国本土更受欢迎，初传到日本便得到了热烈的追捧。在基督教传播大获成功的 16 世纪末，人们常常供奉象牙白的送子观音像，来作为圣母玛利亚形象的替代。东京帝室博物馆中的基督教一部中就收藏了数量可观的观音像，它们因为常年受人敬香膜拜，部分已经有熏黑的痕迹。

420

图 420　蛋壳瓷杯，素坯薄如纸，釉下还有龙凤雕刻，16 世纪北京宝亲王藏品，当时世上已仅此一件。底部刻着"大明永乐年制"（来自：卜士礼《中国 16 世纪的瓷器》）

图 421　凤龟灯，仿照《博古图》中青铜器型所制，纯黄色，正德年间作品（来自：樊国梁《北京》）

421

黄色是属于皇帝的颜色，因而特别尊贵。瓷器中绝少使用黄色，这是由于皇家的威严还是出于制作的困难，我们不得而知，但出土的文物中确实很少发现质量上乘的黄色釉彩。我们甚至无法确定，如今是否还有明代制作的黄釉瓷存世。到清代，黄色的釉彩就成为常见的釉彩，但数量远远没有其他釉色的瓷器多。黄色瓷器仅能在皇宫中使用的说法大概是在古董商贩口中流传的童话而已。

早在唐代人们就已经开始使用黄色，但由于制作出的黄色釉质量欠佳，黄色的瓷器并没有得到推崇。到了元代，人们尝试烧制出了土黄色釉的瓷器，但与其余颜色的瓷器相比也不十分出色。

直到明弘治年间，明黄色的瓷器（见彩页九，f）才被成功烧制出来，大大地提升了黄色瓷器的艺术价值。当时流行仿照古代青铜器的器型（见图421、422、423），花纹则以阴刻或浮雕的形式呈现。黄色的釉在深浅明暗上也有不同的呈现，其中以浅黄色为最佳。

明代瓷器在釉层的制作工艺上跨出了重要的一步。人们无法通过氧化或还原铁的方式得到黄色釉彩，使用氧化铜也无济于事，只能在流动的釉浆中混合染料，再将已烧硬的瓷坯浸入其中，接着进行二次烧制才能制作成功。此外还有一种不太常见的工艺，即在烧制好的瓷坯外涂上黄色颜料，再放入低温窑炉中进行二次烧制，颜料就会化开并均匀分布在器物表面。后者得到的瓷器是哑光表面，色泽也不通透。所有享有盛誉的明代黄色瓷器都属于前者，釉质透明有光泽，像贝母般闪闪发光。

422

423

图422　花瓣瓷杯，撇口，高7厘米，内壁为白色，外壁为浅黄色，弘治年间作品（来自：卜士礼《中国16世纪的瓷器》）

图423　四足礼器，仿照《博古图》中青铜器器型所制，两侧直耳高高竖起，有盖，约10厘米见方，高8厘米，云纹镶边，栗黄色釉，弘治年间作品（来自：卜士礼《中国16世纪的瓷器》）

在这个归类下，我们再来看几个精致的酒壶（见彩页九，c；彩页十，q），它们的造型是写实的黄色瓜果样式，上面棕色和绿色的藤蔓和叶子也十分立体。还有一个小酒盏（见彩页十，k）也是类似的款式。以上器物的釉色都是透明的，而另一个小瓷盒（见彩页十，i）很可能最初在透明的釉层下施的是蓝彩，后来在第二次低温烧制前又在表面施了一层黄色的珐琅彩。

在介绍宋瓷时我们已经遇到过紫色的釉彩。这里我们必须区分两种紫色的瓷器：第一种来自钧窑，如今存世的原件已十分稀少；第二种则是在素瓷表面施珐琅彩，再低温烧制而成的紫色釉彩。后者仅出现在17世纪到18世纪，比如在凤凰的尾巴和毛发（见图488）上使用的紫色。

黑色和棕色的釉彩在宋代就已出现，但当时并未得到重视。明代时没有留下任何制作黑色瓷器的记录，棕色似乎也只是点缀的辅色（见彩页九，c）。有趣的是，日本的茶具几乎只使用在同时期的中国不受追捧的黑色或棕色釉彩，这也符合他们的工艺水平。日本的岛民们将这一传统坚持了下去，中国人则始终专注于烧制各种彩色的瓷器。

红色釉彩的制作对工艺的要求尤其高。对于它的出现，中国文人的看法也大相径庭。宋代的相关文献中就提到过红色釉，但我们没有找到确切的记载，后来的朝代也没有出现有名的仿制宋代红瓷的作品。可以肯定的是，带有月白色斑块的红色陶瓷于元代已经出现了，其起源可能可以追溯到宋代。这些瓷器表面的釉浆是混合色的，也可能呈现出月白为底、红色斑块的情况，但纯色的红釉在当时还未出现。

明宣德年间就出现了真正的红釉。整个器物的表面都裹上一层红色釉浆，上面通常还有一些雕刻图案（见彩页九，c；彩页十，d），部分器物的内壁还有白色的釉层。我们还能看到一个特殊的例子（见彩页十，g），它的上半部分覆盖红色釉彩，下半部分的釉色却是雪白的。正如黄色釉彩中有模仿果实的外形，红色釉彩中也有写实的李子造型，再加上绿色的枝叶和棕色的把手，浑然天成（见彩页十，b）。然而我们从插图中很难确认，哪些瓷器上了红色釉浆，哪些又是釉下彩。

项元汴不仅为我们提供了这些珍贵的图片，同时还给出了16世纪中期部分器物的价格。根据他的数据，红色酒壶（见彩页九，e）在成器的100年后就已经卖出了12000马克的价格；同时期的另一件瓷壶（见彩页十，g）则估值约一千两。可惜这个时期的器物无一件保存至今，因而我们也无从得知它们的釉色是如何制作而成的。当时很可能已经运用了17世纪广泛使用的氧化铜来制釉。

布林克里猜测，明代早期使用氧化铜制釉的工艺在1570年左右已经失传，人们开始使用不那么鲜亮的氧化铁制作红色釉。器物表面被涂上一层硫酸亚铁和碳酸铅的混合物，因而在透明度上无法与氧化铜制得的釉彩相比较。后者又称铜胎珐琅，在施釉彩之后的二次烧制中会在低温火焰里熔化。

最难得到的还是蓝色的釉彩。虽然文献中总是提及"蓝"这个字眼，但项元汴在图录中却没有给出相应的图片，我们也没有看到任何器物原件和仿品。釉下蓝彩和烧制时撒上蓝色粉末这两种方法都说明，人们无法提前制出蓝色的釉浆，用以直接涂抹在瓷坯之上。

门多萨在1589年所著的游记也证实了这一观点："小商贩和商店中出售的餐具被人们称作瓷器，门类繁多，色彩丰富，有红、绿、金、黄等各种釉色，且价格极为低廉，用四里阿尔或八巴茨[1]就可以买到50个。"[2]这里并没有提到蓝色，因此我们可以推测，当时还没有制作出蓝色的釉。更早时期文献中提到的"蓝"，实际上都是偏蓝色调的青瓷。

紫色则从未被当作单色釉来使用，它通常与白色和红色的釉彩一同出现。宋代的钧窑中常见紫色釉彩；元代的紫色瓷器上大多有血红色的斑块或云纹；据传明代时人们制作出了极为华美的紫色瓷器，即便确有其事，也应是17世纪时发生的事了，因为16世纪中期项元汴出版的图录中没有收录任何紫色的瓷器。混合的釉彩底色大多为深刚青色或紫色，上面有一层白色脉络的轻薄水泡，表面极富光泽，如月光一般，被称为月白釉。

月白釉下的素坯实际上并不是真正的瓷坯，而是一种更早时期就出现过的红色细腻陶坯。这类器物下方大多没有款识，且烧造的历史一直持续到18世纪，因此我们无法准确判定器物的制作时间，只能通过工艺、陶坯的粗细、色彩的丰富度和细腻度以及釉层的光泽感来区分优劣了。月白釉的瓶和其他大型器物一直出产稀少，更多的是碗和盏的器型。

明代晚期还有一种天青石蓝的釉色，但其工艺要到更晚的时期才日臻成熟。钴蓝色是由硅酸钴与白色釉浆混合而成，在明代初创，但没有实物或图片存世。

上述所有釉色都是在高温炉火中烧造而成的，但青绿色釉——被中国人称为"翠色"——则在上釉后需要第二遍低温烧制。在1570年左右的一次皇家瓷器展上，据传曾展出过翠色瓷，但目前我们也无法找到实物。这可以算是最难制作的单色釉，直至1820年停产为止，高质量的翠色瓷都十分罕见。最上乘的翠色瓷底部都有款识。

釉上珐琅彩

15世纪

珐琅彩是将硅酸铅与氧化铁或氧化铜混合而成的，但它最早出现的时间仍未有定论。与其他小型家庭作坊中诞生的数不胜数的陶瓷工艺一样，珐琅工艺在最初面世时

1　里阿尔（Realen）和巴茨（Batzen）都是中世纪时德国的货币单位。——译者注

2　约翰·冯·门多萨《简单却真实地感知兴盛强大影响力深远的神秘国度——中国》，法兰克福，1589年，第30页。（1589年的四里阿尔约等同于20马克硬币重量的银。）

也不是完美的。在对各种不同原材料和烧制温度长年累月的实验中，人们在偶然间得到了不同效果的珐琅彩，从而慢慢实现了技术上的进步和突破。随之而来的是不断提升的需求量，此后珐琅工艺才达到了如今这样被人赞颂的地步。

1410年所建的南京瓷塔就用到了绿色、黄色和白色的釉砖。此时的人们已经完全掌握了在柔软的瓷坯上施釉，再放入低温窑炉中二次烧制的技术。12世纪时运到京都的硬陶瓦已经使用了类似的工艺，但利用同样的工艺在白瓷坯上烧制出的釉色更为鲜亮。

青花瓷打破了从古老的青铜器造型中借鉴的传统装饰风格，各种颜色的釉层也构成了新式的装饰图样。15世纪上半叶的瓷器仍然大多保留着青铜器的造型，但很快陶瓷就形成了属于自己的独特器型。在此基础上，为了模仿自然界中的果物花卉、建筑风景及绘画艺术，瓷器的装饰工艺也不断向前发展，日趋成熟。

这个时期的作品没有能够流传下来。欧洲的大量文献中都没有出现这种风格作品相关的信息；即使是日本的文献对此也没有只言片语的记载。最奇怪的是，中国文献中同样没有留下详细的描述。在此我们必须郑重感谢卜士礼先生，这位殚精竭虑的研究者和中国瓷器通始终致力于出版项元汴在16世纪的瓷器图录[1]，最终在他去世前不久付梓面世。这本著作可谓是中国瓷器史上的丰碑之作，是我完成本书的最大助力，借此我们得以对中国15世纪瓷器中那些伟大的作品有一分了解，它也代表着中国陶瓷最为光辉灿烂的一页。早在这本图录成书之时，其中的一些作品就已经价值连城。但我们必须清楚，这本书在编撰之时正是中国瓷器占领世界市场的时期，其出产量也达到了前所未有的巨大数字。瓷器业已从专为皇宫制作艺术品转变成为生产百姓生活中的日用品及出口的商品。数千个陶器可以一次出炉，匠人们再以熟练的技艺赋予它们时尚的风格，制作的过程快速而又简便，呈现出的效果仍然十分强烈。

总体来看，这些器物与此后在欧洲的仿作比例相似。18世纪迈森的瓷器都是出自名家之手，不计时间与金钱的成本倾力打造，但在近现代受到了大批量生产的挤压。17世纪到18世纪代尔夫特的彩陶上画着人物与山水，色彩鲜艳，线条简洁；到了后期则大多变成了教条式的固定纹饰，做工也降到了手工艺品的水准。一种新的艺术风格在兴起之初总是流行于相对小的圈子中，质感一定是最为上乘的。一旦它风靡起来，大众就会要求外形上强烈的风格化效果，往往忽视了作品在美学上的标准和要求。

从项元汴书中的图（见彩页九、彩页十），我们就能看到门多萨提到的这些作品：它们像水晶般剔透，专供王公贵族使用，因而从未离开这片国土。通过与水晶的类比，可以看出其表面的釉层如水般透亮，富有光泽。这类辞藻在有关同时期青花瓷（见图413、414）的描述中也常常出现。

明宣德时期的瓷器在器型上仍然沿用了古代青铜器的风格（见彩页十），但在鲜

1　卜士礼，《中国16世纪的瓷器》，彩色图录，文字由项元汴编撰，牛津克拉伦登出版社，共83幅彩页。

艳的红色釉浆之外，还加上了各种釉色的点缀。比如釉下彩的蓝色、红色，釉上彩的绿色、棕色等。装饰的图案有些遍布整个器物表面（d、g），有些则呈现出克制的优雅，以鱼（a）、果实（f）或青铜器式的卷曲纹（c）点缀在器物表面。写实的李子造型水器（b）是根据一件青铜器的样式制作的，同时色彩参照了一位著名画家的绘画作品。这种从绘画延伸出来的对瓷器制作的影响代表着15世纪陶瓷艺术的新特点。红色果实在绿叶和棕色茎杆的映衬下更显得鲜艳欲滴。[1]

一只造型优雅的酒盏（见彩页十，e）素坯上已有雕刻，表面施了一层白釉，上层边缘围绕一圈釉下青花饰带，一侧缠着一条红色的龙，龙的爪牙撑在酒盏边缘，身子随之盘上。项元汴另作批注，称当时的中国有两到三个这样的酒盏，在16世纪足足值一百两白银。一座瓷制宝塔模型（见图424，e）外墙为白色，塔顶呈深绿色，镂空的栏杆为红色，门扇和塔尖则施黄色，檐角悬挂的金色风铃仅有1.5厘米高。从这个模型我们也可得知原本建筑的色彩——毕竟在每个艺术形态新诞生之时，都是尽可能写实的风格。

从项元汴所编的图录中留下的各种实例可以看到，成化年间人们的艺术审美发生了改变。人们不再偏好冲击力更强的鲜艳色彩，比如血红的釉色，而是转向更幼嫩的颜色——黄色、绿色、粉色等；纹饰类的装饰也转变成为富有绘画风格的小巧图案。

与上文中介绍过的红李造型水器（见彩页十，b）相应的是黄色果实造型的器物（见彩页十，q；彩页九，c），另外还增添了绿色和棕色的枝叶，使得整件器物更富绘画的神韵。一盏荷花瓷灯（见彩页九，d）姿态摇曳，纤弱美丽。一朵粉色的荷花从舒展的绿色荷叶中升起，另有两片荷叶分别从上方和侧面衬着荷花，同时可以聚拢灯光。枝叶的线条、色彩的搭配和器物整体在构图上的品位都彰显出这是一件难得的陶瓷佳作，这样的杰作从未传到欧洲，后来也没有仿作问世。同样极富色彩和绘画质感的还有一件木兰造型酒杯（见彩页十，h）和一件菊花造型酒杯（k）。前者外侧为紫罗兰色，内侧为白色，还有绿叶棕茎点缀其间；后者整体为黄色，也有枝叶装饰。再看这件小巧的妆盒（i），造型多么简单，又多么高贵端庄！它的主人是一位后妃，因此用了象征皇家的黄色，还有绿色纹样点缀。

正是在这些小物件中最能看到陶瓷艺术的新精神，它与宋代雄壮粗朴的风格完全不同。宋朝流行的单色釉颇为严肃，光彩也十分庄严；而明代的瓷器则是一曲色彩组成的交响乐，柔和而又欢腾。器型也从大气雄浑的古风转向了小巧精致的线条。

高足碗来自古老的周代（见图365，d），此前我们欣赏过釉里红游鱼（见彩页十，a）和果实（f）的装饰，如今同样造型的器物却由一圈小巧的植物纹饰环绕着（o）。绿色的花环缠绕在碗的边缘，紫色的葡萄点缀其间，还有垂下的细枝分布在瓷杯白色

1　参见另一件类似的水器：卜士礼《中国16世纪的瓷器》，彩页43。

图 424　a：鹅形酒器，白色釉，翅膀、尾巴和眼睛为蓝色，长 13.5 厘米。b：圆盒，盖上用红色绘有宣德年间铜钱，四方孔洞可以用来穿线绳，内壁有两朵红花，白釉，直径 4 厘米。c：笔洗，古青铜器样式，亮白色，若凝脂，鱼饰呈血红色，波涛为白色，直径 12.5 厘米。d：油灯，有四个灯芯环，链式把手，可悬挂，白若羊脂，奶白色雕花，蓝色纹饰，直径 11 厘米。e：七层六角形宝塔，高 51 厘米，白色，塔檐呈深绿色，镂空栏杆为红色，门及塔尖为黄色，风铃高 1.5 厘米，为纯金打造，一层祭坛中有一玉瓶，高 3 厘米，五层有一玉佛，高 2 厘米，坐于莲花台上；隆庆皇帝（1566—1572 年在位）赐予南京报恩寺。f：茶杯，根据汉代玉杯造型所制，高 7.5 厘米，松树造型来自 11 世纪著名山水画家郭熙的画作，白釉上施伊斯兰蓝彩；12 世纪时四个茶杯售价十两白银。g：兽首衔环瓶，盖上有象，根据 11 世纪出版的《考古图》中古青铜器造型制作，整体呈白色，衔环呈蓝色，高 15.5 厘米。h：竹子造型小花瓶，白色为底，蓝色线条，底部落款"大明宣德制"，高 6 厘米。宣德年间瓷器（来自：卜士礼《中国 16 世纪的瓷器》）

的表面。中国此前的陶瓷装饰从未达到过如此精致的做工。[1] 此刻我就可以断言，在 17 世纪到 18 世纪对中国陶瓷无数的仿作中，包括日本的仿作，在精美方面无一能与这件器物相较。后来的批量制作——大概是受到了欧洲流行风格的影响——虽然做工出色，但在装饰风格上基本是统一的华美冗繁。中外瓷器的区别在 15 世纪时表现得尤为明显。

中国这个时期的酒壶与酒杯瓷胎都极薄，因而被称为蛋壳瓷（见彩页十，l、m、n），表面施珐琅彩，地位超绝。中国各个时期的文人都对珐琅彩的华美与画工的细腻称赞有加。当时曾使瓷器格外亮眼的伊斯兰蓝已经断供，因而成化年间的蓝彩无法与

1　若我们用最现代的眼光去比较这三个高脚碗（见彩页十，a、f、o），就会立刻发现如今我们的瓷器上用以装饰的图案与当时一模一样。当然中国的纹样并不是我们"现代人"模仿的榜样，但尤其是葡萄藤的图样的确在现代瓷器装饰中随处可见。在过去的四百多年中，我从未在世界的其他地区找到类似的陶瓷装饰图案。

先前媲美，但珐琅彩绘却一举超越了此前所有的釉色，部分中国人甚至认为它是后无来者的装饰。

与此同时，瓷器的装饰图案中出现了鸡这一动物。在一个酒杯上我们看到草地上打斗着的公鸡和带着鸡仔正在啄食的母鸡（见彩页十，1），其间还有一朵盛开的红花，红色提亮了整幅画面。项元汴提到，这些酒杯的高度仅有 4.5 厘米，在 16 世纪，一对这样的酒杯就可以卖到一百两白银。据布林克里的调查，17 世纪初的一位官员甚至为此支付了 1500 美金。[1] 卜士礼翻译的一本来自 1640 年的中国文献中提到，作者每逢初一、十五都会去一间佛寺，只为欣赏在那里展出的古董瓷碗。"万历年间的白瓷碗大概值几两白银，有宣德或成化款的价值就可翻倍，而薄胎的斗鸡杯则无论如何不会低于一百两白银，且银的成色必须是最佳的；当时陶瓷的价值远胜于玉石。"

项元汴解释，皇家瓷器都是由宫中的画家设计的，他们喜欢将名画转化到瓷器上。我们能看到各式各样的花卉、水中的野鸭、蜻蜓（见彩页十，n）、蚱蜢（m），也能看到人物，但没有出现佛教与历史中的人物形象。所有器物上的造型姿态都极为生动，这是后世的作品难以企及的高度。这些彩绘与青花瓷中的纹样有着共同的优点：它们并非由工匠机械地按照固定的范式拓印而成，而是由画家在器物表面直接创作的。

在项元汴的图录中除了青花和釉里红以外，我们还能看到各种颜色的珐琅彩：绿色的、黄色的、红色的、紫色的和褐色的。我们暂时不清楚这些纹样是在白瓷上直接施的彩绘，还是在瓷坯上预先进行了雕刻。从专供皇室制瓷的景德镇流传下来的索引中，我们还能了解到更多色彩的搭配与组合。

当时还出现了一种装饰方式：珐琅彩并不是遍布整个器物表面，而是留出圆形或其他造型的空白，再用别的颜色画出图样（见图 425）。其中最著名的是先做青花，再在空隙处小心地加上黄色珐琅彩，反过来的情况同样成立：蓝色为底，以黄色珐琅来作画。

此外深巧克力棕的釉色也被研制出来，白色素坯的釉下蓝彩也是在当时出现的。若要烧制釉下蓝彩，就需要先在表面用高温烧制出透明的釉层，再于釉层之上施珐琅彩，进入低温窑炉二次烧制。17 世纪流行在未施釉的素坯上直接上色做底，这种技艺似乎在明代时也已经出现了。

清代的瓷器底部会使用老的款识，似乎是对明代器

图 425　带盖瓷罐，绿色珐琅几何形阿拉伯式花纹，内凹的部分画上花卉，明代嘉靖年间作品（来自：樊国梁《北京》）

1　布林克里，《日本与中国》，第九卷，第 189 页。

物的仿制。但我们看不到任何相关证据，毕竟项元汴的图录中没有给出实例。那么我们可以将所有类似的风格产生的时间推至最早 16 世纪左右，根据皇家的定制清单大致可以暂定为 1529 年左右。

除了少数几件青花瓷以外，欧洲展出的所有所谓明代的瓷器并不符合明代早期（即 15 世纪）的风格。正如绘画一样，我们也必须将明代的陶瓷分为前后两个时期，分界线大约在 1500 年左右。

16 世纪

明正德年间中国又开始从西亚进口蓝彩，这在一定程度上抑制了珐琅彩的发展。嘉靖时期青花瓷受到广泛的喜爱，因而产量大增。1529 年皇家的订单中甚至没有一件彩瓷。接着陶瓷艺术似乎就开始走向衰落。随着瓷器逐渐被大众接受，销往国内外的数量不断增长，它们的风格也变得越加繁复和华丽，彩绘变得草率了事，色彩和釉层也失去了光彩。当然，瓷器也找到了新的用处 —— 成为百姓家里的日用器皿，它们仍然具有值得赞叹的美丽。然而它们已不是独立的艺术品，而是批量生产的高品位实用器。

为了展现当时瓷器产量之大，我只需引用一些数字：1570 年皇宫下订的瓷器就不少于 805870 对。这些批量制作的瓷器替代了陶制和金属制的餐具。1583 年的皇家订单则更为惊人，包括 4000 只花瓶、20000 件不同造型的带盖器皿和 50000 只带盖瓷罐！这个时期的器物部分仍然保存于世，但在中国人眼中，它们的历史价值要远大于艺术价值。它们基本都是只供外销的出口商品，在欧洲我们熟知的和描述的器物也大多属于这一类。

当然，即使是在外销瓷中也有不同质量的区别。但在做工的精细程度和釉层的质量方面，即使是最好的外销瓷也无法与 15 世纪的艺术品相比。

为了符合百姓的审美和海外买家的需求，这个时期的瓷器常使用波斯风格的装饰。比如织锦样式的植物纹饰就是常见的装饰（见彩页十一，a），它们不再以画作的风格来布局，而是按照书本上的固定模式排布在器物的表面。从插图中我们就能清楚地看到，手工艺造型风格的藤蔓和枝叶是如何充满整个平面的，底部的花饰比颈部的开端更为繁茂华丽。瓷瓶整体看上去有些粗笨，令人想起更早的土陶造型。尽管如此，这件瓷瓶在色彩的技艺上仍然是卓越精湛的，配合着开片的釉层显得十分精致。瓷瓶底部的落款显示它是 15 世纪的作品，但我推测它应该是之后的仿作。

万历年间最具代表性的杰作要数五彩器了。五彩分别是铁红、铜绿、黄、紫和黑或者褐，此外还有釉下蓝彩和金，因而实际上所谓的五彩器常常会用到七种色彩 [1]，但它的名称仍然保留为五彩器。

1　在中国，数字总是具有象征意义。这里的"五"就象征着吉祥，因此名称中会保留。根据它的象征意义，这种瓷器　　实际上的名称应该是"吉祥彩瓷"。

从造型来看，五彩器会显得比较拙朴。它们很可能不是手工拉坯，而是用固定的模具制作瓷坯的。它们大多仿照古青铜器的样式，整个器物的表面布满彩色的纹饰。这种风格产生的原因大概与批量制作有关：在大批量的生产中，人们很难保证每一件器物的瓷坯与釉层是完美无缺的。多样的色彩遮住了烧灼的痕迹、釉层中的气泡以及其他的失误。[1]

瓷器表面色彩的分布呈现出一幅和谐而又丰富的图景，仿佛色彩交织的马赛克。最引人注目的是釉下的深蓝色基调，在此之外是浓艳的翠绿和饱满的哑光红。其他的色彩在它们的映衬下就只能是点缀了。

装饰中出现最频繁的是来自波斯的植物主题，此外还有许多中国青花瓷中常见的纹饰图案。此外龙凤的形象也常常出现在瓷器上（见图 426）。它们长长的身躯蜿蜒盘旋，非常适合瓷器表面的空间：有时铺开在整个平面，有时则被安排在狭长的一小块区域，可以满足各种布局的需求。工匠们几乎找不到第三种动物的形象以不同的姿态适应各种空白空间的装饰需求。

五彩器中也有造型更为雅致的作品（见彩页十二）。其器型的轮廓曲线更加优美，表面的彩绘布局也更合理，线条也很干净，但这些器物的制作时间却略有存疑。卜士礼就认为 15 世纪的断代是错误的，他认为这些瓷器是 16 世纪的作品。在我看来，从器物优雅干练的做工来看，它们甚至应该出自康熙时期。但我们从文献中得知，人物形象在万历年间就已经成为瓷器的装饰主题，那么我们就无法排除这一可能性，即这些器物是为迎合当时人们的审美而制作出来的。

直到 17 世纪，在销往国外的瓷器上才出现了对官员和女眷日常生活的描绘，这一风格在代尔夫特的瓷器中得到了模仿与传承。万历时期的瓷器大多仍然是对名画的临摹，此外还有道教仙人及隐士方客的形象、战争和狩猎的场景以及百姓尤其感兴趣的名人的形象（见彩页十二），但佛教主题与皇帝的形象并不在瓷器装饰的范畴中。

图 426　仿古青铜器造型瓷瓶，龙凤及花草纹饰，五彩器，皮尔庞特·摩根藏品，纽约，高约 91 厘米，万历年间作品（原作照片）

1　迈森的瓷器在白色的表面上会画上昆虫和蝴蝶的图样，起初也是出自类似的原因，只是后来这种应急的方式成为了一种传统。

此时的工艺已经发展到相当成熟的水平，人们可以生产出规模宏伟的大件器物，比如巨大的鱼缸或花瓶。瓷坯本身非常浑厚，因为人们害怕它们在窑炉中崩裂。色彩均匀、烧制充分则对瓷器的工艺要求更为严格。

这种五彩器也传到了日本。由于战乱的关系，从1619年左右起，中国有长达42年的时间完全中断了瓷器的制作，日本的肥前开始接受荷兰的订单，为欧洲市场提供装饰精美的珐琅彩和釉下蓝彩的替代品。[1]

明代晚期的中国瓷器占领了世界市场。它们虽然在艺术效果上变得更具感染力，却失去了自身的私密感和完整度。它们从15世纪时的艺术品变成了具有国际性的手工艺品。

我们来回顾整个明代陶瓷发展史中的重要节点：首先真正的瓷器是在这个时期才被制作出来的；在西方的影响下还产生了白底的釉下青花瓷；绘画和固有纹饰都是瓷器装饰的重要组成部分；同时釉里红和釉上的珐琅彩也丰富了瓷器的色彩；除了单色釉以外还出现了多彩的瓷器，只是西方瓷器中的蓝彩还无法被仿制出来。

明代的瓷器彩绘装饰标志着世界范围内陶瓷艺术的高峰，同时为后世的陶瓷制作奠定了基础。

康熙时期

首部中国的"陶瓷史"是由朱琰编写的《陶说》（1774年），它至今仍然是中国文人研究陶瓷的重要材料。[2] 书中有关明代的记载都是这位学识渊博的编者总结前人的论述，与此相比，不断被引用的项元汴的图录旁的说明性文字似乎是研究16世纪明代瓷器的更可信赖的材料，也许是仅有的材料。但《陶说》中有关清代的记载却相对可靠，因为朱琰是江西巡抚的幕僚，曾亲自到访景德镇，这里也是明代起瓷器最重要的制作地之一。

为了给大家生动地展现当时制作的规模之大、品类之盛，在这里我直接引用了《陶说》中的第一段有关饶州窑的内容：

> 皇朝顺治十一年，造龙缸、栏板等器，未成辄止，恐累民也。康熙十九年，始遣内务府官驻厂监督。向有上工夫派饶州属邑者，悉罢之。每开窑，鸠工庀材，动支内府。按时给直，与世贾适均。运器亦不

1　明斯特伯格，《日本艺术史》，第三卷，第54—56页：许多德累斯顿瓷器展中佳作的图片以及参考文献。

2　卜士礼，《中国陶瓷史——〈陶说〉英译本》，牛津，1910年。

预地方，一切不妨吏政事，官民称便，所造益精。迄年以来，古礼器尊、罍、彝、鼎、卣、爵之款制，文房砚屏、墨床、书滴、画轴、秘阁镇纸、司直，各适其用。而于中山毛颖，先为之管，既为之洗，卧则有床，架则有格，立则有筒。仿汉人双钩碾玉之印章，其纽法为驼为龟，为龙为虎，为连环，为瓦。印色之池，或方，或圆，或棱，可助翰藻。养花之室，二寸、三寸至五、六尺。圜如壶，圆而下垂如胆，圜而侈口庳下如尊，廉之成角如觚，直如筒，方如斗。而口或夸，形或扁，截方、圆、棱之半而平其背，可挂壁。为式不一。书画清防之版，有枕屏，有床屏，爪杖、钵塞、黑白子闲适之具。百褶、分裆、鳅耳、索耳、戟耳、六棱、四方、直脚、石榴足，桔囊诸款，蜡茶、鎏金、藏经诸色，烧香之炉，可备燕赏。饭匕、茶匙、齐箸之器，蜡斗、醋滴、澡盘、镫锭，方圆之枕，盆盏甕钵袢案，可充日用。搔头、簪导、合欢之珰，大小合子，香泽粉黛之所储藏，可供闺幨。至于斗茶、曹饮、馈食之所需，壶尊碗碟，为类更繁，难以枚举。其规范，则定、汝、官、哥、宣德、成化、嘉靖、佛郎之好样，萃于一窑。其彩色，则霁红、矾红、霁青、粉青、冬青、紫绿、金银、漆黑、杂彩，随宜而施。其器品，则规之，矩廉之，挫之。或崇或卑，或侈或夸，或素或彩，或堆或锥。又有瓜瓠、花果、象生之作。其画染，则山水、人物、花鸟、写意之笔，青绿渲染之制，四时远近之景，规抚名家，各有元本。于是乎戗金、镂银、琢石、髹漆、螺甸、竹木、匏蠡诸作，无不以陶为之，仿效而肖。近代一技之工，如陆子刚治玉，吕爱山治金，朱碧山治银，鲍天成治犀，赵良璧治锡，王小溪治玛瑙，蒋抱云治铜，濮仲谦雕竹，姜千里螺甸，杨埙倭漆，今皆聚于陶之一工。以之泄造化之秘，以之佐文明之瑞。有陶以来，于兹极盛！此无他，人心优裕，人力宽闲，地产物华，应运而起，有必然矣。

从中我们可以看到，瓷器价格低廉，质地坚硬，且易成型，不仅取代了寺庙和家庭中的土陶餐具，还替代了许多其他材料做成的器具。但详细描述这些不同分类的器物就超出了我的研究范畴，况且这也是没有必要的，因为大多数造型对于陶瓷的艺术风格没有造成实质上的影响，它们只体现了陶瓷这种材料适用的范围之广。

在过去的一百年中，瓷坯和釉都已经不再有工艺上的跃进。发生改变的只有瓷器表面的图案和纹饰，其中最重要的是某些颜色和工艺的运用，我们可以从中看到不同时期瓷器的特点。在接下来的段落中我将专注介绍不同时期流行的色彩与装饰图样，不再关注器物的变体和后来的仿作。当然，我的列举并不能包罗万象，必定会有遗漏。

正是在 19 世纪，欧洲和美洲都展出了品质上乘、数量繁多的瓷器，相关文献提供

了超过3000幅插图，全面展现了这个时期的瓷器样貌，每个感兴趣的人都可以从中有所收获。[1]

彩釉

工艺

在仿制宋代瓷器时，工匠们的手和眼睛都无意识地发生偏差，因而这个时期的器物在造型和色彩上与我们如今认为的17世纪瓷器的特征均有不同。巨大瓷瓶（见彩页十三）的轮廓已不似宋代瓷器那样内敛收束。用言语来形容线条的风格实在不是一件易事，但若是注意到这一重要特征，并比较过许多不同样式的瓷器，那么就能轻易看出其中的区别。

清代艺术家尤其喜爱在瓷器上堆叠细节。从颈部（见彩页十三，a）和足部（c）的造型就可以确定器物的年代。周代朴拙的陶罐（见图365）还以实用性为主，颈与足都与整体器身融为一体，并不会得到单独的突出。宋代风格的瓷器（见图398—401）已经向优雅迈进，并开始强调器物的边缘。但这种强调十分节制，器物整体的轮廓依然十分和谐，颈部的曲线同时也为突出的器腹做了承接。它们与康熙时期的这些瓷瓶相比是多么高贵、多么和谐！后者的边缘线条粗厚，仿佛是在器身上方撕开了一个巨大的口子之后再另外加上去的部分。即使不顾及器物的实用性与工艺的复杂性，任何一个技巧娴熟的工匠都不会这样粗暴地处理器物的外在轮廓。

与青铜器相似，相同器型的陶瓷在几百年内也发生了风格的变化。手工艺人虽然尽力原样模仿古代器物的精神，但他们使用的却是自己时代的艺术手法。但中国和日本的作家都认可尚有一些陶瓷作品是对原版作品的完美复刻，这一点我们仍应取信，日本天皇甚至还为做出以假乱真的仿品的工匠授予了荣誉头衔。但正是由于这样的例子过于稀少，才会被特意记载到文献中，这也展现了看似容易的仿制在现实中有多么困难。

忠实的仿制者同时本身也应是陶瓷艺术家，虽然没有自身的原创性，但他们在东亚仍然是十分受尊敬的。反过来我们也可断定，在文献中出现的大量仿作也仅能做到与原作相似，在精神和完成度上是无法与陶瓷巅峰时期的原作相比的。清代瓷器虽然在整体上风格并不统一，但从工艺角度看，特别是与16世纪的瓷器相比，还是更进步且更精致的。

随着工艺的进步，旧的表现形式也不断得到提升，焕发出新的神采。人们强调的

1 霍奇森（《如何鉴定中国古代瓷器》，芝加哥，1907年，第158—163页）给出了伦敦佳士得拍卖行一次拍卖中的最高价格拍品：对瓶，高28厘米，蓝色粉彩为底，金色与绿色珐琅彩装饰，409英镑；蛋形瓶，高45厘米，黑底绿色珐琅装饰：岩间花卉与雉鸡（类似造型见彩页十九，a），2047英镑；瓷瓶，高27.5厘米，黄底绿色珐琅装饰（类似造型见彩页十九，b），900英镑；蛋壳瓷灯，珐琅彩，1200英镑；蛋形瓶（造型参考彩页十五），6195英镑。

似乎大多都是细节的效果，器物变得更加新奇，样式得到了更新，但并未体现出更高的艺术价值。每件器物都用到了混合釉（见彩页十三，a、c），我们会发现，虽然这种独特的风格受到了人们的青睐，但一打一模一样的器物也不会带来美学上的享受。这是一种卖弄技巧的风格，诚然丰富了器物的样式，却绝非解决瓷器艺术问题的答案。

为了更好地理解东亚这种独特风格的彩瓷，我们首先必须了解生产的工艺。前文已经介绍了宋代的单色釉瓷，它们大多是加入了氧化铜和氧化铁，而后能够烧制出绿色和褐色的釉色。在数百个家庭作坊式的私窑中，人们通过不同的温度，烧造本地的原材料，在偶然间得到了其他的釉色，但有目的地烧制不同色彩的釉瓷似乎是从康熙时期才开始广泛流行起来的。此前人们追求烧造出整体器物表面色泽均匀的青瓷，如今却更倾向于制作出各种不同色彩的瓷器。当然，在此之前也已有了青瓷以外的单色釉瓷，但它们仍然是极少数，其中偏蓝色的天青色在前文中已介绍过了。在日本，混合色的兔毫盏因其稀有而得到极高的赞誉；在中国人们则尤其青睐红釉。

中国瓷器中的绿色釉彩和红色釉彩在欧洲有很长一段时间都是无法破解的秘密，对此塞弗尔和柏林自近代起就在做深入的研究和实验。[1] 通过这些实验人们得知，在一份釉浆中加入极少部分的氧化铜（0.5% 至 1% 的铜含量）就可以制作出从绿色到红色的各种釉色。色彩的不同并不是因为原材料的配比不同，更多是取决于炉火的温度。

事实证明，同一种配比的氧化铜釉在炉中烧制时，不仅可能产生从黑色到棕色再到火漆红、浅绿和青色的色调差别，在同一件器物的不同侧面也会产生不同的效果，这取决于气体通过的方向（见彩页十四）。

在氧气充足的纯净火焰中烧制出的一般是偏绿的青色釉（a），而在烟气较重的炉火中通过间断性地加入空气，带入氧气，就会制作出红色釉（f）。如果没有间断性地输入空气，那么在充满炭的烟气中熏陶出来的釉色就会是深色的疤痕状（l）。

如果在釉层凝结时有一些炭块沉积，那么空气中的氧气就无法再与釉浆发生反应，因而会产生斑块状的色块。虽然这些炭块会在接下来的燃烧中化为灰烬，但这些地方釉浆中的铜就会以氧化亚铜的形式留在釉层中，从而显出红色，其余的部分则因生成了氧化铜而变成绿色（b）。若是在烧结时实行相反的做法，即在釉浆凝结为釉层之前或之时鼓入空气，那么釉浆中的铜就会以铜的化合物形式存在，我们就得到了红色为底、部分呈现绿色的效果（c）。

在烧制瓷器时，釉浆可能会发生流动，不同厚度的釉层也会呈现出不同的色彩。

1　这些实验的详细内容参见明斯特伯格《日本艺术史》第三卷，第36—38页。西格（Seeger），《瓷器中的铜红彩和火焰釉》，《陶瓷工业报》，1890年，第十三期。柏林的皇家陶瓷制造厂和塞弗尔都出产了许多极为精美的仿品。在1910年的布鲁塞尔世界博览会上，来自英格兰都斯托克的伯纳德·摩尔（Bernard Moore）就展出了由他研发出的各色瓷器，宝石红、桃红、胭脂红以及渐变色，不一而足，华美至极。它们并不是批量制作的器物，每一件都是珍贵的艺术品。

流入青瓷素坯刻痕中的釉浆较厚，就会显得较深。反过来，在器物表面的釉层因为较薄而呈现出浅色（d、e）或露出胎体的颜色，甚至出现透明的样貌（e）。轻薄的釉层氧化的速度更快，因此有可能最先变成绿色，而较厚的釉层由于釉浆堆积在一起，则可能呈现红色（g、e）。

其他令人惊叹的效果则是通过混合釉的形式完成的。每种釉浆的熔点都各不相同，柔软的部分首先熔化，然后沉入仍然是半流动状态的素坯中；熔点更高的釉浆则停留在器物表面，熔化的时间相对较晚。如是就会产生絮状、滴状或线形的耀斑，看起来极具艺术的魅力（见彩页十四，h—k）。在这里釉浆的混合与炉火的把控都起到举足轻重的作用。

上文提到的日本的兔毫盏和油滴盏也是用这种方式制作的，它们起源于中国，但15世纪以来它们在中国就已经停产了。

釉层表面是亮光还是哑光也取决于烧制的工序，比如在特定的烧制时间喷入或多或少的水蒸气即可影响釉层的光度。

人们还会将不满意的瓷器直接进行二次烧制，也可能在整体或部分施上新的釉浆，在原来的釉层上烧制出新的釉层，从而产生全新的艺术效果，特别是两层釉色彩不同且分布不匀的情况。

比如一只白釉瓷碗（见图427）就在边缘沾了铜釉，在窑炉中釉浆缓缓流下，凝结成厚实的红色釉层，沿着边沿滴挂下来。后来，人们在空出的白色表面用珐琅彩填上了一幅画，再用低温重新烧制。这件器物可谓是中国瓷器中难得一见的作品，但这种工艺的原作已经无处可寻，只留下图片供人欣赏。瓷碗边缘上垂下的红色釉滴好似绘画周围挂下的绸布，必然是十分美丽的。

在了解瓷器的制作工艺之后我们就能明白，要制作出某种特定色彩的釉是多么困难的任务——一种釉色几乎是不可能被复制出来的。恰巧成功之后，制作者本人都无法保证仿制出同样的色彩，因为他的成功并非像珐琅彩那样源于对颜料配比的明确掌握，而是来自更不可控的火候。他的成果是数百年内人们对偶然得到的原材料不断配比尝试的结果，由于缺少化学相关的知识，人们也无法了解原材料的成分具体

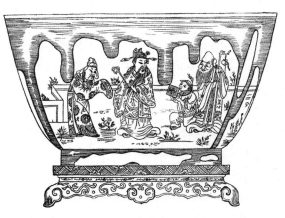

图427　大瓷碗，下方有木架，宝石红色的釉浆从碗边流下来，空出的部分饰有一幅图画，康熙时期作品（来自：樊国梁《北京》）

是什么。如果某种原材料库存告罄，或者出于某种原因不再被引入，那么由于当时缺乏对原材料成分的了解，某种特定色彩的瓷器就可能完全停产。由此我们就可通过分析某种釉色的出现和消失来推断器物的制作年代。

再加上人们不能准确控制炉火的温度与状态，我们更加能够理解，成千上万只这样的陶瓷器皿中为何几乎没有重复的两只。而且每件器物几乎都会有或多或少的斑痕，釉质均匀完全无瑕又有光泽的器物更是少之又少。在这之中，行家再挑出拥有罕见色彩的瓷器，自然会将它们当作珍宝一般看待。在中国，釉质纯净没有斑痕的瓷器要比在日本受推崇得多，在日本，烧制失误造成的纹路也会受到人们的青睐。

即使是用 19 世纪的全部科学知识，我们也很难准确预测某种色彩是如何制作出来的。因此即便是在同一个窑炉中，要烧制出完全一样的两个瓷器也是一个极其偶然的事件，可以说几乎从未发生过。瓷器在窑炉中放置的位置就已经具有十分重要的意义。实际上这些单色釉的器物可以说是自然的产物，虽然人类的艺术在其中有一定的支持作用，但它们的完成依靠的基本只有窑炉的火苗而已。

从古至今，在这场与火的游戏中诞生的珍品都被高价追捧。比如前几年在巴尔的摩的沃尔特就以 15000 美金的高价从怡亲王的收藏中购买了一只八寸高的"桃红色"瓷瓶。在中国，人们也一如既往地愿意为了珍品一掷千金。比如项元汴在他的图录中就记载："一件淡蓝青釉花瓶（见彩页十四，b）釉层有简单的开片，造型罕见，是唯一完整存世的孤件，以十五万钱从黄将军处购得，其价值尤在此之上；一件高约 17 厘米的明代酒壶（见彩页十四，e），深红色的釉层流光溢彩，无可比拟，售价两百锭银。"

这些器物的价值并非与瓷坯的质量有关，与优雅的器型、富有品位的装饰或艺术的绘画都没有直接的联系，人们看重的是在窑炉的火焰中碰巧诞生的极富魅力的釉色。为了这种罕见的美丽，人们愿意支付足够买下纯净宝石的高价。

在过去的百年中，中国人已无法创造出与先辈作品相比拟的器物，只在近代偶然制作出令人难辨真伪的仿作，它们在质量上与前作已经几乎毫无差别，根本无法区分开来。

瓷器与绘画

中国瓷器上的纹饰图案并不是由工匠随心发挥的，而是由沿袭下来的传统进行严格的操作。每个意象都对应着象征的意义，因而会不断重复出现。比如植物代表某个季节，因此与之相配的花也需要符合时节，不管是外形还是色彩，都不允许违背固有的形象；历史上发生的场景也具有教化的意义，那种现实性的画作也是在 19 世纪欧洲的影响下才开始出现在日常的瓷器上；人物形象从不用当代的名人或画像，使用的多半是传说中的固有形象，外表被刻画得谆谆善诱，慈祥高尚。

交易市场和博物馆对来到欧洲的瓷器要求某种系统性的分类，但这些瓷器在功能、造型和花纹方面都仅能提供十分有限的分类依据，因而色彩就被选为辨认的标志。人们将瓷器分为五彩、粉彩、墨地五彩、黄地五彩和粉蓝。其他瓷器则根据纹饰来命名，比如绘有风俗画的瓷瓶就被叫作官瓶。其中一件历史来历难以说明的瓷罐造型独特，表面梅枝舒展，蓝色底釉部分出现大理石斑纹或冰裂纹，被称为"山楂瓶"（见彩页十五）。

根据用途和造型分类的方法我们在欣赏青铜器之时有过接触，但这种分类却从未使用在瓷器上，而且这也并不是值得推荐的分类方法。在过去的几百年内，瓷器的造型和风格互相交织，难以厘清，确实只剩下色彩一路可以给出稍多一些的线索。因此在下文中我也按照器物表面主要出现的色彩来进行分类与阐述。

白色

白瓷制作于明代，实际上既有偏黄的象牙白，也有如"新雪"一般的亮白。完全无修饰的釉层就需要在烧制时格外小心，既不能出现斑点，也不能出现过火的情况。即使是有图案和花纹的瓷器，底色一般也常偏向于使用中性的白色。

存世的白瓷数量很多，但它们的制作年份却难以判断。只有藏在慕尼黑皇家珍宝馆的两件矜贵的镶金白瓷（见图428）有确切的断代——它们来自17世纪。瓷坯本身被雕刻出镂空的花朵纹饰，器物表面被施上一层透亮的釉彩（米白色）。

在人物瓷雕中我们看到衣袂飘飘的雅致曲线，"水光"般透明的釉层，白色完全将脸部表情的纯净与高贵展现出来（见图430、431），从美学和工艺两方面都体现了高超的水平，与手工艺品中僵化的形象高下立现。其中技艺更为精湛的一尊大概来自17世纪，稍逊的一尊则是19世纪的作品，但事实也可能与此完全相反，毕竟每个时期瓷器制作的数量巨大，其中的质量更是参差不齐的。

上好的白瓷十分罕见。欧洲人总是更欣赏彩色的瓷器，因而在世界范围内藏品范围最广的德累斯顿也只有少数几件白瓷珍品。为了使素净的白瓷更为生动，人们根据紫砂壶的样式在表面添加了枝叶花朵等雕饰（见图429）。更为繁复的风景（c）和龙（d）的形象则应该是在较晚的时期才出现的，很可能是专为出口瓷设计的。

图428　镶边瓷碗，直径23厘米，瓷杯有欧式镶金装饰，高19厘米，白瓷，镂空花叶纹饰，透明釉层，藏于慕尼黑皇家珍宝馆，17世纪作品（原作照片）

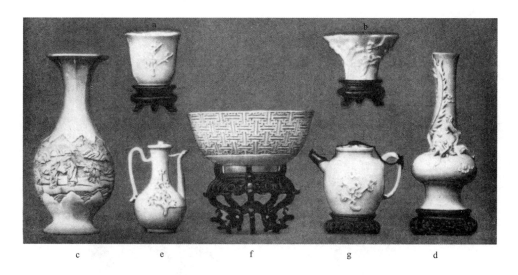

图429　白瓷，表面有浮雕：写实风格的花与龙。a：可可杯；b：犀角造型；c、d：仿古造型花瓶，表面有风俗画及龙纹雕刻；e、g：茶壶，侧面有把手及壶嘴；f：窃曲纹瓷碗。18世纪作品（来自：杜·萨特尔《中国陶瓷史》，彩页14）

蓝色——外销瓷

在康熙时期，钴蓝色的釉下彩发展迅速，与万历年间的器物相比在工艺上更显精湛细密。

瓷器的出口在超过40年的时间内一直为日本所垄断，直到康熙时期，中国大陆才重回市场。在中国的瓷器工厂完全放开产能之后的1672年，巴达维亚传来报道，那里的瓷器数量已经过剩，即使蒙受损失也必须终止进口。

正是在这个时期，欧洲兴起了亚洲瓷器的收藏热（见图432、433），17世纪的瓷器在欧洲保有量极大。位于德累斯顿的萨克森陶瓷收藏馆无论在收藏的数量和质量上都远远超过世界上同期的其他机构，它位于"强者"奥古斯特在1694—1715年耗费巨资建起的宫殿内。[1] 由于当时的欧洲还未能掌握瓷器制造的技术，这些进口的瓷器几乎与半宝石的价格相仿。正是如此，伯特格尔才被激发起制作瓷器的念头，迈森的瓷器制作也进入了历史的进程。

当时人们流行将从中国运来的瓷器二次加工，在外面增加适合欧洲市场的装饰。一方面人们对于来自中国的艺术有所好奇，另一方面他们也想要用坚硬又华丽的瓷来制作欧洲风格的实用器。当时的瓷器主要为贵族和富有的中产家庭制作，因而大多带

1　季默尔曼（Zimmermann），《中国的瓷器艺术》，《艺术与艺术家杂志》，1905年12月刊，共13幅插图。季默尔曼，《德累斯顿瓷器展指南》。（该宫殿指茨温格宫。——译者注）

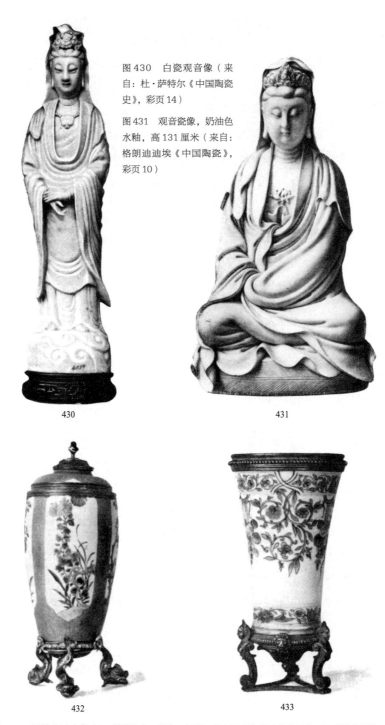

图 430　白瓷观音像（来自：杜·萨特尔《中国陶瓷史》，彩页 14）

图 431　观音瓷像，奶油色水釉，高 131 厘米（来自：格朗迪迪埃《中国陶瓷》，彩页 10）

430

431

432

433

图 432　五彩瓷瓶（未完成），粉蓝为底，绿色、锰紫、铁红及黄色组成花卉图案，法式镀金铜件装饰，约为 1715 年作品，藏于慕尼黑巴伐利亚国立博物馆内，18 世纪（原作照片）

图 433　青花瓷尊，花叶纹饰，法式镀金铜件装饰，约为 1700 年作品，高 21 厘米，藏于慕尼黑巴伐利亚国立博物馆内，17 世纪（原作照片）

图 434　欧洲预定的各类瓷器。a、c：茶壶与糖罐，有欧洲家族的纹章，彩色；b：出自鹿特丹中级行政官雅各布·范·祖格伦·范·尼维利的住宅，于 1690 年 10 月 5 日遭劫流入市场，青花瓷，根据欧洲绘画绘制，明代天启年间款，实为康熙年间仿制；e：莱顿大学教授约翰尼斯·考克西琼斯（Johannes Coccejus Theologiae，1603—1669，1650 年成为教授）画像，黑金双色；d、f、g：瓷碗、瓷盘、瓷壶，均有十字架形象，仿照欧洲铜版画绘制，黑白画。藏于阿姆斯特丹皇家博物馆，康熙时期作品（原作照片）

有家族的纹章（见图 434，a、c）。[1]同时还出现了以水墨表现圣经故事的图案，其原型是欧洲的铜版画（d、f），还有一些被生硬地搬到了茶壶的表面（g）。另一幅来自铜版画的瓷面装饰画很好地体现出了欧洲绘画中的光影效果（e）。

　　从其中草草绘制的一幅欧洲街景图（见图 434，b）中，我们甚至能看到 1690 年 10 月 5 日这个日期，这记录了鹿特丹一处住宅被劫掠的具体时间。盘子的反面印着极少出现的明代皇帝年号——天启。据说这件瓷盘实际上是康熙年间的仿作，那么如果说工匠们在仿制时将背面的年号一并照搬了下来，倒也是个十分符合中国人谨慎周全典型思维的猜测。许多学者，其中就包含了杰出的中国通卜士礼，认为大部分标着老款识的瓷器是来自 17 世纪末或 18 世纪的仿品。可是我们面前的这个瓷盘仿制的并不是十分珍贵的古董，而是一件年代较新的外销订烧瓷。它也不可能是在旧的瓷坯上重画的，因为可以看到瓷器上的蓝彩是釉下彩。由此我们可以证实，即使是在新制作的瓷画上人们也能加上旧的落款。这不再属于仿制品的范畴，而是一件赝品。

　　还有一种瓷瓶（见彩页六，b）的装饰是由间隔出现的纤瘦仕女和花瓶组成的，瓷瓶表面被分隔为几个区域，器型瘦长，在国际贸易中得到了一个荷兰语的名字——"Lange Lyzen"[2]。这种瓷瓶出现的频率非常高，也证明当时这种款式在欧洲十分流行。

1　在巴伐利亚国立博物馆中有一套中国彩瓷盘，上面印着普法尔茨－舒尔茨巴赫和黑森在 1708—1730 年的联盟徽章。霍夫曼（Hofmann），《中国瓷盘上的维特斯巴赫荣誉徽章》，1908 年，第八卷。克里斯普（Crisp Frederick Arthur），《纹章瓷——中国纹章瓷器图录》，私人印刷，1907 年（共印了 150 份，含有 12 张彩图）。

2　标准德语中的"leise"一词来源于中古低地德语中的"lise"，荷兰语中变化为"lys"，是一个名词。"Lys"指的是百无聊赖、动作缓慢、无精打采的人，包含男女。后来引申成为"玩偶"的意思。中国瓷器中的仕女形象流传开之后，人们就称它们为"Lange Lyzen"，因为勾勒仕女外形时所用的线条格外纤弱，后来它就演变为所有画着仕女形象的瓷器的代称。

435　　　　　　　　　　　　　　　436

图435　小香炉，仿青铜器样式，木基座，康熙时期青花瓷（来自：樊国梁《北京》）

图436　直筒带盖瓷罐，青花瓷，高约20厘米，纽约皮尔庞特·摩根藏品，康熙时期作品（原作照片）

　　此外的装饰图案就是我们早已熟知的那几类。比如青铜器式的浮雕纹样（见图435），铺满整个器物表面的织物图案（见图436），等等，都被借用到了瓷器上。另外还出现用历史故事或风俗画填满器物表面的装饰画风格。明代的画家已经开始使用这种风格，并受到了相似的批评，但他们当时还仅限于绘制某一个局部的图景，并针对瓷器这一新的艺术形式做出了调整（见彩页七、彩页十二、图405—407、图418）。但清代的工匠则直接用毛笔尖绕着瓷瓶整个铺满画面，根本不去考虑绘画的作用究竟在哪里（见图437）。歪斜的建筑横穿过瓷罐的腹部，前景的池塘则打破了器物整体的稳定感和安宁感。同样缺乏品位的还有罐盖，生硬的花枝毫无章法地铺在盖子的表面。其实从工艺角度来说，这件器物整体还是值得称道的，但整体构图实在是缺乏艺术美感。

　　梅花在中国象征着冬天。人们最爱描绘冷峻的梅枝上开满梅花的图案，通常在笔直线条构成的枝干上还会有开裂的冰层。在瓷器工艺中由这一主题发展出一个特殊的分支。枝丫和花朵都以优雅的造型分散在整个器物表面，蓝色的底上绽放出白花（见彩页十五）。底彩大部分是光滑的，部分呈现出斑点或开片，模仿梅枝破冰的效果。其中最漂亮的梅瓶用的不是钴蓝，而是青金石色或蓝紫色。最上乘的梅瓶表面光亮，似乎刚刚从水中捞出一般，人们甚至不敢直接拿起它们，因为害怕弄湿自己的手。透明的釉层将这种夺目的力量很好地保留了下来。在深蓝色的基底上都能泛出这样的光

泽，也证明了当时的工艺已经相当成熟了。康熙时期的梅瓶也被如今的藏家视为最上等的作品。[1]

在另一个瓷瓶（见彩页十六，a）上我们看到的是白色的木兰，下方衬着的是深蓝色的云絮状底色。花朵部分以平刻的手法展现，花枝则用浅蓝色加强阴影效果。

制作出完全光滑毫无瑕疵的蓝色釉层始终是艰巨的任务，这一工艺上的难题从未得到根本的解决。由于其他纹样总是四散在器物表面，蓝色只能以云团状（见彩页十六，b）或斑块状出现，或是要用到镶金工艺。康熙末期的艺术家们将12世纪使用在琉璃瓦上的工艺借鉴过来，使用到瓷器的施色上。他们不再使用调好颜色的釉浆，而是用筛子将蓝色的粉末撒到器物表面，然后再施一层透明的釉。这样制作出来的器物被称为粉蓝，这种工艺到18世纪中期就不再使用了。[2]粉蓝瓷的制作产量极小，在近代的仿制品进入市场以前，粉蓝瓷是十分罕见的。

437

图437 带盖瓷罐，皇帝在莲池畔的平台上，池中有女子泛舟，青花瓷，高约55厘米。纽约皮尔庞特·摩根藏品，康熙时期作品（原作照片）

通过这种方式我们就得到了绝无气泡的蓝色表面，穿过透明的釉层我们仍能看到鲜艳的色彩。但我们看到的器物大多采用小面积的蓝色饰块或大面积留白的布局方式，说明要在相对更大的表面上得到均匀的色彩，似乎仍然十分困难。如果整个器物表面完全用蓝色覆盖，那么就要加上华丽的镶金工艺来提升艺术效果，这样即使原本的蓝色并不完美，仍然可以得到闪闪发光的视觉效果，一些细处的斑块也不会那么明显了。但镶金的蓝彩瓷在中国却是十分不受欢迎的类型。

在艺术品市场上广受欢迎的还有一种瓷瓶，它的中间有大块留白，用珐琅彩在釉层上再画上鲜艳的花卉（见图438、443）、山水、人物等图案，再进行二次烧制。这

1　胡特藏品中的梅瓶是迄今为止同类瓷器中最上佳的作品，售出了6195先令的价格。虽然瓶上画的是梅花，但在交易中这类瓷瓶被称为"山楂瓶"。

2　本内特（William Bennet）在《威廉·本内特爵士藏品中的粉蓝中国瓷》（《伯灵顿杂志》，1904年，第十三册，3张黑白插页，2张彩页）中介绍了他对慕尼黑博物馆中粉蓝瓷器的杰出研究，其中囊括了1570年起的作品。如果可以证实这个时期就存在粉蓝的瓷器，那么这种工艺的出现就要提早到明代。在此前的一篇文章我已证明，所有有关16世纪以来慕尼黑藏有的中国瓷器的结论都是空中楼阁，因为17世纪末之前的瓷器已经没有传世的了，即使是之后的作品也仅有少量可以参考。在慕尼黑博物馆中我只找到一件粉蓝瓷，在前文已有附图（见图432），它的装饰件显然是18世纪初的风格，与粉蓝工艺出现的时间相符。

438a 438b 439

图438　a、b：瓷花瓶，蓝底上有大块留白，上面装饰着彩色花卉和纹样，绿色及其他颜色珐琅彩，高48厘米。纽约皮尔庞特·摩根藏品，康熙年间作品（原作照片）

图439　福禄寿卵圆形瓷花瓶，道教形象，粉蓝为底，人物以珐琅彩和金线勾勒，高44.5厘米。纽约皮尔庞特·摩根藏品，康熙年间作品（原作照片）

图440—442　瓷瓶和瓷罐，粉蓝为底，中间留白，绘有山水和象征纹样，蓝彩，高42—45厘米。纽约皮尔庞特·摩根藏品，康熙年间作品（原作照片）

440 441 442

些瓷器大多品质十分出色。当中的留白部分洁白无瑕，与蓝色基底界限分明。制作留白部分图案的方法十分简单：用纸剪出留白的形状和大小贴在瓷坯上，这样在撒上色粉的时候就不会沾染到其他部分；在二次烧制之前再将纸揭去即可。

留白处的图案在少数情况下是用蓝彩绘制的（见图440—442）。制作这类器物时要注意在粉蓝基底和蓝色彩绘之中找到和谐的平衡。这些蓝彩瓷器也特别受欢迎。

另一种情况下，彩绘分散在瓶身的不同方位，有些采取釉下彩的方式（见彩页十六，b），也有釉上彩的情况（见图439）。除此以外，直接刻在瓷坯上的浮雕纹饰和釉中彩的青瓷图案也出现在瓷器装饰中。康熙帝在1667年禁止了在出口器物上标记年号，这样就避免了瓷器破损后皇帝的名字被人踩在脚下的情况，因此外销瓷的底部都没有款识。同样，瓷器表面也不能题名人的诗句或有关事迹的文字，毕竟对当时的文人来说，文字是需要敬畏的，不可托付在销往国外的易碎品上。

红色

不纯净的釉下铜红彩只在蓝底空出的空间使用（见彩页十六，b），像明代那样鲜亮的红色（见彩页九、十）在这个时期就没有出现了。釉上的铁红色[1]则只被用来描绘极细的线条，组成龙（见彩页十七）和其他纹样，整个瓷瓶上再没有其他的装饰了。总体来看，红色只是以绿色为主的"五彩"中比较次要的辅助色。

褐色

宋代早期的单色瓷器上就已经出现了深浅不一的铁褐色；各种带褐的紫色与黄色和绿色一起构成了"三彩"，后来又成为"五彩"中的组成部分。直到近现代它仍然是重要的装饰色彩。

康熙时期出现了一种光泽鲜亮的褐色釉彩（见图444），人们将它大面积使用到瓷器的表面。这种用旺火烧制出的颜色被称为"奶咖色"或"巧克力棕"等。另外，器物表面还用了青花来提亮色彩。

18世纪，许多茶杯和其他器皿都会在一边使用褐色，内壁则使用其他的色彩。

绿色

自万历年间起，人们就开始在瓷器上进行彩绘。在由黄、绿和紫色构成的三彩基础上，再加上釉下蓝彩和釉里红就组成了"五彩"。当时人们在这些色彩中开始大量使用亮绿色。在欧洲，特别是18世纪的法国，这种彩瓷尤其得到喜爱，并被称作"famille verte"。

16世纪的瓷器属于五彩早期的作品，到康熙时期时这种工艺已经发展得相当完善了。二者之间也非常容易区分，因为早期作品中的蓝彩都是釉下彩，后来却发展成了釉上蓝彩。通过这一转变，所有釉色同时烧制，工艺上更进了一步，同时色彩之间也达到了更和谐的统一。

1 这种工艺在中国并不受重视，但日本九骨烧却是在它的基础上诞生的。

443 444

图443　瓷瓶，粉蓝底上的留白处画着岩石上的花卉和昆虫，珐琅彩，高约46厘米。伦敦萨尔丁藏品，康熙年间作品
（来自：科斯莫·蒙克豪斯《中国陶瓷史》，图271）

图444　三层葫芦瓶，顶部用青花装饰，下面采用褐色，这种单色釉彩是在旺火中烧制而成的，中间以三圈青色分开，
最上方的青色部分有开片，高27.5厘米。萨尔丁藏品，康熙年间作品（来自：科斯莫·蒙克豪斯《中国陶瓷史》，图20）

　　宋代的青瓷和明万历年间的釉下蓝彩都被认为是当时最流行的工艺。加上了蓝色
又强调绿色的五彩瓷（见彩页十八、图445）就成了康熙时期的标志性瓷器。

　　绿色的彩瓷中我认为最华丽的要数一件非常罕见的瓷瓶（见图446），它的表面上
都画上了以绿为主色的树木花卉，映衬在白色的基底上，好像织物纹样一般。整体看
上去就像是在绿色的凉亭上开满了鲜红的花。凤凰拖着几根红色的尾羽栖息在绿色的
岩石上，后者与茂密的绿色树叶构成了画面的底色，再加上点缀其间的白色和火红色
的花朵，显得十分生动。一朵硕大的牡丹使用了锰紫色，也没有破坏整体以红绿为主
的色调。

　　绿色彩瓷最常用在多块留白的器物上（见彩页十八，b）。如果我们仅仅从平面装
饰的角度去欣赏这些瓷器，那么就会发现它们毫无灵魂，只是一些工艺品。留白的部
分显得呆板生硬，缺乏灵动的变化，衬在中间的绿色空间中的也是典型的植物主题，
再穿插一些红花和昆虫形象。留白部分的彩绘主题凌乱，丝毫没有考虑绘画艺术方面
的吸引力，布局十分随意，画的也都是当时流行的象征图样和题材。这些瓷器上的装

445

446

图445　六角宫灯造型瓷罐，有足，侧面绘有花卉及鸟禽，蛋壳瓷，五彩珐琅，高约28厘米。藏于伦敦南肯辛顿博物馆，康熙年间作品（来自：科斯莫·蒙克豪斯《中国陶瓷史》，彩页1）

图446　五彩瓷瓶，凤凰胸前为黄色，羽毛鲜艳，栖息在绿色的岩石上，粉色和其他彩色的花朵从绿色的枝叶间绽放开来，白底珐琅彩，款识为明成化，高73厘米。纽约皮尔庞特·摩根藏品，康熙年间作品（原作照片）

饰不是由画家设计的，而是由老练的工匠在数十种已经出版的模板中挑选一些图案，再将它们随意地堆叠在一起。工匠们关心的只有堆叠的珐琅彩是否完美并富有光泽，色彩是否和谐；他们追求瓷坯的纯净、釉色的洁白；他们也乐于展现自己的技巧，保证绘画线条的稳定和画面整体效果的丰满。从前的艺术家想要完成的是藏家乐于把玩的艺术品，这些艺术品会在贵客临门时被放在桌上由众人观赏；但康熙时期的艺术家们显然并不想完成这样的作品，他们通过充实的画面和鲜艳的色彩制作出华美的瓷器，战功赫赫的满族官员会把它们放在会客室里——他们无意展现自己的文学素养，只想彰显财富和力量。

这个时期还出现了汉字造型的茶壶，壶身四面都有镂空形成的空腔管道，外侧施以彩绘。这种字形壶非常罕见，保存状态如果良好就可以卖到极高的价格。[1]

与之相比，有些瓷瓶上的花卉和鸟禽来自同时代的绘画作品，显得更为精美（见

1　在纽约大都会博物馆的摩根藏品展和巴黎卢浮宫的格朗迪迪埃藏品展中可以看到这种字形壶。

图447 十三格糕点盘，整体构成花的造型，五彩瓷，绿底红花，45—60厘米，康熙年间作品（来自：格朗迪迪埃《中国陶瓷》，彩页22）

图445、447、451）。人们常常把这些绘画与日本绘画混淆。通常来说，中国人喜欢把整个表面都用绘画填满，并不会根据要装饰的空间做相应的调整；但日本人始终追求贴合器物的造型，首先用一些线条勾勒出装饰图样的基本位置和大小，这样就可以留出空白给别的图案。因此日本人总是会留白很大，这样才能表现出花草和鸟禽在曲面上的效果。由此可以看出，日本人在瓷瓶上布局花卉时并不考虑它们各自的气味和颜色，而是根据花茎和花朵的线条走向来安排它们的位置。[1] 这一有关线条凹凸的美学规则同样适用于简单的平面装饰。

清代的中国人并不重视线条的律动，他们追求的是通过华丽饱满的色彩和叙述性的表现去提升艺术感染力。因此他们会在易碎的青花瓷上画满连环画式的历史故事（见图448—450），甚至出现极为荒唐的情况，比如将几幅山水画叠加在一起（见图449）。为了完成这样细密的画作，画家耐心地用毛笔尖勾勒出神话故事和历史故事中的每一个细节，工艺精湛，同时展现出他们丰富的学识。每一件这样的瓷器都折射出这个时代的世界观。

对织物图案的模仿造就了整洁干净的织锦画（见图451），上面充满各种滚边和条纹图案。充分研究过瓷器上各种纹样后，我们会惊叹中国人在制作瓷器时使用了多么丰富的图样：从最古老的纹样到中世纪的题材，从西亚到东亚的各民族的纹样都出现在瓷器制作中，再用最为多样的工艺将它们结合在一起，形成无数新的图样。越仔细地比较不同纹样之间的基本元素，就越能够强烈地感到这不过是将现有的细节通过精巧的手法结合在一起而已，并没有从对自然的观察中创造出新的图案。

与这种铺满画面的风格不同，有些瓷瓶上会画一些传说中的神兽形象（见图453）。通过鲜艳的色彩和轮廓鲜明的形象，这些神兽在白色或彩色的底色上都能达到非常醒目的效果。至今为止，使用这种工艺方法的似乎只有某些具有象征意义的动物和神仙形象，此外还有许多法器和符号，但无论是在局部的山水画还是直接呈现在彩色基底上的图案中都没有出现过历史人物。因此我推测，陶瓷制作者在制作时会受到一些我们不了解的规范制约。

神仙和圣人的雕像不仅要满足中国国内的需求，还有许多卖到了国外，它们在大小、质量和工艺上都有很大的区别。欧洲无数城堡和博物馆内都有大量18世纪出产的这种雕像。它们大多是白色的，还有一些施上了哑光的珐琅彩。

1　明斯特伯格，《日本艺术史》，第二卷，第64—69页：花艺。

449

图449　喇叭瓶，自上而下共三幅山水画，通过
窈曲纹饰带分隔开来，高43厘米，五彩瓷，绿
色为底，钴蓝、黄和紫作为装饰，康熙时期作品
（来自：格朗迪埃《中国陶瓷》，彩页19）

图450　瓷盘，直径55厘米；传说故事，孔子
立于云端，屋内皇帝坐在桌边；边缘一圈花饰和
四幅以鸟为题的绘画；彩瓷，大多为绿色，另有
红、黑。纽约皮尔庞特·摩根藏品，康熙时期作
品（原作照片）

图448　六棱瓷罐，金属足，绘有历
史故事，蛋壳瓷，珐琅彩，大多为绿
色，五彩瓷，另有红、黄和金色，高
32厘米。纽约皮尔庞特·摩根藏品，
康熙年间作品（原作照片）

450

　　6世纪到7世纪流传下来许多大小不一的佛教人物题材石刻。自中世纪到近代，寺
庙中又立起了大量的铜像。随着瓷器受到越来越多的喜爱，佛像瓷像也渐渐变得流行
起来。我们可以看到一座极为精美的观音瓷像（见图452），身体用白色表现，衣物和

451 452

图451　镀金耳花瓶，木质底座，五彩瓷，高约68厘米。纽约皮尔庞特·摩根藏品，康熙年间作品（原作照片）

图452　观音像，左手抱稚童，右手持花篮，立于木质底座上，肌肤部分为白瓷，服饰和木架主要为绿色，另有褐色和黑色彩，高76厘米。纽约皮尔庞特·摩根藏品，康熙年间作品（原作照片）

四方基座用绿色，还有浅锰紫点缀其间。观音脚下的洋蓟以白色为基底，苞片用浅紫色加以渲染，基座的表面则是嫩绿色的。这些瓷像的形象总是来自传说故事，并不会有现实的人物题材。无论是帝王还是高僧或是将军，都不会以瓷像的形式出现，我们看到的只有道教和佛教中的圣人或神的百变造型。为了外销，人们还加入了风俗画和欧洲人物的素材，并且进行了批量制作。

三彩包括黄、绿、紫，有时还会加入少量黑色，但不会有红色和蓝色。这种工艺一般使用在小型器物上，比如茶杯、茶壶、酒壶、笔架等（见图454、465）。我将它们归入绿色系列，因为在三彩中绿色是最重要的颜色，出现得最多。但"三彩"中的绿色更深，且比较暗淡，而"五彩"中的绿色则要鲜艳明亮一些。

图453 瓷瓶，圈形纹饰，瓶腹四面各有狮子戏球图样，圆球分别为绿色、黄色、红色和蓝色，釉上彩，有描金装饰，黑色钩边，康熙年间作品（来自：科斯莫·蒙克豪斯《中国陶瓷史》，图33）

455

457

454

456

图454—457 笔洗（见图455、456）和砚台用滴水器（见图454、457），彩瓷。图454：鲤鱼和两条小鱼从水中跃起，有把手及壶嘴，素瓷上三色彩（紫褐色、绿色、黄色），高约14.5厘米，藏于伦敦南肯辛顿博物馆；图455：诗人靠在酒缸旁歇息，伦敦萨尔丁藏品；图456：女子倚在树桩旁，藏于巴黎卢浮宫；图457：双筐造型，有植物纹饰浮雕和壶嘴，巴黎卢浮宫藏品。康熙时期风格（来自：迪伦《浅谈中国珐琅瓷的起源与发展》，《伯灵顿杂志》，1908年5月刊；图454：科斯莫·蒙克豪斯《中国陶瓷史》，图38；图455—457：格朗迪迪埃《中国瓷器》，彩页23）

458 459

图458、459 茶壶。图458：壶身、侧面壶嘴、把手及壶盖制成竹林造型，绿底上绘制彩色花枝图案；图459：四方带盖壶，侧面壶嘴，固定把手上是稻草编织纹路，素瓷上烧珐琅彩。康熙年间作品（来自：格朗迪迪埃《中国瓷器》，彩页21）

460 461

462 463

图460—463 礼器。图460：三足杯，早期青铜器样式；图461：蟠螭耳杯；图462：蟠螭耳圆形合卺杯；图463：牛头杯，三彩瓷（绿、黄、紫），素瓷上烧彩。康熙时期风格（来自：格朗迪迪埃《中国瓷器》，彩页3）

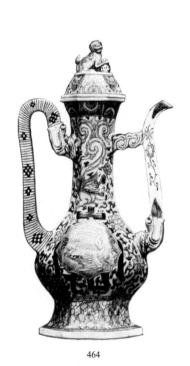

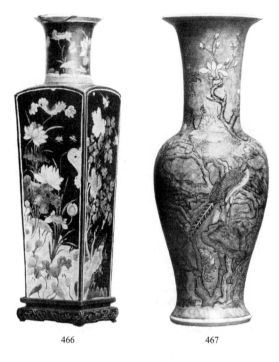

466

467

464

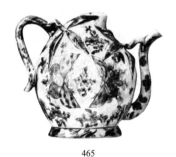

465

图 464　带盖壶，侧面有壶嘴及把手，器型与彩绘皆为波斯风格，五彩瓷。纽约皮尔庞特·摩根藏品，康熙年间作品（原作照片）

图 465　水壶，顶端封闭，侧面有壶嘴及把手，进水口在壶底，果实造型，另有叶形浮雕装饰，彩瓷，康熙年间作品（来自：格朗迪迪埃《中国瓷器》，彩页 28）

图 466　四方瓷瓶，底部为木质，黑色为底，绿、紫、黄三色釉彩，高 51 厘米（一对瓷瓶于 1906 年 12 月在伦敦以 74000 马克成交，与这个瓷瓶应该是完全一样的）。纽约皮尔庞特·摩根藏品，康熙年间作品（原作照片）

图 467　花瓶，浅浮雕，雉鸡羽毛呈红、绿、黄三色，岩石为紫色，另有绿底上的白色玉兰和红黄牡丹，款识为明成化，高 73 厘米。纽约皮尔庞特·摩根藏品，康熙年间作品（原作照片）

绿地五彩、黑地五彩和黄地五彩

前文介绍过一种施彩的方法：在烧制过一遍的瓷坯上涂上颜料，再入窑炉中进行二次烧制，这样可以得到透明的釉层。而现在我们要介绍的工艺则是直接在烧结的瓷坯上使用颜料，作为基底。之前我们介绍的绿色是器物上的主色，但这里的绿色则作为基底烘托其他彩色的花样（见图 467）。图案中的山峦和雉鸡也使用了绿色；树枝和岩石的轮廓则用紫色，黄色出现得很少，只在中央的花瓣和雉鸡羽毛上有一些表现。上色的部分还用浮雕进行了加强。

其中特别受到青睐的是黑底的瓷器（黑地五彩）。在一件四方瓶（见图 466）上嫩绿色和浅紫色的植物在黑色基底上极为显眼。黑色基底能够很好地映衬出柔嫩的色彩，

从彩图上（见彩页十九，a）我们只能大致领略一下这种效果。早先人们已经可以生产出黑釉（见彩页九，a），但元代以后黑色似乎就淡出了人们的视野。布林克里将康熙时的黑釉分为两种："金属黑"又可分为两种，釉层较薄时，在烧制过后会呈现出深绿色或蓝色的光泽，釉层较厚时则是哑光的效果；"镜面黑"则更深，光泽明显，像被打磨过的镜子一样。

这类瓷器的素坯很少是纯白的，通常有点泛红。最精美的黑釉瓷，其足底和内壁不会露出白色。这些地方也会被施上黑色或暖棕色的釉。与此相应的，瓷器表面也不会出现留白，人们会直接在黑底上用不透明的颜料作画。

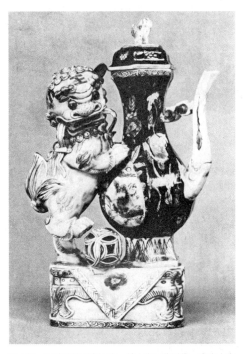

图468 黑地黄地彩瓷酒壶，盖上有天狗雕塑，底座上有织锦纹饰，另有直立的作为狮子把手，高24厘米。伦敦南肯辛顿博物馆藏品，康熙时期风格（来自：科斯莫·蒙克豪斯《中国陶瓷史》，图34）

类似的瓷器产量很少，在1800年左右就完全停产了。因此流传下来的器物就尤其罕见，无论是在欧洲、美洲，还是在中国本土，它们的价格都很高。奇怪的是，许多17世纪这类瓷器的底部都有明成化的款识，但我们却没有看到早期制作生产黑地五彩的相关记录。高昂的价格催生了近代仿制黑地五彩的潮流，但金属质感的黑色釉至今还没有仿制成功。

接下来的这件黄地五彩瓷瓶（见彩页十九，b）呈现出尤其丰富精致的色彩。与黑地五彩上柔和的用色相比，这件器物上的色彩可谓是更为斑斓。这类瓷瓶大多选用花鸟题材，各种鸟站立在花枝或岩石上，旁边是生长茂盛的树木。绘画的色彩选用得非常柔和，从粉彩的使用上已经可以看到向下个阶段过渡的风格。

有一个瓷壶结合了黑地五彩和黄地五彩的工艺（见图468），还加上了彩绘，造型复杂，很好地呈现出18世纪崇尚精巧纤丽的风格。

其他工艺

为了提升色彩的效果，人们还在素坯上加入了浮雕的造型（见彩页十八，a）。我们从彩页中可以清晰地看到画面布局的灵巧和质朴，这一点与日本绘画非常接近。人物群像紧密地挤在一起，这样可以更好地衬托出最前方人物的动作。其余的空间完全留白，只在上方加上一些淡云。瓶颈处的饰带采用织锦纹样，是很典型的清代装饰

风格。

使用三彩，人们还制作出一种虎斑纹瓷器（见图469）。瓷盘上的色块并不是界限分明的，它们之间发生了相互的融合。在一千年前的陶器上（见图380）我们已经见过类似的工艺了。

还有一种非常独特的瓷器类型，上面用到了螺钿工艺（见图470）。人们在瓷器外涂上漆层，趁其未干之时镶嵌贝母和金银片等配饰制作而成。只有从器物的边缘和内壁才能看到里面的瓷坯。创造这种精巧的技艺，人们并不是想要使瓷器变得更文雅，而是在不断追寻新的流行样式。

469

470

图469 圆瓷盘，"御用品"，绿、黄、紫褐和白色斑块，中国人称之为"虎斑纹"，直径33厘米。伦敦萨尔丁藏品，落款为"康熙御用"（来自：科斯莫·蒙克豪斯《中国陶瓷史》，图7）

图470 花瓶，表面绘有乡村农民生活图景，金片和极薄的贝母镶嵌成例如树叶的造型，用银镶嵌出墙壁等图案，黑漆为底，只在瓶内壁和边缘用透明釉，镙钿瓷，高73厘米。伦敦卜士礼藏品，康熙年间作品（来自：科斯莫·蒙克豪斯《中国陶瓷史》，图49）

雍正时期与乾隆时期

 雍正时期，瓷器的工艺并没有得到继续的发展。人们仍在使用过去的工艺，但这个时期的瓷器具有十分典型的外形特征：它们总是十分纤细，风度高雅（见图471—473）；装饰纹样的布局也很有品位，不会过于繁复地布满整个器物的表面。

 至今为止，雍正时期的瓷器很少被藏家关注，常常被算作康熙或乾隆时期的作品。但这个时期的部分作品与前后两个时期的瓷器存在很大的不同，也是陶瓷艺术中的杰作，因而在此我们很有必要专门拿出来予以分析。[1]这个时期单色釉瓷、青花瓷和彩瓷都有制作和生产。传统的造型和纹样都得到了保留，但装饰风格发生了新的变化：图样的布局变得更自由。人们不再将器物表面涂满色彩，而是留出更多空白（见图

471 472 473

图471、472 花瓶；图471：彩绘，鱼子纹为底，高45厘米；图472：白色冰裂纹，另有彩色浮雕，高45厘米。款识为雍正年间作品（来自：格朗迪迪埃《中国瓷器》，彩页30）

图473 细颈鼓腹造型的瓷花瓶，白底彩绘，高44厘米。来自颐和园，雍正年间作品（来自：格朗迪迪埃《中国瓷器》，彩页31）

1 巴尔在他的《中国古瓷器》（1911）一书中首次为雍正瓷器正名。在书中的插图中，除了22件明代器物以外，巴尔还加入了20件雍正时期的瓷器作品。

473）；绘画也不再围绕整个器身一周，而是向平面绘画靠近，只占据器物的一面，空出的另一面则用散花或象征符号加以点缀，正反两面详略不一，别有趣味。这种绘画风格正是许多日本瓷器特有的，因此在某种程度上我们也可称之为"日本风格"。

人们不必再像之前一样将整幅绘画转化到整块曲面上，也不需要做过多相应的调整，整个画面看上去更舒展和优雅了。但同时在白色的瓷胎上绘制人物和山水也必须更加仔细谨慎，因为不再有用其他装饰修补的机会了。无论从洁白的瓷胎来看，还是从釉层的光泽来看，雍正时期的瓷器都可以说是上乘之作。

乾隆皇帝本人十分喜爱艺术，在他的强力推动之下，瓷器的出口历经了空前的繁荣，同时国内的陶瓷业也得到了皇家的支持和鼓励。

这个时期瓷器的样式和工艺基本保留了康熙时期的传统，但比如粉蓝底釉这样的工艺就已经过时，不再使用了。

欧洲和美洲保存了大量"中国风"盛行时的瓷器作品。几乎18世纪的每座城堡中都有一个瓷器厅。整面墙上开满壁龛，金质的架子上陈列着熠熠生辉的中国瓷器。路易十五的沙龙里，壁炉上陈列着珍贵的瓷器，华丽的长桌上也摆放着整套瓷器。这个时代奢华的气息也反映在这些瓷瓶和瓷碟上，它们虽然不像16世纪的器物那样镶金镂银，但也加上了镀金的铜配件（见图474—475、477—481）。欧洲人用超高的技术，在中国制作的圆形花瓶上加上少量的金属配件，使之成为奶罐或更重的瓮罐。

474　　　　　　　　475　　　　　　　　476

图474、475　一对瓷壶，耳及把手为龙的造型，龙身以浮雕形式呈现在壶身，素胚雕刻，再施彩釉，另有路易十六风格的镀金铜配饰。藏于慕尼黑巴伐利亚国立博物馆，18世纪作品（原作照片）

图476　莲花造型的巧克力杯。彩瓷，藏于慕尼黑巴伐利亚国立博物馆，乾隆时期作品（原作照片）

477　　　　　　　　　　　　　　　　　　　478

图477　瓷壶，灰白色冰裂纹，有不施釉的褐色浮雕装饰，路易十五风格的镀金铜配饰。藏于巴黎卢浮宫博物馆，18世纪作品（原作照片）

图478　对扣的两只青瓷杯，表面装饰写实植物浮雕，路易十六风格的镀金铜配饰。藏于巴黎卢浮宫博物馆，18世纪作品（原作照片）

　　近代的艺术品贸易中出现了一些巨大的彩瓷瓶，有的高度达到了1.5米，它们大多来自墨西哥的宫殿，原本是18世纪时由中国出口过去的。

　　下面我们看到的这个瓷壶造型独特（见图474），足部和壶盖是金属质地的。壶身上卷曲的云纹让人想到掐丝珐琅中的纹样。一条龙穿过壶身盘旋而出，龙头充当壶嘴，龙尾即是把手，充分显示出乾隆时期特有的艺术风格。虽然龙的造型十分写实，但雕刻得过于精细的龙鳞还是弱化了整个器物的雄伟之气。

　　乾隆时期的瓷器工艺发展得很全面。除了不施釉的瓷器（见图477）以外，还有施加在浮雕表面的开片单色釉（见图479、481）。在呈浅灰色的青瓷表面，人们用制作瓷坯的泥料做出了白色的浮雕图案（见图480），工艺十分精巧。器物表面立体的叶片和枝条则令人想起更早时期明代的瓷器（见彩页十，b、h、k、q）。

　　欧洲市场需要的不仅是用来装饰的珍贵瓷器，对日用器皿的需求也很大。比如一件茶盏就被改造成了盖碗（见图478），人们还会直接从中国定制欧洲样式的器皿（见图476）。但从装饰风格到制作工艺来看，这些瓷器仍然保留了中国的特色。

　　在鲁昂、代尔夫特、迈森、斯塔福德郡等欧洲各地，人们正如火如荼地模仿中国瓷器的纹样和色彩。与此同时，中国人也在模仿欧洲的瓷器风格（见图482）。一位中国瓷器画师凭借令人惊叹的高超技巧，将哲学家德尔霍夫的肖像从铜版画转化到了一

479　　　　　　　　　　480　　　　　　　　　　481

图479—481　瓷瓶与法式镀金铜配件。图479：白色冰裂纹瓷瓶，路易十五时期德·拉·福斯风格配饰；图480：绿底瓷瓶，白色人物浮雕装饰，梅索尼埃风格配饰，18世纪作品；图481：青绿色瓷瓶，1770年左右加配饰。藏于巴黎卢浮宫博物馆，18世纪作品（原作照片）

482　　　　　　　　　　　　　　　483

图482　瓷盘，画着农民形象，另有"Pardie al mӱn Actien kwӱt"字样，与17世纪荷兰的一起巨大的金融诈骗有关；蓝色釉下彩，另有金色点缀。藏于阿姆斯特丹帝国博物馆，18世纪作品（原作照片）

图483　哲学家威廉·德尔霍夫肖像瓷盘，其人出生于1673年的阿姆斯特丹，死于1717年，肖像为毕卡德（1673—1733）所绘，由18世纪上半叶活跃在阿姆斯特丹的伯纳德进行版画制作。瓷盘边缘绘制的是圣经故事，背面为荷兰语的赞美诗。头部模仿欧洲铜版画的风格画成黑色，边缘为蓝色及彩色釉下彩。藏于阿姆斯特丹帝国博物馆，18世纪作品（原作照片）

个瓷盘上（见图483）。从黑白的色调到精细的线条，铜版画的特点都被精准地复刻出来。此外，在东亚艺术中从未出现过的欧洲绘画中的光影效果也在此很好地得到了体现。

另一个瓷盘呈现的也是欧洲的主题（见图484），用彩色描绘了荷兰一次会议的情景。这幅瓷画非常正确地运用了欧洲绘画的风格技巧，只有少数细节与欧洲绘画有所不同，例如地毯上的卷草纹就可以看出是出自亚洲人之手。我们无法在欧洲的纹样中找到与之类似的样式，因此可以推测它不是机械地照搬某种纹样，大概率是画家本人创作的，因此这里反映出的就

图484 瓷盘，展现了荷兰人的会议场景，很可能是根据欧洲铜版画所绘，彩色珐琅彩瓷，直径47厘米。纽约皮尔庞特·摩根藏品，乾隆年间作品（原作照片）

是画家的家乡——中国的纹饰风格。尽管如此，中国模仿的欧式瓷器在水准上和代尔夫特与迈森模仿的中国风瓷器可以说不相上下，甚至要比后者更加出色。

亚洲的穆斯林还根据传统的青铜器制作了一些他们特有的器物（见图485—487）。马斯在苏门答腊也发现过一件类似的水壶（见图487）。[1] 上面的铭文用的是阿拉伯语（见图485），但其余的装饰都是中国式的。

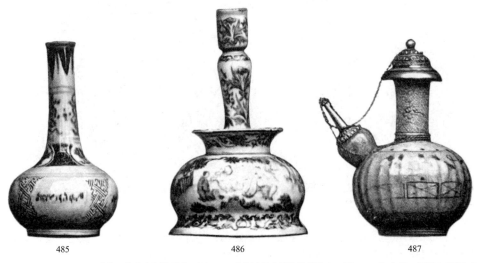

485　　　　　　　　　486　　　　　　　　　487

图485—487 图485：花瓶，瓶腹有阿拉伯文；图486：蓝色波斯花纹装饰的烛台；图487：瓷水壶，壶盖及壶嘴为金属质地，蓝色釉下彩。波斯风格，18世纪或19世纪作品（来自：杜·萨尔特《中国瓷器》，图19）

1 马斯，《穿越苏门答腊》，柏林，1911年，第5页。

图 488、489　彩釉瓷像，藏于
慕尼黑巴伐利亚国立博物馆。
图 488：岩石上的观音和凤凰；
图 489：长须官员像。18 世纪
作品（原作照片）

488　　　　　　　　　489

玻璃橱柜曾在欧洲风靡一时，为了填满这些橱柜，人们收藏了各种神像、人像和动物塑像（见图 488、489）。但它们大多都不具备很高的艺术价值，总体来看都是批量生产的外销瓷。

狮子（见图 490）在中国文化中有吉祥的寓意，因而受到广泛的喜爱，在欧洲则因其奇特的造型同样备受欢迎。人物的瓷像大多用白色为底，再施三彩或五彩，很少用到青瓷。狮子的鬃毛和尾部则常常会用亮紫色来表现。

乾隆时期也有过"文艺复兴"：人们重新开始追捧宋代和明代的瓷器，并进行大量的仿制。人们用宋代的单色釉来仿制公元前的青铜器样式（见图 492—494），还在此基础上加上了写实的水果和龙的装饰（见图 491、495）。有些仿作的色彩和釉层都不尽如人意，但也有在制作上超越原作的仿作，毕竟 18 世纪的陶瓷制作工艺已经到了炉火纯青的地步。尽管如此，欧洲市场上的乾隆时期的瓷器中仍有不少粗制滥造的低劣品，这并不是由于中国工匠的水平不高，而是由于欧洲的买手只愿支付很低的价格，再加上他们本身的艺术品位不高导致的。

包括景德镇瓷器在内的瓷器制作至今仍然保持乡村的家庭作坊模式，制作陶瓷实际上是村落中农民们的副业而已。[1]

1　劳费尔，《论中国山西省的文化史地位》，第 191 页：景德镇。

490

491

图490 坐狮像，狮子经过抽象化表达，彩瓷，头尾部的鬃毛为紫色。藏于慕尼黑巴伐利亚国立博物馆，18世纪作品（原作照片）

图491 鸵鸟蛋造型的瓷瓶，瓶口盘踞一条镀金雕龙，奶白色为底，金色纹饰，大片冰裂纹。来自北京颐和园，乾隆时期作品（来自：樊国梁《北京》）

图492 喇叭瓶，器型模仿早期青铜器，有窃曲纹和模仿铜锈的绿斑，落款为"乾隆"（来自：樊国梁《北京》）

图493 古青铜器造型瓷香炉，盖上有狮子造型装饰，象足，白釉，18世纪作品（来自：明斯特伯格《16—18世纪的巴伐利亚与亚洲》）

492

493

图494 带盖四方瓶，葱绿色釉，有冰裂
纹，模仿古青铜瓶造型，乾隆时期作品
（来自：樊国梁《北京》）

图495 长颈白瓷瓶，彩釉石榴和叶片高
浮雕纹饰，造型写实。来自北京颐和园，
乾隆时期作品（来自：樊国梁《北京》）

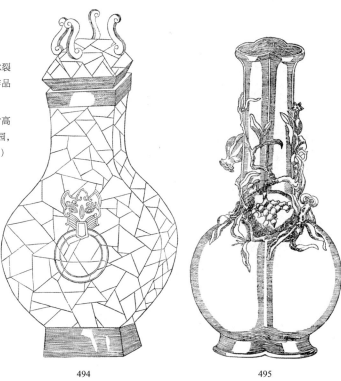

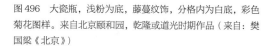

494 495

图496 大瓷瓶，浅粉为底，藤蔓纹饰，分格内为白底，彩色
菊花图样。来自北京颐和园，乾隆或道光时期作品（来自：樊
国梁《北京》）

图497 瓷茶壶，深红色植物纹饰围成边框，空白处为白底，
五彩风景及场景绘画，乾隆时期作品（来自：樊国梁《北京》）

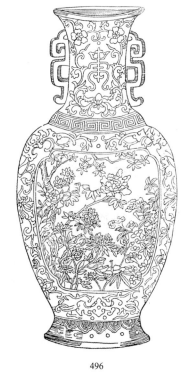

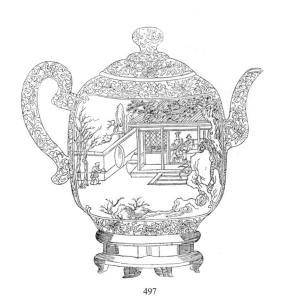

496 497

粉彩

康熙执政后期，瓷器上的嫩绿色逐渐被一种柔和的粉色代替。实际呈现出来的颜色跨度较大，从宝石红一直到嫩粉都有体现。这些深浅不一的红色在后世极受欢迎，我们甚至可以将乾隆时期的一大批瓷器归入粉彩的行列中。到19世纪初，粉彩的制作完全停止。原因显然是当时人们已经不再喜爱柔和的色调，开始追求更浓烈的色彩。

如果说康熙时期瓷器的代表色是绿色，那么乾隆时期的瓷器就以粉色为代表。前者由亮丽的绿色定下基调，其他的配色也是斑斓鲜艳，富有光泽；后者既然以粉色为主，那么其他的色彩也多用淡雅的哑光。比起特别鲜艳的色彩，人们开始偏爱更素雅的颜色。以绿色为主色时，人们自然常常选用绿色的树叶和草等题材，花朵在画面中仅仅起到点缀的作用；如今粉色成为主色，人们则大量使用牡丹、菊花和娇柔的梅花与梨花等元素，绿叶反而成了陪衬。其中最受欢迎的就是盛放的牡丹，花瓣的每一片都有丰富的色彩过渡和渐变（见彩页二十）。为了突显较深红色的色泽，花瓣的某些地方还用浮雕的方式予以加强，然后渐渐变浅，直到变成浅粉色（见图498）。

使用珐琅粉装饰器物表面共有两种不同的方式。第一种可以参考这件18世纪的瓷瓶（见彩页二十一），留白处画的是粉嫩的花朵，底色则是娇柔的粉色，据称在制作时使用了金子，因而闪烁出别样的光彩。此外单色的底衬上还有一些零散的花朵装饰，令人一见便觉得如蒙了一层薄雾般柔美可爱，可谓是前无古人、后无来者的独特装饰。

另一种制作方式则是在道光年间（1821—1850年）较为常见，成品的效果与第一种完全不同。[1] 底色一般使用暗粉色或红色，但也有用黄色或绿色作为底色的情况。这些色彩的质感很像漆，大多浓烈且没有光泽。整个表面铺满阿拉伯式的藤蔓花纹，线条还会通过平雕或浮雕进行加强（见图496、497）。留白的空间中则用中国绘画填充。整体效果比较饱满繁复，

图498　粉彩将军罐，绿色为底，粉、黄、红为花，中间留白形似叶子，高87厘米。纽约皮尔庞特·摩根藏品，乾隆时期作品（原作照片）

1　古玩交易中把这类瓷器叫作"北京瓷"。"北京瓷"这个名称来源于当时位于北京的皇室，在过去的几个世纪中，他们常常将这类瓷器赠给欧洲人。当然，这种瓷器是和其他瓷器一起在景德镇烧制出来的，将首都放入名称中很可能导致一些对产地的误会。

但中国人似乎更欣赏在简单一些的构图中进行色彩的调和和搭配。第二种瓷器在近代进行了批量制作，色彩繁杂，但又暗淡无光；相比来说用第一种方式处理的瓷器则要光彩照人得多。

蛋壳瓷

蛋壳瓷是指一种胎质极薄的瓷器，要制作出这样的器物，工匠必须具备高超的工艺水平。这种工艺最早起始于15世纪初，但之后就消失了踪迹，直到清代才又重焕生机。除了工艺之外，蛋壳瓷的独特装饰也可以追溯到明代。我们介绍过宣德时期彩色的山水和公鸡的图景（见彩页十，l—n），如今它们又成为了瓷器上常见的题材（见图499、501）。

499 500

501

图499 瓷盘，直径21厘米，绘有公鸡和牡丹，粉彩蛋壳瓷，主要为红色调，叶子和草地为绿色，公鸡用橙、粉和黑描绘。纽约皮尔庞特·摩根藏品，乾隆时期作品（原作照片）

图500 粉彩瓷盘，女子与孩童。纽约皮尔庞特·摩根藏品，乾隆时期作品（原作照片）

图501 瓷盘，直径21厘米，蛋壳瓷；藤蔓纹饰作底，分散留白中绘有人物、鸟禽和花卉图案，藤蔓为金色，花卉为粉色，枝叶为绿色。纽约皮尔庞特·摩根藏品，乾隆时期作品（原作照片）

清代的画家们纷纷回归明代的彩色叙事绘画，在此影响下，我们在清代的瓷器上看到了不少历史画和风俗画（见图500、彩页二十二），它们大多笔法细腻，色彩亮丽。这种富丽华贵的绘画装饰了瓷瓶的表面，瓷盘和其他实用器上也用到了类似浮夸的装饰。

其他风格

陶瓷名家们实际上并没有自己设计器物装饰的能力，他们也无法预先设定色块的位置。因此，他们才会在器物表面叠加各种山水画，强调细节处的修饰。于是他们不得不堆叠各种装饰纹样，添加多种色彩，完成极为精巧的细密画。只有理解了这种趣味，我们才能明白为何在造型和整体艺术效果上都平平无奇的瓷瓶（见图503）上会使用如此令人惊叹的工艺和复杂的图样：无数花饰四散在瓷瓶表面，每个花瓣都展现出画家在线条和用色上的精湛技艺。这一精工细制的杰作体现了多么大的考验！但明代瓷碗上简单的葡萄藤（见彩页十，o）却呈现出更为高雅的效果。

18世纪的瓷瓶通常会有凸起的浮雕装饰，上面还有彩绘（见图504，中间一排）。除了我们已经非常熟悉的其他色彩以外，这里还会使用明亮的白色，它与瓷坯的白色

502　　　　　　　　　　　503

图502　古月轩瓷瓶，下有木质底座，瓶身描绘了一幅秋日景象，山间花木之下栖息着鹌鹑，粉、绿、柠檬黄和珊瑚红釉，还有黑色和蓝色晕彩，高25厘米。伦敦萨尔丁藏品，乾隆年间作品（来自：科斯莫·蒙克豪斯《中国陶瓷史》，图43）

图503　万花纹珐琅彩花瓶，高45厘米。乾隆年间作品（来自：格朗迪迪埃《中国陶瓷》，彩页36）

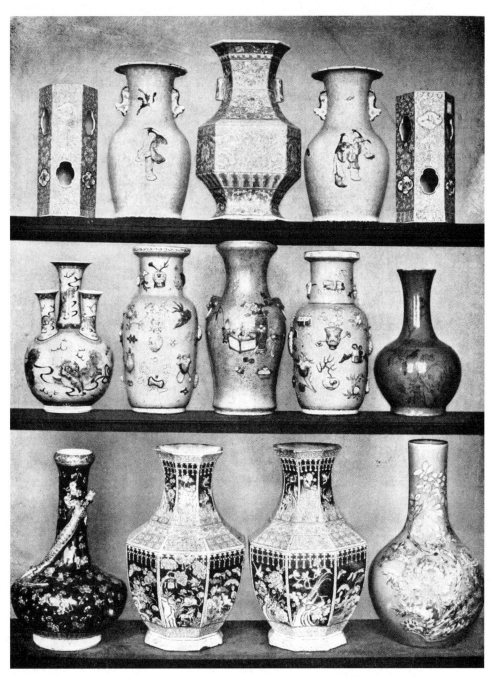

图 504　大瓷瓶，近代制作，早期风格（来自：兰佩茨拍卖目录，科隆，1909 年）

相比要更亮眼。

中国人还非常喜欢一种白色不透明的玻璃胎，1730 年左右的古月轩瓷器使用的就是这种玻璃胎，人们在上面施上珐琅彩来绘制图案。这种材料多用于小物件上，比如鼻烟壶、酒杯、笔搁等。近似玻璃的质感给彩绘带来了别样的色调和光彩，这在普通的瓷器上是很难看到的。这类器物在造型、工艺和装饰上都十分精致（见图502），在中国乾隆时期的瓷器中享有很高的地位，但在欧洲却很少有人知晓。

在清代，瓷器的造型、工艺和色彩就没有进一步的突破性发展了，人们只是不断重复旧时的丰富样式和风格罢了。从此之后，人们评价一件瓷器的优劣，也只把工艺制作的水平作为唯一的标准，忽略了瓷器的精神内在和突破创新。

19 世纪

素雅的瓷器风格在嘉庆时期还有所传承，但到了道光年间，陶瓷艺术就开始渐渐衰落了。除了少部分例外，大部分瓷器都用色混乱，工艺粗糙。瓷窑的产量只能靠皇家的订制勉强支撑。但皇室的政治力量开始衰落，对艺术品的兴趣也随之减弱。景德镇的官窑在 1852 年被彻底捣毁了。王朝在覆灭前获得了一丝喘息，但已经无力重振艺术的生命。虽然后来瓷窑又重新运转了起来，但也只能批量制作家用的器皿，不再制作艺术品了。

直到 19 世纪末，美洲和欧洲开始大量收藏中国瓷器古董中的精品，随着国内器物渐渐流失殆尽，价格也一路飙升，西方的注意力也转向了质量更好的中国现产瓷器。因为很多现产的瓷器是对古董的模仿（见图504），在仿制和伪造的过程中，人们对古老的工艺有了更好的理解，制作出的瓷器在质量上也有了进步。

就这样，世界范围内的需求使得近代中国瓷器的制作达到卓越的水准。在 1910 年布鲁塞尔世博会上展出的瓷器中，许多都是古代名作的仿品，连款识都与原作一模一样，虽然不能说它们的工艺完美，但也是上乘之作。包括一些已经失传的工艺，例如粉蓝彩、黑地五彩、黄地五彩等都已经被很好地复原了出来。但人们在寻找新的灵感和工艺的路途上仍然迷惘，似乎只能把完美复刻经典作品当作最高目标了。

★ ★ ★

我们可以看到，瓷器在清代完成了一次成功的文艺复兴，传统的风格和工艺都得到了很好的传承，产量也大大增加。瓷胎可以打造得像蛋壳一样薄，同时也可以做厚

到一指多宽，制成一米多高的瓷瓶。在各种色彩中，绿色最受欢迎，其次是粉色。一直没有找到突破口的蓝彩则暂时用粉蓝彩代替。单色的底色被直接涂在素坯上。外销瓷则需要特殊的造型和装饰风格。

　　17世纪与18世纪的陶瓷工艺发展到很高的水平，虽然在19世纪一度失传，但到19世纪末期又重新被成功复原。

第三节 宝石制品

概论

　　中国人对贵重宝石早已不陌生[1]，他们从新石器时代起就保持着对玉石的偏爱。玉石有着柔和的色彩、温润的色泽和半透明的质感，这些在欧洲人鉴赏宝石时都被视为缺点，但却是中国人看重的品质。但在鉴赏由突厥人和蒙古人带来的碧玺的时候，这种偏好常常会误导人们的判断。红宝石、蓝宝石、黄色和绿色的柱石，深红色的尖晶石，粉红色和黄绿色的电气石等都由中亚传入中国。绿柱石在公元95年就在阿拉伯人马苏德[2]的游记中出现了，因为当时这种宝石比较罕见，人们从相对较早的时期就开始用玻璃来仿制它了。

　　多地都有使用宝石作为饰品的风俗。特别受青睐的是群青色的青金石，其中嵌有硫黄色黄铁矿的为更佳，此外还有无色的水晶、透明的紫水晶、墨晶、浅绿色的猫眼石、白色黄色和浅红色的玉髓和各种颜色的玛瑙、有极细裂缝的砂金石——它们的颜色通常是人工染上去的，还有绿色或紫色的透明萤石。青金石来自中亚，其他所有宝石在中国都有出产。绿松石更是在1000年前就被镶嵌在青铜器上了。[3]

　　在最古老的历史书籍中[4]提到了建造宫殿时用到了价值不菲的碧石、玉[5]和其他宝石。如今还有许多宫殿使用汉白玉铺地（见彩页一），此外阶陛和游廊也用汉白玉，上面还有浮雕装饰或镂空雕刻。但在最近的几百年中，在地上建筑中却没有使用宝石。1世纪的石板雕刻（见图90、96）和公元500年之后的佛教摩崖石刻（见图83）我们都在前文中介绍过了。石雕和大理石雕[6]比较罕见，当时的佛像仍以青铜像和木雕为主。

1　瓦达（Wada），《中国人的宝石》，《东方学会学报》，第十卷，第1册，东京，1904年。

2　裕尔，《东域纪程录丛——古代国闻见录》。

3　《西清古鉴》，共40卷。样册为手工彩绘，显然来自皇宫藏书阁；其中一部分收藏在柏林皇家博物馆，其余部分分散于各地的私人收藏家手中。书中插图描绘了一件青铜镇纸，外形做成一只蜷缩的鸟的模样，上面就镶嵌着绿松石。

4　根据夏德的译本，商纣王耗费巨资建造了一座半里见方的宫殿，地面全部铺上了碧石。

5　佛尔克，《从北京到长安和洛阳》，东方语系，1878年，东亚研究Ⅰ，第112—114页。

6　波士顿美术馆藏品中就有相当出色的实例，图可参见《波士顿美术馆展刊》，第六卷，1908年，第35号：雕像躯干（无头与手臂）；第九卷，1911年，第49号：山西坐佛像（无头）及佛头。

最具中国特色的石料是各种不同的翡翠和软玉，它们在欧洲被统称为玉。[1]这个词（Jade）在欧洲人发现美洲之前并不存在。当时一位塞尔维亚的医生莫纳尔德斯从中南亚带回了一块在当地极为尊贵的绿色石头，他在1565年的书中首次写下了对它的描述："翠绿带着乳白色飘花。"这种绿色石头的颜色越深，地位就越高。在17世纪，这种石头被当作治疗肾病的药物，因而在西班牙和法国广受推崇。人们称它为肾石（西班牙语：piedro de los rinones；德语：Nierensteine）。德语中的肾（Niere）来源于希腊语，由此衍生出软玉（Nephrit）一词。西班牙语（piedra de hijada）则被法国人翻译成"pierre de l'ejade"，由于排字工人并不认识这个单词，于是被排错，印成了"Jade"，这也成了玉对应的法语单词。

1529年，圣方济各会修士伯纳狄诺·迪萨哈冈[2]在书中指出，墨西哥君主用绸带系上绿色的石头缠在手腕上以彰显尊贵的身份，下层阶级的人就不允许戴这样的饰物。达官显贵死去之后，舌头上会放上绿色的石头，这样在奎兹寇托引领他们上天堂之前，他们的灵魂就能更好地通过考验。中国人也有同样的习俗[3]，玉象征着"阳"——明亮的阳刚之气，可以防止尸体腐蚀。

在墨西哥和美洲中部只出产硬玉，但亚洲既有硬玉也有软玉。两种类型的玉外观十分相近，即使是专家，如果不经细查也很难区分。

硬玉和软玉的化学成分[4]并不相同，硬玉会更重一些，质地也更硬。软玉不是矿物，而是一种非常坚硬的致密细纤维状次生矿闪石。软玉是通过褶皱山脉中常出现的强烈的动态压力造就的。此前人们认为它只有一个原产国，但现在已有好几个不同地区都找到了它的踪影。比如西里西亚约旦河的蛇形裂谷中，在阿尔卑斯山脉，在阿拉斯加、西伯利亚、新西兰和其他地区都有软玉，但人们在美洲却没有找到软玉矿产。

在新石器时代博登湖上的木桩建筑中，人们就找到了软玉做的斧头；太平洋的岛民至今还在使用这种材料制造武器和工具。在欧洲南部的国家、克里特、特洛伊、美索不达米亚和西伯利亚都出土了软玉制成的武器和人像，但在美洲中部就只有硬玉材质的器物。

硬玉是一种致密的辉石。软玉有绿色、黄绿色、白色、灰绿色和褐色等许多色彩，

1　布隆代尔（Blondel），《玉》，巴黎，1895年。班聊乐，《中国的艺术》，1887年，第154—177页：宝石。德沙耶斯，《玉》，1904年1月31日吉美博物馆大会。卜士礼，《中国的艺术》，第一卷，第134—151页：玉雕与硬玉雕。

2　《新西班牙物品通史》，第六卷，第八章。

3　格鲁伯，《北京的殡葬习俗》，《北京东方学会会刊》，1898年，第四卷，第7页。

4　1860年，费舍尔才首次通过显微镜用化学的方法来研究玉。费舍尔，《软玉与硬玉》，斯图加特，1881年，第二版。迈耶尔，《硬玉与软玉的加工品》，莱比锡，1882—1883年。迈耶尔，《软玉的问题并不是人种学问题》，柏林，1883年。迈耶尔，《阿拉斯加的软玉和其他类似材料》，地理学协会，德累斯顿，1884年。迈耶尔，《再论软玉的问题》，人类学协会，维也纳，1884年。

抛光后会有油脂般的色泽，摸上去也很温润；但硬玉大多是绿色的，少数带有白色，有一些玻璃质感的光泽。外行人很难判断两者之间的区别，它们本身也仅是在数十年前才有区分。中国人和欧洲人一样，始终将这两种硬质的石材统称为玉。裕尔[1]甚至猜测，马可·波罗在游经和田时声称发现的碧玉实际上也属于中国人概念中"玉"的一种。

中国大陆本土并不产软玉。史书记载，汉武帝时期首次从和田[2]运来了软玉。皇帝们对软玉喜爱有加，比如唐太宗就曾特地派人到和田采买玉石。当时的玉石是工人徒手在河中开采，在和田和莎车地区也都有矿产。本笃会修士鄂本笃[3]于1602年从印度出发来到中国时，详细地记录了和田地区出产的上乘"大理石"——当时欧洲还没有对玉石的统一称呼。他写道，当时人们从河中取得的玉石要比从山中采出的玉石更佳。中国的文献中频繁地出现其他的地点，但人们对玉石的出产地和交易市场所在地通常不加区分，记述不清。在更早的时期，中国就制造出了玉质兵器，这里的"玉"指的可能就是软玉。我们没有找到年份如此久远的实物，玉质的兵器大概早在3世纪之后就不再流行了。[4]

《周礼》中反复出现作为饰物的玉石意象，但稍大一些的玉器，比如玉杯和玉镜则要到秦始皇统一中国才开始制作。这些较大的玉器全部供皇帝专用。只有被皇帝拒之不用的，才能卖向别处。如今中国遍地都是软玉制的器具，但其中某些特定颜色和尺寸的玉器直到如今还有很高的价值。

工艺

中国人是如何将这么坚硬的石头加工得如此小巧精致，在很长时间里都是一个谜。欧洲人从未使用这样坚硬的材料制作出同样富有艺术性的作品。各方研究最终得出令人惊讶的结论，原来这样耀眼夺目的成就是用非常简单的手工艺工具以十分原始的方式造就的。

最主要的工具是一个水平方向的小轮轴，轮轴用线系在一块简单的踏板上，脚踩踏板即可带动轮轴转动。轮轴顶部固定着不同厚度和大小的圆形盘片，让人想起牙医

1　裕尔，《威尼斯人马可·波罗先生关于东方诸王国与奇闻之书》，伦敦，1903年，第二版，第一卷，第193页。

2　斯文·赫定于1895年来到和田东北部的玉龙喀什古河床——软玉的主产区，人们在这里将土地分成小块，类似金矿的运作方式。

3　《毕晓普收藏》，第一卷。（鄂本笃，Bento de Goes，葡萄牙传教士。——译者注）

4　夏德，《铜鼓中国观》，第18页。

使用的抛光器械。首先将软玉矿石用铁制盘片切开（过程中加入红沙），再细细切成更小的块。木头上装上刀片较宽的轮盘，可以将不平整和粗糙的所有地方全部磨平，再用其他的木轮、胶轮和皮轮进一步抛光。玉坯制作完成后就可以开始装饰了。

在这一步，轮轴上装的不再是盘片，而是各种不同的针。首先用直针在玉坯表面钻孔，再一边撒沙子，一边用古怪的弯针和刮刀扩大小孔。浮雕纹饰则是用不同造型和大小的铁制轮盘加工出来的。这种磨轮被称作"钉子"，因为它的外形很像圆平顶的钉子。它既可以像刀那样锋利，又有较厚的边缘，根据实际需求改变使用方法。

中央有孔的玉璧则首先需要用到金刚钻，这种钻头是在蛮荒部落使用的原始手钻的基础上发展出来的。要加工的玉璧被平放在桌子上，钻头通过重物垂直压在玉璧上，工匠左手持玉，右手操作原始的钻弓进行开孔。接着将金属线穿过开好的孔洞，金属丝线被系在一个弓状把手上，制成类似欧洲的钢丝锯，然后将不同的孔洞之间锯开，直到挖出整个中间的大孔。

在加工时，玉石被抵在一块竖直的木块上进行固定。但是像鼻烟壶这样较小的物件根本无法用手握住再进行加工，于是工匠就会在竹筒上开孔，再将要加工的玉石放入孔中进行固定，这样就可以用左手压下铁制金刚钻的把手，右手拉动钻弓进行钻孔。最后再用对应厚度和直径的木轮和皮轮进行抛光处理。

能够用这样粗糙原始的工具完成如此精巧的杰作，这实在是令人难以置信的工艺，其中最重要的还是中国工匠无穷的耐心。他们制作出如此具有艺术高度的软玉制品，付出了漫长的时间，得到的却是相比起来无比低廉的报酬。

饰物—徽章—印章—如意

罕见的软玉在公元前 10 世纪时就已经被赋予了象征意义。《易经》[1]中就提到"乾为天……为玉，为金"。中国文化概念中的"天"泛指一切自然中的生命和世界上的所有自然力量。玉石的力量与天一样，不可转移，无法摧毁。这一理念非常符合皇帝统治国家的需求，因此被视作权力的象征和吉祥的化身，在隆重的正式场合出现。直到后来，玉的产量逐渐增加，已经不再是那么罕见的珍宝，使用的场合才普遍了起来。

出自对玉的尊重，人们还产生了一些迷信的思想。比如玉可以延年益寿，带来好运。因此玉常常被佩戴在腰带上，只在治丧期间可以取下。[2]同时玉的意义还承载了哲学的理想。比如孔子就在他介绍礼仪的书中将玉比作美德的象征：他把玉的光泽比作

1　高延，《中国宗教体系》，第一卷，第一册，第 271 页。

2　高延，《中国宗教体系》，第一卷，第一册，第 489 页。

图505 耳坠，12世纪中期绘，王昭君画像细部（来自：瓦达《中国人的宝石》，彩页6）

图506 浅绿色透明天然碧玉挂坠，蜥蜴造型凸雕，打磨至哑光，顶部穿孔用以穿丝线，与一粒粉红色宝珠串连在一起（来自：瓦达《中国人的宝石》，彩页6）

图507 玉石雕刻，用以佩戴的饰物，周代作品，《古玉图谱》插图。a：压襟，佩戴在胸前（走路时A部分撞击B部分，发出声音）；b：鱼形佩；c：蝉形搭扣；d：鸟形发簪；e：扁平发簪，上有雕刻纹饰；f：兽首小刀；g：带钩，有钮；h：刀柄（来自：瓦达《中国人的宝石》，彩页2—6）

仁慈，把玉的坚硬比作勇气，把玉的纯净比作道德的纯洁，把玉的声音比作智慧。他认为，普天之下，人皆爱玉，正如人们爱法度。玉质极坚，可靠如智慧；玉又至硬，不易损伤，正如公平。

传说中国人在古代将玉作为随身佩戴的饰物[1]，但这种说法很难查证。在《诗经》中仅仅提到，人们会在耳洞中穿过一个塞子，塞子一端以玉或珍珠装饰，遮住耳朵的一部分。汉代起才兴起直接将玉挂在耳洞中的习俗（见图505）。中国的传统教育中严禁损伤父母赐予自己的身体，因此后来穿耳洞的习俗一度又停止了。

指环是在远古时期就已有的饰物。皇室中被选中的嫔妃会在右手戴一个银指环，只要她有孕，就会得到一个金指环，同样佩戴在右手。[2]玉指环或镶玉的石指环则出现在公元后，但人们似乎很少佩戴，后来大多把它们当作情人之间互送的礼物。发展到如今，贵妇们已经习惯佩戴耳环和戒指，发间也会用宝石和珍珠点缀。

手镯出现在汉末，它们由金银和玉石做成，有的还镶嵌宝石。从一整块石料上切下来的光滑圆环形手镯直到今日人们还在使用。根据高延的文章，人们在福建省还会给去世的人戴上手镯。项圈在中国并不常见，但在绘画中我们能看到人物肩部会有金银圆环饰物。而长及腰带的宝珠项链直至今日还是权势的象征，这种项链由各种不同材料制成，比如琥珀、金银等，还有金银掐丝工艺和各种宝石串成的类型。挂饰则通过三条细绳穿过，再系在一颗大宝珠上（见图506）。佛教的念珠也是由类似的材料制成，上面还缀着人物或情景雕

1 瓦达，《中国人的宝石》。

2 欧洲人类似的习俗应该是来源于同一个古老的源头。

像。清代的官员胸前就佩戴着这样的珠串，来彰显自己的身份和职位。

宫廷中的人还会佩戴由七块宝石绑在一起的压襟缀饰（见图507，a）。根据宋代文献记载，这种饰物自周代就已出现，这种传承代表最早的器物已经达到极高的艺术高度，几乎是后世难以企及的。我们目前似乎没有看到有实物流传下来，因此基本不可能对此做工艺方面的研究。只知道缀饰下方垂着的"摆锤"会随着贵人们庄重缓慢的步伐撞到左右的宝石，发出清脆的声音。后来这种饰物就不再流行，淡出了我们的视线。

腰带从古至今都是男子在隆重场合佩戴的饰物，上面大多用宝石装点。腰带在正面中央处通常以贵重玉石制成的搭扣系在一起，搭扣本身被雕刻成各种造型，艺术价值很高。从造型来看，搭扣借鉴了许多古代青铜器的造型，比如蝉（见图507，c），搭扣背后还常有用来固定的纽（g），弯曲的挂钩则饰以兽首造型（见图338）。实际上最早的青铜器和石器之间也有过相互的影响，因此我们常常无法确定某种造型起源于哪种材料制成的器物。

腰带上的挂饰不仅在材料的选择上具有特别多样的艺术设计，在造型上也有许多象征性的意义。最早的双鱼形象（见图507，b）就得到人们特别的尊敬。早在汉代时，双鱼玉佩就是皇储的象征，一只鱼的玉佩则代表皇子的血统。官员按照各自的品阶佩戴金银制的鱼。到了宋代，腰间的鱼形佩饰则变得更为普遍，不再有原来的等级象征。[1]

此外软玉还能制成个人物品，比如古代道具造型的小刀（见图507，f）或牙签、剑柄上的雕刻、腰带上的玉环等精致的物件。[2]妇女使用长针（e）或发簪（d）来固定发髻，再用彩色的宝石和珍珠进行点缀。在布衫上人们也会缝上经过雕刻的石头。我们还在古老的图录中发现了一些饰物，它们最早的用途至今已经完全被遗忘了。比如青铜鸟形尊造型的带轮玩具（见图221，f）就被雕刻成了玉器（见图508，b）。还有一些十分写实的造型，比如逼真的豆荚（见图508，c）和围成一圈的龙和鼠（d）。

每个造型诞生的时间并没有被记载下来，因而我们无法厘清这些古老造型的风格发展。有些习俗在历史进程中已经消失，只有一些文字的记录，但也有许多造型的饰物至今仍在发挥作用。总体来看，青铜器的各种不同风格特点在玉石器上也有体现。

从古至今，官帽上出现了各式各样的玉石徽章。早在汉代皇帝的墓碑上就有独特的官帽造型：圆形的帽子顶部是一块方形板，类似乌兰骑兵[3]的头盔，自顶部向前后两个方向垂下珠线，直至额头的高度。清代出现了一种类似菲斯帽的造型，顶端缀着彩

1　卜士礼，《女真的碑刻和文字》，第十二卷，东亚学国际会议，巴黎，1897年。

2　参见《诗经》施特劳斯译本，海德堡，1880年，第三卷，第420页。

3　波兰的一种轻骑兵。——译者注

508

509

图508　古风玉饰。a：抽象野兽造型；b：抽象鸟造型（参考青铜器）；c：写实造型瓜果；d：龙与鼠，根据图录制作（来自：瓦达《中国人的宝石》）

图509　石圭，雕刻龙形纹饰，放置在木质基座上。藏于慕尼黑民族学博物馆，18世纪作品（原作照片）

色的宝珠（见图357），是身份和地位的象征。地位的分级来自于顶珠的颜色，依次为红、蓝、白，每种颜色都有两颗宝珠，其中透明的彩珠尤为尊贵。具体来说，红宝石是第一等，接着就是红珊瑚、蓝宝石、青金石和水晶，贝母即为第六等。这里没有出现软玉，因为它是皇帝专属的宝石。金、银、铜则依次列为七到九等。

从周代起，官员在官方场合都要在胸前手举不同造型的笏板，当时是用软玉制作的[1]，自汉代起变为象牙质地。皇帝和前五品级的官员拿着的笏板较宽，表面平整，被称为"圭"，其名称、大小和形制都随爵位的不同而改变。到了近代，人们就将这种玉圭当作带来吉祥的饰物放置在家中（见图509）。

玉璧是指中央有孔的圆形玉盘，在宗教仪式上常被用来敬天；星星造型的玉盘上面还有镂刻纹饰，用来敬地。其他还有半圆形（见图510）或四方形的玉盘，上面雕刻着动物纹饰。德赛曾在《周礼》中读到周代使用的六十多种不同造型玉璧的名称。

为皇帝保管玉玺的官员同时也需要管理玉圭，他们也精通在各种宫廷宴会和仪式中如何正确使用这些玉器。

1054年（宋代），人们在一些大型铜罐中发现了玉板，这应该是属于唐代皇帝的宝藏。这应该是至今我们能够找到的可证实的玉板中历史最为悠久的了。在日本的皇家宝库正仓院中没有类似的器物。马可·波罗曾记述过蒙古王子使用的银板，上面有铭文雕刻，表面镶嵌金银组成狮子、月亮、太阳等纹样。自此之后，软玉的地位直线下降。由于当时中国与西方的交流日益增长，人们开始更青睐宝石和贵金属。到了明

1　沙畹，《司马迁》，第一卷。德赛，《官方的象征——中国人的权杖和玉玺》，1904年2月24日，吉美博物馆大会。

510

512 511

图510　扇形玉璧，刻有浮雕纹饰，红棕色玉，长15.7厘米，厚4毫米。来自一座古墓，藏于波士顿美术馆（来自：《波士顿美术馆展刊》，1908年，第36号）

图511　中国印章，上书"汉委奴国王"；金印，重109克，附蛇形钮，绘图与实物几乎等大。1784年在日本福冈县志贺岛的一条水渠石板下出土，由福冈大名之后黑田侯爵保管，可能由汉光武帝于公元57年赐予来自日本最南部的大使（来自：明斯特伯格《日本艺术史》第二卷）

图512　群猴石印，藏于慕尼黑民族学博物馆，18世纪作品（原作照片）

代，人们开始用陶土仿制玉器的形制，最终制作出了最为精致的瓷器（1640年左右），并尽可能地向玉的质地靠近，以似玉为最佳。

直到清代，皇帝的御玺都是以贵重的玉石雕刻而成，其中我见过最大的一个玉玺边长达到了25厘米。史书记载，秦始皇命人用1.3立方米的玉石雕刻一个巨大的传国玉玺。据传在935年，后唐皇帝烧毁了他所有的宝藏，这个珍贵的玉玺也就此失传了。中国的文献中记载了各式各样的印章造型。我们在前文已经介绍过，公元前的亲王墓中就发现过软玉制的印章和一枚金印。

在汉代时，方形的印章上方出现了精心雕刻的印钮，造型千变万化，有龙、双环、大象、神鸟等造型。[1]类似的造型也被用在金印（见图511）的制作中。唐代的印章大致相似，只是出现了更多动物的造型，比如龟。到了宋代，印钮的造型更为丰富，加入了古代传说中的神兽，比如麒麟、鱼、狮子、蟠龙等。印章的侧面则新添了龙凤造型

1　这些造型一直沿用至今，在欧洲我们看到的许多精巧的仿作是由日本人用象牙和木头制作的。参见布罗克豪斯（Brockhaus）《根付》，1905年，共325幅插图。明斯特伯格，《日本艺术史》，第三卷，第361页，图319—330。

的雕刻。在此后的几百年间，除了官府还在使用的传统造型的印章以外，其他印章上出现了繁复之极的雕刻装饰，几乎让人忘了这些印章的用途，可以说印章已经成为一种装饰品。这个阶段的印章（见图512）在工艺的精巧和复杂上远远超过了此前的作品，但已经失去了大气雄浑的风格，在线条的表现上也不如前作雅致。

印章的印文面通常是方形（见图511、513），很少出现圆形的印面。古代的印文多用篆体，如今篆体的印纹也十分常见，这种字体与四方形的表面十分合衬。字体对纹饰的风格曾起到很大的影响作用，而字体本身也是从古老纹饰（见图513，g、i、l）中的雷纹和几何纹饰中演变过来的。此外也有以人物或动物雕刻（d、f）作为印面装饰的印章。

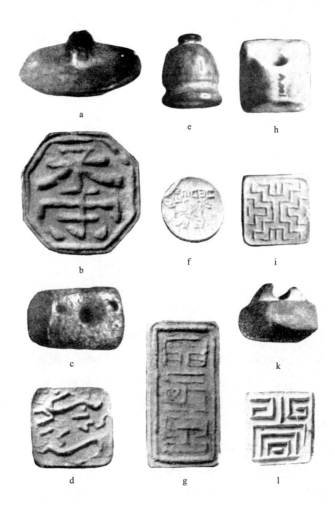

图513 不同材质印章的印面与侧面，出土于中国新疆附近，10世纪作品。a、b：八角铜印，刻有抽象文字"寿"；c、d：四方绿色琉璃印，双龙之间有一条蛇和一根曲线；e、f：钟形印，石质或象牙质，圆形印面上刻有怪诞的狮子形象，尾巴高高翘起，上面另有一行藏文；g：长方形铜印，印面刻有文字图样；h、i：白色大理石四方印，刻有线形纹饰；k、l：黑色四方印，石化木材质（存疑），刻有文字图样（来自：斯坦因《古代和田》）

图514 白玉如意，刻有龙凤图案，藏于伦敦南肯辛顿博物馆，19世纪作品（来自：卜士礼《中国的艺术》第一卷）

在所有象征吉祥的器物中，如意是最著名的一个，它有着长长的手柄和弯曲的头部，很像灵芝的造型。对于这种器物的起源我们如今毫无头绪。[1] 在过去的几个世纪中，如意作为极受欢迎的吉祥象征常常被宫廷当作礼物赠出，这些各种大小不同材质的如意无一不是精雕细刻，华贵非凡（见图514），百姓家中的如意则要相对简单得多。

护身符上一般都雕刻着道家圣人，外形常常是铜钱的样式（见图359），我们只能从纹饰区分它们之间的不同。7世纪初，刻着传说故事的玉牌曾被赐予即将大婚的公主。类似的饰物还会被挂在床头的帘幔上，孩童首次沐浴时，父母也会赠予他这样的玉牌。此外人们还会在衣裳上缝上各种小巧的玉饰。

实用器

在文人的书斋里，磨墨的砚台、笔筒、笔洗、水瓶和山形笔架（见图394，d），都可以用软玉制成。

在柏林皇家博物馆中有一件乾隆年间的玉板书[2]，据传乾隆皇帝本人也在这个薄薄的玉板上刻下了几行文字。

敲击玉盘时会发出清脆的声响，人们据此制作出了玉质的乐器。玉磬是仿照青铜器的样式制作的，挂在木质支架上。早在公元前，人们就用一根绳串起五块玉石敲击成乐。笛子同样可以用玉雕刻制成。

文献中还提到仿制古代青铜器造型的碗碟（见图515）和各种造型的酒杯。目前声称来自公元前的作品都没有明确的证据支撑。它们的造型被收录在宋代[3]一本著名

1 明斯特伯格，《日本艺术史》，第三卷，第115页。我曾猜测如意是生殖崇拜的遗留物，在该书中有详细的论证。

2 穆勒，《皇家博物馆印度与中国馆中的几件新展品》，《人类学杂志》，1903年，第483页。

3 主要参考《古玉图谱》，共100册，700幅插图，展示了南宋第一位皇帝宋高宗的收藏，1176年奉皇命由龙大渊率人编写。

图515　白色石质碗，藏于日本奈良正仓院，8 世纪
作品（来自：《东瀛珠光》第三卷）

图517　石杯，雕刻植物纹饰。早先
藏于奥尔班耶稣会士艺术馆，如今
收藏在慕尼黑民族学博物馆，18 世
纪作品（原作照片）

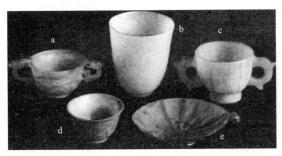

图516　皂石杯与玉碟。a、c：龙头双耳杯；b：巧克力杯；d：茶
杯；e：碟子。藏于德累斯顿绿穹珍宝馆，18 世纪作品（原作照片）

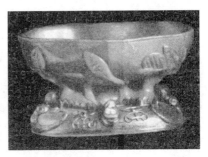

图518　皂石碗，外侧有瓜叶雕刻图案，欧式镀
金银底座，侧面有人鱼图案，中央为玉髓制作
的头。藏于德累斯顿绿穹珍宝馆，18 世纪作品
（原作照片）

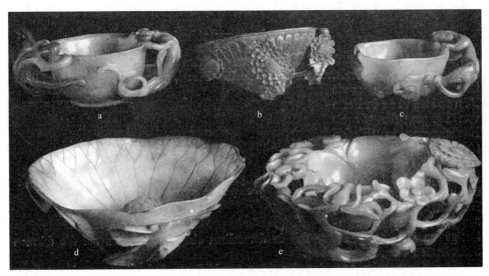

图519　皂石杯与玉杯，雕刻纹饰。a：蜥蜴双耳杯；b：紫菀杯；c：蜥蜴单耳杯；d：荷花荷叶杯，杯内中央有一龟；e：
花枝杯。藏于德累斯顿绿穹珍宝馆，18 世纪作品（原作照片）

520

521

图520　石杯，刻有阿巴斯一世印章。藏于谢赫·萨菲丁清真寺瓷器厅中，从中国进口，明代作品（原作照片，萨勒摄，柏林）

图521　龟形八瓣玉碗，石头上带有蓝色斑块，镶嵌琉璃为眼，碗盖用龟壳制作。藏于奈良正仓院中，8世纪作品（来自：《东瀛珠光》第四卷）

的图录上，后人据此不断进行仿制，但制作的工艺和风格却根据各个时代有着不同的特点。

造型简单的酒杯（见图516）或许与更早时期酒杯的造型还比较相似，但装饰复杂的酒杯（见图517、518）则充分展现出过去几百年崇尚的奢华富丽。在这里我要特别感谢萨勒教授提供的一幅龙形耳酒杯照片（见图520），这是至今为止可证实的年份最古老的石杯，来自16世纪末的德黑兰。龙的形象大气磅礴，18、19世纪的酒杯与之相比就显得过于精巧而又浮夸了。造型简单的酒杯表面还有一些十分朴素的纹饰浮雕，展现出早期青铜器的特点。相较之下，来自注重写实的18世纪的酒杯（见图519，右上）器壁轻薄，精雕细刻，曲线优雅，龙形装饰生硬地盘旋在杯壁外侧，令观者眼花缭乱，不知道应该把焦点放在哪里。再加上抽象的云纹经雕琢变成了云状的鼓包，更加消解了器物的整体效果。其余的器物（见图519）表面布满植物枝叶，原本的实用器也成为了装饰性更强的摆件。但器物上的镂空纹饰富有美感，沿袭了古老工艺。要在坚硬的玉石材质上进行如此精致的雕刻十分困难，因此在过去的几百年里人们偏爱使用更软一些的石料，比如皂石。软玉经打磨后呈现出来的温润光泽在这些廉价的替代品身上就完全无法呈现了。

古籍中记载了模仿早期青铜器造型的玉质香炉。我们看到日本流传下来一件8世纪的乌龟造型玉碗（见图521），杯盖使用的是真正的龟壳，下方的杯体呈现出八瓣造型。欧洲和美洲如今也有大量软玉制品，但基本都是来自18—19世纪，工艺之细致精巧令人惊叹（见图522）。这类造型的玉器常常使用植物造型的纹饰。

前文我们已经介绍了周代各种造型尺寸的青铜罐和青铜瓶，实际上在同一时期也出现了相同造型的玉器。青铜器的风格在玉器上得到了保留（见图524），但到了后来，玉器和青铜器一样历经了风格的变化，器型变得更加柔美，但线条却不再那么流

图522　碧玉碗，镂空雕刻装饰，底座为近现代制作，G. W. V.史密斯藏品，藏于马萨诸塞州斯普林菲尔德美术博物馆。a、c：高足莲花碗，镂空盖，盖钮也呈荷花状；b：莲花碗，双耳呈花朵造型，垂下双环，镂空盖，花朵形盖钮。18世纪风格（原作照片）

图523　细长白玉瓶，有盖和提手，陈列于木架之上，18世纪或19世纪作品（来自：《科隆赫伯尔拍卖目录》）

图524　方耳细长白玉瓶，双耳处均有圆环垂下。藏于德累斯顿绿穹珍宝馆，18世纪作品（原作照片）

图525　仿古青铜器造型玛瑙四方瓶，盖钮呈花朵造型，浮雕卷须纹饰（来自：《美术画报》第六卷，第11册）

<div style="text-align:center">526 527</div>

图 526　四方圆盖茶叶盒，石质，表面雕刻彩绘画作。藏于慕尼黑民族学博物馆，17 世纪作品（原作照片）

图 527　圆形石罐，房屋、人物和植物造型的高浮雕堆叠在一起，欧式罐盖。藏于慕尼黑民族学博物馆，18 世纪作品（原作照片）

畅（见图 523），装饰也变得更加丰富了。

文献中提到一件龙形白玉酒壶，高约 50 厘米，器壁制作得极薄，可以看到里面盛放的红酒。它是于阗国君主（1023—1034 年）进献的贡品，在皇宫中代代相传，后来就如宋代其他珍宝一样，在战乱中丢失了。

宋代图录中提到了皇室收藏中体积最大的一件玉瓮，高达 1.3 米，周长达到了 2.26 米，可装 80 品脱[1]葡萄酒。玉瓮用透明的白色软玉制成，上面有苔绿色痕迹和翡翠绿斑块。这件器物传到唐代时，人们还在上面增添了云龙纹饰。

在过去的几个世纪中，人们为了使玉器显得更为华贵繁复，开始越来越多地使用其他的玉石材料，比如玛瑙（见图 525）。

从 16 世纪起，在写实叙述性的绘画风格影响下，人们将整幅绘画以多层浮雕的形式堆叠在玉石的表面。比如耶稣会修士收藏的茶叶罐就是以质地较软的石头制成的（见图 526），上面彩染的浮雕就是根据一幅名画摹仿的。类似的，一座放置在木质框架中的石屏风上也以精湛的手法雕刻出令人惊叹的图景（见图 528）。此外，18 世纪还流行起一种更为繁复的艺术风格，将人物、房屋、岩石和树木统统堆叠在一起（见图 527），画面的统一感完全被破坏了。类似的风格还见于一件纯净白玉制成的笔筒上（见图 529），完成这些复杂的装饰元素同时需要绝对的耐心和高超的技艺。

欧洲和美洲的艺术展中到处可见这样工艺精湛、材质高贵的器物，它们都属于 18—19 世纪的写实风格，但始终过于堆砌，不见古风。除了绿色和白色的玉（见图 530、531）以外，各种不同颜色的玛瑙（见图 532）、白水晶（见图 542）、寿山石和其他石材都成为人们喜爱的装饰材料。奇怪的是，比起线条简洁、材质高贵的素雅器

1　英国容量单位，1 品脱约为 568 毫升。——译者注

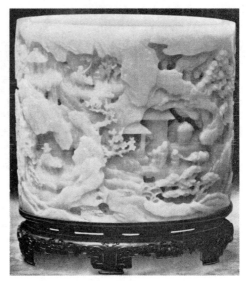

528 | 529

图 528　滑石小型浮雕屏风，镶嵌在木架中，层峦叠嶂间水畔的道观，高 60 厘米。藏于伦敦南肯辛顿博物馆（来自：卜士礼《中国的艺术》第一卷）

图 529　白玉深雕笔筒，高 17.5 厘米，雕有山间人物、房屋、花草。藏于伦敦南肯辛顿博物馆（来自：卜士礼《中国的艺术》第一卷）

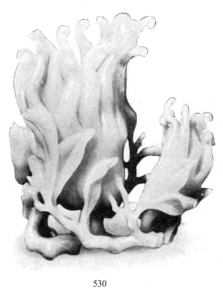

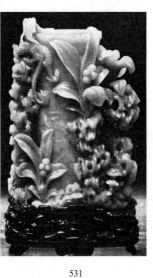

530 | 531

图 530　佛手白玉瓶，高 13 厘米，藏于伦敦南肯辛顿博物馆（来自：卜士礼《中国的艺术》第一卷）

图 531　白玉笔筒，高 17.5 厘米，植物、岩石与龙形雕刻装饰，底座为碧玉雕刻而成。藏于伦敦南肯辛顿博物馆（来自：卜士礼《中国的艺术》第一卷）

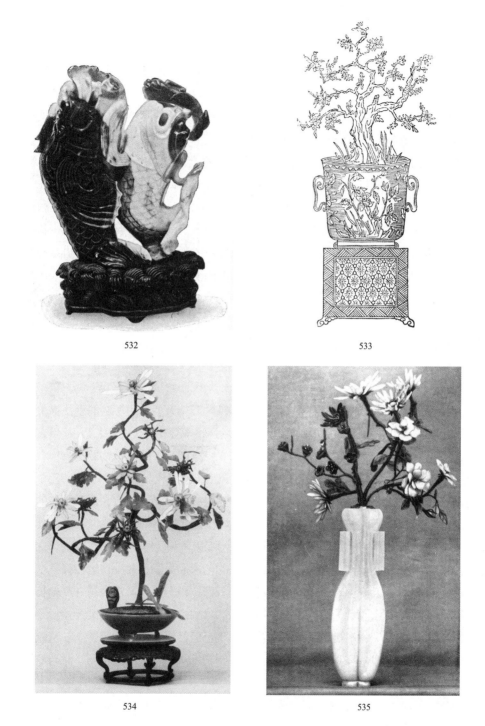

532

533

534

535

图532 双鱼玛瑙瓶，鱼、水波与龙由红玛瑙与杂色白玛瑙制成，高21厘米。藏于伦敦南肯辛顿博物馆（来自：卜士礼《中国的艺术》第一卷）

图533 北京颐和园内玉雕盆景，盆上有青铜浮雕，整体由彩色玉石和其他不同材料雕刻而成，17世纪或18世纪作品（来自：樊国梁《北京》）

图534 不同彩色玉石组装而成的盆花。藏于纽约大都会博物馆，18世纪作品（原作照片）

图535 白玉瓶插花，其中花朵由不同彩色玉石组装而成。藏于纽约大都会博物馆，18世纪作品（原作照片）

物，欧洲藏家总是更偏爱隆重奢华的精致玉器，但前者实则更能突出玉石材料的色彩和光泽。

中国的皇室十分喜爱一种盆景模型，它是用不同材质的彩色玉石雕成的微型树木和花草组合而成的（见图533）。这种精致的绝美艺术品显然要求无比贵重的原料，更需要精湛的工艺，但从未传到过欧洲。在纽约大都会博物馆中藏有几件这样的模型，如果人们将这种造型归为洛可可时期的典型表现形式的话，就会发现它们无论在工艺方面还是在美学方面，都达到了圆满（见图534、535）。呈现在眼前的瑰丽花朵正在盛放，似乎被一阵风吹过，正在微微抖动，还有虫子正在蚕食花瓣。但仔细一看就会发现，原来每一片花瓣都是用精心挑选的彩色宝石雕刻而成。叶子和茎杆也是用同样的写实手法制作出来的。这可以说是玉石工艺最为细腻精致的巅峰之作了。

石刻装饰

早在汉代，人们就常用石刻装饰陵墓。当时的石刻大多采用写实的手法描绘人物生活或战斗的情景，与当时注重观察现实的艺术风格十分相符（见图1）。接着，佛教艺术由印度和中亚传到中国，随宗教绘画一起，带来了装饰性的植物藤蔓纹饰。在这些纹样的基础上，中国发展出属于自己的装饰风格，最有代表性的就是7世纪到10世纪唐代石刻的滚边（见图536）。在我看来，纹饰艺术似乎是中国在公元后形成的最有趣的艺术之一。有些纹饰（b）令人想起伊斯兰和文艺复兴时期的纹饰艺术。其他的（见图536，c、d）简直就是路易十四时期纹饰的翻版——当然这是不可能的，因为它们要比后者早了900年。奇怪的是，如此成熟的艺术形式似乎并没有承接在某个早期艺术之后，后世也没有出现类似的藤蔓花纹，就好似横空出世又消失了一般神秘。即使是中国艺术的行家也会为这么丰富的装饰构图感到惊叹。我们才刚刚开始对亚洲文化进行历史性的探究，在过去的十年里我们似乎已经习惯常常遇到惊喜。从纹饰的细节来看，它们应该不属于任何至今已知的中国艺术风格。因此我推测，它与欧洲纹饰来自同一个已经失传的文化。

繁茂的枝叶纹饰和点缀其间的人物形象（见图536，e）在东亚艺术中保留了下来，在后来的织物和木刻[1]上都有呈现。

同样独特的还有大理石雕，日本的皇家宝库正仓院中就收集了一些8世纪以来的

1　德累斯顿雕塑展中有两扇来自日本的木门（据传制作于15世纪）就采用了类似的风格，参见明斯特伯格《日本艺术史》第一卷，图26；此外波斯的象牙雕也有类似风格的作品，是在元代受到中国的影响而产生的，参见马丁《公元1800年以前的东方地毯》，伦敦，1908年。

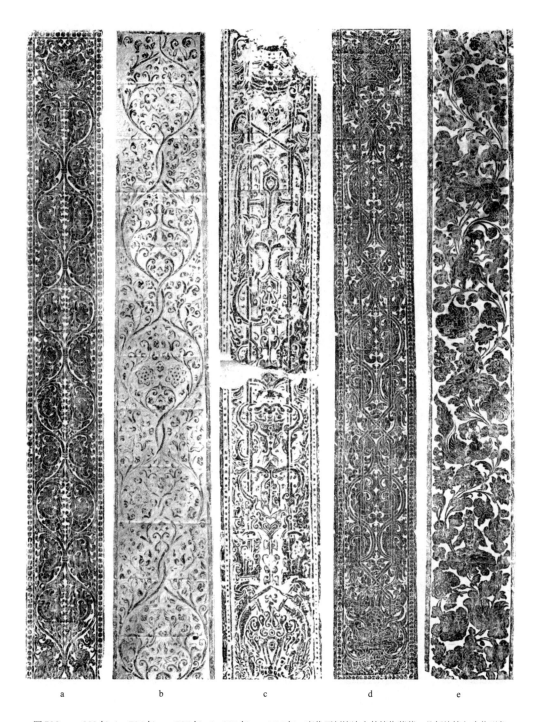

图536　a：663 年　b：734 年　c：767 年　d：965 年　e：736 年。唐代石刻滚边上的植物藤蔓、几何纹饰与人物形象（e），通过铭文可进行准确断代，7 世纪至 10 世纪作品（来自：沙畹《华北考古记》）

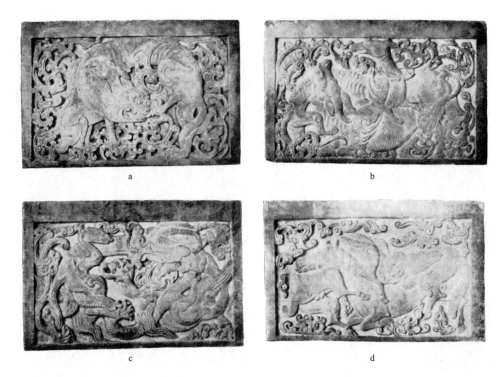

图 537　大理石浮雕，八块一组中的四块，动物组图，包含抽象的卷云纹。a：虎与兔；b：公牛与狗（存疑）；c：龙与蛇；d：马与羊。藏于日本奈良正仓院，8世纪作品（来自《东瀛珠光》第二卷）

作品（见图 537）。动物的形象很符合传统的风格[1]，但上面的纹饰多用卷涡纹，看起来很像欧洲的巴洛克风格。这个时期似乎进一步发展了拱形纹饰，然而就我们目前所知，这种风格在中国艺术后来的发展中就没有后续的发展了。

动物及人物塑像

在中世纪的图录中，我们还能看到人物和动物的玉雕塑像，其风格令人想起唐代的塑像（见图 387）。由于玉质较脆，因此玉雕大多轮廓较为圆润，蜷缩在一起的动物侧卧像就很适合做玉雕（见图 538，b）。大象的造型中（a），垂下的鞍鞯垂至地面，

1　有趣的是，这种蜷缩在一团的动物形象在斯基泰人的艺术中也有体现，在西伯利亚和俄国南部都发现过斯基泰人的这种动物雕像，它们要比中国的这些作品早了近一千年。参见莱纳赫、康达科夫、托尔斯泰《俄国南部的古董》，巴黎，1892年，图343、345、350—358。

可以避免四条突出的象腿影响轮廓的线条。从这些流传下来的少数作品中，我们就可以看到近现代玉雕所没有的大气。

在山崖的石洞中还有数以千计的佛像石雕（见图82），它们是香客们进献的礼物。渐渐地，摩崖石刻发展成为完整的塑像，参考了青铜塑像的造型。几乎所有雕像都是正面像，常常作为吉祥的象征或装饰品被大量收藏，但实际上却没有发展出自己的艺术风格。

18世纪，这种小雕像成为了重要的出口商品，填满了欧洲贵族和收藏爱好者的展示柜。在慕尼黑、哥达、不伦瑞克等地的古堡中常常陈列着整套的雕塑摆件。它们的造型千篇一律，表情呆板、毫无生机

图538　玉摆件，象（a）与卧马（b）。济南府克努特藏品，10世纪作品（原作照片）

（见图539—541）。只有少数雕像造型自然（见图540，b；图542），无论是姿态还是衣衫都有一丝灵动之气。但我至今还没有看到如此生动的18世纪瓷像或铜像。

中国人从未制作以真人肖像为主题的雕塑，因此在艺术中也没有这方面的研究。在神像和佛像的塑造上，艺术家们受到传统的强力约束，始终没有走出窠臼。

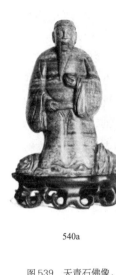

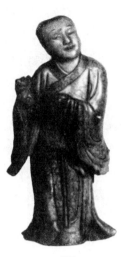

540a 540b

图 539　天青石佛像，木质基座，高 22 厘米。巴伐利亚皇家用品，1842 年获得，现藏于慕尼黑民族学博物馆，18 世纪作品（原作照片）

图 540a　僧侣立像，一手托钵，石头带有纹理，木质底座。藏于慕尼黑民族学博物馆，18 世纪作品（原作照片）

图 540b　石刻孩童像，藏于慕尼黑民族学博物馆，18 世纪作品（原作照片）

图 541　神仙石刻坐像，木质底座，高 17.5 厘米。巴伐利亚皇家用品，现藏于慕尼黑民族学博物馆，18 世纪作品（原作照片）

图 542　手持如意的寿星与二孩童，石英像，有绿色斑点，高 18 厘米。藏于伦敦南肯辛顿博物馆（来自：卜士礼《中国的艺术》第一卷）

539

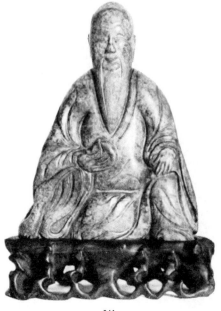

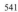

541

542

第四节　印刷

象形文字

　　不同于欧洲的表音文字，中国的文字是象形文字。在数千年的历史中，这些看似由随意组合的笔画形成的文字渐渐磨平了棱角。从周代的甲骨文到近现代的印刷体，汉字经历了漫长的历史发展。最古老的字体还保留了模仿自然的初衷。中国的学者将数百个甲骨文与各种字体的文字进行比较，从而重构了早已失传的象形文字系统，这很可能是中国文字的起源。古埃及的圣书体也是类似的象形文字，某些汉字（见图543），例如日、山、水的写法甚至与古埃及的圣书体完全相同。

　　我并不认同这些象形文字是由黄河畔的农耕文明自行创造出来的。更可能的推测是，当时的埃及和西亚已经有了高度发达的文明，文化的波浪由此席卷了整个亚洲，在多次本土化之后传到了遥远的东方。我并不是说整套象形汉字的系统都是外来的，而是说用图画和象征来表达事物和概念这种习俗可能是由外部传来的。象形文字是由更高的文化层发明的，但在中国独立发展出一套自己的系统，因为其中许多文字更符合东亚的习俗，在西亚是不会如此表达的。

　　这些象形文字向我们展现了古老的艺术活动。同时它们对研究兵器史、乐器史、器物史等方面来说都是重要的参考资料。从文字中我们可以看到许多器物最早的样子。同时我们还认识到，一些历史中存在的器物不能用单独的象形文字来表达，因为它们来自于相对较晚的时期，比如"戈"是从石斧的象形文字中演变而来的（见图545），而"戟"就是在"戈"之后才有的兵器。同样的道理，琴（见图545）和一些器皿（见图544）都拥有自己的象形文字。与之相比更有趣的是组合文字。比如古老的弓就有属于自己的象形文字（见图545），但后来才发明的弩就无法通过一幅图来展现，只能将"弓"和"奴"组合在一起形成新的文字，意味"奴隶的弓"。从中我们可以发现，弩并不是本土的兵器，而是打败了别的民族后，从被奴役的俘虏那里获得的。

　　弩尚且可以通过两个意象的组合形成一个象形字，但对矿产、原材料等事物来说就很难通过某种象形的方式来体现。比如"金"（见图543），就是在火焰中加上一些线条构成的，表达的意思是"火中的事物"，体现了金属会熔化这一最重要的特性；在这之上还有一个屋顶样式的结构，表达化炼金属的炉子。我们可以看到，中国人通过一些符号的组合准确地表达出了事物的所有根本属性。"金"并不像"弓"或"皿"

543

544

545

图543 汉字的演变（来自：方法敛《早期中国文字考》，1908年）

图544 汉字的演变（来自：方法敛《早期中国文字考》，1908年）

图545 汉字的演变（来自：方法敛《早期中国文字考》，1908年）

那样完全靠象形来展现，而是需要将已有的一些字组合起来看才能明白的会意字。类似的还有"厨"（见图543），由高脚的器皿——豆、张开的手、表示食材的几根线条及屋顶组成的，十分生动形象。在明火上用陶器烹调的方法早在室内厨房出现之前就已经被掌握了。我们理解了这种构成汉字的方法，就可以明白为何同样是单音节的字，笔画的差别如此大。

汉字是由"画"演变而成的，那么反过来，汉字的笔画书写也在极大程度上影响了绘画的风格。

至于如今重构出来的这套象形体系是否真实存在过，现在还没有定论。也许之后在中国也会找到像在西班牙那样的岩石壁画，但至今还没有任何发现。数百年来，人们一直在收集古文字，已经积累了成千上万幅拓片，但其中来自公元前11世纪或前9世纪的拓片却没有对应的实物留存。人们在地下发掘出了刻在龟壳或兽骨上的难以破译的甲骨文，但甲骨文的使用时间应该也并不会比公元前11世纪更早了。[1]

孔夫子当年在竹简上书写智慧时使用的是铜制的刀笔。为了在坚硬的竹简上进行刻字，人们需要把象形的绘画转化为直线和简单的弧线，这就是我们在插图中看到的周代文字。这些文字独特的弧线韵律培养了东亚民族特有的美学感受，这对他们具有无可比拟的重要意义。古老的石刻碑文和铜刻金文也体现出类似的书写风格。

在孔子生活的时期，表达书写材料的"简"字、表达凭证的"符"字和表达章回的"篇"字都与"竹"有关[2]，可见当时除了竹简以外并没有别的书写材料。但在公元前91年的史书中，表达章回所用的字就变成了"纪"，部首为"丝"，可以猜测当时人们已经开始使用更为柔软丝绸作为书写材料了。中国人认为丝绸制的布帛和毛笔出现在公元前3世纪左右。直到清代，比较重要的文献档案仍会被誊写到丝绸上。

灵活的毛笔解决了刀笔对笔画结构的限制，允许出现更多起伏。由于书写变得更加容易，绘画的技法也可以运用到每一个笔画当中。这时文字的韵律有了新的规则，象形文字本身的意义早已被遗忘，留下的只是纯粹美学概念上的线条罢了。

在欧洲，表音文字的书写结构与绘画的线条造型是泾渭分明的两个发展分支，但在中国，这两者之间有着紧密的联系，可以说绘画是书写出来的图案，同时文字也是绘画纹样的一种。早期青铜器和其他工艺美术的装饰风格也因此几乎没有发生大的变化。

105年，蔡伦[3]用树皮、麻、破布和渔网发明了纸张，从此书写就被推广到更广

1　方法敛（Chalfant），《早期中国文字考》，第6页；出土于古朝歌城中的耕地下，位于现在的河南省卫辉府（鹤壁市）。

2　夏德，《中国研究》，1890年；纸的发明，第263页。沙畹，《纸发明以前的中国书籍》，《亚洲学刊》，1905年第一季刊。

3　卡拉巴塞克（Joseph Karabacek），《阿拉伯的纸——古历史研究》，维也纳，1887年，第31页。卡拉巴塞克，《纸张历史之新源》，维也纳，1888年。

阔的人群中。[1] 这位能干的工匠凭借其伟大的发明得到了皇帝的公开赞赏，并于114年被封为"龙亭侯"。人们为他建庙，直到千年后仍然香火不断。此前的丝绸实在太过昂贵，竹简又太过沉重不易携带，于是纸张这一新发明就迅速得到了广泛应用。直到751年，阿拉伯人从撒马尔罕的中国战俘[2] 那里学会了纸张的制作方法，而后才传到了欧洲。中国默默地做出了这一伟大的发明，对世界造成了广泛而又深远的影响，然而其他地区却在数百年内对此一无所知。

于是人们开始抄写书籍，进行传阅。但此时手写的文献仍然十分稀有珍贵，因此在公元前213年那次臭名昭著的焚书令之后，即便后来的汉代皇帝积极地进行探查和补救，仍然有相当数量的古籍永远地失传了。

丰富的藏书依然是皇宫中不可忽视的珍宝。无数批注、百科全书和现有图书的名录都在源源不断地一再出版。但许多初版善本还是散佚了。"隋朝时，宫中藏书达到37000册；武德元年（618年）即达到80000册，翻倍有余，还有一些是副本抄件。"[3] 接着有一整船共8000卷册书籍全部遗失，中国人就开始（627—649年）在世界各地搜寻购买书籍，再请书法家抄写成册。都城还设立了当时的图书馆——弘文馆。但在755年的叛乱中，这些书籍又一次流落散佚了，皇帝下令找回所有遗失的卷册书籍。到唐高宗时，弘文馆才又得到了充实，并搬迁到了洛阳。

这种情况反复重现，直到近代：皇帝们四处搜集的文献瑰宝，在战乱和起义中又被烧杀抢掠的乌合之众毁去，留下来的也四散各处。皇家图书收藏最后一次被大规模破坏就是在过去数十年内，入侵的欧洲人并不了解这些无可替代的文献有多么珍贵，他们毫无目的地四处放火，再加上雨雪侵蚀，风吹日晒，无数卷册四散消失了。

雕刻印章所用的字体十分特别，方正而又拘谨（见图511、513）。226年，人们在公元前113年建造的皇陵随葬品中发现了玉玺和一枚金印。印章在公元前几百年就已经获得了在欧洲没有的特殊意义。直到现在，印章在东方还是十分重要的凭证，在每个需要个人签字的地方都可以用印，因此印文就成为一种特殊的艺术形式。名字或其他文字会被限制在一个固定的空间内，大多是方形空间。许多行家已经对古代印章进行了研究，目前相关文献也已十分丰富。[4]

西安府的东部有一个碑林，在数个厅堂内保存了来自不同时期的近300块石碑铭刻。如今的建筑始于明代，石碑表面已是黢黑色，因为人们不断进行拓本的制作，将其卖给过往的游人。中国人不仅看重书法线条的美，对书法的年代也十分讲究。但人

1 儒莲、商毕昂，《天工开物》（法语版），1869 年，第 140 页：纸是由嫩竹枝、桑树皮、红藻、海藻、稻草、小麦、蚕茧和纸莎草制成的。

2 指唐朝发生的怛罗斯之战。——译者注

3 菲兹迈耶，《中国宋代历史研究》，皇家科学会，维也纳，1877 年。

4 伟烈亚力，《中国文献录》，上海，1902 年，第 139 页：钟、瓶、石刻和乐器上的印章。

们本身就喜爱模仿最古老的字体，因此仅仅从书法本身很难判定铭文的具体时间。[1]

典籍和法规都是先传达出来，再进行抄写，最后传播开来。在此过程中书写错误时常出现，大大影响了后人的理解。因此在 175 年，人们开始用石刻保存五经。可惜文字采用的是正面刻，如果制作它的拓印，呈现出来的文字是反的，因此人们无法用它批量制作书籍。当时追求的唯一目标就是为莘莘学子留下最终的文字版本，以供正确地抄写。

书本印刷及图像雕刻

952 年，皇帝下令将刻印的石头改成更易加工的木头。[2] 虽然皇帝早在 932 年已经同意了官员的建议，将五经在木板上雕刻出来，制作印刻本进行贩卖，但直到 20 年后这项工程才开始启动。雕刻的文字必须是反转的，这样印本上的字才是正向的。这些印刻本被分发到国家的各个省，但没有留下相关的图片资料。

还有一些中国的学者认为，木板印刷术出现的时间是 593 年，当时不仅出现了文字的印刷，还出现了木刻的图案。在唐代似乎很少用到这个新的发明，木版印刷主要是在五代时期才得以繁荣发展起来，到宋代达到巅峰。大英博物馆中收藏了一本来自 8 世纪日本的刻印稿，这是分发给寺院所用的，由而印数很大，但文字行数不多。由此我们无法判断刻印用的是木版还是金属制的印章。日本的第一本民用雕版印刷书应该是 764 年天皇下令颁布的《节用集》，其中只有文字，没有图案。

唐代后期，人们开始在石头上以反写体雕刻文章，在石头上面放在纸张拓印就可以得到正常的文字了，与木版印刷的原理相同。在石刻中，文字雕刻得很深，其余部分的石头被打磨得平整光滑，这样拓印出来的文章空白处为黑色，文字部分为白色。[3]

与之相比，木版雕刻的方法似乎更为正确：只雕刻留白处，这样文字部分是以反写体凸起在木版表面。用这样的方法得到的就是纯正的白纸黑字了。

11 世纪，百姓毕昇发明了活字印刷。他用胶泥制成我们如今铅字的样子。欧洲的活字印刷要比中国晚了几百年，但直接开创了一个新的时代，而在中国，这项发明似乎没得到更深远的成功。汉字数量庞大，需要制作大量的毛坯，不像欧洲的文字可以用 24 个字母组成的系统完全覆盖，从木版转化成活字就是极大的简化。

1　佛尔克，《从北京到长安和洛阳》，1898 年。

2　儒莲、商毕昂，《天工开物》（法语版），第 153 页。克拉普罗特，《罗盘回忆录》，第 129 页。翟理思，《中国绘画史》的第 72 页中提到首次木版印刷是在 930 年。

3　详见儒莲、商毕昂《天工开物》（法语版），第 155—162 页。

1403 年，高丽国王下令制作金属活字[1]，印刷时将这些小型印章一样的活字排列在一起。1420 年、1434 年和 1452 年又分别制作了新的版本。当时的原版印刷品没有流传下来，因此我们不知道这些活字是什么样子，其原理是否真的像现代的金属活字印刷一样。从频繁重新铸造的情况可以推测，当时所用的金属质地较软。虽然当时印刷的书籍数量繁多，但实际上活字印刷的技术并没有得到普及。

17 世纪末，在欧洲传教士的影响下，人们铸造了 250000 个铜质活字，并用它们印刷了数千本书。[2]虽然当时的活字印刷技术已经十分出色，但也没有完全替代更古老的雕版印刷。[3]最重要的原因是，亚洲人直到现在也不会凭空将一本书出版很多本，只会根据需求不断重新制作雕版，再进行重印。人们十分看重字体的多样性，根据书写者的手稿直接在木版上进行雕刻就是很好的方法。1740 年，铜制的活字被熔炼成了铜钱，但 1773 年，乾隆下令制作一套规模可观的百科全书，如果全部使用雕版印刷，费用过于高昂，于是又重制了铜坯。由此开始，皇家刻印中就开始普遍使用活字印刷，但雕版印刷的工艺也从未断绝。

作为最早的绘画作品，汉代的石刻在前文中已不断被提及（见图 1、图 334）。我们的插图并不是原作照片，而是在石刻上涂抹黑墨，再用纸张覆盖在上面拓印下来的。当然，石刻上的许多细节在如此简陋的操作过程中必定会有所损失；而且千百年来，人们不断进行涂墨和拓印，石刻的部分线条已有磨损，不那么清晰了。

在各个艺术领域大发展的时期，石刻工艺也发展到十分完满的水平。这时的石刻作品精美至极。画家将人物的轮廓画到石头上，再由雕刻家忠实地将这些线条印刻到坚硬的石头上。石刻具体出现的时间还不能确定，中国的文献中有一处提到了这种工艺，并推测当时已有摹本："刘商在 800 年作了一幅'观弈图'，后来经过石刻广泛流传了开来。"[4]

一件来自 1118 年的石刻作品（见图 546）就是以孔子像作为蓝本的，原画出自古代最伟大的画家之手。同样的主题在 1563 年又一次经石刻展现出来。[5]通过比对两个时期的拓本，我们可以清楚地看到早期石刻的艺术水准明显更高。线条的律动流畅自然，简洁而又高贵，能生动形象地表现人物的气韵。反观明代的版本，线条僵硬，死气沉沉，只能说是平平无奇的手工艺品——匠人过于注意细节之处，忽略了作品整体的和

1 萨托（Satow），《论日本早期印刷史》，日本亚洲学会，第十卷，1881 年：活字印刷。萨托，《朝鲜的活字印刷及日本早期印刷品》，1882 年，日本亚洲学会，第十卷，第 252—259 页。

2 巴黎国家图书馆中收藏了若干当时的书籍。

3 当时在北京的欧洲修士印刷了许多少见的书籍，但似乎在清廷驱逐基督徒的时候一并被毁了。考狄，《中国的中欧印刷所——17 世纪到 18 世纪欧洲人在中国的出版书目》，巴黎，1901 年。

4 翟理思，《中国绘画史》，上海，1905 年，第 63 页。

5 沙畹，《华北考古记》，图 872。

谐效果。略微隆起的背部曲线被描绘得仿佛驼背一般夸张，手指之间的曲线勾勒得和衣饰褶皱线条一样粗。

明代的许多石刻都保存了下来，如今仍然在制作拓本。插图中（见图547）我们看到一人骑在马上，正面朝前，透视技巧和比例掌握得极好。马上的人手持长矛，身体微微前倾，望向远方。石刻线条优雅，刻画得栩栩如生。中国式的素描画十分适合石刻工艺。日本的木刻继承了这种风格，但变成了排布线条的游戏，忽略了写实的观察，因而作品就失去了严肃端庄之气。到了宋代，人们仍然十分重视对生活的观察。作品线条果敢，强烈地体现出对生活的表达——作品还没有变成卖弄精湛工艺的美学工具。石刻精准地表达出画家对所画对象气韵的把握，这是画家思想的具体体现。这里画家并没有像肖像画那样突出人物的轮廓曲线，而是大胆地尝试解决了最难的问题，即在狭长的尺幅中以正面的角度画出了马的形象。

在一块石碑上（见图548）工匠甚至完成了一幅完整的山中故事。这里体现的不仅是工艺的进步，同时也是艺术上的进步。绘画中面和线的阴影效果都通过工匠精湛的处理完美地再现出来。树干和山峦通过各种影线和虚线加以强调，特别是山脉起伏的线条在前景中表现得十分扎实，到了远景中就淡了许多。白色背景下，除了黑黢黢的山脉以外，骑着马的人物也用黑色描绘。左侧留白处的树木映衬着黑色的山峦，中央的树却只有轮廓线条是白色的。

欧洲的传教士们带来了铜版画的制作方法，在18世纪的中国雕刻了大量铜版。[1]但

图546 曲阜孔庙中的孔子石刻，腰间别有竹棒，身后跟随一位童子。据传以顾恺之或吴道子的画作为蓝本，铭文显示为1118年作品（原作照片）

图547 手持长矛的骑士，万德镇灵岩寺（距济南府约40千米）的石刻拓片。根据铭文所述，石刻的蓝本是唐代吴道子的画作，篆刻师为明代山东人（明斯特伯格藏品，原作照片）

1 一些表现战争场面的铜版画现藏于柏林国家博物馆内。

图548　得胜的将军、骑兵和旗手，道路两侧埋伏着"红苗"的军队。西安府石刻，17世纪或18世纪作品（来自：沙畹《华北考古记》，图1028）

铜版画并没有对中国的印刻发展造成什么影响。他们在描绘轮廓线条时仍然一成不变地使用着插图上的这种工艺。

木版画

中国人早在6世纪就制作了许多雕刻着图案和文字的木版画。但这种工艺似乎很少用在刻印书籍当中，因为10世纪创作的典籍中都没有插图。

收录了皇家收藏的《博古图》应该是中国现存第一本带插画的巨著。但其中的插图都是不需要艺术加工的器物。寺庙中除去刻印的符纸以外，很早就有分发给香客们的宗教绘画了。至于它们是采用石版或是木版印刷，抑或是使用金属章刻印而成，我们就不得而知了。

如今现存最古老的插画书来自1331年。[1]1888年，此书曾在伦敦伯灵顿美术馆展

1　安德森，《日本木刻》，1895年，第7页。欧洲的第一幅木版画（圣克里斯托弗勒斯）制作于1423年，比这幅晚了92年。

出，在佛经旁插入了一幅观音画像。画中（见图549）可以看到一只天命之手从地面向上升起，去接住从上方跌落的英雄。构图比较符合当时的时代特点，但与同时期现存的其他版画相比，这幅图中的线条勾勒十分精细，可能是后来重新雕刻的版本。前文我已经提过，《博古图》中器物的轮廓线条有些过于清晰，新刻的版本中线条更为细致优雅。再看一百多年后的插图（见图550、551），它们的线条同样宽且呆板，和《博古图》中的插图风格一致，两个时间点之间也没有出现其他风格的作品，因此我们更加可以断定，前面的这幅版画（见图549）来自年代较新的木刻。

图549 最早的书籍插画，佛经中的观音，1331年刻印，较晚版本（来自：安德森《日本木刻》，1895年，图1）

高丽国王曾多次下令制作铜活字，其中留存下来最古老的来自1403年。但实际上藏有一本印于1377年的书，上面明确写明是用活字印刷制作而成的。这本书上刻印的全部是汉字，可以说是高丽现存最古老的书籍。[1]由于人们不停铸造新的铜模，在接下来的数十年就出版了许多书，只是其中只有极少留存至今。

1434年，朝鲜王朝出版了第一本韩文插图书（见图550、551）。[2]此书的印刻工艺十分原始笨拙，尤不如更早的石刻。制作过程并不是先由画家起稿，再由经验丰富的制版师在木板上雕刻出起伏的毛笔笔画，而是由技艺生疏的木刻师直接在木头上进行雕刻，线条粗糙，丝毫不考虑美术效果。就像是初学者写字，将一些描摹生硬的笔画硬凑成字。我们看不到任何流畅有结构性的线条，仿佛只有一堆叠加在一起的纹饰图样。显然本书文字雕版的制作者也是插画的作者，草木、脸部和衣衫都被刻画得像文字一样，观者甚至一开始很难发现在人物旁边的空白处还有刻着名字的印章。这是一种新的木版画风格，从工艺到美术角度都与书法联系在一起。这些图画不能等同于绘画，它们并不追求美学上的高度，只是文字旁边与之相配的客观描述性插画，有点像

1 图欧饭店拍卖手册，1911年3月30日，第68页，711号。古恒，《朝鲜书目 —— 朝鲜文学史》，巴黎，共四册，收录了1890年以前的所有出版物，上文提到的书籍编号为3738。

2 玩家藏品，朝鲜、中国和日本艺术品，图欧饭店拍卖手册，1911年3月30日，第68页，713号。古恒，《朝鲜书目》，253号、298号，共三册，包含107幅插图。萨托，《论日本早期印刷史》，日本亚洲学会，1881年，第十卷，第48—83页。

图 550、551　中文与韩文刻印，107 幅插图，31 幅对开彩页。根据前言内容，此书刻印于 1432 年，由当时的朝鲜王朝世宗大王下令制作，部分为铜版印刷，1434 年（来自：德鲁奥拍卖目录，1911 年 3 月 30 日）

象形文字。

　　类似的插画书大多淹没在历史的尘埃中，只有少数留存下来，还有一些大概还静静地躺在东方的某些藏书阁中。1582 年日本的一册书[1] 中也有中国风格的插图，从工艺和制作来看与比它早了 150 年的中国图录完全相同。

　　由于这个时期中国也没有传出做工更精良的图书，似乎可以推断木刻版画的工艺在 16 世纪末以前并没有得到很大的发展。

　　中国的僧侣会给香客分发一些纪念单。寺中著名的壁画和雕像的轮廓会被刻在木版上，然后印成传单分发出去。[2] 但若以我们目前手头现有的日本资料来看，这些僧侣

1　印于 1582 年，日本最古老的书册。明斯特伯格，《日本艺术史》，第三卷，图 226，巴黎收藏版本。

2　格莱夫斯瓦尔德·耶克尔（Greifswald Jaeckel）藏品，日本中文佛教传单，图见明斯特伯格《日本艺术史》第三卷，图 224。

刻印的木版画基本没有什么艺术的加工。

直到 17 世纪，中国的木版画才有了长足的发展。几乎是同时，日本就开始模仿中国的版画。只是中国发明的彩色版画印刷术在这个岛国还没有得到足够的关注。

中国的彩色版画印刷是不久前才得到关注的工艺。日本有关彩版印刷的文献中完全没有提及中国的先锋角色，因此在欧洲的研究文献中也忽略了这个领域。如今人们甚至认为是一个日本人发明了彩版印刷，而日本第一张彩色版画制成的时间——1765年竟然被当作值得纪念的日子流传了下来。[1] 日本人从未在任何艺术领域发明出属于自己的东西，因此如果说他们在短短数十年间就能够将简单的单色印刷发展成为完善的彩色版画印刷技术，实在是令人难以置信。一次偶然发生的事件使这些总为自己国人涂脂抹粉的日本历史学家的证词更不可信了。

宾扬在大英博物馆中发现了一叠中国绘画作品，其中有 37 幅是彩色木版印刷制成的。[2] 这些版画是坎普佛从亚洲带回来的，由斯隆爵士在 18 世纪大英博物馆成立之际捐赠入馆。坎普佛从未踏足中国，而是从雅加达来到日本，又在 1692—1693 年原路返回家乡。因此他很可能在日本买到了中国的彩色版画，而且同一批购买的画中也有日本的绘画。宾扬还指出，1746 年，日本画家大冈春卜出版了一些中国绘画的版画集，这些绘画最早是收录在 1701 年在中国出版的明代花鸟画集中的作品。

这样看来，日本人早已学习到中国的彩色木版印刷工艺，使用了将近一个世纪才达到同样的艺术高度。然而日本走出了属于自己的道路。在日本，插画属于实用艺术，是一门独立的大众化的装饰艺术；但木版画在中国却始终只是辅助工具而已。也是出于这个原因，中国的早期彩色版画极少存世，不是因为它们太过少见，也不是因为它们价格昂贵。宾扬准确地指出，正是因为它们十分平常，价格低廉，人们并不会将它们当作值得保存的物品，因此大多都没有流传下来。

大英博物馆中的版画（见图 552—557）已经展现出成熟的彩色木版印刷工艺。宾扬计算出除了黑色用以勾线以外，这些版画共用了 12 种不同颜色的彩版，此外通过色彩的叠加产生了 10 种其他过渡色。色彩被小心地涂抹在印版上，刻印出的成品十分细腻，但色彩间缺乏自然的过渡。我们看到的版画色彩生硬地堆叠在一起，枝叶都以黑色勾边，花瓣则纯粹用色彩描绘。花朵没有繁复的装饰，大多仅仅用色块表现。叶片上不施色彩，而是用精致的浮雕装饰。花叶之间的色彩没有考虑到光影的变化，色彩过渡也并不自然，只是由浓到淡的铺叠而已。色彩主要使用黑、黄、肉色、褐、红、蓝、深绿和浅绿。通过叠加还会出现其他色彩，特别是在阴影部分，比如在表现绿叶时就会使用到这样的工艺。所有色彩都十分明亮活泼，像日本印刷中常出现的残色基本不会在中国版画中出现。

1 库尔特（Kurth），《日本木版画》，第 8 页。

2 宾扬，《中国和日本的彩色印刷》，《伯灵顿杂志》，1907 年 4 月刊，第 31—32 页。

图552 道教场景，彩色版画，高11.5厘米，长20.5厘米；地面呈绿色，山景与服饰呈蓝色、深灰和黑色，面部和手呈白色。1693年由坎普佛带回英国，藏于伦敦大英博物馆，17世纪作品（原作照片）

印刷采用的是一种白色的宣纸，无论从色调还是质量来看都不如日本的纸。宣纸不易承载颜料，所有色彩都显得过于厚重。但纸张的质地柔软，可以在图案的轮廓和局部采用印花装饰。

有些古文的配图采取的是风俗画的形式（见图552）。像所有传统明代绘画一样，画中的各个部分被简单地组合堆叠在一起。画家丝毫不去考虑整体的和谐和统一，只使用平庸的风景山水将不同场景串在一起。这里的插画师绝不是艺术家，只是手工艺人，他用平铺直叙的干瘪手法描绘了一个场景，但无论是线条还是色彩的表现都没有展现出任何可能超越早期石刻艺术的地方。

从花鸟和蔬果的描绘（见图553—557）可以看到名家手法的影子。虽然这些作品也有线条生硬的问题，但无论是整体构图、对自然的研究，还是色彩的使用，都颇见功底。这些版画借鉴的绘画作品很可能已经被刻印成图录，以供刺绣、牙雕、瓷器、木器及漆器纹饰参考。

从中可以看出，在过去的几百年内，瓷器与其他器物上的千百种风俗画、山水画、花鸟图样都来自这种手工艺书。艺术品上的构图和纹饰都不是原创的。重要的是，这几个世纪中的手工艺者都擅长将来自其他领域的元素转化到不同材料制成的工艺品上。

下面介绍的这幅版画（见图588）在艺术方面可以和日本的人物木版画及宋代的

553

554

555

图553—555　彩色木刻版画，1693年由坎普佛带回英国，藏于伦敦大英博物馆，17世纪作品。图553：梅树枝头的一对喜鹊；图554：象征平静生活的物件 —— 香炉、书本、整篮水果、花瓶，青铜器风格的花瓶中放着卷轴、如意和珊瑚；图555：花与鸟（原作照片）

556

557

558

图 556　彩色木刻版画，木架上的瓷果盘，长 37 厘米，高 28 厘米。1693 年由坎普佛带回英国，藏于伦敦大英博物馆，17 世纪作品（原作照片）

图 557　彩色木刻版画，花枝上的蜂鸟，用色简单，长 28 厘米，高 25 厘米。1693 年由坎普佛带回英国，藏于伦敦大英博物馆，17 世纪作品（原作照片）

图 558　观音像，这位掌管爱与仁的佛教女神被刻画成提着一篮鱼的贫穷妇人，她脚踩莲花行于水面之上，上方另有题字。木刻版画，藏于德累斯顿皇家铜版画陈列室（原作照片）

石刻相媲美，画中观音以贫穷的妇人形象出现，正拿着鱼向市场走去。[1]版画上方留白，只有一段文字和一枚印章，与绘画中的题字形式相似。人物和衣衫的线条流畅优雅，只有身体部分呈现出亮色。从风格来看，这幅版画遵循的已不再是宋代的简约之风：人物的脸部在传统的处理方式之外多了一些写实的刻画，服饰也不再用寥寥几笔简单带过，而是在细节上下了很大功夫。这是一张精美的风俗画，是典型的过去几个世纪的版画风格。

自从这些年来人们对中国彩色木版画的兴趣与日俱增，相关的画作就不断出现在我们眼前。费舍尔将一系列动物和植物主题的彩色木版画带到了科隆，根据上面的题字，一些木版画的制作时间是 1677 年。[2]

在过去的数十年中，战乱极大地阻碍了彩色木版画的继续发展。机器制作在中国一直无法被大众接受，达官贵人也不太欣赏非手工制品。然而大众的作品大多遗失或被毁了，因此我们只能通过偶然留存下来的少数实例对 17 世纪至 18 世纪的彩色印刷艺术进行这样不太全面的了解了。

1 西安也发现了类似的拿着鱼和篮子的观音彩色版画和石雕。

2 吕特根，《科隆东亚艺术博物馆》，《艺术与艺术家杂志》，1911 年，第 502 页：科隆东亚艺术博物馆中的彩色印刷。

第五节 织物

刺绣和纺织

东亚的织物至今还未得到深入的研究。我们没有看到过进行系统性总结的中国文献，日本的各种文献中虽然提及了不同时期从中国引入的丝织成品，但对于它们在中国的起源和制作却没有任何说明。

德雷格[1]曾研究过欧洲织物与东亚之间的联系，但他的研究对象只有过去几百年间制作的织物，此时东方的布艺发展已经相当完善，在元代已经和西方建立起联系。莱辛[2]、德沙耶斯[3]和马丁[4]对一些日本古代的织物做过研究。还有一些织物通过日本的刊物[5]进入我们的视野中，它们在日本也是偶然才被保存下来的。

目前的资料中没有任何中国10世纪以前的织物实例，直到斯坦因、格伦威德尔、勒柯克与伯希在中亚幸运地有所发现，我们才对8世纪到10世纪的织物有了更直观的认识。这些发现现在分别在大英博物馆、柏林国家博物馆和卢浮宫中展出。

然而至今为止，16世纪以前的中国刺绣和织物还仍然没有相关的研究成果。

各种绘画中实际上也零散地出现了织物的图样，我们当然也可以从中得到许多信息，还可以将它们与世界其他文化中的图样比较，但这个部分就超出了本书的研究范围。此外，绘画中的图样经常不甚清晰，绘画的断代也并非易事，因此本书讨论的仅仅是现存不多的织物原件。我会在下文中将它们按照不同时期的独特风格分成几个大类。

研究属于不同民族的织物关系以及纹样的变迁是极为重要的任务，我们只能期待后来的学者。本书的宗旨只在梳理织物风格发展的大致框架，如果能为将来的后续研究提供一些参考，就已经相当成功了。

1 德雷格（Dreger），《纺织与刺绣的艺术发展》，维也纳，1904年；德雷格，《奥地利皇家手工艺品博物馆内的古老东亚织物》，美术与手工艺品，1905年，第12册；德雷格，《自西向东的纺织艺术》，美术与手工艺品，1906年，第3册。

2 莱辛，《柏林皇家手工艺品博物馆中的织物藏品》，1900—1910年，共330幅彩页。

3 德沙耶斯，《日本法隆寺8世纪萨珊王朝时期的织物》，1902年3月9日会议；德沙耶斯，《中国古代织物》，1904年3月12日会议。

4 马丁，《公元1800年以前的东方地毯》，伦敦，1908年。

5 《日本艺术史》，巴黎，1900年，图24、27，彩页20；《国华》，第83、242、243、245册；《东瀛珠光》，第二册。

古代

日本也没有流传下来周代和汉代的任何织物，也没有图片可以向我们提供当时织物的绘画、颜色和用料方面的任何线索。在如此大量的石刻上我们也并未看到任何相关的纹饰。贵族和仆从头戴的肯定是不同样式的帽冠，衣服的剪裁也有所不同，但我们无法得知上面的纹章是什么样子，衣料用了什么颜色，原料之间有何区别。但另一方面，古籍中却多处提到了纺织品。

古书中提到丝织工艺在远古的神秘时代就已经出现，这实在是不可思议。[1] 据传充满传奇色彩的黄帝的妻子 —— 嫘祖就用丝织的衣物替代了原先的动物毛皮，甚至还在上面绣了花鸟图案，发明服装的各种款式这一功劳就被记在黄帝名下。根据记载，官员的等级第一次可以通过服装区别开来。这种区分不仅与剪裁款式相关，也与色彩相关，因此可以推测当时染料的制作也已经发展得相当成熟。

谈到丝织的发明，染色和刺绣的工艺起码需要百年以上的发展，当然它也可能有外来的模仿对象。正如其他记在黄帝名下的发明创造一样，我认为纺织工艺也是在更高等级的外来文化影响下产生的。当然，蚕茧的使用应该是纯粹来自中国本土，可能是远古时期早已被人遗忘的氏族首创的。无论如何，在中国人发明丝绸2000年以后，欧洲世界还对这种材料一无所知。它从东方被引入欧洲，制作者对它的称呼也随之而来。中文读音是"si"[2]，韩语中叫"sir"[3]，此后罗马人造词"sericum"，后来在英语中演变成"silk"。古罗马人把中国人叫作赛里斯人（Serer）。

亚里士多德已经认识了蚕。东方的生丝第一次出现在西方应该是在小亚细亚半岛附近的小岛上。

中国人始终对养蚕和纺纱的秘密守口如瓶，但公元后一位汉人公主在远嫁西域时带去了蚕卵，从此印度和波斯也渐渐掌握了这项技术。直到550年，景教徒才将养蚕纺纱的技术带到拜占庭。

传说另一位富有神秘色彩的皇帝少昊设计了官员的服饰。文官服饰上绣着鸟，武官服饰上绣着兽。现在官服上的标识应该就起源自那个时代。

《周礼》中详细记载了周代官员和平民的服饰及其穿法。当时人们已经开始从国家层面监管和推进桑蚕的文化。从事纺织工作的女性在所有工作的女性中排第七。在中国，某种工艺制作一般都会被某个家族垄断。比如在汉代，一些丝织图样就掌握在少数几个家族手中。当时的丝绸生产在不同地区都成了主要的制造产业，比如禹州和坪洲。

从现存仅有的材料中我们可以大致了解到，在耶稣降生之时，中国的丝绸已有了

1 夏德，《中国古代史》，纽约，1908年，第22—23页。有关史书的记载来自夏德的翻译。

2 卜士礼，《中国的艺术》，第二卷，第92页。

3 这里使用的是罗马音。——译者注

不同色彩，且已经得到了广泛的应用；在官服上已经出现了刺绣的纹章。此外，资料详细介绍了装饰着不同纹样针绣标志的丝绸旗帜。

至于纹样的编织是何时出现的，目前还未有定论。公元前3世纪末的僧侣代奥尼索斯曾有记载，当时的中国人生产出珍贵的绣花织物，"花色栩栩如生，精致似蛛网一般"。[1] 这可能指的就是织造工艺。[2] 中国的历史学家则认为，早在汉代，丝绸上就已经织入了后来常见的龙凤花鸟等装饰。当时皇帝就已经像现在一样将某些特定纹样的丝织卷轴当作礼物赠与贵宾了，比如日本女天皇在238年就得到了一些绣着龙纹样的锦缎。

四书五经中多次提到旗帜和吉服上的纹章。据传当时[3]在皇帝的朝服上有12种章纹：日、月、星辰、群山、龙、鸟、宗彝、藻、火、粉米、黼和几何花纹黻。根据古籍记载，服饰的颜色也发挥着十分重要的作用。总体来说，直到近代[4]，即使是高官，在日常生活中服饰也比较简单。只在节庆时期他们才会穿上鲜艳的朝服，朝服上面还有丰富的刺绣装饰。另一方面，不同时期皇帝和宫廷会有各自不同的服装专属色，宗教派别和不同等级的官员也有属于自己的服装颜色。因此对中国人来说，服装的色彩和用料就被赋予了另外的重要意义。在古籍中记载的服饰纹样并没有强调绘画的美术效果，也并不旨在彰显主人的富有，它们更多的是显示地位和阶级的区分，归根到底是一种统治的方式。

在特殊场合对服饰色彩和纹章的关注意味着，人们日常大多穿的是素色的布料，上面的图案是绣上去的，而不是织出来的，更少有直接画在布料上的。图样的织法或许在很早就为人所知了，但一直发展缓慢。在这里我想引用中国在公元初始时期有关西方贸易的文献，即可证实上述假设。

自从公元前3世纪末长城被建立起来，北方边境就不再受游牧民族的侵袭，人们开始与西域诸国和平发展贸易。[5] 张骞从西域返回中原，他的游记也使中国派出了第一支商队前往遥远的西域（公元前114年左右）。此次出行得到了超出预期的成功。自此之后，每年有多达12支商队离开家乡，前往西域，每支商队配有超过100人及无数驮

1 卜士礼，《中国的艺术》，第二卷，第93页。

2 卜士礼，《中国的艺术》，第二卷，第95页中指出，谷应泰编的《博物要览》（12册）中区分了丝、锦和绣。

3 普拉特，《中国古代历史考》，巴伐利亚皇家科学协会，1870年，第58页。第二章中记载，"古时的日月星辰应以纹章出现（在朝服上）"。

4 普兰迪（Fortunato Prandi），《马国贤在华回忆录》，由意大利语原版译为英语，伦敦，1844年，第58页：官员们衣着简单，色彩单调，大多为紫色、黑色或其他素色。从未见过他们穿红色和黄色，因为这是皇室专属的颜色，其他人自然是严禁使用的。但这一禁令仅在某些时期适用。在节庆和皇帝的生辰时，他们会穿上华丽的服饰，上面用金线根据等级绣着不同的图案。武官胸前绣着兽，文官胸前则是鸟。

5 赫尔曼，《中国与叙利亚之间的古代丝绸之路》，第一卷，柏林，1910年。赫尔曼仔细梳理了大量艰深的文献，本文中将大量引用他的材料。

载货物的牲口。他们的目的地是拔汉那国[1]，丝绸似乎在当时还未成为重要的贸易商品。

商队此后受到各种阻碍，困难重重，于是汉武帝亲自出面进行调停。他考察了数个郡，并邀请西域的商贩来到他的宫殿，向他们展示帝国的强大和富庶。这是拔汉那国的使团初次来到中国。到公元前105年左右，中国与外界的商贸往来达到极盛。西方的商人意识到丝绸精致又便宜，十分具有实用价值，于是开始大量进口。为此，中国北方和西北大力发展养蚕业，其中生丝是最为紧俏的出口商品。

当时中国也适时扩张了政治力量。居住在塔里木盆地的各族人民都承认了汉代皇帝的统治，并在公元前60年成立了西域都护府。著名的古城巴克特拉[2]成了主要的交易场所，丝绸在这里又被销往叙利亚和其他地中海国家。叙利亚在公元前64年被庞培征服，变成了罗马帝国的一个省份，并发展成为这个西方帝国重要的工业区。同时丝绸也通过印度运了过来，但是规模还不大。在腓尼基时期建造的古老城市泰勒斯和贝鲁特，对来自中国的生丝再进行加工，再将成品丝织物卖到罗马的市场上去。

接着，中国国内政局动荡，西域各部蠢蠢欲动，想要脱离大汉的统治，于是战火又起，在公元23年商队的来往也停止了。同时西方对于丝绸的需求却在不断增长，中亚的乱局使得人们只能转向印度。直到政局重新平稳下来，商队的贸易才又重新恢复。87年，安息帝国派出一个使团来到长安，重新打开了贸易之路，大汉同时也重新夺回了对塔里木盆地的控制权。公元100年前后，丝绸之路达到了发展最繁荣的时期。此前中国国内从未有过这么多来自不同地区的使团，或者说外来的商人。

将军甘英于97年被派到叙利亚，试图建立与这个商贸重镇的直接联系。同时叙利亚人也在尝试与中国取得联系。但介于两者之间的安息人却阻碍了他们直接交流的机会。此时汉朝政局又乱，与西方民族的商贸往来也受到影响（127年），所有贸易只能通过海运实现。当时（166年）叙利亚的商人途经印度来到中国，他们自称是代表罗马皇帝马可·奥勒留的使者，但并没有成功建立起长远的联系。民间贸易根本无法展开。

因此，在公元前114年到公元127年，虽然偶有中断，从中国到波斯湾的商队可以说是很活跃的。货物从波斯湾继续销往亚历山大港和埃及，或是通过佩特拉来到叙利亚和腓尼基。[3]此后贸易就完全通过海路运输了。

主要的出口商品就是丝绸。它们最早都来自中国北方和西北方，后来由于改用海运，于是转移到南方省份。几个世纪之后，波斯人和阿拉伯人又一次同时从陆路和海路打通了东西方的贸易。其间偶然会发生贸易的中断，此时西方的造型艺术和装饰艺术就无法经此传入中国了。

1　汉代称大宛。——译者注

2　汉朝大夏王国都城，今在阿富汗。——译者注

3　夏德，《古代东方贸易史》，第1页；夏德，《论中国艺术的外来影响》，慕尼黑，1896年。

当时从中国出口的还有最优质的铁和毛皮，当然最主要的是生丝。随着商路传入中国的有金、宝石、珠宝、药品、香料、琉璃、石棉、足丝、金线刺绣和珍贵的"紫色窗帘，上面绣着金线；另外还有五色和九色布匹"。其中外来的非丝绸织物在中国文献中也有记载，据传它们要远胜中国本土的做工。从夏德翻译的古籍中我们可以看到，中国的织物上会有鸟兽、人物、花草、云纹和其他纹样装饰。[1]

由此可以看到，周代的彩染织物上只绣着抽象纹饰组成的纹章，但到了汉代，陶器和铜镜都受到西方文化的影响，同样，纺织业也迎来了新的艺术篇章。

彩染织物上的绘画、纹章和符号等手工刺绣都来自更早的时期，是纯粹中国本土的装饰艺术。而织造工艺却很有可能借鉴了西方纺织中的基本图样。

公元后第一个千年

10 世纪中期，中国重回世界的中心，亚洲各国商队穿梭不停，西方到东方的贸易往来也是络绎不绝。

西方的萨珊王朝统治者们热爱华丽的风格，由此诞生了波斯艺术的一个巅峰，其影响力甚至波及了东亚。这个时期的中国纺织物已经没有留存，但在日本皇家宝库奈良正仓院中收藏着许多极尽奢华的织物作品。这些织物可能是日本天皇当时从中国购来收藏的，也可能是命中国工匠制作出来的。

在正仓院留仓的织物残片上，我们可以清晰地看到当时的各色织物图样。日本一些寺院中也发现有织物残片，它们应该同样来自中国。格伦威德尔和勒柯克还从日本和中亚带回了一些壁画，上面出现了有各种色彩和纹样的织物，这些壁画如今收藏在柏林民族学博物馆中。同时来自中亚的织物绘画和刺绣也被带到了柏林、伦敦和巴黎，向我们生动地展示了当时纺织艺术的明艳与奢华。

与汉代相似，唐代的纺织也受到了来自西方的启发。东亚艺术家们一方面设计出本土风格的精美图样，另一方面也借鉴了外来图样。

有些人物和动物纹样与西方的织物纹样十分类似，但所谓的西方影响也只存在在推测的层面，并没有实证。然而在日本的一面丝织旗帜上（见图 559）我们看到了四个皇家骑射手，由此甚至可以清晰地推断出原作的产地和制作时间。狩猎时在马上向后拉弓射箭的姿势我们在汉代的石刻（见图 90）和陶器上都曾见过，但在这面彩旗上，这些身着铠甲的骑士还戴着一个特别的头饰，可以判定他们来自波斯萨珊王朝库思老二世时期（590—628 年在位）。马后腿上圆圈中的汉字说明这是来自中国的织物；而长着翅膀的马、高高跃起的并不生活在中国的狮子、四马之间的生命树、联珠团窠纹[2]和优美的蔷薇花饰等形象则来自波斯。但从某些细节的处理方式来看，这些萨珊

1　夏德，《古代东方贸易史》，第13页；夏德，《中国与罗马东部》，1885年，第255页：叙利亚织物的色彩。

2　参见德雷格《自西向东的纺织艺术》第204页及《纺织与刺绣的艺术发展》（1904年）第40页。

图 559　彩色丝织旗帜，萨珊王朝库思老二世风格纹样，中央圆圈内展现了猎狮场景，四周为圆盘造型纹饰，各圈之间还有波斯风格花饰。据传为圣德太子征服高丽时所用，由光孝天皇敬献给奈良法隆寺，如今藏于东京帝室博物馆，日本手绘，7世纪织物

帝国的纹样已经经过了更符合东方风格的修改，比如骑士们的服装就是中式的。但马腿上的饰物却很奇特，像一把巨大的斧子。德雷格猜测，这可能是一种"古老的中国马具"。他的理由在于，一方面从造型来看它们并不像西亚的用具，另一方面在东亚也已经看不到类似的用具了。因此我个人推测，在波斯的原作上，马腿上可能是一个饰带，埃及的织物图案中马腿上就有这样的饰物。[1] 而中国人错把这个饰带当成波斯特有的马具照搬过来了，上方的两匹马就没有这个装备。此外画面中央的生命树完全不是西亚的风格：花朵多了一些自然主义的气息，树根分成弧形的三瓣，是典型的东方造型。

　　日本的另一块绸缎上（见图 560）也有类似风格的纹饰，只是做工相较要差一些。这块绸缎上也有联珠团窠纹，主题同样是狩猎，但图案设计者似乎没有理解这些纹样的内涵，织工也没有弥补这些错误。对面跃起的鹿（见图 561）、鸟、山峦和植物也勾勒得十分潦草。所有形象都轮廓模糊，结构草率。也许这些问题是出在日本的织工身上，但由于缺乏对比，目前我们也无法得知中国是否能完美消化这些纹样图案。同样不自然的还有一对狮子（见图 562），应该也是受到了萨珊帝国的文化影响。[2] 这少数偶

1　德沙耶斯，《日本法隆寺 8 世纪萨珊王朝时期的织物》，1902 年 3 月 9 日会议。埃及丝织物，4 世纪至 5 世纪或更晚的时期，现藏于吉美博物馆埃及馆。至今未公开过的丝绸上，马的造型围成一圈，脚踝处系着饰带。

2　其他萨珊帝国风格的织物纹饰参见明斯特伯格《日本艺术史》第一卷，彩页 14。

然留存下来的织物已经足够让我们对当时由西方传到东方的丰富纹样感到惊叹了。通过对比这两个区域的织物我们可以清晰地看到，西方的纹样在当时唐代自然主义的绘画影响下已经发生了一些变化，被同化成具有典型东方特征的纹饰，这在其他工艺中也有体现（比如图310所示的银壶）。

至于那些并非完全照搬外来织物图样，而是依照本土绘画设计的纹饰就展现出极为出色的画工。比如跃起的山羊（见图564，c）以及画面中连绵的山峦和植物纹饰（见图564，a）就令人想起前文介绍的那个雕刻着狩猎场景的银碗（见图312）。两只对立的山羊（见图564，b）头部和腿部的姿态被描绘得十分生动；原本抽象的生命树造型则变成了郁郁葱葱的灌木丛。我认为有一种纹饰无论是从造型还是风格都完全属于中国本土的装饰艺术，那就是对鸟纹（见图564，a）。这种纹样出现的时间至今还

560

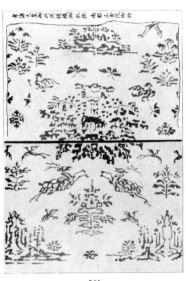

561

图560　波斯萨珊王朝风格丝绸，猎狮主题，联珠团窠纹，另有藤蔓和葡萄纹样。藏于日本奈良法隆寺，据传为圣德太子时期织物，7世纪（来自：《新选古代模样集》，东京，1884年）

图561　织物，中央有团花，四周是对称的植物、鹿、鸟、山形纹饰。藏于日本一座寺庙中，7世纪至8世纪作品（来自：《新选古代模样集》，东京，1884年）

图562　生命树与一对狮子，植物纹饰包围成圈。日本奈良法隆寺中丝织物的残片，7世纪至8世纪作品（来自：《国华》第57册）

562

未确定，但它应该象征着世界的二元，与阴阳学说有异曲同工之意。直到近现代，这种成对出现的纹饰仍然是非常重要的主题，在西方，人们会一眼辨认出这是来自中国的纹样。

还有一种罕见而又有趣的纹样：两只鸟贴胸相对，翅膀张开，头分别转向两侧（见彩页二十三，b）。可惜的是，这块丝织品是镜箱中的衬布，中心位置需要安放铜镜中央的镜纽，因此被抠去一块。这样两只鸟看起来倒像是一只双头鹰。从风格来看，这很像是从波斯学来的图样，包括周围环绕着的雅致的花饰纹样也是西亚的风格。口中衔着枝叶的一对鹤（f）就完全是填补空白的装饰了。

除此以外，几何纹样也很常见。它们通常色彩鲜艳，有的交织在一起连成片（c），有的组成锯齿形的色条（d），后者常常出现在佛教绘画的背景装饰中。还有一种圆形纹样以精准的比例交叉在一起（e），被日本人称为"高丽锦"。另一个护身香包上（g）的纹样设计得简洁大方，布局合理。

这些纹样都出自东方，而一种独特的球茎状纹样（见图565，b）则被证实来自遥远的西方，是科普特人的样式。[1]

出现最多的，也是在艺术上最完善的则是植物纹饰（见图563）。其中圆花饰（b、c、d、e、f、l、m、n）使用最多，但每块织物上的花饰又都有所不同。织物上的纹样排布比较自由。植物纹样有些是西方的风格（见图563，k；彩页二十三，a、b），有些又排成自然主义风格的花环（见图563，d、m、n）或花带（g）。散花则点缀在空白的三角空间（c、d、f），或均匀地分布在整个平面上（h、i）。其中最为特别的是由荷叶和花朵组成的藤蔓纹饰（a），在此之外还有零散的人物形象出现（h）。所有纹饰都有一个共同的特点——在平面上对称排列。直到较晚的时期，书法和绘画的韵律感才使中国的纹饰形成属于自己民族的风格，这在前文介绍的护身香包上（见彩页二十三，h）亦有体现。织物上出现的"不中国"的装饰风格并没有在早期青铜器和陶器上留下任何痕迹，但类似的装饰渐渐地出现在唐代的漆器和铜镜上。另外这些纹饰造型早已十分成熟，起码建立在数十年的发展基础上。当然，这些织造从工艺来看是完全属于东亚的风格，完成者的技术、追求和品位都与时代相符。

有些纹饰完全来源于中国本土的绘画，比如一些对称的火焰纹饰匀称地排列在斜线上（见图566）；还有我们熟悉的圆花饰和角饰（见图567）组成了方格造型。后者与中国木建筑中的藻井结构十分相似。在一幅维吾尔族绘画（见图568，a）作品中，衣服上有许多红底圆圈中画着白色和蓝色的花。这种由两朵花相对构成的圆形纹样也是典型的中国式装饰图案，在东亚一直沿用到近现代。同样富有东亚色彩的还有云纹

1 我想在此再次提一下那条来自埃及古墓中的珍珠项链。斯特泽哥夫斯基（Joseph Strzygowski）在他的文章《弗里德里希大帝博物馆中的埃及丝织物》（普鲁士皇家艺术展年鉴，第二十四卷，1903年，第147页）中已经指出，在古希腊罗马晚期，中国、波斯和叙利亚之间在艺术上存在相互影响。

图563　地毯残片（根据一本古籍记载这里共存放着60块地毯），大多为羊毛毯，深黄色为底，花纹主要用深蓝和少许深褐色。a：藤蔓与莲花；b：植物花饰与角饰；c：团花与角花；d：圆形卷草纹，另有散花；e：团花纹饰；f：团花纹饰，另有散花；g：花叶纹饰；h：散花，人物；i：枝叶纹饰；k：花饰；l：团花与角饰；m：圆形卷草纹，散花，深黄色；n：团花与散花。藏于日本奈良正仓院，8世纪作品（来自：《东瀛珠光》第二卷）

564

图564　彩色织锦残片。a：圆形对鸟纹，山、云、草木呈深蓝和褐色，深黄色为底，地毯局部；b：对羊、灌木纹饰，上下均有织物图案，经幡局部；c：狩猎图，山羊、花、鸟图案，织锦经幡。藏于日本奈良正仓院，8世纪作品（来自：《东瀛珠光》第二卷）

图565　丝织物残片，彩色。a：棕叶与花朵；b：锯齿纹与茎状饰物。藏于日本奈良法隆寺，7世纪至8世纪作品（来自：《国华》第57册）

图566　丝织物，火焰纹饰与线条，传说为弘法大师于700年左右从中国带来日本（来自：《新选古代模样集》，东京，1884年）

图567　丝织物，团花纹及卷涡角饰，整体呈四方造型，据传为圣德太子御用，7世纪作品

565

566

567

图568 a：维吾尔族贵族，长须，着官袍，戴着头冠，脚蹬高靴，官袍上有着抽象团花饰，红底蓝白花，腰带上垂下丝绦和挂件，画作高1米，彩色，平纹亚麻布；b：维吾尔族供养人像，戴黄色高帽，红色纹饰，腰带上佩戴着挂坠，云纹黄褐色袍子，上面还有猩红色花纹，彩色笔画，高36厘米，来自柏孜克里克的一所寺院，原件藏于柏林民族学博物馆，8世纪吐鲁番作品［来自：格伦威德尔《1902—1903年冬高昌故城及周边考古工作报告》，1905年，彩页14、21（3）］

（b）。它来源于古老的青铜器纹饰，已经发展成为中国艺术语言中极为重要的象征符号，被各种不同的美术工艺借用。这种不规则的纹饰在公元后的艺术中出现得非常少，不过无论是在哪里出现，似乎都是对东亚艺术的模仿。

另一个专属于中国的纺织艺术门类就是模仿绘画的针绣。[1]有关的文献仍然是来自日本，这里留存的残片有些是从中国进口而来，还有部分是模仿中国的彩绣制作而成的。彩绣的工艺似乎在日本出现得比编织图样更早，后者更具艺术美感，对工艺的要求也更高一些。在中国也许同样如此。

参加仪式或战争所用的服饰和旗帜上的纹章在很长一段时间内或是刺绣或是绘画，没有别的形式。日本的针线工艺大约起源于5世纪，在接下来的百年内，刺绣这种装饰就成为服装领域的潮流。中国人对这个艺术门类的普遍掌握大概要早几百年，但应该不会早至公元前，因为文献中常常提及刺绣是珍贵而又难得的。

到了隋代，官员出现了十二个等级，通过七种不同颜色的冠冕区分。紫色——它的制作也使腓尼基人扬名世界——最为尊贵；接着是蓝、红、黄和白。最高等级的冠冕首先有一片完全手工制成的冠梁，其余部分布满刺绣。服装也是如此，根据材质的昂贵程度、纹饰和颜色区分每个等级，上面再装饰不同的刺绣。

最为重要也是对后世发展影响最大的变化是在西汉出现的一种风俗：在宫殿与寺庙的柱子和墙壁上挂上刺绣饰品。[2]这一奢华作风在日本出现得晚了许多，但由于这是对中国习俗的模仿，故而我们可以凭此推测更早时期中国流行的样式。

在日本推古天皇时期的605年，人们铸造了一个16英尺高的铜像，同时制作了一

1 《日本古代刺绣与绘画的关系》，《国华》，第242、243、245册。

2 在中亚地区的壁画上就有许多垂下的布帘——清代的立柱上也缠着织物，参见菲尔希纳《论西藏白居寺的历史》，1906年，彩页3、5：金顶寺的柱厅上挂着织物。

幅同样巨大的刺绣作品。两件巨制是由同一个艺术家完成的。这块刺绣作品的局部残片在一些日本的寺庙中仍有保留[1]，但保存状况非常差。我们不禁要想，当时的刺绣究竟有多么珍贵，才会让一位著名的宫廷画师不惜放下身段去起草并制作这件作品。当时的刺绣艺术为两国的刺绣产业打下了坚实的基础，直到现在，中国和日本的刺绣产业仍然非常庞大，不仅在国内销售，还广泛销往海外。

其他文献中[2]还提到了许多刺绣作品，其中部分的尺幅非常巨大。比如一幅来自650年的佛像刺绣，共描绘了48个人像；日本药师寺中的一幅刺绣长30英尺，宽28英尺，包含了超过100个人物形象。文献中还提到一幅8世纪的观音绣像，高达54英尺，宽38英尺。如此巨大的绣像不仅体现了卓越的刺绣技法，还很好地展现了作者对艺术效果的把控能力。

在8世纪到9世纪从中亚地区运到欧洲的宝藏中，有一些精美至极的人物绣像，至今色彩鲜艳，仍能看到当年的神采。例如藏在大英博物馆[3]的一件真人大小的人物绣像，大部分使用简单的链状针法，以未捻的天然蚕丝为线。人物的身体为浅肉色，头发是深蓝色，衣物使用了红、黄、两种蓝和绿色。身体部分根据绘画的风格用黑色勾边。

这些巨幅刺绣需要兼顾材料和艺术效果，需要有经验的画家进行起草。壁画上的佛像线条清晰，非常适合用刺绣工艺来还原。华丽的服饰和飞舞的飘带（见图569）都是用彩色的丝线绣成，与暗淡的壁画颜料或水彩相比，挂在昏暗的寺庙墙壁上或是映衬在佛像身后都会形成更加强烈的视觉效果。自由飘落的花瓣和飘逸的彩带（见图570）大小不一，曲线优美，很好地点缀了画面的空白。

欧洲的石质建筑构成了大面积的墙面，人们用雕塑来使之更为灵动；但东方多用木建筑，因此墙面基本是光滑的，没有雕塑的

569 570

图569　坐佛，身后是飞舞的飘带，下方为飘带或叶形纹饰，彩色刺绣旗残片。日本皇家藏品，8世纪或10世纪作品（来自：《国华》第242册）

图570　丝织物残片，花朵及火焰纹饰和飘落的叶子。藏于日本奈良法隆寺，7世纪或8世纪作品（来自：《国华》第57册）

1　图见《国华》，第83册：日本大和国寺院中人物绣像的残片；《日本艺术史》，巴黎，1900年，图24：日本奈良法隆寺中的刺绣帘幔，上面的人物形象来自绘画作品，6世纪末或7世纪织物。

2　《日本古代刺绣与绘画的关系》，《国华》，第242册。

3　大英博物馆，由斯坦因于1908年从甘肃敦煌千佛洞中带回。

装饰。水彩画笔法细腻，尺幅不大，更需要近距离的观赏。欧洲人采用亮丽的马赛克，西亚人使用夺目的瓷砖营造雄伟的效果，而中国人使用的却是他们自己民族的艺术——价格亲民、色彩绚丽、可以长久保存的丝绸。壁画和水彩画是多么容易被毁坏、被弄脏或发生褪色，光和空气都是它们最大的敌人。刺绣则相对来说能够更好地抵抗侵蚀：它们容易清理，可以卷起来保存，也较易修复。通过与外界的贸易，刺绣成了东亚标志性的工艺品。

绘画的尺幅越大，越想获得远距离观赏的效果，就越适合用刺绣呈现。我们甚至可以说，在东亚没有任何其他工艺可以达到同样的效果。而丝绸在世界的其他地区都是不易获得的奢侈品，因此也不会再有任何地方能够用这种方式来做装饰。[1]盛行中国风的时期，欧洲人也意识到丝绸墙布的意义，并积极地进行了模仿。

由于刺绣用料昂贵，人们采用了"巴提克印花法"（蜡染）来代替。中国的文献中提到，蜡染在唐代时已经出现，但不久就被遗忘在历史的角落。只有中国南部住在山区中半开化的少数民族还在使用蜡染工艺。中国的早期蜡染作品没有留存下来，但在日本的文物中我们找到了一些保存完好的7世纪到8世纪的蜡染作品。后来在日本，蜡染的制作也同样停止了。

蜡染工艺主要是将印花图案的轮廓画到布上，再用熔化的蜡填充在图案中。接着布料被放入颜料中浸染，被蜡盖住的部分就不会被染色。用这种方式可以比较容易地得到各种图案，但从艺术效果上来看要远远逊于刺绣。

这里装饰图样实际上受到了建筑学结构的影响。东方的模仿者们虽然解构了一些严肃的造型，并加入了一些绘画技巧，但基本风格还是保留了下来。因此从欧洲人的感受来说，这些纹样并不符合东亚艺术典型的特点，与过去千百年里东亚的艺术风格相比，看上去非常"不中国"。

属于中国的艺术风格是通过绘画诞生的，刺绣又将这种风格带入了装饰工艺中。在5世纪时，中国的画家已经形成了自己的艺术准则。人们开始"努力追求摆脱平面对装饰的束缚"，试图展现自然的动态。

当西亚还坚持着古老传统中的装饰思想，固守于纯粹的装饰风格时，东亚已经通过刺绣从建筑学对称的牢笼中挣脱出来，开始自由描摹的风格，我们现在已经习惯称之为东亚风格。从空中缓缓飘落的不对称的花瓣、火焰纹饰和自由飘散的彩带都是东方精神的典型代表。

同时，在汉代石刻上已经出现的自然主义追求继续发展，基本人物和动物造型的表现都遵循写实的风格。但在书画的影响下，石刻的线条相比汉代时要柔和圆润

1　在《国华》（第243册）中提到，丝绸明亮的色彩也反过来影响了绘画。因此后来绘画更为崇尚鲜艳的色彩，就是以刺绣为灵感的。另外绘画的轮廓也一改早期的纤细风格，线条变得更宽，在描绘佛像时常用金色勾边，也是模仿绣像中的金线。

了不少。中国模仿萨珊帝国优雅的织物风格清晰地体现在上文提到的狩猎图和花草纹饰上。

东亚人创作出了不对称的绘画风格纹饰构图，并将它传授给了世界。在古典艺术慢慢走向衰亡之后，中国发展出了自己独特的风格，它代表了公元后第一个千年中世界绘画艺术的高峰。这种风格从 12 世纪开始就通过各种美术工艺品来到西方，并不断在那里获得了巨大的反响。从公元前直至萨珊帝国时期，西方的艺术波涛不断涌向东方，而从元代开始，这种西风东渐的情况发生了回转，西方艺术也受到东方的强烈影响。

第二个千年

到了宋代，刺绣的地位开始受到织造工艺的强力挑战。中国文献中记录了宋代 50 种花样的名称。[1] 除了简单的文字和象征符号以外，我们还能看到中国画家喜爱的主题，比如莲花、牡丹、狮子、大雁、孔雀、龟、鱼、宫殿、亭台、龙凤，等等。这些主题始终承载着传统的象征意义。比如狮子戏珠、大雁翔空、龟蛇组成的玄武等，它们并不是模仿绘画得到的图样，而是固定下来表示吉祥如意的一些象征图案。

我们也曾尝试寻找类似唐代那样由西亚借用过来的纹样，例如猎狮纹饰（见图 559），但宋代织物中却没有出现这样的图样；而上述那些具有象征意义的花样在公元后第一个千年也并不多见。由此可见，中国特色的织造风格是在唐宋之间发展形成的。宋代之后直到近代，织造的图样就一直没有发生大的变化。

当时已经出现了绚丽的花朵纹饰，在元代的世界贸易中传到西方，对西方国家的艺术产生了巨大的影响。抽象的植物纹饰原本是从西方传到东方的，但中国人为之赋予了更为写实的绘画风格，又通过高雅的书法技巧加以丰富，重新回传到西方。[2]

这一发展历程在亚洲人喜爱的梅花形象中得到了最佳的体现。劳费尔[3] 举出了充分的例证表明，原本有一种古老的抽象花朵纹饰，直到相对近代的时期，自然主义写实风格在东方盛行，人们在自然中寻找与之相似的花，此后才有梅花形象的出现。将花瓣排列成圈是一种非常古老的纹样，首先在迈锡尼和古希腊艺术中出现，接着在斯基泰、印度和中国艺术中得到传承和保留。它原本是一种植物纹饰，传入中国后便发生了变化，已经成为一种线形纹饰（见图 565，a），直到这些细长的造型又重新恢复成

1　卜士礼，《中国的艺术》，第二卷，第 96 页。

2　米金，《伊斯兰工艺美术中的视觉艺术与工业美术》，第二卷，巴黎，1907 年：13 世纪至 14 世纪，伊斯兰各领域的艺术在中国艺术的影响下都走向写实的风格，当时宗教已经不再禁止自然主义的表达。

3　劳费尔，《中国汉代陶器》，第 283 页。

植物纹饰，并根据东方的视角换成了梅花。[1]

在过去的几百年内，欧洲人了解中国这种自然主义的形象是通过织物、瓷器和青铜器，并认为这些纹样是典型的东亚风格。但需要追忆的是，不管是公元前还是公元后第一个千年，不对称的纹样在中国也是十分少见的，很可能直到中世纪时期，它们才被广泛接受。许多如今我们熟知的来自公元一千年之前的花纹与西方纹饰风格之间的关系都要比与东亚晚期风格之间的关系更近。

中国元代的织物没有留存的原件，从绘画上也无法很好地辨认。我们在同时期西亚的一些作品身上找到了一些研究的线索——在元代，西亚与元朝之间建立了纹饰艺术和手工艺品之间的密切交流。当时的西亚兴起了一股中国风，与400年后的欧洲如出一辙。

但泽[2]的圣玛利教堂中收藏着一匹金底绸缎，上面有着致敬埃及苏丹阿尔·纳西尔·穆罕默德的文字，表明是为他所织。绸缎上还有着中国的蟠龙形象。此外同时期的织物上还出现了汉字。[3]早在11世纪，没有自己民族文化的塞尔柱人在被征服的科尼亚已经建立起辉煌的宫殿，马丁[4]在其中就发现了中国风的动物纹装饰样。西方的地毯上常见的龙凤和云纹饰带都是典型的中国纹饰造型。在伊朗瓦拉明[5]的大清真寺（建于1322—1412年）祈祷室中，除了塞尔柱－波斯风格的墙饰以外，还有一些自成一体的纯粹中国风格的牡丹花饰。连武器上都能看到金属的龙形纹饰。[6]

所有不符合西亚思想和风格的元素，在欧洲文献中都被归为中国风。但个人认为，在这里我们需要更细致的辨别。我们常说来自中国的基本理念在西亚广为流传，但很少提及对东亚作品直接的模仿，实际上也有一些造型是西亚的原创，直到后来才传到东亚。

1 类似还有多瓣的蔷薇渐渐变成了菊花和日本纹章。我们如今已经习惯看到这些东亚的纹饰，但如果我们在历史中回溯这些纹饰的出现，就会发现它们的原型与东亚本土的造型毫不相同。比如我在安特卫普博物馆中一幅梅姆林的绘画上看到五个正在奏乐的天使，其中之一的圣衣上就有一朵八片花瓣的圆形蔷薇花，第一眼望去还以为是日本纹章。但这幅画与东方没有任何联系，只是这个纹饰随着时间在各国广为流传，只是在东方具有特别的意义，而在西方就仅仅是一个常见的纹饰而已。

2 如今波兰城市格但斯克。——译者注

3 欧洲的藏品中有大量这样的事例。可参见莱辛《柏林皇家手工艺品博物馆中的织物藏品》。在阿姆斯特丹国立博物馆有一件织物残片，大约是13世纪的波斯人所织，然而是在一座埃及人的坟墓中发现的，上面有汉字，另外绣有一朵花。同样的纹饰在柏林皇家手工艺品博物馆中的绣着阿拉伯文的绸缎上也出现了。撒拉逊人的织物上（德雷格《纺织与刺绣的艺术发展》彩页104，a）则使用了切成窄条的金箔，这是东亚特有的纺织工艺。马丁，《公元1800年以前的东方地毯》，伦敦，1908年，图52。

4 马丁，《公元1800年以前的东方地毯》，伦敦，1908年，第112页。

5 萨勒，《波斯建筑艺术》，柏林，1901年；马丁，《公元1800年以前的东方地毯》，图45。

6 马丁，《公元1800年以前的东方地毯》，图99，10。均为1400年左右来自波斯北部的作品，分别藏于圣彼得堡的冬宫和君士坦丁堡的皇家藏宝阁内。

目前我们没有看到任何来自中国本土产自 14 世纪的织物。但我们知道，当时丝织物在许多地方都得到了蓬勃发展[1]，在欧洲有幸偶然被保存下来的作品[2]就有可能来自东方；但目前还没有支撑这个猜想的证据。可以肯定的是，元代时中国的绘画领先于所有亚洲其他民族，特别是波斯的细密画受到了前者的巨大影响。于是龙凤和云纹饰带等纹样图案和汉字纹饰就传到了西方。但在我看来，平面装饰与绘画的传播似乎完全不同，甚至应该是相反的情况。

在介绍陶器的某些类型时，我们已经看到中国并不是输出国，而是接受国。14 世纪中国的青花瓷是在波斯文化的影响下产生的，虽然到了 16 世纪，波斯的艺术影响力渐渐衰弱，青花瓷也被视作东亚瓷器的巅峰之作，将远超波斯瓷器的做工输出回西方市场。

同样的发展我们在后文介绍玻璃制品时还会遇到 —— 它同样是 14 世纪在西方的影响下在中国产生的。11 世纪时，塞尔柱人[3]在科尼亚建造的墙饰多以黑色或青绿色为底，纹样为深蓝或深紫色，这种色调更像是中国珐琅器使用的色彩，而不像阿拉伯或波斯的风格，因此马丁认为它们是中国式的。但实际上纹样的发展与他的设想恰恰相反。当时西方的织金工艺已经发展得十分成熟，而中国还没有出现类似的工艺，还在从庄严而又古老的青铜器艺术中寻找灵感。因此很有可能是当时西方的手工艺人将掐丝珐琅的工艺与调色的风格带入了奢华的明代宫殿中。

我们在之后的珐琅器中也会提到，除了工艺与配色以外，有一种独特的纹饰也是从西方传来的，那就是缠枝纹，它在中国过去几百年的艺术中扮演着十分重要的角色。我们在玻璃制品（见图 637）和织物上（见图 571）常常能看到它的身影。目前还没有看到 14 世纪之前或者说掐丝珐琅工艺出现以前这种纹饰在中国已经存在的证据。我们看到，早在 12 世纪因斯布鲁克发现的著名珐琅碗（见图 642）上就已经出现了这种纹饰，在 12 世纪至 13 世纪赫拉特的地毯上也发现了类似的图形。[4]

1　裕尔，《威尼斯人马可·波罗先生关于东方诸王国与奇闻之书》，伦敦，1903 年。根据马可·波罗的记述，他在 13 世纪游经的许多地方丝绸产量都十分丰富（第一卷第 415 页；第二卷第 22、31、133、136、141、152、157、158、176、178、181、187、216、219 页）。在一些地区他还见到了由蚕丝和金一起织成的绸缎（第一卷第 285 页；第二卷第 133、157 页）、金纹章（第二卷第 181 页）和其他类型的织物。其中他提到了两种的名称纳石失（nasich）和纳克（naques）（第一卷，第 285 页），但并没有详细介绍。只在讲到克尔曼的织物时（第一卷，第 90 页）提到了妇女和少女绣的丝织纹饰，它们色彩多变，有野兽、鸟、花、树和其他纹样图案。

2　马丁，《公元 1800 年以前的东方地毯》，图 53、54、56，莱辛织物收藏中的 14 世纪织金绸缎。类似的织物在柏林皇家手工艺品博物馆和杜塞尔多夫以及伦敦维多利亚和阿尔伯特博物馆内均有收藏，上面的纹饰和中国 14 世纪织物上的纹饰非常相似。

3　马丁，《公元 1800 年以前的东方地毯》，第 112 页。

4　马丁，《公元 1800 年以前的东方地毯》，第 72 页：缠枝纹在波斯艺术中随处可见；萨勒，《美索不达米亚平原的伊斯兰陶器》，普鲁士皇家艺术展年鉴，1905 年，第 74 页：1221 年巴格达的大门前，两条龙的背后由螺旋纹组成背景；萨勒，《波斯建筑艺术》：缠枝纹组成文字的背景，特别是在 1242 年建造的科尼亚建筑上也有这样的纹饰。

571

572　　　　　　　　　　　573

图 571　绸缎，牡丹及卷须纹饰，日本制作，中国风格（来自：《美术画报》，1899 年，
第四卷，4）

图 572　一个亡灵被小鬼带去见十殿阎王中的第八个 —— 都市王，另有三个戴着翼帽
的法官；设色画，高约 97 厘米。藏于日本京都大德寺内，元代画家作品（来自：《国
华》第 175 册及《真美大观》第十卷）

图 573　一个亡灵被小鬼带去见十殿阎王中的第三个 —— 宋帝王，两个书记官正在记
录判决；设色画，高约 97 厘米。藏于日本京都大德寺内，元代画家作品（来自：《国
华》第 175 册及《真美大观》第十卷）

在插图上（见图 572、573）我们可以很好地了解中国人使用绸缎的方式。官员们身穿样式简单的衣物，衣物表面基本上只有条状纹饰，或用不同颜色的布料穿插做成彩色的滚边装饰。只有在正式场合所穿的礼服才会依据古法绣上纹章，彰显权力与地位。但龙椅的装饰风格就与之完全不同：龙椅表面覆盖着精美珍贵的绸缎，上面不断出现相同的纹样，与西方平面装饰中的基本风格非常相似，令人想起早期织物的纹饰。桌边所用的绸缎就少了一些庄严的气息，使用了更为随意的散花纹饰。

上述纹饰有许多来自西方。实际上，反过来，中国的织造中也出现了大量属于自己民族的纹样图案，它们漂洋过海去到西方，并在那里被奉为圭臬。比如在一张羊毛毯[1]的中间部分我们看到一群在云间飞翔的仙鹤，这种纹样在波斯是从未出现过的，但在中国绘画和织物上却很常见。

这样看来，地毯上的纹样也必须纳入我们的研究范围。龙凤和云纹饰带是三种最著名的源自东亚的纹饰，因此被世界各国人民视作中国的象征。但许多同样主题的纹饰在艺术风格上则完全称不上中国风。无论是我看到的地毯原件还是图片，上面的纹饰与我欣赏过的所有中国绘画或织物上的纹饰均不相同。它们上面的纹样实际上属于西亚自己的纹饰风格，与中国纹饰简直是南辕北辙。

由于中国没有类似欧洲概念中的纹章，因此用抽象的方法呈现动物形象的方法对中国人来说就很陌生。龙和凤都是权力和吉祥的象征，与欧洲的狮子和鹰的寓意相近。御用的龙也没有纹章学概念上的固定外形，而是根据不同的作用、材料和空间产生了上千种变化（见图 578—581）。正是对龙千姿百态的刻画构成了中国艺术与众不同的魅力。无论是绘画、雕塑、青铜器还是服装，到处都有龙的造型出现，但它们的风格各异，造型百变。于是这一形象就脱离了诞生地的限制，在国外也成为了广受欢迎的纹样。

中亚和西亚的地毯和织物上的龙凤形象经过本土化和抽象化处理，常常被误读，从风格、工艺和造型上来看它们似乎都与中国的龙没有相似之处。正如在欧洲，狮子和鹰的形象已经超脱了原本的历史政治含义，成为现代纯粹的艺术图样出现在菜单和台毯上；龙和凤也成了亚洲工艺美术的共同财富。西方的许多形象看起来绝没有半点中国风格，甚至连中国人自己都未必能看出其中有龙和凤。

中国的青铜器上曾经出现过来自西方的动物形象，它们都被抽象成了没有实际意义的动物纹饰。而东方的动物形象也反过来被西方设计成织物图案，从其中的每根线条丝毫看不出中国绘画原先的优雅、含义和思想。龙在中国始终具有特别的象征意义，西亚地毯上出现如此变形的龙的形象，如果发生在中国，在一定程度上来看已经可以说是某种亵渎神圣的行为。只有在国外，人们不甚了解龙凤的内涵意义，才可以不受限制地设计出这样的装饰图案。

1　藏于柏林弗里德里希大帝博物馆，图见马丁《公元 1800 年以前的东方地毯》，图 85。

<div style="text-align:center">574　　　　　　　　　　　　575</div>

图574　执扇的妇人与孩童，绢本设色画，金线刺绣，白色绸缎为底；屏风局部，高1.65米。藏于伦敦大英博物馆，18世纪初中亚作品（来自：卜士礼《中国的艺术》第二卷）

图575　罗汉端坐于高背椅上，旁边有一随侍，一个妇人正在桌前祈愿，上方有祥云和仙子；设色画，椅背用红色丝绸装饰，15世纪作品（来自：《国华》第74册）

与此类似的还有中国的云纹饰带，它大约在16世纪成为西亚地毯纹饰的主要图样。在西亚，云纹被抽象成条状或细带状的纹饰。

卷曲的云纹最早出现在公元前两千年迈锡尼的刀鞘表面，起到填充空白空间的作用。它深刻影响了中国的纹饰图样，中国画家非常喜欢在画中加上团云图案（见图575）。在绘画中，云纹是非常自然地区分不同场景的辅助手段。如絮般的云朵似雾似烟，适合任何留白的空间，来去自如，不会影响整体的构图。有时画面中的云朵汇聚成小团，有时整个画面都在云团间若隐若现。这种简易的点缀在刺绣中（见图577，上）也常被使用，但可以非常清晰地看出是来自中国绘画的艺术风格。

西方的地毯制作者很可能完全没有见过中国绘画上的云，而是直接吸收了云纹这种纹饰，然后将它们拉伸成细长的带状或卷须状。在中国只是起到次要装饰作用的纹样在西方却被赋予了独特的意义。

龙凤和云纹饰带毫无疑问源自中国，但抽象而又仅有装饰意义的画却是西亚的一种"中国风"，它与母国的艺术思想毫无联系。正是艺术风格的差别使人能够非常容易地区分东方与西方的不同艺术语言。唐代织物上优雅的平面纹饰和珐琅瓷上的纹样都是来源于西方的灵感激发，但它们在中国受到自然主义绘画风格的影响，形成了属于自己的独特风格。反过来，中国灵动的纹样图案传入西方后，原有的意义被消解，成了堆砌的纯粹装饰意义的纹饰。

在过去的一千年中，中国艺术的独创性和自主性体现在将自然主义的绘画风格运用到手工艺品的装饰中。总是追求在几何框架下尽可能地将织物展现得更加写实，我认为这才是10世纪以后中国织造的独特个性。

我们已经见识过用丝织的方式呈现整幅绘画的作品。这一工艺在过去的几百年内变得更为完善。人们用或粗或细的丝线进行刺绣，画面色调和谐，巧夺天工，可谓手工艺品中的翘楚（见图574、576）。屏风也常用刺绣装饰，甚至整面墙都蒙上刺绣作品。[1]

艺术性更高的是用彩色丝线和金线编织的整幅壁画和帘幔（见图577）。这些丝织品色彩绚丽，主要用深红色和蓝色，尺幅达到一米见方，上面用刺绣复刻出整幅绘画的样貌。这一工艺似乎在17世纪甚至是18世纪才达到完满。虽然技巧卓越，色彩艳丽，但纺织画作仍然不能替代刺绣。两者在色彩效果上各有特色，装点在宫殿和寺庙的墙壁上和各式家具上，并给帘幔提供了更多色彩效果的可能。还有一种非常有趣的织物画，它们是由染色的小块绸缎根据图样的需求拼接在一起构成的，部分绸缎上织有纹饰图案，拼在一起之后人们再在上面完成画作。

1 18世纪，刺绣丝质台布在欧洲的城堡中非常流行，比如慕尼黑的宁芬堡等。17世纪纸本绘画来到欧洲，为我们的台布提供了纹饰灵感。参见拉塞尔《沃顿盎德艾基的17世纪墙布》，《伯灵顿杂志》，1905年7月刊。

576 577

图 576 挂轴，柳树枝头停着燕子，沼泽地里有一双仙鹤，另有牡丹和远山，有诗句题词；设色绢本绣画，广州制作。
藏于伦敦大英博物馆，19 世纪作品（来自：卜士礼《中国的艺术》第二卷）

图 577 道教仙境，设色绢本画，高 1.25 米，部分有金线刺绣。藏于伦敦大英博物馆，约为 1750 年作品（来自：卜士礼《中国的艺术》第二卷）

这些作品上的纹样从风格上与公元前的织物纹样相比差别巨大。先前的纹样囿于结构的重复，而如今的纹样却在造型和色彩上都自由了许多。先前是平面纹饰的程式化体现，如今是自然主义绘画效果在立体手工艺上的呈现。正是由这些联系造就了中国特有的织物图样，它们在过去的一个世纪里获得了世界的赞誉。

在古代，皇帝的礼服上绣有意义重大的纹章，每位官员的胸前也有不同的纹样彰显他们的职位等级。彩色的织物流行了起来，特别是黄色和红色，被当作宫廷的象征。随着

图578　浅绿色龙袍，丝绸上用金线刺绣而成，龙从海中驾云升腾而出，另有其他象征纹饰。藏于伦敦大英博物馆（来自：卜士礼《中国的艺术》第二卷）

服饰风格越加奢华，有时整件衣服甚至完全被彩色的刺绣覆盖。我们看到一件宫廷礼服（见图578）上不仅有传统的水波纹，还在中央出现了浪花拍岸的形象，其中的岛屿线条现代，色彩纷杂。水中有数条龙腾飞起来，前方正中的一条正好位于胸前中心位置。整个画面都填满了云纹和各种不同的吉祥符号。

在节庆时穿的常服也有相似的丰富刺绣。下裳（见图580）绣着狭窄条状花饰和较大的龙纹，并用花饰滚边收边。上衣（见图579）上绣着龙凤纹饰，周围遍布云纹，下方是水波纹。另一件马甲（见图581）上面的纹饰也大致相近，胸前是传统的古老纹章，以四方形边框与周围的其他织物纹样分隔开来。此外以蓝色点翠与珍珠装饰的掐丝金冠（见图582）华丽闪耀，光芒四射，更加强了服饰的色彩效果。日本还保存着一件8世纪的银冠，上面装点着人物、花卉图案和繁多的珍珠、水晶与宝石。[1]

即使是僧袍（见图583）也有十分华丽的装饰。除了使用珍贵的锦缎和刺绣以外，外面披的袈裟也均用刺绣滚边，令人想起早期的风俗习惯。

除了龙凤以外，纹饰中还有各式各样的象征图案。比如常见的文字"福""寿"、八卦的图案、阴阳纹饰、八种乐器、八宝和十二章纹。除此以外，佛教和道教的吉祥象征也常见于纹饰中。植物纹饰则花样繁多，组合灵活，一直是织物纹饰中最重要的组成部分。

1　《国华》，第157册，日本奈良东大寺法华堂戒坛上菩萨像的头冠。参见明斯特伯格《日本艺术史》第二卷，图135。

579

图579　a：新娘丝质吉服上衣，彩色丝绣，云间龙凤飞舞，下方有水波纹，另有滚边收口；b：靴子；c：凤冠，有金银配饰和点翠装饰（来自：高延《中国宗教体系》第一卷）

图580　新娘丝质吉服下裳（上衣遮住一部分无法看到），彩色丝绣，龙纹和水波纹，另有带状纹饰和植物纹饰（来自：高延《中国宗教体系》第一卷）

图581　新娘丝质吉服马甲，中央四方形刺绣中，岩石露出水面，上面站着一只鸟，还有古典纹饰和龙凤云纹（来自：高延《中国宗教体系》第一卷）

580

581

图582　掐丝金冠，银镀金，镶嵌宝珠和点翠；垂下珠链。北京颐和园藏（来自：卜士礼《中国的艺术》第二卷，图1091）

图583　和尚穿着刺绣僧袍，露出右肩，近现代服饰（来自：普莱斯《厦门岛》，汉堡弗兰克图书馆）

582

583

　　瓷器中使用的纹样也大多在织物中有所体现，只是由于织造工艺的限制，有些图样经过了重新调整和设计。在中国艺术中几乎不存在任何纹样是无法通过艺术手段改成织物纹样的。

编织毯

　　羊毛毯在中国很早就出现了，如今还留存着唐代羊毛毯的残片（见图563），但它们与其他形式的织物除了作用不同、用料更厚重以外，在纹饰图案方面似乎没有任何区别。唐朝毛毯上的纹饰图案并没有使用到编织毯上，也可能是已经过时了。但旧时深黄色为底、深蓝和深褐图样的配色却在现代的毯子上得到了再现。从画像上我们发现，如今地毯上的花纹无论是从涡卷纹饰的曲线还是活泼的色彩来看，都继承了早期

毛毯纹饰的特点。蓝色、红色、绿色和黄色的纹样在紫色的基底上显得十分突出。地毯在当时是一种奢侈品，因为中国人不常在地上铺装饰，即使有，也大多使用普通的动物毛皮。

马可·波罗在他的游记里讲到，在他穿过塞尔柱王国科尼亚之时，看到了"世界上最为精美的毯子"。[1] 他同时提到了丝织物和其他织物，因此可以推测，早在13世纪就已经出现了专门的毯子这种功能饰品。但他在游记中并未提及它们的质地和具体的纹样。书中描述在中国的经历时只提到了丝绸，从未提过毯子。因此厚重的羊毛毯很可能是在后来才传入中国的。

如今市场上中国的毯子有羊毛、骆驼毛、混着金线的丝绸等不同质地，最早应该是在18世纪下半叶开始出现的，有可能这个时间还要更晚。欧洲和美洲要到19世纪末才从中国的艺术作品中认识到地毯艺术的魅力[2]，因此如果在中国风盛行的17世纪至18世纪初毯子已经在中国大量生产，那么这种漂亮、实用又廉价的商品不可能没有被卖到欧洲——毕竟当时所有可能出口的商品都销往了海外。况且如果当时已经有批量制作毯子的工艺，那么在中国的大量耶稣会会士的报告和游记中一定会提及这个产业，然而历史上并没有这些记载。

在西亚，特别是波斯，地毯行业已经兴起了数百年。文献中提到，蒙古首领帖木儿在1400年前后将波斯地毯编织工带回了他的都城撒马尔罕。另一方面，我们知道他娶了中国的公主[3]，因此他受到了中原艺术文化的巨大影响。综合上面的几点，我们可以推测东亚的地毯编织业应该是在19世纪才诞生的。中国的文献卷帙浩繁，至今还有许多没有进行翻译。就目前我们手头的资料来看，没有提到制作地毯的相关记载。欧洲的相关文献同样缺漏很多，讲述不深。目前只有拉尔金对地毯的种类进行了较好的梳理和分类。[4]

对于纽约大都会博物馆第一次公开展出的中国地毯，瓦伦蒂诺曾尝试对其中的一些进行断代。[5] 凭借仅有的少量材料，他将中国的地毯按照三个时间段分组：乾隆时期的地毯、道光时期的地毯、现代地毯。这样的时间段似乎非常精准，但由于前文阐述过的原因，我认为我们还无法确定这种工艺在中国产生的时间。拉尔金甚至认为中国最早的地毯出自16世纪。瓦伦蒂诺并没有将受到西亚文化影响的地毯纹样和东方自己的织物进行区分，也没有追溯中国地毯可能模仿欧洲纹饰的可能性。

1　裕尔，《威尼斯人马可·波罗先生关于东方诸王国与奇闻之书》，第一卷，第43页。信仰伊斯兰教的土库曼人是游牧民族，而亚美尼亚人和希腊人则在城中郊外编织地毯。

2　拉尔金（Larkin）认为欧美真正对地毯产生兴趣是在1908年，当时美国艺术协会在纽约以高价出售了一件作品。

3　未查到相关资料，疑为作者谬误。——译者注

4　拉尔金，《中国古代地毯选集》，伦敦，1910年。七幅彩图和33幅黑白图片展现了拉尔金的地毯收藏。

5　《纽约大都会博物馆年鉴》，1909年2月，第20—22页，共三幅图。

中国式的地毯

中国的地毯大多是长方形，但四方、圆形或椭圆形的样式也比其他国家出现得更多。这些地毯在房间里只会放在几个固定的地方，主要是为了保暖或取暖，晚上还可能当成床品来使用。当然，它们也可以作为桌布和靠垫，还会被用来垫在马鞍或马背上。西方那种巨大的可以覆盖整个大厅地面的地毯在中国似乎较为少见。庙宇中，人们在跪下祈祷时也会使用小的地毯衬在膝下。

地毯的共同特点是有一道宽边，中间几乎都是各种造型的窃曲纹或佛教的万字纹[1]（见图584—588）。纹饰的线条十分清晰，与早期的青铜纹饰不同，它们总是连续不断的完整图案。

瓦伦蒂诺将一块小巧的丝毯断代为17世纪，这很可能是最古老的地毯之一。它的周围有三层万字纹花边，中间交错编织着小龙和其他纹样（见图584）。丝毯中央底色较深，花纹色浅；花边部分则用黄色为底，蓝色组成万字纹样。这种色彩搭配与波斯地毯截然不同，是唐代羊毛毯常用的色彩（参见图563）。

584

585

图584　地毯，浅色的龙纹与吉祥纹饰交替出现，底色为深蓝色，边缘为黄色丝绸，上面排列着三层蓝色万字纹饰。藏于纽约大都会博物馆，17世纪或18世纪作品（来自：《纽约大都会博物馆年鉴》，1909年2月）

图585　羊毛毯，铺满的纹样仿照早期丝绸纹样，有滚边。a：万字纹与蝙蝠纹饰；b：抽象花饰、窃曲纹与万字纹；c：圆形花饰与万字纹。18世纪或19世纪风格，伦敦拉尔金藏品（原作照片）

1　西亚的地毯上也常出现类似的纹样，但这和中国完全没有联系。萨勒已证实，万字符号在公元前7世纪的石刻上就已出现了。它属于西方的古老纹饰，已经流传了上千年。

稍晚一些的羊毛毯（见图585）常用重复的纹样图案，这是仿照丝绸的纹样制作的。与波斯地毯丰富的色彩和多变的线条相比，中国的地毯似乎过于朴素，甚至有些单调了。但它们的色彩大多十分鲜艳，特别是蓝色、黄色和白色的纹样，以纤细的线条勾勒在素色的基底上，别有一番独特的艺术魅力。现代的地毯则大多使用长丝织成，织工比较粗糙，花纹就显得不甚清晰。

还有一些地毯会在中央织圆形的纹样（见图586），四个角上再加一些角饰，其余空白处则添加散花、装饰花纹或动物符号。这块地毯大概是18世纪末的作品，中央是线条纤细的凤凰形象，四角装饰以窃曲纹，边缘和角落是植物纹饰，还有龙纹游弋其间。这些纹饰和中央纹饰的边框图案都沿袭了古希腊的藤蔓纹样风格，在中国首见于汉代，在早期佛教艺术中得到了很好的传承，此后成为中国纹饰宝库中难以忽视的重要组成部分。

下面看到的这条羊毛毯（见图587）制作时间要稍晚一些，纹样纷繁甚至有些喧闹。外圈的花边采用藤蔓和牡丹纹样，模仿丝织品的图案，但与条状的窃曲纹边框毫不相称。后者意在隔开中心的图案与四周的花边，但在其中显得格格不入。中央的纹样包含圆形花饰、灌木和花朵图样，可谓花团锦簇。此时的地毯纹样已经形成了东亚

586

587

图586　浅色羊毛毯，万字纹之间还有抽象的凤凰造型纹饰，有边框。藏于纽约大都会博物馆，乾隆时期（来自：《纽约大都会博物馆年鉴》，1909年2月）

图587　羊毛毯，抽象的植物与茶花纹饰，窃曲纹边框，中央为蓝色，花饰为黄色和白色，其余用象牙色、浅黄色和深蓝色。1750年（存疑）山东出品（来自：霍尔特《古今东西方地毯》，芝加哥，1908年）

的独特风格，我们在西方绝找不到这样的纹样。此外色彩的搭配也非常有特点：深浅不一的蓝、黄和白提升了整体画面的效果。[1] 波斯地毯中的主色——红色在大多数中国地毯中出现得很少，只在现代地毯中有一些以深红色为底色的实例。或许现代地毯采用了欧洲的染料，而早期的地毯使用本土的染色方法，只能制作出寥寥几种色彩。

另外我们还可以看到一条现代羊毛地毯（见图588），它色彩偏浅，呈现出一种繁杂的自然主义风格，窃曲纹构成的花边还做成立体的造型。中国人一贯更青睐大方简洁的画面效果，追求实用性，很难理解他们为何会选择这样的纹样图案和工艺方式。对中央小巧的散花来说，这样的边框实在显得过于沉重了。还有少数地毯上使用了飞翔的仙鹤、牡丹、缠枝纹等丝织物中的常见纹饰，它们

图588　浅色羊毛毯，中央为圆形抽象纹饰，环绕着散落的写实花叶和蝴蝶纹饰，窃曲纹边框效果立体。近现代作品（原作照片）

一般线条优雅，但工匠完全没有考虑它们与地毯风格的适配性，只是机械地照搬罢了。

文献中并未记载地毯产地和工艺特征方面的联系，但是地毯的织造中心似乎集中在北方，特别是北京、天津和宁夏。许多宫中的地毯来自中亚的省份。

骆驼毛制成的地毯也十分常见，但人们最为珍视的还是丝毯，而加入了金线的丝毯则是最珍贵的。

西亚风格的地毯

地毯编织或许最早起源于中国新疆和中亚的不同地区。[2] 地毯编织的工艺自然在周边地区传播开来，西方的纹样也得以在此流传下去。这里我会跳过撒马尔罕的礼拜毯，因为它们在风格上来看只是西方地毯的一个分支，与东方毫无任何关系。一些中亚地

1　比奇·朗顿（Beach Langton），《如何了解东方地毯》，第222页，彩图；拉尔金，《中国古代地毯选集》。

2　马丁，《公元1800年以前的东方地毯》，伦敦，1908年，图247、248、249：和田地毯，色彩活泼，装饰以中国典型的龙纹、窃曲纹和散花等纹饰；图246：金底丝毯，纹样模仿山水画风格；第101页：中亚的地毯（1700—1800年）。

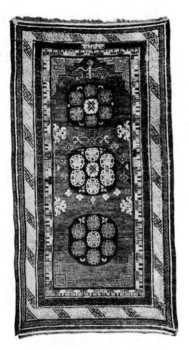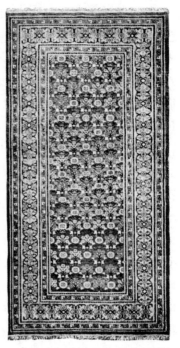

图 589　彩色羊毛毯，花朵及几何纹饰，
新疆莎车地区制，长 1.5 米。藏于伦敦大
英博物馆，19 世纪作品（来自：卜士礼
《中国的艺术》第二卷）

图 590　彩色丝毯，花朵及几何纹饰，
1885 年伦敦国际发明展，售出价 1300
马克，19 世纪作品（来自：卜士礼《中
国的艺术》第二卷）

毯的纹样展现出若干受到近代中国地毯影响的痕迹，比如倾斜的窈曲纹（见图 589）。
中亚地毯多采用更加强烈的深色，配色也比中国北方的地毯更为多变。除了蓝色、黄
色和白色外，人们还会使用红色、粉色、绿色和深橘色。

　　莎车和喀什是当时中国新疆最大的地毯产地。[1] 许多作品都与阿富汗的地毯十分相
似。但另一条来自中亚地区的地毯由 12 个动物围成一圈，其间还有卷须纹和更接近东
方风格的纹饰图案。[2]

　　有一块彩色丝毯（见图 590）在工艺和纹样上都符合西亚风格，只在细节上稍有
些出入。丝毯以蓝色为底，橙红色滚边。1885 年，这块丝毯由中国送到了伦敦。

1　安德鲁斯（Andrews），《印度不同地区的一百种地毯设计》，伦敦，1905 年：展现了多幅彩页与 15 幅胶版画。

2　劳费尔，《古中亚地区地毯上的十二动物纹样》，《通报》，1909 年，插图。1908 年这块地毯来到北京。

第六节　漆器与木器

文献—工艺

中国现存的文物中，陶制的明器、青铜制的兵器与祭器和石刻除了少数来自公元前以外，大多来自汉代和公元后第一个千年，但似乎没有早期木制器物流传下来。至今为止中国流传下来的漆器和木刻最早也是明代的作品。

我们又一次从日本得到了中国早期作品的相关信息。寺庙和皇家藏宝库奈良正仓院中收藏着许多杰作，它们都来自8世纪以前，做工精良，保存得极好。从工艺的完整性、多样性以及纹样的丰富程度来看，这些漆器和木刻作品起码已经有百年以上的历史，而这在一个岛国上是无法发生的，因此日本的这些宝物应该是从中国进口的艺术品，或是根据中国艺术仿制的。

在4世纪顾恺之的一幅画作上，一个女子坐在镜前，身后的侍女正为她打理头发。在高高的镜架中央有一个打开的盒子，外黑内红。地上还散落着一些或圆或方的匣子，上面画着散花图案，黄底红花。当然绘画中的描绘并不精细，我们也无法辨认上面的纹样图案，其中所用的配色也可能经过了修补，但从器型、用途和装饰的风格来看，这些匣子都应该是漆器。因此我们可以确认，早在4世纪就已经有漆器妆盒了。

此外我们还在许多文献资料中不断看到有关木刻和漆器的记载，但对我们有关其风格发展史的研究没有什么帮助。在公元前632年人们就用红色的大门和乐器来彰显权力。这些漆器的作用在文献中也有提及，同时人们似乎还在使用一种"红漆板"。[1]但我们无法得知这些木板上的红色是先用颜料再施清漆，还是直接刷上红色的漆制成的。没有任何资料显示这些木板上何时出现了何种纹样，相关漆画的工艺也毫无线索。但既然文献资料都没有提及任何纹样图案，那么我们可以推测，在公元前的木刻表面，人们刷上一层光滑的漆层，并不加以装饰。因此这里的漆是用来保护木刻，而不是起到装饰作用。

虽然如此，木器的使用却可以追溯至最古老的时期，因为例如青铜器罍就得名于一种木器，后来这种器型才被青铜器沿用下来。[2]

同样古老的器型是圆盖高脚的豆，在介绍汉字时我们已经讨论过这种器皿（见图

1　格鲁伯，《北京的殡葬习俗》，《北京东方学会会刊》，第四卷，第21页，北京，1898年。

2　此处要特别感谢沙畹先生，他翻译的《博古图》第十二卷中记录了这条信息。

544）。它最早也应该是由木头制作而成的，而木豆也可能仿自更古老的某种陶器。

为了使木器经受住岁月流逝和日常使用的考验，人们发现可以使用颜料和漆在木器表面形成保护层。弓和木车可能是历史最悠久的漆器，公元前祭典中的礼帽也非常流行使用上漆的发冠。

中国的漆并不是复杂的人工制品，而是使用天然的漆树汁液——只要在漆树的树干上割一道口子，枝液就会流出来。杜赫德说："中国的漆实际上是一种略带红色的橡胶。人们在树皮上不断砍在同一处，直到看到木材，不用剥去所有树皮就可以得到这种生漆。""这种漆树分布在江西和四川，其中位于江西最南端的赣州出产的生漆质量为最佳。"[1] 杜赫德十分详细地阐释了割漆和调漆的工序，这些工序都有超过两千年的历史，直到今天仍在使用。

他提到两种加工的方法：

> 第一种也是最简单的方法：人们直接将漆刷到木材上。首先将木材抛光，再在上面刷两到三遍桐油。待到桐油干透，再刷两到三遍漆。通过这种方法得到的漆层呈透明状，可以清晰地透过它看到木材的纹理。如果想要隐藏材料的特征，那么就需要增加漆层的厚度，直到木材表面看上去极富光泽，像镜子一般。等到漆层干透，再在上面画上人物、花卉、虫鱼、山川、宫殿等图案，最后在图案上再刷几遍透明的清漆，为它们增加无穷的光彩。
>
> 另一种上漆的方式就不那么简单，需要好几道工序。人们首先刷一遍底色，然后用纸、亚麻、石灰和其他材料上浆做成一层坚硬的涂层，它与底层结合得十分紧密。在这之上再刷两到三遍桐油，等到桐油干透，再刷几遍漆。用这种方法上漆对工匠要求极高，他们技艺的高下直接影响作品的优劣。

生漆具有极佳的耐腐蚀性，无论是海水还是烧开的滚水都无法伤它分毫。况且一般的漆器表面的漆层都在三层以上，更精致的漆器甚至要求刷18遍漆，漆层很厚，在变硬之前很容易进行雕刻的作业。但需要注意的是，必须保证下层干透的情况下，才能刷下一遍漆。由此可见，用这种工艺加工漆器是一个十分漫长的过程。

最具艺术性的是漆器上的装饰。正如上文所说，薄的清漆是透明的。早期的漆器都是在彩绘上施加一层透明的清漆制成的。这层薄薄的漆层给绘画的效果增加一层光彩，同时也起到保护作用。随着刷漆遍数的增加，漆层渐渐失去了透明的光泽，但形成了属于自己的光彩。如果再在生漆中添加颜料，就能获得相应的色彩。其中最有名

1　让·巴普蒂斯特·杜赫德（J. B. du Halde），《中华帝国全志》，原文为法文，罗斯托克，1747年，第二卷，第205—207页：中国漆的特性和应用。

的是加入了醋酸铁制作出来的深黑色漆。日本有许多这样的工艺，但由于篇幅限制，在这里就不一一介绍了。

我们从文献中得知，漆器艺术在宋代时及至巅峰；在明代也有继续的发展，但似乎当时人们开始更加青睐瓷器，除红漆以外的漆器就逐渐淡出了人们的视野。杜赫德提到18世纪"在广州制造的漆器在实用性和耐用性方面早已落后于日本、南京制造的漆器了。这并不是由于工匠们不再使用上佳的描金或漆，而是在于他们的急功近利——只想讨好欧洲人的眼光。制作一件八层的漆器需要很长时间，整整一个夏天都不够完成一件足够完美的作品"。[1]

如今的工艺也只有部分沿袭了下来，许多日本的漆器类型已经失传。很难凭少量材料梳理出漆器工艺和风格发展的全貌。实际上我们甚至不能确定是否能够串连起属于中国的漆器艺术史。因此我必须澄清，本书将会列举一些日本意外保存下来的8世纪左右的漆器作品和现代的一些实例，以求给读者展现漆器多样的用途和上面独特的美术纹饰。在这两个时期之间的漆器则没有得到准确的断代。

唐代

日本寺庙中最古老的佛教浮雕（见图591）和雕塑并不是用木雕成的，而是在坯料之外涂上生漆（Kanshitsu）制作而成。这里的坯料是一种人工加工而成的混合物，其中也可能有漆的成分。坯料表面不经抛光和打磨，保持原生态的样貌。但这种工艺似乎没有流行太长时间，随着工艺的不断进化，后来被木刻取代了。我们在日本看到的部分漆器应该来源于中国大陆，那么可以推测，当时中国的工匠也掌握了相同的工艺。

日本圣武天皇遗留下来的宝物自8世纪中叶就统一收藏在皇家藏宝阁奈良正仓院中。[2]由于没有中国的物件可以参照，我们也无法确认这些器物的来源，但它们很可能是从中国引进日本的，或至少是由迁移到日本的中国工匠在日本制作的，无论如何它们都非常符合中国唐代的艺术水平。

从风格来看，这些漆器与近数百年的器物相比都显得很"不日本"，它们更像是出自盛唐的奢华器物，这种结合了西方民族影响和东亚本土艺术形式的风格在青铜器和陶器（见图388）中已有丰富的呈现。丝织品中则出现了波斯风格的猎狮图案（见图559）、繁丽的植物纹饰（见图563），特别是圆花饰也都来自波斯。人们用彩色颜料将类似的纹样画到木头的表面，再覆上漆（见图592），或是在图案处镶嵌贝母（见图594），此外还有黑漆银钿的类型（见图593）。除贝母以外，琥珀也是常见的漆器装

1　卜士礼，《中国的艺术》，第一卷，第124页；曹昭，《格古要论》，1387年，第八论：古漆器论。

2　《东瀛珠光》，东京，1908—1910年，六卷，大幅对开本图片，细腻的彩色木雕画和胶版画，共收录588件器物，共376幅彩页，其中有大量木器与漆器。

591

a

b

592

图591　座屏局部，高31厘米，佛像浮雕，生漆狮子与凤凰造型，未经抛光打磨，据传为弘法大师从中国带到日本。藏于日本轮王寺，唐代作品（来自：《高野山寺庙中的艺术瑰宝》，国华出版社）

图592　彩绘方盒。a：浅蓝为底，金银漆植物纹饰，下方有木质基座；b：绿底，红色花饰，玳瑁镶边。藏于日本奈良正仓院中，日本风格，8世纪作品

饰。相同的工艺在铜镜表面的装饰中也有呈现（见图279）。日本文献中还提及了水晶盘片（见图601）和水晶碎（见图594）的装饰，透过它们我们能清晰地看到器物上的绘画。在一件檀木盒（见图596）上我们看到螺钿构成的波斯圆花饰，线条优雅，工艺精湛，其间还点缀着花鸟纹饰。

　　同样的圆花饰还出现在一个镜匣上（见图595）。八瓣花朵造型的镜匣表面以黑漆为底，通体镶嵌银钿，展现出螺钿漆器的至美工艺。工匠以沉稳的技艺进行布局和加工，每根线条都符合西方艺术的风格。但从棕叶纹饰、镜匣的造型和许多其他细节之处都不难发现东亚艺术的印记。同样奇特的是在纯粹几何造型之间还夹杂着抽象风格的凤凰纹饰。这个纹样图案并不是漆器艺术的原创，而是对其他工艺的模仿。我们还会在千年之后的金器中看到它，但我们若将两者加以比较，就会发现唐代的工匠们对平面装饰的理解有多么深刻。

593

594

图593　圆形琴弦盒，银钿花鸟图案。藏于日本奈良正仓院中，日本风格，8世纪作品（来自：《东瀛珠光》第二卷）

图594　圆形木盒（a）及盒盖（b）；黑漆上镶嵌贝母与水晶碎花饰，盒内衬织锦。藏于日本奈良正仓院中，日本风格，8世纪作品（来自：《东瀛珠光》第三卷）

a

b

595

596

图 595　木质镜匣，侧面有锁（a），匣盖（b），黑漆上有银钿纹饰，配件为金银质，8 世纪作品（来自:《东瀛珠光》第六卷）

图 596　四方红檀木箱，下方有木质底座，团花及花鸟纹样；藏于日本奈良正仓院，8 世纪作品（来自:《东瀛珠光》第三卷）

a

b

c

图 597　檀香木四方围棋盘，彩绘，纵横线条用象牙镶嵌，下方抽屉设镀金把手，拉开一个抽屉，另一个就会自动打开。a：正面绘骆驼、射手、神兽、鹦鹉、雉鸡，下方为山羊及禽鸟；b：山羊、雉鸡、骆驼与领头人，狮子及植物纹饰；c：底座侧面（参见 a），檀香木，镶嵌象牙花鸟纹饰。藏于日本奈良正仓院中，8 世纪作品（来自:《东瀛珠光》第一卷）

这类漆器都遵循对称的装饰风格，上面的纹样大多来自西方，再经过东亚的艺术表现手法稍加改动。此时肆意自由的布局还未压倒对称概念，东亚漆器工艺也还未发展出属于自己的风格，而是追求效法西方的平面装饰。直到10世纪末，中国本土的漆器工艺才初露端倪，经过调整的外来纹样渐渐发展完善，不过几百年后，由绘画延伸出来的中国装饰风格就反过来成为西方各国争相效仿的对象了。

另一个匣子上用带纹理的木块拼接出简单的几何纹样（见图598）。类似的匣子——大多体型较小——在今天的日本和印度还在制作。由此可以推断，镶嵌木器的工艺早已在亚洲范围内广为传播了。后来中国人则更喜欢实木或漆器。

西方的骑马狩猎图案也被运用到木器上（见图597）。基座底部相抵的一对羚羊（a）让人想起丝绸上的类似装饰图案（见图564，b）；侧面的图案处理得更为自由。传统纹样中的引弓射箭、飞奔的猎物、对鸟和骆驼的动作与造型栩栩如生，也许是从同时期的绘画作品中借鉴而来的。骆驼造型（见图597，b）此前从未出现过，之后也并不常见，但在同时期的陶制明器中（见图387）也有体现。绘画的四周用细窄的象

598

599

图598　四方沉香木箱，有底座，侧面与箱盖以红檀木贴出几何纹样，底座足部用象牙雕刻并染蓝。藏于日本奈良正仓院中，8世纪作品（来自《东瀛珠光》第三卷）

图599　四方木箱，有底座，黑漆上雕刻古希腊式棕榈叶纹饰，线条圆润，更符合中国艺术风格，部分纹样表面描金描红。藏于日本奈良正仓院中，8世纪作品（来自《东瀛珠光》第三卷）

牙线条围起来。除了抽象的植物纹样（见图597，c）以外，动物纹饰的造型也开始显现出受到本土绘画风格影响的痕迹。

前面我们已经欣赏过一件木壶漆器（见图311），野鹿、蝴蝶、鸟、花草等我们熟悉的纹样像火漆一样排列在漆器表面。日本8世纪皇家收藏的图录中将这件木壶详细记录为"异邦风格"，但实际上只有纹饰图案来自西方，木壶本身的造型完全是东亚风格的。

金属和贝母的镶嵌装饰非常适合抽象化的造型，而毛笔则更适合肆意挥洒，完成整幅画作。为了保护画作，人们通常还要再刷一层透明的清漆。

将平面装饰的花纹与布局更为自由的绘画相结合，就得到了令人惊叹的东亚独特风格的纹饰（见图599）。希腊的棕叶饰脱离了对称的结构，与散漫飘浮的云朵和火焰纹饰一样点缀着平面，其间还有张开嘴巴的鱼。

在另一件木盒（见图600）上我们看到姿态舒展的鸟儿、写实的花朵和抽象的云朵纹饰。除了彩绘以外，我们在这里还遇到了漆上描金的工艺。此前我们已经了解了在绘画上刷清漆的工艺，还有用其他材料在不透明的漆层上堆叠多层螺钿的工艺。漆上描金的工艺还是首次出现。

在一件沉香木匣（见图601）上，工匠用金粉画出山水和云，作为边框装饰。这里糅合了若干工艺。底部用象牙镶嵌出抽象的植物纹饰和狮子形象。匣子正面先绘制

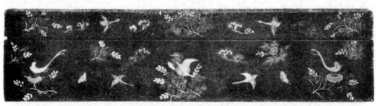

600

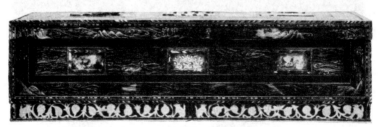

601

图600　四方黑漆木盒，鸟、蝴蝶、枝叶及云纹，彩绘，部分描金。藏于日本奈良正仓院中，8世纪作品（来自：《东瀛珠光》第三卷）

图601　四方沉香木箱侧面，部分贴红檀木山水及云纹，用金粉勾勒，正面镶嵌三块水晶板，露出下面的彩绘花卉；另外镶嵌木质窄边，底座上用象牙镶嵌卷须纹，两侧为狮子造型。藏于日本奈良正仓院，8世纪作品（来自：《东瀛珠光》第三卷）

图602 日本泡桐雕花盘，镀金镀银铜饰，足部（a）用金和铜制作，花朵纹饰。a：六足盖盘；b：盘盖俯视图；c：六足盘；d：经修复的镂空盘盖。藏于日本奈良正仓院，8世纪作品（来自：《东瀛珠光》第五卷）

图603 莲花造型木碗，共32瓣，黑漆贴金箔彩绘。藏于日本奈良正仓院中，8世纪作品（来自：《东瀛珠光》第五卷）

三朵花饰，再在花饰表面镶嵌透明的水晶板，四周用金漆勾边。每种工艺都有各自的独特风格。

圣武天皇的剑鞘上使用了"已失传的金漆"（见图340）。在上过漆的剑鞘表面撒上金粉，组成纹样，再刷上一层厚厚的漆来保护金粉。漆层经过漫长的打磨和抛光，直到成为薄薄的一层，金色的纹样从透明的漆层中透出耀眼的光芒。下面我们看到的木碗（见图602）被做成植物的造型，上面还用金银粉装饰；另一些作品则是在金箔上再施彩绘图案（见图603）。由于我本人并没有亲眼见过正仓院收藏的器物，这里就只能参考《东瀛珠光》上的记载，但其中并没有详细描述每种工艺的技法。

漆层是直接施在木头或其他材质的器物表面的。常用的材料还有皮革。在皮革上刷漆的工艺与上述方法类似。有镶嵌金银箔的装饰（见图604），也有直接用金银作画的（见图605）。根据日本文献的记载，还有直接在木头或干果上雕花的做法（见图606）。

图 604　漆皮小盒，镶金银枝叶和鸟纹饰。藏于日本奈良正仓院中，8 世纪作品（来自：《东瀛珠光》第三卷）

图 605　八角漆皮木镜匣，金银钿花鸟纹饰。藏于日本奈良正仓院中，8 世纪作品（来自：《东瀛珠光》第五卷）

图 606　干瓜制带盖罐，雕刻纹饰图案及孔子与弟子颜回树下交谈场景。唐代作品

　　说到漆画和镶嵌工艺，库麦尔认为，在这两方面，"中国人都是无法超越的大师，而日本则一直是追随者罢了"[1]。虽然我们至今还没有找到支撑这种看法的证据，但既然中国在所有领域都是引领日本的师傅，那么在漆画工艺上也应是如此。然而，中国境内流传下来的古旧漆器不多。当然战火频燃是首要原因，但此外中国人出于历史原因最看重的是年代久远的古董和铭文。在近现代的艺术品中，也只鉴于艺术价值收藏最精致的瓷器和石刻作品，其他装饰性的实用器往往在正常使用后被丢弃了。但日本人的视野相对受限，因此他们对于工艺巅峰时期所有类别的华丽饰物都十分小心地保存

<hr>

1　库麦尔，《中国漆画》，《皇家艺术展官方报》，东亚艺术系，1910 年 7 月，第 270—276 页。收录柏林博物馆东亚艺术馆中的漆器藏品图片，库麦尔自身承认其中一件有可能是日本工艺。一个小丁香调味罐也可能来自日本。与此相比，山水间两只凤凰的绘画则应该出自中国画家之手。同时这些绘画都应该来自明代以前。由于原作的缺失，对比不同作品的产地或制作时间都非常困难。

和收藏。

因此艺术品对于中国人和日本人来说具有完全不同的意义。自宋代开始，中国人就开始高价收购古董，特别是古青铜器和古玉器；及至明代，精美的瓷器得到了青睐——同时期的日本人对最为中国人看重的艺术品还毫无概念。直到 15 世纪，日本才又开始关注中国人的喜好。

自古以来，漆器对中国人来说一直只是具有装饰性质的高雅实用器，并不具有更高的收藏价值。当然历史上人们制作出了许多品位高雅的精美漆器，奢华的宫殿中除了其他领域的艺术珍品以外，还有同样价值的桌椅、箱柜、托盘、盒罐等物件。比如马可·波罗曾记载过一件高达五米多的木壶漆器，上面还有一些银饰。但真正玲珑可爱、无可比拟的却是彩色的蛋壳瓷或日本的小巧莳绘小盒。如果还有其他代表性的作品，那么在日本和欧洲的相关文献中应该会有详细的记载，最重要的是在那套浩如烟海的中国皇家文物图录中应该会至少收录几种。事实上虽然漆器不断被专家提及 [1]，相关的工艺也有记载，但并没有留下类似其他艺术品那样高的评价。

乐器

古书中记载，早在公元前 23 世纪，中国就已经出现了音乐。公元前 10 世纪音乐就已广泛普及，受到极高的重视，甚至成了学校中一门重要的课程。

《周礼》中记载了人们当时多样的活动。在所谓"六艺"中，礼排在首位，其次就是乐，而数、书、射和御则排在乐之后。[2]

在前文介绍兵器时，我们已经看到了各种打击乐器，从高山上巨大的战鼓、战车上皇帝使用的大鼓，到将军使用的铙钹，不一而足。但它们实际上是发出战争信号的工具，而不是奏出乐章的器具。大型的宫殿和寺院中的钟被视为整点报时的工具和开始祈祷的信号。磬、鼓和铃也是类似功用的打击乐器。人们迈着庄严的步伐时，佩戴在衣物上的玉佩（见图 507）以及帘幔和坐骑上的铃铛都会随之发出声响。

能够演奏出曲调的乐器是弦乐器和笛子，而不是钟鼓。

1　卜士礼，《中国的艺术》，第二卷，第124页；曹昭，《格古要论》，1387年。

2　普拉特，《中国古代军务》，巴伐利亚皇家科学会，慕尼黑，1869年，第4页。

一些文献中非常详细地列出了各种乐器的类别[1]，但没有从乐器的艺术造型方面对发展史进行梳理。这些古籍仅对乐器轮廓的大概样式进行了极其粗略的介绍，但很少提及原材料和乐器上的装饰花纹。当然，很早就有镶嵌宝石的记载，但对于具体的款式和风格也没有详细陈述。

我们又一次通过日本皇室的藏宝阁——正仓院看到了早至唐代的乐器实物。但马上可以发现，这些乐器已经代表了工艺成熟的制作时期，并不是最早的乐器造型。欧洲的收藏品中很少包含东亚的乐器，它们的美学价值从未得到欧洲人的认可。如今我们也几乎不再可能从古董藏品中找到更早时期的乐器了。

中国最早的弦乐器是横放的琴。它由琴身与绷在上面的丝线构成，丝线两端分别固定在岳山上。中国的文献记载，琴最早是由伏羲在公元前 2500 年左右制作而成的。当时的古琴有两米长，只有五根弦。到了周朝，出现了六根琴弦，后来又加到七根。之后古琴的造型很长时间没有改变，只是渐渐变小了一些。据传伏羲还发明了另一种类似的乐器——瑟。最早的瑟长 2.6 米，共有 50 根弦；到帝喾时期，瑟则变为 25 弦；及至舜时已减少到 23 弦。琴弦被分为两组，由中央的一根弦分隔开来。与琴不同，瑟一般会放在垂直地面放置的底座上弹奏。在历史的漫漫长河中出现了许多不同的变种。比如体型稍小的筝，长 1.4 米，共有 14 根弦，应该是公元前 3 世纪左右诞生的。此外文献中还提到了镶嵌着玉、宝石、金银的"宝瑟"。

公元后的中国绘画上常常出现摆放在高桌上的琴，弹奏者端坐在一边的凳上。弹奏较小的琴时，人们直接盘坐下来，将琴置于膝上。汉代石刻上，奏琴的乐师站在变戏法与要杂技的艺人中间，他们执琴的方式就是如此。此外，他们身旁还有吹笛子和击鼓的乐手。[2]

寺庙举行盛典时会使用琴，大多是独奏，极少数情况下才会与其他乐器一起演奏。在成百上千年间，琴发展出了 11 种不同的类型，其中大多是琴弦的数量与琴的大小发生改变。

1　下列文献大致概括了乐器的种类：克劳斯，《日本的音乐》，佛罗伦萨，1878 年；皮格特（Piggott），《日本的音乐与乐器》，伦敦，1893 年；皮格特，《日本人的音乐》，日本亚洲学会，东京，1891 年；亚伯拉罕（Abraham）、霍恩伯斯特尔（Hornbostel），《日本音体系与乐器考》，国际音乐协会，1903 年，1 月 /3 月，其中也包含了对中国乐器的研究，在第 342 页和 343 页中给出了文献列表；克诺普（Knosp），《印度与中国的音乐》，《法国国际音乐学会公报》，1907 年 9 月；苏利埃，《中国的音乐》，《中法友好协会公报》，巴黎，1910 年，1911 年 3—4 月；考狄尔，《中国学书目》，第 1572—1576 页，第 3154—3156 页；勒鲁（Leroux），《日本传统音乐》，巴黎法日协会，1910 年 7 月 /9 月，第 17—57 页，附录中另有彩页。

2　沙畹，《华北考古记》，1909 年。

图607　七弦琴面板，两侧有固定琴弦的琴马[1]，723年由中国引入日本

　　唐代一张优雅的古琴（见图607、608-1）得以保留至今。正面的琴马上固定着琴弦，琴底则布满丰富的装饰。琴额处刻着汉字，琴身上一侧是飞鸟，另一侧是萨珊王朝风格的织锦图案、花卉与走兽。这正是我们在其他器物（见图311、597、600）上已经看过的唐代注重华美富丽的装饰风格。这也是收藏在日本正仓院中所有乐器在装饰上共有的特点。木质部分装饰着火漆样式的图案，以漆画或镶嵌的工艺完成。这种布满整个平面的装饰方法和乐器优美的轮廓曲线都非常符合唐代的时代风格。尤其华美的是琴面的装饰（见图608-2）。生命树下坐着数人，云端隐见仙人，树丛竹林间有动物显现。整件器物可谓是工艺上集大成的艺术珍品。

　　相比古琴，胡琴的构造则要简单得多，这种提琴式的乐器仅有两根弦或四根弦，且从不用金属弦。胡琴的大小差异巨大。竹子做成的圆形中空琴筒一侧覆以蛇皮或羊皮，另一侧留空，形成发声的腔体，在细长的琴杆上琴弦紧密地排列在一起。演奏时需要用一根琴弓。"胡"指胡人，因此从名称上我们即可推断这是从外部传入的乐器。据传它来自西北的民族，而且它的引入是在相对较晚的时期，因为它并没有在祭天等与神相关的场合中使用，只是与手鼓等其他乐器合奏伴唱而已。乐器的制作工艺在不同地域和不同时期均呈现出不同特点。现代也有一种十分类似的乐器，琴筒小且圆，表面使用蛇皮覆盖，有着长长的琴杆。

　　在我们的研究中最为重要的一种乐器是琵琶——以木头制作的共鸣箱较为扁平，整体不高，共有四至五根弦。它与欧洲的吉他一样广为流传，并在各民族间收获了相当的喜爱。因此在日本国内收藏着大量各种造型与装饰的琵琶，也就很容易理解了。

　　琵琶应该是汉代由中亚的匈奴人带入中原的。椭圆型的琴身（见图609、610）与希腊的西塔拉琴十分相似，圆形的变体——月琴（见图611）则与古希腊的三角月琴（Citharista）类似，因此我们可以推测，它可能是在公元前最后一个世纪多方变革发生之际由西方传入的。比相似的乐器造型更重要的线索是乐理。"中国音乐体系与毕达哥拉斯发明的乐理有诸多相似之处，让人不得不猜测两者之间有着某种因果联系。一方面可能是这位希腊的学者在游历到埃及和东方时，将已成体系的音乐理论带回了家乡；另一方面，这两个音乐体系也可能来自共同的根源，大约在印度或古巴比伦。我们几

1　琴马一般是指提琴面板上固定的木片，压在琴弦之下。这里作者应该是在尝试使用西方的概念解释中国古琴的结构。——译者注

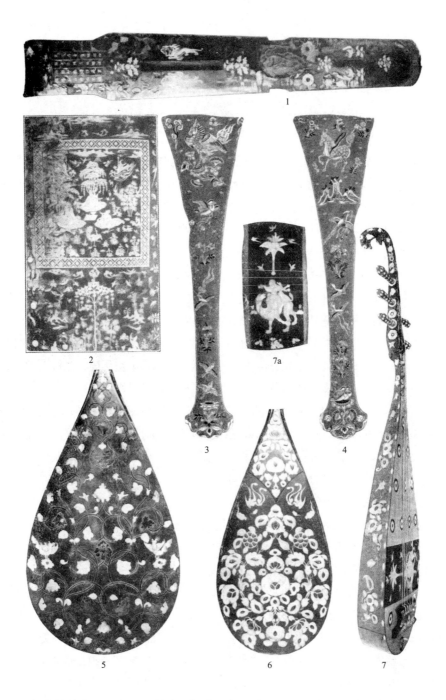

图608　1：日本泡桐木古琴，黑漆，正面金银钿装饰，背面除题字外，还有龙、植物和两只鸟造型的镶银纹饰；2：正面局部细节，岛上的花木、鸟、云、人物及仙人造型，据古籍记载为徐兵卫（音）所制；3、4：琵琶的拨子，象牙制，染成红色，叶子染成绿色，雕刻凤凰、鸟和花（3）、天马、山、雉鸡、飞翔的野鹅、花、荷叶上的鸳鸯（4）等图案，均露出白色；5：檀香木琵琶，贝母镶嵌出一对鸟、人面、花饰和藤蔓装饰；6、7、7a：檀香木五弦琵琶，镶嵌贝母及玳瑁，雕刻纹饰透过透明的玳瑁呈现出来，花饰及云中鸟（6），骑在骆驼背上演奏琵琶的乐师、树与鸟（7a）。藏于日本奈良正仓院中，圣武天皇藏品（来自：《东瀛珠光》，东京，1908年，彩页19—22）

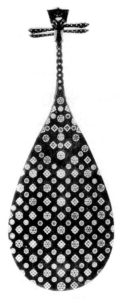

图 609　檀香木琵琶背面
（参见图 610），镶嵌几何图
案木饰。藏于日本奈良正仓
院中，8 世纪作品（来自：
《东瀛珠光》第五卷）

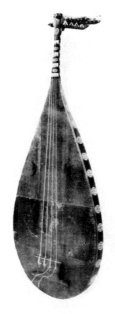

图 610　四弦琵琶，中央有彩
绘，侧面镶嵌圆形纹饰图案，
背面参见图 609。藏于日本奈
良正仓院中，8 世纪作品（来
自：《东瀛珠光》第五卷）

图 611　四弦圆形月琴，彩
绘团花图案。藏于日本奈良
正仓院中，8 世纪作品（来
自：《东瀛珠光》第五卷）

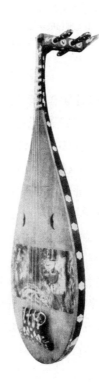

图 612　枫木四弦琵琶，染色，
中央有彩绘（见图 615a），镶
嵌贝母。藏于日本奈良正仓院
中，8 世纪作品（来自：《东瀛
珠光》第五卷）

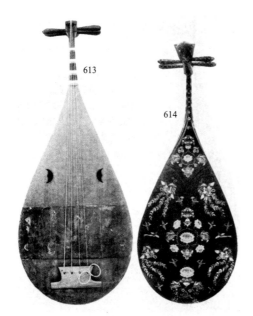

图613、614：四弦琵琶。图613：琵琶正面，中央有彩绘（见图615b）；图614：琵琶背面，四只鸟，口中衔着花枝，另有植物纹饰和鸟图案，镶银、染色象牙与犀角、竹子及其他木质。藏于日本奈良正仓院中，8世纪作品（来自《东瀛珠光》第五卷）

乎可以确信，如今欧洲和谐的音乐与现代日本听起来杂乱无章的音乐实际上是长在同一棵树上的不同枝丫。"[1]

乐理上的关系放在乐器上也是类似的。意大利文艺复兴时期的吉他和中国的琵琶在基本造型上非常相似，两者同出一源，普遍认为源头在西亚。

琵琶造型似梨，颈部向后曲折（见图610）。汉代时的琵琶共四弦，但后来出现了五弦、六弦、七弦和十二弦的变体。琵琶的主体由木头制成，有些外面还包着蛇皮。

日本的琵琶（Biwa）也有许多不同种类，但本质上都是由中国琵琶衍生出来的。日本皇家宝库正仓院中的乐器应该也来自中国，如果这个推测属实，那么通过下面的插图我们也可以了解同时期中国琵琶的大概样貌。

这一汉代乐器宽阔的器身给了唐代艺术家充分的空间对其进行装饰。我们看到银、贝母、染色的象牙、琥珀等材料拼贴成精巧的图案，装饰在琵琶表面。与波斯丝织物图案相似的花饰非常适合琵琶的材质与用途，此外还有云纹、火焰纹（见图608-6）；另一类是在优雅的卷须纹中添加鸟和人头的图案（见图608-5）。还有一些琵琶的背面不用这样由纹饰化来的图案，而是将某些纹饰规律地排列在一起形成装饰（见图609），很像织物图案。十分特别的是直接将画作镶嵌到琵琶上的装饰（见图608-7a），画上一位乐师骑着骆驼，显然来自西域；与此相应的是，我们还能在图上看到一棵棕榈树。

艺术性最高的是一些绘画（见图615），它们以横饰带的形式出现在琵琶的琴腹上（见图612、613）。这些来自8世纪的绘画并没有体现出特别的独创性：山峦之间一些骑马的射手正在捕猎一只老虎（见图615，b），画面上方层峦叠嶂的群山中还有人或步行或骑马，不一而足。另一幅画面中（a），陡峭的山崖上，一头白色的大象披戴华丽，背上驮着一位乐师，正忘情地击鼓，姿态生动，远处是群山林立的景象。无论从艺术风格还是画工来看，作品都符合唐代绘画的特点，但我们至今还未见过类似样式

1　摘自亚伯拉罕·霍恩伯斯特尔《日本音体系与乐器考》，第321页；沙畹，《论希腊音乐与中国音乐的关系》，第三卷附录，第630—645页。

a b

图 615　a：琵琶中央彩绘（参见图 612），高山上骑象的乐师，深色；b：琵琶中央彩绘（参见图 613），山间狩猎图，下方为射手，弯弓向后射向老虎，旁边还有人正骑马赶来协助，画面中央是或坐或走的行人，上方是远山和海中岛屿，用朱砂设色。藏于日本奈良正仓院中，8 世纪作品（来自：《东瀛珠光》第五卷）

的绘画原作。明代可以算是中国的文艺复兴时期，绘画风格也向唐代绘画靠拢，但这些绘画在日本却并未得到大规模的收藏。当时日本人在禅宗的影响下更偏爱富有哲理的印象画。我们目前也没有看到唐代绘画作品的原作，因此只能通过后世的仿作了解唐画的风格。乐器上的绘画就成了仅有的存世原作。

　　早在公元前的经典中就已经提及各种不同长度的管乐器，它们的发明时间据传要回溯几千年。它们与琴一样，都是属于寺庙的乐器。古希腊神话中吹笛的马西亚斯和奏琴的阿波罗展开了一场别开生面的斗乐比赛，这场由东方传入的笛子和西方固有的竖琴之间的争斗因而能够流传下来。琴在中国和西方都是最古老的乐器，而管乐器应该是由同一个源头分别先后传向东方和西方的。

　　中国古代哲学家依据管乐器的长度提出了乐理中的主要问题：音阶。中国古乐中共有五音，与毕达哥拉斯的音阶在基本理论上是相同的，只是毕氏使用的是拨弦的长

度。西方如今的管风琴就是按照这种乐理制作而成的。

管乐器在大小、开孔数和材质上展现出极大的多样性。例如唐代的笙在吹嘴和器身之间的连接处（见图 616）会漆成黑色，上面饰以描金的花鸟图案。笙的造型也十分独特，中央的竹管最短，向两边依次变长，两侧的竹管则为最长。

管乐器和其他吹奏乐器数量繁多，但大致相似，在此我就只举少数具有代表性的例子。

萧的吹孔开在侧面，还有许多音孔，始于汉代，但直到 14 世纪它才加入到宗教的合奏音乐之中。我们能看到玉萧和铜萧，但萧主要还是以竹制为主，表面施漆，或是画上云龙纹装饰。有一种萧下端制成龙头样式，龙颈曲起，上端雕刻盘起的龙尾，被称为龙萧。更古老的是一种简单的单管笛，早在公元前就是军中指挥官的乐器。

由波斯传来一种小号，被称为唢呐，如今已经成为民乐中常用的乐器，常出现在婚礼和喜庆的场合。唢呐的造型各种各样，但似乎并没有艺术性的装饰。

打击乐器的种类更是数不胜数。其中鼓应该来源于中亚。[1] 汉代石刻上就出现了筒状的鼓，它们都被挂在架子上，两面都可敲击。此外也有放在地上的鼓，鼓面上蒙着动物的毛皮。挂在架子上的鼓大多在上方有龙形纹饰，足部是狮子造型，可以看出沿袭了中亚风格。另外的鼓架也有造型简单的样式。我们可以看到体积巨大的鼓[2]，也可以看到小巧的手鼓（见图 617），鼓的中间部分绑着绳，在整个亚洲地区得到了广泛使用。鼓的支架上通常以描漆或绘画的形式点缀着龙和牡丹的图样。

前文中我们已经介绍过编钟（见图 265）的艺术风格、造型和装饰——16 个铜钟分为两排悬挂在支架上。用这种方式陈列的乐器还有单个的铜钟以及玉石或金属制的磬，它们同样是单个或成排挂在架子上的。此前我们也已提过中国人对敲击玉石发出的清脆声响十分钟爱，因而常使用玉石制作打击乐器。

1　伟烈亚力，《中国文献录》，上海，1902 年，第 141 页：鼓是从中亚引入中国的，共有 129 首乐曲，其中大部分来自印度。

2　柏林民族博物馆中收藏了一只日本寺庙中大鼓的等大仿品，鼓的直径长达数米。

以此我们可以将乐器大致分为三大类：弦乐器如琴和琵琶，吹奏乐器如笙箫，打击乐器如钟鼓和磬。从汉代起人们在已有乐器的基础上做出了千般变化。中国音乐艺术在乐理和乐器方面都在公元前后就已臻成熟。除了日本正仓院中收藏的来自8世纪的这些乐器，我们并未找到其他能够提供当时乐器艺术装饰风格的其他线索。但这些过于奢华以至烦琐的乐器究竟是来自中国，还是由日本匠人仿照唐代风格制作而成，目前我们还不得而知。

可以肯定中国曾有过高雅装饰的乐器，但如今我们还没有看到实物。马可·波罗和其他到访过中国的旅行家曾提及皇宫和寺庙中的乐团，但没有留下任何与装饰艺术相关的记载。近现代的中国乐器则没有装饰，或是用程式化的手工艺纹样稍作点缀，已是实用为先的器物了。

漆器

漆雕工艺大约在唐代诞生，漆雕在日本直到13世纪才出现，这个时期正是中国的釉陶进入日本的时间，后来日本的漆雕就被称为镰仓雕。中国漆雕的出现应该比镰仓雕要早几个世纪。

图618　漆雕壁画，共四层，天空呈瓦蓝色，水体呈橄榄绿，土地呈浅褐色，最上层为红色，用以表现所有绘画中的图案；嵌入黄铜题词，记述了1788年乾隆皇帝的军队征服仔顶的事迹；边框用柚木，用软玉、玛瑙、青金石和染成绿色及粉色的象牙镶嵌出花果图样；镶嵌黄铜勾边，高83厘米，长108厘米。来自北京故宫，18世纪作品（来自：德累斯顿史图博藏品，原作照片）

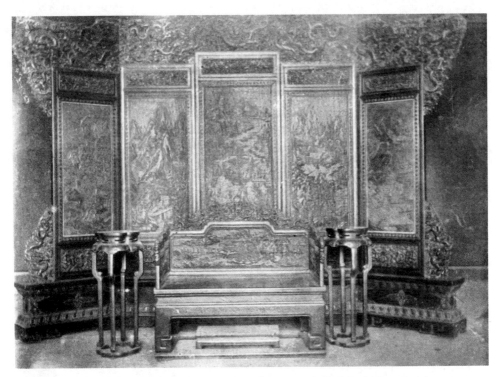

图 619　龙椅及两旁的花架，背后五页座屏，红色漆雕，位于北京天坛（弗兰克摄，汉堡）

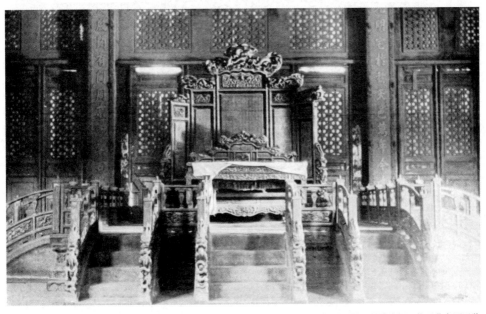

图 620　龙椅及龙案（桌布已向前掀起），背后五页座屏，前方为三面陛阶，红色漆雕外是黑漆木框。位于北京国子监
（弗兰克摄，汉堡）

我们需要区分真正的漆雕与廉价的漆雕在工艺上的不同：前者是在还未干结的厚厚的漆层上进行雕刻的，而后者则是在木雕上施加一层漆。漆层一般为黑色，若添加朱砂，则呈现红色。除此以外还有非常罕见的黄褐色漆雕。16世纪至18世纪，红色的漆雕发展及至鼎盛。日本的漆雕则从未达到过相近的质量。19世纪，漆雕工艺渐渐式微，现代的器物在工艺上明显出现了倒退。16世纪的漆雕非常罕见，在市面上几乎绝迹了。而漆雕最主要的产地则分别是北京和苏州。

皇帝的龙椅（见图619）使用的就是红色的漆雕。下方的宝座上雕刻着山水，后方与两侧的屏风则分为五扇，包围在宝座后侧。宝座上山峦叠翠，雕刻分明，令人观之目眩神迷；红色的屏风镶嵌在木框之中，边框也是精雕细刻，极尽繁复，屏风下方则另有基座。皇家专用的朱红色润泽而又深厚，再加上精巧的雕刻，构成了大气恢宏的背景，映衬得殿内官员身着的丝绸官服格外鲜艳，更不用说皇帝所穿的明黄色龙袍。这里的五扇屏风和五座大山都有其象征意义，在另一个皇座（见图620）前方我们还看到三面陛阶，后侧的屏风上铭刻着文字，四周由雕刻精细的黑色木框包围起来。

要理解这些漆雕的珍贵价值，我们就必须明白要在如此巨大的平面上完成巨细靡遗的雕刻是多么繁复艰难的工作。仅要在器物表面涂上柔软的底漆就已经是一项烦琐耗时的工序。明代的艺术风格要求人们不能像唐代那样用粗豪的笔刷上漆，即便是面积巨大的平面也要像妇人的粉盒那样细致地加工。

在底漆上还可以再涂上厚厚的彩色漆，再像雕刻宝石一样进行处理，以营造出各种不同的效果。一个盒盖（见图621）上的黑漆就被雕刻得层次分明，深的地方甚至露出了红色的底漆，红黑相称，十分鲜明。

漆雕的最高成就出自乾隆为纪念其战功命人修造的四色漆画（见图618）。漆画上的雕刻清晰完整，艺术性极高，四种漆色仿佛施在画上一般。最上层是红色的人物和布景，细节都刻画得栩栩如生。天空是瓦蓝色，水是橄榄绿色，土地则是浅褐色。天空中还有一些零散的黄铜字样，点亮了画面的色彩。整幅漆画由纹理细腻的柚木框包

图621 漆雕盒盖，红漆为底，图案呈黑色，上方为接驾场景，中央为皇帝仪仗，下方为人物射箭场景。藏于伦敦大英博物馆，明代风格（来自：卜士礼《中国的艺术》第一卷，图84）

图 622　描金彩绘十二面黑漆木屏风，高 2.55 米，长 6 米，图中为道教仙人正参拜寿星；周围用花束、果实、篮筐、花瓶及青铜器图案装饰。藏于伦敦大英博物馆，18 世纪作品（来自：卜士礼《中国的艺术》第一卷）

围起来，边框上还用玉石、玛瑙、青金石和染色的象牙等宝石镶嵌成花果造型的装饰纹样。

有人声称他们在北京故宫的大殿上还看到过整面墙的漆画，大概共由十几幅组成。因缘际会之下，这些杰作中的其中两幅辗转流落到了德国。[1] 插图展现的是 1788 年清军在福康安的带领下攻占台湾堡垒的胜利战役，皇帝还因此授爵于福康安。[2]

到了 18 世纪，屏风发展至极大的规模，表面用不同工艺装饰着同时期的绘画作品。木质的屏风上先上一层黑漆，上面用描金勾勒出图案，再以雕刻加强艺术效果。在漆画下通常还有一层粉质覆盖在木头上，可以作为雕刻和施彩的基底。

在一座华丽的十二面屏风上（见图 622）画着一幅讲道教故事的插画。生动的彩图四周围绕着一圈花卉图，其造型十分写实，与写意的山脉格格不入。这圈花边并没有延续绘画的宁静致远之意，反而由于强调细节破坏了整体的效果，不仅没有贯通各扇屏风之间的气韵，还阻断了它们之间的连结。[3]

1　其中之一由德累斯顿的斯图贝尔家族收藏；另一幅则藏于柏林民族博物馆内；还有一幅相似的漆雕被镶嵌在造型简单的圆框之内，由柏林的吉奥格·利贝曼（Georg Liebermann）收藏。

2　福兰阁对此进行了注解："在《圣武记》第八卷第 28—30 页，《东华录》第 105—107 章均有提及，1787 年 1 月，台湾岛爆发大规模起义，清军完全无法镇压。因此乾隆皇帝于十月急命在陕甘地区卓有军功的福康安作为大将军前往厦门，在彰化以西的小港口鹿港登岛，将起义军向东驱赶，迅速占领嘉义和彰化，在 1788 年 1 月 2 日到 11 日之间攻下了最后几座起义军堡垒，其中就有起义军指挥部所在的仔仔顶。"

3　一幅类似的十二面屏风来自 1690 年，以俯视的角度描绘了颐和园的景色，其中康熙皇帝坐在宝座上，正观看两个舞女的表演。屏风边沿装饰着山水和静物。藏于纽约大都会博物馆，参见《纽约大都会博物馆年鉴》，1909 年。

623 624

图 623、624　十二面屏风之四，彩色漆画，高 2.75 米；图 623：海浪中的神兽，仙境中的道观，花朵与仙鹤，上下均有花瓶、花篮和吉祥纹样镶边；图 624：山中雉鸡、花朵，上下均有吉祥纹样镶边。藏于伦敦大英博物馆，1885 年以 20000 马克售出，18 世纪作品（来自：卜士礼《中国艺术》第一卷）

　　类似的边框在另一座屏风上也有体现（见图 623、624），中央的绘画包含了山水中的花鸟兽等元素。这种风格实际上是对刺绣的模仿。中国人在唐代后不再要求平面装饰必须对称，绘画在装饰艺术中逐渐取代了唐代风格的几何图形。若干写实的绘画如火漆一般排列在一起，各自拥有不同的内涵和意义，比起仅仅从美学感受出发的几何图形更具内部的连贯性。到了明代，屏风及其他艺术作品大多都失去了宋代作品一贯的诗意氛围，在细节的含义上具有艺术家自己的投射，其含义对当时的文人来说也许意义重大，但对我们欧洲人来说就无关紧要了。

从这个角度出发，这些装饰图案的选择就并非是纯粹出于艺术的偶然选择，而是用绘画构造出叙述性的文字，线条和颜色都按照传统的品位搭配。这样我们才能理解，为什么在抽象的水波纹上方（见图623）会有神兽出现，神兽的体型甚至比旁边山上的庙宇还要大，天上又飞过巨大的仙鹤，中间的位置又填上了花和树。一切都具有象征意义，就像画卷一样不具备时间或空间的一致性。这一观念在牢记经典的中国文人心中已经根深蒂固，因此所有我们欧洲人认为不甚合理的地方在他们眼里都不足一提，甚至从未进入过他们的脑海。

类似的还有一些屏风上的漆画（见图625、626），它们看上去没有任何外在联系。每页都是一幅绘画的仿作，中间的漆工还加入了一些不成比例的禽鸟图样。近代的盒子（见图627）和其他家具上也会使用这类工艺。

625 626

图625、626　屏风中的四页，高2.6米，上方40厘米处镶嵌欧式铜边框，工艺非常粗糙，黑漆描金，使用的其他色彩很少。福克斯藏，尼泊尔，18世纪作品（原作照片）

图627　官服箱，树下一鹿一狍，绿色及彩色漆雕，描金，底色为橙色，边缘为红色窈曲纹；侧面
　　　　用镶金团花和藤蔓装饰；据传为明代作品，实际上大概是18世纪或19世纪作品（来自：慕尼黑赫
　　　　尔滨拍卖目录，1907年11月）

图628　箱盖，园林风光，龙纹边框；黑底漆画，两种色调的描金装饰，长46厘米，高32厘米，
　　　　广州产；藏于伦敦大英博物馆，18世纪或19世纪作品（来自：卜士礼《中国的艺术》第一卷）

　　广州在百年前就已经是著名的漆器产地。马可·波罗将中国丝绸和瓷器的美名传播开来，却从未提及漆器，但伊本·白图泰在14世纪初就已经为广州漆器的精美和耐用发出了赞叹，他记录道，当时有大量漆器经水路运往印度和波斯。[1]也许现在广州的漆器风格和六百年前并无很大差别——如今广州还在大量生产外销的漆器，只是从17世纪开始这些漆器的质量就十分低劣了；比起真正的艺术品，它们更多的是大批量生产出来的廉价商品而已。

　　这些漆器通常都是用哑光的黑色做底（见图628），上面是描金的风俗画、山水和其他纹饰。描金的金色通常会有不同的明暗深浅之别。大多是较小的实用器物才会使用描金的工艺：小柜子、盒子、茶叶罐、扇子（见图630）等。欧洲风格的实用器物，例如棋盘、手套盒（见图629）、笔盒等，优劣混杂，统统大批量地出口到国外。

1　帕莱奥罗格，《中国的艺术》，第300页；参考《伊本·白图泰行记》。

629

630

图 629、630　盒与扇，风俗画，蝶恋花与其他象征图案，黑漆描金画，广州产。藏于
伦敦大英博物馆，18 世纪或 19 世纪作品（来自：卜士礼《中国的艺术》第一卷）

　　艺术上更有价值的是福州的漆器，但此前从没有一件福州漆器出口到欧洲。剔红
漆雕十分厚重，广州的漆器视觉效果并不十分出色，而福州的漆器却十分轻盈，造型
优雅，色彩细腻雅致。一个小木碗（见图 631）造型栩栩如生，由绿、褐、黄和分散
撒上的金粉绘制，色调十分雅致。福州漆器始终采用较为柔嫩的色彩，质量考究，令
人想到日本最顶级的漆器藏品。人们避免使用过于鲜艳花哨的色彩，而使用温柔娇嫩
的色调。除了室内装饰中的小件器物以外，福州漆器中也有较大的屏风和家具。

　　唐代的漆器中出现过镶嵌金银或其他材质的装饰；而在过去的几百年间，人们更
加崇尚奢华，为了提升器物的效果，大多仍然使用镶嵌工艺，只是并不追求精致的效
果。此前人们在宁静的黑色底漆上用银或琥珀勾勒出优雅的纹样，色彩效果极佳；而
在过去的几百年间，人们则采用剔红技艺，将红色的底漆分割成几何造型，再在上面
用宝石镶嵌出写实风格的花果图案（见图 632），器物本身也是以水果为造型制作的。
这些漆器技艺精巧，珍贵无比，但在风格上过于追求奢华，并无新意，只是一味模仿
前人的浅薄之作而已。

　　类似的镶嵌物还有贝母（见图 633），它们被用来作为花朵的装饰，在黑色的底漆
映衬下显得格外精致。这些漆器同样在工艺上已趋近完美，在画面的布局上也接近优
秀的绘画作品，但没有追求新的漆器风格。周围的镶边仿照布艺纹样，在我们欧洲人
眼中似乎与整体风格并不能很好融合。但中国人已经习惯将画作用彩色的丝绸装裱起

来，正如同我们习惯用奢华的金色边框装裱油画并忽视两者之间的不和谐一样，东亚人也对写实画作四周以纹饰图案组成的边框习以为常，这也演变成了不成文的传统。

漆器的材质除了木头以外也有其他材料。比如一件黑漆酒壶就是金属质地（见图634），表面用象牙和贝母制作出花鸟图案。酒壶的造型展现出相当现代的风格，而装饰则沿用了手工艺品的范式。

631

632

633

634

图631　荷叶造型碟，中央有一朵荷花，绿、褐、黄三色漆，撒金装饰，福州产。藏于伦敦大英博物馆，19世纪作品（来自：卜士礼《中国的艺术》第一卷）

图632　带盖瓜果盒或点心盒，桃子造型，木质底座，剔红工艺，花果部分以绿色和黄色的软玉及青金石、绿松石、紫水晶镶嵌。藏于伦敦大英博物馆，18世纪作品（来自：卜士礼《中国的艺术》第一卷，图92）

图633　木框黑漆屏风，镶嵌贝母，花朵静物画，代表秋冬二季，抽象花朵及象征图样构成边框。藏于伦敦大英博物馆（来自：卜士礼《中国的艺术》第一卷）

图634　带盖黑漆金属壶，镶嵌贝母及染色象牙花鸟纹饰，边缘镶嵌贝母，高38厘米。藏于伦敦大英博物馆，18世纪（存疑）作品（来自：卜士礼《中国的艺术》第一卷）

中国人通过木雕的手法实现了对西方人来说完全陌生的艺术效果。如果我们在中国的街道上漫步，就会惊奇地发现，房屋的立面、门廊和招牌等都采用了精雕细刻的木质结构，上面的浮雕和雕塑还有彩绘描金装饰富丽堂皇。在介绍民居和寺庙建筑时，我们已经了解到木头是最重要的装饰建材，特别是房屋外部的廊柱和内部的顶、门以及柱子都是使用木质结构的。木雕可以说是最古老的工艺之一，且到现在还被广泛地使用。

中国工匠将整幅绘画上的流云、鲜花、飞龙和人物都以雕塑的形式栩栩如生地再现出来，其技艺可谓巧夺天工，常常令人不由赞叹：他们不用描线，就可以雕刻出浮云和花卉图案，这些图案通常有两至三层，且与底基并不完全分离。他们先将图样雕刻出来，再向下凿刻数十厘米深，同时向里雕凿，还能不破坏绘画的整体性，实在是令人惊叹的技艺。传统与耐心在数千年的传承中造就了无比稳定的工艺，这是欧洲的木刻师无论如何也无法企及的。

许多木雕，特别是建筑内部的木雕都展现出丰富的想象力、精巧的工艺和艺术的

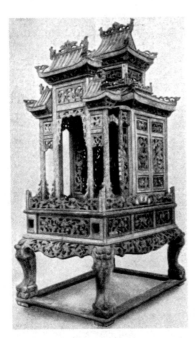

图635　仪仗用木神龛，镂空雕刻。藏于伯尔尼博物馆（原作照片）

完整性，然而它们至今在西方并未得到足够的关注。在欧洲和美洲的小型博物馆中我从未看到过这些艺术品的展览，然而我们的手工艺实际上可以从它们身上得到许多灵感，我们的建筑师们也可以从中学习到一些平面装饰的技巧和解决方案。比如在北京故宫中有一整面墙[1]都是镂空的木雕，呈现出成百上千个枝丫，枝头挂着果实，其中掩映着一座双面雕刻的凉亭。木雕中央是一个圆形镂空部分，自然构成一道门。

木雕作品中还有各种造型大小不一的神龛，它们的制作发展成一套完整的产业。比如在行进的行列中人们会使用一种可以抬着的神龛（见图635），而在祠堂中则会将逝者的排位放在小型神龛中。在整个中国的大地上散落着成千上万座这样的雕塑，与欧洲中世纪家里摆放的祭坛和耶稣受难像十分相似。但中国的神龛在制作上具有独特的魅力，总是能带给人惊喜。

1　图见魏格纳《战乱时期的中国（1900—1901）》，柏林，1902年，第296页彩图。

第七节 琉璃[1]

古代

中国的史书中提到，首次引入琉璃制品是在公元前 2 世纪。

> 有色的琉璃属于所谓"七宝"之一，可以说是最珍贵的材料，与金、玉、水晶等同属一级。根据古老的迷信，琉璃是石化的冰——"千年冰"，这种说法也用来形容金。
>
> 在宋代的科学著作中写道，琉璃是"西方的宝石"，实际上属于玉的一种。[2]

从中可知，直到宋代琉璃都被算作半宝石的一种，而在 16 世纪中期的文献中，它则被称为"金"。这种称呼的变化可以清晰地展现出人们对琉璃制造不断增长的知识。但我们同时也能看到，在 5 世纪琉璃的价值曾有过下降，直到宋代才又回升。

中国对琉璃有两种称呼：将无色或接近无色的透明材质称为玻璃或颇胝，这个词来自梵文的"颇胝迦"（Sphatika），最早指的是石英；而将不透明的有色物质称为琉璃，是璧琉璃或吠努离的简称，后者也来自梵文。房顶上的瓦片和瓷质的装饰，包括珐琅也被称为琉璃。

文献证实，琉璃是在 2 世纪由中亚与南亚传入的，而制作琉璃的工艺则是在公元后一千年内才渐渐发展并成熟，直到 15 世纪之后才形成大规模的生产。

第一批琉璃制品从何而来？在介绍丝绸的出口时我们了解到，自 2 世纪起中国就与西方有频繁的商队往来，经过中间商的转手，中国的丝绸一度达到了罗马。作为交换，罗马本土的装饰性材料、宝石、药品就被运回中国，其中就有大量的琉璃。

埃及人在公元前 16 世纪就已经制作出琉璃制品。腓尼基人将这种艺术传播到整个地中海沿岸，在塞浦路斯、罗德岛、克里特岛和迈锡尼都出土了琉璃制品，主要是小瓶、油罐等类似容器。希腊人从未制作出琉璃，而罗马人则将这种艺术发展到巅峰，

1 本节标题为"Glas"，在下文中作者介绍可分为"玻璃"与"琉璃"两个意思，但中国古代有将玻璃称为琉璃的先例，因此在标题中暂采用"琉璃"一词。——译者注

2 夏德，《中国琉璃史》，《中国研究》，莱比锡，1890 年，第 62 页：引文部分引自原文；卜士礼，《中国的艺术》，1904 年，第二卷，第九章：琉璃；帕莱奥罗格，《中国的艺术》，巴黎，1887 年，琉璃，第 220—228 页。

并将它广泛地推广出去。在公元前 1 世纪罗马人的餐桌上，玻璃饮器已经取代了金杯和银杯。到了尼禄时代，玻璃器皿已经成为日常用具。西亚各民族是在罗马统治时期才学会了琉璃的制作，当时在罗马统治下手工业高度发达的叙利亚就用琉璃与东方交换珍贵的纺织物，琉璃这才来到了中国。

汉代的史书中有过一条记载，汉武帝时期海上的商人曾购入不透明的琉璃。夏德在《魏略》中找到一条有关叙利亚（大秦）的记录，称那里制作的琉璃共有以下十色：赤、白、黄、青、绿、缥、绀、红、蓝、紫。然而夏德谨慎地加了一句："我尝试寻找这些颜色对应的大致翻译，想要弄清这些古文究竟表达的是什么颜色，但如今很难确定古罗马和古希腊对颜色的称谓了。""一些比较确定的称呼，比如青、赤、白等在老普林尼的《自然史》（第三十六卷，67）中也出现了。但要将西方琉璃中的具体颜色对应到中国文献中十色中的哪一项就十分困难了。"[1]

我们对琉璃器皿的造型了解更为不足，实际上我们根本不知道当时进口的琉璃器有哪些。可以肯定的是其中没有大型的器物，只有上文提到的来自古爱琴海文化的小物件。

最受欢迎的贸易货物是琉璃珠。夏德猜测，当时琉璃的价值与宝石相当："这些彩色的小琉璃球是叙利亚人和埃及人（存疑）生产出来的，在贸易中被交换回中国，琉璃被看成是珍珠一类的东西。"观察力十分细致的中国人分不清球和中间有孔可以用绳串起来的珠子，就我个人来看是不可能的。在中国人的古墓中至今还未发现古代的琉璃珠。它们很可能是皇帝和皇子专用的贵重饰物。[2]而在日本几乎所有的皇陵内，包括巨大的石墓中都有大量圆形和柱状的琉璃珠出土。高兰仅在一座石墓中就发现了超过一千颗宝珠，其中有 791 颗是琉璃制成，大多为深蓝色，还有一些是绿色和琥珀色的。[3]

文献中还提到了一些琉璃窗，它们的面积似乎都不大。有一位后妃原本是舞女出身，在公元前 16 年被赐予一座富丽堂皇的宫殿。"所有门窗都用与宝石同价的琉璃制作。"佛尔克翻译的中国文献中对琉璃的评价也很高：琉璃"通透澄澈，连最细的发丝也无法隐藏"。[4]这里指的应该是透明的玻璃，与上文夏德所说的不透明白色琉璃并非同一事物。但实际上人们也可以通过透明的有色琉璃看到发丝。不过我们更倾向于相

1　夏德，《中国琉璃史》，《中国研究》，莱比锡，1890 年。

2　有趣的是，欧洲的情况与中国完全不同，早在公元前 5 世纪，琉璃珠在伊特鲁里亚人的眼中已经十分低贱，只会在穷人的墓冢中出现。玛莎（Martha Jules），《伊特鲁里亚艺术》；纽文休斯（Nieuwenhuis），《人造珍珠及其艺术含义》，人种学国家档案，1904 年，第 136—153 页。

3　明斯特伯格，《日本艺术史》，第一卷，第 88 页，图 64：兵库石墓中的琉璃珠串，如今藏于东京帝室博物馆；高兰，《日本的支石墓与古坟》，考古学，第五十五卷，第 439—452 页插图；《日本艺术史》，巴黎，1900 年，插图。

4　佛尔克，《从北京到长安和洛阳》，1898 年，第一卷，第 113 页。

信这里指的是一种白色的窗玻璃，因为在 1 世纪时，无色的水晶状玻璃在西方已经非常廉价，取代了更早的有色琉璃，成为独立的产业分支。在尼泊尔和特里尔的博物馆都存放了长至 60 厘米的古罗马琉璃砖。这种较大的琉璃制品当然是无法出口的，但我们可以推测，手掌大小的琉璃还是可以通过商队运往东方，再镶嵌入框架中成为窗户。中国至今还有用类似方法将平整的云母片嵌入木框中制成窗户的做法。只要稍加打磨，它们就可以像乳白玻璃那样通透了。[1] 这种工艺在古代欧洲也并不陌生，罗马人的窗户就通常使用打薄的大理石和牛羊角制成。公元后的一段时间内，人们还是沿用了这种古老的做法。

第一个千年

5 世纪，中国的南方与北方分别被北朝宋文帝和南朝魏太武帝统治。两方的史书中均称中国第一座琉璃制造厂是由各自的皇帝下令建造的。

"根据《北史》记载，太武帝时期有来自印度西北的大月氏国商人（一说为印度商人）来到北魏都城觐见。他们声称熔化特定的矿物就能制作出各种颜色的琉璃。由此这些商人就被委派在附近山脉中挖掘矿藏，收集后上交，于是就在都城建立起一座琉璃厂。这里制作出的琉璃在光泽上甚至比西方进口的琉璃更胜一筹。自此之后，琉璃在中国的价格就大幅下降了。这座工厂大约位于如今的山西省大同府。"[2]

格鲁贤引用了所谓的"大历史（Les grands Annales）"（夏德猜测这里指的是《尚书》），称"大秦国（叙利亚）的皇帝向宋文帝赠予了各色琉璃作为礼物，数年后还派去了一位琉璃工匠，他精通将卵石制成水晶的方法，并传授给了好几位徒弟"。[3]

各项记录之间存在矛盾，很可能是因为当时琉璃在中国价值连城，人们迫切想要建造制作琉璃的工厂，因此同时存在好几个西方来的琉璃工匠传授这种外来的工艺。这个时间点也十分合理，因为当时有许多中亚的僧侣来到东方讲经说法，传播佛学。他们向中国人讲述制作琉璃的方法，并促使琉璃工匠迁入中原也是十分自然的。一些人来到北方，另一些来到南方，每个政权的史学家都立志将这个首次建立琉璃厂的功勋记在自己的君主头上。至于来教授技艺的工匠具体来自哪里，人们都没有做详细的调查，只是简单地抄写前人的记录罢了。但既然两个出处在这件事上一致，那么我们基本可以认定，琉璃制作的引入确实是发生在 425 年至 450 年。

1　图见多弗林（Doeflein）《东亚之旅》，莱比锡，1906 年，第 65 页。

2　摘自夏德《中国琉璃史》，第 65 页。

3　格鲁贤（Grosier），《中国志》。

这些琉璃厂究竟运行了多久，我们也不得而知。但在 7 世纪时，制作琉璃的工艺已经失传了，因为中国的文人记载，7 世纪初人们想要尝试重现这种工艺。[1]

根据夏德对汉代史的翻译，一位匠人"将石头熔化，加入药材后炼出类似琉璃之物，但比起大秦或印度的真正琉璃更易碎"[2]。这样差强人意的质量到了崇尚品位的唐代显然已经不能满足人们的要求，于是琉璃制作又一次中断了。当时的琉璃并不是实用器，而仅仅是一种奢侈的摆设。而当时对这种易碎货物的进口并没有停止，也可以看出当时的中国无法制作出水平更高的琉璃了。日本的文人记载，文武天皇时期（697—707 年在位），皇家铸币所内就成立了一座琉璃工厂。[3]但那里制作出的琉璃只是和中国一样没有很高艺术价值的物件，否则制造也不会停止，而中国人此时则已经开始努力复活早先从外传入的琉璃制作技艺了。

南朝梁代史书中提到，在 509—541 年于阗国王派遣使者来到中原，带来各式贡品，其中就有"琉璃瓶和一尊外国佛像"。[4]吐火罗国的使团在 619 年献上透明的玻璃杯作为礼品。[5]由此我们可以推测，在 5 世纪和 6 世纪，外来的手工艺人也有少量的作品问世，但当时大多只会制作比较简陋的不透明琉璃，更加精美的琉璃器始终来自遥远的西方。

在日本等地还有一些当时的器物保存了下来，向我们展现了当时国内外琉璃器物的大致样貌。笔者目前尚未见到中国本土留存下来的琉璃。

日本仁德天皇的墓冢（5 世纪）中存有白色和蓝色的琉璃碎片，安闲天皇的墓冢（6 世纪）中则出土了一个带圆形隆起的白色琉璃罐。[6]此外东京帝室博物馆内还藏有一件 1833 年出土的绿色琉璃罐，其中盛放的是天武天皇（673—686 年在位）时期一位将军的骨灰。正仓院内曾藏有一只浅绿色琉璃碗（见图 636），现陈列于东京帝室博物馆，造型简朴，外表装饰着简略的花枝图案，还有鱼形纹饰。斯坦因在和田古城废墟中发现的一些琉璃碎片同样呈现出类似的原始风格，后来他将这些碎片带到了伦敦。[7]这些废墟下埋藏着大量绿色和蓝色的琉璃珠，大多呈圆形。还有一枚绿色琉璃制的印章（见图 513，c、d），章面水平方向刻着两条龙或两头狮，中间是一道细线和一

1　参见《文房肆考》第三卷，第 49 页。

2　夏德，《东方古代贸易史》，中国研究，莱比锡，1890 年；夏德，《古代瓷器——中国中世纪瓷器行业与贸易》，莱比锡，1888 年，第 5 页。在《隋书》中记载何稠（字桂林）在 7 世纪初官拜御府监，精通古玩，曾尝试再现琉璃制作的工艺。

3　《国华》，第 152 册：珐琅器。哈斯，《中国对韩国的影响》，1911 年，第二十六卷，第 17 页。607 年，一些日本人来到中国学习佛法，在接下来的几十年中，"停泊在中国港口的商船上，日本僧侣的形迹就从未断绝"。

4　斯坦因，《古代和田》，牛津，1907 年，第 170 页。

5　夏德，《中国琉璃史》，第 63 页。

6　《国华》，第 152 册。

7　斯坦因，《古代和田》，彩页 50—52，第 113、235、306、381、411、414、438、442、447、454、473 页插图。

条蛇。它们大概都是中原的作品。

还有一些暗绿色、蓝色和土黄色琉璃碎片原本是器物的盖，上面连接着造型简单的青铜指环。此外，和田还出土了许多琉璃器皿的细小碎片，色彩从深绿色到黄色，呈现出丰富的色调变化。碎片的厚度各不相同，一些碎片薄如纸张，经过风化之后折射出耀眼的光

图636 琉璃碗侧面及正面，浅绿色，雕刻鱼和水草图案。先前藏于日本奈良正仓院，如今藏于东京帝室博物馆，9世纪以前作品（来自：谷口香峤《古制徵证》）

芒。许多残片上还保留着简单的装饰纹样，一片蓝绿色的琉璃上还有乌银镶嵌的纹饰。还有一些残片从造型辨认应该属于琉璃器物的足或耳，从中我们可以看到各种多样的器物造型。从碎片的数量来看，当时琉璃的产量很可能非常可观。但前文提到的进贡给中原王朝的琉璃瓶证明，那时真正上乘的琉璃制品还需要进口，这进一步表明当时的东方只能制作一些质量一般的小物件。

日本正仓院中还藏有少数几件8世纪的琉璃制品，这似乎是这个时期唯一流传下来的一批琉璃器，且保存情况十分完好（见图637）。器物优雅的轮廓非常具有异域色彩，且做工繁复而又精致，应该是来自西方的舶来品。其中琉璃壶（c）特别是耳的造型具有典型的波斯器型特征[1]；琉璃杯（d）的表面分布着一些凸起，底部银质的足则是

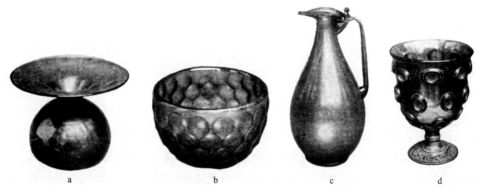

a　　　　　b　　　　　c　　　　　d

图637 琉璃器皿，来自叙利亚或波斯（存疑）。a：深蓝色痰盂（存疑）；b：浅蓝色圆形锤纹玻璃碗，带有柔和的褐色；c：琉璃壶，有把手及流，浅蓝色，带有柔和的褐色；d：深蓝色琉璃杯，有突出装饰，鎏金浮雕银足。藏于日本奈良正仓院中，8世纪作品（来自：《东瀛珠光》第三卷）

1 米金，《伊斯兰工艺美术中的视觉艺术与工业艺术》，第二卷，1907年，第273页，图273展示的一件卢浮宫中10世纪的琉璃壶几乎与日本的这件（见图637，c）同出一辙，表面都有丰富的装饰；此外图320、322分别展示了威尼斯圣马可大教堂和肯辛顿博物馆中收藏的两件10世纪琉璃瓶，造型也十分相似。

后期另外增加的，整体似乎是在莱茵河畔制作而成的。这些奇怪的器物出处并不清晰，虽然体现出来的技艺并非十分成熟，但工艺已经非常精湛。如果这些是由中国人自己制作出来的，必定不会被人遗忘从而没有留下任何记载。

人们在墓冢中发现了玉石镜与竹简，其中玉石镜来自公元前 645 年至公元前 485 年，但实际上它真正流行起来要晚一些。[1]前文中我们已经了解过公元前 4 世纪中期的铜镜；铁镜最早曾在公元前 300 年左右的文献中出现，但后来就没有任何文献记录了。南朝梁代时琉璃镜在东方已经比较普遍。普林尼也提到了西顿[2]的琉璃镜，当时应该也有西方的琉璃镜运到中国。

日本正仓院中一面独特的镜子（见图 640）和 8 世纪圣武天皇的宝剑（见图 340），上面都有掐丝珐琅装饰，而珐琅部分就是用捣碎的琉璃制作而成的。琉璃生产停滞之后，由于材料的短缺，掐丝珐琅的工艺也无法再继续发展下去了。

"到了唐末，中央政府已经无力镇压内部的动乱，叛军在 877 年捣毁了海外贸易的繁荣大都市广州。根据阿拉伯人的记载，当时叛军抢掠了仓库中的大量贵重器物……与阿拉伯人的贸易完全停止，中国与外界的海上贸易也被切断了。"

这一段政治低潮期对琉璃产业的打击也是毁灭性的，生产和进口都停止了。古老的珍藏在当时应该有许多都流失了，因为在 11 世纪卷帙浩繁的皇家图录中并没有收入任何一件琉璃制品。

另一个不应忽视的影响因素是茶道的出现。人们在饮茶时仅会使用瓷器和釉陶，后者代表了宋代时整个民族的美学品位。琉璃则似乎成了过时的材料，它的制作和生产已经被人遗忘。当然在艺术层面上，即使是外来的琉璃器也无法和当时最佳的陶瓷器皿相媲美。

第二个千年

元代时，中国重新进入了国际关系网络，由此我们可以看到琉璃制品又一次出现了——那就是眼镜。[3]"我们已知最早的眼镜来自中亚国家。"[4]在一部作品中"提到了一些中亚的俘虏，他们在中国制作的眼镜被当作珍贵的传家宝"。一位将领有一副"白

1 夏德，《中国的铜镜》，《博厄斯纪念刊》，纽约，1906 年，第 208—256 页。

2 黎巴嫩的港口城市。——译者注

3 劳费尔，《眼镜的历史》，《医药及自然科学史通报》，1907 年，第六卷，第 4 册，第 379—385 页。下面几段的介绍均来自劳费尔的总结。

4 劳费尔，《眼镜的历史》，第 380 页，出自宋代宗室子赵希鹄的《洞天清录》。

琉璃"制的眼镜，镜片约有一枚铜钱大小，两侧是可以折叠的骨质镜架。这里又用了表示非透明的"琉璃"这个名称，但这似乎是中国作者的误会，他可能根本没有见过这副眼镜，因为镜片显然应该是透明的玻璃或水晶制成的。"另一本书中有这样一条记载，称来自中亚的眼镜需要用宝马来交换，由此我们可以大概推测最初眼镜是多么的珍贵，这也解释了为何人们一开始会用'宝'来形容琉璃。"

而中亚的眼镜可能来源于印度，那里最晚在 12 世纪末或 13 世纪初就已经出现了眼镜。同一本文献中还记载了眼镜来到欧洲的时间，大约是在 1270 年之后，比中国还要晚一些。这些眼镜是用在辽阔的中国随处可见的水晶和进口的琉璃制成的。中国的眼镜镜片呈圆形，边框较宽，大多用玳瑁制成。"用黄铜或紫铜制成的镜架并不会架在耳朵上，而是夹在两鬓之间。"水晶或琉璃镜片的打磨似乎在当时并未对其他手工艺品的工序造成什么影响。由于玉和其他硬石的加工工艺已经十分完善，打磨镜片就似乎并不那么困难了。

直到 15 世纪初，郑和下西洋的船舰远渡印度洋来到港口吉达（1431 年），带回了阿拉伯的琉璃工匠 [1]，中国的琉璃产业才开始复兴。能够被写进史书，也从侧面说明这对中国人来说是意义重大的事件。

在西方，吹制玻璃是最古老的工艺之一，它得到了很好的传承。在叙利亚或是美索不达米亚，人们最早将闪闪发光的瓷画拓展到完全不透明的琉璃上。14 世纪，琉璃的工艺发展到巅峰。在清真寺内有无数彩色琉璃灯闪烁着朦胧的光芒，在欧洲的宫殿中也有琉璃灯和琉璃罐被当作珍宝收藏起来。尤其是大马士革风格的琉璃，在欧洲的古董收藏界得到了极高的推崇。

1400 年，帖木儿汗占领了大马士革，叙利亚的琉璃生产就彻底中断了，所有工匠都迁到首都撒马尔罕。在西方，威尼斯就接替了叙利亚的地位，毕竟后者已经不具备复兴琉璃产业的能力了。帖木儿汗和他的子孙与中原王朝的关系十分密切，因此制作琉璃的知识就自然传到了东方。但中国自宋代起一直到 1430 年左右都几乎没有文献提到琉璃的制作，玻璃在当时还被称为"来自西方的宝石"。那时应该有大量带有珐琅装饰的西方琉璃制品进口，到了近代有许多这样的琉璃制品从中国出口到欧洲。[2] 欧洲的水晶和琉璃在接下去的几百年内也有大规模的进口。[3]

明代中国国内生产的琉璃器与进口的精美艺术品相比似乎没有什么特殊之处，进口琉璃对中国工艺的最大意义在于带来了陶器表面的透明釉，这样便使釉下彩成为可

1 夏德，《古代东方贸易史》，《中国研究》，1890 年，第 15 页：这次航行是由郑和带领的，参见《文房肆考》。

2 米金，《伊斯兰工艺美术中的视觉艺术与工业艺术》，第二卷，巴黎，1907 年，第 343、360、362 页。在柏林萨勒的藏品中有来自中国的琉璃罐和琉璃杯，都受到米金的高度赞赏。

3 早在 1598 年，葡萄牙人就进口了"镜子（但我们无法确定是铜镜还是琉璃镜）、象牙、漂亮的水晶和琉璃"。参见德·布理《小航行》第二卷：东方的印度及其他地区，第 70 页。

图638 三枚彩色琉璃护身符，模仿钱币样式雕刻吉祥语，直径3厘米。藏于伦敦大英博物馆（来自：卜士礼《中国的艺术》第二卷）

能。直到1680年，爱好艺术的康熙皇帝下令在皇宫中另建一座工坊[1]，琉璃制作才又一次兴盛起来。18世纪似乎是琉璃制作的鼎盛时期。我们无从得知这里西方具体发挥了多大影响力，但可推测是起到了一定作用。根据基督教传教士的记载（1770年），当时的琉璃器上使用了西方的纹样。那时连皇宫都采用西式的风格（见图73），耶稣会士也拥有很大的影响力。他们特别强调，当时人们并不是使用吹制的方法来制作琉璃，而是浇铸出较厚的胎体，再在上面进行精细的加工，因而工艺非常复杂。也正因如此，这样繁复的工艺不适合低成本的大规模制造，于是琉璃器就无法和陶瓷相抗衡了。此后琉璃的制作工艺才变得更加多样，吹制、压制、浇筑、打磨、雕刻等，不一而足。

近代的琉璃制品基本都是小物件，在大小和造型上都是对玉石器的模仿。无论琉璃本身质地是否透明，人们都常常将它染成接近玉石的色彩。古老造型的瓶、圆形的碗和造型更写实的小型器皿都是非常受欢迎的器型，但整体来看造型都相对简单，表面平整，对于琉璃独特的饱满色彩来说的确是最适合的。极少数琉璃器皿上还会有铭文（见图638）或简单的线条纹饰。

中国的单色琉璃色彩可温柔可热烈，任何欧洲生产的琉璃都无法望其项背。最常见的是含锑的帝王黄——一种类似蛋黄的颜色，还有深蓝、各种层次的铜绿灰绿、牛血红、浅绿松石色和各种粉色。但少见澄澈透明的无色玻璃。

乾隆年间，约在1730年左右，皇家手工作坊在一位姓胡的师傅带领下制作精美的彩色珐琅饰品，甚至使之成了瓷器独特的门类（见图502）。琉璃制作的工艺决定了它独特的色彩层次，一些瓷器也不断模仿这一点。胡师傅使用中国传统的文字游戏将名字拆开，将这种技艺称为"古月轩"，这个名号也常常出现在琉璃器底部，同时也被当作使用类似工艺的瓷器种类的名称。这一工艺在过去一百年却没有得到很好的传承。有些瓷器既用了釉上彩，又用了釉下彩。直到近代，这一技艺才又在鼻烟壶上得到了稍精细一些的施展。

1　卜士礼，《中国的艺术》，第一卷第116页，第二卷第63页。

中国琉璃艺术最高峰的结晶是套色雕琢。类似的，贝母和玛瑙都可能有多种色彩层次交叠在一起，通过雕刻就可以使不同层次的色彩显现出来。实际上古罗马人就已经掌握了烧结多层次套色琉璃的技术。中国人在漆器上（见图618）也运用了类似的工艺，达到了相同的效果。中国人将这一套技艺完美地迁移到了琉璃制品身上。琢磨硬质玉石的工艺在数千年来一直不断精进，因此在琉璃这种柔软得多的质地上进行加工就更为简单。用以打磨的表层琉璃色彩大多非常鲜艳，直到现在仍能反射出耀眼的光芒。与单色釉相比，这种套色琉璃的表层必须遍布各种纹样图案，这样才能突显出底层琉璃的色彩。除了小瓶小罐、书房小器物、挂钩和酒器等小物件以外，鼻烟壶（见图639）也是常见的琉璃制品。这种小巧的器物有无数不同的样式，但每一件都需要制作得非常趁手。在纤细的瓶口上方会有一个小巧的盖钮，盖钮内附一根固定的小勺。

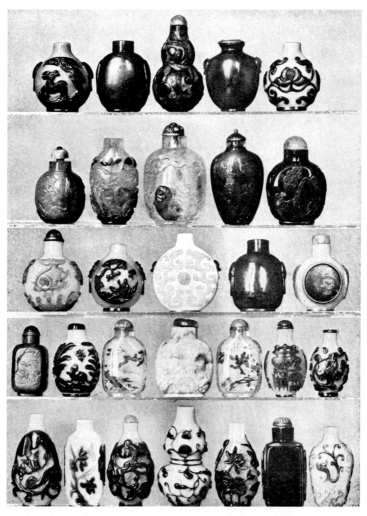

图639　琉璃鼻烟壶，大多为多彩镶色琉璃雕刻而成，18世纪到19世纪作品（来自：兰佩茨拍卖目录，1908年）

夏德指出，耶稣会士格鲁伯曾于 1663 年左右旅居中国，他曾强调，"鞑靼人和汉人无论男女，虽然抽烟，但从不吸食粉末状的鼻烟"。[1] 1687 年发表的广州关税税则中已经在进口货物清单中提到了鼻烟。由此可以推断，吸食鼻烟是由西方传入的习惯，中国最早的鼻烟壶应该是在 17 世纪中期制作的。

　　由另一个角度也可以推导出同样的结论：本书中不断出现的事例表明，东方人在材料、造型和装饰方面一旦引入新的元素，就会一直流传下去。因而我们可以从现有的物件回推到它们刚刚引入时期的样貌。此外我还提过，新引入的事物一方面可能保留外来的造型，只加入一些本土化的细节；另一方面如果没有可参考的范式，中国人就会使用最新的工艺来制作。而 17 世纪正流行的琉璃被用来作为制作鼻烟壶的主要材料——也被用来制作瓷瓶，也可以证明当时正是人们开始使用鼻烟壶的时间点。琉璃并非是制作鼻烟壶客观上必需的材料，只是历史的偶然选择，这也说明了为何欧洲的鼻烟壶大多使用木头和金属，却几乎很少使用琉璃或玻璃。

　　琉璃在中国始终是制作小物件的珍贵材料[2]。它既没有通过大批量生产取代陶器的日用地位，也没有在质量上超过精致的瓷器。酒瓶和啤酒杯只在欧洲具有相当的意义，在中国能够与之相较的则是瓷壶和瓷杯，从茶成为民族饮品之后，它们就一直沿用至今。

1　夏德，《中国中世纪的瓷器行业与贸易》，《中国研究》，第 47 页。

2　路易十四时期，琉璃在欧洲的价值与近代在中国的价值相当。当时琉璃杯和琉璃瓶罐都比较少见。一个琉璃杯大约需要 3 法郎，在路易十六时期大约值一半价钱，但当时的琉璃杯做工比较粗糙，同时也不透明。

第八节 珐琅

工艺的引入

中国人对珐琅的称呼五花八门，有法蓝[1]、珐琅、拂郎或佛郎[2]。"琅"来源于广东话中"菻"字的发音。"拂菻"一词最早出现在 7 世纪初的古籍上，是希腊人当时对拜占庭的称呼。

中国在中世纪时期与拜占庭保持着直接的交流沟通，比如文献中[3]提到，719 年，拂菻国王派遣一位高官出使大唐，带来了两头狮子和一些羚羊。古代中国将罗马帝国及近东地区叫作大秦。拂菻应该是中文中与大秦对应的概念，指的是东罗马帝国，而非单指首都。同年还有一支来自波斯的使团来到大唐。这些记载对研究珐琅工艺的来源至关重要，我们从这些引用的典籍中可以看到，中国人用拂菻指代东罗马帝国和它的首都，并将其与波斯区分开来。明代的陶匠称他们模仿的是"佛郎"来的器物，表明他们清楚地明白这些珐琅器并非仅仅来自首都，而是在古老东罗马帝国的各个地区都有生产。

传入这一舶来品的中间人似乎是阿拉伯人，因为珐琅的另一个名称叫"大食窑"。我们在前文介绍陶瓷时已经了解了"窑"字的含义，它大致指的是烧造的器物，特指陶土器。大食则是阿拉伯的别称，因此这个名称的意思就是"来自阿拉伯的烧造器"。

珐琅在中国可考的历史可以追溯到 15 世纪初，14 世纪末只有零星的记载，主要的产地是北京，来自云南本地的穆斯林在这里建造了工坊加以制作[4]。北京直到现在还是珐琅最重要的产地。明景德年间（1450—1456 年），珐琅工艺发展得尤其繁盛，因此当时的珐琅器还被称为"景泰蓝"。

从这些纷繁的称呼中就可以清晰地看到，珐琅绝不是出自东方的古老工艺，而是

1　卜士礼译《陶说》，牛津，1910 年，第 5 页：17 世纪的明代陶瓷工匠模仿来自"佛郎"的器皿制作瓷器；另一处提到拂菻的人士非常精通此类制作。

2　沙畹《西突厥史料》，《通报》，1904 年，在第 37 页及附中反驳了夏德的假说，后者在《中国与罗马人的东方》中（第 286 页）首次提出拂菻的皇帝就是聂斯托利派的大主教，因此拂菻指的就是伯利恒；卜士礼，《中国的艺术》，第二卷，第 72 页。

3　百科全书《册府元龟》，第 971 章；沙畹，《西突厥史料》，《通报》，1904 年，第 37 页。

4　卜士礼译《陶说》，第 5 页，注 1。

从信仰伊斯兰教的西亚传入的。由于掐丝珐琅在9世纪的拜占庭已发展得相当成熟，那么可以推测，它大概是在10世纪之后传入中国的，最早也是在元代。1231年，僧侣卢布鲁克[1]来到喀喇昆仑，遇到了忽必烈的宫廷珠宝匠巴黎人威廉·布歇和一位来自洛林根梅兹的帕奎特女士。来自热那亚、比萨和威尼斯的商人，来自波兰、波西米亚和匈牙利的艺术家和许多其他欧洲人都跨越重洋来到这个世界之都的皇宫。当时中国与世界的交流极其频繁，但无论是在中国的历史学家的煌煌巨著中，还是在马可·波罗详尽阐述各种制造品和贸易品的游记中，都没有任何提到珐琅的文字。

唯一能够证明元代有珐琅制作的证据是刻在一件珐琅器双龙纹饰下方的落款，按照这个落款可以推断这件器物是在元代最后一位皇帝在位时（1341—1368年）制作的，但这个证据也并非十分确凿。根据落款频率来看，珐琅器真正开始较大规模的制作是在明代景德年间。还有少数比这早100年左右的落款很可能是伪造的，就像人们会在瓷器上留下更早年代的落款一样（见图434，b）。当然也有可能像墨洛温王朝时期叙利亚的手工艺人流浪到法国从而带去了拜占庭的工艺一样，[2]在14世纪最后的几十年中，可能有来自西亚的穆斯林来到北京，并在这里制作珐琅器。上文引用的中国文献中也提到了云南人旅居北京的历史，很大程度上证实了帕莱奥罗格的猜测。

图640　银镜，镶嵌金丝，背面呈十二瓣花朵造型，彩色掐丝珐琅，黑色部分为深褐色，中央星形和浅色边缘为深绿色，边缘尖角处为金色。藏于日本奈良正仓院中，8世纪作品（来自：《东瀛珠光》第五卷）

我们根据中国的史书和留存的珐琅器推测，这一外来工艺最早是在14世纪中期，甚至可能是15世纪才得以引入中国，但在日本奈良的皇家藏宝阁正仓院中却有一件珐琅金属镜[3]（见图640），可考是来自8世纪中期的。可惜中国的业界还没有对这一令人惊奇的发现展开研究。

珐琅器与琉璃制作的关系十分紧密，因为烧熔的珐琅是由粉化的琉璃构成的。因此可以想见，在5世纪时，东方与西方保持着密切的交流，在外来手工艺人的影响下，琉璃制作与珐琅的工艺在中国和日本都有了发展。但与琉璃一样，珐琅工艺在后来也失传并被完全遗忘了。我们已经提到日

1　卜士礼，《中国的艺术》，第二卷，第75页。（卢布鲁克，Wilhelm von Rubruk，法国传教士。——译者注）

2　帕莱奥罗格，《中国的艺术》，第231页。

3　《论珐琅》，《国华》，第152册，插图可见镜子的侧面及正面轮廓；彩图见《东瀛珠光》第五卷彩页。

本是在7世纪末才又建立起琉璃作坊的。

　　日本保留下来的是银镜，背面镶嵌金丝。从造型来看像是波斯花纹经过东方本土化的装饰风格。我们还无法确定这件银镜是在日本还是中国制造的，但从造型、画工、色彩和工艺来看都符合中国大陆的风格。从这件幸存的器物中我们也可以一窥在历史上被遗忘的珐琅盛景。

掐丝珐琅

　　中国人在制作珐琅器时（见图641）常使用固定的色彩，特别常见的是蓝色和红色。纹样也相对比较固定，比如从15世纪起才出现缠枝纹。古老的青铜纹样、织锦纹样和瓷器纹样都被使用到这一崭新的工艺中。我们一再发现，保守的东亚人总是在材质和装饰风格上坚守着早期出现的范式。然而在一些独特风格的珐琅器中我们看到了一种精致而又令人印象深刻的装饰风格，它们必定参考了其他国家已经发展成熟的作品。例如要一个工匠凭空创造出这个碗四周纯粹装饰性的缠枝纹（见图641）是不可能完成的任务，整个国家的工艺也不可能在百年的时间里只偏爱用类似的抽象螺旋形

图641　北京圆明园中彩色掐丝珐琅圆盘，双凤牡丹纹，边缘为缠
枝纹，直径80厘米。藏于伦敦南肯辛顿博物馆，明代作品（来自：
卜士礼《中国的艺术》第二卷，图88）

图642 彩色掐丝珐琅碗俯视图，中央圆圈中展现亚历山大大帝驾车驶向天空的形象，四周的圆圈中画着带光环的圣人形象，远方有缠斗的鸟兽，还有人物形象和棕榈树，缠枝纹为底；边缘有波斯文和阿拉伯文铭文，记录一位阿尔图格王朝亲王（1141—1144年）的名字。藏于因斯布鲁克博物馆

图案作为装饰纹样。要创造出这样的纹样，首先需要有写实的植物藤蔓图案，然后在时间的长河中由模仿前人的工匠不断摹写，才能慢慢演变成抽象的缠枝纹。但对这个过程来说，十分必要的写实图案在中国无法找到切实的例子，而在西方，正如下文即将介绍的，却出现了不断变化的藤蔓形象。

瑞士因斯布鲁克博物馆藏有一只十分有趣的铜碗（见图642），直径26厘米，内外均以掐丝珐琅装饰。像上文提到的那面日本银镜一样，它在这里仅此一件，因而成为了欧洲学者争论的焦点。[1]

在这个铜碗上交织着许多不同风格的纹样。中央马车上坐着一位头戴王冠的君主，身着西方服饰，法尔克和斯特泽哥维斯基通过比较类似的描绘，认为他就是亚历山大大帝。圆形的结构令人想起拜占庭的艺术。外圈边框刻着阿拉伯文字，记录了一位阿尔图格王朝亲王的名字。在内外圈之间是西亚的生命树形象。此外弹琴的乐师、舞女和杂耍者都穿着西式的服装。类似主题的装饰纹样应该是在整个亚洲的范围内广为流传的，因为穿着中国和印度服装的乐师和杂耍者在中国汉代的石刻上就已经出现了。中央的圆环内四脚兽的形象令人想起斯基泰人对野兽的描摹，类似图形在中国的石刻上（见图537）也常常出现。这里说的类似并不是指造型的细节，而是指纹样的主题。外侧的圆圈中的鹰很像徽章上的图案，还带有圆形的光轮，这在东方是非常罕见的。

缠枝纹出现在基底和中间的空白位置之间，是前文提到的典型的中国珐琅装饰纹样。同样，中国珐琅器上的凤凰（见图641）翅膀张开，羽毛平行排列开来，尾羽则

1 米金，《美术报》，1906年2月；马丁，《公元1800年以前的东方地毯》，伦敦，1906年，第110页，图260；米金，《伊斯兰工艺美术中的视觉艺术与工业艺术》，巴黎，1907年，第二卷，第156页，图138；法尔克，《艺术史学会报告》，1909年；关于拜占庭与伊斯兰铜胎掐丝珐琅的报告；法尔克，《东方与拜占庭的铜胎掐丝珐琅》，艺术学月刊，1909年，第二卷，第234页，图1、2；白参（Mar van Berchem）、斯特泽哥维斯基（Joseph Strzygowski），《阿米德人》，海德堡，1910年，第348页；《图说手工艺史》，第二卷，布朗《伊斯兰文化中的手工艺》，第648页，图525及彩页；慕尼黑穆斯林艺术展，1910年，展刊第3056号，第227页。

用细虚线呈现，这种抽象化的表达加上东方特有的写实刻画反而达到了十分生动的效果。整个工艺无论在材料上还是在色彩搭配上都可以说是完全属于东亚的作品。

由于以上原因，这个收藏在因斯布鲁克的铜碗被算作中国的作品，或至少是受到中国影响的作品。法尔克首先提出，中国有关珐琅传入时间点的记载与此相悖。从文献中来看，珐琅更多是受到西方影响而传入东方的。从至今我们能看到的材料推测，12世纪时中国人应该既没有掌握制作珐琅的工艺，也对典型的缠枝纹和这样的配色还不熟悉。色彩和纹样均十分独特的唐代珐琅工艺已经完全失传了，从现有的资料来看也没有复兴的希望。因此法尔克认为，与西亚的珐琅一起传入中国的还有东罗马帝国的藤蔓图案，后来经过缩短纹案长度和随意的缠绕演变成了中国的缠枝纹。到了明代，这一精致的装饰纹样受到格外的喜爱，同时被应用到其他工艺中去了，比如瓷画（见图410，a）和丝绸织物（见图571）中都出现了缠枝纹。

这只来自12世纪的碗是独一无二标注了年代的珐琅器，它正好证明了纹饰学能够告诉我们的信息，即中国珐琅器独特的纹样、颜色和工艺与西方的联系。但目前我们还不能确定这个碗具体是在西亚的哪个地区制作的。无论如何，因为它的制作并没有受到东方的影响，这个碗很可能是出自西亚的手工艺人之手，当时他们实际上就是从君士坦丁堡到中国的文化传播者。碗上的装饰属于西亚当地的风格，符合东罗马帝国时期的艺术风格。来到中国后，它褪去了最后一层西方的外衣，同时加入了中国的纹饰和工艺，形成了一种新的独特风格。

我们在盘的表面（见图641）看到属于中国的纹饰——双凤，此外底层的植物装饰也用中国式的写实手法表现出来。人们沿用了青铜礼器上的装饰造型，但用新的工艺进行加工，在上方加上了珐琅。15世纪的艺术风格中，习惯将古老庄严的艺术造型进行繁复的细节化处理。人们对通过精巧工艺实现华丽效果的偏爱成功地推动了彩色珐琅艺术的发展。如果了解中国艺术在不同时期的风格，就很容易理解这种彩色的马赛克式艺术在印象派盛行的宋代是不会受到欢迎的，但在明代就很容易得到人们的喜爱。因此，珐琅工艺在盛唐流行，但直到明代后期所谓文艺复兴时期才又重新出现。

下面看到的这个香炉（见图643）腹上的眼睛纹饰和凸起都很像青铜器，但眼睛纹饰用了彩色，且基底的纹饰并非使用了青铜器上常见的几何图形，而是模仿了织锦风格的写实花草和缠枝纹。另一个香炉（见图644）虽然保留了鼎的用途，但直立的鱼和我们印象中的鼎足相去甚远；耳的造型也不是以把手部分为主，突出呈现的反而是把手下端装饰性的尾环；此外鼎盖上兽的姿态丝毫没有往日的威仪，而是十分生动活泼的写实造型。在鸟和象征图案之间还有牡丹和缠枝纹等常见织锦纹饰。类似的还有一个大象造型的珐琅器（见图645），它给人的印象与其说是雄伟庄严，不如说是小巧精致。象的形象被刻画得十分生硬，背上的瓶子比例奇怪，形状不雅，但器物表面丰富的珐琅装饰却很令喜爱鲜艳色彩的明代收藏家们钟情。

图643　青铜器造型香炉，镂空炉盖，镀金鸟形炉耳，高29厘米，饕餮、花朵及缠枝纹，蓝色与黑色底上施彩色珐琅。藏于伦敦南肯辛顿博物馆，来自北京圆明园，1644年以后作品（来自：卜士礼《中国的艺术》第二卷，图30）

图644　带盖香炉，双龙耳，三足呈鱼形，彩色珐琅，高41厘米。藏于伦敦南肯辛顿博物馆，印鉴显示为景泰年间作品（来自：卜士礼《中国的艺术》第二卷，图86）

图645 白象，腰带及背上的花瓶为彩色珐琅，高36厘米。藏于伦敦南肯辛顿博物馆，来自北京圆明园，1644年以后作品（来自：卜士礼《中国的艺术》第二卷，图91）

能够综合体现珐琅器功能、工艺、纹饰和色彩等各方面元素的则是造型简单的铜瓶和祭器，它们的制作一直持续到了近现代。工匠在它们光滑的表面上加上了华丽耀眼的珐琅，其余的装饰则均用铜来表现，金灿灿的色彩不仅提升了器物的整体效果，也使器物显得更为沉稳大气。瓶（见图646—648）、鼎（见图650）和壶（见图651）都是按照青铜器的样式制作的。珐琅装饰的纹样则大多采用抽象的植物纹饰。古青铜器上常见的纹饰图案则很少出现，即使有少量运用，也都用更新的工艺制作成彩色的图案。

下面看到的一件竹筒造型的酒壶（见图649），在17世纪时瓷器也常做成这种样式。酒壶的把手和箍在"竹子"外面的圈都是铜镀金的材质。"竹节"之间则用龙形纹饰来装点。

另一件构思奇绝的器皿是由两个四方壶拼接在一起制作而成（见图652），下方有小人抬起，上边缘用镀金的铜飘带作为装饰。欧洲从巴洛克时期到拿破仑风格[1]都有这种浇铸的飘带装饰，但在东欧我们似乎只在17世纪之后的珐琅器上看到过这样

1 一般叫帝政风格，指拿破仑统治时期的艺术风格。——译者注

图646 四方镀金瓶，古青铜器造型，侈口，下方为木质底座，铜胎掐丝珐琅，主要为青蓝色与绿色，高42厘米。藏于马萨诸塞州斯普林菲尔德博物馆，G. W. V. 史密斯藏品，18世纪作品（原作照片）

图647 圈足镀金铜瓶，波斯风格花枝纹，青蓝色底，彩色掐丝珐琅，高57厘米。藏于马萨诸塞州斯普林菲尔德博物馆，G. W. V. 史密斯藏品，18世纪作品（原作照片）

图648 圈足镀金红铜瓶，花朵纹饰，深蓝色为底，彩色掐丝珐琅，高71厘米。藏于马萨诸塞州斯普林菲尔德博物馆，G. W. V. 史密斯藏品，乾隆时期作品（原作照片）

图649 镀金铜壶，竹子造型，龙形把手，有壶嘴，青蓝色为底，彩色珐琅，龙形纹饰，高63厘米。藏于马萨诸塞州斯普林菲尔德博物馆，G. W. V. 史密斯藏品，康熙时期作品（原作照片）

图650 三足黄铜香炉鼎，古青铜器造型，双耳，盖上有钮，下方有木质基座，炉盖镂空，雕刻龙形纹饰与波浪纹饰，青蓝色底，珐琅彩，高39厘米。藏于马萨诸塞州斯普林菲尔德博物馆，G. W. V. 史密斯藏品，18世纪作品（原作照片）

的造型。因此我认为它不太可能是在中国本土诞生的艺术造型，个人来看，这种欧洲的纯粹装饰艺术可能是由耶稣会会士传入中国的，只是从造型上化用了中国绘画中常见的纱（见图385）这种东方概念。这个香炉丰富的色彩效果加上镀金的边框，在光线照射下显得尤其生动。但从工艺上来看，它并不符合东方人常用的器物造型。

明代的珐琅器在技艺方面还没有达到顶峰，沿用的古青铜器风格造型显得有些笨重，使用的色彩一方面比较有限，另一方面也不够纯。不同平面之间的金属嵌条十分显眼。深天青色、带一抹淡绿的天蓝色、深红色、紫色和亮黄色构成了器物的主要色彩。铜绿用得较少，如果出现黑白二色，颜色就会容易显得脏，容易有斑点且没有光泽。如果仔细观察，我们就会发现底色上有无数细小的空洞，这是在烧制时产生的气泡形成的。而且这个时期的珐琅器也没有经过抛光。此外，器物的铜胎始终很厚重，如果材质较轻薄，就可以推测该器物是日本的仿品。

珐琅器基本都采用西方的装饰风格。虽然装饰图案通常比较细巧，但工匠也根据器型对它们进行了一些调整，以保证整体效果的和谐。无论是色彩还是纹饰，都不会有特别突出的部分，否则就不符合实用器的特点，而珐琅的加入只是为了提升整体造型的效果。

651

652

图651 三足带盖小壶，有把手和笔直的壶嘴，古青铜器造型，铜鎏金，青蓝底，珐琅彩。藏于马萨诸塞州斯普林菲尔德博物馆，G. W. V. 史密斯藏品，18世纪作品（原作照片）

图652 镀金铜香炉，仿佛由两个四方壶拼接而成，青绿色底，彩色珐琅花饰，足部为蛮人造型，饰带造型为鎏金铜配件，高65厘米。藏于马萨诸塞州斯普林菲尔德博物馆，G. W. V. 史密斯藏品，18世纪作品（原作照片）

到了热爱艺术的康熙皇帝时期，珐琅工艺才发展至巅峰。人们在烧制时格外小心，避免产生气泡从而形成空洞，此外还通过打磨抛光提升了器物的光泽度。这个时期的瓷器色彩丰富，也给珐琅彩提供了新的灵感，其中以青绿色为底色的珐琅器为最佳。与明代的珐琅器相比，康熙时期的器物釉色更为鲜亮，整体造型更为优雅，但由于不再使用古青铜器的器型，因而失去了一丝庄严威仪之气。人们还在器物上添加了丰富的鎏金铜配件，进一步提升了色彩的光泽度。这个时期的珐琅彩通常是在烧制之后才画上去的（釉上彩），这样不同平面之间的金属分割线条就不那么明显了。

653 654

图653　一组镀金铜器，青蓝色为底，彩色珐琅，下方有木质底座，分别为：三足香炉（中），高58厘米，龙形耳，炉盖有高钮；两个喇叭瓶，高45厘米；古青铜器造型，现代工艺纹样。藏于马萨诸塞州斯普林菲尔德博物馆，G. W. V. 史密斯藏品，18世纪作品（原作照片）

图654　古青铜器造型礼器，有盖和耳，挂在木架上：两只仙鹤口中衔花，实际为灯台，圈足，彩色珐琅。济南府费舍尔藏品，18世纪或19世纪作品（原作照片）

　　在17世纪至18世纪的宫殿和庙宇中，曾经的青铜器都在战争中被毁，人们用珐琅工艺重新制作了礼器、香炉和瓷瓶。从绘画和建筑中我们可以看到，这个时期人们偏爱丰富的色彩，在这种品位的影响下，色彩多样的珐琅彩备受推崇。皇宫中还特设了珐琅工坊，专为皇家提供精美的珐琅瓷。

　　到了乾隆皇帝时期，珐琅的工艺更加追求细节的处理，同时不断仿制前作，在工艺上得到进一步的发展。比如这件小巧的香炉（见图653），表面布满纹饰，耳是另外安装上去的，看上去并不牢固，曲线形的足也完全不起承重作用。堆叠在一起的香炉本身被其他配件夺去了光辉，巨大的盖钮似乎才是视觉的中心。但分开看每个部分，上面的彩色珐琅装饰和鎏金的铜配件做工都十分精细，展现了极为精湛的技艺。

　　对古老礼器造型的崇拜促使人们用新的工艺模仿旧的器型（见图654、655），但由于时代的风格已经发生了改变，器物也随之不再拥有雄伟恢宏之貌，然而细节之处还是展现出精良的做工。从风格来看，它们实际上体现了对古老器物造型的误读，还加入了对自然的仔细观察。从一只抽象化的仙鹤（见图654）脖颈的曲线、头部的造型和对翅膀的处理上都能看到对自然的研究。但并未把握整体的律动，而是注重羽毛和头部等细节的刻画，强调要尽技术的极致做到忠实地再现出自然的形象，再将这些细节拼凑在一起。

　　类似采用写实手法表现的还有盘旋在蓝色珐琅瓶上的铜龙，它通体鎏金，体态纤细，很好地代表了过去一个世纪中国龙的雍容形象（见图656）。

　　在写实风格进一步发展的过程中，此前引入的西方平面装饰纹样就渐渐被弃用了，

图655 古青铜器造型香炉，三直足，直立双耳，镂空盖钮，镀金，蓝色底，彩色珐琅古青铜器纹饰，高47厘米。藏于马萨诸塞州斯普林菲尔德博物馆，G. W. V. 史密斯藏品，18世纪作品（原作照片）

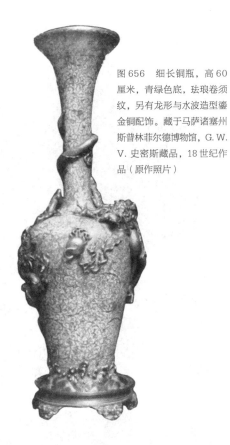

图656 细长铜瓶，高60厘米，青绿色底，珐琅卷须纹，另有龙形与水波造型鎏金铜配饰。藏于马萨诸塞州斯普林菲尔德博物馆，G. W. V. 史密斯藏品，18世纪作品（原作照片）

图657 球形镀金铜瓶，瓶颈细长，青绿色底，彩色珐琅蝴蝶和散花纹饰，高55厘米。藏于马萨诸塞州斯普林菲尔德博物馆，G. W. V. 史密斯藏品，18世纪作品（原作照片）

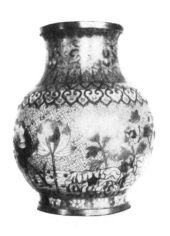

图658 镀金铜瓶，圈足，颈部有卷须纹，腹部为窃曲纹配荷花彩绘，蓝色底，彩色珐琅，高36厘米。藏于马萨诸塞州斯普林菲尔德博物馆，G. W. V. 史密斯藏品，18世纪或19世纪作品（原作照片）

图659　山水风景画，桥上有行人，镂空木架，珐琅彩。济南府费舍尔藏品，18世纪或19世纪作品（原作照片）

珐琅器开始使用其他工艺中常见的写实图样，甚至是照搬整幅绘画。比如我们能看到织锦图案中的蝶恋花（见图657）和花草绘画（见图658）。其余空白处都填满万字纹饰，形成的小格方便进行珐琅彩的填充。上方和下方都用我们非常熟悉的饰带装饰将珐琅彩框在中间。

与同时期的瓷器相似，珐琅彩也开始注重器型。古代制造鼎的人只是想有一个盛放液体的容器，根本不会考虑后人会想在它的表面画风景、天空和山水，还要追求写实的颜色和线条，因此这个器型并不适合这类装饰。而近现代的手工艺人却完全忽略了这种区别，试图将绘画和纹饰遍布整个器物的表面，因为他们追求的是华丽耀眼的效果。对奇技淫巧的偏好可以说是过去几百年间中国珐琅彩的主要特征，对实用性和庄严感的追求就被挤到了靠后的位置。

发展至此，珐琅彩终于从平面装饰的桎梏中解脱了出来，自成一派形成新的分支。复杂的绘画（见图659）用这种独立的工艺表现在小型屏风上。由于工艺的需求，画面被分成不同大小的格子，因而施彩之后形成了马赛克式的色块，营造出非常独特的装饰效果。但人们在施釉彩时尽可能避免突显这种工艺的特点，而尝试模仿绘画的风格。

前文中介绍过用彩色织锦表现整幅绘画的工艺，珐琅工艺也同样可以呈现出这样的效果。如果不同色块之间的棱线用特殊工艺处理，就可以做到在施釉结束后看不到这些线条。随着工艺不断完善，人们也完全将所谓技术的风格抛在脑后了。

镂刻珐琅及其他珐琅工艺

除了掐丝珐琅以外，还有一种镂空珐琅的工艺。掐丝珐琅是在金属平面上用金属丝掐出图案，再在其中的空白中填入珐琅；而镂空珐琅则是将金属镂空，再在凹陷处填入珐琅。由于后者需要更厚的金属坯做底，整个工序耗时也更长，因此这种工艺并没有像掐丝珐琅那样得到广泛的应用。此外，镂空珐琅器色块之间的金属线条也比掐丝珐琅器中的更宽一些。

一尊鎏金铜像（见图660）身上穿戴着丰富的印度－西藏风格饰物，脚下的基座上表面用六边形织锦纹饰珐琅装饰，侧面则用云纹和蝙蝠纹珐琅装饰。

镂空珐琅和掐丝珐琅的装饰效果看起来相差并不大；但工艺的具体步骤却有很大不同。镂刻的工艺要求金属底留出足够的宽度，这样不同颜色的珐琅之间不会只由一条构成图样的细线分开，而是像宝石一样被镶嵌在金属中间。一只鎏金铜制神兽（见图661）有着长角的龙头，还长着翅膀，铜胎上除了浮雕以外还镂刻出各种造型、不同大小的图案，当中填入彩色珐琅，烧结后仿佛嵌入了宝石一般。

在过去的几百年中，人们不再使用实心的铜铸件，而开始使用更薄的铜片，工匠再在上面雕出浮雕式的纹样。在浮雕上再施珐琅，更增强了平面浮雕的效果。下面我们看到供桌上摆放的五个摆件（见图662）：一个香炉、两个烛台和两个花瓶，它们就是用上述工艺制作的。浮雕活泼的色彩在绿色基底的映衬下闪闪发光，正如镶嵌的宝石，当然这类物件的底色一般用白色。

在北京颐和园中还有一件十瓣花朵造型的小盒（见图663），当中捶打而出的纹样进行了镀

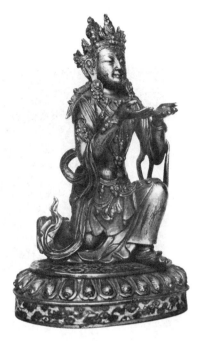

图660 镀金菩萨铜像，印度－西藏风格，底座上方和侧面用彩色珐琅镶嵌出纹饰图案，青绿色底，高47厘米。藏于伦敦南肯辛顿博物馆（来自：卜士礼《中国的艺术》第二卷，图94）

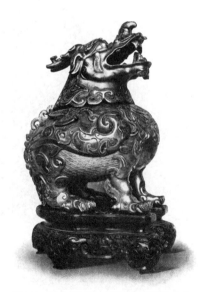

图661 镀金铜香炉，浮雕装饰和彩色珐琅，高24厘米。藏于伦敦南肯辛顿博物馆（来自：卜士礼《中国的艺术》第二卷，图96）

图662　寺庙中一组铜摆件：三足香炉，带盖，龙形高盖钮；两个烛台，带扣环；两个喇叭瓶；古青铜器造型，经近代改动；卷须、牡丹和条纹纹饰，青蓝色底，彩色珐琅，炉盖镂空，鎏金铜配件。藏于伦敦南肯辛顿博物馆，18世纪或19世纪作品（来自：卜士礼《中国的艺术》第二卷，图94）

图663　带盖盒，镀金浮雕花样纹饰，底色上是蓝色珐琅（扒花珐琅），内部为青蓝色珐琅，直径40厘米。藏于伦敦南肯辛顿博物馆，来自北京圆明园，18世纪作品（来自：卜士礼《中国的艺术》第二卷，图97）

金，其余基底则用蓝色珐琅。第一眼望去，这些花纹让人想起法国文艺复兴时期的作品，但仔细端详之后我们就会发现这里的牡丹和中央的玫瑰都是非常中国式的。特别值得注意的是，此处的枝叶既非符合生物学概念的造型，也非几何图形。各片枝叶和花朵纹饰之间没有联系，只是很有技巧地组合在一起。从做工来看这无疑是中国的作品，但至于花样本身是否来自欧洲，还需要以后再进行深入研究。我认为来自欧洲是非常有可能的，因为中国的皇帝自路易十四时期开始就在收集法国的珐琅钟表和珐琅鼻烟壶了，在 18 世纪下半叶，宫廷中也引入了类似风格的器物。[1] 此时是中国风在欧洲盛行的时期，与此同时中国也兴起模仿欧洲艺术品的风潮，甚至连建筑都按照外来的风格建造起来（见图 70—73）。

有趣的是金属小盒和类似造型与装饰风格的漆器小盒，后者的出现要晚将近 1000 年（见图 595）。每个弧形处都能看到一种中国特有的主题纹饰——凤凰，而几何图形构成的植物和花朵纹饰却展现出东方对西方纹饰的一种误读。从中可以看到东方的手工艺人尝试模仿外来纹样的意图，但他们同时将中国的艺术精神巧妙地融入线条结构之中，构成纯粹装饰风格的平面纹饰，并加入写实风格的独特纹样图案。

在欧洲的影响下，广州形成了画珐琅的产业，在与欧洲的贸易中，广州出产的珐琅被称为"广州珐琅"。中国人对这种工艺似乎始终没有很大兴趣，与白色为底、色彩鲜艳的瓷器相比，铜胎珐琅似乎对他们来说色彩不够纯净；敲击时珐琅器发出的声音较闷，与声音清脆的瓷器相比显得廉价。因此中国市场上出现更多的是百姓家用的实用瓷器。

中文中把这种珐琅叫作"洋瓷"，实际上这种工艺指的是法国的利摩日珐琅。欧洲的博物馆中收藏了许多 17 世纪到 18 世纪制作的利摩日珐琅。这是当时中国风盛行时对易碎的瓷器的替代品，但它们基本只有几个固定的功用，比如茶壶和大碗，茶杯则很少出现。实际上从中国进口的茶具是成套的，其中大部分是珐琅器，比如茶壶和热水壶，但茶杯却是用细腻的陶瓷制作的，一套茶具上的纹饰图案都是相同的。

广州有一些画室，专门在白色的瓷器上画上中国的纹饰或由西方徽章巧妙变化而来的纹饰和风俗画等，以供外销。就是这些手工艺人掌握了铜胎上绘制"洋瓷"的技艺（即铜胎画珐琅）。洋瓷的色彩格外鲜艳，通常以白色珐琅为底，内部用蓝绿色，但底色常常并不匀称，且表面无法做到十分光滑，因此人们不会将它们与瓷器混淆。这些器物都是对利摩日珐琅的绝佳摹仿，甚至在一只碗的碗底还出现了花体字母"J. L."，是利摩日的珐琅工匠让·劳单（Jean Laudin）名字的首字母，也一并被仔细地照抄了下来。[2]

瓷器上常出现的纹饰和色彩在画珐琅（见图 664）上也得到了传承。后者最佳的

1 贺璧理，《中国陶瓷简史》，华盛顿，第 346 页。

2 萨尔特，《中国瓷器》，第 115 页。

图 664　珐琅彩瓷盘，花仙与两位侍女及一只凤凰，一条龙从翻滚的海浪中穿出，周围一圈花鸟纹饰，直径 46 厘米。藏于伦敦南肯辛顿博物馆，广州产，18 世纪作品（来自：卜士礼《中国的艺术》第二卷，图 99）

作品即是最忠诚于原本陶瓷器样式的，只是在色彩和线条的硬度上有所改变。

18 世纪末，中国向欧洲的出口停止了，画珐琅也从巅峰开始下行。整个 19 世纪，人们只制作了一些平庸的、廉价的、大众化的珐琅器。因此欧洲藏品中艺术价值较高的物件都主要来自 17 世纪或 18 世纪。[1]

卜士礼还刊出过一张圆形碗的图片，可以看到碗的表面用金银和透明珐琅制出的非常细致的织锦图案装饰[2]。类似的作品非常少见，大概是近现代的产物。

1　在这里我认为有必要提一下日本的现代仿品，它们初看起来很像中世纪的掐丝珐琅或镂空珐琅 —— 如果当时已经有珐琅的话。这些器物大多是神兽像或神像，实心铜铸外有质量低劣的镀金层，表面的珐琅色彩暗淡无光。从远处看人们会认为它们历史悠久，但如果将它们倒过来看，就会马上发现底部和足部呈现出的粗糙的现代制作工艺。严格意义上说它们也并非仿品，因为中国人从未制作过类似造型的神兽像或神像。它们是日本人投机性的艺术创作，但与真正的中国掐丝珐琅在造型和工艺上都没有任何内在的相似之处。

2　卜士礼，《中国的艺术》，第二卷，图 104。

第九节　犀角、玳瑁、琥珀与象牙

犀角

在公元前的古籍上就出现过一种动物的名称 —— 犀牛。犀牛是生活在南亚的动物，历史上在北亚从未出现过。这里指的到底是这种动物还是另一种可能已经灭绝的动物，我们目前无法确认。但在青铜器最古老的动物形象中（见图 151、221）并没有能够解读成犀牛的造型。即便出现了独角兽（见图 222，a；图 280），它也只是公元后人们想象中的形象，并非脱胎于实际存在的犀牛造型。

除此以外，古代的中国人也应该没有见过犀牛，因为犀角是常常被提到的进口货物。克特西亚斯在公元前 5 世纪时就记载了长着独角的印度犀牛，并声称用它的角制作的被子具有神奇的医疗作用。[1] 据称，云南的猎人在与安南和暹罗的边界也曾猎捕过犀牛，但在公元前，中国和这些南部小国之间的接触十分有限，二者间固定的交流要在公元前 3 世纪秦始皇时期才开始。

中国的史书记载，166 年，来自叙利亚的使团代表东罗马皇帝马可·奥勒留出使大汉，"从安南的边界带去了象牙、犀角和玳瑁作为贡礼"。[2]

自此以后，犀角就成为固定的进口货物。阿拉伯人除了宝珠、琉璃、珊瑚、织锦和其他织物以外，还带来了象牙和犀角，[3] 但我们没有找到详细提到这些货物产地的记载。无论如何可以确定的是，它们是来自南亚的货物。印度的单角犀和苏门答腊的双角犀出产的犀角至今还通过广州进口到中国，并且在广州进行加工。

在遥远的古代，人们似乎对犀角的罕有和因此被赋予的魔力比对其艺术性更加看重。日本皇家藏宝阁奈良正仓院中收藏着一件 8 世纪的古朴无雕饰的犀角（见图 665）。在古老的图录中还提到了两件犀角杯[4]，但它们不停被买卖，且没有留下任何插

1　卜士礼，《中国的艺术》，第一卷，第 119 页。（克特西亚斯，Ctesias，阿尔塔薛西斯二世的御医，历史学家。——译者注）

2　夏德，《古代东方贸易史》，《中国研究》，莱比锡，1890 年，第 17 页。劳费尔，《关于亚洲琥珀的历史札记》，美国《人类学协会备忘录》，1907 年，第 233 页。《后汉书》中提到了 1 世纪才出现的掸国，这里出产铜、铁、铅、金、银、光珠、水晶、琉璃、蚌珠、琥珀、犀牛、大象和貘。

3　夏德，《中国文献中的伊斯兰国家》，《通报》，第五卷增刊，1894 年，第 20 页。

4　《东瀛珠光》，第一卷，彩页 14。

图 665　犀角，藏于日本奈良正仓院中，8
世纪作品（来自：《东瀛珠光》第三卷）

图 667　犀角杯，藤蔓浮雕，欧式镶金及
珐琅装饰，高 16.5 厘米。藏于慕尼黑皇家
珍宝馆，16 世纪作品（原作照片）

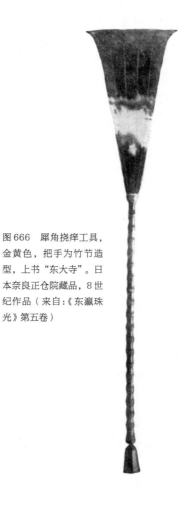

图 666　犀角挠痒工具，
金黄色，把手为竹节造
型，上书"东大寺"。日
本奈良正仓院藏品，8 世
纪作品（来自：《东瀛珠
光》第五卷）

图。书中记载它们分别是五边形和椭圆形的，颜色是一白一黑。我猜测，这里的白色可能指的是相较黑色的犀角显得较亮的色彩。最尊贵的金黄色犀角看起来与琥珀十分相似。除此以外还有一些较深的偏红或偏红褐色的犀角，黑犀角则较少被用来进行艺术加工。

　　到了唐代，系官服的腰带上会镶嵌金黄色犀角切成的板。犀角的加工是在加热的状态下进行的，因此用这种材料可以制作出各种小巧的物件（见图 666）。目前我们只看到了中国在过去几百年内的犀角制品，可以推测这种价格高昂的舶来品并没有得到广泛使用，是只有权贵才能使用的罕见奢侈品。与唐代在外来影响下才产生的许多潮流一样，犀角也在不久以后被人置之脑后，特别是在陶瓷成为众人青睐的奢侈品之后，它就被完全忘却了。

　　我曾在欧洲的展览中看到一系列来自中国的犀角杯，上面的西方风格彩饰能够最直接地反映出这几百年间人们对犀角态度的转变。在慕尼黑皇家珍宝馆中有一个价值

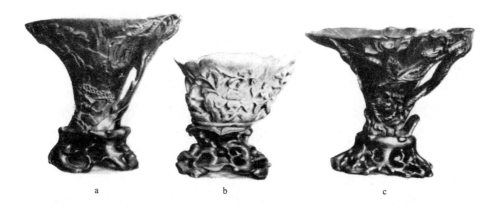

a b c

图668 犀角雕花杯。a、c：褐色；b：灰色。花叶纹饰浮雕，木质底座。巴伐利亚皇家用品，1842年购入，如今藏于慕尼黑民族学博物馆，18世纪作品（原作照片）

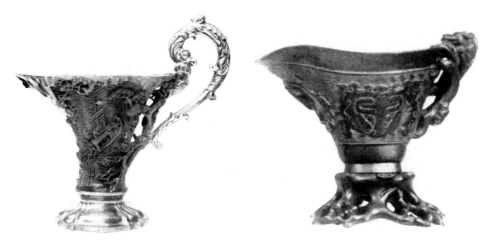

图669 犀角杯，浮雕纹饰，在阿姆斯特丹另加了银配饰，落款为：M. 1746年。藏于阿姆斯特丹皇家博物馆，18世纪初作品（原作照片）

图670 犀角杯，褐色，浮雕纹饰，雕刻龙形把手，下方有木质基座。巴伐利亚皇家用品，1842年购入，现藏于慕尼黑民族学博物馆，19世纪作品（原作照片）

连城的镂刻犀角杯（见图667），它来自16世纪，上面有丰富的镂刻金饰和珐琅装饰。

与此相比，另一只来自1746年的犀角杯造型简单得多，但上面的银饰（见图669）十分漂亮。随着犀角的价值在中国和欧洲一同下降，人们也越来越多地在其表面进行镂刻。杯子上加了一个装饰性的龙形把手，植物纹饰通过镂刻工艺表现出来，并加入了小型的浮雕装饰，展现了波涛中一只小舟的形象，非常符合18世纪器物典型的时代特征。与同时期的玉器（见图519、529）相似，犀角杯也符合人们对丰富纹饰和精湛工艺的热爱，因此盛水器和酒壶等实用器型就几乎完全被抛之脑后了。

犀角在自然生长下的形状决定了犀角杯的内部必定是椭圆形的，整体收束至下部的尖端。这一器型一直流传了下来，后来的一些白瓷杯还模仿了这种样式（见图429，b）。

18世纪的其他犀角杯（见图668）都采取同时期玉雕中常见的写实花卉浮雕装饰。镂刻的把手做成细枝的造型。杯子表面繁复的雕刻一直延续到底部的木质基座上，一脉相承的镂刻图样使整个犀角杯气韵相连。从不甚清晰的插图中我们很难辨认出这种洛可可风格华丽器物的每个装饰细节。接着看到的这只犀角杯（见图670）的造型又偏向简洁，应该属于更理性的19世纪。

中国的其他犀角制品基本都是实用器，其中没有艺术性较高的作品。早在公元前，人们就已经使用犀角制作弓了。此外，漆器中也出现了使用小块犀角镶嵌的装饰（见图614）。

玳瑁

玳瑁的价值在很早就得到了认可[1]，但最早需要依赖从南方购买。目前我们还不知道当时人们是如何使用这种材料的。

在唐代的宝物中我们找到了经过加工的玳瑁，但它们似乎出现得很少，一般是其他材料制成的饰物上小小的点缀。比如一只乌龟造型的石碗上（见图521），人们就镶嵌了玳瑁作为自然的龟壳的呈现。

我们从未见过完全由玳瑁这一材料单独制作的器物。在奈良正仓院中有一些8世纪的作品，其中小块玳瑁被镶嵌在漆器上，扮演着类似贝母和琥珀的角色。檀香木制的琵琶（见图608-6、608-7）和其他物件（见图672）上也有玳瑁和贝母的镶嵌装饰；还有一只银盒上同样镶嵌了玳瑁，其中又套嵌了贝母和琥珀。[2]

后来镶嵌工艺渐渐式微，起码在中国没有见到任何相关的记载。如果日本的正仓院中没有收藏，我们甚至不会知晓玳瑁在8世纪时就已经为人所用。中国记载青铜器、玉器和瓷器的文字可谓浩如烟海，但却对玳瑁制成的器物一字不提。当然也有可能是欧洲汉学家们至今还忽略了一些书籍，有待后人来查找发现。

1 参见《诗经·鲁颂·泮水》：憬彼淮夷，来献其琛。元龟象齿，大赂南金。

2 库麦尔，《日本皇家藏宝阁奈良正仓院中的艺术品》，1909年，第四卷，第265页。

琥珀

在位于瑞典和丹麦的公元前 1500 年左右的古墓中出土了许多琥珀，它们都产自日德兰半岛。这里的黄色琥珀被运往欧洲，直到小亚细亚地区。在迈锡尼卫城中人们发掘出来自公元前 2000 年的琥珀，公元前 1000 年左右的琥珀则在意大利等许多南欧地区都有出土。上述所有琥珀都来自波罗的海靠近日德兰半岛的沿岸。与之相比，在公元前 500 年至今更加活跃的琥珀产地则是在普鲁士沿岸，特别是在柯尼斯堡地区。

劳费尔进行了严谨的调查后发现，德国北部的琥珀在 17 世纪首次通过荷兰人卖到了中国。18 世纪，普鲁士与东方建立起稳定的琥珀交易通道。劳费尔认为，10 世纪开始中国从外部进口的琥珀来源于世界上第二个琥珀产地 —— 缅甸。那里不仅出产黄色的琥珀，还有红色的琥珀。[1]

中国西汉的史书[2]中首次提到了琥珀。在接下去的千百年内它时而成为交易的货品，时而是印度、吐蕃、波斯、叙利亚等地区不断进贡的精美贡品，但实际上它们都是从缅甸进口的。琥珀从那里被运到整个亚洲，正如千百年来从日德兰岛运向整个欧洲。琥珀进入中国时最重要的中转地就是云南。劳费尔认为，在公元后第一个千年，中原开始与云南当地的部落进行更深入的接触，琥珀的进口也正是从此时开始。

自然形成的琥珀通常颗粒不大，最常被当作宝珠来使用。长圆形的琥珀珠至今还是妇人的常见饰品，也是高官富贾彰显地位的象征。[3]有时人们会将它们打磨成圆形，有时则直接使用天然的形状。一般情况下，琥珀不会经过打磨，而是原封不动地保留本身天然的表皮。此外，朝珠或压襟上的坠子，或是金银镶嵌纹饰外层覆盖的都是经过精挑细选的上好琥珀。

日本正仓院中的藏品向我们展示了镜子背面（见图 279）和乐器上黑漆中镶嵌的红色[4]和黄色琥珀碎片。圣武天皇一把宝刀的刀鞘也用黑漆装饰，通身镶嵌贝母和琥珀，琥珀下方还有彩绘。一些透明的琥珀被打磨得极薄，琥珀下方是彩绘衬里。这种工艺似乎在唐代的浮华风格销声匿迹之后就过时了。

琥珀始终是受人追捧的珍宝，只是它仅被视为宝石那样的天然产品，很少被看作艺术加工的材料。

1　劳费尔，《关于亚洲琥珀的历史札记》，美国人类学协会备忘录，兰开斯特，1907 年，第 211—244 页。劳费尔不遗余力地查找了中国和欧洲所有文献中的相关记录。我简单概括了他的研究成果，并在他的一些阐述上进一步解释。夏德，《中国中世纪瓷器行业与贸易》，《中国研究》，第 58 页：13 世纪时，阿拉伯人在如今苏门答腊的巨港等地与中国进行琥珀与象牙的交易。

2　《汉书》，编者班固于公元 92 年去世后，其妹班昭续写《汉书》。

3　卜士礼，《中国的艺术》，第一卷，图 90：颐和园中由 108 颗琥珀与玉挂坠组成的念珠。

4　图片参见明斯特伯格《日本艺术史》第二卷，彩页 4。

象牙

根据《周礼》记载，南方的荆州 —— 大约是如今的湖南和湖北 —— 主要的贸易货品有毛皮和象牙。[1] 在公元前 2000 年到公元前 1000 年，仍有象群栖息在扬子江沿岸。周成王时期，南越派遣使者进贡大量礼品，其中就有一头大象。古老的传说中，公元前 7 世纪楚王就曾提及，他统治的地区有象出没。[2] 因此大象在远古时期应该就已经栖息在中国南部。在 166 年叙利亚使团带来的贡品中就已经出现了象牙，在接下去的几个世纪中，许多贡品清单中都列出了象牙一项。[3] 后来阿拉伯人[4] 和欧洲人也曾带来过这种珍贵的材料[5]。

图 671　牙雕，长着络腮胡的欧洲人（存疑），穿着中国传统服饰，胡子染成深色，欧式木配饰，总高 20.5 厘米。早先藏于奥尔班耶稣会艺术馆，现藏于慕尼黑民族学博物馆，17 世纪或 18 世纪作品（原作照片）

在《周礼》中我们还能看到，象牙在很早的时期就已经成为艺术加工的对象了。[6] 书中描述公元前一千纪的兵器时，提到当时王侯的徽章上已有象牙的装饰。自汉代起，官员在正式场合手持的笏板也都是用象牙薄板制成的。据传上面写着皇帝对他们下达的指令。

这种珍贵的材料并没有被用来制作礼器或实用器，它一直都仅是一种点缀的饰物。特别受人青睐的是艺术性极高的牙雕：象牙非常结实，但同时质软方便加工，无论是雪白或是黄褐色的象牙，都具有柔和的光泽，魅力独特。象牙白也因此大受欢迎，后来人们还用瓷器来还原出这种色彩。需要注意的是，牙雕通常都会制成雕塑的样式。因此我们可以推测，牙雕最早是用来表现人像或神像的。我在慕尼黑看到了一件来自 17 世纪或 18 世纪的牙雕小像（见图 671），它在风格上保留了同时期铜像或瓷像的特点。然而在中国，牙雕从未对铜像或木像的地位构成威胁，它一直都只是贵族私宅中的奢侈摆件而已。

镂空雕刻的浮雕象牙薄片也被挂在身上当作饰物，或作为服饰的点缀。前文中我们已经看到日本正仓院 8 世纪

1　夏德，《中国古代历史》，纽约，1908 年，第 121、127 页。

2　夏德，《中国古代历史》，第 214 页。

3　劳费尔，《关于亚洲琥珀的历史札记》，第 233 页。

4　夏德，《伊斯兰国家》，第 20 页。

5　德·布理，《小航行》，1598 年，第 40 页：葡萄牙人带来了象牙。

6　参见夏德《中国古代历史》，第 164 页。

的木器和漆器（见图598、601、614）上就镶嵌着象牙饰物。一个衣架（见图672）上也能看到经过镂空加工的大块象牙作为木杆之间连接的装饰。

唐代奢华的艺术风格要求人们通过染色覆盖材料原有的色彩。因此上述衣架底座上的象牙被染成了深蓝色和茶色。其他器物，例如琵琶的拨片（见图608-3、608-4）则是用染红的象牙制作的，而琵琶表面雕刻的花纹则有部分使用绿色来装饰。

中国目前只有近几百年的象牙制品见之于世。各种漆器和木器上常常会镶嵌象牙，有些被染色，有些则保留原有的色彩。另外还有一些牙雕的饰物流传了下来。

欧洲的藏品中有许多精雕细刻的牙雕寺庙模型（见图673）。[1] 此时正流行用石雕表现花园树木等模型，于是皇宫中也出现了用象牙雕刻的微型建筑。当然

图672 黑檀木衣架，象牙雕花纹饰，底座镶嵌玳瑁和深蓝色及茶色象牙。藏于日本奈良正仓院，8世纪作品（来自：《东瀛珠光》第五卷）

这些摆设也有可能是从欧洲市场进口的。英国人攻占了一艘船，船上就有一座牙雕宫殿，是中国皇帝赠与拿破仑夫人的礼物。1802年，拿破仑拒绝接受这件牙雕，于是它就被送到了伦敦博物馆。从艺术性来讲，这件牙雕可谓是无价之宝，它需要坚持不懈地精雕细琢。可以肯定的是，这座在皇宫中陈设的包含山水、庙宇和宫殿的牙雕作品在构图和工艺上都代表了这种奇特洛可可风格的最高水平。

广州从当时到现在都是进口南亚象牙的重要港口，同时也是牙雕制作的主要产地。千百年来，那里为欧洲市场输入各式各样的奇珍异宝。其中一件特别的货物就是中国牙雕棋子。在一百多年以前，它们就已经在欧洲广为流传，可谓是典型的中国艺术品。但这些棋子通常情况下雕工都较粗糙，按照明代镇墓俑的造型（见图114）制作。我们还看到一些相对来说非常罕见的棋子（见图675），其中白色国王的装束似乎是19世纪初的欧洲服饰风格。中国本土的棋子造型简单，是用石头制成的，上面会用汉字写明棋子的名称。前不久我向一位中国朋友展示了这套人像棋子，他立刻断言这不是

1 南肯辛顿博物馆收藏了一件精美牙雕，展现了岩石顶端的一座庄严佛寺，还有一个环绕着围栏的凉亭建筑群，插图见卜士礼《中国的艺术》第一卷，图80、81。

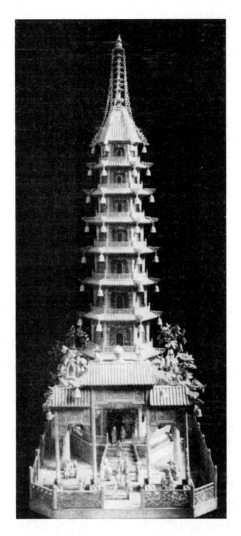

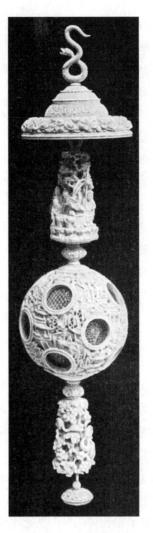

图673 牙雕宝塔模型，高1.17米，前院中有人物雕像。藏于慕尼黑民族学博物馆，1898年入馆，18世纪或19世纪作品（原作照片）

图674 多层牙雕套球（鬼工球），挂钩和坠饰布满精美的人物及植物纹样，高47厘米。广州产，19世纪作品（来自：卜士礼《中国的艺术》第一卷）

来自中国的艺术品，他认为它们是中国风影响下的欧洲作品！对中国人来说这些专为出口制作的牙雕十分"不中国"，而它们在欧洲的博物馆和展览馆中却被认为属于纯正的中国风格。

还有一些牙雕受到了最高的赞赏，被认为是工艺上无法复制的奇迹。比如欧洲人在看到一件象牙雕刻的镂空圆球中还有一个同样经过精雕细刻的镂空圆球（见图674）时，常常会被震惊得目瞪口呆。实际上这类牙雕虽然需要繁复的工作和娴熟的技艺，但在艺术性和难度上并非十分难得。库塞隆－阿莫特详细地记录了这种牙雕的制作工艺：在一个实心的象牙圆球上，人们用锥形器规则地进行穿刺，令所有空洞的尖端都

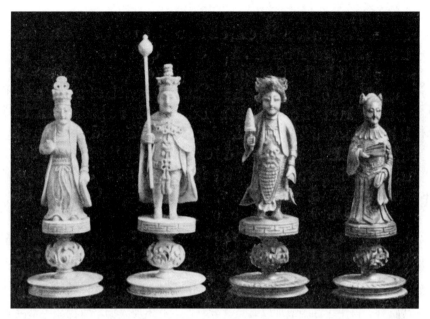

图675　牙雕棋子，白色国王穿着1830年左右欧洲王室的服装，王后和红色人物穿着中式服装，出口商品，阿姆斯特丹博登海姆藏品，19世纪初作品（原作照片）

汇聚在球心处。接着再用精钢制成的前端弯曲的锋利工具在孔洞内沿着最小球的半径进行加工，直到它与外层脱离开来形成最内部的一个球。接下来的步骤就要简单一些，人们只需将最内层球需要加工之处旋转到外层孔洞露出，再通过锉刀等工具进行抛光和雕刻即可。第二层、第三层球的制作方法也是如此，最后完成整个作品的制作。库塞隆还补充："象牙球主要是为欧洲人制作的，吸引了无数游客的目光，使他们每年都要到广州来观光。"[1]

　　我们还看到过皇家收藏的一幅漆画（见图621）上将染色的象牙雕刻与半宝石结合的装饰。酒壶（见图634）表面和其他器皿上也能看到类似的图案。此时已不流行唐代风格的几何图案，而是更偏爱写实的花卉果实主题。

　　正如几百年前的石雕善于展现人物、风景与花饰一样，象牙雕刻也常选用这些主题，工匠十分注重细节的描画，通常用镂空的浮雕呈现出来。

　　但遗憾的是，牙雕并没有发展出属于自己的艺术价值或风格特征。

1　库塞隆－阿莫特，《中国大地》，莱比锡，1898年。

结语

外来的宗教、习俗和想法来到中国之后，适应了当地的地理环境和人文环境，渐渐被本土的文化力量同化成中国的艺术。这里的手工艺术不断经过来自北亚、西亚、南亚和中亚艺术的影响和丰富，形成了独特的本地风格。

汉代以前

最古老的史书中已经提到了青铜艺术，我们可以推测，早期的青铜器应该符合这种原始的风格：青铜器表面布满兽面纹和几何图案的浅浮雕，或是形成饰带或分格。器型庄严质朴，再用兽首雕塑加以装点。此时还没有出现人物、植物和山水主题的纹饰。早期青铜器始终是实用器，器型常常十分庞大，造型雄伟恢宏。

云纹是来自迈锡尼文化圈的装饰图案，圆形腰带板在欧洲北部也能找到，细长的大耳陶罐在爱琴海文化圈十分常见。通过这些相似点我们推测，青铜时代早期，北欧、俄国、西亚、西伯利亚和中国的文化存在一定的关联性。

中国最早的文字符号令人想起古埃及的象形文字。后来人们将文字刻在竹简上，文字的外观就变得更圆润了一些，在毛笔画中形成了不对称的律动弧线，对绘画和工艺美术造成了巨大影响。

周代末期，政治的势力得到了向南和向西方向的扩张，与西方文化间接的交流之门就此打开。西方的影响唤醒了一种更为现代的意识，使人们走出了黄河畔的小农传统，为汉代各种新的突破奠定了基础。特别是中亚游牧民族带来了新的风俗和技术。比如在腰带的圆形带板上涂上水银就成了圆形的金属镜；骑马的游牧民族带来了短裙、长靴等骑装和马鞍、马蹄铁、马镫等配具；琵琶等乐器也是通过这个方式来到东方的。

汉

中亚混合风格

西方样式的砖瓦替代了木瓦，圆形的筒状陶器上出现了此前东方从未有过的装饰纹样，比如波纹、山纹、狩猎图，中国根本没有的狮子也以抽象的形象出现在陶器上。

青铜器的装饰纹样多了鸟的造型，工艺也变得更加丰富。这个时期西方艺术渐渐被同化，成为民族艺术的一部分。

石板上刻着人物和野兽的图案，姿态生动，栩栩如生。狩猎场景、战争场景都有涉及，宫殿里和厨房里的情景也是被描绘的对象。人物形象以写实的手法一个挨着一个，但这时还没有形成构图和布局的意识。虽然这个时期的石刻比较原始，也没有形成独立的雕塑作品，但可以感受到人们追求尽可能忠于自然，真实地反映生活的心意。

铜镜上出现了丰富的植物纹饰，与古希腊的纹饰风格十分接近，这种纹饰在古青铜器纹饰中没有出现过。公元后，铜镜的装饰除了典雅的植物纹饰以外，还出现了动物纹饰，另外当时在中国并没有种植的葡萄也成为纹样中的典型形象，这与长着翅膀的马都展现出成熟的西方艺术对中国艺术的影响。

"奔马"造型在波斯和中国都保留了下来，它来源于古迈锡尼文化圈，常出现在石刻和铜镜上。

罗马的影响

在丝绸的贸易中，生丝被运往罗马在西亚的殖民地，而带有鲜艳纹饰编织图案的织锦则被带回了东方。这一进口的货物促使本土发展出提花编织的工艺。在绘画的影响下，刺绣也逐渐发展成广受欢迎的民族艺术。

琉璃珠和琉璃瓦也来自罗马。写实花果造型的器皿和装饰应该同样来自罗马艺术的影响。

中国南方的影响

长江以南地区富含铜矿，中原由此发展印花扎染工艺、铜鼓的制作，后者还包含印度天文学中的十二芒星装饰和青蛙造型。

西方即印度的影响

与传统的雄伟祭器相比，西方传入的器型风格更为优雅，瓶腹呈圆卵状，饱满的瓶身上面衔接修长的瓶颈，整体看上去纤匀有度。这也使人们培养出对曲线造型的喜好，在宋代时这种偏好尤其明显。

南北朝与唐

在本土诗歌和绘画的影响下，这个时期的中国工艺美术绽放出了最瑰丽的色彩。叙述性表达的功能由完整的绘画作品承接过去，纹饰变成了平面装饰图案，需要符合

绘画的布局进行添加。山水画被赋予了独特的意义，人物常被安排在山中水畔。织物纹样中增添了文学作品中的神兽和仙人等主题，人物的描绘出现了表情和个性。较为原始的叙述性表达变成了更富绘画风格的呈现——画家特别强调线条的圆润和优雅。石刻也呈现了强调线条的画作，而这些石刻的拓印则是后来木刻艺术的前驱。

这个时期，工艺正在不断完善，造型简单的实用器也越来越多地发展成为华丽的装饰品。装饰图案由突出效果的高浮雕来展现。许多价值连城的奢侈品中保持了华丽辉煌的宫廷风格。而墓葬明器中的人物和动物塑像则十分写实。

佛教的影响

随着佛教得到中国人的广泛认可，北亚的古希腊－佛教艺术也对中国艺术产生了巨大影响。随着佛像的传入，一种新的装饰风格也来到东方，比如古希腊的植物卷须纹和叶子纹饰。从佛像浮雕中则演变出独立的人物塑像。

波斯的影响

波斯奢华的萨珊王朝带来了优雅的酒壶和酒器器型，同时还传入了新的装饰纹样。国王骑在马上猎狮的图景在中国显然是不会出现的，生命树和成对站立的动物与人都明显来自波斯文化。这些形象极大地改变了中国人的服装、实用器的造型甚至书法的线条流动。同样，那些纯粹装饰性的植物和藤蔓纹饰，尤其是组成花环这种布局都很清晰地呈现出西方艺术风格的影响。日本留存的织锦、漆器和金属制品在装饰风格上比起后来的中古欧风格，都更贴近波斯风格，当然在细节的处理方面加入了一点东方的工艺。

中亚的影响

迁徙而来的琉璃工匠带来了熔化琉璃和制作珐琅的方法，但可惜并没有使这些工艺本土化，因而很快就失传了。叙利亚或波斯风格造型的琉璃器一直是舶来品。

石刻上连续的卷草纹与欧洲文艺复兴时期的纹饰极其相似，大概两者都来源于西亚的某个国家。

其他纹饰，比如斑块状的纹饰和球形纹饰在埃及的艺术中也常见到，可作参照。

宋

宋代绘画中，彩色叙事画远没有设色氛围画受欢迎。与此相似的是，这个时期的工艺美术也更偏爱简单的器型，采用单一釉色或用会长铜锈的金属制作。艺术的完整